MADE IN EUROPE

PIETER STEINZ

Made in Europe

De *kunst die ons continent bindt*

Nieuw Amsterdam *Uitgevers*

Voor Claartje,
die alles heeft gezien en meegemaakt

Eerste druk maart 2014
Elfde druk november 2014

© 2014 Pieter Steinz
Alle rechten voorbehouden

Een deel van de hoofdstukken van *Made in Europe* verscheen tussen augustus 2011 en december 2012 in de zaterdagbijlage van *NRC Handelsblad*. De meeste artikelen werden in een andere vorm vanaf januari 2013 gepubliceerd op de weblog Made in Europe (www.pietersteinz.com).

Omslagontwerp Philip Stroomberg
Omslagillustraties zie verantwoording op blz. 409
Foto auteur Cleo Campert/HH
Ontwerp binnenwerk Sander Pinkse Boekproductie
Vignetten en kaarten Rik van Schagen
Tekstredactie Yulia Knol
Redactionele ondersteuning Tomas Blansjaar

NUR 610
ISBN 978 90 468 1554 0

www.nieuwamsterdam.nl/pietersteinz
www.pietersteinz.com

Inhoud

Inleiding

Denkend aan Europa zie ik de kathedraal van Chartres en de Sixtijnse Kapel. Ik zie de toneelstukken van Shakespeare en *Le Sacre du printemps* van Strawinsky. Ik hoor het slotkoor uit Bachs *Matthäus-Passion* en 'Back In The U.S.S.R.' van The Beatles. Ik zie Fellini's *Satyricon* en het Kuifje-album *De scepter van Ottokar*. Ik zie de Franse keuken, de Griekse tragedie, de Duitse romantiek, de Hollandse meesters, het Scandinavisch design, de Russische roman.

Denkend aan Europa zie ik gedeelde cultuur, van Dublin tot Lesbos en van Sint-Petersburg tot Lissabon; literatuur en kunst die grenzen overstijgen. Noem me een romanticus; want hoewel ik niet de enige ben, denken de meeste mensen bij Europa aan iets anders. Aan problemen met de euro bijvoorbeeld. Aan bureaucratie in Brussel en overbodig gereis naar Straatsburg. Aan regelzucht en politieke onmacht. Aan open grenzen en onintegreerbare migranten. Aan ideologische verschillen tussen Oost en West, aan economische verschillen tussen Noord en Zuid. Kortom: aan schijnbaar onoverbrugbare tegenstellingen.

De verdeeldheid in Europa is onloochenbaar. Maar dat geldt ook voor dat wat Europa bindt. In de kunstmusea van Petersburg en Boekarest hangen werken van schilders die ook vertegenwoordigd zijn in de musea van Londen en Madrid. Beethoven en Wagner zijn even populair in de Baltische staten als aan de Méditerranée. Danceparty's in alle Europese steden verenigen jongeren van alle nationaliteiten. De meubels van IKEA domineren de huizen van zowel Polen en Italianen als Portugezen en Ieren. Barokarchitectuur vind je in Slovenië en Luxemburg, maar ook in Nederland en Finland; en de art nouveau heeft heel Europa veroverd, al heette hij in elk taalgebied anders.

Als je de eurosceptici aller landen mag geloven, komt er niets goeds uit Europa; geloof, hoop en goede voorbeelden zouden we moeten putten uit de nationale cultuur en de nationale tradities, van het Aalster carnaval tot Zwarte Piet. Maar er is genoeg moois uit het continent dat grensoverschrijdend is, genoeg pan-Europees cultuurgoed waarop alle Europeanen trots kunnen zijn. Daarover gaat dit boek. In iets meer dan honderd hoofdstukken probeer ik

een overzicht te geven van de kunst die door Europeanen gedeeld wordt – een monter alternatief voor de politieke en economische instellingen waarbij de meeste mensen het op een gapen zetten. Welke typisch Europese verworvenheden vormen het 'cultureel DNA', of beter het cultureel weefsel van ons continent?

*

Made in Europe komt direct voort uit mijn vorige boek, *Macbeth heeft echt geleefd* (2011), waarin ik zestien reizen door Europa maakte in de voetsporen van archetypische (anti)helden als Roeland en Robin Hood. De werktitel voor deze verzameling reisverhalen annex minibiografieën luidde 'Het literair fundament van Europa', omdat ik ervan overtuigd was dat Europa vóór alles verenigd wordt door een gedeelde cultuur die haar oorsprong vindt in poëzie en proza. 'De volksboeken over Faust en Uilenspiegel,' schreef ik in het voorwoord, 'zijn bindender en vooral ook inspirerender dan een gemeenschappelijke munt of gedeelde politieke instituties. Niet alleen in Duitsland en Engeland weten ze wie de Baron von Münchhausen is, maar ook in de Baltische staten. Don Juan is bekender in Milaan en Praag dan in zijn geboortestad Sevilla. Het zwaard van koning Arthur, de kruisboog van Wilhelm Tell, de cape van Dracula, de neus van Cyrano de Bergerac – ze zijn een begrip in alle landen van de Europese Unie... en daar voorbij.'

Natuurlijk was ik als lezer en literatuurcriticus enigszins bevooroordeeld. Europa's gedeelde cultuur is breder en komt uit veel meer voort dan poëzie en proza. Ze omvat zelfs meer dan de kunsten: denk aan de democratie, het christendom, de etiquette, de filosofie van Spinoza en Kant, de scheiding tussen kerk en staat, de trias politica, de wetten van Newton, de Franse keuken, de quantummechanica, de Feministische Golf, de mensenrechten, het EK voetbal, de terrascultuur. Om maar niet te spreken van de politiek-historische fenomenen die tegenwoordig – in navolging van de Franse historicus Pierre Nora – als 'plaatsen van herinnering' worden aangeduid: de Slag bij de Milvische brug, de kroning van Karel de Grote, de kruistochten, Luthers stellingen, de Dertigjarige Oorlog, de Franse Revolutie, Napoleon, het imperialisme, de Eerste Wereldoorlog, het communisme, Auschwitz, de Berlijnse Muur, de gastarbeiders, het Verdrag van Maastricht, enzovoort enzovoort.

Maar dit boek gaat niet over politiek, of religie, of wetenschap, of sport, of filosofie. Daar zijn genoeg andere boeken over, en bovendien zou daardoor het *Made in Europe*-project oeverloos zijn geworden. De enige sportman die een eigen hoofdstuk heeft gekregen is de exponent van het totaalvoetbal, Johan Cruijff, die ook een soort balletdanser was. De *token philosophers* zijn Plato, Cicero en Montaigne, denkers die evenzeer invloedrijk waren op literair

gebied. Religie komt aan bod in de hoofdstukken over de kathedralen, de gregoriaanse zang en alle andere kunst die uit godsdienstige gevoelens voortkwam. En de wetenschap moet het doen met een hoofdstuk over het periodiek systeem der elementen, inspiratiebron voor diverse literatoren en vormgevers.

Made in Europe beperkt zich tot de kunsten, klassiek, modern en toegepast – verdeeld over acht categorieën: Architectuur, Beeldende kunst (schilderkunst en beeldhouwkunst), Film, strip en fotografie, Literatuur, Muziek, Toneel en dans, Vormgeving en mode, Varia. In alle categorieën komen zowel de *high* als de *low culture* aan bod; dus Beethoven én The Beatles, Shakespeare én de Scandithriller, *Het Zwanenmeer* én ''t Smurfenlied'. Idealiter moest ieder behandeld item bovendien...

... overduidelijk '*made in Europe*' zijn, waarbij Europa in ruime zin werd opgevat (dus inclusief Zwitserland, voormalig Grieks Turkije en Rusland ten westen van de Oeral);

... invloedrijk – of liever zelfs de opvallendste vertegenwoordiger – zijn op het eigen gebied;

... bij voorkeur in alle hoeken van Europa (naams)bekend zijn.

*

In de afgelopen drie jaar heeft de zoektocht naar personen, kunstwerken en stromingen voor de lijst van verworvenheden van de Europese cultuur geleid tot een honderdtal 'iconen' – in dit boek enigszins willekeurig alfabetisch gerangschikt, van 'Amsterdam' van Brel tot de Zwarte Madonna van Częstochowa. Bij het samenstellen van de lijst heb ik veel hulp gehad: van hoogleraar Europese studies Joep Leerssen (die mijn eerste groslijst becommentarieerde), van bevriende kunstliefhebbers, van de lezers van *NRC Handelsblad*, waarin een derde van de *Made in Europe*-stukken is verschenen, en van de bezoekers van mijn Made in Europe-blog (www.pietersteinz.com), waarop ik de overige artikelen heb voorgepubliceerd. Zonder alle reacties waren onder meer Sapfo, Wedgwood en Meissen, het koffiehuis, het oriëntalisme en de Bulgaarse polyfonie als iconen van de Europese cultuur over het hoofd gezien.

Bij het schrijven van *Made in Europe* bleek al gauw dat een selectie van 104 verworvenheden de Europese cultuur tekort zou doen. Wél Jane Austen maar niet Dickens? Aandacht voor Caravaggio en Rembrandt (onder 'chiaroscuro') en niet voor Velázquez? Inzoomen op Picasso's *Guernica* zonder in te gaan op het kubisme dat hij mede groot had gemaakt? De propagandafilm behandelen aan de hand van Leni Riefenstahl, en Eisensteins *Pantserkruiser Potjomkin* alleen maar noemen? Dat kun je eigenlijk niet maken. En dus besloot ik om bij ieder hoofdstuk een verwant kaderstukje te schrijven om de belangrijkste lacunes op te vullen (en zo – met behulp van een uitgebreid register – *Made*

in Europe tot een naslagwerk te maken). Deze 'sub-iconen' liggen meestal in het verlengde van het hoofdonderwerp (de femme fatale bij James Bond, Casanova bij *Don Giovanni*, pop-art bij dada en punk), en vormen er soms een contrast mee (de Amsterdamse grachtengordel bij Le Corbusier, Pasolini's *Salò* bij Fellini's *Satyricon*, de Oriënt-Express bij de Citroën DS). Goedbeschouwd telt *Made in Europe* dus 208 culturele verworvenheden – en nóg zijn er schrijvers, kunstenaars en stromingen die niet aan bod komen. Mijn mailbox (pietersteinz@gmail.com) staat open voor aanvullende suggesties, en ook voor kritiek op de selectie of feitelijke onjuistheden in de tekst van dit boek.

Fouten zijn overigens geheel voor mijn rekening. Ik dank de redactie van uitgeverij Nieuw Amsterdam (Pieter de Bruijn Kops, Tomas Blansjaar en Henk ter Borg) en vooral de onvermoeibare correctrice Yulia Knol, die ervoor hebben gezorgd dat *Made in Europe* in zo'n korte tijd publicabel werd. Het aantrekkelijke omslag van Philip Stroomberg, de elegante vormgeving van Sander Pinkse en de heldere kaarten van Rik van Schagen (blz. 18–19 en blz. 402–406, zie ook de Leeswijzer op de volgende bladzijde) hebben er in elk geval een *mooi* boek van gemaakt. Tot slot dank ik Bernard Hulsman en Hans den Hartog Jager, die enkele van de (kader)stukken over hun specialismen, architectuur en beeldende kunst, nalazen; de redactie van de NRC-zaterdagkrant, die niet alleen de eerste 66 stukken van mijn Europa-project plaatste, maar ook de titel *Made in Europe* bedacht; de vele honderden lezers van *NRC Handelsblad* en de website Made in Europe, die reageerden op mijn oproepen tot crowdsourcing; Ernst-Jan Pfauth, die mij heeft geleerd hoe ik Made in Europe kon verspreiden over het internet en de sociale media; en natuurlijk Claartje, Jet en Jan, voor wie dit boek in de eerste plaats geschreven is.

*

Tot slot nog dit. Halverwege de film *Manhattan*, Woody Allens gefilmde ode aan New York, somt hoofdpersoon Ike Davis de dingen op die het leven de moeite waard maken. Op zijn lijstje staan het tweede deel van Mozarts *Jupitersymfonie*, Flauberts *Leerschool der liefde*, Zweedse films, 'die ongelooflijke appels en peren van Cézanne' en verder nogal wat typisch Amerikaanse items: Groucho Marx, (honkballer) Willie Mays, Louis Armstrongs opname van 'Potato Head Blues', Marlon Brando en Frank Sinatra. Allens alter ego sluit af met de krab bij restaurant Sam Wo, een restaurant op Manhattan dat inmiddels niet meer bestaat, en met het gezicht van het meisje op wie hij verliefd is.

Ik zal bepaald niet de enige zijn die in navolging van Ike Davis wel eens zo'n lijstje heeft gemaakt. Verschillende malen zelfs, en een paar dingen stonden er – afgezien van de gezichten van mijn dierbaren – altijd op: Monty Python, het Oranje van het WK '74, het derde deel van Beethovens *Frühlings-*

sonate, het Witte Album van The Beatles, de films van Woody Allen, *Brideshead Revisited* van Evelyn Waugh, Marcello Mastroianni, Randy Newman, René Goscinny, die ongelooflijke penseelstreken van Van Gogh, de Italiaanse keuken. Bijna allemaal Europees cultuurgoed. Alleen al daarom voelde ik me geroepen dit boek te schrijven.

Pieter Steinz,
Haarlem, januari 2014

Leeswijzer

De basis van *Made in Europe* is de verzameling van 104 'iconen', behandeld in aparte hoofdstukken: honderd verworvenheden uit de klassieke kunsten, plus de Baedeker-reisgids, het koffiehuis, het periodiek systeem der elementen en het totaalvoetbal. Ieder hoofdstuk wordt afgesloten met een kader waarin een verwante culturele verworvenheid in kort bestek voorgesteld wordt.

Wanneer in de lopende tekst de namen of begrippen genoemd worden van een van de 104 iconen, dan zijn die in rood gedrukt; verwijzingen naar de kort-bestekstukken komen in blauw voorbij. De andere namen en begrippen zijn terug te vinden in het uitgebreide register op blz. 412–432.

De tweedeling tussen iconen (hoofdstukken) en sub-iconen (kaderstukjes) – en ook het verschil in kleur – komen terug in de vijf kaarten. Naast een overzichtskaart van Europa met alle 208 culturele verworvenheden (gerangschikt naar land van herkomst, op blz. 18–19) zijn dat vier cultuurhistorische routes (blz. 402–406) die van *Made in Europe* een soort reisboek maken. Allereerst een chronologische reis door de architectuurgeschiedenis, van het Parthenon in Athene tot een hypermodern gebouw van Rem Koolhaas in Porto. Dan een museumreis langs in *Made in Europe* behandelde hoogtepunten uit de geschiedenis van de beeldende kunst. Dan een literaire bedevaartsroute van het Dublin van *Ulysses* tot het Troje van Odysseus, en ten slotte een route langs de iconen en 'sub-iconen' van de Europese muziek.

De 104 iconen worden niet in chronologische volgorde gepresenteerd. Dat zou niet alleen de verrassing uit het boek halen (of juist verwarrend werken omdat de kaderstukjes vaak een heel ander tijdvak beschrijven), maar ook de essentie van *Made in Europe* aantasten; het spel van beïnvloeding door de eeuwen heen maakt dat iedere icoon eigenlijk van alle tijden is. Ik heb daarom gekozen voor een vrijelijk alfabetische volgorde. Het boek begint met 'Amsterdam' van Jacques Brel, wat betekent dat Brel niet bij de B staat; dit wordt gevolgd door de sprookjes van Andersen, die de argeloze lezer mis-

schien eerder bij de S van sprookjes zou verwachten. Gelukkig is er altijd het register om je eigen weg te vinden.

Ieder hoofd- en kaderstuk heeft in de kop een of meer vignetten, die aangeven tot welke categorie(ën) de behandelde icoon of sub-icoon gerekend wordt. De kunsten zijn ingedeeld in acht categorieën:

Architectuur

Beeldende kunst (schilderen en beeldhouwen)

Film, strip en fotografie

Literatuur

Muziek

Toneel en dans

Vormgeving en mode

Varia (buiten het terrein van de klassieke kunsten vallend)

I – Made in Europe: de 208 culturele verworvenheden

● hoofdstuk ● kaderstukje

Ib

Londen

hardrock
Grand Tour
James Bond
spotprent
Hitchcock
pop-art
J.M.W. Turner
minirok
Monty Python
Mr. Bean
panorama
Dickens
Champions League
Byronic hero
Nineteen Eighty-Four

Parijs

Serge Gainsbourg
Astérix
Candide
Encyclopédie
Citroën DS
psychologische roman
Théâtre de l'Absurde
Sartre en Beauvoir
kubisme
Magnum
Yves Saint Laurent
oriëntalisme
Rodin
Niki de Saint Phalle
Chanel
Dior
poètes maudits
Birkin-bag
art nouveau
Molière
Django Reinhardt

Macbeth

Harry Potter

boekverluchting

James Joyce

kinderboek
Ashmolean Museum

Moore en
Hepworth

Beatles

Lord of the Rings

Roald Dahl

Penguin · Shakespeare
Stourhead · Virginia Woolf
koning Arthur Jane Austen

Sherlock Holmes
en Miss Marple

Tapisserie de Bayeux · Monet ·

Versailles ·
Notre-Dame de Chartres

Jules Verne

Franse strip *Le Petit Pri*

Montaigne Gustave Eif

Roeland troubadours

Buñuel en Dalí ·
Sagrada Família

Velázquez

fado
tegeltableaus Don Quichot

Calatrava · flamenco
Picasso

Blaeu
totaalvoetbal
grachtengordel

Frans Hals
landschappen Mondriaan

M.C. Escher Nijntje
Vermeer De Stijl
Rem Koolhaas

Van Gogh · Bosch en Bruegel

Vlaamse
Primitieven Rubens

Elckerlijc

Vlaamse
wandtapijten · Mercator

Jacques Brel
Magritte
Oriënt-Express
Kuifje/Tintin
saxofoon
CoBrA Rob Krier

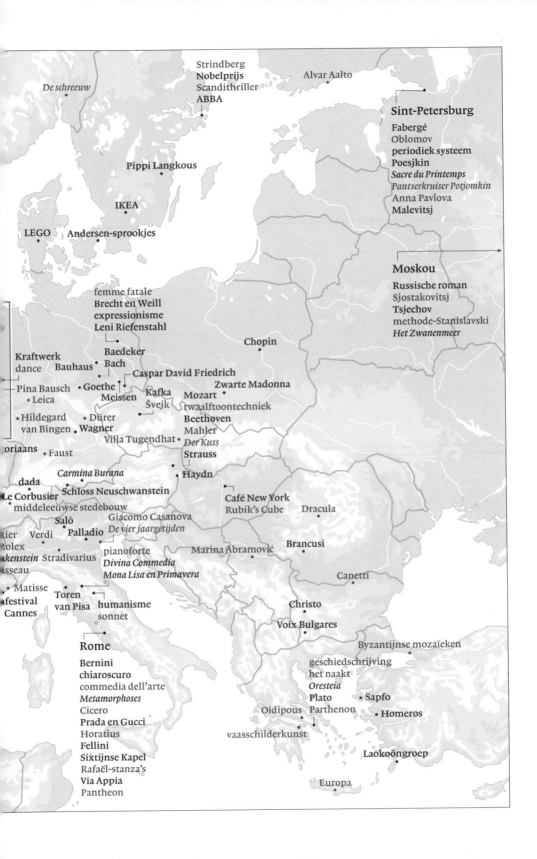

De schreeuw

Strindberg
Nobelprijs
Scandithriller
ABBA

Alvar Aalto

Pippi Langkous

IKEA

LEGO Andersen-sprookjes

Sint-Petersburg

Fabergé
Oblomov
periodiek systeem
Poesjkin
Sacre du Printemps
Pantserkruiser Potjomkin
Anna Pavlova
Malevitsj

Moskou

Russische roman
Sjostakovitsj
Tsjechov
methode-Stanislavski
Het Zwanenmeer

femme fatale
Brecht en Weill
expressionisme
Leni Riefenstahl

Chopin

Kraftwerk
dance Bauhaus
Baedeker
Bach
Caspar David Friedrich

Pina Bausch Goethe
Leica
Meissen Kafka
Švejk
Zwarte Madonna
Mozart
twaalftoontechniek

Hildegard Dürer
van Bingen Wagner
Villa Tugendhat
Beethoven
Mahler
Der Kuss
Strauss

oriaans Faust

Haydn

dada
Carmina Burana
Schloss Neuschwanstein

Le Corbusier
middeleeuwse stedebouw

Salò
Giacomo Casanova
De vier jaargetijden

Café New York
Rubik's Cube
Dracula

ier Verdi Palladio

Brancusi

olex
kenstein Stradivarius
sseau
pianoforte
Divina Commedia
Mona Lisa en Primavera

Marina Abramović

Canetti

Matisse
festival
Cannes
Toren
van Pisa humanisme
sonnet

Christo

Voix Bulgares

Byzantijnse mozaïeken

Rome

Bernini
chiaroscuro
commedia dell'arte
Metamorphoses
Cicero
Prada en Gucci
Horatius
Fellini
Sixtijnse Kapel
Rafaël-stanza's
Via Appia
Pantheon

geschiedschrijving
het naakt
Oresteia
Plato Sapfo
Oidipous Parthenon
vaasschilderkunst
Homeros

Laokoöngroep

Europa

'Amsterdam' van Jacques Brel

De twee YouTube-filmpjes verschillen weinig van elkaar, alleen in lengte en in camerastandpunt. Maar allebei staan ze garant voor kippevel. We zien een man in jarenzestigpak met een losse das, type Hans van Mierlo, die een lied zingt. Het begint rustig, met de woorden '*Dans le port d'Amsterdam*', maar binnen drie minuten heeft hij zichzelf tot grote emoties opgezweept. Terwijl hij zingt over de kroegen, de hoeren en de zeelieden in de haven van Amsterdam, vormt zich een laagje zweet op zijn gezicht. De accordeon op de achtergrond gaat steeds sneller, zijn bewegingen worden wilder, al blijven ze stijlvol; zijn haar schiet uit de pommade, en bij de finale ('*Et ils pissent comme je pleure/ Sur les femmes infidèles*') is hij al praktisch buiten adem.

Dit is Jacques Brel, optredend in de tempel van het Franse chanson, het Parijse Olympia, waar in 1964 zijn beroemdste liveconcert op de plaat werd vastgelegd. Een in Brussel geboren Belg die – samen met Aznavour, Bécaud, Brassens, Ferré, Gréco en Trenet – het enigszins ingedommelde Franse chanson nieuw leven had ingeblazen met poëtische teksten en overrompelende concerten waar zijn ziel en zaligheid in besloten lagen. Een Franstalige Vlaming die in een variatie op een Engelse traditional ('Greensleeves') zong over een Nederlandse havenstad en daarmee Europa en de rest van de wereld veroverde.

'Amsterdam' werd gecoverd door onder meer Nina Simone, Scott Walker,

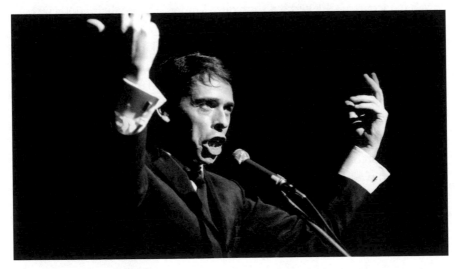

Jacques Brel in Olympia (1964)

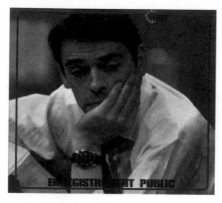

Lp-hoes *Enregistrement Public à l'Olympia*
1964

David Bowie, Hildegard Knef, Liesbeth List, De Dijk en The Dresden Dolls en door popgroepen uit Polen, Finland en Slovenië. Een paar jaar geleden eindigde het bij de verkiezingen voor een 'Amsterdams lijflied' in *Het Parool* op een derde plaats, achter 'Oude wolf' van Trio Bier (het gevolg van een internetlobby) en de gedoodverfde winnaar 'Aan de Amsterdamse grachten'. En dan te bedenken dat het oorspronkelijke onderwerp van deze stomende wals niet eens Amsterdam was maar Antwerpen, dat jammer genoeg voor de Belgen in het Frans een lettergreep te weinig telde.

Misschien dat Brel (1929–1978) het de Belgen niet gunde. Zijn leven lang, in Parijs en op het Zuidzee-eiland Hiva Oa, had hij een getroebleerde verhouding met zijn geboorteland, dat hij in 1953 verlaten had en in interviews beschreef als een *'faux pays'*, waaraan je alleen kon ontsnappen door Europeaan of wereldburger te worden; een boers en burgerlijk moeras dat ervanlangs kreeg in liedjes als 'Les Flamandes' (1959) en 'La... la... la...' (1967). Een jaar voor Brels dood door longembolie had een lied van zijn laatste langspeelplaat zelfs tot een rel in Vlaanderen geleid. In 'Les F...' hekelde Brel de strijders voor de Vlaamse cultuur als achterlijke en gevaarlijke hypocrieten, 'nazi's tijdens de oorlogen en katholieken ertussen'. Hij beschuldigde ze van humorloosheid en van indoctrinatie ('ik verbied u om onze kinderen te verplichten Vlaams te blaffen'). 'Wanneer beschaafde Chinezen vragen waar ik vandaan kom,' zo luidde de subtielste zin van de tekst, 'dan antwoord ik met tranen tussen mijn tanden "Ik ben van Luxembourg".' Waarbij de belediging extra hard aankwam omdat Brel alleen dit ene zinnetje in het Nederlands zong.

Maar net als in het geval van andere beroemde ballingen – de Romein Ovidius, de Dubliner Joyce, de Oost-Duitser Biermann – was Brels verhouding tot zijn vaderland er een van haat én liefde. Je hoeft niet bepaald Brels obscuurste werk te beluisteren om ontroerende odes aan de Lage Landen te vinden: 'Mon père disait' bijvoorbeeld, waarin prachtige zinnen staan over de noordenwind 'die de dijken bij Scheveningen doet breken' en die ervoor zorgt 'dat onze meisjes het delicate haar van ons kant hebben'; 'La Bière', dat overloopt van Uilenspiegel, Bruegel en 'Godferdomme'; en natuurlijk 'Le Plat Pays', Brels knarsetandende liefdesverklaring aan het land dat het zijne was, een lange leegte verkild door wind en lage luchten; gezongen met een overgave en een

melancholie die je verplaatst naar de sufgebeukte, winderige polders achter de duinen. En zo beschreef hij ook het Brussel van voor de oorlog ('*au temps où Bruxelles bruxellait*'), het Oostende van de wachtende vissersvrouwen, Knokke-le-Zoute in de regen en Luik in de sneeuw.

'*Elle est dure à chanter, la belgitude*' schreef Brel, geboren in het jaar dat Simenon zijn eerste roman schreef en Hergé zijn eerste *Kuifje* tekende, in een van zijn notitieblokken. Net als zo veel andere Belgen stelde hij zichzelf zijn leven lang de vraag wat het betekent om Belg te zijn, onderdaan van een verdeeld bananenkoninkrijk met twee (of eigenlijk drie) taal- en cultuurgebieden die op voet van oorlog met elkaar verkeren; een staat die in de woorden van 'Le Plat Pays' vecht, wacht, kraakt en juicht. Maar juist die twijfels, die zo actuele getourmenteerdheid (want worstelen we niet allemaal met de vraag wat het betekent het om Nederlander, Griek, Europeaan te zijn?), hebben hem bij velen populair gemaakt. De zwarte romanticus Jacques Brel is door zijn non-conformisme en zijn invloed op onder meer Bob Dylan, Leonard Cohen, David Bowie en recentelijk Stromae een van de weinige Franse chansonniers met een rock-'n-roll-imago dat verder reikt dan de grenzen van de République. En anders dan bijvoorbeeld Serge Gainsbourg heeft hij het genre van het chanson nooit verloochend. Brel mag dan 35 jaar dood zijn, hij heeft het Franse lied-met-een-literaire-tekst de 21ste eeuw ingeloodst. Zie de miljoenen hits op YouTube.

Serge Gainsbourg

Een duet over incest met zijn dochter, een geile reggaeversie van het Franse volkslied, een hijgnummer dat een halve eeuw na dato nog steeds opwindend is – de joods-Russische emigrantenzoon Serge Gainsbourg (1928–1991) verdient met recht de titel chansonnier-provocateur. Begonnen als een dichter en liedschrijver in de traditie van *poètes maudits* als François Villon en Boris Vian, ontwikkelde hij zich in de jaren zestig tot een experimenteel popmusicus, die zich tussen jazz, chanson en rock bewoog. Hij schreef hits voor France Gall (niet alleen haar winnende songfestivalliedje 'Poupée de cire' maar ook haar

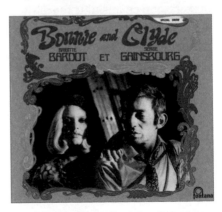

Gainsbourg en Brigitte Bardot op de hoes van *Bonnie en Clyde* (1968)

dubbelzinnige ode aan de orale seks 'Les Sucettes'), werkte samen met Brigitte Bardot (die haar opname van het orgastische 'Je t'aime... moi non plus' niet wilde uitbrengen), maakte een baanbrekend conceptalbum met zijn Engelse vriendin Jane Birkin (*Histoire de Melody Nelson*, 1971) en epateerde in de jaren zeventig en tachtig de bourgeoisie met erotische reggae en onbeschoft podiumgedrag. Toen hij in 1991 overleed aan de gevolgen van Gitanes en sterkedrank gold hij als de invloedrijkste Franse popmusicus, niet alleen door zijn muzikale vernieuwingen – waarop werd voortgeborduurd door zulke verschillende artiesten als Air, Nick Cave en Carla Bruni – maar ook door zijn veellagige teksten, die wemelen van de woordgrappen en de controversiële verwijzingen. Net als Brel bracht Gainsbourg de poëzie in de Franse pop, maar als je de lijst ziet van artiesten die nummers van hem gecoverd hebben, dan besef je dat zijn invloed misschien nog wel groter is geweest.

2 VOLKSSPROOKJES EN CULTUURSPROOKJES

De sprookjes van Andersen

Er was eens een zeemeermin die zó graag met een prins op het land wilde trouwen dat ze daarvoor alles opgaf. Er was eens een arm meisje dat haar broertje redde uit de ijzige greep van een noordse heks. Er was eens een keizer in China die er door schade en schande achter kwam dat een nachtegaal mooier zingt dan een speeldoos. Er was eens een lelijk jong eendje dat opgroeide tot een prachtige zwaan. En er was eens een Deense schoenmakerszoon en mislukte toneelspeler die jaarlijks met Kerstmis een bundeltje sprookjes ('verteld voor kinderen') publiceerde – en daarmee wereldberoemd werd.

De naam van die schoenmakerszoon was Hans Christian Andersen (1805–1875); en zijn 156 sprookjes (*eventyr*, zoals ze in het Deens heten) gelden als hoogtepunten van een eeuwenoud genre. De eerste drie – 'De tondeldoos', 'Kleine Claus en grote Claus' en 'De prinses op de

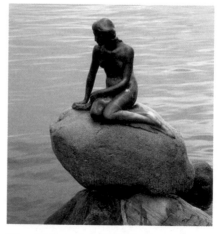

Edvard Eriksen, *Den lille havfrue* (1913), beeld in de haven van Kopenhagen

erwt' – waren nog bewerkingen van oude volksverhalen, maar daarna leek Andersen de fantasieën uit zijn mouw te schudden. De schrijver verplaatste zich in een stopnaald en een tinnen soldaatje, in een verliefde mol en een deftige slak, in een verkoopster van zwavelstokjes en een sneeuwman die zich aangetrokken voelt tot een kachel.

Van de meeste van Andersens sprookjes kun je je niet voorstellen dat ze er ooit *niet* geweest zijn. Wat trouwens ook geldt voor de volkssprookjes die werden verzameld door de Fransman Perrault (*Les Contes de ma mère l'Oye*, 1697) en de Duitse gebroeders Grimm (*Kinder- und Hausmärchen*, 1812–1822). Maar

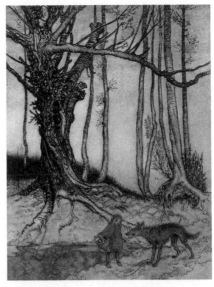

Arthur Rackham, illustratie in Jacob en Wilhelm Grimm, *The Fairy Tales of the Brothers Grimm* (1909)

die waren dan ook oeroud en van generatie op generatie doorgegeven voor het slapengaan of bij het haardvuur. Het verhaal van Doornroosje – een prinses wordt met een prik in slaap gebracht en moet door een vindingrijke prins gered worden – is in aanleg al te vinden in de oud-Germaanse sagen (Wagners *Siegfried* is er een variant op). Het Assepoesterverhaal – een meisje ontworstelt zich met behulp van een fee aan een stiefmoederlijke behandeling – gaat terug op de Vroege Middeleeuwen en werd al in de 9de eeuw opgetekend in China. Van 'Hans en Grietje' – twee verstoten kinderen verslaan een boze heks – zijn al versies bekend uit de 16de eeuw. En de archetypen van Blauwbaard (de romantische seriemoordenaar), Klein Duimpje (het lepe minimannetje dat zelfs een reus te slim af is) en Roodkapje (het meisje dat belaagd wordt door een verleidelijke wolf) zwerven ook al tientallen eeuwen in verhalen rond.

Barbe-Bleue en Le Petit Chaperon rouge waren, net als Cendrillon en La Belle au bois dormant, al present in de eerste editie van de elf 'sprookjes van Moeder de Gans', oftewel de 'Verhalen van lang geleden met een moraal'. Charles Perrault, de edelman die ze opschreef, geldt als de pionier van het volkssprookje; hij maakte het genre populair aan het hof van Lodewijk XIV en inspireerde tal van adellijke *féistes* tot nieuwe verzamelingen; maar hij ontleent zijn faam vooral aan de unieke personages die hij creëerde. Zo komen de Gelaarsde Kat en Riket met de Kuif niet voor in de uitputtende optekening van tweehonderd voornamelijk Duitse sprookjes waaraan de taalkundigen

Jacob en Wilhelm Grimm op het hoogtepunt van de romantiek (en de verheerlijking van het volkseigen) begonnen. Hun bijdragen aan het *tableau de la troupe* van de wereldliteratuur waren dan weer populaire figuren als Sneeuwwitje, Repelsteeltje, Vrouw Holle, Rapunzel, de Kikkerkoning, het Dappere Snijdertje en de Wolf en de Zeven Geitjes.

Het kenmerk van sprookjes – en ook het mooie ervan – is dat de verteller uitgaat van een aantal vaste elementen, variërend van de boze stiefmoeder en de betoverde prins tot de gevaarvolle opdracht en het sprekende dier. Ook het verhaalstramien – de veelgeplaagde held overwint tal van problemen *with a little help from his friends* en trouwt de schone prinses – is weinig verrassend, maar dat staat fantasievolle variaties niet in de weg. Voor wetenschappers zijn sprookjes bovendien een *Fundgrube*, aangezien ze vele facetten van het premoderne leven in zich bewaard hebben. Je hoeft niet ver te zoeken om in de 'onschuldigste' sprookjes verwijzingen te vinden naar hongersnood, anarchie, kannibalisme, verkrachting, incest, bestialisme en andersoortige wreedheid jegens mensen en dieren.

De ruwe kanten van de volkssprookjes, maar evengoed van de 'cultuursprookjes' van Andersen, werden rigoureus afgeslepen in de succesvolste bewerkingen van de Europese sprookjes, de tekenfilms van Walt Disney. Al in de jaren twintig en dertig had de Disney-studio een aantal sprookjes van Grimm naar zijn hand gezet, maar na het doorslaande succes van de eerste avondvullende cartoon *Snow White and the Seven Dwarfs* (1937) volgden nog *Cinderella*, *Sleeping Beauty*, *The Little Mermaid*, *Beauty and the Beast*, *The Princess and the Frog* en *Tangled* (waarvan de titel sloeg op het lange haar van de hoofdpersoon, Rapunzel) – vanzelfsprekend zonder afgehakte voetjes, verkrachte prinsessen, gemartelde dieren of uitgerukte harten.

Vooral de Kleine Zeemeermin werd onherstelbaar verbeterd. Laat ze bij Andersen haar tong uitsnijden in ruil voor twee benen waarop ze zich alleen onder helse pijnen kan voortbewegen, bij Disney is ze een barbie met vissestaart die blijmoedig tegenspoed doorstaat. Wordt ze bij Andersen wreed versmaad door haar geliefde, bij Disney krijgt ze gewoon haar prins. Zodat *The Little Mermaid* met een gerust hart kon eindigen met de zin die aan het slot van 'Den lille havfrue' een gotspe zou zijn geweest: 'En ze leefde nog lang en gelukkig.'

 ## Le Petit Prince

De novelle verscheen in 1943 en groeide binnen een paar jaar uit tot een cultboek met een massa-aanhang. Er werden tachtig vertalingen

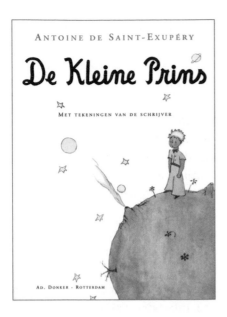

ANTOINE DE SAINT-EXUPÉRY

De Kleine Prins

MET TEKENINGEN VAN DE SCHRIJVER

AD. DONKER · ROTTERDAM

Er is best wat aan te merken op het braaf-humanistische verhaaltje over een gestrande vliegenier die kennismaakt met een buitenaards kereltje. Zo kun je *Le Petit Prince* afdoen als een quasifilosofische verhandeling, waarin een piloot van een jongetje leert hoe belachelijk de volwassen wereld is; of als een moralistische fabel, waarin een naar onvrijheid snakkende vos de Kleine Prins leert dat hij verantwoordelijk is voor de roos die op zijn miniplaneetje groeit. Maar het is niet moeilijk om te zien waarom *Le Petit Prince* zo populair is geworden. Daarvoor hoef je alleen maar te kijken naar het uitgespeelde contrast tussen kinderlijke naïviteit en volwassen 'logica'; naar de spiegel die ons wordt voorgehouden door de vertegenwoordiger van een parallelle wereld; naar de schattige bijfiguren, de sprookjesachtige sfeer en vóór alles de sublieme tekeningen, zonder welke de Kleine Prins een nog kwijnender bestaan zou leiden dan onze eigen Kleine Johannes.

van gemaakt, waarvan in totaal veertig miljoen exemplaren over de toonbank gingen; en de illustraties die de schrijver erbij tekende, zijn vermenigvuldigd op posters, behang en ontbijtservies. *Le Petit Prince* van de jonggestorven piloot Antoine de Saint-Exupéry (1900–1944) geldt als het meest gelezen boek uit de Franse letterkunde en als een van de succesrijkste cultuursprookjes uit de wereldliteratuur.

3 DE VERHALENDE HUMORSTRIP

Astérix aux Jeux olympiques

Alle uitwassen van de moderne sportbeoefening passeren de revue: dopinggebruik, corrupte officials, vals spel, geweld op de tribunes – en wie zei er ook alweer dat meedoen belangrijker is dan winnen? In de stripklassieker *Astérix aux Jeux olympiques* (1968) van Goscinny & Uderzo telt alleen de erepalm, en die wordt niet alleen begeerd door Romeinse centurions die beseffen dat succes in de sport de beste carrièrezet is, maar ook door de bewoners van het Gallische

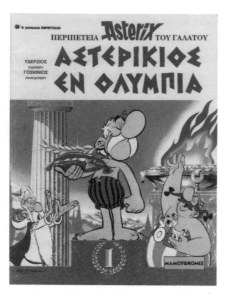

Asterikios en Olympia, Griekse uitgave van
Astérix aux Jeux olympiques

dorpje dat sinds jaar en dag onoverwinnelijk is dankzij de toverdrank van de plaatselijke druïde. Beide partijen zijn bereid om door roeien en ruiten te gaan om bij de Olympische Spelen op het schavot te staan.

Astérix aux Jeux olympiques speelt met de archetypen van de Klassieke Oudheid en met moderne, nog steeds actuele nationale stereotypen; zo worden de oude Grieken neergezet als slimme ritselaars en de voorouders van de Italianen als liefhebbers van *dolce far niente*. Het is een beproefd recept. Toen dit twaalfde Asterix-album verscheen, hadden Goscinny & Uderzo al de spot gedreven met de Duitsers (of liever 'de Goten'), de Britten, de Egyptenaren en de Scandinaviërs ('de Noormannen'); ze zouden het daarna doen met de rest van Europa, van de Spanjaarden en de Zwitsers tot de Corsicanen en de Belgen. Heel Europa? Nee, aan een paar landen kwam de in 1977 overleden scenarist René Goscinny niet toe: Rusland bijvoorbeeld, en helaas ook Nederland, al verklaarde tekenaar Albert Uderzo in 2000 tegen *NRC Handelsblad*: 'Holland is in veel opzichten een geschikte bestemming. Allereerst omdat er van uw land zoveel typerende kenmerken in het collectieve geheugen liggen opgeslagen; over bollenvelden, windmolens en waterlinies is het goed grappen maken. Daarnaast was Holland in de Romeinse tijd een belangrijk gebied: de rijksgrens liep er dwars doorheen en het gebied ten zuiden van de Rijn was behoorlijk geromaniseerd. Je hoeft de historische werkelijkheid dus niet te veel geweld aan te doen.'

René Goscinny en Albert Uderzo waren de Lennon en McCartney van het komische stripverhaal. Uderzo maakte de tekeningen, en in de gouden jaren van Asterix (1959–1977) was het Goscinny die de scenario's schreef. Ieder nieuw album vertelt een origineel verhaal met een sterke plot en een logisch verloop. Het geeft niet dat de avonturen zich volgens een vast patroon ontrollen. In de ware Asterix verzint Julius Caesar een nieuwe strategie om het Gallische dorpje te onderwerpen (*De Romeinse lusthof*, *De intrigant*), of maken Asterix en Obelix een reis naar een ver land met eigenaardige gebruiken (*Cleopatra*, *Het Indusland*). De aantrekkingskracht van de humor blijkt universeel; Asterix is vertaald in honderd talen en dialecten, van Afrikaans tot

Zwitserduits, en over de hele wereld kun je met gelijkgestemden lachen om de *running gags* die de strip (met meer dan een half miljard verkochte albums) tot een van de populairste ter wereld hebben gemaakt. De onoverwinnelijke Galliër wordt geëerd als een van de grote cultuurhelden van Frankrijk en als de figuur die in de jaren zestig het stripverhaal voor volwassenen en intellectuelen salonfähig maakte.

Zoals de meeste komische strips dankt de Asterix-serie een groot deel van haar succes aan het effect van terugkerende formules. Zinsneden als 'teken toch bij, zeiden ze', 'dik? wie is hier dik?' en 'rare jongens die Romeinen' zijn spreekwoordelijk geworden; vaste plotwendingen als de vernedering van Caesars legioenen of het tot zwijgen brengen van de dissonante bard Assurancetourix roepen op z'n minst een glimlach van herkenning op. Er worden grappen gemaakt over de bovenmenselijke kracht en eetlust van Obelix; de dorpssmid Hoefnix ruziet met de vishandelaar Kostunrix, het piratenschip van de uit een andere strip afkomstige Roodbaard wordt tot zinken gebracht, en de toverdrank van Panoramix maakt het leven van de Romeinen uit de omringende legerplaatsen bepaald niet gemakkelijk...

Even beproefd is het laten figureren van bekende Europeanen en culturele iconen. Tientallen filmsterren, politici, sportlieden en literaire helden werden in de avonturen van Asterix gekarikaturiseerd. Sommigen maakten een *cameo appearance*: Laurel en Hardy stuntelden als legionairs in *Obelix & Co.*, Eddy Merckx was een pijlsnelle koerier in *Asterix en de Belgen*, Don Quichot

René Goscinny (l.) en Morris, de tekenaar van Lucky Luke (1971) (Foto Hans Peters)

vecht tegen windmolens in *Hispania*. Anderen kregen een substantiële rol, zoals Lino Ventura (de centurion uit het album *De intrigant*) of de James Bond-vertolker Sean Connery, die als de dubbelagent Nulnulnix de onoverwinnelijke Galliërs achtervolgt in *De odyssee van Asterix*. Wie met een scherp oog kijkt, ziet bovendien parodieën op – en verwijzingen naar – The Beatles (*De Britten*), Rembrandt (*De ziener*), de Laokoöngroep, de *Discuswerper* en *Le Penseur* (*De lauwerkrans van Caesar*), Pieter Bruegel, Kuifje, Manneken Pis en Victor Hugo (*De Belgen*).

De aantrekkingskracht van Asterix en de andere onoverwinnelijke Galliërs berust op hun non-conformisme en hun streven naar onafhankelijkheid. Dat maakt de strip extra actueel in het verenigde Europa van vandaag. Zoals Uderzo al in 2000 voorspelde: 'Hoe meer de centrale organisatie voortschrijdt, hoe meer de gewone burger zich verschanst in zijn eigen nationale of regionale cultuur. Dat hebben we de afgelopen tien, twintig jaar al in Frankrijk zien gebeuren. Aan Asterix is dat allemaal niet te danken, het is de verdienste van enthousiaste linguïsten en volkskundigen. Maar ik ben ervan overtuigd dat de onafhankelijke instelling van Asterix, zijn *merde à tout le monde*, iedere cultuur in verdrukking aanspreekt. Niet alleen in Frankrijk. Of we nu Duitser, Italiaan of Hollander zijn, we willen toch niets liever dan met rust gelaten worden?'

◖◗◗ De Franse strip

Op Wikipedia heeft de Franse strip geen eigen pagina; die wordt gedeeld met de Franstalige Belgische strip. Dat is niet helemaal terecht, want hoewel de Walen met stripmakers als Hergé (*Kuifje*), Jijé (*Robbedoes*), Franquin (*Guust Flater*) en Morris (*Lucky Luke*) na de Tweede Wereldoorlog Frankrijk veroverden, bouwde het land van Honoré Daumier, Gustave Doré, Caran d'Ache en de strippionier Alain Saint-Ogan verder aan een eigen traditie, die al vóór de Eerste Wereldoorlog was begonnen met de avonturen van het anarchistische trio *Les Pieds nickelés*. Vooral de oprichting van het blad

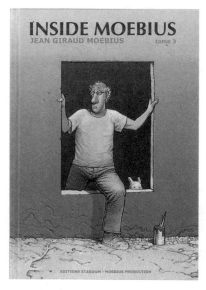

Jean Giraud, *Inside Moebius 3* (2007)

Pilote, in 1959 door Goscinny & Uderzo en de Waalse scenarist Jean-Michel Charlier, was in de Franse stripgeschiedenis een mijlpaal. Gedragen door het monstersucces van *Astérix* domineerde het stripblad anderhalf decennium de Franse markt; niet alleen met humoristische *bandes dessinées* als *Olivier Blunder* (Greg) en *Iznogoedh* (Goscinny & Tabary) maar ook met realistische verhalen over zeerovers (*Roodbaard* van Charlier & Hubinon) en cowboys (*Blueberry* van Charlier & Giraud). In de jaren zeventig verspreidden *Pilote*-talenten als Gotlib, Jacques Tardi en Claire Bretécher, die liever strips voor volwassenen dan voor kinderen maakten, zich over diverse kleinere bladen. Maar na de dood van Goscinny was het Jean Giraud (1938–2012) die zich zou ontpoppen als de invloedrijkste Franse stripmaker, vooral dankzij de sciencefictionstrips die hij publiceerde onder het pseudoniem Moebius. Zijn surrealistisch getekende en soms woordenloze beeldverhalen, waarin hij soms zichzelf als personage opvoerde, inspireerden filmmakers in Frankrijk, Italië en Japan. Er viel hem niet alleen bewondering ten deel van Federico Fellini en Luc Besson, maar ook van (fantasy)schrijvers als William Gibson en Paolo Coelho.

4 DE KUNST VAN DE CARTOGRAFIE

De *Atlas Maior* van Blaeu

Volgens Voltaire was Amsterdam een stad van *canaux, canards, canaille*. Voortbordurend op zijn alliteratie hoop je dat Nederland tegenwoordig gezien wordt als een natie van kaas, kunst, kaarten. Denk bij het eerste aan gouda en leerdammer, bij het tweede aan Rembrandt, Van Gogh en Mondriaan, en bij het derde aan Blaeu en TomTom – of aan Google Maps, dat net als de kaarten-app van de iPhone draait op de digitale plattegronden van het Rotterdamse bedrijf AND. Cartografie zit in het DNA van de Nederlander – dat verklaart ook het onwaarschijnlijke succes van de peperdure thema-atlassen van Bos – maar een Hollandse uitvinding is het niet. De eerste beroemde kaarten werden gemaakt op basis van het geografisch pionierswerk van de Alexandrijnse wiskundige Claudius Ptolemaeus (ca. 90–160) en de tweehonderd jaar jongere 'Peutingerkaart', waarop schematisch alle Romeinse wegen in Europa aangegeven stonden.

De cartografie ging pas echt bloeien in de 16de eeuw, toen met de ontdekkingsreizen en de opkomende wereldhandel de kennis van – en behoefte aan – gedetailleerde (zee)kaarten explodeerde. Rond 1550 werden in Rome en Venetië voor het eerst losbladige kaarten in boekvorm verenigd; een idee dat

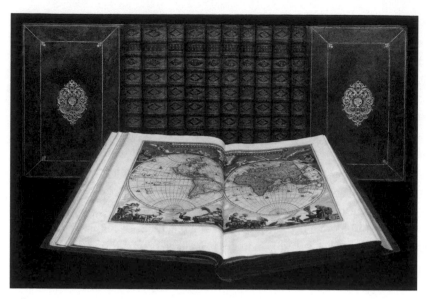

Willem en Joan Blaeu, *Atlas Maior* (1662)

navolging vond in het snel groeiende cartografiecentrum Antwerpen, waar Abraham Ortelius in 1570 zijn *Theatrum Orbis Terrarum* ('Het wereldtheater') uitbracht, met 58 kaarten. Vanaf 1580 publiceerde zijn landgenoot Gerardus Mercator in Duisburg het eerste deel van zijn 'Atlas', zo genoemd naar de mythologische reus die niet alleen het hemelgewelf op zijn rug torste maar ook beschouwd werd als de eerste geograaf. Vier jaar later werd Antwerpen ingenomen door de Spanjaarden en vluchtten de meeste kaartdrukkers – net als vele kunstenaars en handelaren – uit angst voor de inquisitie noordwaarts.

In het nieuwe handelscentrum Amsterdam maakte vooral de Vlaamse uitgever-drukker Jodocus Hondius, eigenaar van de nalatenschap van Mercator, naam als kaarten- en (zak)atlasverkoper. Zijn zaak in de Kalverstraat werd na zijn dood in 1612 overgenomen door zijn schoonzoon Johannes Janssonius, maar raakte haar monopolie kwijt met de opkomst van de firma Blaeu. In het pand De Vergulde Sonnewijser aan het Damrak was vader Willem begonnen als globemaker, cartograaf en uitgever van onder meer Vondel en Descartes. Samen met zijn zoons Joan en Cornelis gaf hij in 1630 zijn eerste atlas uit, met zestig kaarten die deels waren gekopieerd van die van zijn concurrent. Wat volgde was een soort wapenwedloop, de twee uitgevershuizen probeerden elkaar af te troeven met steeds ambitieuzere atlassen: meer kaarten, nieuwe gebieden (ook de zee en de hemelen), mooiere illustraties en marginalia. Met als culminatie de *Atlas Maior* (1662) van Joan Blaeu, het SDI van de cartografie: elf delen op folioformaat, duizenden pagina's beschrijving (uiteindelijk in vijf talen), zeshonderd kaarten, onwaarschijnlijke detaillering. 'Je kunt tot op

straatniveau inzoomen!' zouden Fokke & Sukke (gewapend met verrekijker) grappen in hun getekende commentaar op venster nummer 19 van de Historische Canon van Nederland, de Atlas van Blaeu.

De nauwkeurigheid was echter betrekkelijk. De *Atlas Maior* was een hutsepot van oude en nieuwe kaarten die lang niet allemaal waarheidsgetrouw en zeker niet up-to-date waren. Op reis had je er sowieso weinig aan, omdat Blaeu wegen het liefst wegliet – die tastten de esthetiek van de detailkaarten aan. De Atlas was meer kunst dan wetenschap, en zo werd hij ook op de markt gebracht. Het bezit ervan – al gauw werden er speciale pronkkasten voor ontworpen – werd een statussymbool, alleen de puissant rijken konden hem betalen. Voor 250 gulden had je de simpelste uitgave, een bedrag dat gelijkstaat aan 20.000 euro nu; met als gevolg dat er in totaal maar driehonderd van zijn gemaakt. Dat er daarvan tegenwoordig maar veertig over zijn, is niet zo verwonderlijk: hoe duur de *Atlas Maior* ook was, losgesneden en per kaart verkocht in een knappe lijst leverde hij altijd meer op. Vandaar dat veel cartofielen een originele, liefst ingekleurde Blaeukaart van hun woonplaats boven de schoorsteenmantel hebben hangen.

Dat inkleuren, door Amsterdamse moeders en kinderen, was een complete nevenindustrie in de drie Amsterdamse vestigingen van de firma Blaeu, waar toch al tachtig werknemers vijftien drukpersen draaiende hielden. De faam van Blaeu was wijd verspreid; zo bracht de Florentijnse heerser Cosimo III de'

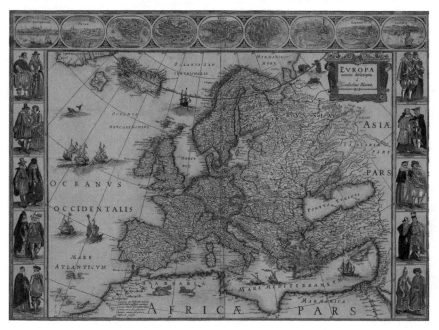

Kaart van Europa van Blaeu

33

Medici in 1667, vier jaar na de publicatie van een Italiaanse stedenatlas, een uitgebreid bezoek aan de winkel. Vijf jaar later was een winterse brand in de werkplaats aan de Gravenstraat wereldnieuws; doordat het bluswater in de strenge vorst bevroor, werd het hele pand verwoest, inclusief boeken, prenten en persen. De schade werd geraamd op 380.000 gulden, in euro's tientallen miljoenen. Of de dood van Joan Blaeu, anderhalf jaar later op 76-jarige leeftijd, hiermee verband hield, is niet zeker; wel dat het bedrijf een kwarteeuw later niet meer bestond.

'O reisgezinde geest, gij kunt die moeite sparen/ en zien op dit toneel de wereld groot en ruim/ beschreven en gemaald in klein begrip van bla'ren'. Aldus Joost van den Vondel in het voorwoord tot een van de eerste Blaeu-atlassen. De Prins der Dichters was niet de enige kunstenaar die gefascineerd was door het werk van Blaeu. Op talloze genrestukken uit de Gouden Eeuw zijn door Willem of Joan uitgegeven wandkaarten nageschilderd, bijvoorbeeld op Vermeers *Officier en lachend meisje* (ca. 1660). Kunst die kunst kopieert die in eerste instantie als gebruiksvoorwerp bedoeld was – een mooier eerbetoon kan een kaartenmaker zich niet wensen.

▦ De mercatorprojectie

De Nederduitse cartograaf Gerardus Mercator, geboren als Gerard De Kremer in het Vlaamse Rupelmonde, was de eerste die het woord 'atlas' gebruikte voor een verzameling kaarten. Hij had als jonge graveur eer ingelegd met vroege aard- en hemelglobes en met kaarten waarop hij plaatsnamen in schuinschrift zette om ze meer te laten opvallen. Hij maakte furore met een nauwkeurige kaart van het Heilige Land (1537) en een Europakaart (1554) waaraan hij zestien jaar had gewerkt. Toch ontleent hij zijn faam in de eerste plaats aan de wereldkaart die hij tekende 'tot gebruik van hen die over de zee varen' (1569). Om van de aardbol een

Mercatorprojectie

Gall-Petersprojectie

plat vlak te maken, en daarbij het voor zeevaarders zo belangrijke stelsel van lengte- en breedtegraden correct weer te geven, koos Mercator voor een zogeheten hoekgetrouwe projectie. Het gevolg was dat er vervorming optrad naar de polen toe, en dus dat de landmassa's groter afgebeeld stonden naarmate ze verder van de evenaar af lagen.

Niet alleen voor zeevaarders maar ook voor kaartenmakers was deze naar Mercator genoemde projectie een geschenk uit de hemel; ze is dan ook tot op de dag van vandaag de meest gebruikte. Concurrentie kwam er van afstandsgetrouwe projecties, en vooral van oppervlaktegetrouwe projecties, zoals die van de Schot James Gall uit 1855 waarbij Zuid-Amerika, Afrika en Indonesië veel groter en langgerekter waren afgebeeld. Een dikke eeuw later, in 1967, nam de Duitser Arno Peters deze projectie over bij zijn kruistocht tegen wat hij 'cartografisch imperialisme' noemde. De Gall-Petersprojectie, die de derde wereld heel wat groter afbeeldde dan de mercatorprojectie, werd standaard overgenomen op de kaarten van de ontwikkelingsorganisatie Unesco. Na vier eeuwen leverde Europa flink wat aan zichtbaarheid in.

5 DE BRITSE POPMUZIEK

'Back In The U.S.S.R.' van The Beatles

Het is niet het beste liedje van The Beatles, want dat is 'Eleanor Rigby' of 'I Am The Walrus' (of 'For You Blue' of 'In My Life'; of gewoon 'Yesterday' of 'All You Need Is Love'). Maar 'Back In The U.S.S.R.' is in veel opzichten exemplarisch voor de carrière van The Fab Four. Het openingsnummer van het Witte Dubbelalbum (1968) is een ode aan de Amerikaanse rechttoe-rechtaan rock-'n-roll van Chuck Berry en The Beach Boys, maar heeft een tekst die knipoogt naar de Europese geschiedenis en politiek. Het werd geschreven en gezongen door Paul McCartney, maar kon rekenen op groot enthousiasme van de Berrybewonderaars John Lennon en George Harrison. Het werd opgenomen toen The Beatles op hun muzikale hoogtepunt waren, maar moest het doen zonder drumwerk van Ringo Starr, die na een knetterende ruzie met de andere drie de Apple-studio had verlaten – om later weer terug te komen. Een patroon dat zich tot het definitieve einde van The Beatles in april 1970 in verschillende constellaties zou herhalen.

Muzikaal is 'Back In The U.S.S.R.' een parodie op 'California Girls' van The Beach Boys, met wie de vier Britten sinds het midden van de jaren zestig in een soort muzikale wapenwedloop waren verwikkeld. In de tekst verwees het

vooral naar 'Back In The U.S.A.' van Chuck Berry: de hamburgers en de wolkenkrabbers uit het origineel zijn vervangen door Oekraïense meisjes en galmende balalaika's. Want McCartney wilde naar eigen zeggen de Beatlefans in het Oostblok een hart onder de riem steken: *''Cause they like us out there, even though the bosses in the Kremlin may not'*. Geen wonder dat 'Back In The U.S.S.R.' een soort samizdatsong in het Oostblok werd. Beatlesplaten waren in veel landen achter het IJzeren

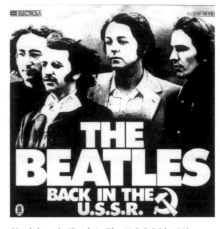

Singlehoesje 'Back In The U.S.S.R.' (1968)

Gordijn verboden, als decadente invloeden uit het kapitalistische Westen; lp's werden binnengesmokkeld en illegaal verspreid, in sommige gevallen geperst op oude röntgenfoto's. Pas tijdens de glasnost van de jaren tachtig kon McCartney zijn eerste officiële plaat in de Sovjet-Unie uitbrengen (CHOBA B CCCP, 'Terug in de USSR'); in 2003 sloot hij met het titelnummer zijn legendarische concert op het Rode Plein af.

Dat de Russische autoriteiten in de jaren zestig en zeventig zo tegen The Beatles ageerden, kwam niet in de eerste plaats doordat ze een hekel hadden aan popmuziek – ABBA en The Rolling Stones waren wel acceptabel. Ze waren bang voor de culturele revolutie die The Beatles mede hadden veroorzaakt, met hun oorbedekkende haarstijl (*moptops*), hun eigenaardige kleding (reversloze jasjes), hun gebruik van geestverruimende middelen ('Lucy in the Sky with Diamonds'), hun anti-autoritaire instelling en hun opzwepende muziek, die gefundeerd was op verderfelijke Amerikaanse muziekstijlen. En inderdaad: The Beatles, vier oorlogskindjes uit Liverpool die het vak van popmuzikant leerden in de nachtclubs aan de Hamburgse Reeperbahn, namen de favoriete muziek uit hun jeugd – jarenvijftigrock-'n-roll en rhythm-and-blues – en versmolten die met Europese elementen, variërend van klassieke kamermuziek ('In My Life', 'Piggies') en music-hallidioom ('When I'm Sixty-Four', 'Honey Pie') tot Franse chansons ('Michelle') en de nonsensrijmen van Lewis Carroll ('I Am The Walrus'). Het resultaat beïnvloedde niet alleen zo'n beetje alle Europese popgroepen die na hen kwamen, maar werd ook teruggeëxporteerd naar Amerika, waar behalve The Beach Boys ook Bob Dylan, Frank Zappa, Michael Jackson en een paar honderd anderen schatplichtig werden aan de experimenteerzucht van JohnPaulGeorge&Ringo.

The Beatles onderscheidden zich in het begin van de jaren zestig van

vergelijkbare bas-gitaar-drumgroepjes doordat ze bijna al hun singles (en het merendeel van hun lp-tracks) zelf schreven. Ze componeerden albums, geen singleverzamelingen met een paar 'fillers'. Ze maakten voor de promotie van 'Rain' in 1966 de eerste videoclips uit de geschiedenis (geregisseerd door Michael Lindsay-Hogg) en waren ook de eerste rockgroep waarvan de carrière werd geparodieerd in een fakedocumentaire (*The Rutles: All You Need Is Cash*, 1978). Ze verzonnen het 'conceptalbum' en de dubbele klaphoes (*Sgt. Pepper's*); ze waren pioniers in popopera (kant B van *Abbey Road*), heavy metal ('Helter Skelter'), progressive rock ('I Want You') en avant-gardepop ('Revolution 9'); en ze verkochten naar schatting een miljard platen. Zelfs de weinige artiesten die een hekel hadden aan 'het vierkoppige monster' (zoals Mick Jagger hen ooit noemde) konden en kunnen zich niet aan hun invloed onttrekken.

Luister het maar na, op de dertien studioalbums die de groep tussen 1962 en 1969 maakte. Of, in de vorm van een *crash course*, op de Rode en Blauwe Dubbelalbums uit 1973, die een overzicht geven van de carrière van The Beatles in 54 liedjes: 24 singles (die bijna allemaal ergens in de wereld de top van de hitparade haalden) en 30 beroemde albumtracks en B-kantjes die getuigen van de rock-'n-roll-anarchie van Lennon, het music-hallsentiment van McCartney, de serieuze lieflijkheid van Harrison en de onbekommerde humor van Starr. Honderdvijftig minuten muziek die in de jaren zestig het fundament vormden van de Beatlemania, en veertig jaar later nog steeds gezien worden als het aap-noot-mies van rock en pop. Een waardige opvolger van het werk van die twee eerdere Grote B's uit de Europese muziekgeschiedenis, Bach en Beethoven.

Hardrock en heavy metal

Er zijn mensen die claimen dat The Beatles de hardrock hebben uitgevonden; luister maar eens naar de krijsende zang in 'Why Don't We Do It In The Road' (1968), zeggen ze, of naar het gitaargeweld in 'Helter Skelter'. Ze vergeten dat The Kinks vier jaar eerder in 'You Really Got Me' experimenteerden met een keiharde, vervormde gitaarriff; en dat in Amerika garagebandjes al begin jaren zestig voortborduurden op de opgevoerde elektrische blues uit Memphis en Chicago van de jaren vijftig. Hoe dan ook waren het vooral Britse bands die aan het eind van de jaren zestig de hardrock en nog hardere 'heavy metal' ontwikkelden: Led Zeppelin, Deep Purple, Judas Priest, Black Sabbath, Iron Maiden. De laatste bandnamen geven aan waar de heavymetalgroepen hun (tekstuele) inspiratie vandaan haalden; ze koketteerden met zwarte magie, duivelaanbidding, *blood and gore*, en

vonden manieren om sadisme en terreur in muziek om te zetten. Met groot succes. Binnen een kwarteeuw was de heavy metal een van de vitaalste en meest verbreide muziekstromingen ter wereld, met bands die zongen in alle talen en fans uit alle culturen, van gereformeerden tot moslims en van dokters tot staalarbeiders. Op festivals 'headbangen' ze met elkaar en wapperen ze met hun lange haren. De oude hardrockers trekken nog steeds volle zalen, zelfs al hebben sommige van hun bandleden de jaren van *sex, drugs & rock 'n' roll* niet overleefd, en in de *Top 2000* beheersen hun gouwe ouwen jaarlijks de toptwintig.

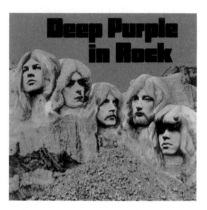

Lp-hoes *Deep Purple in Rock* (1970)

De Baedeker-reisgids

Reisgidsen zijn zo oud als de weg naar Rome. De Griek Pausanias beschreef Griekenland voor Romeinse toeristen in de 2de eeuw n.Chr. De Gallische non Egeria publiceerde tweehonderd jaar later een veelgebruikte pelgrimsgids voor het Heilige Land. De Italiaanse dichter Petrarca schreef 560 jaar vóór de Tour de France een populair verslag van zijn beklimming van de Mont Ventoux, en toen Goethe in 1786 aan zijn *Italienische Reise* begon, zal hij net als andere reizigers op de 'Grand Tour' de informatiepapieren van een touroperatorpionier als Cox & Kings hebben meegedragen. Toch duurde het nog tot het begin van de 19de eeuw voordat toeristen aller landen konden kennismaken met de eerste moderne reisgidsen – handzame boekjes waarin behalve aangeraden routes ook leuke hotels en *starred attractions* waren aangegeven. En de eerste die daar naam mee wist te maken was Karl Baedeker, een uitgever uit het land dat begrippen als *Wanderlust* en *Fernweh* over de wereld exporteerde.

Baedeker was gevestigd in Koblenz, in het hart van het Rijnland. Geen wonder dat zijn eerste gids de *Rheinreise von Mainz bis Cöln* (1835) was – geschreven door een zekere J.A. Klein en afkomstig uit de boedel van een uitgeverij die door Baedeker was overgenomen. De *Rheinreise* was meteen heel populair, omdat de geboden informatie een dure levende gids overbodig maakte. In een hoog tempo ging Baedeker over tot het publiceren van nieuwe

reisgidsen, maar nooit zonder dat hij zélf alle bezienswaardigheden en reisinformatie had gecontroleerd. Holland kreeg zijn gids in 1839 (net als België), Oostenrijk-Hongarije in 1842, Zwitserland in 1844 (inclusief adviezen voor de dikte van je tweedkleding bij het beklimmen van de bergen), *Paris und Umgebung* in 1855 (met de eerste plattegrond van de graven op Père Lachaise). Land voor land werd heel Europa klaargestoomd voor het toerisme, of zoals het al snel zou worden genoemd: 'gebaedekerd'. Het internationale succes kwam vanaf 1861, toen de eerste gidsen in het Engels en het

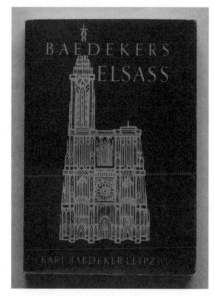

Baedekers Elsass (1942)

Frans verschenen; maar toen was Karl Baedeker al twee jaar dood, op 48-jarige leeftijd overleden aan een hartaanval.

De gidsen van Baedeker waren beroemd om hun chique dundruk en economische typografie, hun uitvoerigheid, hun glasheldere kaarten, hun duidelijke index, hun typerende rode bandjes met gepreegde gouden letters, hun handige adviezen ('loop niet oververhit een kathedraal in') en hun betrouwbaarheid en nauwkeurigheid – *deutsche Gründlichkeit* zou je bijna zeggen. '*Kings and governments may err,/ but never Mr. Baedeker*' dichtte A. P. Herbert in zijn zeer vrije bewerking van het libretto van *La Vie parisienne* van Jacques Offenbach. En

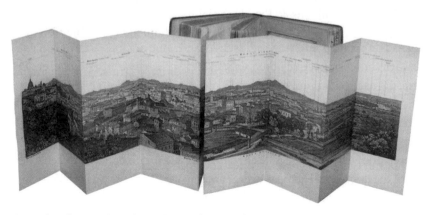

Uitvouwbare kaart in de oude Baedeker-gids voor Italië

dus had Lawrence of Arabia het deeltje *Palestine and Syria* (1876) in zijn zak toen hij in de Eerste Wereldoorlog voor de onafhankelijkheid van de Arabieren vocht; en maakten schrijvers van E. M. Forster tot Thomas Pynchon gebruik van de Baedeker-gidsen in een tijd dat er nog geen Google Earth was. Een beroemde anekdote vertelt dat keizer Wilhelm I zijn vergaderingen in zijn paleis aan Unter den Linden in Berlijn onderbrak om naar een raam te lopen waarover Baedeker had geschreven dat *Der Kaiser* daar elke dag om twaalf uur naar de wisseling van de wacht keek. 'We moeten de lezers van Baedeker niet teleurstellen.'

De invloed van Baedeker valt nauwelijks te overschatten. Op de toeristische infrastructuur in de door de auteurs bezochte landen. Op de verwachtingen van de reizigers die bij hun rode boekje zwoeren. En op de reisgidsseries die erna kwamen: van de Blue Guides en Michelin (dat in de 'Groene Gidsen' vanaf 1926 het fameuze driesterrensysteem van de rode restaurantgids – *intéressant, vaut le détour, vaut le voyage* – toepaste op toeristische attracties) tot moderne nazaten als Lonely Planet, The Rough Guides en Eyewitness (in Nederland beter bekend als Capitool).

Uitgeverij Baedeker, die in 1872 verhuisde naar Leipzig (en tot op de dag van vandaag reisgidsen in samenwerking met Allianz maakt), heeft zelfs de loop van de Tweede Wereldoorlog beïnvloed. Nadat de Royal Air Force, onder commando van Arthur 'Bomber' Harris, in maart 1942 het historische centrum van Lübeck had platgegooid om de Duitsers te demoraliseren, besloot de Luftwaffe ook het aanvallen van niet-militaire doelen te intensiveren. 'We zullen ieder gebouw in Engeland bombarderen dat drie sterren heeft in de Baedeker-gids,' zei *Oberleutnant* Gustav Braun von Stumm; en tussen april en juni 1942 werden zware luchtaanvallen uitgevoerd op Exeter (zelfs nu nog pronkend met twee sterren in de Groene Michelin), Bath (drie sterren), Norwich (twee), York (drie) en Canterbury (drie). Volgens het principe *tit for tat* bombardeerden vervolgens de Engelsen historische steden, met als dieptepunt de verwoesting van het strategisch volstrekt onbelangrijke Dresden in februari 1945. Anderhalf jaar eerder was bij een bombardement op Leipzig de hele uitgeverij Baedeker in vlammen opgegaan – wat in Groot-Brittannië als hemelse gerechtigheid werd gezien.

Geen reclame voor de rood-gouden gidsen, deze 'Baedeker Raids'. Net zomin als de speciale reisboekjes die tijdens de oorlog voor het front werden samengesteld voor de leden van de paramilitaire Organisation Todt. Maar natuurlijk valt dat allemaal de oude Karl niet aan te rekenen. Die gaat de geschiedenis in als de man die Europa leerde reizen.

▦ De Grand Tour

Welke vakantieganger kent het gevoel niet — lopend in de uitpuilende straten van Mont Saint-Michel of Florence, ingeklemd op de stranden van Venetië of de Algarve, afgezet op een Grieks eiland of een Beierse alp. Je wenst het massatoerisme weg en droomt over de tijd dat alleen de *happy few* de weg naar de grote bezienswaardigheden wisten te vinden. Duitsland vóór Baedeker, Frankrijk vóór Michelin, Rome vóór Capitool; kortom Europa in de 17de en 18de eeuw, toen jongelingen van goeden huize de luxereiziger uithingen van Parijs tot Genève en van Rome tot Berlijn.

De Grand Tour heette het traject dat deze prototoeristen aflegden. In het voetspoor van de 17de-eeuwse

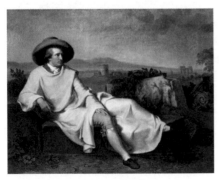

J.H.W. Tischbein, *Goethe in der Campagna* (1787), Städel Museum, Frankfurt

'italianisanten', en begeleid door een gids (een zogeheten *cicerone*, naar het prototype van de allesweter Marcus Tullius Cicero), werden ze gedurende een paar maanden of zelfs een paar jaar ondergedompeld in de cultuur van de Oudheid en de Renaissance en de natuur van de Alpen en de Italiaanse *campagna*. De avontuurlijksten onder hen waagden zich zelfs tot in Griekenland, dat in deze periode onder Turkse heerschappij stond.

Vooral de Engelse adel gaf zijn afgestudeerde kroost de kans om de westerse beschaving te ontdekken (en, in den vreemde, seksuele ervaring op te doen; *doing the Grand Tour* schijnt nog steeds een synoniem te zijn voor 'je wilde haren kwijtraken'). Maar ook oudheidkundigen als J.J. Winckelmann en schrijvers als Goethe maakten de '*Italienische Reise*'. Met de opkomst van het treinverkeer in het midden van de 19de eeuw veranderde het karakter van de Grote Rondreis, hoewel hij bij toeristen uit de Nieuwe Wereld toen juist populair werd. In *The Innocents Abroad* (1869) deed Mark Twain op een hilarische manier verslag van een gezelschap Amerikanen op Grand Tour in Europa.

De beelden van Bernini

De schilderijen van Vermeer, de plattegrond van Turijn, de muziek van Bach, het Paleis op de Dam, *Paradise Lost* van John Milton – allemaal zijn het hoogtepunten van de barok, de stijlperiode tussen renaissance en neoclassicisme die zo'n anderhalve eeuw heeft geduurd. Maar wie aan barok denkt ziet niet het strakke *Melkmeisje* of de strenge *Kunst der Fuge* voor zijn geestesoog verschijnen. Die ziet suikertaartkerken uit Midden-Europa, 18de-eeuwse hofbibliotheken, fresco's van Tiepolo en natuurlijk altaarstukken van Rubens, barstend uit hun voegen van weelderig vlees en oogverblindende stoffen. Niet voor niets is barok in het dagelijks taalgebruik de aanduiding voor iets dat overdreven of geëxalteerd is, iets met overbodige tierlantijnen.

Dat negatieve heeft de barok altijd aangekleefd. De aanduiding voor de overdadige stijl die na 1600 vooral in de katholieke landen van Europa opkwam, was afgeleid van het Iberische woord *barroco*, dat 'grillig gevormde parel' betekent, en dat was niet vleiend bedoeld. Pas eind 19de eeuw werd de term (en de stroming!) gerehabiliteerd door de Zwitserse criticus Heinrich Wölfflin, die de barok afzette tegen de renaissance door te wijzen op de openheid, de dynamiek en de overrompelende theatraliteit van grote kunstwerken als de Trevifontein, de trappen van Schloss Augustusburg bij Keulen of de gevel van de kathedraal van Santiago de Compostela.

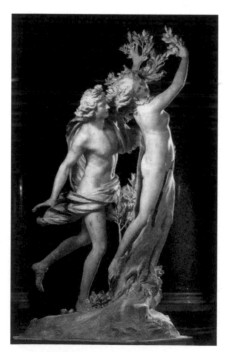

Bernini, *Apollo en Dafne* (1622-1625), Galleria Borghese, Rome

Er zijn kunsthistorici die de opkomst van de barok in verband brengen met de Contrareformatie. De roep om hervormingen binnen de kerk na het Concilie van Trente (1545–1563) gold immers ook de kunsten. Beeldhouwwerken en schilderingen moesten voor iedereen begrijpelijk zijn en mochten de boodschap er best dik bovenop leggen. Voeg daarbij een voorliefde voor gesamtkunstwerken – kerken en kapellen waarin alle kunsten

samenkwamen en op elkaar afgestemd waren – en voor tegenstellingen tussen donker en licht (chiaroscuro) en je begrijpt waarom artiesten als Michelangelo, Caravaggio en Artemisia Gentileschi als pioniers van de nieuwe stroming gezien werden.

Barokarchitectuur was er om te imponeren, en werd als zodanig allereerst gebruikt door de pausen in Rome, die gedurende de 17de eeuw als de belangrijkste mecenassen fungeerden. De aristocratie in andere delen van Europa volgde hun voorbeeld, en zo werden barok en rococo (de laatste, nog uitbundiger fase van de barok) de huisstijlen van het absolutisme. August de Sterke liet de perfect symmetrische en ultrabarokke Zwinger in Dresden bouwen; Filips II gaf opdracht tot het even immense als strenge Escorial boven Madrid; tsarina Elisabeth I maakte een begin met het Winterpaleis in Sint-Petersburg; de prins-bisschop van Würzburg investeerde een onverwacht fortuin in een kapitale residentie; en (om niet heel Europa af te lopen) Lodewijk XIV droeg zijn steentje bij door het jachtslot van zijn vader bij Versailles te verbouwen.

Maar het was Rome dat het meest door de barok veranderd werd. En de begaafdste en opvallendste kunstenaar van de pontificaten van Urbanus VIII en Alexander VII was Gian Lorenzo Bernini (1598–1680), door wijlen Robert Hughes, zijn grootste fan, aangeduid als 'de marmeren megafoon van de pauselijke orthodoxie'. Bernini was een Napolitaans wonderkind dat zich rond zijn twintigste al ontwikkeld had tot *uomo universale* – schilder, beeldhouwer, architect – en daarmee de ideale figuur om de aankleding van de door Michelangelo en Maderno gebouwde Sint-Pieter te verzorgen. Bernini ontwierp het ellipsvormige plein voor de basiliek, met de imposante zuilengalerijen die zowel de armen van de moederkerk als de sleutel van Sint-Pieter symboliseren. Hij gaf vorm aan de 'Heilige Stoel van Petrus' in de apsis van de kerk, een barokke sculptuur van een troon die omkranst wordt door stralen en hooggehouden door vier bronzen kerkgeleerden. En hij verwerkte volgens de legende de bronzen bekleding van het Pantheon in de reusachtige baldakijn boven het altaar in het midden van de kerk – beroemd door de vloeiende vormen en de gedetailleerde versieringen, en ook door de vier gedraaide zuilen waarop hij rust.

Wie zijn Bernini liever iets terughoudender heeft, moet naar de Villa Borghese, waar de witmarmeren beelden staan die hij rond zijn twintigste (!) voor zijn eerste beschermheer, de pauselijke secretaris Scipione Borghese, maakte. Drie ervan zijn gebaseerd op de antieke mythologie en de manier waarop Latijnse auteurs als Vergilius en Ovidius die verdicht hadden: *Aeneas, Anchises en Ascanius* is een beroemde episode uit de val van Troje en tegelijkertijd een studie van de drie levensfasen van een mens; *De schaking van Proserpina* laat zien hoe Persefone door Hades naar de onderwereld wordt ontvoerd (je ziet

de druk van de vingers van de god in de huid van de vrouw); en *Apollo en Dafne* toont het moment waarop de waternimf in een laurierboom verandert om aan de grijpgrage vingers van de godheid te ontsnappen: een metamorfose in marmer. Allemaal zijn ze barok op hun best; de dynamiek spat ervan af, de afgebeelde personages zijn geëxalteerd maar levensecht.

Bernini werd oud, bijna 82, en stond – op een korte periode onder Innocentius x na – in hoog aanzien. Geen wonder dat de Eeuwige Stad vol staat met zijn monumenten, van de kapel met *De extase van Sint-Theresia* ('*I'll have what she is having!*') tot de fonteinen op Piazza Barberini, bij de Spaanse Trappen, op Piazza Navona... Het perfecte decor voor de vossenjacht door Rome die Dan Brown beschreef in *Angels and Demons* (2000), een kunsthistorische thriller die in het Nederlands werd vertaald onder de titel *Het Bernini Mysterie*.

Rubens

Voor veel mensen is 'rubensiaans' gewoon een synoniem voor barok. De Vlaamse historieschilder Peter Paul Rubens (1577–1640), kampioen van de Contrareformatie, was gespecialiseerd in rijke interieurs en dramatische kleurcontrasten, in weelderige stoffen en vooral voluptueuze lichamen. Geschilderd op vaak enorme doeken in de stijl die hij had ontwikkeld onder invloed van de Venetiaanse meesters Veronese en Titiaan, het chiaroscuro van Caravaggio en de fresco's van Michelangelo en Rafaël. Waarbij de classicistische decors bedoeld leken om de menselijke anatomie, en vooral de vlezige variant daarvan, nóg beter te doen uitkomen.

Van alle barokschilders was Rubens de meest Europese. Hij werd geboren in Duitsland, groeide op in Antwerpen, woonde en werkte acht jaar in Italië en pendelde tot op gevorderde leeftijd tussen de vorstenhoven in Wenen,

Parijs, Madrid en Londen – niet alleen als schilder van altaarstukken en mythologische taferelen, maar ook als diplomaat die tijdens de Tachtigjarige Oorlog het gesprek gaande hield tussen het katholieke Spanje en

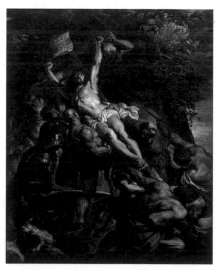

Rubens, middenluik van de triptiek *Kruis- oprichting* (1610–1611), Onze-Lieve-Vrouwe- kathedraal, Antwerpen

de protestante naties Engeland en de Verenigde Provinciën. Intussen schilderde hij, geholpen door leerlingen als Jacob Jordaens en Anthony van Dyck, religieuze meesterwerken als *De kruisoprichting* (1610), *De kindermoord* (1612), en *Maria's hemelvaart* (1626) voor de kathedraal van Antwerpen.

Maar hij draaide ook zijn hand niet om voor gedetailleerde portretten van hoogwaardigheidsbekleders, spectaculaire bijbelse voorstellingen en nauw verhuld erotische afbeeldingen van zijn jonge vrouw Hélène Fourment – al dan niet in een mythologische setting. Rubensiaans avant la lettre.

8 SCANDINAVISCH DESIGN

De BILLY van IKEA

In een memorabel artikel in het Cultureel Supplement van *NRC Handelsblad* (5 januari 2007) besprak schrijver Kester Freriks de catalogi van woonwarenhuis IKEA als moderne poëziebundels. Wijzend op alliteratie, assonantie, poëtische herhaling en subtiele ritmiek, toonde hij zich vooral onder de indruk van het gedicht 'BILLY', een ode aan een boekenkast:

> *Man blir smart av böcker.*
> *Kolla bara vad vi har lärt oss.*
> *En bokhylla ska varaen hylla som man har böcker i.*

Of, zoals het gedicht in de vrije vertaling van Freriks luidde: 'Van boeken word je wijs. Kijk maar wat wij hebben geleerd. In een boekenkast zet je boeken.'

Als er één kast is die een hommage verdient, dan is het de BILLY van IKEA. De in 1979 geïntroduceerde designklassieker, thuishorend in een interieur met KLIPPAN-bank, SULTAN-matras en NISSE-klapstoel, is naar schatting vijftig miljoen keer over de toonbank gegaan – genoeg om de Chinese Muur aan de binnenzijde mee te bedekken. Het verkoopsucces is niet te danken aan de elegantie van de witte plankenkast, maar aan de lage prijs en de eenvoud en de functionaliteit van het ontwerp – drie eigenschappen die de meeste andere meubels van IKEA ook bezitten en die de Zweedse multinational tot een *household name* van Peking tot Ottawa hebben gemaakt. De BILLY is groot, verstelbaar, gemakkelijk uit te breiden, en zó algemeen verspreid dat hij – net als de Big Mac en de Levi's-jeans – door economen wordt gebruikt om aan de hand van de lokale prijs te bepalen hoe hoog de levensstandaard in een bepaald land is.

Bij de dertigste verjaardag van de BILLY werd ook de ontwerper in het

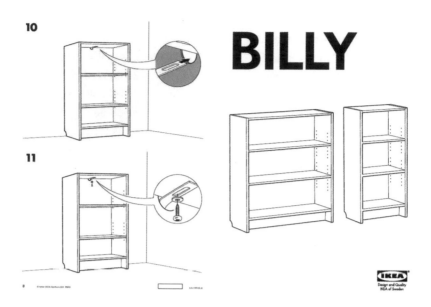

Gebruiksaanwijzing BILLY

zonnetje gezet: Gillis Lundgren, een autodidact die bij de catalogusafdeling van IKEA was komen werken in het jaar (1953) dat oprichter Ingvar Kamprad zijn eerste meubelwinkel te Älmhult in Zuid-Zweden had geopend. In 1958 ontwierp Lundgren de TORE-ladenkast, die zich kenmerkte door hetzelfde gebruiksgemak als dat van een luxe keukenblok met schuiflades. Daarna volgden diverse andere succesontwerpen, met als apotheose de BILLY in 1979. Alles uitgaande van één, door Lundgren als volgt geformuleerd credo: 'Ik wil oplossingen voor het dagelijks leven, gebaseerd op behoeftes van mensen. Mijn producten zijn eenvoudig, praktisch en tijdloos. Iedereen moet ze kunnen gebruiken, ongeacht leeftijd en levensstijl.'

De filosofie van Lundgren is de beste kenschets van het vlak na de Tweede Wereldoorlog zo beroemde Scandinavische ontwerpen (waartoe ook design uit Finland wordt gerekend). Geïnspireerd door het functionalisme van het Duitse Bauhaus en door het gelijkheidsideaal in de politiek kwamen noordse designers met meubelen en gebruiksvoorwerpen die even minimalistisch gevormd als esthetisch verantwoord waren, en nog laag geprijsd ook – al geldt dat laatste niet voor ontwerpen van Bang & Olufsen (elektronica uit Denemarken), Kosta Boda (glas uit Zweden) en Arabia (aardewerk uit Finland). Vooral de Denen en de Zweden werden groot in ontwerpen; de eerste tentoonstelling van Scandinavisch design in het Amsterdamse Stedelijk Museum heette dan ook *Zo wonen wij in Zweden* (1947). De Noren telden minder mee, maar die hadden eerder al de uitvinding van de kaasschaaf en de paperclip op hun naam gebracht.

De beroemdste namen van het noords ontwerpen zijn Alvar Aalto en Arne Jacobsen. De eerste was een Finse architect die zich ontwikkelde van functionalist tot expressionistisch modernist en daarmee in de hele wereld beroemd werd; hij gaf onder meer vorm aan de nieuwbouw in het stadscentrum van Helsinki (de Finlandiahal, het Elektriciteitsbedrijf) en het operagebouw in Essen. De tweede was een Deense architect-ontwerper die vooral excelleerde in fauteuils en stoelen. Jacobsen maakte de Zwaan, het Ei en de Mier, die allemaal in serie

Jacobsen, Serie 7 (1953)

geproduceerd werden. De stapelbare Mier (1952) was de basis voor de Serie 7, beter bekend als de vlinderstoel die niet alleen over ontelbare eetkamers is uitgezwermd, maar ook over duizenden restaurants die zich geen Philippe Starck-interieur kunnen veroorloven. Met het Franse terrasstoeltje en de IKEA-klapstoel behoort de Serie 7 tot de meest verkochte designklassiekers in de beschaafde wereld; daarbuiten is ongetwijfeld de witplastic tuinstoel het populairst.

Simpele meubels en spectaculaire gebouwen (denk ook aan de stoelen van Hans Wegner en het Sydney Opera House van Jørn Utzon) zijn niet de enige ontwerpen waarin Scandinavië uitblinkt. De hifi van B&O, de serviezen van Royal Copenhagen, het witgoed van Electrolux ('uit Zwee-den'), de kleren van H&M en Marimekko hebben de wereld veroverd. Maar geen noords merk heeft zo veel invloed op het dagelijks leven als IKEA, of je die nu afmeet naar de inrichting van interieurs of de files bij de blauw-gele filialen langs de snelweg. Wie de hyperbool zoekt, zou IKEA een totalitair systeem kunnen noemen; een welwillende dictatuur die consumenten aan zich bindt met klantenkaarten, hotels, studentenkamers, mobiele-telefooncontracten, 1–euro-ontbijtjes.

En met leesvoer natuurlijk. Elke nieuwe catalogus wordt verspreid over meer dan vijf miljoen huishoudens in Nederland, een twintigste van het totaal wereldwijd. De interieurpoëzie van Ingvar Kamprad uit Elmtaryd/ Agunnaryd wordt tegenwoordig in twintig talen uitgebracht, en natuurlijk heeft de BILLY steevast een ereplaats – tussen andere Zweedse designklassiekers als de open kast EXPEDIT en de PAX-garderobekast, en in de buurt van

47

nieuwe experimenten als de KASSETT-doos met deksel en de RÅSKOG-roltafel. 'Een kast waarmee je kan lezen en schrijven' luidt de meest recente ode aan BILLY.

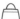 Alvar Aalto

Een eclecticus, zo mag je Alvar Aalto (1898–1976) wel noemen. Aan de ene kant is dat de consequentie van een lang werkend leven, waarin hij bouwde in verschillende stijlen, van classicisme en Bauhaus tot baksteenbouw en asymmetrisch monumentalisme. Aan de andere kant is 'eclectisch' de beste omschrijving voor sommige van zijn fantasierijke gebouwen. Neem het huis dat hij te Munkkiniemi (deel van Helsinki) voor zichzelf liet bouwen in 1936, en waarin typisch Scandinavische elementen (een centrale haard, houten betimmering) worden gecombineerd met modernistische balkons en daklijsten van beton. Of zijn ontwerp voor de modernistische Villa Mairea in Noormarkku, waarin een witte blokkendoosconstructie wordt opgefleurd door houten erkers en uitbouwtjes. Of zijn roodbakstenen stadhuis voor het stadje Säynätsalo dat dankzij de asymmetrische opstapeling van werkruimtes en het gebruik van hout en koper perfect harmonieert met de natuur eromheen.

Toen Aalto in 1976 met een Finse postzegel werd geëerd, stond de Finlandiahal die hij voor het nieuwe stadsplan van Helsinki had ontworpen op de achtergrond: een statig wit gebouw met verticale strookramen, een bekleding van marmer en daken van koper. Het was de stijl die hem beroemd had gemaakt, en die uitstekend exportabel bleek: onder meer naar Denemarken (het KUNSTEN-museum in Aalborg) en Duitsland (de Aalto-flat in Bremen, het operagebouw in Essen). Maar eigenlijk was het aardig geweest als op de zegel ook een van zijn meubels had gestaan. Gebouwen waren voor Aalto een totaalkunstwerk, en samen met zijn vrouw Aino en zijn tweede vrouw Elissa ontwierp hij gebruiksvoorwerpen die zowel moderniteit als huiselijkheid uitstraalden – van een tafel van gebogen beukenhout en een stoel bekleed met rendiervacht tot de beroemde asymmetrische vaas van glas die als de Savoy Vase de wereld over is gegaan.

Aalto, Finlandiahal (1967–1971), Helsinki

James Bond

Hoe Europees is James Bond? Je kunt het je afvragen, want in de bijna zestig jaar van zijn bestaan is de Britse spion bezit van de hele wereld geworden. Dat komt natuurlijk vooral door de films, die vanaf 1962 (*Dr. No*) de superpotente en stijlvolle agent 007 op ieders netvlies zetten; plus, ten minste zo belangrijk, de *landmarks* en luxe-oorden waar hij zijn avonturen beleefde. Fort Knox in Kentucky, de Suikerbroodberg bij Rio, de piramides van Gizeh, de Meteora-kloosters in Griekenland, de Khyberpas in Afghanistan – alle continenten zijn in de Bondfilms uitgelicht. Alleen Australië ging de *production value* tot nog toe te boven.

Over de wijde wereld gesproken: volgens Bondschepper Ian Fleming was er zelfs nooit een Double-O-Seven geweest zonder Jamaica. De Engelse schrijver (1908–1964) werd verliefd op het klimatologisch bevoorrechte eiland toen hij er tijdens de Tweede Wereldoorlog als marinespion gelegerd was, en kocht er in 1947 een stuk land dat als racebaan had gediend voor de nabijgelegen kustplaats Oracabessa. Op dinsdag 15 januari 1952 begon Fleming in zijn eigen-gebouwde villa aan *Casino Royale*, de eerste van veertien avonturenromans

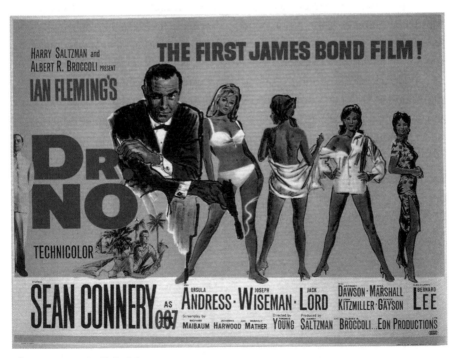

Filmposter voor *Dr. No* (1962)

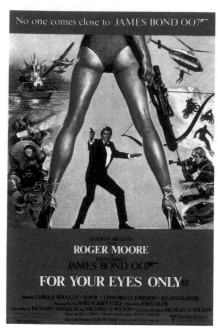

Filmposter voor *For Your Eyes Only* (1981)

met een Britse superspion in de hoofdrol. Drie daarvan, *The Man with the Golden Gun*, *Dr. No* en *Live and Let Die*, speelden zich af in de koloniale nederzettingen, idyllische baaien en mangrovebossen van Jamaica.

Fleming modelleerde zijn held naar de joods-Russische Scotland Yard-agent Sidney George Reilly en de Engelandvaarder Peter Tazelaar (bekend uit *Soldaat van Oranje*); hij vernoemde hem naar de auteur van het ornithologische handboek *Birds of the West Indies* dat hij als fervent vogelaar op zijn bureau had liggen. 'Ik wilde een naam die kort, onromantisch, Angelsaksisch en toch heel erg mannelijk was,' zou Fleming later zeggen. Maar waarschijnlijk kon hij – net als in zijn effectief *pulpy* romans – een mooie dubbelzinnigheid niet weerstaan: *bird* betekent in het Engels ook 'mooie meid', en zijn James Bond moest een specialist zijn op dat gebied. Honderd miljoen lezers en naar schatting twee miljard filmkijkers zouden in de jaren daarna meegenieten van de vangsten die Double-O-Seven aan zijn volière toevoegde.

Geboren in de Caraïben, vernoemd naar een Amerikaanse ornitholoog, gemodelleerd naar een Rus en een Nederlander – Commander Bond is een kosmopolitisch personage. Tegelijkertijd is hij typisch Brits, zoals mag blijken uit zijn biografie (naar kostschool op Eton en Fettes, dienst bij de Royal Navy, sinds zijn 25ste bij MI6) en zijn smaak voor luxe-artikelen (Bentleys en Aston Martins, pakken van Savile Row, sigaretten van Morland's op Grosvenor Street). Het hele idee van de *gentleman spy* is trouwens een Britse vinding: je komt hem tegen in *The Riddle of the Sands* (1903), de eerste spionageroman in de wereldliteratuur, maar ook in *The Scarlet Pimpernel* van Baroness Orczy, *The Thirty-Nine Steps* van John Buchan en *Ashenden* van William Somerset Maugham. Geen wonder dat bijna alle acteurs die Bond gestalte gaven in de 22 officiële verfilmingen afkomstig waren van de Britse eilanden: een Schot (Sean Connery), twee Engelsen (Roger Moore en Daniel Craig), een Welshman (Timothy Dalton) en een Ier (Pierce Brosnan). De Australiër George Lazenby woonde al vanaf zijn 24ste in Londen.

In een archetypische 007–film arriveert Bond, James Bond, in het casino

van Monte Carlo of Paris-Plage nadat hij een amoureuze verovering en een achtervolgingsrace over kronkelige bergweggetjes achter de rug heeft. Even daarvoor heeft de kijker hem al binnen tien minuten de wereld zien redden, in een duizelingwekkende actie die zich afspeelt op de top van de Alpen of aan de voet van een Russische stuwdam. En tussen deze spektakelscènes rollen de begintitels voorbij, begeleid door een klassiek aandoende Bondsong van Shirley Bassey of Adele en een ballet van goudgeverfde naakten en bloedende kogelgaten. Pas daarna begint het eigenlijke verhaal, dat zich afspeelt op exotische locaties en waarin alles een feest der herkenning is: de wodka-martini's zijn *shaken, not stirred*, de achtervolgingen (met treinen, vliegtuigen, speedboten, tanks) allesverwoestend, de dialogen zitten vol met schuine opmerkingen, de Russen spreken Engels met een Stolichnaya-accent en de plot is tot het laatste half uur onbegrijpelijk. Seks en geweld zijn functioneel; confronterend bloed en bloot blijven buiten beeld – een heel verschil met Flemings romans, die in de jaren zestig werden aangeprezen met '*Terror and Torture! Romance and Murder!*' en werden beschuldigd van '*sex, snobbery and sadism*'. Waarbij je je afvraagt wat de verkoop het meeste deugd heeft gedaan.

Wat de wereld aanspreekt in James Bond is niet zozeer zijn koele meedogenloosheid of zijn berekenende inventiviteit, maar zijn gevoel voor stijl. Een stijl die terecht wordt geassocieerd met het oude Europa. Want Bond drinkt Franse champagne (Dom Pérignon of Bollinger) en eet Russische kaviaar (beluga). Hij reist met de Oriënt-Express en skiet in Cortina d'Ampezzo. Hij heeft onberispelijke goede manieren – dat onderscheidt hem doorgaans van de proletarische schurken met wie hij vecht – en hij effectueert zijn *licence to kill* met een Duits pistool, de Walther PPK. Hij is, zoals Marjoleine de Vos ooit uitlegde in het Cultureel Supplement van NRC *Handelsblad*, een reiziger-avonturier-egoïst in de traditie van Odysseus; en net als de Griekse held keert hij na gedane zaken altijd weer terug naar zijn Penelope (die in de boeken en de films heel toepasselijk Moneypenny heet). Want hoeveel landen hij ook doorkruist, Commander Bond heeft maar één thuis, en dat is een eiland aan de rand van Europa.

⊞ De femme fatale

Het wemelt in de Bondboeken en -films van de gevaarlijke vrouwen, die vanzelfsprekend – en vaak na bewezen diensten – vakkundig door de *gentleman spy* onschadelijk worden gemaakt. Echte femmes fatales zijn het daarmee niet, want die laten hun slachtoffer niet zomaar gaan. De Europese cultuurgeschiedenis is daar tamelijk ondubbelzinnig over. Voort-

Marlene Dietrich als femme fatale in *Der blaue Engel* (1930)

bordurend op de voorbeelden uit de Bijbel (Eva, Judit, Delila, Salomé) en de Griekse mythologie (Klytaimnestra, Medeia) leefden al in de Middeleeuwen dichters en schilders zich uit op fantasieën over fatale vrouwen: heksen en boze feeën, op seks beluste jonkvrouwen en meedogenloze heerseressen. Het archetype was bijzonder populair in de romantiek (denk aan het gedicht 'La Belle Dame sans Merci' van John Keats) en in de Victoriaanse tijd (waarin onder meer de vrouwelijke vampier het licht zag); operacomponisten maakten er gretig gebruik van. Maar het was in het fin de siècle, bij de symbolisten en de decadenten, dat de femme fatale hoogtij vierde: Oscar Wilde gaf Salomé met zijn gelijknamige toneelstuk een tweede leven, en schil-

ders als Franz von Stuck en Gustave Moreau kregen er geen genoeg van om de listen en lagen van de seksueel veeleisende vrouw uit te meten. Dat laatste gold ook voor de filmmakers van het Duitse expressionisme: Georg Pabst maakte op basis van het toneelstuk *Lulu* van Frank Wedekind *Die Büchse der Pandora* (1929), waarin Louise Brooks een mannenverslindster speelt, en Josef von Sternberg regisseerde in 1930 *Der blaue Engel*, met Marlene Dietrich als nachtclubzangeres die een eerbiedwaardige professor te gronde richt. Niet lang daarna zou de femme fatale met veel succes geëxporteerd worden naar de Amerikaanse film noir; ze werd daar aangeduid als vamp – een afkorting van het woord *vampire*.

Bosch en Bruegel

In een liedje van de Duitse groep BAP, gezongen in Keuls dialect maar niet-temin een pan-Europees succes in de vroege jaren tachtig, wordt gewaarschuwd voor een nieuwe 'Kristallnaach'. Racisme en xenofobie kunnen al te gemakkelijk leiden tot pogroms, zingt Wolfgang Niedecken, en op een dag word je wakker en ben je getuige van een apocalyptisch tafereel; of zoals de tekstdichter het formuleert, 'een beeld tussen Bruegel en Bosch'.

Het is niet moeilijk om je daar iets bij voor te stellen: Jheronimus Bosch (ca. 1450–1516) grossierde in gepijnigde mensen en gapende hellemonden, bijvoorbeeld op de rechterbinnenluiken van zijn triptieken over het Laatste Oordeel (tegenwoordig in de Weense Akademie) en de Tuin der Lusten (in het Prado te Madrid). Op zijn *Laatste Oordeel* in het Brugse Groeningemuseum zie je in de rechterbovenhoek een gigantische brand die een desolaat landschap in een roodbruine gloed zet. (Een geschilderde herinnering, zo menen sommige critici, aan de allesverwoestende brand van 's-Hertogenbosch waarvan Jeroen Bosch als jonge gezel getuige was.)

Apocalypse Now is de associatie, net als bij het schilderij *De Dulle Griet* dat Pieter Bruegel (ca. 1525–1569) zeventig jaar later in de stijl van Jeroen Bosch

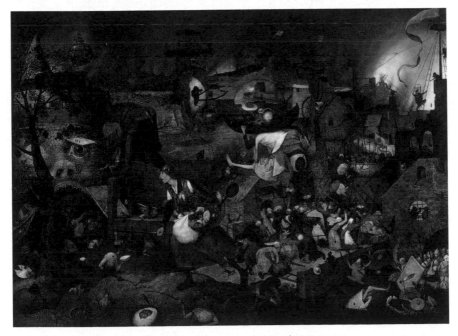

Bruegel, *De Dulle Griet* (ca. 1562), Museum Mayer van den Bergh, Antwerpen

maakte. Daarop zien we een vervaarlijke vrouw met helm en zwaard die op een slagveld te midden van brand, moord en plundering aan de poort van de hel staat. Stripliefhebbers kennen het beeld. In een van de Suske en Wiske-albums van Willy Vandersteen – door zijn collega Hergé aangeduid als 'de Bruegel van het beeldverhaal' – speelt de Dulle Griet een hoofdrol, als een tegenstandster die er zelfs geen been in ziet onschuldige lappenpopjes te guillotineren.

De Dulle Griet behoort met de tezelfdertijd geschilderde *Gevallen engelen* (Brussel) en *Triomf van de dood* (Madrid) tot de meest Bosch-achtige voorstellingen van de schilder die door zijn eerste biograaf 'Pier den Drol' werd genoemd. Niet omdat er op zijn panelen regelmatig kakkende mensen figureren, maar omdat er in bijna al zijn werk wel wat grappigs ('drolligs') te zien is. Geen wonder, want Pieter Bruegel – bijgenaamd de Oude, omdat hij de stamvader was van een dynastie van schilders van het Vlaamse dorpsleven – hield van het boerenbestaan: van jaarmarkten en carnavalsoptochten, van ijspret en oogsttaferelen. Wie afgaat op zijn schilderijen, ziet in hem een grappende man van het volk, een 16de-eeuwse Urbanus, met een briljante penseelvoering en met een schare fans die onder anderen de filmer Andrej Tarkovski (*Solaris*) en de dichter W.H. Auden ('Musée des Beaux Arts') telt.

Omdat er zo weinig bekend is over Bruegel, hebben de kunsthistorici vrijelijk kunnen interpreteren. Hij werd achtereenvolgens gezien als een primitieve boerenschilder, een pionier van de landschapsschilderkunst, een satanisch genie, een 'humanist met een libertijnse levensbeschouwing', een typische Vlaming en zelfs een 20ste-eeuwer in hart en nieren. Natuurlijk werd er ook veel tegenstrijdigs over hem beweerd; zoals de kunstenaar Harold Van der Perre het samenvatte in een origineel boek over de schilder (*Ziener voor alle tijden*, 2007): 'Is Bruegel een moralist of fatalist? Een optimist of cynicus? Een spotvogel of wijsgeer? Een boer of stedeling? Een folklorist of geleerde? Een regionalist of universalist? Een realist of fantast? Een vitalist of maniërist? Een humanist of misantroop? Een libertijn of sociaal bewogen man? Een politiek dissident of conformist? Een revolutionair of afstandelijke waarnemer? Een katholiek of geus? Een theïst of atheïst?' En dat alles op basis van de 45 schilderijen die van hem zijn overgeleverd.

Dat zijn er overigens twintig meer dan in het geval van Jeroen Bosch, met wie hij in het begin van zijn carrière steevast vergeleken werd. Bruegel was een wonderkind, dat braakliggende terreinen in zijn schilderijen 'opvulde' met slimme puntjes, komma's en streepjes; dat het licht op verschillende manieren op de sneeuw in zijn dorpsgezichten liet weerkaatsen; dat met een dun laagje temperaverf het geloogde blotebillengezicht van een blinde afbeeldde; dat toverde met felrood, vuilblauw en 'schallend geel'. Maar hij

Bosch, *Het Laatste Oordeel* (ca. 1486), Groeningemuseum, Brugge

had niet het genie van Bosch, een schilder die zijn tijd zo ver vooruit was dat we hem nog steeds niet helemaal begrijpen, zelfs al zijn we allang gewend aan *la condition surréaliste*. Bosch nam de religieuze standaardthema's van zijn tijd – de zondeval, Johannes de Doper in de wildernis, de aanbidding der koningen, de doornenkroning van Christus, de kruisdraging, het Laatste Oordeel, de verzoeking van de heilige Antonius – en omkleedde ze in een revolutionair schetsmatige schilderstijl met krankzinnige (angst)visioenen, waarin overal monsters, karikaturen en duivels opduiken. Ruim baan voor 'het circus Jeroen Bosch', zoals dichter Lennaert Nijgh het omschreef in de tekst van Boudewijn de Groots 'Het Land van Maas en Waal'.

Jeroen Bosch was niet alleen 'den duvelmakere' maar ook een satiricus en een moralist, die volgens sommigen duidelijk schatplichtig was aan de kritische pre-reformatorische geschriften van Erasmus. Met zijn vervreemdende landschappen, zijn hoge horizonten en zijn morbide fantasieën veroverde hij de Europese vorstenhoven van zijn tijd en beïnvloedde hij schilders als Cranach, Van Leyden, Dalí en Miró. Zoals je Bruegel kunt omschrijven als de oervader van het Vlaams expressionisme, zo mag Bosch gelden als een voorloper van het surrealisme en de fantasy in literatuur en film. Meer dan welke andere vroegmoderne kunstenaars ook hebben beiden gezamenlijk de Lage Landen op de kaart gezet.

🏛 📖 *Elckerlijc*

De bijdrage van de Lage Landen aan de wereldletteren is bescheiden, dat weet eenieder die wel eens een buitenlandse literatuurgeschiedenis inkijkt; onze schilders zijn heel wat beroemder dan onze schrijvers. Toch is er één literair werk uit de Nederlanden dat onmiddellijk in vele Europese landen vertaald werd en dat sindsdien altijd tot de verbeelding van internationale schrijvers heeft gesproken: *Den Spyeghel der Salicheyt van Elckerlijc*, geschreven door een anoniem lid van een van de vele 'rederijkerskamers' (letterkundige broederschappen) uit de tweede helft van de 15de eeuw.

Antwerpse druk van *Elckerlijc* (ca. 1500)
(Foto KB Den Haag)

Elckerlijc is een moraliteit, een stichtelijk toneelstuk waarin behalve echte mensen ook abstracte begrippen als personages op het toneel verschijnen. In dit geval zijn dat de hulpjes en kwaliteiten die Elckerlijc (Iedereen) van pas kunnen komen wanneer hij verantwoording moet afleggen aan God. Elckerlijc krijgt zijn dood aangezegd en maakt zich zorgen over zijn tocht naar de andere wereld. Niet ten onrechte, want zijn vrienden, verwanten en aardse bezittingen (Gheselscap, Maghe ende Neve, Tgoet) weigeren om hem te vergezellen, terwijl Deugd aanvankelijk te zwak is. Als hij aan zijn laatste tocht begint, staan alleen Schoonheid, Kracht, Wijsheid en de Vijf Zintuigen hem bij – en zelfs zij verlaten hem in het zicht van het graf. Uiteindelijk zijn het Deugd en Zelfkennis die met hem mee naar de hemel gaan. Een prachtig thema, waarop later nog zou worden gevarieerd door de Oostenrijkse toneelschrijver Hugo von Hofmannsthal (*Jedermann*, 1911) en de Amerikaan Philip Roth (*Everyman*, 2006).

11 POLYFONE VOLKSZANG UIT DE BALKAN

Bulgaarse Stemmen

Drie stukken van Bach, twee van Beethoven, een aria van Mozart, een stukje *Sacre* van Strawinsky, een dans van de Engelse renaissancecomponist Anthony Holborne en een Bulgaars lied. Met die keuze uit de Europese muziekge-

schiedenis vertrokken in 1977 de ruimtesondes *Voyager 1* en *2* naar de verste planeten van ons zonnestelsel – en daar voorbij. Samen met negentien andere muziekstukken uit de rest van de wereld waren de klassieke componisten en de Bulgaarse volkszangeres geperst op een gouden plaat die eventuele buitenaardse levensvormen moest overtuigen van de rijkdom van onze cultuur. Een eigenzinnige keuze van de astronomen bij NASA, maar wel

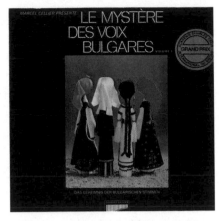

Lp-hoes *Le Mystère des Voix Bulgares* (1975)

een die profetisch zou blijken. Sinds het midden van de jaren zeventig heeft de koormuziek uit Bulgarije, tegenwoordig bekend onder de kekke naam Le Mystère des Voix Bulgares, zich verspreid over de Europese popmuziek. Zelfs nu de cd's van de Bulgaarse Stemmen niet meer in de hitparade staan, zoals aan het eind van de jaren tachtig, kom je de Bulgaarse polyfonie overal tegen, van filmsoundtracks tot houseplaten.

Niet gek voor een oude traditie, die teruggaat tot de polyfone kerkmuziek maar pas in de 19de eeuw op het platteland tot volle wasdom kwam. Niet alleen in Bulgarije trouwens, maar ook op de rest van de Balkan, waar in Griekenland, Albanië, Servië en Kroatië verschillende vormen van volkszang (ook wel: archaïsch zingen) werden ontwikkeld. Al deze zangtradities kenmerken zich door asymmetrische ritmes en door 'diafonie': een of twee stemmen die de melodie aangeven, terwijl de andere zangers hen begeleiden met eenstemmig gehum. De vraag is natuurlijk waarom juist de Bulgaarse variant zo beroemd is geworden. Vaak hoor je als antwoord dat de Bulgaarse volksmuziek uniek is door haar complexe harmonieën en onregelmatige ritmes, zoals een vijfachtste of een elfachtste maat, of nog ingewikkelder 'samengestelde' maatsoorten (vijf+zevenachtste of vijftien+veertienachtste). Maar het is toch vooral een kwestie van toeval, van een beetje hulp van de juiste man op de juiste plaats.

Zoals de Cubaanse *son* voor de westerse luisteraar salonfähig werd gemaakt door Ry Cooder, en de Zuid-Afrikaanse *township jive* wereldberoemd door Paul Simon, zo is de Bulgaarse koorzang in de vaart der volkeren opgestoten door één vreemdeling: de Zwitserse organist en etnomusicoloog Marcel Cellier. Nadat hij zich in de jaren zestig had verdiept in de Roemeense volksmuziek, waarbij hij en passant de panfluitist Gheorghe Zamfir had ontdekt, richtte hij zijn aandacht op Bulgarije. Het resultaat was een verzameling van dertien

bijeengesprokkelde nummers – liefdesliedjes, dansmuziek en vaderlandse hymnen – die onder de titel *Le Mystère des Voix Bulgares* in 1975 op zijn eigen platenlabel werden uitgebracht. De lp, die was ingezongen door het Vrouwenkoor van de Bulgaarse Staatsradio en -televisie, leidde een bestaan onder fijnproevers, totdat hij in de jaren tachtig werd herontdekt door de hippe platenproducer Ivo Watts-Russell (Cocteau Twins, This Mortal Coil), die *Le Mystère* opnieuw uitbracht in 1986, en drie jaar later nog meer furore maakte met een tweede album, dat bekroond werd met een Grammy. Ex-Beatle George Harrison, altijd dol op exotische klanken, toonde zich meteen gefascineerd.

Vanaf dat moment ging het snel. De Britse zangeres Kate Bush gebruikte het Trio Bulgarka, een supergroep van drie Bulgaarse zangeressen uit verschillende streken, als achtergrondkoor bij de opnames van haar wereldmuziekplaat *The Sensual World* (1989). Voor *The Red Shoes* (1993) deed ze opnieuw voor drie songs een beroep op de hoge, mysterieuze en vooral sfeervolle stemmen van het Trio, die zo goed pasten bij haar eigen dramatische sopraan. Via Kate Bush raakte ook Peter Gabriel (met wie Bush had samengewerkt) geïnteresseerd en hij bracht in 1996 samen met het Franse duo Deep Forest de song 'While The Earth Sleeps' uit. De hypnotiserende dancemuziek, waarin een Bulgaars volksliedje was vervlochten, werd gebruikt voor de soundtrack van de geflopte sciencefictionfilm *Strange Days*, en zette de toon voor het gebruik van de Voix Bulgares in de westerse cultuur. Voortaan zou je de esoterisch overkomende zangpartijen vooral terughoren in natuur- en fantasyfilms en in de muziek van dance-dj's. Een mooi voorbeeld is de remix die Tiësto in 2008 maakte van het nummer 'Edward Carnby' van Le Mystère des Voix Bulgares, ter begeleiding van een reclamefilmpje voor het computerspel *Alone in the Dark*.

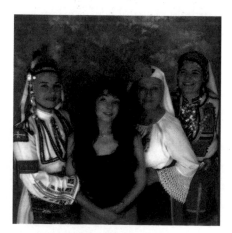

Kate Bush met het Trio Bulgarka, foto-inlay van haar cd *50 Words for Snow* (2011)

Intussen bleven de Bulgaarse Stemmen, oftewel de leden van het televisiekoor, in diverse samenstellingen optreden; altijd in klederdracht en zonder het doen van muzikale concessies. Met de rage van de Balkan Beats, die een jaar of tien geleden de hippe clubs van de grote steden van Europa veroverde, hadden ze dan ook niets te maken; de wortels daarvan lagen niet alleen in de house en de Balkanfolk, maar ook in de klezmer en zigeunermuziek die zich daarmee zo goed liet

mengen. De Voix Bulgares bleven trouw aan de muziek die sinds jaar en dag is uitgevoerd in de Sjoploek-regio en het Pirin-gebergte – de muziek die na Bulgarije en Europa inmiddels ons zonnestelsel heeft verlaten.

Fado

Ook de fado, de Portugese muziek van weemoed en verlangen, is volkscultuur die een vlucht nam in de 19de eeuw maar die valt terug te voeren tot de Middeleeuwen – op de liefdesliederen van de troubadours in dit geval. In de havenkwartieren van Lissabon, kruispunt van muzikale tradities uit Afrika, Brazilië en Portugal, ontwikkelde zich eind 18de eeuw een droef stemmende, spaarzaam door gitaar begeleide liedkunst, waarin niet alleen het leven in de marge bezongen werd maar ook de melancholie, een existentieel gevoel van verlies, of zoals dat in het Portugees heet, *saudade*. De fado, die zijn naam ontleende aan het Latijnse woord *fatum* (lot), werd in de 19de eeuw grootgemaakt door de legendarische zangeres-prostituee Maria Severa en in de 20ste eeuw definitief tot hogere kunst verheven door de 'Koningin van de Fado' Amália Rodrigues. Zij verspreidde de fado over de wereld – zelfs in Indonesië kent men een beroemde variant – en baande de weg voor moderne *fadistas* als Dulce Pontes, Mísia, Ana Moura,

Cristina Branco en de in Mozambique geboren Mariza, die de fado in de jaren nul opnieuw verbond met Afrikaanse en Braziliaanse invloeden. Naar het schijnt is de fado tegenwoordig nergens zo populair als in Nederland, wat toegeschreven wordt aan het feit dat ook hier een zeevarende natie met weemoed terugdenkt aan een verloren koloniaal rijk. Cristina Branco maakte furore met de bewerking van gedichten van de lusitanofiel J. Slauerhoff; Nynke Laverman bewees dat ook het Fries zich uitstekend leent voor de Portugese liederen over leven, lijden en liefde, oftewel *sielesâlt*.

Fado-azulejos (2006), Sintra
(Foto Pedro Simões)

59

Café New York in Boedapest

Van buiten is het een statige mengeling van jugendstil, classicisme, renaissancebouwkunst en fantasiegotiek. Van binnen is het een barokpaleis, met gedraaide marmeren zuilen, Versailles-spiegels, Venetiaanse kroonluchters, gestuukte ornamenten, klassieke plafondschilderingen en overal bladgoud en rood pluche. Het New York Café (*est.* 1894) wordt gezien als het mooiste koffiehuis van Boedapest. Vóór de Eerste Wereldoorlog en in de vroege jaren dertig was het *kávéház* het ontmoetingspunt voor de literaire en culturele *fine fleur* van Hongarije. De redactie van het tijdschrift *Nyugat* had er een stamtafel, net als kopstukken van de theater- en filmwereld; de grote meester Dezső Kosztolányi schreef er zijn columns aan een tafeltje met uitzicht op de Elizabethboulevard. Tegenwoordig ontmoet je er vooral de gasten van het New York Palace Hotel van het Boscolo-consortium, dat in 2007 het door oorlog en communisme vervallen koffiehuis voor tachtig miljoen euro liet restaureren. Maar koffie kun je er nog steeds drinken, de kranten- en boekenlezer is er welkom, en hoewel er geen verhitte discussies over politiek meer opklinken, wordt er wel driftig op laptops gehamerd.

Samen met Wenen vormde Boedapest in de 19de en vroege 20ste eeuw het hart van de Midden-Europese koffiehuiscultuur, een traditie die teruggaat tot 1685, toen een Grieks-Armeense koopman in Wenen het eerste koffiehuis opende. Er is ook een romantischer stichtingsmythe, die verhaalt dat het een Poolse officier was. Hij zou na de mislukte tweede belegering van Wenen door de Turken (1683) een achtergelaten partij koffiebonen als buit hebben gekregen en daarmee een schenkerij zijn begonnen. Het voorbeeld daarvoor was het eerste koffiehuis van Europa, dat in 1554 in de Ottomaanse hoofdstad Istanbul was opengegaan. In Wenen werd de koffie aangepast aan de Europese smaak. '*Nicht für Kinder ist der Türkendrank*' waarschuwt een oud liedje; melk en suiker maakten er de wat makkelijker drinkbare 'Wiener Melange' van.

Eerlijk is eerlijk: het drinken van koffie is een uitvinding van de Arabische wereld, en de eerste cafés ontstonden dan ook in de vroege 16de eeuw in steden als Caïro en Aleppo. Toch was het juist in Europa dat het potentieel van het koffiehuis, een plaats om gedachten uit te wisselen onder het genot van een bakje troost, ten volle gerealiseerd werd. Waarbij de coffeïne in de koffieboon instrumenteel was. Tot de opkomst van koffie als massaconsumptieartikel dronk men bier in de kroegen, van ontbijt (*Biersuppe*) tot diner – met als resultaat een op zijn minst lichte roes. Koffie hield de geest scherp en werd de *drug of choice* van de grote geesten van de Verlichting, onder

wie Rousseau, Diderot en Voltaire (die rond de veertig kopjes koffie per dag dronk). Hun ontmoetingsplaats was het Parijse café Procope, geopend in 1686, waar behalve de auteurs van de *Encyclopédie* ook Amerikaanse revolutionairen in spe als Franklin en Jefferson bij elkaar kwamen voor drank en discussies. Volgens de cultuurfilosoof George Steiner is het koffiehuis dan ook een van de vijf belangrijkste componenten van de Europese identiteit (de andere zijn de geografie, de hang naar het verleden, de samensmelting van Helleens en joods denken en cultuurpessimisme).

Die intellectuele, subversieve kant van het koffiehuis werd ook uitgebuit in Engeland, en vooral in Londen, dat rond 1750 meer dan vijfhonderd *coffee houses* telde. De 17de-eeuwse dichters John Dryden en Alexander Pope onderhielden een literaire kring in Will's in Covent Garden, de schrijvers Richard Steele en Joseph Addison legden hun oor te luisteren in de koffiehuizen (en met name Button's Coffee-House) om nieuws te vergaren voor hun tijdschriften *Tatler* en *The Spectator*, de voorlopers van de moderne kranten. Er werd over politiek gediscussieerd, tot woede van Karel II, die de koffiehuizen in 1675 trachtte te sluiten. Er werd geschaakt en getriktrakt om geld, een gewoonte die zou uitmonden in de schaakcafés van de eeuwen daarna. Er werd over boeken gepraat; de koffieclubs legden de basis voor de leesgezelschappen en -kabinetten van de 18de eeuw. En meer dan dat. Aan het eind van de 17de eeuw begon Jonathan's Coffee-House, in de Exchange Alley, met

Interieur van Café New York in Boedapest

het publiceren van de prijzen van grondstoffen en aandelen, iets wat zou uitgroeien tot de Londense Beurs. Tezelfdertijd begon Edward Lloyd in zijn koffiehuis bij de Theems scheepsnieuws te verspreiden en veilingen te houden ten behoeve van de verzamelde kapiteins en reders – de oorsprong van de scheepsverzekeraar Lloyd's of London.

Meanwhile on the continent, of liever twee eeuwen later in Wenen, had de koffiehuiscultuur een directe invloed op literatuur en kunst. Een generatie fin-de-siècleschrijvers kwam bijeen in cafés als Griensteidl, Central en Museum; grootheden als Hermann Broch, Karl Kraus en Joseph Roth droegen er bij aan het genre van de *Kaffeehausliteratur*, die ook in Boedapest, Praag en later Berlijn floreerde. *Kaffeehausliterator* Stefan Zweig schreef in zijn memoires: 'Het was eigenlijk een soort democratische, voor iedereen tegen een goedkoop kopje koffie toegankelijke club [...] Niets heeft zo veel aan de intellectuele flexibiliteit van de Oostenrijkers bijgedragen dan dat men in het koffiehuis met alle aspecten van de wereld uitgebreid kon kennismaken en die tegelijkertijd in vriendschappelijke kring kon bediscussiëren.' Honderd jaar later is iets van deze geest nog vaardig over de espressobars, de koffieketens en niet te vergeten de boekhandels van het e-culturetijdperk. Zoals George Steiner zou zeggen: '*So long as there are coffee houses, the "idea of Europe" will have content.*'

De politieke spotprent

De neiging om door middel van tekeningen kritiek uit te oefenen op de heersende macht is ongetwijfeld zo oud als de weg naar Rome. Toch gelden twee Britse koffiehuishabitués, de karikaturist Thomas Rowlandson en de etser James Gilray, als de grondleggers van de politieke spotprent, die in de late 18de eeuw als kunstvorm opkwam. Als kroon op hun soms scabreuze werk werden ze door de gekroonde hoofden van hun vaderland gepaaid en vervolgd, iets wat ook het lot was van hun Franse evenknie Honoré Daumier (1808–1879). Daumier beperkte zich niet tot de hoogste bomen; veel van zijn karikaturen treffen de bourgeoisie, advocaten en rechters, kleine krabbelaars in de politiek. Hij beperkte zich ook niet tot papier; in het Musée d'Orsay in Parijs zijn de kleiparodieën van zijn hand te zien die het grote voorbeeld moeten zijn geweest voor de makers van de satirische poppenserie *Spitting Image* die tussen 1984 en 1996 op de Britse televisie te zien was.

Belangrijk voor de verbreiding van de spotprent waren de onafhankelijke kranten en tijdschriften waarin maatschappijkritiek kon worden geleverd: in Frankrijk bijvoorbeeld *La Caricature*

Rowlandson, *A Mad Dog in a Coffeehouse* (ca. 1800)

en *Le Charivari*, in Engeland *Punch* (dat in 1843 het woord *cartoon* muntte), in Nederland *De Notenkraker*, een bijlage bij *Het Volk* met cartoons van Albert Hahn, en *De Groene Amsterdammer*. Hoewel politiek cabaret en televisiesa- tire een deel van de taken van de spotprentmaker hebben overgenomen, heeft iedere zichzelf respecterende krant nog steeds een of twee politieke cartoonisten in dienst.

13 VERLICHTINGSLITERATUUR

Candide van Voltaire

'Westerse beschaving, het zou een goed idee zijn.' Gandhi zei het, maar zijn bijna-naamgenoot Candide had het *kunnen* zeggen. De hoofdpersoon van de gelijknamige vertelling van Voltaire maakt rond 1750 een reis door Europa en de Nieuwe Wereld en komt onzacht in aanraking met alles wat het leven verschrikkelijk maakt: oorlogen, epidemieën, natuurrampen, menselijke wreedheid, onrecht en machtsmisbruik. Geen grootmacht en geen politiek systeem in Europa kan de toets der kritiek doorstaan; de Fransen en de Pruisen zijn verantwoordelijk voor de verwoestende Zevenjarige Oorlog, de Portugezen hebben een meedogenloze inquisitie en de Britten executeren een admiraal

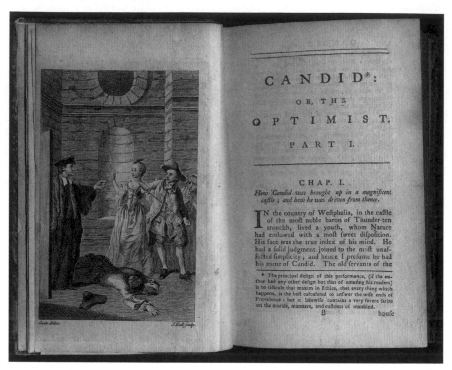

Engelse vertaling van *Candide* (1762)

omdat hij niet hard genoeg tegen de Fransen heeft gevochten – '*pour encourager les autres*' luidt het cynische commentaar.

Candide, ou l'Optimisme (1759) is een avonturenroman en een bildungs-roman, of eigenlijk een parodie daarop. De titelheld wordt geboren op een kasteel in Westfalen, groeit op in het gezelschap van een baronnendochter en verliest mét zijn seksuele onschuld ook zijn plaatsje binnen het huishouden van de baron. Zwervend door de wereld botst hij op onder meer Bulgaarse huurlingen, een verwoestende aardbeving in Lissabon, de Spaanse groot-in-quisiteur, een bastaarddochter van de paus, jezuïtische rebellen in Argentinië en piraten in Venetië. Uiteindelijk eindigt hij op een boerderijtje bij Constantinopel – in *Candide* worden alle hoeken van Europa aangedaan – en komt hij tot de slotsom dat de wereld zo wreed en gevaarlijk is dat je het beste je tuintje kunt bewerken: '*il faut cultiver notre jardin*'.

Voltaires novelle is ook een satire; op de corruptie van koning, kerk en kapi-taal, op diverse Europese volksaarden, en op het societyleven: 'De maaltijd verliep zoals de meeste etentjes in Parijs: eerst is het stil [...] daarna komen er grapjes, die meestal flauw zijn, uit de duim gezogen nieuwtjes, redenaties van likmevestje, een snufje politiek en veel geroddel. Er werd zelfs over nieuwe boeken gepraat.' Maar het voornaamste mikpunt van *Candide* is de optimisti-

sche filosofie van Gottfried Wilhelm Leibniz (1646–1716). Diens overtuiging dat God goed is en de best mogelijke wereld heeft geschapen – 'Het kan allemaal niet beter in de beste wereld die je je maar denken kunt' – is de *running gag* in een verhaal dat gruwel op gruwel stapelt. Voltaire mocht dan wel een aanhanger zijn van het deïsme (God is schepper van het universum maar bemoeit zich er verder niet mee), hij is overduidelijk van mening dat er bij de schepping nogal wat mis is gegaan. En de machten die boven ons gesteld zijn, doen allesbehalve hun best om er iets aan te verbeteren.

Met de strijdkreet *Écrasez l'infâme*, 'verpletter wat verwerpelijk is', werd Voltaire (1694–1778) de pionier van wat later de Verlichting is genoemd. François-Marie Arouet, zoals de Parijse ambtenaarszoon tot 1718 heette, schopte al jong tegen de autoriteiten aan. Hij betrok de filosofische munitie voor zijn strijd tegen het Ancien Régime tijdens zijn niet zo vrijwillige ballingschap in Engeland (1725–1728), waar hij kennismaakte met de denkbeelden van rationalisten als John Locke en Isaac Newton, die het 'Mens, durf te denken' hoog in het vaandel hadden staan. Terug in Frankrijk richtte Voltaire zijn pijlen op het absolute koningschap, het wijdverbreide bijgeloof en de religieuze intolerantie die hij als belangrijke hinderpalen voor de ontwikkeling van zijn geboorteland zag. Hij deed dat in gedichten, essays, toneelstukken, literaire kritieken en artikelen voor de *Encyclopédie* van zijn collega-Verlichters Denis Diderot en Jean Le Rond d'Alembert. Maar misschien wel het effectiefst waren zijn zogeheten *contes philosophiques*, fictievertellingen als *Zadig* (1748), *Micromégas* (1752) en *Candide*, waarin hij op spannende en humoristische manier zijn ideeën uiteenzette.

Jean-Antoine Houdon, zittende Voltaire, detail
(ca. 1785)

Niet alleen filosofisch maar ook literair zou *Candide* grote invloed hebben – alleen al omdat het boekje, dat op 15 januari 1759 in vijf landen tegelijkertijd verscheen, in een mum van tijd een onverbiddelijke bestseller werd. Én een verboden geschrift: binnen een maand werd het in de ban gedaan door de autoriteiten in Parijs en Genève (waar Voltaire een tijdje had gewoond), en in 1762 werd het door het voornaamste slachtoffer van de satire, de rooms-katholieke kerk, op de Index van Verboden Boeken gezet. Sindsdien is het aantal schrijvers dat

zich door Voltaires zwarte humor heeft laten inspireren bijna te groot om op te noemen. In Amerika, waar *Candide* nog in 1929 (!) door de douane wegens obsceniteit in beslag werd genomen, groeide het uit tot een cultboek met aanwijsbare invloed op Joseph Heller (*Catch-22*), Thomas Pynchon (*V.*) en Kurt Vonnegut (*Slaughterhouse-Five*); in Europa schemert het door de grote werken van Diderot, Sade, Orwell, Saint-Exupéry, Calvino en Kundera.

Wat een man, die Voltaire: individualistisch, intellectualistisch, humoristisch, antikolonialistisch (maar eigenaardig genoeg ook antisemitisch) en bovendien energiek tot op hoge leeftijd – een paar jaar geleden werd hij nog door een Nederlandse journalist als 'vrolijk antwoord op de vergrijzing' op het schild gehesen. Hij is een hofleverancier van het *Groot Citatenboek* en het hoeft niet te verbazen dat aan hem ook veel apocriefs is toegeschreven. Zo heeft Voltaire nooit over een van zijn tegenstanders gezegd: 'Ik verafschuw wat u zegt, maar zal tot de dood uw recht verdedigen om het te zeggen.' Die zin, van een van Voltaires vroege biografen, was dan wel weer de inspiratiebron voor de Franse president De Gaulle om zijn eeuwige tegenstander Jean-Paul Sartre in de jaren zestig een gevangenisstraf te besparen. Dat De Gaulle toen écht gezegd heeft '*On n'arrête pas Voltaire*' is overigens nooit bewezen.

▦ De *Encyclopédie*

De titel van het werk zelf was al even gigantisch als het hele project: *Encyclopédie, ou Dictionnaire raisonné des sciences, des arts et des métiers, par une société de gens de lettres, mis en ordre par M. Diderot de l'Académie des Sciences et Belles-Lettres de Prusse, et quant à la partie mathématique, par M. d'Alembert de l'Académie royale des Sciences de Paris, de celle de Prusse et de la Société royale de Londres*. Tussen 1751 en 1772 verschenen in Parijs 28 delen met bijna 72.000 artikelen en meer dan 3000 illustraties, verdeeld over drie takken van kennis: *mémoire* (geschiedenis), *raison* (filosofie) en *imagination* (poëzie). Samen vormden ze de eerste encyclopedie waaraan

Titelpagina van het eerste deel van de *Encyclopédie* (1751)

door verschillende mensen werd gewerkt én waarin aandacht was voor techniek en toegepaste kunsten. De grote man achter het project was Denis Diderot (1713–1784), een duivels-kunstenaar die tussen de bedrijven door ook nog de tijd vond voor het schrijven van honderden essays, verta-lingen, toneelstukken, brieven en even vrijmoedige als antikerkelijke romans (*La Réligieuse, Jacques le fataliste et son maître*). Diderot schreef zelf het lemma 'Encyclopédie' en formuleerde daarin het doel van het project als 'de mensen anders laten denken'. Dat dit lukte kwam ook omdat het megaproject niet al te zeer gehinderd werd door koninklijke censuur en dus een perfecte weerslag kon zijn van de wetenschap en de filosofie van de Ver-lichting. Onder de vaste medewerkers waren Voltaire, Rousseau en Montes-quieu; de meeste bewondering moet uitgaan naar de *homme universel* Louis de Jaucourt die in zes jaar tijds meer dan 17.000 artikelen schreef – een stuk of acht per dag.

14 DE FRANSE CINEMA

Het filmfestival van Cannes

Te midden van het Amerikaanse geweld dat de Europese bioscopen over-spoelt – en bij het monopolie van Hollywood in de populaire cultuur – ben je snel geneigd te vergeten dat de film is begonnen in Europa. De oudst overgeleverde speelfilm, *Roundhay Garden Scene*, werd 125 jaar geleden door de Fransman Louis Le Prince in Leeds geschoten, zes jaar later gevolgd door de eerste filmpjes die Louis en Auguste Lumière maakten met behulp van een cinematograaf, een apparaat dat kon opnemen, kopiëren en projecteren.

Op 28 december 1895 organiseerden de gebroeders Lumière in Parijs de eerste openbare voorstelling, met tien korte films van eigen hand, waaronder *La Sortie de l'usine de Lumière* en *L'Arroseur arrosé* (een soort *funny home video* waarvoor ook de eerste filmposter uit de geschiedenis werd ontworpen). Nog meer succes had een maand later *L'Arrivée d'un train en gare de La Ciotat*, een film van een stoomlocomotief die op de toeschouwer afkomt. Het verhaal dat het publiek in paniek de zaal uit vluchtte, wordt tegenwoordig beschouwd als een broodje aap; of liever door de war gehaald met het effect van de experimentele 3D-versie van dezelfde film die Louis Lumière veertig jaar later in première liet gaan.

Het was een andere Fransman, de voormalige illusionist Georges Méliès (1861–1938), die te boek staat als de uitvinder van de trucagefilm, of beter van tal van special effects. Volgens een sterk verhaal werd hij op het idee gebracht

door een halfmislukte opname van een Parijs straatbeeld, waarbij de camera een minuut haperde en de eenmaal ontwikkelde film vrouwen in mannen en paard-en-wagens in lijkkoetsen liet overlopen. Maar hoe dan ook experimenteerde hij vanaf het eind van de 19de eeuw met onder meer het laten verdwijnen en verschijnen van voorwerpen en personen, meervoudige belichting (twee beelden over elkaar), time-lapsetechniek, *dissolving* en het met de hand inkleuren van filmbeelden. Tussen 1896 en zijn faillissement in 1913 maakte Méliès 531 films, variërend van vijftig seconden tot veertig minuten. Aanvankelijk probeerde hij vooral de technische mogelijkheden uit (zoals in *L'Homme orchestre*, waarin hij zichzelf vermenigvuldigt in een blazersensemble), maar allengs werkte hij met meer plot. Met de Jules Verne-bewerking *Le Voyage dans la Lune* (1902, onlangs in ingekleurde vorm gerestaureerd) en de fantasyfilm *Le Voyage à travers l'impossible* (1904), waarin de zon een ruimteschip verorbert, ontpopte hij zich tot een pionier van de sciencefictionfilm.

Hoewel de cinema ook in andere Europese landen artistiek tot bloei kwam – denk aan de expressionistische film in Duitsland, de montagecinema van Eisenstein in Rusland en de oprichting van het filmfestival van Venetië in 1932) – behield Frankrijk tot aan de Tweede Wereldoorlog zijn voorsprong. Regisseurs als Jean Vigo, René Clair, Jean Renoir, Marcel Carné (*Les Enfants du paradis*, 1946) en niet te vergeten de surrealisten, zetten in het tijdperk van de geluidsfilm de toon, en het lag dan ook voor de hand dat het meest vooraanstaande filmfestival van Europa vanaf 1946 in Cannes plaatshad. Eenkennig was Cannes trouwens niet; in de eerste jaren ging de meeste aandacht uit naar 'neorealistische' films uit Italië, toneelverfilmingen uit Scandinavië en zelfs Hollywood-films – zij het van regisseurs als Billy Wilder en William Wyler, die het oude Europa voor de oorlog waren ontvlucht.

Poster voor het tiende filmfestival van Cannes (1957)

De contemporaine Franse film had dan ook weinig om trots op te zijn, tenminste tot het eind van de jaren vijftig. Toen debuteerden kort na elkaar verschillende regisseurs die waren gepokt en gemazeld als filmcritici van het tijdschrift *Cahiers du Cinéma*. Jean-Luc Godard,

Still uit de enige bekende handgekleurde versie van Méliès' *Le Voyage dans la Lune* (1902)

François Truffaut, Claude Chabrol, Éric Rohmer, Jacques Rivette – ze keerden zich zowel tegen de clichéproducten uit de Droomfabriek Hollywood als tegen het ouderwetse vertellen van wat zij de *cinéma de papa* noemden. De (*handheld*) camera was hun schrijfstift, hun stijl was vernieuwend en bewust ontregelend: geïmproviseerde dialogen, jumpcuts, continuïteitsfouten en personages die tot de camera spraken moesten de kijker ervan doordringen dat hij/zij naar een film zat te kijken. Low budget was een aanbeveling, de persoonlijkheid van de regisseur moest in al zijn films zichtbaar zijn. De enige Hollywoodregisseurs die volgens de zogeheten auteurstheorie door de beugel konden, waren degenen die er ondanks de druk van het studiosysteem in geslaagd waren een duidelijk stempel op hun films te zetten: filmmakers als John Huston, Howard Hawks en vooral Orson Welles en Alfred Hitchcock.

'Nouvelle Vague' werd de nieuwe stroming genoemd, en dankzij meesterwerken als Godards *À bout de souffle* en Truffauts *Les 400 Coups* gingen de Franse films de wereld rond. Meer dan zestig jaar na dato is de invloed van de destijds nieuwe Franse cinema nog steeds aanwijsbaar bij alle Europese arthouserevolutionairen en het gros van de inzendingen voor het festival van Cannes. De laatste stroming die zich liet inspireren door Nouvelle Vague – en zelfs direct verwees naar een manifest van Truffaut – was het Deense Dogme 95. Oprichters Lars von Trier en Thomas Vinterberg legden op een conferentie

ter gelegenheid van honderd jaar film in het openbaar een 'gelofte van kuis-heid' af en pleitten voor een cinema die terugging naar de basiswaarden van eenvoud en waarachtigheid. Het verhaal en de acteurs moesten vooropstaan, en de regisseur moest zich houden aan een tienpuntenprogramma dat onder meer *ge*bood om te filmen op locatie en gebruik te maken van een handheld camera, en *ver*bood om kunstlicht of filmmuziek te gebruiken. Special effects waren natuurlijk uit den boze. Georges Méliès, de ultieme *cinemagicien*, moet zich in zijn graf hebben omgedraaid.

((◎)) Hitchcock

De kijker moet lijden, vond Alfred Hitchcock (1899–1980), en hij maakte enkele van de schokkendste scènes uit de filmgeschiedenis: de achtervolging door een sproeivliegtuig in *North by Northwest*, de val van een toren in *Vertigo*, de moordzucht van raven en meeuwen in *The Birds* en natuurlijk de hakpartij onder de douche in *Psycho*. Allemaal films overigens die de Master

Alfred Hitchcock (ca. 1955)

of Suspense maakte na zijn emigratie naar Hollywood in 1939. De *very British* Hitchcock had toen al een respectabele staat van dienst, met succesrijke thrillers en spionagefilms als *The Man Who Knew Too Much*, *The 39 Steps* en *The Lady Vanishes*; maar het was in het Amerika van de jaren veertig en vijftig dat zijn uitzonderlijke talenten – psychologisering, opbouwen van spanning, *sick jokery*, uitserveren van horroreffecten – opbloeide. Als een poppenspeler maakte hij zijn sterren ondergeschikt aan het verhaal dat hij wilde vertellen (Janet Leigh overleefde de 47ste minuut van *Psycho* niet eens) en koeioneerde hij zijn medewerkers. Hij was vernieuwend in zijn gebruik van de camera, waardoor de kijker samenviel met zijn vaak voyeuristische personages, en in de manier waarop hij zijn films monteerde (*Rope* lijkt in één take te zijn opgenomen); maar ook door de verbindingen die hij legde tussen seks en dood – op zo'n subtiele manier dat hij de strenge censuur omzeilde. Je kunt zeggen dat de hedendaagse horrorfilm er zonder

Hitchcock heel anders zou uitzien; net als de psychologische thriller, de spionagefilm en, als we Truffaut mogen geloven, de moderne Franse filmgeschiedenis.

15 HET MIDDELEEUWSE LIED

Carmina Burana

Neurie het 'O Fortuna' uit *Carmina Burana* van Carl Orff en je zult verbaasd staan hoeveel verschillende mensen het kennen. In de eerste plaats filmliefhebbers, want het imponerende (om niet te zeggen intimiderende) openingslied werd gebruikt in het ridderepos *Excalibur*, de Koude-Oorlogshit *The Hunt for Red October*, de hippiefilm *The Doors* en vele andere films waarin de ernst van een situatie moest worden aangezet. Dan natuurlijk televisiekijkers, want het ensemble van koor, pauken, bekkens, strijkers en blazers leent zich goed voor reclames (Carlton-bier, Old Spicc-aftershave), parodieën (*The Simpsons, South Park*) en finales van talentenjachten dan wel worstelwedstrijden. En ten slotte muziekfanaten, want behalve door klassieke orkesten van naam werd *Carmina Burana* opgenomen – of onherstelbaar verbeterd – door diverse popgroepen, van Era tot Enigma. Vooral 'gothic' hardrockbands zijn dol op Orffs bombastische verklanking van de 11de- en 12de-eeuwse liederen; wat heel toepasselijk is aangezien de gotiek juist in die Late Middeleeuwen ontstaan is.

De Duitse componist Carl Orff (1895–1982) componecrde zijn 'scenische cantate' *Carmina Burana* in het midden van de jaren dertig en werd daarbij geholpen door de jonge filoloog Michel Hoffmann. Samen selecteerden ze 24 teksten uit een verzameling middeleeuwse liederen die aan het begin van de 19de eeuw in het benedictijner klooster van Benediktbeuern in Beieren was teruggevonden. Orff verdeelde ze in drie categorieën – 'In de lente, 'In de kroeg', 'De hof der liefde' – en liet ze voorafgaan en afsluiten door het lied dat het overkoepelende thema van de 'Beuernse liederen' samenvat: een hymne over de godin van het lot, die aan het Rad van Fortuin draait en zo koningen ten val brengt en paupers verheft. Tussen die twee minimoraliteiten bevinden zich onder andere een liedje van een vrolijke verleidster ('Marskramer, geef me kleur'), de carnavaleske monoloog van de 'Abt van het Koekoeksklooster' en de aria van een gebraden zwaan die klaagt over zijn lot ('Eens bewoonde ik meren').

Toen Orffs cantate in 1937 in Frankfurt in première ging, werd de voorstelling opgeluisterd met dans, decors en kostuums, precies zoals de componist het had bedoeld. Orff streefde net als Richard Wagner naar gesamtkunst-

werken, al was hij muzikaal meer beïnvloed door de muziek uit de late Renaissance en de vroege Barok; maar zijn Theatrum Mundi (of 'wereldschouwtoneel', zoals hij het zelf noemde) werd na de Tweede Wereldoorlog al snel van toeters en bellen ontdaan. *Carmina Burana* werd er alleen maar populairder door. Het behoort tot de vaakst uitgevoerde werken uit de 20ste eeuw en je zou kunnen zeggen dat het ook een van de bekendste culturele verworvenheden uit de Middeleeuwen is – ware het niet dat de toonzettingen van Orff niets te maken hebben met de melodieën die bijna duizend jaar geleden de begeleiding van de gedichten vormden en die voor een

Een fantasiebos uit het manuscript van de *Carmina Burana* (ca. 1230), Bayerische Staatsbibliothek, München

deel in een archaïsche muzieknotatie aan ons zijn overgeleverd.

Het manuscript van de *Carmina*, tegenwoordig in het bezit van de Beierse Staatsbibliotheek in München, is versierd met acht afbeeldingen, van onder meer het Rad van Fortuin (met daarop een vorst in verschillende stadia van zijn carrière), liefdesparen en drie scènes met oude bordspellen. Het telt twee stukken toneel en 252 gedichten die zijn onder te verdelen in hekeldichten, liefdesgedichten en drinkliederen. De toon is vrijmoedig, vooral als het gaat om misstanden in de kerk (de aflatenverkoop was in de 12de eeuw *booming business*) en seksuele avonturen. Zo vertelt de ik-figuur in het 76ste gedicht hoe hij een halve dag lang niemand minder dan de godin van de liefde bevredigt – een staaltje *sexual bragging* waar moderne rappers een puntje aan kunnen zuigen. Het grote voorbeeld van de – merendeels anonieme – dichters van de *Carmina* was de liefdespoëzie van Ovidius, de 1ste-eeuwse Romein die ook zo'n grote invloed zou uitoefenen op Giovanni Boccaccio. Wie de liederen leest, wordt voortdurend herinnerd aan de op seks beluste priesters en studenten uit de *Decamerone*.

Maar de *Carmina* bieden meer dan seks en satire. Alle aspecten van ''s levens felheid' (zoals Johan Huizinga het zou noemen in *Herfsttij der Middeleeuwen*) komen voorbij: drinkgelagen, rouwrituelen, kruistochten, het wisselen van de seizoenen, religieuze gevoelens, dromen van het paradijs, angst voor het eind van de wereld. En dat alles vooral in middeleeuws Latijn, de lingua franca van

de ontwikkelde Europeanen in de eerste eeuwen van het vorige millennium. Hoewel er enkele liederen zijn die toegeschreven kunnen worden aan min of meer bekende dichters (onder wie de onfortuinlijke filosoof-minnaar Pierre Abélard), zijn de meeste gemaakt door reizende studenten en werkloze geestelijken, de zogenoemde goliarden. Dat verklaart waarom de kerk er zo slecht van afkomt in de *Carmina,* want maatschappijkritiek was bij deze vagebonden even populair als bier en wijn.

Een paar van de *Carmina* zijn geschreven in het Middelhoogduits, een paar vertonen Franse en Provençaalse invloeden. Maar twee eeuwen onderzoek hebben aangetoond dat de liederen uit alle delen van Europa afkomstig zijn, van Aragón tot Schotland en van de Languedoc tot het Heilige Roomse Rijk. De goliarden mochten dan drop-outs en rebellen zijn, ze stonden open voor andere culturen. Met een beetje anachronistische fantasie zou je ze kunnen aanduiden als een pan-Europese beweging. Zelf zouden ze die pretenties weglachen en er nog eentje nemen – onder het zingen van '*Meum est propositum/ In taberna mori*': 'Het is mijn vaste voornemen om in de kroeg te sterven'.

De troubadours en de hoofse liefde

Weinig middeleeuwse liederen zijn bekender dan de *Carmina Burana*, maar in de tijd dat ze werden geschreven was het vooral de lyriek van de troubadours, de rondreizende singer-songwriters uit Zuid-Frankrijk, die het literaire klimaat bepaalde en die de zogeheten hoofse liefde propageerde. Zelfs de Italiaan Petrarca (1304–1374) entte zijn klassiek geïnspireerde poëzie op de romantische liefde en het spelelement in de Occitaanse dichtkunst van de 12de en 13de eeuw. De belangrijkste vertegenwoordiger daarvan was Willem IX, de hertog van Aquitanië (en grootvader van Eleonora van Aquitanië, de 'koningin van de troubadours'). Willem was niet de 'uitvinder' van de *amour courtois*, maar hij was wel de eerste componist-zanger

in de volkstaal, en een die hoofse gedichten kon afwisselen met een loflied op de kut. Na hem kwamen onder meer Marcabru, die zich in zijn 44 overgeleverde gedichten keerde tegen de valse liefde, Bernart de Ventadorn, meester van de introspectie en directe voorloper van Petrarca; Bertran de Born, een protofascist die grote invloed uitoefende op de Italiaanse futuristen en de dichters Ezra Pound en Louis Aragon; en Peire Vidal, wiens ironische zelfverheerlijking door de hoogleraar-romancier Paul Verhuyck in *De echte troubadours* (2008) is vergeleken met die van de bluesman Bo Diddley.

In zijn studie *Het ontstaan van de hoofse liefde* (2010) stelt Benjo Maso dat het niet de geniale invallen van

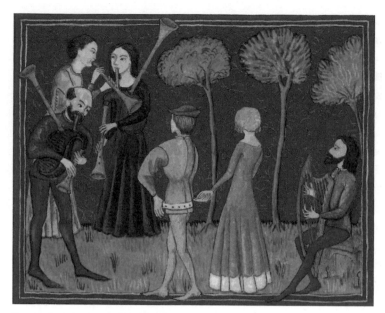
Troubadours bezingen de hoofse liefde

de hertog van Aquitanië waren die de hoofse liefde deden ontstaan; en ook niet de Moorse invloeden uit Andalusië of de verkeerd begrepen vertalingen van de Romeinse liefdesdichter Ovidius. Ook de zogenaamde emancipatie van edelvrouwen in de 11de eeuw (door de schaarste van vrouwen aan de hoven) was niet doorslaggevend. Volgens Maso waren het juist andere sociale veranderingen die ervoor zorgden dat de romantische liefde niet langer onverenigbaar was met de middeleeuwse mannelijkheidscode: de toename van jongelingen aan de hoven die met elkaar moesten concurreren om de aandacht van de vorst en zijn vertrouwelingen. En dat kon nu eenmaal goed door uit te blinken in hoofse deugden, door 'zich het air van een minnaar aan te meten'.

16 DE GOTIEK

De kathedraal en het glas-in-lood van Chartres

Europa wemelt van de gotische kathedralen – er is voor elk wat wils. Puristen reizen naar Amiens, Reims of Toledo. Wie geen bezwaar heeft tegen neogotiek gaat naar Liverpool, Oostende of Milaan. Wie hunkert naar *the real thing*, maar toch iets heel anders wil, bezoekt de Sagrada Família in Barcelona of de

Groene Kathedraal (van echte populieren) in Flevoland. De sombermans voelt zich aangetrokken tot het imposante grijszwart van de dom van Keulen; de optimist tot de kleurige *Backsteingotik* in Noord-Duitsland en Scandinavië. De literatuurliefhebber is gefascineerd door de Notre-Dame in Parijs, waarover Victor Hugo zijn gelijknamige roman schreef; de popfanaat gaat op bedevaart naar Winchester Cathedral, onderwerp van hits van The New Vaudeville Band en Crosby, Stills & Nash.

Toch kan er maar één gotische bisschopskerk de beroemdste zijn, en dat is de Onze-Lieve-Vrouwe van Chartres. Niet omdat ze de grootste is, want dat is Liverpool Cathedral; en ook niet omdat ze de oudste is, want dat is de Saint-Denis in Parijs; maar omdat ze in korte tijd gebouwd werd (1193–1250) en daarna zonder noemenswaardige kleerscheuren de eeuwen heeft doorstaan. Waarbij dat laatste ook geldt voor de verbluffende gotische beelden in de negen toegangsportalen, en voor 152 van de 176 onvergelijkelijke glas-in-loodramen uit de 12de en 13de eeuw. Chartres overleefde de branden die epidemisch waren in de Middeleeuwen, de godsdienstoorlogen van de vroegmoderne tijd, en ook de beeldenstorm die volgde op de Franse Revolutie (dankzij een opstand van de stadsbewoners tegen de contrarevolutionaire stormtroepen). Tijdens de Tweede Wereldoorlog stond de kathedraal op de *hitlist* van de geallieerden omdat er een Duits hoofdkwartier in gevestigd zou zijn. Het was te danken aan een risicovolle verkenningsmissie van een kunstlievende Amerikaanse kolonel dat het bevel tot bombarderen werd ingetrokken.

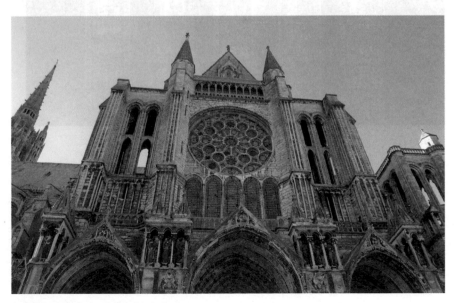

Portaal van de kathedraal van Chartres

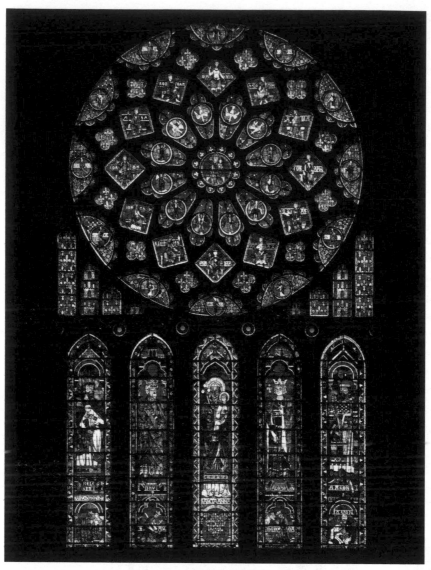

Noordelijk roosvenster (ca. 1235) van de kathedraal van Chartres

'De Acropolis van Frankrijk' noemde de beeldhouwer Auguste Rodin de Notre-Dame de Chartres, die inderdaad op een kleine verhoging in het provinciestadje tachtig kilometer ten zuidwesten van Parijs ligt. Geen wonder dat het hoogtepunt van de Franse gotiek én van de middeleeuwse bouwkunst in 1979 als eerste gotische kathedraal op de Unesco Werelderfgoedlijst werd bijgeschreven. Maar behalve een toeristenmagneet, waarvan het blauwe glas-in-lood wereldwijd een begrip is geworden (*bleu de Chartres*), is de Notre-Dame ook een religieuze bedevaartsplaats. Nog steeds komen massa's pelgrims naar

Chartres om de heilige tuniek van Maria te zien die in de 9de eeuw door Karel de Kale aan de toen nog romaanse kerk is geschonken. Eenmaal binnengekomen door het 'koninklijke portaal' aan de westelijke façade – met afbeeldingen van het leven van Jezus, het Laatste Oordeel en figuren uit het Oude Testament – lopen ze via een labyrint op de marmervloer naar het midden van de kerk, van waar ze het beste zicht hebben op de beroemde gebrandschilderde ramen. Aan de westkant de geboorte, de passie en de opstanding; aan de noordkant van het transept scènes uit het Oude Testament; aan de zuidkant het eind der tijden en de beroemde Notre-Dame de la Belle Verrière. De kathedraal was een stenen boek dat iedere gelovige kon lezen.

Die gelovige zou bijna vergeten om ook het overweldigende interieur te bekijken, met zijn pilaren en scheibogen, zijn kruisribgewelf op 36 meter hoogte, zijn lucht- en spitsbogen. Allemaal functionele vormen die de middeleeuwse bouwmeesters toepasten om meer hoogte en vooral licht in hun kerken te krijgen – precies dat wat hen onderscheidde van de romaanse architecten die het dak van hun kerken op een woud van zware pilaren lieten rusten. De pionier van de gotiek (de oorspronkelijk negatieve term dateert uit de 16de eeuw en verwees naar de barbaarse Goten) was de benedictijner abt Suger, die rond 1140 in de abdijkerk van Saint-Denis het schip en de zijbeuken met behulp van de nieuwe technieken deed rijzen. Zijn voorbeeld werd vooral gevolgd in Noord-Frankrijk, dat beschikte over de beste (kalk)steen om mee te bouwen en dat welvarend genoeg was om dagelijks driehonderd man aan een kerk te laten werken. De kathedralen mochten daarna ook door de hele stadsbevolking worden gebruikt. In de Late Middeleeuwen werd rondom de noordelijke zijbeuk van de Notre-Dame de Chartres textiel verhandeld, bij het zuidportaal vlees en groente, terwijl in het schip profane diensten werden verleend door geldwisselaars en wijnhandelaars.

'Chartres', dat een van de inspiratiebronnen was voor de fictieve kerk in het immens populaire 'hoe-bouw-ik-een-kathedraal'-jeugdboek van David Macaulay uit de jaren zeventig, is binnen twee generaties gebouwd – *in no time* als je het vergelijkt met andere kathedralen, die er soms eeuwen over deden om tot enige hoogte te reiken. In veel steden moet zich rondom het beoogde *landmark* een voortdurend proces van fondsenwerving en onderbroken bouwactiviteit hebben afgespeeld. De Franse historicus Georges Duby had dan ook geen betere titel aan zijn baanbrekende studie (1975) over de middeleeuwse samenleving kunnen geven dan *Le Temps des cathédrales*. De kathedralen waren de concrete verbeelding van het christelijke geloof en de verhevenheid van God; gesamtkunstwerken waarvan de architecten onbekend bleven, of zoals Orson Welles het uitdrukt in zijn film *F for Fake*, waarin Chartres een rolletje speelt: meesterwerken zonder handtekening.

 La Sagrada Família

Over twaalf jaar moet ze klaar zijn, op tijd voor de herdenking van de honderdste sterfdag van de architect Antoni Gaudí (1852–1926). De Basílica de la Sagrada Família in Barcelona heeft er dan 144 jaar over gedaan om af te komen – wat best lang is, maar bepaald geen record in kathedralenland. Toen Gaudí geconfronteerd werd met het feit dat hijzelf de voltooiing nooit zou meemaken, moet hij gezegd hebben: 'Mijn opdrachtgever heeft geen haast.'

La Sagrada Família werd in 1882 ontworpen als een gotische kerk en een jaar later opnieuw op de tekentafel gelegd door Gaudí, die Europa had verbluft met de uitzinnige art-nouveauconstructies voor de industrieel Guëll (Park Güell) en de Parijse Wereldtentoonstelling van 1878. Onder de handen van Gaudí, die vanaf 1915 constant bij de bouw betrokken was, werd de basiliek een hoogtepunt van het Catalaanse modernisme, een combinatie van druipsteengrotesthetiek en geometrische vormen uit de natuur. Zeventien slanke torens (die wel het model lijken voor de Petronas Towers in Kuala Lumpur), drie grootse portalen (met spectaculair beeldhouwwerk), zeven kapellen in de apsis en één centrale toren van 170 meter maken de Heilige Familie-kerk uiteindelijk tot een van de grootste kerken ter wereld en in elk geval tot de hoogste. Maar het bijzondere van de basiliek is de decoratie: de zuilen in de vorm van bomen, de honderden verschillende steensoorten, de kleurige mozaïeken en details naar de natuur, en natuurlijk de pilaar met een schildpad eronder die jaarlijks naar schatting 2,5 miljoen bezoekers trekt.

Sagrada Família (1882–2026), Barcelona

Chiaroscuro

'Caravaggio – Rembrandt: 0–1'. Onder deze kop verscheen een jaar of zeven geleden in *de Volkskrant* een bespreking van een tentoonstelling die het werk van de twee grootste lichttovenaars uit de schilderkunst met elkaar vergeleek.

Rembrandt, bijgenaamd 'de Cara-
vaggio van boven de bergen', werd
tot winnaar uitgeroepen; maar dat
was omdat zijn bijbelse taferelen
'ruwer, rauwer en vreemder' waren
dan die van Caravaggio, 'de Rem-
brandt van Italië'. Had de recensente
geoordeeld op basis van hun toepas-
sing van het chiaroscuro, oftewel
de licht-donkereffecten, dan was
het een gelijkspel geworden – al
moet je daar meteen aan toevoegen
dat Michelangelo Merisi da Cara-
vaggio (1571–1610) ouder was dan
Rembrandt van Rijn (1606–1669) en
een bewezen invloed op diens werk
uitoefende.

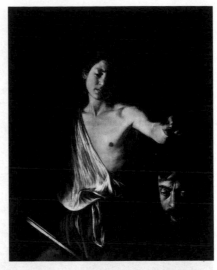

Caravaggio, *David met het hoofd van Goliat*
(1609–1610), Galleria Borghese, Rome

Dat wil overigens niet zeggen dat Caravaggio het chiaroscuro heeft uitge-
vonden. De oude Grieken kenden al de 'skiagrafia', waarbij diepte en volume
werden gesuggereerd door het werken met schaduw. In vereenvoudigde vorm
werd dat overgenomen door Byzantijnse kunstenaars en doorgegeven aan de
laatmiddeleeuwse (miniatuur)schilders uit Vlaanderen en Italië. Zo is er een
aandoenlijk schilderijtje van de Haarlemse Geertgen tot Sint Jans, *De geboorte
van Christus* (1490), waarop de gezichten van Maria en de engelen worden ver-
licht door het Christuskind in de kribbe, terwijl op de achtergrond een andere
engel vanuit de hemel de herdertjes bij nachte aanlicht.

Vele Laaglanders en Italianen experimenteerden met de techniek die later
ook wel bekend zou worden als clair-obscur. Maar het was Caravaggio die er
aan het eind van de 16de eeuw zijn handelsmerk van zou maken. Brekend met
het wat stijve maniërisme van schilders in de voetsporen van Michelangelo en
Rafaël concentreerde hij zich op felrealistische voorstellingen met dramati-
sche lichteffecten. Voor de San Luigi dei Francesi-kerk in Rome schilderde hij
zowel de roeping als de martelaarsdood van Matteüs, waarvan vooral de eerste
indruk maakte door de 'gewoonheid' van het tafereel en het effect van de licht-
bundel die van rechtsboven komt. Een jaar later, in 1601, maakte hij voor de
Santa Maria del Popolo een schilderij van de kruisiging van Petrus waarop niet
alleen de zwoegende beulen en de oplichtende heilige in het oog springen,
maar ook de vieze voeten van de man op de voorgrond.

Caravaggio was al in zijn eigen tijd berucht om het werkelijkheidsge-
halte van zijn bijbelse voorstellingen; zijn *Bekering op weg naar Damascus* werd

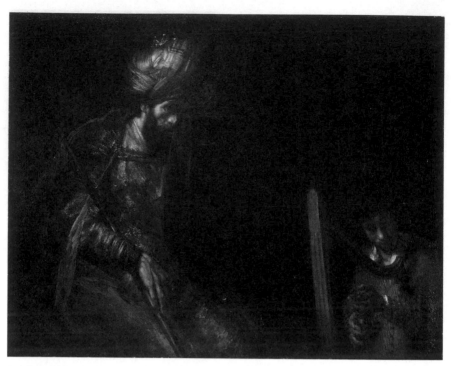

Rembrandt, *Saul en David* (1650–1655), Mauritshuis, Den Haag

gekritiseerd omdat het paard opvallender in beeld was dan de uit het zadel geworpen Saulus; het afgehakte hoofd van de reus in zijn *David en Goliat* was een zelfportret; zijn *Dood van de Maagd* mocht niet opgehangen worden in een karmelietenklooster omdat hij een bekende prostituee als model had gebruikt. Maar nog invloedrijker dan zijn realisme was de manier waarop hij werkte met licht in zijn schilderijen. De Italiaanse Artemisia Gentileschi deed het hem na, bijvoorbeeld in *Judit onthoofdt Holofernes*, waarin het licht precies valt op het gruwelijkste gedeelte van de voorstelling. Maar de beste verbreiders van zijn erfgoed waren de Utrechtse 'caravaggisten', Italiëgangers als Hendrik ter Brugghen en Gerard van Honthorst die dol waren op nachttaferelen bij kaarslicht.

Uiteindelijk was het een schilder van de volgende generatie die het chiaroscuro zou perfectioneren; die er zelfs zijn voornaam aan zou lenen. In 'rembrandtesk' licht schilderde Rembrandt Harmenszoon niet alleen talloze bijbelse voorstellingen, van *Abraham en Isaak* en *Saul en David* tot *De Emmaüsgangers* en *Petrus in de gevangenis* maar ook portretten en landschappen. En zelfs schuttersstukken, zoals zijn beroemdste schilderij *De Nachtwacht* (1642). In *De compagnie van kapitein Frans Banning Cocq en luitenant Willem van Ruytenburgh maakt zich gereed om uit te marcheren*, zoals het schilderij officieel heet, zie je goed

hoe de belichting op de kijker uitwerkt. De lichte elementen fungeren als volgspots: eerst wordt je oog getrokken naar de in goudgeel geklede Van Ruytenburgh, dan naar het kleine meisje dat oplicht op het tweede plan, dan naar Banning Cocq op de voorgrond of de schutter die zijn musket staat te laden en uiteindelijk naar de figuur die half afgesneden aan de linkerkant in een laatste restje licht baadt.

De lichteffecten geven dynamiek aan Rembrandts groepstaferelen, en ook aan zijn portretten (waarop de schaduwen bovendien psychologische diepte suggereren). Licht en donker is een *winning combination*, zoals in de jaren na Rembrandt – en zijn Vlaamse tegenhanger Peter Paul Rubens – wel duidelijk zou worden. Schilders als Jean-Honoré Fragonard (*La Balançoire*, 1767), Joseph Wright of Derby (*An Experiment on a Bird in the Air Pump*, 1768), Francisco Goya (de 'Zwarte Schilderijen', ca. 1820) en Eugène Delacroix (*La Mort de Sardanapale*, 1827) imiteerden Rembrandt en de caravaggisten op sublieme wijze. En hun erfenis werd doorgegeven aan filmers als Francis Ford Coppola (*The Godfather*, 1971) en Stanley Kubrick, die de binnenopnamen van zijn historiefilm *Barry Lyndon* (1975) bij kaarslicht liet maken om de beste schaduweffecten te realiseren.

In de 20ste eeuw bleek ook dat je niet eens kleur nodig had om het pure clair-obscur te bereiken. De filmers uit het pionierstijdperk – lees: expressionisten als Robert Wiene en F.W. Murnau – werden er populair mee, terwijl zowel stads-, portret- en naaktfotografen er de wereld mee veroverden. Zelfs de documentaire nieuwsfotografie is ervan doordesemd. In de laatste decennia is het herhaaldelijk voorgekomen dat een rembrandteske foto de World Press Photo of the Year werd. Vierhonderd jaar na Caravaggio is het chiaroscuro bijna cliché geworden.

ⒷＢ Velázquez' *Las Meninas*

Koningen, pausen, dieren, dwergen – Diego Velázquez (1599–1660) schilderde ze allemaal, soms in glorieus chiaroscuro, soms in de zachte kleuren waarvoor hij zich had laten inspireren door de Venetiaanse school en met name het werk van Titiaan. In zijn beroemdste schilderij, *Las Meninas* (1656, 'De hofdames'), zet de meester van het barokportret zijn modellen – zichzelf, Filips IV en zijn vrouw, een kamerheer en prinses Margaretha Theresia met haar gevolg – in een breder kader; zó breed dat kunstkenners en filosofen er nog niet over uitgepraat zijn.

In *Las Meninas* zien we de schilder achter de ezel in een provisorisch atelier, terwijl de *infanta*, de dochter van de koning, bij hem op bezoek is. Zij

wordt vergezeld door twee jonge hof-
dames, een klein mens, een kind, een
hond en twee oudere chaperonnes, en
gadegeslagen door een kamerheer des
konings die in het verdwijnpunt van
het schilderij in de deuropening staat.
Zelf kijkt ze naar ons, de toeschouwers,
net als de schilder en de achondro-
plaste. Of kijken ze naar iemand die
net het atelier binnenkomt, de koning
met zijn vrouw bijvoorbeeld? In dat

geval is de afbeelding van het konink-
lijk paar aan de achterwand geen schil-
derij maar een spiegel.

Velázquez' spel met de kijker heeft
door de eeuwen heen kunnen rekenen
op de mateloze bewondering van
collega's. Luca Giordano noemde *Las
Meninas* aan het eind van 17de eeuw
'de theologie van de kunst', Fran-
cisco Goya maakte er een ets van en
gebruikte het als een voorbeeld voor

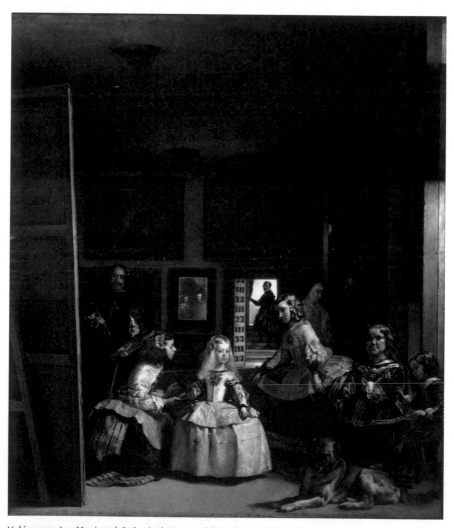

Velázquez, *Las Meninas* (1656–1657), Museo del Prado, Madrid

zijn portret van Karel IV en zijn familie, Pablo Picasso varieerde er eindeloos op. En toen het Picassomuseum in Barcelona in 2008 een tentoonstelling met *Meninas*-variaties organiseerde, werd er werk van meer dan twintig kunstenaars getoond.

18 DE SURREALISTISCHE FILM

Un chien andalou van Buñuel en Dalí

Zelf kan ik het niet aanzien. Op het moment dat de man met het scheermes het linkeroog van de vrouw tussen zijn duim en wijsvinger openspert, doe ik *mijn* ogen altijd dicht. Het vervolg is te gruwelijk, zelfs als je beseft dat dit maar een film is, zelfs als je weet dat het opengesneden oog toebehoort aan een dood kalf. De scène is 85 jaar oud, maar nog steeds even schokkend als toen ze voor het eerst op het witte doek verscheen – in het surrealistische meesterwerk *Un chien andalou* van het duo Luis Buñuel en Salvador Dalí.

En dan te bedenken dat het maar een van de vele bizarre scènes is uit de perverse verbeelding van Buñuel en Dalí. Ten minste zo ontregeld is een hand waarin wriemelende mieren verschijnen, een vrouw die wordt overreden door een auto terwijl een man met duivels genoegen toekijkt, een dreigende verkrachting in een appartement, en twee binnengesleepte concertvleugels met rottende ezelshoofden, gevolgd door twee ingesnoerde Spaanse priesters. Geen touw aan vast te knopen, maar daar gaat het ook niet om. *Un chien andalou* biedt eenzelfde soort combinatie van verrassingen en non sequiturs die een halve eeuw later de gemiddelde muziekvideo zou regeren. 'Waarom zit die ss'er daar toch in die wieg te huilen?' zongen Van Kooten en De Bie in hun clip-parodie 'The Video Song' (1982).

Met een hond had *Un chien andalou* al helemaal niets te maken. Zo'n Andalusisch mormel kwam wel voor in de volgende Buñuel-Dalí-productie, *L'Âge d'or* (1930), waar het een trap krijgt van een man die even later een weerloze blinde molesteert. Ook een film die grossiert in absurde wendingen en gewaagde scènes, maar tegelijkertijd een die een verhaal vertelt: over een man en een vrouw die in hun liefde worden gedwarsboomd door de burgermanswaarden van de kerk, de maatschappij en de oudere generatie. Want hier was het de surrealisten om te doen: *épater la bourgeoisie*, zoals hun voorgangers van dada dat hadden gedaan. Per slot van rekening had noch het rationeel denken noch de moraal van de brave burgers de slachtingen van de Grote Oorlog kunnen verhinderen.

Het was de freudiaanse psychoanalyticus André Breton, een overlever van

die oorlog, die als dadaïst in het tijdschrift *Littérature* begon te experimenteren met verkenningen van het onderbewustzijn zoals *écriture automatique*, vrije associatie en droomduiding. Samen met een van zijn mederedacteuren publiceerde hij in 1920 *Les Champs magnétiques*, de eerste 'automatisch' geschreven roman; vier jaar later verwerkte hij zijn streven om mensen te bevrijden van onwaarachtig rationalisme en verstikkende gewoonten in het eerste Surrealistische Manifest, dat het startsein was voor het tijdschrift *La Révolution surréaliste* (1924–1929).

De nieuwe beweging had toen al praktisch het hele artistieke (café)leven in Parijs veroverd. Dichters als Louis Aragon en Jacques Prévert discussieerden met kunstenaars als Giorgio de Chirico en Max Ernst, de Spaanse schilders Dalí en Buñuel smeedden plannen voor het maken van films aan één tafel met een fotograaf als Man Ray – een bekend beeld voor iedereen die Woody Allens Montmartrefilm *Midnight in Paris* (2011) heeft gezien. Tegelijkertijd vormde zich in Brussel een concurrerende groep surrealisten van wie de schilder René Magritte de bekendste vertegenwoordiger zou worden.

In de jaren twintig en dertig had je surrealistische muziek (die door dromen werd gestuurd) en surrealistisch theater, bijvoorbeeld van de Spaanse toneelschrijver Federico García Lorca of de Fransman Antonin Artaud, die

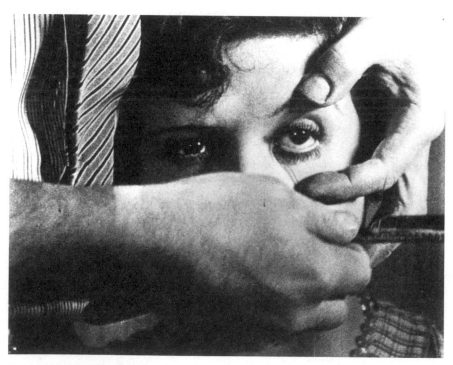

Still uit *Un chien andalou* (1929)

met zijn 'Theater van de Wreedheid' mystieke, metafysische ervaringen wilde oproepen. Er was surrealistische beeldhouwkunst en surrealistische fotografie, waarin net als door de dadaïsten veel van collages en trucages gebruik werd gemaakt. Maar de meeste aandacht is altijd uitgegaan naar de surrealistische schilderkunst van kopstukken als Dalí, Magritte, Max Ernst en Yves Tanguy. Hun experimenten met nachtmerrie-achtige beelden en het naast elkaar plaatsen van contrasterende objecten (denk aan Dalí's gesmolten horloges in een droomlandschap en Magrittes pijp met de tekst *Ceci n'est pas une pipe*) sloten perfect aan op het gevoel van vervreemding dat zo veel mensen in het Interbellum deelden.

Toch is er iets voor te zeggen om juist de *film* te beschouwen als de invloedrijkste loot aan de stam van het surrealisme. Zeker, de schilderkunst van Dalí en consorten werd succesrijk geëxporteerd naar Groot-Brittannië en de Verenigde Staten, waar modern-klassieke schilders als Francis Bacon en Mark Rothko het surrealistische erfgoed doorgaven. En ja, de filosofie van het surrealisme – 'de verbeelding aan de macht' – ging niet verloren en beleefde een voorlopig hoogtepunt ten tijde van het postmodernisme en de tegencultuur van de jaren zestig. Maar met de filmtechnieken en fantasieën van Buñuel en Dalí (die in 1945 werden toegepast in de mainstreamfilm *Spellbound* van Alfred Hitchcock) worden we vandaag de dag veel vaker geconfronteerd. Kijk maar eens op YouTube of een muziekzender op televisie: van gouwe-ouweclips van de Red Hot Chili Peppers tot de laatste single van David Bowie – allemaal bestaan ze bij de gratie van onbegrijpelijke overgangen en bizarre metamorfoses. En wat zijn films als *Being John Malkovich* en *Eternal Sunshine of the Spotless Mind* anders dan updates van *L'Âge d'or*? Zoals Luis Buñuel al zei: 'Film is nu eenmaal de onwillekeurige nabootsing van de droom.'

Magritte

De Belgische schilder René Magritte (1889–1967) werd gevormd door zijn baan als tekenaar in een behangfabriek, zijn bewondering voor het werk van de Italiaanse protosurrealist Giorgio de Chirico en – als we sommige van zijn biografen mogen geloven – de zelfmoord van zijn moeder, die naakt met haar jurk over haar hoofd uit de Sambre werd gevist. Zijn eerste surrealistische doek schilderde hij in 1926; zijn beroemdste, *La Trahison des images* (een pijp met het onderschrift 'Ceci n'est pas une pipe') twee jaar later, toen hij in Parijs woonde en optrok met André Breton en zijn surrealistische beweging. 'De verraderlijkheid van beelden' zou Magrittes handelsmerk worden; hij zette zijn strakke en hyperrealistische

stijl in om de toeschouwer te laten nadenken over visuele ongerijmdheden of kortsluitingen tussen taal en beeld: twee kussende mensen met doeken over hun hoofd (*Les Amants*, 1928), een schilderij op een ezel dat onderdeel wordt van het landschap dat het afbeeldt (*La Condition humaine*, 1933), een man die in de spiegel kijkt en zijn achterhoofd ziet (*La Reproduction interdite*, 1937), een stoomlocomotief die uit een schouw komt (*La Durée poignardée*, 1938), naakte vrouwen en mannen met bolhoeden in tientallen poses. Magrittes toegankelijke manier van schilderen (en niet te vergeten zijn humor) maakte hem niet alleen populair bij de pop-art van de jaren vijftig en zestig,

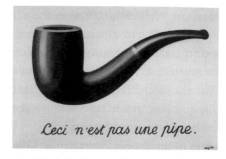

Magritte, *La Trahison des images* (1929), Los Angeles County Museum of Art, Los Angeles

maar ook bij reclamemensen, popartiesten (van Jeff Beck tot Paul Simon), filmmakers (van Jean-Luc Godard tot Terry Gilliam) en zelfs wiskundigen. Douglas Hofstadters logica-bestseller *Gödel, Escher, Bach* (1979) was zonder de Magritte-illustraties niet half zo instructief geweest.

19 ROMANTISCH KLASSIEK

De polonaises en mazurka's van Chopin

Polonaise! Hoe een langzame Poolse dans in driekwartsmaat ooit heeft kunnen verworden tot de hospartij in sliertvorm die we kennen van carnaval, mag een raadsel heten. Maar als iemand zich bij die evolutie in zijn graf heeft omgedraaid, dan is het Frédéric Chopin (1810–1849). De Pools-Franse componist, in zijn geboorteland ook wel bekend als Fryderyk Szopen, heeft als geen ander zijn best gedaan om de van oorsprong 17de-eeuwse *polonez* tot hogere kunst te verheffen. Achttien polonaises schreef hij, bijna allemaal voor piano, en daar zitten inmiddels wereldberoemde tussen, zoals de 'militaire' (op. 40 in A-groot) en de 'heroïsche' (op. 53 in As-groot) – beide zelfs voor toppianisten een uitdaging.

Hun bestaan danken de meeste van Chopins pianopolonaises aan de politiek, of liever aan de oorlog. In november 1830, een paar weken nadat Chopin – vergezeld van een beker met Poolse aarde, zo wil de romantische traditie – zijn land had verlaten om in het Westen carrière te maken, brak in Warschau een opstand uit tegen de Russische tsaar. Het neerslaan daarvan, en

de daaropvolgende repressie, was een van de redenen dat Chopin nooit meer terugkeerde naar zijn land. Hij streek neer in Frankrijk (waaruit zijn vader veertig jaar eerder was geëmigreerd), ging wonen in Parijs, nam om praktische redenen de Franse nationaliteit aan en drukte zijn liefde voor Polen uit in zijn muziek. Niet alleen in zijn variaties op de *polonez* en die andere Poolse volksdans, de *mazurek*, maar ook bijvoorbeeld in de 'Revolutie-etude' (op. 10, nr. 12) en het *Scherzo in b-klein* (op. 20).

Een van Chopins vriendinnen, de Franse schrijfster George Sand, noemde hem de grootste patriot onder de musici. Volgens haar was hij Poolser dan welke Fransman ooit Frans was geweest, en ontsprong zijn muziek net als zijn ziel aan het verwoeste, onderdrukte Polen. Zijn leeftijdgenoot Robert Schumann hoorde in zijn muziek 'kanonnen onder de bloemen'. Waarbij moet worden aangetekend dat de strijdbare titels van Chopins 'Poolse' composities pas later werden bedacht; de componist zelf hield het bij een aanduiding van het genre en een nummer. In zijn naamgeving was hij bepaald antiromantisch. Zo heet zijn beroemde prelude in Des-groot, een van de 24 die hij schreef als eerbetoon aan *Das wohltemperierte Klavier* van Bach, gewoon de 15de. Postuum werd daar 'Regendruppelprelude' van gemaakt.

Meer dan als een uiting van nationalisme, kun je de polonaises en de

Manuscript van de 'heroïsche polonaise' (op. 53, 1842), Morgan Library & Museum, New York

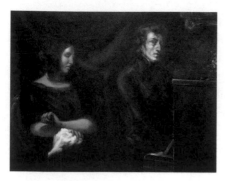

Moderne voltooiing van een niet afgemaakt schilderij van George Sand en Chopin door Delacroix (2008, gebaseerd op een schets uit 1837), privécollectie

mazurka's van Chopin zien als typisch romantische *Sehnsucht* naar een onbereikbaar vaderland. Ze staken de Polen een hart onder de riem, zelfs al konden die er onmogelijk op dansen. Daarvoor klonken de stukken te ingewikkeld, doordesemd als ze waren van klassieke vormen als contrapunt en fuga en het gebruik van dissonanten en halve toonsafstanden. Het waren niet de enige vernieuwingen waarmee Chopin de muziek voor piano – een instrument dat pas ruim een eeuw oud was – op een hoger plan bracht. Behalve diepte aan volkse dansen als de wals en de mazurka gaf hij een zeer vrije invulling aan klassieke vormen als de sonate, de etude (die bij hem zowel virtuoos als gevoelig was), de ballade (die hij instrumentaal maakte), en het scherzo (dat hij tot een zelfstandig, dramatisch muziekstuk verhief). Veel van zijn composities worden gekenmerkt door tempo rubato, expressief spel met veel ritmische vrijheid. Zijn neiging om met links vooral het ritme aan te geven, leverde het voormalige wonderkind de bijnaam 'het genie van de rechterhand' op.

Chopins invloed was dan ook tweeledig. Als componist kon hij rekenen op de bewondering van Schumann en Liszt (die zich onder meer door zijn etudes lieten inspireren) en later van Brahms, Skrjabin en Debussy. Als pianist was hij een voorbeeld voor zo ongeveer alle groten, van Paderewski en Rachmaninov tot Rubinstein en Horowitz en van Ashkenazy en Argerich tot Pollini en Perahia. Verrassender was zijn postume populariteit in de Caraïben. De uit New Orleans afkomstige componist Louis Moreau Gottschalk schreef in 1860 de eerste ragtime onder invloed van Chopin; en zoals Jan Brokken heeft laten zien in *Waarom elf Antillianen knielden voor het hart van Chopin* (2005) componeerden de leden van de vermaarde Curaçaose muziekfamilies Palm en Corsen generatie na generatie chopineske 'danza's' en treurwalsen. De mazurka, 'ontstaan in de Poolse sneeuw', ontdooide volgens Brokken pas volledig onder de Antilliaanse zon.

Geheel in de romantische traditie overleed Chopin relatief jong aan tuberculose, na een groots en meeslepend leven met enorme successen en platonische liefdesperikelen. Overeenkomstig zijn laatste wens werd zijn hart uit zijn lichaam gehaald, in alcohol geconserveerd en later door zijn zuster naar Warschau gesmokkeld, waar het in een zuil van de Heiligkruiskerk werd

bijgezet. De rest van Chopin werd begraven na een mis in de Madeleine waar het *Requiem* van Mozart werd gespeeld, alsmede een orkestbewerking van het derde deel van de *Sonate nr. 2 in bes-klein*, tegenwoordig bekend als de te pas en te onpas geparodieerde 'Dodenmars'. Drieduizend mensen, onder wie Eugène Delacroix en alle Poolse expats in Parijs, brachten Chopin naar zijn laatste rustplaats op Père Lachaise. Zijn graf, versierd met een beeld van de muze Euterpe die huilt boven haar gebroken lier, was meer dan een eeuw lang de grootste trekker van de Parijse begraafplaats. Alleen het graf van Doors-zanger Jim Morrison is tegenwoordig populairder bij de toeristen.

De piano

Chopins pianomuziek droeg bij aan de definitieve emancipatie van het 'hamerklavier' in de 19de eeuw. Ontwikkeld rond 1700 door de Florentijn Bartolomeo Cristofori, werd de opvolger van het klavecimbel oorspronkelijk genoemd naar de mogelijkheid om via een toets een snaar *forte* ('hard') of *piano* ('zacht') aan te slaan: de fortepiano of pianoforte. Het instrument was een enorme vergroting van de mogelijkheden van de klassieke toets-snaarinstrumenten, waarop alleen maar getokkeld en niet geslagen kon worden. Met een bereik van zeven octaven en een fluwelen klank (die het gevolg was van het met vilt omspannen van de hamertjes die de toetsaanslag aan de snaren doorgaven) werd het al snel het populairste instrument onder de gegoede burgers van de 18de en 19de eeuw – zeker nadat het ontwerp was verbeterd met pedalen voor onder meer het verlengen van tonen en een mechanisme dat ervoor zorgde dat je dezelfde toon snel kon herhalen.

De eerste componist-klavecinist die de pianoforte in het openbaar bespeelde – in Londen in 1768 – was Johann Christian Bach, wiens experimenten grote invloed hadden op de pianomuziek van Mozart. Een andere zoon van Bach, Carl Philipp Emanuel, was de belangrijkste inspiratiebron voor de pianosonates van Beethoven, muziekstukken die veel vergden van de instrumentalist en zo het tijdperk van

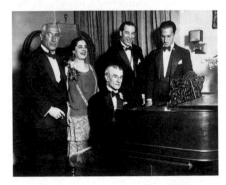

Verjaardagsfeestje voor Ravel (8 maart 1928), v.l.n.r.: dirigent Oscar Fried, zangeres Eva Gauthier, aan de piano Ravel, componist-dirigent Manoah Leide-Tedesco en componist George Gershwin

de pianovirtuoos inluidden. Chopin, Liszt, Rachmaninov, Sjostakovitsj; Vladimir Horowitz, Arthur Rubinstein, Glenn Gould, Alfred Brendel – de lijst van beroemde pianisten is eindeloos, net als die van de vleugels waarop zij hun muzikaliteit en vingervlugheid demonstreerden: van August Förster tot Zimmermann en van Bechstein tot Steinway.

20 AUTOVORMGEVING

'La DS' van Citroën

Auto's zijn het equivalent van de grote gotische kathedralen, vond de Franse criticus en socioloog Roland Barthes. In *Mythologies* (1957), zijn baanbrekende analyse van zulke verschillende cultuurverschijnselen als striptease en de Guide Bleu, beschreef hij auto's als 'de opperste schepping van een tijdperk, met passie geconstrueerd door onbekende kunstenaars en geconsumeerd als beeld én als gebruiksvoorwerp door een heel volk dat ze als puur magische objecten beschouwt'.

Barthes had het in het bijzonder over de Citroën DS – Déesse ('godin') in het Frans, Snoek of Strijkijzer in het Nederlands, Boca de Sapo ('kikkerbek') in het Portugees, Haifisch ('haai') in het Duits en Tibúron (idem) in het Spaans. Het gezamenlijk ontwerp van de Franse luchtvaartingenieur André Lefèbvre en de Italiaanse beeldhouwer en industrieel vormgever Flaminio Bertoni stond toen al bekend als het summum van *design for the millions*, met zijn aerodynamische vorm, zijn hydropneumatische vering en zijn schijfremmen. De automobielfabriek Citroën, na de Eerste Wereldoorlog opgericht door de Nederlands-Franse munitiefabrikant André Citroën, had een naam hoog te houden. Eerder produceerde ze – in de vormgeving van Bertoni – ook de Traction Avant (1934), tegenwoordig een gewild rekwisiet in films over de Tweede Wereldoorlog, en de 2CV (1948), die niet zo lelijk was als zijn bijnaam deed vermoeden.

André Citroën, die in 1935 naar zijn graf werd gereden in een auto van de grote concurrent Renault, had zijn ideeën voor de massaproductie van auto's opgedaan in de Verenigde Staten. Daar produceerde de half-Belgische Henry Ford sinds 1908 aan de lopende band T-Fordjes – met een simpele vormgeving, 'verkrijgbaar in alle kleuren zolang het maar zwart is'. Amerika was en is het ideale land voor gemotoriseerd vervoer, alleen al door de grote afstanden die moeten worden afgelegd; de auto is er onderdeel van de nationale identiteit, en de Studebakers en Cadillacs van bijvoorbeeld de Franse immigrant Raymond Loewy zijn vormgevingsiconen. Maar dat neemt allemaal niet weg

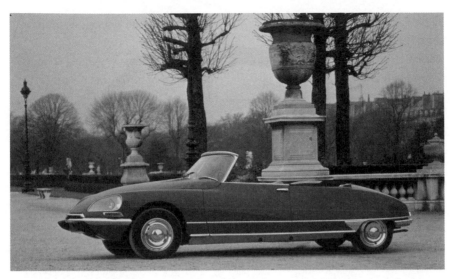

Citroën DS 21 Cabrio (1970)

dat de automobiel, die zijn naam dankt aan het Griekse woord voor 'zelf' en het Latijnse woord voor 'bewegend', een Europese vinding is. Amerikanen kwamen er in de zogeheten *veteran car era* (1885–1904), of in het stenen tijdperk van zeilwagens, stoomautomobielen en elektrisch aangedreven koetsjes (!), niet aan te pas.

Succes heeft vele vaders, en de auto dus ook. Zelfs de uitvinding van de benzine, noodzakelijke brandstof voor de eerste verbrandingsmotoren (van de Waal Étienne Lenoir, 1862, en de Duitsers Nikolaus Otto, 1878, en Gottlieb Daimler, 1885), wordt aan verschillende chemici toegeschreven. Maar de eerste 'motorwagen' werd in 1885 gebouwd door de in Mannheim werkende Carl Benz, die overigens niets te maken had met de naamgeving van de benzine. Drie jaar later maakte zijn vrouw Bertha een proefrit over 180 kilometer, waarmee het succes van het model Benz Victoria werd ingeluid. Een langdurend succes was het niet; na vele dreigende faillissementen fuseerde Benz in 1926 met Daimler, die zijn auto's onder de naam Mercedes verkocht.

Mercedes-Benz (trefwoorden 'chic' en 'degelijk') geldt als een van de beroemdste Europese automerken. Maar eigenlijk is het moeilijk te bepalen welk merk en welk type het meest in het collectieve bewustzijn gegrift staat. Oftewel: wat is de Notre-Dame de Chartres onder de auto's? De Rolls-Royce misschien, het door een vliegtuigmotor aangedreven symbool van betrouwbaarheid en Britse elegantie? De Ferrari, de Porsche of de Maserati, de natte dromen van snelheidsduivels en stroomlijnfetisjisten? De Fiat 500 (de Topolino, het Rugzakje), de Mini Cooper of de Smart, de ultieme stadsauto's? De Volkswagen, die in 1938 onder een ongelukkig gesternte – op instigatie van

Dwarsdoorsnede van een Volkswagen Kever (1966)

Adolf Hitler, onder auspiciën van Ferdinand Porsche – werd ontworpen, maar als Kever en (New) Beetle de wereld zou veroveren? Of heeft ieder Europees land toch zijn eigen kathedraal, variërend van de Volvo (nee: de Saab!) in Zweden, de Lada in Rusland, de Trabant in oostelijk Duitsland, de DAF (of toch de Spyker?) in Nederland.

Vanzelfsprekend zijn al die auto's in de kunst terechtgekomen. Op schilderijen en in sculpturen, in films en televisieseries, in romans en novelles, van *The Wind in the Willows* (1908), waarin Pad als een futurist avant la lettre over de wegen racet, tot het Amerikaanse computerspel *Grand Theft Auto*. En niet te vergeten in musicals en popmuziek, waar over elke beleving van de auto wel een liedje is gemaakt. Mijn eigen favoriet is 'Autobahn' van de Duitse elektrogroep Kraftwerk. Het 22 minuten en 42 seconden durende nummer wordt altijd beschouwd als een hoogtepunt van afstandelijk minimalisme, maar is in feite een klassiek-romantisch lofdicht op de grandeur van de autoweg. Natuurlijk, de enorme afstanden die de auto aflegt over de *graue Band* ('*weisse Streifen, grüner Rand*') zorgen voor een zekere eentonigheid, die superieur wordt verklankt door synthesizer, drum en gezongen refrein ('*Wir fahr'n, fahr'n, fahr'n auf der Autobahn*'). Maar de hoogteverschillen en daaraan verbonden vergezichten en lichteffecten maken veel goed: '*Vor uns liegt ein weites Tal/Die Sonne scheint mit Glitzerstrahl.*' Heinrich Heine en Joseph von Eichendorff hadden het niet beter kunnen zeggen.

En zo zijn we weer terug in het kerngebied van de auto, tussen de A3 (Emmerich-Passau) en de A8 (Saarbrücken-München). Alleen blijft één vraag onbeantwoord: in welk type van welk merk reden de synthesizertovenaars van Kraftwerk?

▦ De Oriënt-Express

Vijf jaar nadat hij uit de Europese dienstregeling verdween, spreekt de Oriënt-Express nog steeds tot de verbeelding – meer dan enig andere trein die in de afgelopen eeuwen heeft gereden. De romans en films waar de Express een rol in speelt (*Dracula*, *Murder on the Orient Express*, *Stamboul Train*, *From Russia, with Love*) hebben van het paradepaardje van de Compagnie Internationale des Wagons-Lits uit Brussel een droom van *luxe, calme*

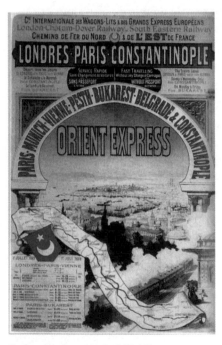

Reclameposter voor de Oriënt-Express (ca. 1888)

et volupté gemaakt. En niet geheel ten onrechte, want de wagons garandeerden snelheid en rust, het eten was *haute cuisine* en de bediening onberispelijk.

De pionier van het luxereizen was de Belgische bankierszoon Georges Nagelmackers, die in Amerika had gezien hoe aangenaam het reizen per Pullmancar kon zijn en in 1882 zijn eerste 'luxe flitstrein' liet rijden van Parijs naar Wenen. Zeven jaar later werd het mogelijk om rechtstreeks naar Istanbul te reizen (via Boedapest en Boekarest) en na de Eerste Wereldoorlog kwam er via de Simplontunnel door de Alpen ook een tweede route, die na stops in Venetië, Belgrado en Sofia eindigde op het schitterende Sirkeci Station aan de Gouden Hoorn. Dertig jaar lang, van 1919 tot 1939 en van 1952 tot 1962, reisden koning, keizer, admiraal naar de Balkan en Turkije; daarna bleef alleen de Simplonroute over en die werd steeds verder ingekort, totdat de Oriënt-Express in 2007 alleen nog van Straatsburg naar Wenen reed. Sindsdien is de Simplon Express een private museumlijn voor mensen met te veel geld en heersen op de Europese rails de hogesnelheidstreinen. Romantische boeken en films hebben die nog niet opgeleverd.

Dada en punk

Februari 1916. In Cabaret Voltaire, een kleine bar in het oude centrum van Zürich, bezet een eigenaardig gezelschap het podium. Een Roemeense dichter, luisterend naar de naam Tristan Tzara, doet een buikdans met zijn billen; zijn landgenoot, de schilder Marcel Janco, bespeelt de luchtviool; de Duitse 'chanteuse' Emmy Hennings neemt balletposities in, terwijl een oorverdovend lawaai wordt geproduceerd door de Duitse dichter Richard Huelsenbeck op de grote trom en de witgeschminkte Duitse dramaturg Hugo Ball op de piano.

Februari 1976. In The Marquee, een hippe club in Londen, speelt de viermansband Sex Pistols in het voorprogramma van een tegenwoordig vergeten pubrock-act. 'Speelt' is een groot woord: de drums en gitaren compenseren hun valsheid met volume, de liedjes zijn even onverstaanbaar als onmelodieus, en de zanger schreeuwt en snerpt terwijl hij met stoelen smijt en mensen van het podium afduwt. '*Actually, we're not into music, we're into chaos,*' zou de leadgitarist Steve Jones niet lang daarna in een interview verklaren.

Zestig jaar scheidt dada van punk, maar de overeenkomst is duidelijk. Tenminste, voor wie het wil zien, zoals de Amerikaanse pophistoricus Greil Marcus in zijn verbluffende 'geheime geschiedenis van de 20ste eeuw' *Lipstick Traces* (1989). Beide snel over Europa uitwaaierende stromingen maakten korte metten met de kunst zoals die op dat moment gewaardeerd werd en vervingen die door anti-esthetiek. *Épater le bourgeois* was niet genoeg, het ging erom de burger te schoppen. Zo hard mogelijk. Zoals Marcel Janco het formuleerde: 'We hadden het vertrouwen in onze cultuur verloren. Alles moest kapot. [...] We schokten het gezond verstand, de publieke opinie, het onderwijs, de instituties, de musea, de goede smaak – kortom de hele heersende orde.'

Het is alsof je de punkrockers van de jaren zeventig hoort spreken. De tijden mochten dan veranderd zijn – in plaats van door een wereldoorlog werd Europa geteisterd door crisis en jeugdwerkloosheid – maar

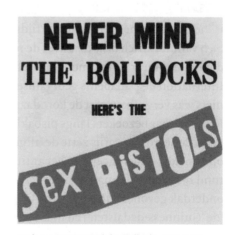

Lp-hoes *Never Mind the Bollocks, Here's the Sex Pistols* (1977)

het anarchistisch sentiment was hetzelfde. 'No Future' zong Johnny Rotten in 'God Save The Queen', het perverse cadeautje dat de Sex Pistols opnamen voor het zilveren jubileum van koningin Elizabeth in 1977. Een jaar eerder was hij de eerste single van de Pistols, 'Anarchy In The U.K.', begonnen met de uitroep '*I am an Antichrist*' en geëindigd met het woord '*destroy*'.

Punk en dada waren te bescheiden, want ze creëerden ten minste zo veel als ze zogenaamd kapotmaakten. Behalve met performancekunst hielden de dadaïsten Hans Arp, Francis Picabia en Kurt Schwitters zich bezig met nieuwe

Duchamp, *Fountain* (1917), origineel verloren gegaan

technieken als de collage, de (driedimensionale) assemblage, de fotomontage en klankpoëzie; Marcel Duchamp introduceerde de 'readymade', een doodgewoon voorwerp dat kunst wordt door het als zodanig te presenteren. Punkrockers als de Sex Pistols en The Clash bonden met hun up-tempo garagerock en *do-it-yourself*-filosofie de strijd aan met de mastodonten van de symfonische rock, maar gaven de popmuziek tegelijkertijd nieuwe energie en maakten de weg vrij voor de revolutionaire *new wave* van Elvis Costello, The Police en Joy Division.

De invloed van beide avant-gardestromingen is nauwelijks te overschatten. Geholpen door het gelijknamige tijdschrift (1917–1918) verspreidde dada zich vanuit Zürich *in no time* over de rest van Europa. In Berlijn werd in 1920 door onder meer de fotomonteurs John Heartfield en George Grosz de Eerste Internationale Dadabeurs georganiseerd – een schandaalsucces dat nog niets was vergeleken met de kort daarvoor gehouden dadatentoonstelling in Keulen (waar bezoekers langs pisbakken moesten lopen terwijl er poëzie werd gedeclameerd). In Parijs zette de uitgeweken Tristan Tzara het culturele leven op zijn kop, onder meer met het antitoneelstuk *Le Coeur à gaz*. En voordat dada rond 1924 in Parijs opging in het verwante surrealisme, had het onder andere onderdak gevonden in Nederland (De Stijl), de Balkan ('Joego-dada'), Ierland (de 'Guinness-dadaïsten') en niet te vergeten New York, waar Duchamp in 1921 zijn instant-beroemde *Fontein*, een pissoir met de handtekening R. Mutt, tentoonstelde. Tegenwoordig wordt dada gezien als de voorloper van de

pop-art, het nieuwe realisme uit de Franse jaren zestig, en de Fluxusbeweging waarvan Yoko Ono en Wim T. Schippers in Nederland de bekendste vertegenwoordigers zijn.

Punk beleefde zijn hoogtepunt in 1976–1977 en had behalve op de muziek een verpletterende uitwerking op de samenleving. Onder invloed van de trendsettende kledinglijn van Vivienne Westwood en haar echtgenoot Malcolm McLaren (tevens manager van de Sex Pistols) gingen jongeren zich anders kleden (gescheurde kleren, *safety pin aesthetics*, sm-parafernalia), kappen (hanekammen, skinheads, suikerwaterpieken) en bewegen (de pogo en de stagedive). Rockmuziek werd weer subversief, zoals het in de jaren vijftig en zestig was geweest; punk was de reïncarnatie van de antikunst die door de dadaïsten groot was gemaakt – een schitterend vehikel voor protest dat getuige de acties van bijvoorbeeld Pussy Riot in Rusland nog niet aan belang heeft ingeboet.

Opvallend genoeg waren de punkers niet te beroerd om naar hun grote voorbeelden te verwijzen. Een avant-gardegroep uit Sheffield noemde zich Cabaret Voltaire; de New Yorkse Talking Heads zetten het klankgedicht 'I Zimbra' van Hugo Ball op Afrikaanse muziek. En de beroemde collages van punkontwerper Jamie Reid – koningin Elizabeth met veiligheidsspelden, de knipletterhoes van *Never Mind the Bollocks* van de Sex Pistols – hielden het werk van Schwitters, Heartfield en Duchamp op onverwachte plaatsen levend.

🅑 Pop-art

Met een collage van een Britse kunstenaar begon in 1956 officieus de pop-art, een stroming waarvan iedereen altijd denkt dat ze in Amerika is ontstaan. Maar in *Just What Is It That Makes Today's Homes So Different, So Appealing?* was Richard Hamilton net iets eerder met zijn commentaar op consumentisme en massacultuur (en met het citeren van een vergrote strippagina). Bovendien formuleerde hij ook meteen de belangrijkste kenmerken van de nieuwe kunst: 'populair, provisorisch, vervangbaar, goedkoop, geproduceerd in serie, jong,

Hamilton, *Just What Is It That Makes Today's Homes So Different, So Appealing?* (1956), Kunsthalle Tübingen

grappig, sexy, ingenieus, spectaculair en zeer winstgevend'.

In Amerika was de figuratieve en maatschappijkritisch ingestelde pop-art een reactie op het abstract expressionisme, dat zich het best thuis voelde in een museum. De pop-artists wilden hun kunst naar het volk brengen en zochten inspiratie op straat – of liever in de supermarkt, de belichaming van de consumptiemaatschappij die in de jaren vijftig ontstaan was. Daar stonden de in serie geschakelde dozen Heinz en blikjes Campbell's-soep waar de Roetheense immigrantenzoon Andy Warhol zo dol op was, de spuitbussen van Roy Lichtenstein, de ijsjes en taartjes die de Zweedse Amerikaan Claes Oldenburg op gigantische schaal namaakte met canvas en gips.

Hoewel de reputatie van de pop-art fluctueert (nog maar twintig jaar geleden leek de stroming onder kunstcritici helemaal te hebben afgedaan), is zijn invloed groot: niet alleen op de moderne kunst, waarin Jeff Koons zijn belangrijkste vertegenwoordiger is, maar ook in het design (de Smart!), de mode (bedrukte jarenzestigjurken) en de grafische vormgeving (posters, flyers, reclamecollages).

La Divina Commedia

In een van de aangrijpendste hoofdstukken van de kampklassieker *Is dit een mens?* (1958) vertelt Primo Levi hoe hij in een gestolen uurtje een Franse kameraad in Auschwitz Italiaans probeert te leren. Dat doet hij aan de hand van de 'zang van Ulysses' uit de *Divina Commedia* van Dante, een monoloog van Odysseus in de Hel die hij ooit uit zijn hoofd kende maar nu met veel moeite moet reconstrueren en vertalen. Niet dat Levi dit erg vindt: nadat hij de drie beroemdste regels heeft gedeclameerd ('Bedenk uit welk zaad gij gesproten zijt / niet om als vee te leven schiep men u,/ maar om te reiken naar het hoogste en het beste') noteert hij: 'Alsof ik het ook voor het eerst hoorde: als een bazuinstoot, als de stem van God. Een ogenblik vergeet ik wie ik ben en waar ik ben.' En als de vrienden-voor-een-moment bij de soepketel weer moeten scheiden, schrijft hij: 'het is absoluut, dringend nodig dat hij naar me luistert [...], voor het te laat is, morgen kunnen hij of ik dood zijn, of elkaar nooit meer terugzien, ik moet het hem uitleggen [...] iets ontzaglijks dat ikzelf ook nu pas zie, in de ingeving van een ogenblik, het waarom van ons lot misschien, van ons hier zijn, nu...' (vert. Frida De Matteis-Vogels).

De *Commedia* is voor Levi van vitaal belang, een *lifeline* naar de beschaafde, normale wereld waaruit hij verstoten is. Tegelijkertijd ziet hij in Dante's

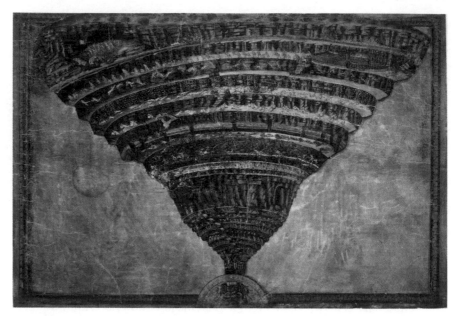

Botticelli, kaart van Dante's Hel (1480–1490), Biblioteca Apostolica Vaticana, Vaticaanstad

verslag van zijn tocht door de Hel een parallel met zijn eigen ervaringen in Auschwitz – van het onderdoorgaan van de poort met 'ARBEIT MACHT FREI' en de confrontatie met een Duitse 'Charon' bij de selectie tot de bevrijding van het concentratiekamp door de Sovjets, waarmee voor de ex-*Häftling* een terugreis naar Italië begon die je met de beklimming van de Louteringsberg uit de *Commedia* kunt vergelijken.

Het tekent de grootsheid en de breedheid van Dante Alighieri (1265–1321) dat hij zowel Primo Levi als Dan '*Inferno*' Brown kan inspireren. Zijn 'Komedie' – het 'Goddelijke' werd er pas later aan toegevoegd door zijn discipel Boccaccio – geldt niet alleen als het hoogtepunt van de renaissance, maar ook als een van de meest nagevolgde en geparodieerde werken uit de wereldliteratuur. Zonder Dante geen Poesjkin of Mandelstam, geen T. S. Eliot of Ezra Pound (wiens belangrijkste werk, *The Cantos*, is genoemd naar de honderd delen waaruit de *Commedia* bestaat). Zonder 'Inferno', het eerste van de drie delen van Dante's veertienduizend regels tellende epos, zouden we moderne variaties als *Under the Volcano* van Malcolm Lowry en *The Sandman* van Neil Gaiman moeten missen; en ook een film als *Se7en*, waarin de moordenaar de martelingen uit Dante's Hel navolgt. Honoré de Balzac liet zich door de *Divina Commedia* inspireren tot zijn romancyclus *La Comédie humaine*, terwijl Auguste Rodin in zijn beroemdste sculptuur, *De poorten van de hel*, tal van scènes uit 'Inferno' verenigde. *De kus* is de verbeelding van het verhaal van de geliefden Paolo en Francesca, die zich het hoofd op hol lieten brengen door romantische

boeken; *De denker* (die oorspronkelijk *De dichter* was gedoopt) is een portret van Dante zelf.

De *Commedia* begint met een midlifecrisis van de dichter – '*Nel mezzo del cammin di nostra vita*' – en een droom waarin hij zijn grote voorbeeld Vergilius ontmoet. Samen met hem daalt hij op Goede Vrijdag van het jaar 1300 af langs de negen ringen van de Hel, ontmoet hij mythologische en historische helden en stuit hij op de gruwelijkste folteringen, zoals mannen die in bevroren toestand aan elkaars hoofd knagen en zondaars die met vorken worden ondergeduwd in de gloeiende pek. Daarna bestijgt hij de zeven terrassen van de Louteringsberg ('Purgatorio', de plaats waar de hoofdzonden geboet worden), om op Paaszondag uit te komen in het Paradijs ('Paradiso'). Vergilius, een heiden immers, is dan al afgehaakt; Dante's nieuwe gids is Beatrice, zijn jonggestorven jeugdliefde die hem door de zeven hemelse sferen, via discussies met de grootste theologen uit de kerkhistorie, naar het goddelijke licht loodst.

De *Divina Commedia* is een allegorie, het verhaal van de ziel die nader tot God komt. Maar behalve een diepreligieus en filosofisch werk – 'Aquino's *Summa Theologica* in versvorm' is het wel genoemd – is het ook een kennismaking met de Klassieke Oudheid, een overzicht van de middeleeuwse wetenschap, een afrekening van een pausgezinde Florentijn met zijn politieke vijanden, en natuurlijk een briljant gedicht geschreven in *terza rima*, drieregelig rijm volgens een schema aba, bcb, cdc, etcetera. Een epos dat voor het eerst in de geschiedenis niet was geschreven in het Latijn, maar in de volkstaal – in dit geval het Toscaanse dialect, dat dankzij Dante's pionierswerk uit zou groeien tot het ABN van het zich ontwikkelende Italië. Voeg daarbij het feit dat het ook een spannend reisverhaal is in de traditie van Homeros en Vergilius, en je snapt waarom Dan Brown geen beter uitgangspunt had kunnen kiezen voor een roman die het succes van *The Da Vinci Code* en *The Lost Symbol* moest evenaren. Al heeft hij waarschijnlijk niet de portee van Dante's tweede canto van 'Purgatorio' tot zich door laten dringen:

U die zich door mijn verzen laat bekoren
En in uw nietige en lichte boot
Mijn zingend schip volgt om ze aan te horen,

Keer naar uw land, want het gevaar is groot
Op deze u nog onbekende baren:
U raakt er, als u mij verliest, in nood.

(vert. Ike Cialona en Peter Verstegen)

🎭 Commedia dell'arte

Volkscultuur, dat is het eerste waar je aan denkt bij het horen van het begrip 'commedia dell'arte'; geïmproviseerd toneelspel, acteren met maskers, *character is plot* – kortom, de directe voorloper van de tegenwoordige poppenkast. Maar toen de commedia dell'arte opkwam, in de 16de eeuw, was ze juist de tegenhanger van de *commedia erudita* oftewel het toneel dat werd geschreven door academici en uitgevoerd door amateurs. Vanuit Venetië, waar ze wellicht ontstond uit het carnaval, verbreidde de 'geschoolde komedie' zich al snel over Europa, waar de vaste personages even populair werden als in het Italië dat ze had voortgebracht: de gierigaard

Pantalone, de clown Arlecchino, de tragische sukkel Pierrot, de wispelturige echtgenote Columbina, de clowneske loser Scaramuccia en natuurlijk de Innamorati, om wier aanvankelijk gefnuikte liefde het in de meeste voorstellingen draaide. De plots waren geleend van de oude Romeinen (die op hun beurt de Griekse komedieschrijvers uit de 4de eeuw hadden nagevolgd), er werd gedanst en gezongen, er werd vaak op marktpleinen of buitenpodia gespeeld. Vooral in Frankrijk ontwikkelde de commedia dell'arte zich in nieuwe richtingen. In de zwijgende pantomime kreeg Harlequin een hoofdrol, in de *comédie larmoyante* van Pierre de Marivaux kregen de *flat*

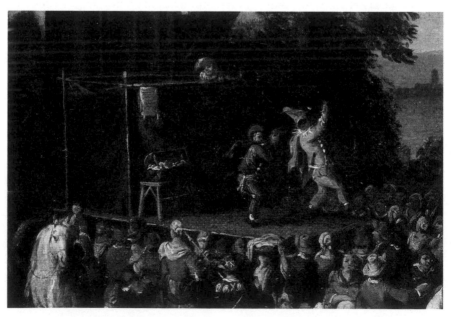

Peeter van Bredael, *Commedia dell'arte-scène in Italiaans landschap*, detail (17de/18de eeuw)

characters meer emotionele diepte, in de komedies van Molière werden elementen uit de *commedia* hergebruikt. Daarnaast werd de figuur van Pulcinella (oorspronkelijk een witgeklede man met een grote neus en een zwart masker) geëxporteerd naar Engeland (waar Punch een Judy tegenover zich kreeg), naar Nederland (Jan Klaassen tegen Katrijn) en naar Rusland (Petroesjka). Strawinsky's *Pétrouchka* en *Pulcinella* zijn maar twee van de vele klassieke composities die door de commedia dell'arte beïnvloed zijn.

23 DE MUZIEK VAN MOZART

Don Giovanni

Europese co-producties in de kunsten hebben tegenwoordig een slechte naam; de bemoeienis van verschillende nationaliteiten bij een film of een theaterstuk leidt maar al te vaak tot een non-descripte mengelmoes die smalend wordt aangeduid als europudding. Hoe anders was dat een paar honderd jaar geleden – bijvoorbeeld in het Praag van de Habsburgers, waar op 29 oktober 1787 *Don Giovanni* in première ging. De muziek van het '*dramma giocoso in due atti*' was geschreven door de Duitstalige Oostenrijker Wolfgang Amadeus Mozart en het libretto door de Italiaan Lorenzo da Ponte; terwijl het verhaal over de hellevaart van een aartsverleider in de 17de eeuw was ontwikkeld door de Spaanse toneelschrijver Tirso de Molina en beroemd gemaakt door de Fransman Molière. En zoals het geen liefhebber van de 18de-eeuwse opera zal verwonderen dat de belangrijkste zangers Italiaans waren, zo zal het ook geen kenner van leven en werk van Mozart verbazen dat in zijn meesterlijke opera buffa tal van Europese invloeden zijn terug te vinden.

Want Mozart (1756–1791) was gepokt en gemazeld als europoliet. Het wonderkind uit Salzburg, dat op zijn vierde klavier speelde en op zijn vijfde zijn eerste composities schreef, werd als jongen door zijn vader langs de vorstenhoven van onder meer Parijs, Londen en Den Haag gesleept. Tussen zijn zeventiende en zijn twintigste werkte hij in Salzburg, Parijs, Mannheim en München, waarna hij zijn uitvalsbasis verlegde naar Wenen, dat niet ver gelegen was van Praag en de belangrijkste Duitse steden. Nog interessanter waren de leermeesters en bewonderde collega's die Mozart in alle hoeken van Europa vond; in persoon, zoals Johann Christian Bach te Londen en Joseph Haydn te Wenen, of in geschrifte, zoals de Duitse barokcomponisten en de groten van de Napolitaanse opera en de Franse *opéra comique*.

Mozart had het vermogen om alle stijlen in zich op te nemen en er iets nieuws mee te doen. In sommige werken – bijvoorbeeld de opera *Die Zau-*

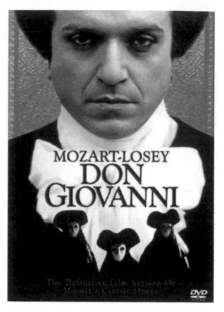

Barbara Krafft, *Wolfgang Amadeus Mozart* (1819), Gesellschaft der Musikfreunde (Musikverein), Wenen

Filmposter voor Joseph Losey's *Don Giovanni* (1979)

berflöte uit 1791 – liep hij vooruit op de romantiek, in zijn strijkkwartetten ontwikkelde hij de door Haydn uitgewerkte gelijkwaardigheid van de instrumenten, in zijn pianoconcerten liet hij het solo-instrument duelleren met het orkest. Hij ging terug naar het contrapunt van de late barok en experimenteerde met de chromatische harmonie die pas een dikke eeuw later tot wasdom zou komen. En bij dat alles produceerde hij de best in het gehoor liggende melodieën uit de muziekgeschiedenis, zoals het allegro uit *Eine kleine Nachtmusik*, de ouverture van *Le nozze di Figaro*, het duet 'Là ci darem la mano' uit *Don Giovanni*, het adagio uit het *Klarinetconcert in A-groot*, tal van aria's uit *Die Zauberflöte* en – een andere toon aanslaand – bijna alles uit het *Requiem* waaraan hij werkte tot hij aan een geheimzinnige ziekte overleed. Hij was de Paul McCartney van zijn tijd, hoewel de mythe meer een John Lennon van hem heeft gemaakt: rebels, *radical chic* en jonggestorven.

Geen wonder dat Mozart werd verafgood door de componisten die na hem kwamen. Zijn leerling Johann Nepomuk Hummel bouwde verder aan de brug tussen classicisme en romantiek. Beethoven kwam vergeefs naar Wenen om bij hem te studeren en sublimeerde zijn frustratie door het schrijven van vier sets met variaties op bekende Mozart-thema's. Tsjaikovski zette de honderdste verjaardag van *Don Giovanni* luister bij met zijn orkestsuite *Mozartiana*, en Chopin, Liszt en Glinka konden niet van de aria's uit *Don Giovanni*

afblijven. Het is dan ook de opera der opera's, vol met dramatische scènes en immergroene melodieën die zelfs de grootste operahater over de streep trekken; een muzikale thriller – eindigend met een levend standbeeld dat de titelheld naar de hel sleept – die terecht een ereplaats kreeg in de film die de Tsjechische regisseur Milos Forman in 1984 maakte van het toneelstuk *Amadeus* van Peter Shaffer, naar het toneelstuk *Mozart en Salieri* van Poesjkin.

Die film, met in de hoofdrollen Tom Hulce als Mozart en F. Murray Abraham als zijn tegenstrever Salieri, heeft voor een hele generatie het beeld van Mozart als een vuilbekkend en giechelend genie uit de pruikentijd bepaald. En dat niet alleen: hij gaf ook nieuwe voeding aan de romantische mythes die het leven van Mozart omgeven (en die een jaar na de première van de film nog eens wijd werden verspreid door de Oostenrijkse popartiest Falco en zijn monsterhit 'Rock Me Amadeus'). Zijn onaangepastheid en zijn onbeschaamde zelfverzekerdheid (*Keizer*: 'Te veel noten, haal er een paar uit en het is perfect'; *Componist*: 'En welke noten had uwe majesteit in gedachten?'). Zijn liefde voor uitzinnige uitdossingen die zulke verschillende figuren als Elton John en Geert Wilders zou beïnvloeden. Zijn *lust for life* en voorliefde voor volks vermaak (lees: onderbroekenlol). En niet te vergeten zijn tragische dood, als een workaholic zwoegend op zijn ongeëvenaarde *Requiem*.

Zo werd Mozart zelf een operaheld, een faustiaanse figuur die zijn talent betaalde met zijn ziel. Zeshonderd werken componeerde hij in de 35 jaar die hem gegeven waren, en op een enkele na hebben ze eeuwigheidswaarde (*Componist*: 'En welke had de criticus in gedachten?'). Zeshonderd werken, waaronder het *Pianoconcert nr. 21 in C-groot*, het *Vioolconcert nr. 5*, de *Jupitersymfonie*, het *Klarinetconcert*, *Così fan tutte*, de 'Sonata facile', de 'Gran Partita'. En dat allemaal voor één ziel. Een koopje, zou je bijna zeggen.

Casanova

Toen *Don Giovanni* voor het eerst werd uitgevoerd, in het huidige Statentheater in Praag, zat Giacomo Casanova in de zaal. De reactie van de 62-jarige avonturier, die volgens sommigen had meegewerkt aan het libretto, is niet geregistreerd. Als hij Da Ponte inderdaad als ervaringsdeskundige had bijgestaan, zal hij geen jaloezie hebben gevoeld – onder het motto 'het is maar een opera'. Anders moet het pijnlijk zijn geweest: Casanova had een reputatie op te houden als donjuan, maar in de opera van Mozart werd een Spanjaard ten tonele gevoerd die 2065 vrouwen had verleid. Misschien gaf de première van *Don Giovanni* Casanova nét het zetje dat hij nodig had om aan zijn *Histoire de ma vie* te beginnen. Vanaf 1790 boekstaafde hij zijn 122 veroveringen

Anton Raphael Mengs, *Giacomo Casanova* (1760)

soortnaam is geworden, werd geboren in Venetië als zoon van een dominante actrice. Na een avontuurlijk leven – priester in opleiding (van het seminarie geschopt), soldaat, reizend violist, gevangene van de doge (wegens verbodenboekenbezit), organisator van een grote Franse loterij, spion van Lodewijk xv – begon Casanova als bibliothecaris in Bohemen aan zijn memoires. Casanova maakt zijn leven nog mooier dan het was, al spaart hij zichzelf niet. De onvoltooide *Histoire de ma vie* is niet alleen een van de beroemdste en nog steeds goed te lezen erotische schelmenromans, maar ook een veelomvattende intieme zedenschets van de 18de eeuw in Europa.

in twaalf delen, die overigens pas na zijn dood in 1798 – gecensureerd – verschenen. Het was de kwaliteit van de verleiding die daarbij vooropstond; niet, zoals bij Don Juan, de kwantiteit. Casanova, de enige schrijver die een

24 CERVANTES' SPREEKWOORDELIJKE PERSONAGE

Don Quichot

In de *Good Fiction Guide* (2001) definieert John Sutherland de klassieken als 'boeken van auteurs wier naam als bijvoeglijk naamwoord is ingeburgerd'. In dat licht is *Don Quichot* van Cervantes een *classic* in het kwadraat: zowel de auteur als de hoofdpersoon is spreekwoordelijk geworden. Een breed opgezette, satirische avonturenroman kun je 'cervantesk' noemen; een naïeve idealist (zo een die tegen windmolens vecht) is een 'don quichot' – in de literatuur en in het echte leven. Daar komt bij dat zelfs sommige (naar later bleek onzorgvuldig vertaalde) citaten uit het boek ook het dagelijkse spraakgebruik hebben gehaald, zoals de benaming 'Ridder van de Droevige Figuur' of de beginzin 'In een plaatsje in La Mancha, waarvan ik mij de naam niet wens te herinneren...'

De vernuftige edelman Don Quichot van La Mancha, dat in 1605 (deel 1) en 1615 (deel 2) in Spanje verscheen, geldt als de eerste moderne roman van de wereldliteratuur. Het verhaal van de man die beneveld raakt door de ridderromans die hij leest, en die als dolend anachronisme Oost-Spanje doortrekt, is in de

eerste plaats een tragikomische avonturenroman over een naïeveling in de boze buitenwereld. Daarnaast is het een satire op de vroegmoderne Spaanse samenleving én een filosofische roman waarin de verhouding tussen fictie en werkelijkheid op losse schroeven wordt gezet. Don Quichot ziet windmolens voor reuzen aan en een lelijke boerendochter voor de schone Dulcinea; zijn geestelijke vader Cervantes doorspekt zijn roman, en vooral het tweede deel, met ironisch commentaar, parodieën op het verhaal zelf en verwijzingen naar de auteur: 'Die Cervantes is bedrevener in het maken van brokken dan van verzen'.

Van zelfkennis was Miguel de Cervantes Saavedra (1547–1616) niet gespeend. Na een avontuurlijk leven als soldaat op zee (hij werd gewond in de Slag bij Lepanto, 1570), als slaaf van Moorse piraten, als zwendelaar en als belastingontvanger, maakte hij in Andalusië naam als toneelschrijver. Van zijn twintig of meer stukken zijn er maar twee overgeleverd, misschien omdat hij net zo slecht toneel als gedichten schreef. In 1585 publiceerde hij de herders-roman *Galatea*, en in 1613 de nog steeds leesbare verhalenbundel *Voorbeeldige novellen*, maar zijn roem berust op de riddersatire die hij tijdens een verblijf in de gevangenis van de streek La Mancha schreef. *Don Quichot* werd binnen korte tijd zó populair dat een andere schrijver zich aan een vervolg waagde. Tot grote woede van Cervantes, die in het door hem gepubliceerde deel 2 afre-kende met de romanrover, en zijn held voor alle zekerheid liet sterven.

Don Quichot is het prototype van het gelaagde boek, leesbaar als kinder-verhaal én als studieobject voor academici. Geen wonder dat schrijvers uit alle eeuwen en alle culturen het als hun ideale boek hebben gezien. Niet alleen Spanjaarden en Zuid-Amerikanen lieten zich inspireren door de 'Ridder van het Droevige Gelaat' (v/h 'Ridder van de Droevige Figuur'); maar ook Engelsen (Laurence Sterne, Henry Fielding), Fransen (Flaubert, Proust) en zelfs Russen (Gogol, Dostojevski). Herman Melville, die in *Moby-Dick* met kapitein Ahab de grootste don quichot van de 19de eeuw schiep – zij het een minder onschuldige –, noemde Quichot 'de wijste wijze die ooit leefde'; daarbij heel toepasselijk voorbijgaand aan het feit dat de Don een product van de verbeelding is.

Gustave Doré, illustratie voor een Franse *Don Quichot*-vertaling (1863)

Over verbeelding gesproken: de leptosome ridder en zijn pyknische knecht Sancho Panza (die zich in het boek heel wat slimmer betoont dan zijn meester) waren al snel een favoriet onderwerp van menig beeldend kunstenaar. De beroemdste illustrator van Cervantes' boek is nog steeds de Fransman Gustave Doré, die honderdvijftig jaar geleden het beeld van Don Quichot – mager paard, rammelend harnas, lange speer en eivormig schild – op het netvlies van vele generaties lezers etste. De zwart-witte inktschets die Picasso in 1955 voor een tijdschrift maakte – de Don en Sancho in een veld vol molens onder een vrolijk zonnetje – is al bijna even iconisch, maar er zijn ook prachtige Quichots van Honoré Daumier, Ary Scheffer, de beeldhouwer Otto Gutfreund, Salvador Dalí en vele vele kinderboekillustratoren. Voor de meeste mensen verloopt de eerste kennismaking met Don Quichot nu eenmaal via bewerkingen of verstrippingen voor de jeugd.

Of via de muziek, want de dolende ridder heeft ook een lange rij van (opera-)componisten geïnspireerd. Te beginnen met Henry Purcell, die in 1694 samen met enkele anderen de muziek schreef bij een vroege toneelbewerking van Cervantes' roman. Binnen twee eeuwen hadden tientallen operamakers hem nagevolgd, onder wie Telemann, Salieri (de rivaal van Mozart uit het toneelstuk van Peter Shaffer en de film van Milos Forman) en Richard Strauss. In 1966 schreef Mitch Leigh de muziek voor de Broadway-musical *Man of La Mancha*, die het leven van Cervantes met dat van zijn beroemdste schepping verbond. De musical was een groot succes, tot in Nederland, waar de titelrol in 1966 werd gespeeld door Guus Hermus en in 1993 door Ramses Shaffy. Nog aansprekender was de Franse versie met Jacques Brel die in de aanloop van de première rondbazuinde: '*Don Quichotte, c'est moi*'. Een uitspraak die verwees naar Gustave Flauberts '*Madame Bovary, c'est moi*' en die daarom onbedoeld toepasselijk was. Want was het niet Bovary die zich net als Quichot het hoofd op hol liet brengen door romantische literatuur? En staat zij niet net als de Don bekend als een tragisch slachtoffer van te veel lezen?

Picasso, *Don Quichot* (1955)

De roman

Voor de eretitel 'eerste roman aller tijden' heeft *Don Quichot* nogal wat concurrenten, uit Europa en zelfs uit de rest van de wereld. Het is maar wat je onder een roman (Engels: *novel*, naar het Italiaanse woord voor een nieuwtje) verstaat. Tel je ieder verzonnen prozaverhaal mee, dan is het onvoltooide *Satyricon* van Petronius (ca. 50 n.Chr.) of de schelmenroman *De gouden ezel* van Apuleius (ca. 150 n.Chr.) de beste kandidaat. Eis je psychologische ontwikkeling bij de personages dan kun je ook uitkomen op de historische roman *La Princesse de Clèves* (1678) van Madame de La Fayette. Volgens Britse critici is de moderne roman trouwens pas echt ontstaan in de 18de eeuw, toen Daniel Defoe een groeiend lezerspubliek uit de middenklasse ging bedienen met zogenaamd waargebeurde verhalen over ondernemende lieden die zeer tot de verbeelding spraken. Zijn doorbraak was *The Strange and Surprising Adventures of Robinson Crusoe* (1719), een fictief dagboek van een schipbreukeling dat niet alleen de weg baande voor tientallen romans van zijn eigen hand maar ook voor de eerste gouden eeuw van de Britse roman, met schrijvers als Samuel Richardson (*Pamela*), Laurence Sterne (*Tristram Shandy*) en Henry Fielding (*Tom Jones*). Hun *slices*

Karl Mühlmeister, omslag voor een Duitse vertaling van *Robinson Crusoe* (1953)

of life waren de voorlopers van het realisme dat de literatuur in de 19de eeuw zou beheersen en dat door zulke verschillende schrijvers als George Eliot, Gustave Flaubert, José Maria de Eça de Queiroz, Bolesław Prus, Theodor Fontane en de grote Russen tot kunst werd verheven. Sindsdien is de roman, zo genoemd naar het woord voor een geschrift in de romaanse volkstaal, al meerdere malen doodverklaard. Ten onrechte, want hij is in de hele westerse wereld al driehonderd jaar het populairste literaire genre.

Die Dreigroschenoper

Er viel best wat af te dingen op de reputatie van Bertolt Brecht (1898–1956). Als scheppend kunstenaar had hij veel te danken aan de toneelmakers, schrijvers en vooral de musici met wie hij samenwerkte; als mens nam hij het niet zo nauw met de echtelijke trouw en laadde hij de verdenking op zich met alle politieke winden mee te waaien. Toch verdiende hij niet de karaktermoord die in 1994 op hem gepleegd werd met de biografie *The Life and Lies of Bertolt Brecht*. Hierin schilderde de Amerikaanse sloddervos John Fuegi de pionier van het moderne theater af als een leugenaar, een oplichter en een artistieke vampier. Volgens Fuegi waren bijna al Brechts beroemde toneelstukken grotendeels geschreven door de vrouwen die hij om zich heen verzamelde, en als hij al niet de credits van teksten en liedjes aan zichzelf toeschreef, eigende hij zich wel het leeuwendeel van de royalty's toe.

Misdaad loonde, volgens Fuegi. Immers, de namen van Elisabeth Hauptmann (co-auteur van de meeste van Brechts vroege *Lehrstücke*), van Margarete Steffin (geestelijk moeder van onder meer *Mutter Courage und ihre Kinder*) en van Ruth Berlau (co-auteur van *Der gute Mensch von Sezuan* en *Der kaukasische Kreidekreis*) waren in vergetelheid geraakt, terwijl Brecht bekend was komen te staan als vernieuwer van het toneel – lees: het 'epische theater' dat het publiek politiek bewust wil maken – en als theoreticus van de *Verfremdung*, die erop is gericht om de toeschouwer door middel van zogeheten vervreemdingseffecten voortdurend duidelijk te maken dat hij naar een toneelstuk zit te kijken.

Latere studies maakten korte metten met het Brechtbeeld van Fuegi. De conclusie was dat de biograaf zich had schuldig gemaakt aan de *biographical fallacy*: hij stelde zijn subject gelijk met de hoofdpersoon uit het muziektheaterstuk *Die Driegroschenoper*: de aartsmisdadiger Macheath, bijgenaamd Mackie Messer, die wegkomt met diefstal en pathologische ontrouw. De tekst van die musical was door Brecht geschreven op basis van Hauptmanns vertaling van een Engels toneelstuk uit 1728, *The Beggar's Opera* van John Gay. De muziek was van de hand van de van oorsprong klassieke componist Kurt Weill (1900–1950), die eerder met Brecht had samengewerkt bij het *Mahagonny-Songspiel*, dat zou uitgroeien tot de satirische opera *Aufstieg und Fall der Stadt Mahagonny* (1930). Wat Brecht ook nog bijdroeg was de tekst van het lied 'Die Moritat von Mackie Messer' – met oneliners als '*Und man siehet die im Lichte/ Die im Dunkeln sieht man nicht*' – en de basismelodie van 'Seeräuberjenny', de wraakfantasie van een vernederde serveerster.

Die Dreigroschenoper, 'De driestui-
versopera', ging in 1928 in première
in het gloednieuwe Theater am
Schiffbauerdamm in Berlijn en werd
ondanks een paar zure recensies
een groot succes. Toeschouwers
hadden waardering voor de onver-
holen kritiek op het kapitalisme en
voor de tegenwoordig weer hoogst
actuele aanval op corrupte bankiers
('*Was ist der Einbruch in eine Bank
gegen den Besitz einer Bank?*'). Maar
het was vooral de muziek die het
stuk populair maakte. Kurt Weill,
die had gestudeerd bij de klassieke
operacomponist Ferruccio Busoni,
verwerkte niet alleen jazzinvloeden
en ketelmuziek in de 21 muzikale
intermezzi, hij componeerde ook
melodieën met eeuwigheidswaarde.
Wie bij het horen van de 'Barba-
rasong' ('*Und wenn er Geld hat/ und
wenn er nett ist*') geen rillingen over
zijn rug krijgt, heeft een hart van
steen. En dan bevatte *Die Dreigro-
schenoper* nog aansprekende frivoli-
teiten als de 'Kanonensong' ('*Da
machen sie vielleicht daraus ihr Beefsteak*

Lp-hoes *Die Dreigroschenoper* (1974)

Lp-hoes *The Two Worlds of Kurt Weill* (1966)

Tartar') en de 'Ballade über die Frage: Wovon lebt der Mensch?' ('*Erst kommt
das Fressen/ dann kommt die Moral*').

Brecht werd er binnen korte tijd miljonair mee, iets wat hem niet gelukt
was met eerdere toneelstukken als *Baal* (1918, een expressionistisch drama
over een losgeslagen dichter-moordenaar) en *Im Dickicht der Städte* (1924, over
de ondergang van een familie in Chicago). Maar met de modernistische opera
Mahagonny (1930) wisten hij en Weill het succes zelfs te overtreffen, iets wat
ongetwijfeld voor een deel terug te voeren viel op de geweldige soundtrack,
met een vlaggeschip als de 'Alabama Song', dat later onder meer gecoverd
werd door The Doors en David Bowie. *Mahagonny* zou volle zalen trekken tot
het in 1933 door de nazi's verboden werd – het moment dat zowel de marxisti-
sche Brecht als de joodse Weill besloot om Duitsland te ontvluchten.

Als kopstukken van de Exil troffen Brecht en Weill – en zangeres Lotte Lenya, Seeräuberjenny in *Die Dreigroschenoper* – elkaar in Parijs voor het door George Balanchine gechoreografeerde 'gezongen ballet' *Die sieben Todsünden* (1933), voordat hun beider wegen scheidden. In Amerika, waar Weill in 1935 heen vluchtte en Brecht in 1941, werkten ze nog één keer samen, aan misschien wel het allermooiste anti-oorlogslied dat ooit is gemaakt: 'Und was bekam des Soldaten Weib?'. In zeven strofen wordt de opkomst en ondergang van de Duitse oorlogsmachine in de Tweede Wereldoorlog geschetst: de soldatenvrouw krijgt schoenen uit Praag, linnen uit Warschau, bont uit Oslo, een hoed uit Rotterdam, kant uit Brussel, een zijden jurk uit Parijs, een ketting uit Tripoli – om te eindigen met een weduwensluier uit Rusland.

Simpel en ontroerend georkestreerd door Weill – en later nog een keer diametraal anders door een andere muzikale kompaan van Brecht, Hanns Eisler – spreekt 'Ballad Of The Soldier's Wife' (zoals het lied in de Engelse vertaling heet) al meer dan zeventig jaar tot de verbeelding. Onder meer Gisela May, Hildegard Knef, Marianne Faithfull en PJ Harvey zetten het op de plaat. En dan te bedenken dat het maar een van de vele prachtige gedichten is die door Brecht werden gepubliceerd tussen het toneelwerk door.

De twaalftoonstechniek

De Oostenrijker Arnold Schönberg (1874–1951), een van invloeden op de muziek van Kurt Weill, begon als een laatromantische en expressionistische componist, maar zou wereldfaam verwerven met de door hem en zijn Tweede Weense School ontwikkelde 'twaalftoonstechniek'. Dit compositiesysteem, ook dodecafonie genoemd, was gebaseerd op het in serie toepassen van alle twaalf tonen uit de chromatische toonladder; dissonanten waren toegestaan, geen toon mocht meer belang hebben dan de andere en de grondtoon (tonica) die in de klassieke muziek gebruikelijk was, verdween. 'Atonale' muziek dus, al mocht je het van Schönberg niet zo noemen;

stukken als het *Strijkkwartet nr. 3* (op. 30, 1927) en *Variationen für Orchester* (op. 31, 1928) zetten de traditionele harmonie op losse schroeven en maakten duidelijk dat je in de wes-

Schönberg geeft college aan de University of California, Los Angeles (1939)

terse muziek niet langer kon spreken van één algemeen geldend stelsel van harmonie- en stemvoeringsregels. Vooral in de jaren twintig pasten Schönberg en zijn leerlingen Alban Berg, Anton Webern en Hanns Eisler de twaalftoontechniek rigoureus toe. Nadat de joodse Schönberg voor de nazi's naar de Verenigde Staten was gevlucht, liet hij meer tonaliteit in zijn composities toe. Zijn naam als vernieuwer was toen al gevestigd; vier jaar voor zijn dood zou hij (samen met Friedrich Nietzsche) model staan voor de 'Duitse toonkunstenaar' die in Thomas Manns *Doktor Faustus* een pact met de Duivel sluit in ruil voor roem als vooruitstrevend componist.

26 SPECTACULAIRE UTILITEITSBOUW

De ijzerconstructies van Eiffel

Iedereen weet dat het Vrijheidsbeeld een verjaarscadeau van Frankrijk aan de Verenigde Staten was. Veel minder bekend is het feit dat het ijzeren binnenwerk van het reuzenstandbeeld gemaakt werd door Gustave Eiffel. De man die in 1889 wereldfaam verwierf met een driehonderd meter hoge toren van puddelstaal, was acht jaar eerder ook de ijzergieter die ervoor zorgde dat Lady Liberty haar fakkel hoog kon houden. Het koperen beeld naar ontwerp van Auguste Bartholdi werd geconstrueerd op het terrein van de Compagnie des Établissements Eiffel in Parijs, vervolgens uit elkaar gehaald en verscheept naar New York.

Het Vrijheidsbeeld was niet het eerste *grand projet* waarmee Eiffel (1832–1923) eer inlegde. Als voormalig jongste bediende bij de Westelijke Spoorwegmaatschappij was hij al in 1860 verantwoordelijk voor de ruim vijfhonderd meter lange ijzeren brug over de Garonne bij Bordeaux. Zes jaar later experimenteerde hij met welijzeren bogen bij het funderen van de Galerie des Machines voor de Wereldtentoonstelling van 1867. De eerste twee opdrachten die hij kreeg toen hij in 1868 voor zichzelf was begonnen, waren het Weststation in Boedapest (waarvan de staalconstructie niet was weggewerkt, maar juist onderdeel uitmaakte van de façade) en de spoorbrug over de Douro in Portugal (die een recordspanwijdte had van 160 meter en het voorbeeld werd voor het spectaculair mooie Viaduc de Garabit in de Cantal). Ook voor de Wereldtentoonstelling van 1878 construeerde Eiffel verschillende gebouwen, waaronder het paviljoen voor het Parijse gasbedrijf.

Eiffel was dol op wereldtentoonstellingen, iets wat terug te voeren schijnt op het seizoensabonnement dat zijn moeder hem schonk bij de eerste Exposition Universelle in 1855. Het is dan ook niet meer dan logisch dat hij zijn

Eiffel, Viaduc de Garabit (1882–1884)

grootste bekendheid dankt aan het letterlijke hoogtepunt van een wereldtentoonstelling: de naar hem genoemde toren. Het ontwerp was niet eens van hem, maar van Maurice Koechlin en Émile Nouguier, die in 1884 een pyloon op vier voeten tekenden die hoger zou moeten zijn dan de Notre-Dame, het Vrijheidsbeeld, de Arc de Triomphe, het Samaritaine-warenhuis en een paar kerktorens boven op elkaar. Eigenlijk kon alleen iemand als Eiffel zoiets maken – iemand met zijn ervaring én zijn financiële middelen, want van de benodigde zes en een half miljoen franc werd maar een kwart door de regering gefourneerd.

De bouw van de Eiffeltoren begon eind januari 1887 op het Champ-de-Mars (Marsveld), waar traditioneel de wereldtentoonstellingen werden gehouden. Binnen twee jaar waren de achttienduizend los gegoten onderdelen aan elkaar gezet, door driehonderd werklieden die twee miljoen klinknagels gebruikten. Het resultaat was het hoogste gebouw van Europa, 'een driehonderd meter hoge vlaggemast' (in de woorden van Eiffel zelf), of – als je de critici mocht

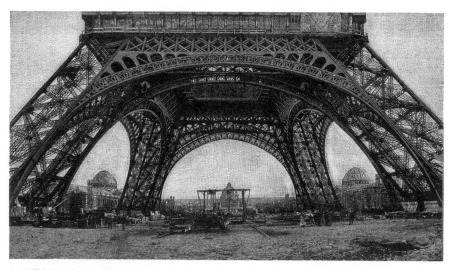

De Eiffeltoren (1887–1889) in aanbouw

geloven – een monstrum in metaal. Want ja, kritiek kwam er onmiddellijk, vooral van een groep van driehonderd (!) culturele notabelen, onder wie de architect van de Opéra Garnier, de schrijvers Dumas *fils* en Maupassant en de componisten Gounod en Massenet.

De criticasters verloren het pleit al snel. Rondom de Wereldtentoonstelling kwamen 32 miljoen mensen kijken naar het nieuwe Achtste Wereldwonder en binnen twintig jaar was de Tour Eiffel al vereeuwigd in gedichten en schilderijen van de beroemdste avant-gardekunstenaars. Hoewel het gerucht de ronde deed dat de toren zou worden afgebroken toen in 1909 de concessie voor exploitatie verliep (iets wat een slimme oplichter ertoe aanzette om een aantal schroothandelaren alvast het oud ijzer te verkopen!), groeide hij al snel uit tot toeristenmagneet en belangrijkste symbool van Parijs. Zijn vorm inspireerde cartoonisten, koks, juweliers, banketbakkers, lichtkunstenaars en natuurlijk souvenirontwerpers. En vanzelfsprekend is er geen zichzelf respecterende film over de Lichtstad waarin het verbluffend organische silhouet niet figureert. Zou de stad Parijs naburige rechten ontvangen voor de Eiffeltoren, dan zou het er met gemak de 25 schilders van kunnen betalen die permanent nodig zijn om ervoor zorgen dat het ijzer iedere zeven jaar opnieuw in de verf wordt gezet.

Eiffel rustte niet op zijn lauweren na de bouw van zijn toren. Maar aan zijn carrière als ingenieur kwam een voortijdig einde doordat hij verwikkeld raakte in het faillissement van het investeringsfonds van het Panamakanaal, waarvoor hij de sluizen had ontworpen. In 1893 trad Eiffel terug als directeur van zijn bedrijf en wijdde hij zich aan twee hobby's die voortkwamen uit zijn ervaringen met wispelturige wind: meteorologie en aerodynamica. Vooral zijn experimenten met luchtweerstand, deels uitgevoerd op of bij de Eiffeltoren, waren van groot belang voor de ontwikkeling van de luchtvaart in Frankrijk. Niet alleen Louis Blériot en Gabriel Voisin, maar ook de gebroeders Wright maakten gebruik van de door hem ontworpen windtunnels, waarvoor hij in 1913 de Samuel P. Langley Medal for Aerodromics van het Amerikaanse Smithsonian Institution kreeg.

Het neemt niet weg dat de grootste prestaties van Eiffel op het terrein van bruggen en grote gebouwen lagen. En daar betoonde hij zich een ware Europeaan. Welke architect kon bogen op een orderportefeuille die zich uitstrekte van Estland tot Spanje, van Portugal tot Turkije en van België tot Roemenië? En hoeveel bouwmeesters exporteerden het Europese functionalisme met zo veel succes naar Latijns-Amerika en het Verre Oosten?

Gustave Eiffel was de ideale bruggenbouwer.

🏛 👜 Calatrava's bruggen en stations

'*Less is a bore*' zou het motto kunnen zijn van Santiago Calatrava (1951). De bruggen en stations waarmee de Spaanse architect in de jaren negentig en nul wereldfaam verwierf, zien eruit als sprookjesgebouwen, met dierlijke of anderszins organische vormen en veel wit, veel staal, veel glas. De archetypische Calatrava-brug is een eenpyloonsbrug met flink wat tuien, zoals hij die ontwierp voor de Wereldtentoonstelling van Sevilla in 1992 (en zoals die in Nederland bekend is door de Erasmusbrug in Rotterdam, bijgenaamd de Zwaan). De bijnaam voor de Expobrug is de Harp, en dat is ook de naam van een van de drie eenpyloonsbruggen in de gemeente Haarlemmermeer waarvoor Calatrava in 1999 opdracht kreeg en die in 2003 werden opgele-

verd; de andere heten de Citer en de Luit. Maar de architect-beeldhouwer heeft meer noten op zijn zang, zowel bij het bouwen van bruggen (denk aan de vlinderachtige James Joyce Bridge in Dublin en de slangvormige Ponte della Constituzione in Venetië) als bij het neerzetten van gebouwen. Stap uit op station Luik-Guillemins en bewonder de witmetalen walvis die uit de rots lijkt te komen, ga naar Malmö en verbaas je over de gedraaide torenflat die Calatrava daar heeft neergeplant, bezoek Reggio Emilia en laat je verblinden door het gewelfde bos van verticale lamellen dat het Stazione Mediopadana heet. Over verblinding gesproken: de *starchitecture* van Calatrava was in het begin van deze eeuw zó gewild bij megalomane gemeente-

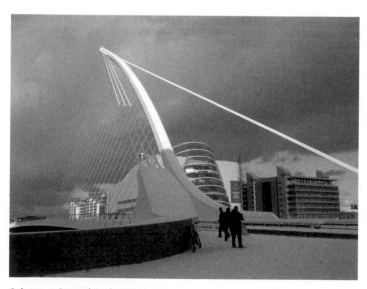

Calatrava, Samuel Beckett Bridge (2007–2009), Dublin

besturen dat er niet meer op de kosten werd gelet. Menige stad zucht onder het verdubbelde budget van haar eigen Calatrava-statussymbool – én onder de structurele verborgen kosten voor roestrestauratie.

27 HET ABSURDISTISCH THEATER

En attendant Godot van Samuel Beckett

'Een stuk waarin niets gebeurt, maar dat niettemin de toeschouwers aan hun stoelen nagelt.' Zo werd *Waiting for Godot* van Samuel Beckett (1906–1989) omschreven bij de Ierse première in 1956. Het was bedoeld als compliment en zo zal de auteur het ook hebben opgevat. Beckett was een bewonderaar van de 17de-eeuwse classicist Racine, die in het voorwoord van een van zijn toneelstukken had geschreven dat creativiteit niets meer of minder is dan het scheppen van iets uit niets. In *En attendant Godot*, zoals het stuk bij de wereld-première in Parijs drie jaar eerder heette, toonde Beckett zich Racines beste leerling. De 'tragikomedie in twee bedrijven' bracht voor en na de pauze min of meer dezelfde handeling op het toneel. Twee keer niks dus.

Wat heeft ervoor gezorgd dat *Wachten op Godot* uitgroeide tot het beroemdste Europese toneelstuk van de 20ste eeuw? In elk geval niet de plot, die op zijn allerkortst is samen te vatten als 'twee zwervers wachten op een

Theaterposter (2008) voor een Amerikaanse uitvoering van *Waiting for Godot*

man die niet komt' en wat langer als: 'Vladimir en Estragon doden de tijd met hakketakken op elkaar, kissebissen met twee voorbijgangers en ziegezagen over de zin van het leven.' Misschien kwam het door de taal, die aan de ene kant kaal is als de monologen in Becketts romantrilogie uit de jaren veertig (*Molloy*, *Malone meurt* en *L'Innommable*) en aan de andere kant een deftigheid heeft die goed is voor eeuwige oneliners ('*There's no lack of void*') en spitse dialogen ('*I can't go on with this*' – '*That's what you think*'). Misschien door de komische potentie, die niet alleen in de tekst zit maar ook in de licht absurde personages die in de vertolking van goede toneelspelers Laurel & Hardy-achtige proporties krijgen. Maar het was vóór alles het feit dat je zo veel in *En attendant Godot* kunt lezen, dat het stuk tjokvol betekenis zit.

Sinds de première op 5 januari 1953 is *En attendant Godot* – in het Frans geschreven door een emigrant uit Dublin – op vele manieren geïnterpreteerd. Als politieke satire bijvoorbeeld, waarbij het voor de exegeten de vraag was of Beckett de Koude Oorlog hekelde of de onderdrukking van de Ieren door de Engelsen. Als psychologische puzzel, waartoe de tekst van Beckett freudiaans of jungiaans geduid werd (met veel bespiegelingen over het id en het ego). Als autobiografische metafoor, voor de verhouding tussen Beckett en zijn vriend en leermeester James Joyce. Als christelijke parabel, waarvoor je alleen maar de laatste twee letters van de Engelstalige titel hoeft weg te strepen. En – veruit het vruchtbaarst – als filosofische bespiegeling; een literaire verwoording van het absurdisme dat na de verschrikkingen van de Tweede Wereldoorlog dankzij de boeken van Albert Camus populair was geworden.

Het absurdisme, en ook het verwante existentialisme van Jean-Paul Sartre en Simone de Beauvoir, greep terug op de theorie van het 'sadistisch universum' van de 19de-eeuwse Deense filosoof Søren Kierkegaard: als het bestaan al zin heeft, dan kan de mens het in elk geval niet doorgronden. Dat maakt het leven doelloos en absurd. Een toestand waaruit volgens Kierkegaard en Camus maar drie uitwegen waren: zelfmoord, geloof in een hogere macht en aanvaarding van de *condition absurde*. Dat laatste had de voorkeur van Camus en ook van de andere kopstukken van het Théâtre de l'Absurde, zoals Jean Genet (*Les Bonnes*, 1947) en de Roemeense Fransman Eugène

Samuel Beckett in 1977 (Foto Roger Pic)

Ionesco (*La Cantatrice chauve*, 1950), die de mens lieten zien als een speelbal van onzichtbare machten. Vaak maakten ze daarbij gebruik van komische effecten, nonsensdialogen en vooral herhaling, want in zinloze repetitie van handelingen en dialogen – en vooral in het gedoemde verzet van de mens daartegen – schuilt de essentie van het absurde. De meeste toneelstukken uit het Absurd Theater hebben dan ook iets weg van de Hollywoodfilm *Groundhog Day*, waarin Bill Murray verwoede pogingen doet om te ontsnappen aan de dag die hij gedoemd is telkens opnieuw te beleven.

Het absurdisme was in eerste instantie een Parijse stroming, al kwamen de meeste toneelschrijvers van buiten Frankrijk – behalve Beckett en Ionesco ook Fernando Arrabal (Spanje) en Arthur Adamov (Rusland). Maar de grootste successen werden in de jaren zestig en zeventig geboekt door de Angelsaksische vertegenwoordigers van het Theatre of the Absurd. Edward Albee schreef met *Who's Afraid of Virginia Woolf?* (1962) het beroemdste Amerikaanse toneelwerk van de 20ste eeuw, Tom Stoppard illustreerde in *Rosencrantz and Guildenstern Are Dead* (1966) de zinloosheid van het leven aan de hand van een toneelstuk in een toneelstuk, en Harold Pinter kreeg in 2005 de Nobelprijs voor zijn niet aflatende pogingen in dialogen vol non sequiturs de menselijke miscommunicatie te laten zien. Een eenakter als *The Dumb Waiter* (1960) – twee huurmoordenaars wachten in mysterieuze omstandigheden op hun slachtoffer – is een vette knipoog naar *En attendant Godot* en een spiegel voor de moderne mens. Angst en onzekerheid zijn ons lot, ouwehoeren is ons houvast en fluiten in het donker onze strategie – alles, zoals Beckett het formuleert, '*to hold the terrible silence at bay*'. Want in het onverschillig universum wacht onherroepelijk de lange leegte.

Zegt Estragon tegen Vladimir: '*We always find something, eh Didi, to give us the impression we exist?*'

Antwoordt Vladimir: '*Yes, yes, we're magicians.*'

Sartre en Beauvoir

De twee kopstukken van het Franse existentialisme, Jean-Paul Sartre (1905–1980) en Simone de Beauvoir (1908–1986), ontmoeten elkaar tijdens hun studie filosofie aan de Sorbonne (en delen een graf ondanks decennia van 'vrije liefde'). Sartre debuteerde in 1938 als schrijver met de dagboek-roman *La Nausée*, over een verveelde intellectueel die walgt van de wereld en vooral van de schijnheiligheid van de bourgeoisie. De zinloosheid van het leven en de keuzevrijheid waartoe de mens in een goddeloos universum 'veroordeeld' is, werd het thema van Sartres verhalenbundel *Le Mur* (1939),

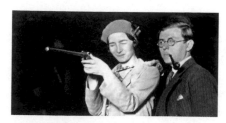

Sartre en Beauvoir op het kermisterrein van Porte d'Orléans, Parijs (1929)

moreel houvast. In de trilogie *Les Chemins de la liberté* (1945-1949) verpakte Sartre zijn ideeën over het belang van het nemen van verantwoordelijkheid in een filosofische caleidoscoop van een groep jonge mensen die in de jaren dertig en veertig hun houding moeten bepalen tegenover communisme, fascisme en kolonialisme. Beauvoir deed iets vergelijkbaars in de romans *Tous les hommes sont mortels* (1947) en *Les Mandarins* (1954), maar werd veel invloedrijker door haar feministisch-existentialistische tractaat *Le Deuxième Sexe* (1949), waarin ze de stelling poneert dat je niet als vrouw geboren wordt, maar zo wordt gevormd door de discriminerende clichés van de mannenwereld.

en ook de basis van de op theorieën van Edmund Husserl en Martin Heidegger geënte existentiefilosofie die hij vijf jaar later uiteenzette in de studie *L'Être et le Néant*.
Na de Tweede Wereldoorlog werd het existentialisme van Sartre en zijn geestverwanten Beauvoir en Camus de modefilosofie voor de atheïstische Europese jeugd, die zocht naar een

Fabergé-eieren

Stel je voor: je bent zes en je krijgt voor het eerst een Kindersurprise. Eerst is er het chocolade-ei dat zich onder het vrolijk gekleurde zilverpapiertje blijkt te bevinden. Heb je dat eenmaal open (of op) dan zie je een cilinder met daarin een klein speelgoedje. Een plastic verrassing in Italiaanse melkchocolade, oftewel: een half eetbare variatie op de Russische matroesjkapop.

Als een kind met een reusachtig surprise-ei, zo moet de tsarina Maria Fjodorovna zich gevoeld hebben toen ze rond Pasen 1885 door haar man werd verblijd met een fraai bewerkt ei van het juweliershuis Fabergé. Het zes en een halve centimeter hoge voorwerp was wit geëmailleerd en liet zich openen langs een gouden biesje over het midden. Binnenin omhulde een 'dooier' van goud een gouden kippetje, dat op haar beurt een diamanten kroontje verborg waarin een robijnen hanger zat verstopt – draagbaar, want een ragfijn kettinkje was bijgeleverd.

Het 'Henne-ei' was zo'n succes dat tsaar Alexander III zijn vrouw ieder jaar een nieuw paasei van Fabergé schonk. En toen hij in 1894 overleed, werd de

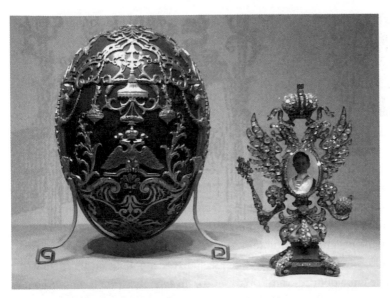

'Tsarevitsj-ei' (1912), Virginia Museum of Fine Arts, Richmond

traditie voortgezet door zijn zoon Nicolaas II, die niet alleen zijn moeder met Pasen een Fabergé-ei schonk maar ook zijn vrouw. Het een nog kostbaarder dan het ander, en alle met een ander thema. Een reis naar het oosten van de tsarevitsj was in 1891 aanleiding voor een ei met een complete driemaster binnenin; de voltooiing van de trans-Siberische spoorweg in 1900 werd geëerd met een ei dat een treintje van een meter bevatte; de honderdste herdenking van de Slag bij Borodino (1812) werd opgeluisterd met een 'Napoleontisch ei' dat een waterverfminiatuur van zes panelen bevatte. Alleen in 1904 en 1905 werden geen paaseieren besteld, wegens de desastreuze Russisch-Japanse Oorlog, en de plannen voor 1917 (het 'Karelische Berken-ei' en het 'Sterrenbeeld-ei') werden doorkruist door de Russische Revolutie.

De leverancier van deze kunstvoorwerpen, die op vijftien na exclusief voor de Russische keizerlijke familie werden gemaakt, was Peter Carl Fabergé (1846–1920), telg uit een juweliersgeslacht dat in 1842 zijn eerste winkel had geopend in Sint-Petersburg. Peter Carl kon bogen op een pan-Europese vorming: hij was de zoon van een Fransman en een Deense; hij ging naar school in Sint-Petersburg, studeerde in Dresden en bekwaamde zich in Parijs, Florence en Frankfurt als edelsmid. Anders dan zijn collega's was hij van mening dat de waarde van juwelen niet moest liggen in de prijs (lees: het karaat) van de gebruikte edelmetalen en -stenen, maar in het vakmanschap en de aandacht waarmee ze gemaakt waren. Zijn doorbraak kwam met een gouden medaille op de Pan-Russische Tentoonstelling van 1882, en nadat hij drie jaar later tot Goudsmid van de Kroon was benoemd, groeide het Huis van Fabergé

uit tot een bedrijf met vijfhonderd werknemers, dat filialen had in Moskou, Odessa, Kiev en Londen.

De paaseieren (vijftig voor de tsaar, vijftien voor superrijken als Rothschild en Nobel) waren niet meer dan de kerntaak van de multinational. Tussen 1882 en 1918 maakte Fabergé – of liever zijn staf van handwerkslieden – 150.000 verschillende kunstvoorwerpen: relatiegeschenken voor de tsaar, gouden sieraden voor het Zweedse hof, versierde uurwerken, vorken, lepels, messen, handgranaten en kogelhulzen. Tot dit laatste werd het Huis van Fabergé gedwongen na de Revolutie van 1917 en de daaropvolgende executie van zijn voornaamste broodheer Nicolaas ii. Peter Carl was toen al naar Wiesbaden gevlucht en van daar naar Lausanne, waar hij in 1920 stierf. Zijn juweliersswerk werd vanaf 1924 overgenomen door zijn zonen (Fabergé & Cie in Parijs), en later veel succesrijker door zijn kleinzoon en achterkleindochter (de St. Petersburg Collection in Chicago). Theo en Sarah Fabergé maakten onder meer een White House Egg voor president Bush senior en een Olympic Games Egg voor de honderdste verjaardag van de Olympische Spelen (1996).

De oorspronkelijke Fabergé-eieren van de tsaren waren toen al verspreid over (privé)collecties in de hele wereld. Lenin had ze na de plundering van de keizerlijke paleizen laten overbrengen naar het Kremlin-arsenaal, waarna er tussen 1927 en 1933 nogal wat door Stalin werden verkocht naar het buitenland om deviezen binnen te halen. Zestien eieren zijn tegenwoordig in handen van particulieren, vijf zijn in het bezit van koningin Elizabeth. Acht, waaronder het 'Empire-nefriet-ei' (gemaakt van jade in empirestijl) en het 'Necessaire-ei' (met minatuurtoiletartikelen) zijn spoorloos verdwenen. Over ieder ei valt waarschijnlijk een avonturenroman te schrijven.

Met een marktwaarde van miljoenen – een Fabergé-collectie met negen keizerlijke eieren werd in 2004 voor circa honderd miljoen euro 'terugverkocht' aan een rijke Rus (en ligt nu in Sint-Petersburg) – gelden de originele Fabergé-eieren als het summum van luxe, even duur als onfunctioneel. Afgeleiden ervan, namelijk kunsteieren van marmer of ander kostbaar gesteente, zie je nog wel eens liggen op buffettafels in Aerdenhout of het Gooi, of als rekwisiet in een film als *Intouchables*; terwijl de namaakstatussymbolen van Swarovski-kristal de kasten van minder gefortuneerden sieren. Wie *the real thing* wil zien moet naar het Kremlin in Moskou (tien stuks), naar het Sjoevalov-paleis in Sint-Petersburg (negen) of naar het Virginia Museum of Fine Arts in Richmond (vijf). Het Fabergé-ei dat een belangrijke rol speelde in de James Bond-film *Octopussy* (1983) is natuurlijk dubbel fake, maar met zijn miniatuurkoetsje in het binnenste lijkt het verdacht veel op het 'Kroningsei' uit 1897. En dat was weer het ei dat figureerde in de vrolijke misdaadfilm *Ocean's Twelve*, met George Clooney en Brad Pitt.

🛍️ Cartier en Rolex

Bezongen in rocksongs en rapsongs, verheerlijkt in films en reclames, gedragen door sterren, criminelen en andere rijkaards – de horloges van Cartier en Rolex zijn voor hele volksstammen het summum van luxe. Voor de uitvinder van het polshorloge, telg uit het Parijse juweliershuis Cartier (*est.* 1847) was het handige reisklokje gewoon het zoveelste sieraad dat hij maakte – op verzoek van de Braziliaanse luchtvaartpionier Santos-Dumont, die tijdens lange vluchten gemakkelijk op een klok wilde kunnen kijken. De Cartier Santos, voorzien van een rechthoekige kast, leren band en Romeinse cijfers, werd al snel in serie geproduceerd en is nog steeds een van de successen van Cartier, naast de geheel uit staal gedreven Tank (1916, ontworpen voor de Franse frontsoldaten), de platte ronde Pasha (jaren vijftig, speciaal voor vrouwen) en de ovale Roadster met chronometer (jaren zestig, gemaakt voor autocoureurs).

De grootste concurrent van Cartier, die zich na de Eerste Wereldoorlog in Genève vestigde, was de Britse firma Wilsdorf and Davis, die vanaf 1919 ook opereerde vanuit Genève, onder de naam Rolex ('ho**rol**ogical **ex**cellence'). Veel vernieuwingen op polshorlogegebied kwamen bij Rolex vandaan: het eerste horloge dat waterdicht was (de Oyster, 1926), het eerste dat de datum aangaf (de Datejust, 1945), het eerste dat verschillende tijdzones liet zien (de GMT Master, 1954) en het eerste dat door kwarts aangedreven werd (de Quartz Date, 1968). Omdat Rolex verder horloges ontwikkelde voor extreme omstandigheden (kilometers onder water of juist boven zeeniveau), worden zijn modellen vooral gedragen door sporters en would-be-sporters. Natuurlijk heeft Rolex ook een 'avondkledinglijn', namelijk Cellini, maar wie echt chic wil zijn, kan beter een Cartier om zijn pols doen.

Polshorloge W3101255 Pasha van Cartier

Frankenstein van Mary Shelley

Het was een donkere en stormachtige nacht... In een door kaarsen en bliksem-
schichten verlichte villa aan het Meer van Genève bevonden zich de kroon-
dichters van de Engelse late romantiek: George Gordon Lord Byron met zijn
zwangere minnares plus lijfarts, en Percy Bysshe Shelley met zijn jonge vlam
Mary Godwin. Om de claustrofobische uren van die juni-avond in 1816 te
doden, besloot het gezelschap tot het vertellen van griezelverhalen. Het idee
sloeg aan, hoewel pas goed een paar dagen later, toen de negentienjarige Mary
na een nachtmerrie op het idee kwam voor een verhaal over een geniale weten-
schapper die in het verderf wordt gestort door het wezen dat hij zelf creëerde.
Toen *Frankenstein or The Modern Prometheus* twee jaar later in druk verscheen –
Mary was inmiddels mevrouw Shelley – zullen weinigen de blijvende kracht
van Mary's Monster hebben beseft.

Griezelverhalen waren er vóór Mary Shelley ook wel: de 18de eeuw was
de bloeitijd van de *gothic novel*, die zich kenmerkte door bedreigde maagden,
onbetrouwbare buitenlanders en sombere middeleeuwse kastelen. Ook

Boris Karloff als het Monster in *The Bride of Frankenstein* (1935)

in *Frankenstein* worden er jonge vrouwen gruwelijk vermoord en spelen zwartromantische locaties als de Orkney-eilanden en de onherbergzame Alpen een belangrijke rol. Maar Shelley voegde aan de *usual suspense* een flinke dosis wetenschap toe, en werd zo de grondlegster van de sciencefiction. Haar romanheld, de jonge Zwitserse doctor Frankenstein, is een kind van zijn tijd en gelooft onvoorwaardelijk in de zegeningen van de technologische vooruitgang. Hij knutselt uit menselijke resten een wezen in elkaar dat hij bezielt met 'levenselixer', en wordt er – net als de Griekse held Prome-

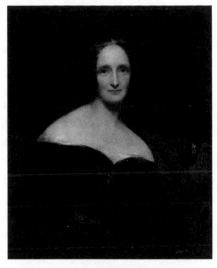

Richard Rothwell, *Portrait of Mary Shelley* (1840), National Portrait Gallery, Londen

theus die het vuur van de goden stal – gruwelijk voor gestraft. Het Monster ontsnapt, vermoordt Frankensteins broer en (na Frankensteins weigering om een vrouw voor hem te maken) ook diens vrouw en beste vriend.

De moraal lijkt duidelijk, en in de door voortschrijdende gen- en biotechnologie (*frankenfood*) beheerste 21ste eeuw actueler dan ooit: speel niet voor God en hoed je voor de gevaren van de techniek. Een moraal zo oud als de weg naar Praag, want het verhaal van een wetenschapper die een klomp dode materie bezielt is ook de basis van de oude joodse verhalen over de Golem, een wrekende reus die in de 16de eeuw door de legendarische rabbi Löw uit klei werd geschapen om de Praagse joden te beschermen tegen antisemitische krachten. Met wisselend succes, want hoewel de Golem aanslagen verijdelde en kwaadsprekers ontmaskerde, groeide hij op een gegeven moment zijn schepper boven het hoofd en draaide hij dol. Goethe baseerde zich op deze legende voor zijn ballade 'Der Zauberlehrling' (1797), door Disney bewerkt in *Fantasia* met Mickey Mouse als tovenaarsleerling. De Golem zouden we ook kunnen kennen van televisieseries als *The Simpsons* en *The X-Files*, van het Pokémonspel (met de golemkaarten Regirock, Regice, Registeel en Regigigas), en van de reuzeglijbaan van Niki de Saint Phalle in Jeruzalem.

Talloze schrijvers, van Robert Louis Stevenson (*Dr Jekyll and Mr Hyde*) tot Harry Mulisch (*De procedure*) en Michel Houellebecq (*Les Particules élémentaires*) hebben zich sinds *Frankenstein* met deze materie beziggehouden. Maar het was Mary Shelley in haar gotische briefroman ook om andere dingen te doen. Doctor Frankenstein, het tragische genie, was een zielsverwant van die andere

mythische figuur uit de romantiek: de gekwelde scheppende kunstenaar (die de schrijfster uit haar nabije omgeving maar al te goed kende). En het Monster van Frankenstein, dat pas tot misdaden vervalt als het om zijn afzichtelijkheid door de mensen verstoten wordt, was een variant op de 'nobele wilde', die gecorrumpeerd wordt door slechte invloeden. Moderne lezingen van de roman hebben trouwens tot nóg andere analyses geleid. Mary Shelley-Godwin was de dochter van de beroemde feministe Mary Wollstonecraft en zou met *Frankenstein* diverse ideeën uit haar moeders essay *A Vindication of the Rights of Woman* (1792) hebben willen verbreiden, waaronder de stelling dat mannen door roeien en ruiten gaan om zonder de tussenkomst van een vrouw leven te creëren.

De tragiek van het Monster, dat in de grond zachtmoedig en beschaafd is (en dat zichzelf leert lezen met Goethes *Die Leiden des jungen Werthers*!), was de motor achter de tientallen verfilmingen van *Frankenstein*, al dan niet met Boris Karloff in de hoofdrol. En die verfilmingen waren weer de bron voor het optreden van het Monster in honderden toneelstukken, hoorspelen, strips, televisieprogramma's, liedjes en computerspellen. Zijn naam is spreekwoordelijk geworden – de sciencefictionschrijver Isaac Asimov beschreef de menselijke angst voor robots als een 'frankensteincomplex' – en als griezelicoon heeft het Monster, dat allang de naam van zijn schepper heeft aangenomen, alleen concurrentie van graaf Dracula; heel toepasselijk, want de bron voor de succesrijke roman *Dracula* (1897) van Bram Stoker was een ander verhaal dat voortkwam uit de nachtelijke sessies in de Geneefse villa van Lord Byron: *The Vampyre* van Byrons lijfarts John Polidori.

📦 🎞 Dracula

Zeg Frankenstein, en Dracula komt er in één adem achteraan. De bloedzuigende graaf uit Transsylvanië, een schepping van de Ierse auteur Bram Stoker (1847–1912), is al meer dan een eeuw de favoriete hoofdpersoon van speelfilms, vampierboeken, pulpstrips, discoliedjes en scènes uit *Sesamstraat* (Graaf Tel!). De historische Vlad III Dracula, 'de zoon van de Draak' op wie Stoker de naam van zijn personage baseerde, draait zich om in zijn graf.

Het beeld van de 15de-eeuwse vorst is vertroebeld door twee mythes die in de roman *Dracula* (1897) op een onvergetelijke manier met elkaar werden verbonden: die van de extreem wrede heerser van Walachije, in het huidige Roemenië, en die van de bloedzuigende 'ondoden' die de Balkan onveilig zouden maken. Stoker maakte van zijn antiheld een sprookjesmonster dat zich kan veranderen in een vleermuis en een wolf en dat zich voedt met het

Christopher Lee in *Dracula* (1958)

bloed van jonge vrouwen. De vampier-
clichés werden uitgedragen in naar
schatting honderdvijftig Draculafilms.
Een flink aantal ervan is erotisch
geladen, net als sommige scènes uit
de roman van Stoker, die maar al te
goed de dubbele betekenissen inzag
van jonge vrouwen in nachthemden,
tall dark strangers, beten in de nek
en uitvloeiende lichaamssappen.

Maar geen ervan had de invloed van
de eerste Stokerverfilming, *Nosferatu*
uit 1922. Sindsdien was de vampier-
film niet alleen een vehikel voor de
carrières van *gentleman monsters* als
Béla Lugosi en Christopher Lee, maar
ook basismateriaal voor al dan niet
melige parodieën als *Blacula*, *Deafula*,
Love at First Bite en Roman Polanski's
Fearless Vampire Killers (1966). In 1993
opende Francis Ford Coppola's Victo-
riaans-realistische Stokerverfilming
de sluizen voor een reeks audiovisu-
ele Draculavariaties, waaronder Neil
Jordans film uit 1994 *Interview with the
Vampire* (naar de bestseller uit 1976
van Anne Rice), de televisieseries *Buffy
the Vampire Slayer* (1997–2003) en *True
Blood* (start 2008), plus de videogame
Dracula: Origin (2008).

Goethe

Hij voert niets uit, hij is een dweper en een snob, hij zwelgt in zelfmedelijden
en hij kankert op alles en iedereen. Werther, de achternaamloze hoofdpersoon
uit het romandebuut van Johann Wolfgang Goethe, is welbeschouwd een
onuitstaanbaar kereltje. Verliefd op de al jaren verloofde Lotte loopt hij zowel
haar als haar aanstaande hinderlijk voor de voeten. Hij schrijft haar geëxal-
teerde brieven, dringt zich aan haar op en blijft haar bezoeken, zelfs wanneer
ze eenmaal getrouwd is. Als hij zich aan het eind van de roman een kogel door
de kop schiet, is dat eigenlijk wel rustig – niet alleen voor de mensen rondom
Werther, maar ook voor de lezers van *Die Leiden des jungen Werthers* (1774).

'U kunt zijn geest en zijn karakter uw bewondering en liefde, en zijn lot uw
tranen niet onthouden,' schrijft de zogenaamde bezorger van de uit brieven
en dagboekaantekeningen opgebouwde roman. Dat was misschien waar in
het decennium na verschijning, toen de romantiek en haar Duitse broertje, de

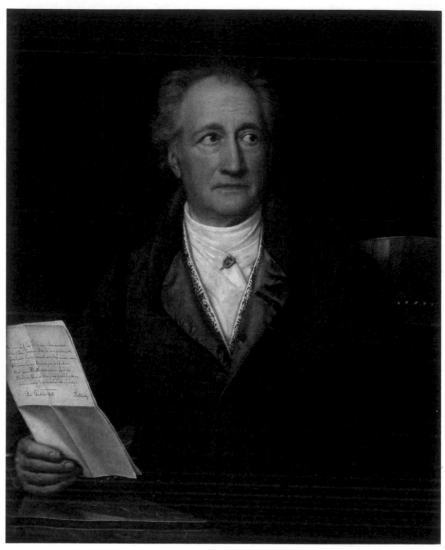

Joseph Karl Stieler, *Johann Wolfgang von Goethe im 80. Lebensjahr* (1828), Neue Pinakothek, München

Sturm und Drang, in de mode waren; maar tegenwoordig lijkt Werther een jongen van een andere planeet. Het is moeilijk voor te stellen dat ongelukkig verliefde tijdgenoten zich in Werthers lievelingskledij (geel vest, gele broek, blauwe rokjas) van het leven beroofden – een vroeg voorbeeld van 'copycat'-gedrag, dat overigens minder schijnt te zijn voorgekomen dan de (onder meer door Goethe zelf geschapen) mythe wil.

Die Leiden des jungen Werthers geldt als een van de eerste cultboeken, het Boek van een Generatie. Jonge Europeanen herkenden zich in de hypergevoelige

en tegen de burgerlijke samenleving aanschoppende Werther die zo heerlijk puberaal kon dwepen met eenvoudige maar edele meisjes. En nog aantrekkelijker was het schandaal dat het boek veroorzaakte. Hier was een boek dat de maatschappelijke verhoudingen verketterde, zelfmoord verheerlijkte, en bovendien de kerk tegen zich in het harnas joeg omdat het een passieverhaal was met een Jezusfiguur als hoofdpersoon.

De populariteit van *Die Leiden* was fenomenaal. De mythe van de romantische liefde was na Werther en Lotte voorgoed in het collectieve bewustzijn verankerd. Honderden schrijvers, van Stendhal en Emily Brontë tot Daphne Du Maurier en Sebastian Faulks (*Charlotte Gray*) zouden daar hun voordeel mee doen. Maar ook vele generaties lezers. De roman groeide uit tot het paradepaardje van de vroegromantische literatuur en was zelfs een van de boeken waarmee het leergierige Monster uit Mary Shelley's *Frankenstein* zich de moderne cultuur eigen maakte. Beeltenissen van Werther en Lotte sierden gebruiksporselein en meubelstukken, een vooruitziende ondernemer bracht een Werther-parfum op de markt. En de dichter-romancier-wetenschapper Goethe, die met *Die Leiden* zijn eigen hopeloze liefde voor ene Lotte Buff

Titelblad van de eerste uitgave van *Die leiden des jungen Werthers* (1774)

van zich af had geschreven (in een tijdsbestek van vier weken!), zou zijn lange leven lang met zijn eersteling geassocieerd worden.

Dat leven strekte zich uit van 1749 tot 1832. En *Die Leiden* zou niet het beroemdste werk blijven van de *homo universalis* die vanaf 1782 het adellijke 'von' voor zijn naam mocht zetten. Goethes grootste prestatie is namelijk een toneelstuk: het tweedelige, haast onspeelbare, rijmende en sterk filosofische *Faust*, over een ambitieuze wetenschapper die zijn ziel aan de duivel verkoopt. Met als goede tweede het autobiografische verslag van de reis die hij in 1786–1787 maakte naar 'het land waar de citroenen bloeien': *Italienische Reise*, een persoonlijk reisverhaal waarin de romanticus Goethe zijn groeiende bewondering voor de cultuur van de Klassieke Oudheid boekstaafde. Net

als zijn jonggestorven vriend Friedrich Schiller (1759–1805) was hij aan het eind van de 18de eeuw in zijn poëzie en toneelwerk een classicist geworden.

Ook Goethes latere romans behoren tot de invloedrijkste uit de (Duitse) literatuur. Met het licht autobiografische *Wilhelm Meisters Lehrjahre* (1796) schreef hij een van de eerste bildungsromans over een kunstenaar, en met het autobiografische *Die Wahlverwandtschaften* (1809) een nog steeds modern aandoend verhaal over een open huwelijk. Goethe beïnvloedde romanciers van George Eliot (*Middlemarch*) tot Thomas Mann (*Lotte in Weimar*, over de verliefde Goethe-op-leeftijd) en van Harry Mulisch (*De ontdekking van de hemel*) tot Boudewijn Büch (*De kleine blonde dood*). Zijn gedicht 'Der Erlkönig' – met de beroemde beginzin '*Wer reitet so spät durch Nacht und Wind?*' – inspireerde Michel Tournier tot de roman *De elzenkoning* (*Le Roi des aulnes*, 1970); zijn ballades werden door Schubert en andere Duitse romantische componisten op muziek gezet; en 'Der Zauberlchrling', over een tovenaarsleerling die geesten oproept die hij niet kan beheersen, was de basis voor de beste episode uit de Disney-film *Fantasia*, met een glansrol voor Mickey Mouse.

Behalve dichter en (toneel)schrijver was Goethe ook jurist, politicus, filosoof en wetenschapper. Hij liefhebberde in mineralogie, plantkunde, biologie en meteorologie, en publiceerde in 1810 een met de theorieën van Isaac Newton concurrerende *Farbenlehre*, waarvan de wisselwerking tussen licht en donker de basis was. Zijn wetenschappelijke theorieën waren een inspiratiebron voor generaties filosofen en kunstenaars, onder wie Friedrich Nietzsche, Ludwig Wittgenstein, de licht-en-donkerschilder J.M.W. Turner en niet te vergeten de pedagoog Rudolf Steiner, die zijn mengeling van christelijke theosofie en idealistische wijsbegeerte baseerde op het door hem bezorgde natuurwetenschappelijke werk van Goethe. Veel van wat Goethe beweerde, is door de moderne wetenschap achterhaald, maar ook op een andere manier is zijn invloed verbazingwekkend. De Servisch-Amerikaanse elektrotechnicus Nikola Tesla, pionier van de wisselstroom en de roterende magnetische velden die aan de basis staan van inductiemotors en generatoren, heeft altijd gezegd dat de inspiratie voor zijn uitvindingen afkomstig was uit Goethes *Faust*, dat hij naar eigen zeggen uit zijn hoofd kende.

Faust

Er was eens een Faust, Johannes Faust. Of misschien Georg Faust, de geleerden zijn het er niet over eens. Hij leefde van circa 1480 tot 1540 en liet een dozijn directe getuigenissen van zijn opmerkelijke leven na. Documenten over zijn afstuderen aan de universiteit van Heidelberg en zijn car-

Filmposter voor *Faust* (2011) van de Russische cineast Aleksandr Sokoerov

aan de duivel verkocht – in ruil voor 24 jaar ongebreidelde kennis, macht en seks – en die daarna door zijn *partner in crime* Mefistofeles naar de hel werd gesleept.

Iedere tijd heeft zijn eigen Faust, zo hoor je wel eens zeggen. De doctor uit Württemberg was al bij zijn leven een figuur op wie mensen hun angst en woede projecteerden. Na zijn dood werd hij zelfs een speelbal van maatschappelijke en politieke stromingen. Er was de renaissance-Faust, de romantische Faust, de nationalistisch-Duitse Faust, de nazi-Faust, de socialistische Faust en de postmoderne Faust. Zijn levensverhaal werd verteld en verfraaid door toneelschrijvers en poppenspelers, componisten en filmmakers, tekenaars en literatoren – van Marlowe en Goethe tot Berlioz en Delacroix, en van Murnau en Mann tot Randy Newman en Carlos Ruiz Zafón. Binnen een paar eeuwen groeide hij uit tot een van de populairste personages uit de westerse cultuur; de ideale antiheld voor kunstenaars aller landen.

rière aan diverse Duitse hoven. Vermeldingen van juiste voorspellingen die hij als sterrenwichelaar gedaan had. Raadsbesluiten over zijn verbanning uit Ingolstadt en Neurenberg wegens ongeoorloofde magische praktijken. Sterke verhalen over zijn optredens als dodenbezweerder, waarzegger, handlezer en piskijker die na zijn dood verder werden aangedikt. Faust werd het prototype van de man die zijn ziel

Het gregoriaans

Met Gregorius de Grote heeft het allemaal weinig te maken. De 64ste bisschop van Rome (590–604) staat bekend als de belangrijkste paus van de Vroege Middeleeuwen – wegens zijn daadkrachtige leniging van de noden van Italië in tijden van oorlog en pest of wegens zijn missieprogramma in Brittannië; wegens de ethische idealen die hij uitdroeg in woord en geschrift

en wegens zijn reorganisatie van de kerk. Maar paus Gregorius is niet de man die het 'gregoriaans', de muziek van de kerkelijke liturgie, canoniseerde. Het was namelijk pas honderdvijftig jaar na zijn dood (en niet lang na de dood van paus Gregorius II) dat zich in het Karolingische Rijk de gregoriaanse gezangen ontwikkelden – uit het oud-Romeinse misrepertoire en de zogeheten *cantus Gallicanus*, de koorzang zoals die in Gallië gebruikelijk was. Als je toch een naam aan het gregoriaans wilt verbinden, dan beter die van Chrodegang, de 8ste-eeuwse bisschop van Metz die een belangrijke rol bij die synthese speelde en wiens koorschool tot de beroemdste van Europa zou uitgroeien.

In de christelijke beeldtaal wordt Gregorius de Grote vaak afgebeeld met een duif op zijn schouder, als symbool voor de inblazing van de Heilige Geest. Het tekent de status die aan het gregoriaans werd toegekend. De eenstemmige zang – a cappella, met een vrij ritme en gebonden aan een diatonische toonladder – was de ideale verklanking van de vroomheid van de kerk. Of zoals schrijfster-musicologe Helene Nolthenius het formuleerde in *Muziek tussen hemel en aarde: De wereld van het Gregoriaans* (1981): 'Buiten haar muren schamperden heidenen, daverden volksverhuizers, leverden tijden en culturen slag met elkaar. Binnen haar muren leefden bange gelovigen toe naar een troost die oude godsdiensten en wijsheden niet meer geven konden, en die zij in alle volheid zagen wachten achter de scheidslijn van leven en dood. Ze zongen zoals ze dachten dat daarginds gezongen zou worden.'

Het gregoriaans kwam voort uit de hymnen die vanaf de 4de eeuw in de vroege kerkgemeenschappen werden uitgevoerd, afwisselend door verschillende groepen geestelijken ('antifonaal') of als antwoord op een of meer voorzangers ('responsoriaal'). Vooral in de kloosters, waar de regel van Sint-Benedictus een strakke regelmaat aan de liturgie oplegde, werden de gezangen in de koorscholen ontwikkeld en doorgegeven – aanvankelijk mondeling,

Gregorius krijgt de muziek ingefluisterd door de Heilige Geest, ivoren boekomslag (9de eeuw), Kunsthistorisches Museum, Wenen

vanaf de 9de eeuw met behulp van een simpele notatie die werkte met 'neumen', die de melodie of de melodische 'wending' in een Gregoriaans gezang aangaven. In de 11de eeuw introduceerde de Italiaanse benedictijn Guido van Arezzo de notenbalk en het fundament van de muzieknotatie zoals we die kennen. Hij gaf de noten namen aan de hand van de beginwoorden van een bekende Latijnse hymne ter ere van Johannes de Doper: '**Ut** *queant laxis*/ **re**sonare *fibris*/ **mi**ra *gestorum*/ **fa**muli *tuorum*/ **sol**ve *polluti*/ **la**bii *reatum*[/ *Sancte Ioannes*]' (vrij vertaald: '[Heilige

Gregoriaanse notatie in neumen

Johannes,] bewaar uw dienaren voor vuilbekkerij, opdat zij ontspannen uw wonderdaden doen weerklinken'). Dat de 'toonladder' van Guido toch anders klonk dan die van Julie Andrews in *The Sound of Music* ('*Doe – a deer, a female deer/ Ray – a drop of golden sun...*') komt doordat men in de Middeleeuwen werkte met zes in plaats van zeven noten. In later eeuwen werd de 'si' (afgeleid uit de initialen van Sanctus Ioannes) toegevoegd en herdoopte men voor het zanggemak de eerste noot als 'do'.

Intussen had het gregoriaans zich breed verspreid, geholpen door pauselijke decreten die de concurrerende muzikale tradities de nek omdraaiden: in 885 werd de Slavische liturgie verboden en veroverde het gregoriaans de oostelijke gebieden; in 1058 verdween het Beneventaans uit de kerk en in de 15de eeuw het Mozarabisch. In heel Europa zong men op zondag in de mis hetzelfde: van de introïtus en het graduale tot het offertorium en de communio; daarnaast waren er de 'ordinaria': kyrie, gloria, credo, sanctus, benedictus en Agnus Dei. In heel Europa? Nee, in Milaan werd vastgehouden aan de liturgie zoals die door de heilige Ambrosius in de 4de eeuw was geïntroduceerd.

Muzikaal stond het gregoriaans niet stil; al in de Middeleeuwen werd – aan de koorschool van de Parijse Notre-Dame – de meerstemmige zang ontwikkeld, het zogeheten organum dat een grote invloed had op de polyfonie van de wereldlijke componisten in de Renaissance (Palestrina!) en langzaam maar zeker het eenstemmige gregoriaans in de mis verdrong. Zozeer zelfs dat de benedictijnen van het Franse Solesmes zich in de 19de eeuw geroepen voelden om te werken aan een restauratie van de verwaterde gregoriaanse liturgie. Met succes, want het gregoriaans heroverde de kerken en bleef daar tot het Tweede

Vaticaans Concilie (1959–1965), dat lippendienst bewees aan het gregoriaans als fundament van de liturgie, maar het Latijn in de mis facultatief maakte.

Tegenwoordig leeft het gregoriaans vooral buiten de kerk. In de eerste plaats in de moderne klassieke muziek, waar componisten als Arvo Pärt en Sofia Goebaidoelina zich er in hun gewijde werken door laten inspireren. Daarnaast in de pop- en wereldmuziek, waar het scala aan 'gregoriaanse' acts loopt van de new age van Era en de elektronische dance van Enigma tot de rock van de Duitse band Gregorian en de metal van Deathspell Omega; om maar niet te spreken van het gebruik van 'stemmige' gregoriaanse gezangen in griezelfilms (*The Omen*) en computerspellen (*Halo 3*). In zijn oorspronkelijke vorm wordt het gregoriaans trouwens vooral gebruikt als muzikaal anti-stressmiddel; er zijn theorieën dat het luisteren naar de homofone gezangen rustgevende alfagolven in de hersenen genereert. Dat was in 1994 precies het duwtje dat de Spaanse monniken van Santo Domingo de Silos nodig hadden om met hun cd *Canto Gregoriano* de top van de hitparade te beklimmen.

Hildegard van Bingen

De 'Sibille van de Rijn' wordt ze genoemd, omdat ze bij haar leven al vermaard was om haar hemelse visioenen – semi-theologische trak-taten die ze verzamelde in het drie-luik *Scivias* ('Weet de wegen'). Maar zuster Hildegard van de Rupertsberg nabij Bingen was van meer markten thuis. Niet alleen stampte ze eigen-handig haar eigen klooster uit de grond – tegen de zin van de abt van de Disibodenberg waar ze van haar 14de tot haar 52ste had verbleven –, ook was ze succesrijk als natuurgenezeres, verzon ze een eigen taal met alfabet (om eenheid onder haar nonnen te kweken) en was ze de opzichter van het scriptorium waar ook haar eigen werken werden afgeschreven en geïl-lumineerd. Bovendien had ze literaire kwaliteiten, die ze aanwendde bij het

Hildegard van Bingen ontvangt goddelijke inspiratie, miniatuur in een kopie (1927–1933) van de Rupertsberger Codex (vóór 1179) met *Liber Scivias*, Benediktinnerabtei St. Hilde-gard, Rüdesheim am Rhein

opschrijven van haar visioenen, en was ze zeer muzikaal. Ze bespeelde het tiensnarig psalterium, een soort harp, en schreef tekst en muziek van ten minste 73 liturgische liederen: antifonen, hymnen, responsoria etcetera – allemaal monofoon, dat wil zeggen met één melodische lijn.

Haar daadkracht, haar geleerdheid, haar enorme productie en vooral haar onafhankelijkheid hebben van Hildegard van Bingen (1098–1179) een feministische heldin gemaakt. Dat ze in haar teksten de zwakheid van de vrouw in het algemeen en haar eigen onwetendheid in het bijzonder onderstreept, wordt als een slimme list gezien, aangezien ze op die manier haar visioenen (en de daarin verpakte kritiek op uitwassen van de kerk) des te meer goddelijke autoriteit kon meegeven. Zo veel gerespecteerde vrouwen in de middeleeuwse kerk waren er nu eenmaal niet.

32 MODERNISTISCHE LITERATUUR

De Grote Europese Roman

In de jaren vijftig van de vorige eeuw ontstond onder schrijvers in de Verenigde Staten het verlangen om in één dikke roman het Amerikaanse leven zo volledig mogelijk te boekstaven. In deze mythische 'Great American Novel', die zowel tijdsbeeld als zielenspiegel moest zijn, draaide het om de vraag wat het betekent om Amerikaans te zijn. Een vraag die nog steeds relevant is in een land van tientallen verschillende culturen die al sinds twee eeuwen geacht worden een eenheid te vormen.

Europa is pas een paar decennia verenigd, maar wie de literatuurgeschiedenis bekijkt, kan constateren dat de schrijvers van het continent al veel eerder de ambitie hadden om de *condition européenne* zo dwingend mogelijk uit de doeken te doen. Vooral in de jaren twintig, de hoogtijdagen van het zogeheten 'modernisme', floreerde iets wat je de Grote Europese Roman zou kunnen noemen. Gebruikmakend van nieuwe technieken als stream of consciousness (oftewel innerlijke monologen), onbetrouwbare vertellers, filmische montage en middelpuntzoekend perspectief, zochten schrijvers naar de essentie van een continent dat door een desastreuze loopgravenoorlog aan de rand van de afgrond was gebracht. Hun romans, vaak dik en/of meerdelig, waren de prozapendanten van het lange en veelzeggend getitelde gedicht *The Waste Land* dat de Amerikaanse Brit T.S. Eliot in 1922 publiceerde. '*These fragments I have shored against my ruins*' luidde een van de memorabele regels daarin, en behalve een omgevallen boekenkast was *The Waste Land* ook een collage van citaten in bijna alle Europese talen.

1922, het sterfjaar van Marcel
Proust, was in veel opzichten het
annus mirabilis van de Europese
literatuur. Naast *The Waste Land*
van Eliot, *Baal* van Bertolt Brecht,
Siddharta van Hermann Hesse en
Jacob's Room van Virginia Woolf,
verscheen in Parijs de boekuitgave
van *Ulysses*, een volumineuze roman
waarin James Joyce (1882–1941)
de techniek van de stream of con-
sciousness vervolmaakte en expe-

Collage met foto van Joyce in een New Yorkse
pub (Foto Graham Beattie)

rimenteerde met alle mogelijke literaire stijlen. De achttien hoofdstukken
van *Ulysses*, over een dag uit het leven van de joods-Ierse advertentieverkoper
Leopold Bloom en de katholieke schrijver in spe Stephen Dedalus, her-
schreven niet alleen Homeros' *Odyssee*, maar etaleerden ook telkens een
andere (literaire) techniek – van de fuga (het 'Sirenen'-hoofdstuk, dat zich in
een bar afspeelt) tot de hallucinatie (het 'Kirke'-hoofdstuk in het bordeel).

Ulysses is te lezen als een roerend verhaal over een Europese elckerlijc die
worstelt met de dreigende ontrouw van zijn vrouw en aan het eind van de
dag een vervanging vindt voor de zoon die hij ooit heeft verloren. Maar het
was ook een stilistisch experiment waarmee Joyce de grenzen van de roman
verlegde tot een punt waar geen schrijver eerder geweest was. Hij zou die
krachttoer herhalen in 1939, met *Finnegans Wake*, een orgie van Europese talen
en verwijzingen waarin ternauwernood het verhaal van een kasteleinsgezin
in Dublin valt te ontdekken. Maar intussen was de invloed van *Ulysses* al
doorgedrongen tot Italië (*De bekentenissen van Zeno* van Italo Svevo), Engeland
(*Mrs Dalloway* van Virginia Woolf),
Nederland (*Meneer Visser's hellevaart*
van S. Vestdijk) en zelfs Amerika
(*The Sound and the Fury* van William
Faulkner).

Parallel aan Joyce schreven in het
Duitse taalgebied twee grootheden
aan *hun* versie van de Grote Euro-
pese Roman: de Oostenrijker Robert
Musil (1880–1942) en de Duitser
Thomas Mann (1875–1955). Het
eerste deel van Musils *Der Mann ohne
Eigenschaften*, een met essayistische

Eerste druk van *Der Zauberberg* (1924)

uitweidingen doorsneden ideeënroman over de nadagen van het Oostenrijks-Hongaarse keizerrijk, verscheen in 1930 en bood een ironische kijk op een Europa dat met de Grote Oorlog aan zijn eind was gekomen. Zes jaar eerder publiceerde Mann *Der Zauberberg*, een kolossale ontwikkelingsroman over een jongen in een Alpensanatorium die te lezen was als een knap beargumenteerd pleidooi voor het humanisme en de culturele vorming waarop Europa zich liet voorstaan.

De duizend pagina's dikke *Zauberberg*, onlangs opnieuw vertaald door Hans Driessen, beschrijft de karakterontwikkeling van Hans Castorp. Drie weken heeft de 23-jarige ingenieur uit Hamburg uitgetrokken voor een bezoek aan zijn tuberculeuze neef in Davos; hij zal er zeven jaar blijven, want eenmaal in de onwezenlijke kalmte van de bergen verliest hij alle gevoel van tijd. Onderworpen aan een strak regime van maaltijden, ligkuren en oeverloze gesprekken, verandert Hans van een naïeve jongeman in een mens van de wereld. Hij voert gesprekken met de Italiaanse humanist Settembrini en de reactionaire jezuïet Naphta; hij wordt hopeloos verliefd op het Russische jongensmeisje Clawdia Chauchat; hij leert drinken en praten van de Hollandse (!) bon vivant Mynheer Peeperkorn. Met de meeste mensen in zijn omgeving loopt het niet al te best af (de Toverberg eist opvallend veel slachtoffers) maar zelf is hij uiteindelijk perfect *gebildet*. In een epiloog zien we hem terug in de loopgraven van de Eerste Wereldoorlog – een laatste staaltje van de ironie waarin Mann grossiert.

Der Zauberberg was niet de eerste Grote Europese Roman uit de wereldliteratuur; laten we *A Tale of Two Cities*, *Oorlog en vrede* en *De brave soldaat Švejk* niet vergeten. Maar hij was gelukkig ook niet de laatste. Geslaagde pogingen van onder meer Woolf (*Mrs Dalloway*), Céline (*Voyage au bout de la nuit*), Boon (*De Kapellekensbaan*), Yourcenar (*L'Oeuvre au noir*), Grossmann (*Leven en lot*), Grass (*Der Butt*) en Mulisch (*De ontdekking van de hemel*) zagen de afgelopen eeuw het licht. En in de 21ste eeuw waren er voorbeelden van W.G. Sebald (*Austerlitz*), Jonathan Littell (*Les Bienveillantes*), Umberto Eco (*Het kerkhof van Praag*), etcetera. Zolang er een Europa is, komt aan het schrijven van de Grote Europese Roman nooit een eind.

Virginia Woolf

Weinigen waren zo voorbestemd voor een literaire carrière als Adeline Virginia Stephen. Niet alleen was ze de dochter van de essayist Leslie Stephen, de spil van de progressieve Bloomsbury Group en de echtgenote van de *man of letters* Leonard Woolf, ook was haar jeugd een schrijversgoudmijn: ze

George Charles Beresford, foto in platina-
druk van twintigjarige Virginia Woolf (1902),
National Portrait Gallery, Londen

bewustzijn van haar personages weer te geven – dit als tegenwicht tegen het haars inziens oppervlakkige realisme van tijdgenoten als Arnold Bennett en John Galsworthy. Voortbordurend op Proust en Joyce en schrijvend in een sensitieve stijl publiceerde Woolf experimentele klassieken als *Mrs Dalloway*, *To the Lighthouse* en vooral *The Waves*, dat door de in elkaar overvloeiende stemmen van zes personages te lezen is als een gedicht in proza. Behalve een meester van de psychologische roman – Edward Albee noemde zijn toneelstuk over de angst voor emoties terecht *Who's Afraid of Virginia Woolf?* – werd Woolf door essays als *A Room of One's Own* (1929) een kopstuk van de feministische beweging. In haar vrolijke pseudobiografie *Orlando*, over een edelman met het eeuwige leven en twee geslachten, stelde ze de man-vrouwverhoudingen ter discussie. De historische en literaire gendersatire is een bron van inspiratie voor telkens weer nieuwe (vrouwelijke) auteurs.

werd misbruikt door haar halfbroer, verloor haar moeder en vader op jonge leeftijd en leed vanaf haar dertiende aan depressies (die haar op haar 59ste tot zelfmoord dreven). Na haar conventionele debuut in 1915 schreef ze een half dozijn romans waarin ze met behulp van innerlijke monologen probeerde de gedachten en het onder-

Guernica

In mijn geschiedenisboek op de middelbare school stond een reproductie van *Guernica*, het schilderij dat Pablo Picasso maakte in de weken na het bombardement van de gelijknamige Baskische stad op 26 april 1937. De afbeelding was in zwart-wit, tenminste dat dacht ik toen, maar dat maakte haar niet minder gruwelijk. In breedbeeld zag je de verwoestende gevolgen van een ramp: een man tussen de vlammen, een strompelende naakte vrouw, een

paard met een gapende wond, het lijk van een uiteengereten soldaat, een stier met een brandende staart, een moeder die huilt om het dode kind in haar armen. Dat alles onder het agressieve schijnsel van een gloeilamp, die wel wat weg had van een priemend oog.

Net zo indrukwekkend was de informatie die in het geschiedenisboek over 'Guernica' werd gegeven: de stad was een bastion van de republikeinen in de Spaanse Burgeroorlog (1936–1939); de nationalistische opstandelingen onder generaal Franco riepen de hulp in van de Duitse en Italiaanse luchtmacht, die de historische binnenstad twee uur lang bombardeerden en daarbij gericht op burgers schoten (met honderden doden tot gevolg); het was het eerste terreurbombardement op Europese bodem, een generale repetitie voor Warschau, Rotterdam, Coventry en daarmee ook Hamburg en Dresden. En het was niet alleen het onderwerp van een van de beroemdste schilderijen uit de kunstgeschiedenis, maar ook van een van de bekendste anekdotes. Toen tijdens de Duitse bezetting van Parijs de Gestapo huiszoeking deed in het appartement van Picasso, vroeg een van de officieren naar aanleiding van een foto van *Guernica*: '*Haben Sie das gemacht?*' De schilder antwoordde: '*Nein, das haben Sie gemacht.*'

In veel opzichten was *Guernica* een synthese van motieven en stijlen waarmee Picasso al ver vóór de oorlog tot de beroemdste kunstenaar van zijn tijd was uitgegroeid. De abstracte, vervormde lichamen stamden af van de 'demoiselles d'Avignon' op zijn baanbrekende bordeelscène uit 1907. De stier en het paard herinneren aan zijn fascinatie voor stierengevechten en minotaurussen (half mens, half stier). En de huilende vrouw (een variatie op de *mater dolorosa* die erg geliefd was in de Spaanse kunst) was een zeer recente artistieke obsessie die hij nog vaak op het doek zou uitleven. Alleen de felle kleuren van Picasso's werk uit zijn achtereenvolgens roze, blauwe, kubistische, klassieke,

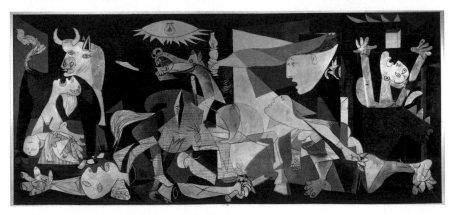

Picasso, *Guernica* (1937), Museo Reina Sofía, Madrid

Picassso, *Les Demoiselles d'Avignon* (1907),
Museum of Modern Art, New York

surrealistische en abstracte periodes ontbraken. Om de horror van Guernica nóg sterker op te roepen, werkte de schilder in zwart, wit, grijs en een heel licht tintje blauw.

Het bombardement van Guernica (Gernika in het Baskisch) overviel Picasso terwijl hij in opdracht van de republikeinse regering bezig was met het ontwerpen van een muurschildering voor het Spaanse paviljoen op de Wereldtentoonstelling van Parijs (zomer 1937). Wat hem aanvankelijk voor ogen stond is misschien af te leiden uit de ets *De droom en leugen van Franco* die hij in januari van dat jaar maakte: een soort strip in twee keer drie stroken van drie plaatjes waarin de latere *generalísimo* zich als komisch getekende antiheld te buiten gaat aan wreedheden; het stervende paard, de huilende vrouw, de dode soldaat en de toekijkende stier spelen al een bijrol. Na de krantenberichten over de verwoesting van Guernica zette Picasso binnen een week een schilderij van 3,5 bij 7,8 meter op; de tientallen schetsen en spin-offschilderijen die hij tegelijkertijd maakte (onder meer een schitterend paardenhoofd), zijn voor een deel te bezichtigen in het Reina Sofía-museum in Madrid, in dezelfde zaal waar *Guernica* na lange omzwervingen in 1992 terechtkwam.

Want *Guernica* is meer dan alleen een verbluffend schilderij. Vanaf het moment dat het op de Wereldtentoonstelling onthuld werd, was het een symbool – van de gruwelen van de oorlog, van de nietsontziendheid van zowel de republikeinen als de fascisten, kortom van het kunstenaarsverzet tegen de *bad guys* in de Spaanse Burgeroorlog. Na de première in Parijs ging *Guernica* dan ook op tournee door de vrije wereld: eerst naar Scandinavië en Londen (1938) en na de overwinning van Franco in de Burgeroorlog naar de Verenigde Staten, waar het op last van Picasso door het Museum of Modern Art moest worden beheerd totdat Spanje weer een vrije republiek was; en daarna naar vele grote steden in Europa. Uiteindelijk gaf het MOMA het schilderij 'terug' aan het democratische Spanje in 1981, waar het elf jaar lang te zien was in het Prado in Madrid.

Er zijn vele kunstwerken gewijd aan de Spaanse Burgeroorlog, ook al omdat veel intellectuelen en kunstenaars actief deelnamen aan de socialistische en communistische strijd tegen Franco: romans en literaire non-fictie

(zoals Ernest Hemingways *For Whom the Bell Tolls* en George Orwells *Homage to Catalonia*), surrealistische schilderijen (van René Magritte en Salvador Dalí), beelden (van Henry Moore), muziekstukken (van Benjamin Britten en Samuel Barber), en niet te vergeten het beroemde postzegelontwerp in primaire kleuren (*Aidez l'Espagne*) van Joan Miró. Maar er is er maar één dat boven alle andere uittorent, en dat is *Guernica* van Picasso, het kunstwerk dat hij zelf omschreef als een uitdrukking van zijn 'afschuw van de militaire kaste die Spanje heeft laten verzinken in een oceaan van pijn en dood'.

🖌 Kubisme

In den beginne was er *Les Demoiselles d'Avignon*. Met deze revolutionaire bordeelscène uit 1907, geschilderd onder de invloed van Afrikaanse beeldhouwkunst en de experimenten met perspectief van Paul Cézanne, brak Pablo Picasso definitief met de Europese schildertradities sinds de Renaissance. Hij schilderde vijf naakte prostituees in felle kleurvlakken zonder zich te bekommeren om de klassieke manier waarop menselijke lichamen geschilderd dienden te worden, en had ook lak aan het enkelvoudige perspectief dat hij beschouwde als een soort van gezichtsbedrog. Immers: een kunstenaar moest de vrijheid nemen om de wereld te schilderen zoals die door zijn geest werd ervaren.

De nieuwe manier van schilderen, waarbij het onderwerp gelijktijdig vanuit verschillende gezichtspunten werd afgebeeld, had al snel een tweede wegbereider in de persoon van Georges Braque (1881–1963), die aan Picasso werd voorgesteld door de dichter Guillaume Apollinaire en een van zijn beste vrienden werd.

Binnen vier jaar ontwikkelde hun schilderkunstige samenwerking zich tot een beweging die door criticasters 'kubisme' werd genoemd, naar de geometrische vorm die er zo'n centrale rol in speelde; maar rond 1914 gingen Picasso en Braque alweer een stap verder door te werken met driedimensionale collages die een nieuw rea-

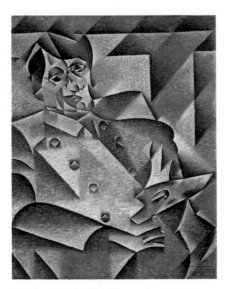

Gris, *Portrait de Pablo Picasso* (1912), Art Institute of Chicago

lisme in het afbeelden van voorwerpen mogelijk maakte.

Een tijdlang was het kubisme de universele taal van de avant-garde-kunst; niet alleen schilders als Fernand Léger en Juan Gris werden er groot mee, maar ook schrijvers als Gertrude Stein (vriendin van Picasso, mecenas van velen) en Apollinaire. In enkele grote titels van het modernisme – *Mrs Dalloway* van Virginia Woolf, *As I Lay Dying* van William Faulkner, *Manhattan Transfer* van John Dos Passos – is de typisch kubistische techniek van het middelpuntzoekend perspectief over-duidelijk aanwezig.

34 *ILIAS* EN *ODYSSEE*

De epen van Homeros

Volgens Ernest Hemingway kwam de moderne Amerikaanse literatuur voort uit één boek: *The Adventures of Huckleberry Finn* van Mark Twain. Variërend op zijn stelling zou je kunnen zeggen dat de hele Europese literatuur is terug te voeren op de *Ilias* en de *Odyssee*, aangezien alle conflicten en emoties in de fictie – van het overspel van Madame Bovary tot de observaties in de poëzie van Wisława Szymborska – al bij Homeros zijn te vinden. Zijn thema's, perso-nages en verteltechnieken (flashbacks, perspectiefwisselingen) zijn deel gaan uitmaken van het literair DNA van Europa en de rest van de wereld.

De westerse literatuur, en in ieder geval de epische poëzie in Europa, begon in de 8ste eeuw v.Chr. met twee heldendichten die volgens de overlevering werden gecomponeerd door de blinde Griekse bard Homeros. De *Ilias*, een episode van 51 dagen uit het tiende jaar van de oorlog om Troje (Ilion), is het oudste. In zestienduizend zesvoetige versregels wordt het verhaal verteld van de halfgod Achilleus, die na een conflict (om een meisje) met de Griekse opper-bevelhebber Agamemnon weigert verder te vechten – met desastreus resul-taat voor de Grieken. Pas als zijn vriend en geliefde Patroklos in zijn plaats is gesneuveld, mengt hij zich weer in de strijd – met desastreus resultaat voor de Trojanen en hun aanvoerder Hektor.

De *Ilias* is bloederig als een Tarantinofilm en vóór alles gericht op de vergane glorie van het gevecht tussen heren van stand. Ondanks ontroerende passages (een kind schrikt van zijn vaders helm met vederbos, een grijs-aard smeekt om het lijk van zijn zoon, een oude vrouw spreekt haar zoon verwijtend toe op zijn doodsbed) is het verhaal van Achilleus' wrok minder opwindend dan de *Odyssee* (*Odysseia*). Dit avonturenverhaal van elfduizend regels, over de moeizame terugkeer van de held Odysseus naar zijn belaagde vrouw op het eiland Ithaka, is een goed geschakelde opeenvolging van seks

(Kalypso, Kirke, Penelope), drugs (de Lotuseters) en exotische ontmoetingen (kannibalen, Sirenen, Cyclopen). Voor de liefhebbers van subtielere kost biedt het ook nog een trouwe vrouw met bewonderenswaardige *grace under pressure*, een jongen die volwassen wordt in de schaduw van zijn vader, en een trouwe hond die zijn laatste adem uitblaast als hij zijn meester na twintig jaar weerziet.

De legendarische Homeros (ca. 800–750 v.Chr.) zou zijn geboren in de buurt van Smyrna, tegenwoordig Izmir en destijds een Griekse kolonie aan de Klein-Aziatische kust. Hij componeerde zijn *Ilias* en *Odyssee* toen het merendeel van de Griekse wereld nog ongeletterd was. Het alfabet, dat waarschijnlijk rond 800 in Griekenland was geïntroduceerd, had het mogelijk gemaakt om het gesproken woord vast te leggen, maar vormde nog geen bedreiging voor de eeuwenoude gewoonte om belangrijke zaken te memoriseren en mondeling over te leveren. De archaïsch-Griekse samenleving was een orale cultuur en de rondtrekkende bard was haar medium. Door de goed in het gehoor liggende hexameters van Homeros en zijn voorgangers werd iedere nieuwe generatie doordrongen van de ongeschreven regels en gebruiken van de maatschappij. De homerische epen vormden een encyclopedie van het Griekse leven.

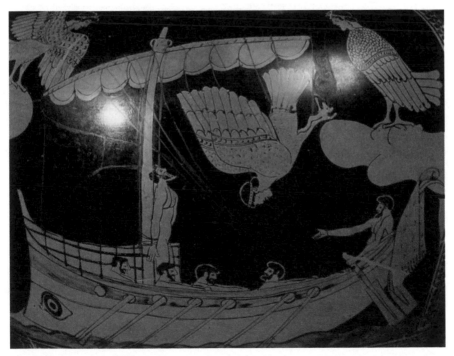

Roodfigurige vaas met Odysseus en de sirenen (5de eeuw v.Chr.), British Museum, Londen

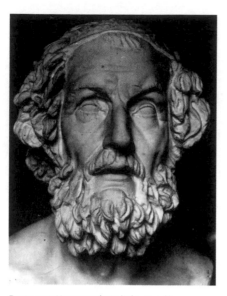

Buste van Homeros (1ste/2de eeuw),
British Museum, Londen

De bijzondere functie van de oude Griekse poëzie – cultuuroverdracht in een schriftloze samenleving – is af te lezen aan de stijl en compositie van de *Ilias* en de *Odyssee*. Eeuwenlang hebben geleerden zich verbaasd over de eigenaardigheden van de grote Homeros. Waarom beschrijft hij personen en veelvoorkomende situaties steevast in dezelfde bewoordingen ('de koe-ogige Hera', 'de rozevingerige dageraad', 'welk een woord ontsnapte aan de haag uwer tanden'), terwijl eenieder weet dat je in de Literatuur het cliché moet mijden? Wat is de zin van de vele herhalingen en ellenlange opsommingen die niets met het plot te maken lijken te hebben? En hoe is het mogelijk dat de grondlegger van de westerse literatuur halverwege zijn verhaal soms niet meer weet wat hij een paar honderd verzen eerder heeft gezegd?

Het was de Amerikaan Milman Parry die na vergelijkend onderzoek bij Servische barden in de eerste helft van de 20ste eeuw duidelijk maakte dat al deze 'oneffenheden' het gevolg waren van het mondelinge karakter van de epen, en dat de steeds herhaalde formules fungeerden als geheugensteuntjes voor de zangers en hun publiek. Veel van Parry's collega-classici waren geschokt door zijn theorieën – hun Homeros kon zich toch niet ingelaten hebben met zoiets primitiefs als de orale traditie? – maar andere wetenschappers zetten zijn werk voort, en maakten het half mondelinge, half schriftelijke karakter van *Ilias* en *Odyssee* tot uitgangspunt van hun onderzoek naar 'oraliteit' en geletterdheid in klassiek Griekenland.

De invloed van Homeros op de literatuur is even groot als die van Hergé op de strip of van The Beatles op de popmuziek. Via de Latijnse dichter Vergilius, die in zijn nationaal-Romeinse epos *Aeneis* zowel *Odyssee* (de rondzwervingen van Aeneas) als *Ilias* (zijn strijd in Italië) imiteerde, werden de Griekse heldendichten het model voor de nationale epen van alle West-Europese volkeren – van het *Chanson de Roland* en het *Nibelungenlied* tot *Os Lusíadas* van Camões en *Jevgeni Onegin* van Poesjkin. En hoewel in de eeuwen daarna de modernistische dichters, met hun voorkeur voor experiment en fragmentering, anders deden vermoeden, is de epische 'roman in verzen' onverminderd populair. Ook de

Caraïeb Derek Walcott (*Omeros*), de Nieuw-Zeelander Les Murray (*Fredy Neptune*) en de Brit Craig Raine (*History: The Home Movie*) zijn nazaten van de verzenspinnende, plottensmedende, ritmelievende, tranendwingende Homeros.

🏛 Geschiedschrijving

Net als het epos gold de *historia* ('navorsing') bij de Grieken als een literair genre – een invloedrijke categorisering die ervoor heeft gezorgd dat de geschiedwetenschap op universiteiten nog steeds tot de letteren gerekend wordt. Met de ontwikkeling van het schrift (dat controle en vergelijking mogelijk maakt) begonnen Griekse denkers in de 6de eeuw vraagtekens te plaatsen bij de mythen en sagen die gezien werden als beschrijvingen van het verleden. Het beroep op de ratio maakte de weg vrij voor het werk van Herodotos van Halikarnassos (480–425 v.Chr.), een reiziger en groot verhalenverteller die dankzij zijn studie naar de (oorzaken van de) oorlogen tussen Perzië en de Griekse stadstaten bekend is komen te staan als de Vader van de Geschiedenis. In zijn *Historiai* – met name in de eerste delen – speelde mythologie net zo'n belangrijke rol als etnografische beschrijvingen; in het werk van zijn geestelijke erfgenaam, de ex-militair Thoukydides (460–400), was de rol van de goden tot een minimum teruggebracht en draaide het vooral om het politiek-militaire krachtenveld. Kritische zin en streven naar objectiviteit waren de uitgangspunten voor *De geschiedenis van de Peloponnesische Oorlog*, waarin de verbannen Athener de verbeten strijd tussen de grootmachten Athene en Sparta (431–404) beschreef. Maar Thoukydides verloochende de literaire roeping van de geschiedschrijving niet; delen van zijn verhaal, bijvoorbeeld over de daden van Perikles en de rampzalige strafexpeditie van Athene naar Sicilië (415), lezen als Griekse tragedies in proza.

Romeinse kopie van een buste van Perikles door Kresilas (ca. 430 v.Chr.), Musei Vaticani, Vaticaanstad

Het humanisme

De een staat bekend als de Vader van het Humanisme en leefde in de 'waan-
zinnige' 14de eeuw; hij ontwikkelde zich als geleerde én dichter, was in zijn
eigen tijd beroemd om zijn Latijnse poëzie en zijn kennis van de klassieke
literatuur, maar verwierf eeuwige roem met zijn gedichten in de volkstaal.
De ander geldt als de Prins der Humanisten en leefde ten tijde van de ontdek-
kingsreizen en de Reformatie; hij schreef de eerste bestseller van het tijdperk
van de boekdrukkunst, verwierf faam als bijbelcriticus en prediker van tole-
rantie, en zou als wereldburger vereeuwigd worden door de beste renaissan-
ceschilders, van wie Hans Holbein de grootste was.

De een is Francesco Petrarca (1304–1374), geboren in Arezzo, Toscane, maar
van jongs af aan kosmopoliet, omdat hij op vijfjarige leeftijd met zijn familie
naar het pausdom-in-ballingschap Avignon verhuisde. Twee van de biogra-
fische details waarom hij bekend is, spelen zich in Frankrijk af: zijn beklim-
ming (als eerste toerist in de geschiedenis) van de Mont Ventoux in 1336 en
zijn aanschouwing van de beeldschone 'Laura' in de kerk van Sainte-Claire
d'Avignon. De laatste gebeurtenis
uit 1327 leverde hem de inspiratie
voor zijn *Canzoniere* ('Liedboek'),
een bundeling van 366 sonnetten en
andere gedichten in de Toscaanse
volkstaal. Petrarca schreef in de
stil novo, de hoofse liedtraditie van
de Franse troubadours, maar hij
doorspekte zijn verheerlijking van
de jonggestorven Laura (een verre
voorzaat van de markies de Sade!)
met klassieke verwijzingen. Hoe kon
het ook anders bij iemand die zijn
leven in dienst had gesteld van de
klassieke letteren, die eigenhandig
een collectie brieven van Cicero had
ontdekt en becommentarieerd?

Andrea del Castagno, *Portret van Petrarca* (ca.
1450), Galleria degli Uffizi, Florence

De ander is Desiderius Erasmus
(1467–1536), geboren als Geert Geerts
maar al tijdens zijn leven bekend
als Erasmus van Rotterdam, naar de

stad waar hij als onwettig kind een blauwe maandag had gewoond. Geschoold bij de Broeders des Gemenen Levens in Deventer en de augustijnen van Stein, verzaakte hij – net als Petrarca – zijn priesterwijding voor een carrière als filoloog en schrijver. Hij verzorgde nieuwe edities van het Nieuwe Testament in het Grieks en het Latijn, maar leverde vooral kritiek op de uitwassen van de kerk van zijn tijd met het vele malen herdrukte *Encomium Moriae* (*Lof der Zotheid*, 1511). Zijn verder tolerante houding ten opzichte van het Vaticaan leverde hem de vijandschap op van Maarten Luther, met wie hij in geschrifte debatteerde over de vrije wil (die door Luther ontkend werd). Maar buiten Duitsland bouwde Erasmus een netwerk van hooggeleerde vrienden op,

Lucas Cranach de Oude, *Portret van Desiderius Erasmus* (ca. 1530–1536), Museum Boijmans van Beuningen, Rotterdam

waarin Thomas More, de auteur van de humanistische wensdroom *Utopia* (1516), de bekendste was. 'De wereld is het gemeenschappelijke vaderland van alle mensen', schreef Erasmus, en dat was voor de 20ste-eeuwse neo-humanist Stefan Zweig genoeg om hem in 1934 uit te roepen tot oer-Europeaan.

Petrarca en Erasmus – beiden zijn ze kopstukken van het humanisme, de geestelijke stroming die in de 14de eeuw opkwam als een reactie op de opvoedingsidealen van de scholastiek, die kennis vooral in dienst stelde van de voorbereiding op een carrière in medicijnen, recht of theologie. De tijdgenoten en geestverwanten van Petrarca daarentegen wilden volwaardige burgers vormen door middel van goed onderwijs dat was gestoeld op bestudering, en zo mogelijk evenaring, van de klassieken. Hun filosofie werd in de 19de eeuw aangeduid met de term humanisme (naar het Latijnse woord *humanum*, 'het menselijke'), omdat voor het eerst de mens en niet God centraal werd gesteld – voor het eerst het individu en niet het collectief. Lang is ook gezegd dat het humanisme op gespannen voet stond met het christendom, zoals het seculiere humanisme van de 20ste eeuw ('Ik geloof in het leven vóór de dood'); maar de twee wereldbeelden waren voor de meeste humanisten goed met elkaar te verenigen. Petrarca bewoog zich zijn leven lang binnen de kerk, en Erasmus, over wie werd gezegd dat hij het ei legde dat Luther uitbroedde, nam nooit grote afstand van Rome.

Het neemt allemaal niet weg dat het humanisme, met zijn herontdekking van de klassieke filosofie en wetenschap, de dogma's van de kerk aan het wankelen bracht; en ook dat de bijbelvertalingen van Erasmus en zijn Franse collega Lefèvre d'Étaples de basis waren voor de protestantse Reformatie. Bij dat laatste was de verbreiding van de boekdrukkunst in het eerste kwart van de 16de eeuw van groot belang. Uiteindelijk, zo concluderen de moderne Renaissance-specialisten, zou het humanisme in Midden- en Noord-Europa zich vooral richten op religieuze zaken, terwijl de Italiaanse humanisten seculiere wetenschap en filologie bedreven voor een publiek van gelijkgestemden.

En Petrarca en Erasmus? Die zijn tegenwoordig bekender om hun bijdragen aan de literatuur dan om hun wetenschappelijke of religieuze verhandelingen. Petrarca geldt als de herontdekker en 'revitalisator' van vele genres: het sonnet, de literaire brief, de biografie, de literaire rede. Erasmus is de auteur van twee evergreens: *Lof der Zotheid*, ook wel bekend als *Laus Stultitiae*, dat nog regelmatig in een nieuwe taal vertaald wordt; en *Adagia*, een collectie van spreekwoorden en zegswijzen die het dagelijks taalgebruik van de moderne Europeanen nog steeds doordesemen. Het was in meer dan één opzicht terecht dat de Europese Unie haar studentenuitwisselingsprogramma, bedoeld om kosmopolieten te kweken, naar de Hollandse humanist heeft genoemd.

 # Het sonnet

Veertien regels, een wisselend rijmschema en een wending tegen het eind – het sonnet is al meer dan acht eeuwen een vaste waarde in der dichteren gereedschapskist. Hoewel de vorm werd uitgevonden aan het hof van keizer Frederik II van Sicilië (13de eeuw) en in Toscane voor het eerst werd toegepast door Guittone d'Arezzo, was het Petrarca die het *sonetto* (letterlijk: 'liedje') wereldfaam zou bezorgen. In zijn *Canzoniere*, dat ook geldt als de eerste sonnetten-krans, nam hij 317 – later 'petrarcaans' genoemde – sonnetten op. Allemaal volgens het stramien twee keer vier regels (het octaaf) plus twee keer drie regels (het sextet), waarbij tussen beide delen de zogeheten *volta* viel: een denkpauze waarna een conclusie of andere afronding volgde. Het rijm-schema was ook overzichtelijk, abba abba cde cde; het ritme werd gemaakt door vijfvoetige jamben.

Vanaf de 16de eeuw verspreidde het sonnet zich over de rest van Europa om vooral in Engeland populair te worden. Beroemd werd het genre van het *Spenserian sonnet* in de traditie van Edmund Spenser (abab bcbc cdcd ee) en de cyclus van 154 sonnetten van Shakespeare, die bovendien in zijn toneelstukken sonnetten verstopte (zie bijvoorbeeld de proloog van *Romeo and Juliet*). Shakespeare zette het sonnet naar zijn eigen hand en liet het bestaan uit drie kwatrijnen plus een couplet waarin de volta tot uitdrukking kwam. De mogelijkheden waren legio, en het was pas met de opmars van het vrije vers in de late 19de eeuw dat de dichters erop uitgekeken raakten. Tegenwoordig is het sonnet weer populair, vooral bij dichters met een romantische inslag die opkijken tegen vormvaste grootheden als Robert Frost, Pablo Neruda en Gerrit Komrij.

Gedicht nr. 322 (een sonnet) en 323 uit Petrarca's *Canzoniere*, in *Canzoniere, Trionfi* (1470), vroege druk met handgeschilderde miniaturen van Antonio Grifo, Biblioteca Quiriniana, Brescia

Ibsens Nora en Peer Gynt

'Geen enkele hoogdravende zin, geen overdreven dramatiek, geen druppel bloed, niet eens een traan.' De theatercriticus van een van de Noorse kranten was even verbaasd als enthousiast, de ochtend na de première van *Een poppenhuis* op 21 december 1879. De 'moderne tragedie' van Henrik Ibsen, over een vrouw die een leven voor zichzelf wil, had diepe indruk gemaakt. Heldin Nora verlaat op het eind van het stuk haar man en drie kinderen en breekt daarmee een van de taboes van de 19de eeuw. Een goede vrouw diende zichzelf weg te cijferen voor haar man, vond haar bestemming in het gezin en had behalve als moeder geen identiteit. Nora heeft daar geen boodschap aan, ze wil weg uit het poppenhuis van haar beschermde leventje, en anders dan de rebelse vrouwen die haar voorgingen – Madame Bovary, Effi Briest, Anna Karenina – wordt ze daar niet voor gestraft. *Een poppenhuis* eindigt met een dichtslaande deur – de deur naar Nora's vrijheid, maar ook naar een nieuw soort theater dat onder meer George Bernard Shaw en Eugene O'Neill zou beïnvloeden.

Een *unverfroren* feministische heldin, zoiets had het toneel nog niet gezien. Ibsen ontkende trouwens met kracht dat hij propaganda had willen bedrijven; hij streefde naar 'een beschrijving van het mensdom'. *Een poppenhuis* liet naar zijn zeggen zien dat vrouwen in een door mannen gedomineerde samenleving nooit zichzelf konden zijn; maar veel belangrijker was zijn verheerlijking van het individu, zijn uitwerking van de gedachte 'subjectiviteit is de waarheid' van de Deense voorloper van het existentialisme Søren Kierkegaard. Eerder had Ibsen in *Brand* (1866) al een priester ten tonele gevoerd die door roeien en ruiten gaat om zijn hoge idealen te verwezenlijken – onder het motto 'geen compromis'. Maar Nora is menselijker, sympathieker, met als gevolg dat haar verhaal uitgroeide tot het meest gespeelde stuk ter wereld. Zijzelf werd een van de meest geanalyseerde toneelpersonages: de artsen van het fin de siècle zagen haar als een slachtoffer van 'hysterie', de Britse seksuoloog Havelock Ellis beschouwde haar als de heraut van een nieuwe maatschappelijke orde.

De Deens schrijvende Noor Henrik Ibsen (1828–1906) was een toneelvernieuwer, iemand die afrekende met de romantiek en door zijn aandacht voor maatschappelijke problemen uitgroeide tot pionier van het realisme. Maar hij is vóór alles een hofleverancier van memorabele personages. Iedere theaterliefhebber kent dokter Thomas Stockman, die in *Een vijand van het volk* (1882) als klokkenluider zelfs door zijn broer wordt uitgekotst; en natuurlijk Gregers Werle, de jongeman die in *De wilde eend* (1884) zijn jeugdvriend te gronde richt

met de waarheid over zijn ogenschijnlijk gelukkige leven. Een nog groter publiek heeft gehoord van Hedda Gabler, het negatief van Nora Helmer: een vrouw wier zelfdestructieve neigingen eindigen in een tragedie van Griekse proporties. En dan is Ibsen nog de schepper van de fraudrende bankier John Gabriel Borkman (1896), de aandoenlijke Kleine Eyolf (1894), de hopeloos verliefde bouwmeester Solness (1892) en niet te vergeten de sprookjesfiguur Peer Gynt (1867).

Het drama in verzen (en in vijf bedrijven) *Peer Gynt* is een van de eerste

Nils Gude, portret van Ibsen, uitsnede (1891), Ibsenhuset, Skien

stukken die Ibsen schreef nadat hij in 1864 in zelfverkozen ballingschap was gegaan. Hemelbestormend was zijn leven tot dan toe niet geweest; de elf vaak sprookjesachtige toneelstukken die hij had geschreven, vonden weinig weerklank en vanaf 1850 had hij bij theaters in Bergen en Christiania (het latere Oslo) gewerkt als regisseur en producent. In Italië vond hij zijn stijl, een naturel dat zich onderscheidde van het theatrale van zijn collega's, en zijn onderwerp, het verzet van het individu tegen de burgerlijke massa. Tot ver in het buitenland werd Ibsen bewonderd om het anarchistische individualisme waarvan niet alleen Nora of de priester Brand maar ook de losbollige boer Peer Gynt het symbool is.

Noorwegen kende Peer Gynt uit een oude sage, als trollendoder en heroïsche rendierberijder. Bij Ibsen is hij een leugenaar en een lijntrekker die in drie levensfasen geneest van zijn egoïsme en optimisme. Tijdens zijn *Werdegang* schaakt hij een boerenbruid, wordt hij verliefd op de dochter van de trollenkoning, werkt hij als een slavenhandelaar en verliest hij een fortuin. Maar bij al zijn avonturen houdt hij vast aan zijn persoonlijkheid en zijn dadendrang; hij is een Faust van het Noorse platteland, en net als de held van het toneelstuk van Goethe worden hem juist daarom aan het eind van zijn leven al zijn misstappen vergeven.

Ibsen noemde *Peer Gynt* zelf een onspeelbaar stuk, iets wat ook vaak over *Faust* II van Goethe is gezegd. In veertig scènes gaat de held door tijd en ruimte, lopen realisme en fantasie in elkaar over en worden poëtische clausen afgewisseld met maatschappijkritiek. Toch heeft dat alles *Peer Gynt* geen windeieren gelegd. Mede door de aansprekend romantische muziek die Edvard Grieg voor de première in Christiania (1876) schreef, begon het stuk aan een internationale triomftocht die tot op de dag van vandaag voortduurt. Alle grote theatermakers, van Ingmar Bergman tot Robert Wilson, hebben zich eraan gewaagd, en er is ook geen genre waarvoor het niet bewerkt is. In 2006 viel Peer Gynt zelfs de hoogste eer te beurt waarvan een mythische held kan dromen: een themapark (in Oslo) dat zijn levensverhaal scène voor scène in sculpturen verbeeldt. Met Ibsens stuk als leidraad natuurlijk.

🏛️ 🏤 Strindberg

Schilder, romancier, korteverhalen-schrijver – Johan August Strindberg (1849–1912) was meer dan de toneel-schrijver die in psychologische drama's als *De vader* (1887) en *Freule Julie* (1888) brak met de tradities van het klassieke theater. De 'zoon van een dienster' (zoals de titel van zijn auto-biografie luidt) geldt in de eerste plaats als de schrijver van de eerste moderne

Zelfportret van Strindberg (ca. 1891), Strindbergsmuseet, Stockholm

Zweedse roman: *De rode kamer* (1879), over een jonge schrijver die in burger-lijk-kapitalistisch Stockholm snel zijn illusies verliest. Behalve 36 toneel-stukken publiceerde de met geestelijke crises kampende Zweed onder andere een naturalistische roman over een nietzscheaanse übermensch die gek wordt (*Aan open zee*, 1890) en twee bundels *Huwelijksverhalen* (1884–1886) waarin zijn grote thema's, het onbegrip tussen de seksen en de zijns inziens funeste emancipatie van de vrouw, pijnlijk scherp naar voren komen. Die reactionaire instelling bracht Strind-berg na felle kritiek op *Een poppenhuis* in conflict met Ibsen, die op zijn beurt zijn bloed wel kon drinken. Ibsen bewaarde in zijn werkkamer een foto van Strindberg met het opschrift 'Beginnende waanzin'; Strindberg zag zichzelf – waarschijnlijk terecht, maar in elk geval tot zijn grote woede – als personage figureren in Ibsens toneel-stukken: zo zou hij te herkennen zijn als de losbollige dichter in *Hedda Gabler*. Het weerhield Strindberg gelukkig niet om stug door te schrijven en in zijn latere zogeheten droom-spelen ook het onderbewuste van zijn personages bloot te leggen.

Impression, soleil levant

Een geuzennaam was het; afkomstig uit een vernietigend artikel in een satirische krant. Vanaf april 1874 noemden de nieuwe Franse schilders, die al een jaar of tien ageerden tegen het conservatisme van de Académie des Beaux-Arts, zichzelf de impressionisten. De naam was afgeleid van de titel van het opvallendste schilderij van hun eerste officiële tentoonstelling: *Impression, soleil levant*, een gezicht op de haven van Le Havre door Claude Monet. Dat hij zo snel ingang vond, had vast te maken met de onmogelijke noemer waar-onder de jonge hemelbestormers zich tot dan toe presenteerden. 'De impressi-onisten' klonk heel wat beter dan 'de Anonieme Coöperatieve Vereniging van Schilders, Beeldhouwers en Graveurs'.

Monets *Impression* was in veel opzichten een paradepaardje van de hele

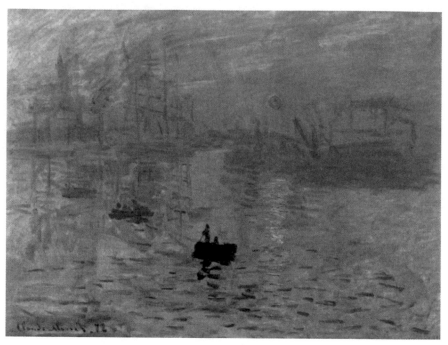

Monet, *Impression, soleil levant* (1872), Musée Marmottan Monet, Parijs

beweging. Niet alleen door de titel, die uitdrukte dat iedere afbeelding van de werkelijkheid alleen maar een impressie kan zijn; maar ook door het schilderij zelf. De zonsopkomst boven Le Havre – drie losjes gepenseelde bootjes tegen een nevelige achtergrond met een fel reflecterend rood stipje – was vanuit het raam van Monets kamer geschilderd, nét niet helemaal *en plein air*, zoals onder de impressionisten gebruikelijk was. Het onderwerp was 'doodgewoon', je kon zien dat de kunstenaar eigenlijk vooral geïnteresseerd was in de reflectie van het licht. De verfstreken waren dik en krachtig en zonder al te veel mengen naast elkaar gezet, heel anders dan op de realistische, donker gekleurde schilderijen van de academisten; het oog van de toeschouwer moest het verbindende werk doen. En zelfs het genre was een breuk met wat voorafging: in de Académie was het landschap, net als het stilleven, uit de gratie. Je moest religieuze of mythologische voorstellingen schilderen, portretten of historiestukken.

Natuurlijk waren de impressionisten niet de eersten die zo te werk gingen. Hun oudere collega's van de School van Barbizon – realisten zoals Gustave Courbet – gingen al de vrije natuur in, en maakten gebruik van nieuwe uitvindingen als de verftube en de fotografie. De romantische meesters J.M.W. Turner en Eugène Delacroix hadden al volop geëxperimenteerd met wat je kleuren buiten de lijntjes zou kunnen noemen, net als een oude meester

als Frans Hals. Scènes uit het dagelijks leven waren al populair bij de Hollandse genreschilders, pasteus schilderen zie je bij Rembrandt en Rubens, proto-impressionistische 'studies in licht' waren eerder gemaakt door onder meer Constable en Corot. Maar het waren de impressionisten die al deze technieken en perspectieven met elkaar verbonden. En niemand zo nauwgezet en volhardend als Monet, die zijn hele lange leven (1840–1926) impressionist zou blijven en zou excelleren in het schilderen van het licht op verschillende tijdstippen – in series met hooischelven, kathedralen, waterlelies.

Peetvader van de impressionisten was de iets oudere Édouard Manet, wiens *Le Déjeuner sur l'herbe* in 1863 geweigerd werd door de Salon de Paris, de officiële jaartentoonstelling van de Académie. Dat was niet onverwacht, want enigszins *kinky* was de picknickscène in het Bois de Boulogne wél: een realistisch geschilderde naakte vrouw – op geen enkele manier thuis te brengen als een mythologische of historische figuur – wordt geflankeerd door een omgevallen picknickmand en twee volledig geklede heren; en ze kijkt je nog rechtstreeks aan ook (een truc die Manet hetzelfde jaar zou herhalen in het even controversiële schilderij *Olympia*). Ophef in de Parijse kunstwereld, die uiteindelijk ook Napoleon III bereikte. Nadat de keizer een rondleiding had gekregen langs alle dat jaar geweigerde werken, verordonneerde hij een speciale tentoonstelling voor het grote publiek; de Salon des Refusés was geboren. Waarna het negen jaar duurde voor de Geweigerden, onder wie Alfred Sisley, Berthe Morisot, Pierre-Auguste Renoir en Edgar Degas, opnieuw gezamenlijk exposeerden.

Tot 1886 organiseerden de impressionisten acht keer een tentoonstelling, waarbij Camille Pissarro als enige altijd vertegenwoordigd was. Toen viel de groep uit elkaar, vooral omdat men het niet eens kon worden over

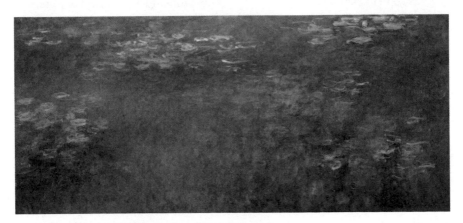

Monet, *Nymphéas* (1920–1926), Musée de l'Orangerie, Parijs

een uitnodiging voor de pointillisten Paul Signac en Georges Seurat. Hun neo-impressionistische schilderen met primaire kleurstipjes (die van een afstand 'samensmolten' tot één afbeelding) was de eerste van een reeks nieuwe 'post-impressionistische' stromingen: japonisme (beïnvloed door Japanse houtsneden), Les Nabis, 'de profeten' (het naar abstractie neigende, kleurrijke schilderen van Pierre Bonnard en Édouard Vuillard), fauvisme (de wilde, emotionele penseelvoering van bijvoorbeeld Henri Matisse), expressionisme (dat niet de indrukken van buitenaf wilde uitdrukken, maar de emoties van de schilder zelf). En dan was er ook nog de impressionistische invloed op eclectische eenlingen als Vincent van Gogh en Paul Cézanne, wiens kleurvlakken in landschappen en stillevens aan de basis stonden van de abstracte kunst.

De maker van de oorspronkelijke *Impression* schilderde intussen gewoon door in de stijl van het impressionisme. In 1883 kocht hij een huis in Giverny (Normandië) met een tuin, die hij steeds verder uitbreidde – onder meer met een fotogeniek Japans bruggetje – en die zijn belangrijkste model werd. Hij schilderde de bomen, de bloemen, de vijver en vanaf 1913 vooral de waterlelies. Bij zijn dood in 1926 liet hij onder meer 22 overvloeiende doeken van twee bij plusminus vijf meter na die bedoeld waren voor twee ronde zalen. Ze kwamen te hangen in de Orangerie in Parijs, waar ze de toeschouwer er nog steeds van doordringen hoe dicht het impressionisme bij de abstracte kunst kon komen. Het is niet verwonderlijk dat Monets *Nymphéas* een belangrijke inspiratiebron vormden voor de vaak in serie tentoongestelde *colorfield paintings* van de Letse Amerikaan Mark Rothko.

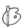 J.M.W. Turner

Volgens John Ruskin was Joseph Mallord William Turner (1775–1851) de vader van de moderne kunst. Toen de 19de-eeuwse kunstcriticus dit schreef, in 1843, had Turner met zijn aquarellen het landschap verheven tot een genre dat zich kon meten met het historiestuk; bovendien voldeed hij ook in zijn schilderijen ruimschoots aan Ruskins fundamentele kwaliteitseis, namelijk dat kunst bovenal waarheidsgetrouw aan de natuur moest zijn. Maar wat Ruskin nog niet kon weten was dat de Britse romanticus, met zijn oog voor kleurnuances, lichtval en invloeden van weersomstandigheden, de directe voorloper was van de twee belangrijkste stromingen van de 19de en 20ste eeuw: het impressionisme en de abstracte kunst. Kijk maar naar zijn beroemdste schilderijen: *Snow Storm* (1842), waarop de stoomboot in moeilijkheden ternauwernood te onderscheiden is van het omringende noodweer; *Rain, Steam and Speed – The Great Western Railway* (1844), dat

154

Turner, *The Fighting Temeraire tugged to her last Berth to be broken up* (1839), National Gallery, Londen

doet denken aan de stationsschilderijen van de impressionisten; *Europa and the Bull* (1846), waarop de Griekse mythe compleet ondergeschikt is aan de in elkaar overlopende kleurvlakken; en niet te vergeten *The Fighting Temeraire tugged to her last Berth to be broken up* (1838), waarvan alleen al de zonsopgang enorme invloed moet hebben gehad op Monets *Impression, soleil levant*. In 2005 werd *The Fighting Temeraire* verkozen tot het favoriete schilderij van de Britten, zeker ook omdat het onderwerp zo aanspreekt: het oorlogsschip dat een beslissende rol in de Slag bij Trafalgar heeft gespeeld, wordt door een stoombootje naar zijn laatste rustplaats gesleept. De symbolische tegenstelling tussen de oude en de nieuwe tijd, het industriële en de natuur, is natuurlijk heel erg pre-impressionistisch.

38 'DIE VERWANDLUNG', *DAS SCHLOSS, DER PROZESS*

Kafka

Uit de boekenkast van mijn ouders herinner ik me een fotoboek, *Kafka's Prague* – loodzwaar in dubbel opzicht, want de ene pagina was nog somberder dan de andere. Het waren moderne, want rond 1980 genomen, foto's van de plaatsen

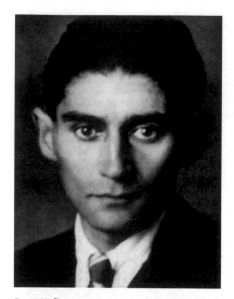

Franz Kafka

Omslag van uitgave uit 2011 van *Der Prozess*
met tekening door Kafka

waar Franz Kafka had gewoond, gewerkt en gelopen. Allemaal in stemmig zwart-wit en met veel slagschaduw, of het nu de claustrofobische straatjes van de oude stad waren, de synagogen en art nouveau-huizen in het voormalige joodse getto, of de Sint-Vitusdom en de Burcht op de linkeroever van de Vltava (beter bekend als de Moldau). Het was de beeldtaal van de legendarische Orson Welles-productie *The Trial* (1962), waarin Kafka's bekendste roman in het idioom van de film noir was gegoten.

Wie Kafka heeft gelezen, projecteert de beklemmende sfeer uit zijn romans en verhalen op de stad waarover de schrijver opmerkte: 'Praag laat je niet los, dit moedertje heeft klauwen.' Dat zijn beroemde romans *Das Schloss* en *Amerika* zich daar helemaal niet afspelen, en dat Praag in *Der Prozess* of in beroemde stadsverhalen als 'Die Verwandlung' en 'Das Urteil' niet met name wordt genoemd, doet daarbij nauwelijks ter zake. En ook niet dat de reëel bestaande Kafka (1883–1924) veel vrolijker was dan je zou denken, of dat er veel humor – en zelfs slapstick – in zijn werk is te ontdekken. Voor de proef op de som hoef je de verhalen alleen maar samen te vatten: een man ontwaakt als een enorm insect; een zoon laat zich door zijn vader tot de verdrinkingsdood veroordelen; een circusartiest vast tot de dood erop volgt; een beul doodt zichzelf bij de demonstratie van een nieuwe martelmachine.

Maar het is waar: Kafka dankt zijn status als invloedrijkste prozaschrijver uit de wereldliteratuur maar ten dele aan zijn vermogen om absurde gebeurtenissen realistisch en soms ronduit grappig te beschrijven. Ten minste zo

belangrijk is zijn beklemmende weergave van existentiële onzekerheid en allesvermalende bureaucratie. Niet voor niets zijn er twee bijvoeglijke naamwoorden van zijn naam afgeleid – kafkaësk en kafkaiaans – die onstuitbaar tot het dagelijks taalgebruik zijn doorgedrongen. Wie gemangeld wordt door helpdesks of ambtelijke procedures roept al gauw Kafka aan. Wie geconfronteerd wordt met valse beschuldigingen of probeert om het beste te maken van een nachtmerrie-achtige situatie, voelt zich verwant met de tragische hoofdpersonen uit Kafka's onvoltooide en postuum gepubliceerde romans *Der Prozess* (1925) en *Das Schloss* (1926).

Het is moeilijk te zeggen welke van die twee hoofdpersonen het beklagenswaardigst is: Josef K., die 'zonder dat hij iets misdaan heeft' op een ochtend wordt gearresteerd en vergeefse pogingen doet om zijn misdaad én zijn rechters te achterhalen; of de voornaamloze landmeter K., die even onsuccesvol in contact probeert te komen met zijn opdrachtgevers op een mysterieus kasteel. Beiden komen ellendig aan hun eind. Josef K. wordt door twee beulen 'als een hond' afgemaakt; K. sterft – zo weten we van Kafka's vrienden, want de schrijver overleed aan tbc voor hij *Das Schloss* van een slot kon voorzien – van frustratie en uitputting zonder dat hij de kasteelheer ooit heeft ontmoet.

Hoewel *Das Schloss*, net als de rest van het ongepubliceerde oeuvre, door Kafka bestemd werd voor de brandstapel (waarvan zijn vriend Max Brod het redde), moet het door de schrijver beschouwd zijn als zijn magnum opus. Niet alleen is het zelfs zonder tekstvarianten dikker dan *Der Prozess* en het veel lichtere *Amerika*; ook heeft het een veelzijdiger hoofdpersoon. Terwijl Josef K. een statische elckerlijc is die past in de religieus-juridische allegorie die Kafka met *Der Prozess* wilde schrijven, is K. een man van vlees en bloed, die vanaf zijn aankomst in het kasteeldorpje in soap-achtige betrekkingen met de bewoners verzeild raakt. Wat niet wil zeggen dat *Das Schloss* gevrijwaard is gebleven van eindeloze interpretatie. De roman is in de loop der jaren onder meer gelezen als een zoektocht naar God, een satire op de Oost-Europese bureaucratie, een aanklacht tegen antisemitisme, een allegorie op het menselijk onvermogen en een symbolische autobiografie (waarbij de onbenaderbare autoritaire kasteelheer stond voor Kafka's tirannieke vader). En net als *Der Prozess* wordt *Das Schloss* ook vaak gezien als een sombere impressie van het leven in de verkalkte Oostenrijks-Hongaarse Dubbelmonarchie – het spiegelbeeld van de vrolijke schelmenroman *De avonturen van de brave soldaat Švejk* (1920) van Kafka's Tsjechischtalige stadgenoot Jaroslav Hašek.

Met Franz Kafka, de Duitstalige joodse Tsjech uit Oostenrijk-Hongarije, kun je alle kanten op. En juist dat maakt hem zo'n populair rolmodel voor schrijvende satirici, pessimisten, mystici, magisch realisten, profeten en symbolisten. Nog dagelijks debuteert er wel ergens ter wereld een schrijver

die zich door zijn werk laat inspireren. En die is in goed gezelschap: onder de tientallen beroemde schrijvers die zich schatplichtig hebben verklaard aan de strenge stilist met de vleermuisoren zijn Samuel Beckett, Jorge Luis Borges, Gabriel García Márquez, Saul Bellow, Albert Camus, Willem Frederik Hermans, Italo Calvino, Harry Mulisch (die hem even voorbij liet komen in *De procedure*), Philip Roth, Milan Kundera, Paul Auster en J. M. Coetzee. Allemaal zijn ze anders; maar allemaal schrijven ze naar het credo dat Kafka formuleerde in een van zijn dagboeken: '*Ein Buch muß die Axt sein für das gefrorene Meer in uns.*'

🏛 De brave soldaat Švejk

Op de lijst van spreekwoordelijk geworden romanfiguren neemt de brave soldaat Švejk een ereplaats in. De dikke, gulzige, slecht geschoren simpelmans uit Praag, die in tientallen tekeningetjes van Josef Lada eens te meer werd vereeuwigd, is het schoolvoorbeeld van de beleefde anarchist die zijn superieuren tot waanzin drijft door hun orders tot op de letter uit te voeren. Behalve een nog steeds hilarische aanklacht tegen de *Befehl ist Befehl*-mentaliteit van de Dubbelmonarchie, en een originele verwoording van het Tsjechoslowaakse onafhan-

kelijkheidsstreven, is *De avonturen van de brave soldaat Švejk in de Eerste Wereldoorlog* (1923) ook een subtiele roman over een wijze gek van wie je nooit helemaal hoogte krijgt. Bij zijn avonturen als hondenmepper, in het gekkenhuis, aan het front en in gevangenschap vraag je je net als Švejks tegenstanders steeds af of hij wel zo dom is als hij zich voordoet. Erg krijgslustig is hij in elk geval niet; de roman kwam in 1925 op de zwarte lijst van het Tsjechoslowaakse leger, werd in vertaling verboden in Polen en Bulgarije, en eindigde in nazi-Duitsland op de brandstapel. De auteur van *De brave soldaat Švejk*, Jaroslav Hašek (1883–1923), was toen al een jaar of vijftien dood. Met zijn onvoltooide schelmenroman zou hij nog vele generaties anti-oorlogsromanciers en satirici beïnvloeden, onder wie Joseph Heller (van *Catch-22*) en de schrijvers van de televisieserie *Blackadder Goes Forth*.

Soldaat Švejk in Karlovy Vary

Het 'Kaiserlied'

Over de Grote Drie van de klassieke muziekgeschiedenis zijn de kenners het snel eens: Bach, Mozart, Beethoven. Maar wie komt daarna, wie is nummer vier? Schubert, als de man die het Duitse lied tot een internationaal exportartikel maakte? Wagner, als de totaalcomponist die de opera verhief tot een gesamtkunstwerk? Of toch Tsjaikovski, als de vernieuwer van de balletmuziek en grote inspirator van de filmmuziek in de 20ste eeuw?

Met het pistool op de borst zouden de meeste muziekliefhebbers waarschijnlijk kiezen voor Joseph Haydn (1732–1809), de Oostenrijks-Hongaarse componist die wordt beschouwd als een pionier van onder meer de symfonie, het strijkkwartet, het pianotrio en de sonatevorm. Haydn was een leermeester van Beethoven en werd bewonderd door zijn jongere tijdgenoot Mozart, die zes strijkkwartetten aan hem opdroeg. Hij componeerde meer dan 450 werken, waaronder 104 symfonieën en 24 opera's, en werd beroemd door zijn lichte, om niet te zeggen humoristische toets. Hij is de schepper van de *Abschieds-Sinfonie* (nr. 45, waarin de musici een voor een het podium verlaten), de 'Palindroomsymfonie' (nr. 47, waarin het thema van het menuet zowel van voor naar achter als van achter naar voor wordt gespeeld), de *Symfonie nr. 94* 'met de paukenslag' (waarin het publiek tijdens het andante hardhandig wordt wakker geschud), en een aantal strijkkwartetten met het soort *false endings* dat *Top 2000*–luisteraars kennen uit popliedjes als 'Make Me Smile' van

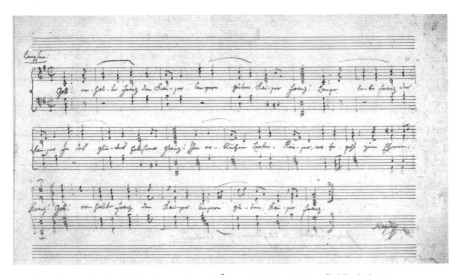

Handschrift van Haydns 'Kaiserhymne' (1797), Österreichische Nationalbibliothek, Wenen

Steve Harley en 'I Can Help' van Billy Swan.

En dat terwijl het lang heeft geduurd voordat het leven van Haydn ook maar enigszins vrolijk te noemen was. Als zoon van een horige wagenmaker in een klein plaatsje aan de Oostenrijkse oostgrens had hij een dickensiaanse jeugd avant la lettre die hij onder meer doorbracht in het strenge internaat voor koorknapen van de Stephansdom in Wenen. Ternauwernood ontsnapt aan castratie – en van school gestuurd omdat hij de staart van de pruik van een van zijn medeleerlingen had afgeknipt – begon hij op zijn zeventiende aan een onzekere carrière als instrumentalist en muziekleraar. Als componist schoolde hij zichzelf door eindeloos de theorieën en composities van Carl Philipp Emanuel Bach uit zijn hoofd te leren en door hand- en spandiensten te verlenen aan de Italiaanse operacomponist Nicola Porpora. In 1760 sloot hij een gedoemd huwelijk met de zuster van zijn naar het klooster geroepen grote liefde.

Thomas Hardy, *Portrait of Joseph Haydn* (1791), Royal College of Music Museum of Instruments, Londen

Het tij keerde toen Haydn in 1761 de (vice-)*Kapellmeister* van de prinsen Esterházy werd, eerst bij Paul Anton in Eisenstadt, vijf jaar later bij Nicolaas Jozef in slot Esterháza aan de Neusiedlersee. Zijn perfectionisme en zijn compositorische veelzijdigheid (van marionettenopera's tot kerkmuziek) smeedden het 14–koppige, later 22–koppige orkest tot een van de beste van Europa, en legden de basis voor zijn faam van Hongarije tot Engeland. Na de dood van prins Nicolaas in 1790 maakte Haydn dan ook twee overweldigend succesrijke tournees langs de Londense concertzalen, om daar onder meer de premières van de symfonieën met de bijnamen *Military*, *Drumroll* en *London* te dirigeren. Teruggekeerd naar Wenen als een vermogend man, wijdde hij zich aan wat je muzikaal rentenieren zou kunnen noemen: hij nam de tijd voor zijn composities, om die zo veel mogelijk diepte te geven, en deed meer dan een jaar over zijn twee oratoria op libretti van de Nederlandse Oostenrijker Gottfried van Swieten: *Die Schöpfung* (1798) en *Die Jahreszeiten* (1801).

De oratoria waren het slotstuk van een muzikale evolutie (en verfijning) die was begonnen bij de barok uit Haydns jeugd en de Sturm und Drang van de jaren zestig en zeventig, culminerend in onder meer de *Trauersinfonie* (nr. 44),

die eigenlijk niet eens zo droevig klinkt, en de zes 'Zonnestrijkkwartetten' (op. 20). Vanaf 1779, toen Haydn niet langer verplicht werd om elke compositie aan prins Esterházy aan te bieden, begon hij te experimenteren met technieken die kenmerkend zouden worden voor de klassiek-Weense stijl en die door Charles Rosen in zijn standaardwerk *The Classical Style* (1971) zijn omschreven als een vloeiende frasering waarin ieder motief zonder onderbreking uit het vorige voortkomt, het laten opgaan van de begeleidende elementen in de melodie, en het toepassen van contrapunt waarin ieder instrument zichzelf kan blijven. Weer een decennium later ging de 'Vader van de Harmonie' steeds meer volksmuziek in zijn composities verwerken – niet alleen de zigeunerritmes die hij kende van het Oostenrijkse platteland maar ook Kroatische melodieën en Keltische en Franse liederen.

Een Kroatisch deuntje en het Engelse volkslied 'God Save The King' waren de inspiratiebronnen voor Haydns populairste en bekendste lied: 'Gott erhalte Franz den Kaiser'. De hymne aan de Oostenrijkse vorst werd geschreven in 1797, toen Wenen bedreigd werd door de legers van Napoleon en het keizerrijk wel een patriottisch steuntje in de rug kon gebruiken. De oorspronkelijke tekst was van de dichter Lorenz Haschka, maar het was de melodie die eeuwig zou blijven. Haydn gebruikte haar zelf in zijn subtiele *Kaiserquartett* (op. 76, nr. 3) en maakte daar in 1799 een pianobewerking van. Waarna het thema terugkeerde in variaties van Czerny en Paganini, opera's van Rossini en Donizetti, en symfonieën van Smetana en Tsjaikovski. Het beroemdste hergebruik was als de muziek van het Duitse volkslied, waarvan de tekst in 1841 door Hoffmann von Fallersleben was geschreven. Tot 1945 werd de eerste strofe van Hoffmanns gedicht gezongen (met de beladen beginzin *'Deutschland, Deutschland über alles'*), daarna de derde (*'Einigkeit und Recht und Freiheit'*); maar de muziek is steevast het 'Kaiserlied' van Papa Haydn.

Stradivarius

'Strads' worden ze liefkozend genoemd door hun Engelstalige bezitters; en bijna allemaal hebben ze ook nog een vaste bijnaam. De violen en cello's van de familie Stradivari uit Cremona zijn de absolute top op instrumentengebied – een symbool van superieure kwaliteit en onbetaalbare luxe. Voor een Stradivarius uit de hoogtijdagen van Antonio Stradivari (1644–1737) worden tegenwoordig miljoenen euro's betaald; veel van zijn circa 650 bewaard gebleven instrumenten worden door de groten uit de viool- en cellowereld (Itzhak Perlman, Isabelle Faust, Janine Jansen, Yo-Yo Ma, Anner Bijlsma) in bruikleen bespeeld. De klank is uniek; tenminste,

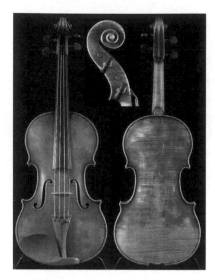

Stradivariusviool

serd met het patina van drie eeuwen mythevorming. Generaties wetenschappers hebben zich gebogen over het hout waarmee Stradivari bouwde (spar, wilg en esdoorn), de vernis die hij gebruikte (een mengsel van Arabische gom, honing en eiwit) en de vraag of de bewezen 'dichtheid' van het hout te danken is aan de kleine ijstijd of de barre omstandigheden in de Kroatische wouden waar het vandaan kwam. Hoe dan ook is de Stradivarius een culturele icoon, figurerend in de verhalen over Sherlock Holmes, het klassieke Donald Duck-verhaal 'The Fabulous Fiddlesticks' van Tony Strobl en de James Bond-film *The Living Daylights*. Zelfs zijn koosnaam heeft school gemaakt: de Fender Stratocaster die menig popgitarist de eeuwige roem heeft bezorgd, wordt doorgaans Strat genoemd.

dat beweren de kenners – bij recente *double-blind tests* met verschillende instrumenten blijken de Stradivariussen moeilijk te onderscheiden van andere goede violen. Maar dat heeft de reputatie van de Strads niet aangetast; de instrumenten zijn allang gepant-

Het kinderboek

Op zoek naar het ultieme kinderboek stuit je al gauw op *Pinocchio*. Het in 1883 als roman gepubliceerde feuilleton van Carlo Collodi is in veel opzichten een modern sprookje, en daarmee vast verankerd in de verhaaltraditie waaruit de kinderliteratuur is ontstaan. De titelheld, een marionet die zijn ondeugden moet bekopen met bloedstollende avonturen (maar uiteindelijk zijn leven betert en verandert in een jongen van vlees en bloed), is een van de bekendste figuren uit de wereldliteratuur. Zijn naam, maar meer nog zijn neus, die groeit wanneer hij leugens vertelt, is internationaal spreekwoordelijk geworden. Om aan te geven dat een politicus een jokkebrok is, hoeft een cartoonist zijn slachtoffer alleen maar een lange neus te geven, terwijl een Australische wetenschapper zelfs het begrip '*the Pinocchio paradox*' heeft

gemunt voor zijn variatie op de uitspraak 'Alle Kretenzers liegen, zegt de Kretenzer': 'Mijn neus is aan het groeien, zegt Pinocchio.' Van *Pinocchio* werden tientallen miljoenen exemplaren verkocht, in 75 talen in 125 landen; het verhaal werd bewerkt of gebruikt in tientallen films, van Walt Disney's *Pinocchio* (1940) tot Steven Spielbergs robot-wil-mens-worden-film *A.I.* (2001). En dan is Pinocchio ook nog de pop die duizenden pizzeria's van een typisch Italiaanse naam voorzag.

Enrico Mazzanti, illustratie voor de eerste Italiaanse uitgave van *Pinocchio* (1883)

Zoals veel klassieke kinderboeken – *Oliver Twist*, *Schateiland*, *Alleen op de wereld*, *School-idyllen* – is *Pinocchio* een ontwikkelingsroman: een naïeve hoofdpersoon leert door schade en schande de lessen van het leven. Maar dat was eigenlijk niet de bedoeling van de Florentijnse journalist Carlo Lorenzini (1826–1890) die de geboorteplaats van zijn moeder als pseudoniem aannam. Zijn aanvankelijke vertelling, *La storia di un burattino* ('Het verhaal van een marionet'), had na vijftien afleveringen een gitzwart einde, met Pinocchio die gruwelijk wordt opgeknoopt aan de hoogste boom. De lezers van de kinderkrant protesteerden en Collodi was gedwongen om zijn creatie te laten herleven; anders waren de avonturen van Pinocchio verstoken gebleven van hoogtepunten als het trauma in Speelgoedland (waar ondeugende jongens veranderen in ezels), de ontsnapping uit de reuzenhaai en de uiteindelijke menswording.

Le avventure di Pinocchio begint met de magische woorden 'Er was eens' en voert tal van sprookjesfiguren ten tonele, van een sprekende krekel tot een fee met blauwe haren. Collodi had zijn sporen verdiend met de vertaling van Perraults *Contes de ma mère l'Oye* (1697), een sprookjesverzameling die – net als de Griekse mythologie en het beroemde non-fictieprentenboek *Orbis sensualium pictus* ('De zichtbare wereld in beeld', 1658) van de Tsjechische pedagoog Comenius – behoort tot de protohistorie van de kinder- en jeugdliteratuur. Pas toen kinderen in de 18de eeuw, onder invloed van de theorieën van John Locke en Jean-Jacques Rousseau, steeds minder als kleine volwassenen werden gezien, kwam er behoefte aan literatuur speciaal voor de jeugd. Aanvankelijk waren dat vooral didactische of religieus-moralistische boeken – denk aan de sprookjes van Andersen – maar rond 1850 verschenen er in

John Tenniel, 'A Mad Tea-Party', illustratie voor *Alice's Adventures in Wonderland* (1865)

Engeland ook humoristische en zelfs absurdistische titels. Met Lewis Carrolls fantasyverhaal *Alice's Adventures in Wonderland* werd in 1865 de gouden eeuw van het kinderboek officieus ingeluid.

In *Alice in Wonderland*, memorabel geïllustreerd door John Tenniel, volgt de zevenjarige Alice (in haar droom) een Wit Konijn door een gat in de grond, om na een lange val terecht te komen in een vreemde wereld waarin eetbare paddestoelen vreemde effecten hebben, poezen kunnen praten en glimlachen, hoedenmakers niet helemaal wijs zijn en speelkaarten zich ontpoppen als meedogenloze heersers. In het vervolg, *Through the Looking-Glass* (1871), stapt Alice door een spiegel heen, en ontmoet ze onder meer levende schaakstukken, een olijke tweeling (Tweedledee en Tweedledum) en het wandelende ei Humpty Dumpty; terwijl ze beroemde ballades als 'Jabberwocky' en 'The Walrus and the Carpenter' te horen krijgt. In beide boeken neemt de kleine Alice het op tegen de absurde logica van de wezens die ze ontmoet, wat tot hilarische dialogen leidt. '"Als ik niet echt was," zei Alice – half lachend door haar tranen – "zou ik niet kunnen huilen." "Ik hoop dat je niet denkt dat dat echte tranen zijn," wierp Tweedledum vernietigend tegen.'

Met zijn woordspelletjes en zijn surrealistische verhalen was de wiskundige Carroll van grote invloed op experimentele schrijvers, onder wie James Joyce (*Finnegans Wake*, 1939) en Raymond Queneau (*Zazie dans le métro*, 1959);

de popgroepen Jefferson Airplane ('White Rabbit') en The Beatles ('I Am The Walrus') lieten zich door hem inspireren; om maar niet te spreken van de komieken van Monty Python. Eerder had *Alice in Wonderland* de weg gebaand voor een golf van spannende en vrolijke boeken die het kind serieus namen. Niet alleen in Groot-Brittannië, waar klassieken als *The Wind in the Willows* (1908) en *Winnie-the-Pooh* (1926) alle verkooprecords braken, maar ook op het continent. Scandinavië bouwde een traditie op *Niels Holgerssons wonderbare reis* (1908) en *Pippi Langkous* (1945), Duitsland op het werk van Erich Kästner (*Emil und die Detektive*, 1930) en Lisa Tetzner (*Erwin und Paul*, 1947), Nederland op Jan Ligthart en Annie M.G. Schmidt, en Italië dus op *Pinocchio*. In Bologna, een van Collodi's woonplaatsen, wordt sinds 1963 de internationale kinderboekenbeurs georganiseerd.

Tot ver in de 20ste eeuw was een belangrijke categorie van populaire kinderboeken de bewerking van een meesterwerk voor volwassenen: *Moby-Dick* zonder de filosofie, *Rob Roy* zonder de uitweidingen. Tegenwoordig, en vooral na het wereldwijde succes van de Harry Potter-serie, gebeurt het omgekeerde en lezen volwassen lezers meer en meer kinderboeken. Die cross-over illustreert de voltooide emancipatie van het kinderboek en herinnert ons aan wat Virginia Woolf zei over de Alice-romans van Lewis Carroll: 'Het zijn geen boeken voor kinderen; het zijn de enige boeken waarin we kinderen *worden*.'

Nijntje

Hoeveel lijntjes heb je nodig voor een tekening van een berglandschap met een opkomende zon? Vier, als je Dick Bruna heet. Drie schuine voor de bergen en een halfronde voor de zon. En meer dan drie kleuren hoef je ook niet te hebben: geel en blauw en groen. Hoeveel tekeningen heb je nodig om een verhaal te vertellen? Twaalf, als je Dick Bruna heet; tenminste, als je er ook vierregelige versjes met abcb-rijm naast zet. Geplakt in vierkante boekjes met een harde kaft hebben de 120 Bruna-kinderverhalen in de afgelopen zestig jaar de wereld veroverd, met meer dan honderd miljoen exemplaren. Betje Big, Snuffie en Boris Beer zijn

Nijntjeparodie *Nijn – eleven* (2009)

household names in vijftig talen, maar hun populariteit valt in het niet bij die van het kleine konijn Nijntje, van hier tot Tokio onder meer bekend als Miffy (Engeland), Nina (Duitsland), Coelhinho (Portugal), Umtwanana (Zuid-Afrika) en Nenchi (Japan).

De voorbeelden van de uitgeverszoon en grafisch ontwerper Dick Bruna (1927) waren de geknipte figuren van Henri Matisse en de primaire kleuren en simpele lijnen van de Stijl-kunstenaars. Zijn eerste boek voor kinderen heette *De appel* (1953) en werd gedragen door cut-out-tekeningen zonder de later zo kenmerkende zwarte contouren; het eerste Nijntje Pluis-avontuur verscheen in 1955, waarna er nog dertig volgden. De eenvoud van de tekeningen – en ook van de verhalen – sloeg universeel aan, maar vooral in Japan, waar een strakke vormgeving en *less is more*-instelling hogelijk gewaardeerd worden. De kunst van het kopiëren ook; Bruna heeft meermalen de strijd moeten aanbinden met flagrante Nijntje-namaak.

41 DE GRAAL EN DE RIDDERS VAN DE RONDE TAFEL

Koning Arthur

Op de lange lijst van Invloedrijke Maar Nauwelijks Gelezen Literatoren neemt de 12de-eeuwse kroniekschrijver Geoffrey of Monmouth een ereplaats in. Zonder zijn *Historia regum Britanniae* ('Geschiedenis van de koningen van Brittannië', 1138), en de daarin verwerkte sagen over de 5de-eeuwse koning Arthur, zouden we een belangrijk deel van de Europese cultuurgeschiedenis missen: de Arthurromances van Chrétien de Troyes, en dus de *Parsifal* van Wagner en *The Da Vinci Code* van Dan Brown; de epen van Sir Thomas Malory en Lord Tennyson, en dus de moderne Arthurverhalen van T. H. White in *The Once and Future King* (1944); tientallen Camelotfilms en -musicals, en dus ook *Monty Python and the Holy Grail* en de talloze computerspellen en *role playing games* over de ridders van de Ronde Tafel.

Geoffrey's erfenis is rijk, terwijl veel van de bekende Arthurelementen pas later aan de legende werden toegevoegd. Bij hem geen zwaard in de steen, geen zoektocht naar de Heilige Graal (hij schrijft een Keltische en dus heidense geschiedenis!) en geen verraad van Sir Lancelot, want het is Arthurs aartsvijand Modred met wie koningin Guinevere ervandoor gaat. Al die romantische tierelantijnen zijn een uitvinding van de hoofse dichters in Frankrijk, die Geoffrey's held tot een bijfiguur in hun gedichten degradeerden. Terwijl Arthur werd afgeschilderd als een 'nietsnut-koning' trokken succesduo's als Lancelot en Guinevere, Tristan en Isolde, Gawain en de Groene

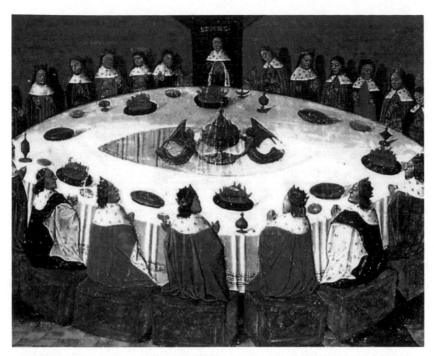
De Graal verschijnt aan de ridders van de Ronde Tafel, miniatuur in Micheau Gonnot's Arthur-
compilatie (1466–1470), Bibliothèque nationale de France, Parijs

Ridder, Walewein en het Zwevende Schaakbord en Perceval en de Heilige
Graal alle aandacht naar zich toe. Van de historische Arthur was men inmid-
dels ver verwijderd.

Áls je al kunt spreken van een historischc Arthur, want alle bronnen die
wij kunnen raadplegen zijn op zijn vroegst gekopieerd aan het eind van het
eerste millennium, meer dan vierhonderd jaar na de beschreven gebeurte-
nissen. Lang genoeg om verlucht te zijn met fantasierijke toevoegingen over
een mythische legerleider die in de chaos na de val van het Romeinse Rijk
een even heroïsche als gedoemde strijd voerde met plunderende stammen
uit Schotland en van overzee: de Picten, de Scoten, de Angelen en de Saksen.
Wat werd doorgegeven is het verhaal van een straaltje licht in de donkerste
Middeleeuwen.

De Franse navolgers van Geoffrey maakten het verhaal nog spectaculairder.
Neem de 13de-eeuwse *Mort le roi Artu*, het slotstuk van een vijfdelige cyclus
waarin ook uitgebreid de geschiedenissen van de Graal, Merlijn en Lancelot
du Lac werden verteld. In dit anonieme Oudfranse prozawerk is het Lancelots
onweerstaanbare liefde voor de vrouw van zijn heer die een dominoramp
veroorzaakt. Arthur wordt door jaloerse getrouwen op het overspel attent
gemaakt, Guinevere wordt veroordeeld tot de brandstapel, Lancelot redt haar,

Arthur trekt naar Bretagne om Lancelots leger te verslaan, zijn als regent achtergebleven *zoon* Mordred neemt de macht in Brittannië over – en uiteindelijk is er na de beslissende slag in de velden van Somerset bijna niemand meer in leven. Arthur wordt door feeën naar zijn graf gedragen, en zijn laatste leenman werpt op zijn verzoek het machtige zwaard Excalibur in het meer waaruit het ooit door Arthur was opgevist.

De *matière de Bretagne* wordt de Bretonse overlevering van de Arthursagen genoemd. Met de Keltische legerleider uit de 6de eeuw heeft die weinig meer te maken, maar dat zal de 12de-eeuwse dichter Chrétien de Troyes een zorg zijn geweest. Het toeval wil dat juist op het moment dat hij zijn invloedrijke *Perceval ou Li contes del Graal* publiceerde, in Engeland hard werd gewerkt aan het verscherpen van Arthurs historische profiel. In 1191 meldden de monniken van de abdij van Glastonbury, gelegen op een heuvel in het moerasland onder Bath, een bijzondere vondst. Bij opgravingen op het kerkhof van de Maria-kapel waren de resten aangetroffen van een extreem lange man en een vrouw met goudblond haar, dat tot stof was vergaan toen de eerlijke vinder het aanraakte. En dat niet alleen, tussen de skeletten was een loden kruis gevonden met de in het Latijn geschreven tekst 'Hier ligt de beroemde koning Arthur, begraven op het eiland Avalon.'

Geen twijfel mogelijk: dit waren de lichamen van Arthur en Guinevere, en dus was de precieze locatie van het mythische Avalon, waarheen Arthur na zijn dood was vervoerd, eindelijk bekend. Tenminste, dat claimden de kloosterautoriteiten, die onmiddellijk een tombe lieten bouwen om het legendarische koningskoppel te eren. Een tombe die intact bleef tot de ontbinding van de kloosters door Hendrik VIII, waarna zowel het omhulsel als de inhoud verloren ging. De huidige beheerders hebben niet eens de moeite genomen om de cenotaaf te voorzien van het onvergetelijke, volstrekt uit de duim gezogen opschrift dat volgens Thomas Malory's *Morte d'Arthur* (1470) ooit het graf sierde: *rex quondam, rexque futurus* ('koning voor eens en altijd').

Zo verstrooid als het vermeende gebeente van Arthur is, zo wijdverbreid is zijn mythe. In de literatuur, de muziek, de film, de beeldende kunst en de popcultuur. Juist de ongrijpbaarheid van de Keltische legerleider heeft ervoor gezorgd dat iedere tijd zijn eigen Arthur kreeg: een volmaakte Victoriaanse gentleman in Tennysons *Idylls of the King* en de schilderijen van de prerafaëlieten, een innovatieve rouwdouw bij Mark Twain (*A Connecticut Yankee in King Arthur's Court*, 1889), een romantische fantasyheld in het jongensboek van T. H. White, een man-onder-de plak bij de feministische fantasyschrijfster Marion Zimmer Bradley (*The Mists of Avalon*, 1983) en een blunderende sukkel in de Monty Python-musical *Spamalot*. In dat opzicht is Arthur werkelijk *the once and future king*.

 ## Roeland

Aan de Ronde Tafel zitten de beroemdste ridders van het Europese sagenrijk. Allemaal? Nee, er is er één die nóg beroemder is, die nóg meer verhalen heeft doen ontspruiten, en dat is Roeland, of Hruodland (Roland) zoals hij in zijn eigen taal heette. De historische Roeland was markgraaf van Bretagne onder Karel de Grote en kwam om het leven bij een scher- mutseling in de Pyreneeën tussen het koninklijk leger en opstandige Basken (778). Zijn *last stand* in de pas van Ron- cesvalles (met het zwaard Durendal en de hoorn Olifant) sprak tot de verbeel- ding van middeleeuwse minstrelen, vooral nadat ze zijn tegenstanders hadden omgedoopt tot Saracenen oftewel moslims. De Roelandliederen

werden rond 1100 verzameld en opge- tekend in het *Chanson de Roland*, een van de grote werken van de zogeheten Karel-epiek, waarna Roeland een zege- tocht door Europa begon. In Midden- en Zuid-Europa werden in zelfbewuste handelssteden als Bremen, Halle, Praag en Dubrovnik enorme Roeland- standbeelden opgesteld als symbool van vrijheid en onafhankelijkheid. Het Roelandslied werd vertaald in het Mid- delhoogduits, het Middelnederlands en het Oudnoors; het werd opgevoerd als poppenspel in Frankrijk en Italië; en het inspireerde in 15de-eeuws Florence zelfs een parodie die de basis vormde voor *Orlando furioso* (1510) van Ludovico Ariosto. Dat romantische ridderepos over liefde en ridderschap

Ansichtkaart (ca. 1905) van het standbeeld van Roland (1404), Bremen

bracht niet alleen het begrip 'razende roeland' in omloop, maar zette ook de pennen in beweging van talloze schrij- vers en componisten – van Lope de Vega tot Virginia Woolf en van Händel tot Haydn.

Kraftwerk

Geen popgroep zo Europees als het Duitse Kraftwerk. Vergeet even het Zweedse ABBA, dat beschouwd wordt als een van de pioniers van de commerciële Europop maar zich baseerde op de Amerikaanse bubblegummuziek. Vergeet ook The Beatles, die hun inspiratie vooral haalden uit de rock-'n-roll uit Memphis en de soul uit Detroit. De ware Europeanen in de pop zijn vier synthesizertovenaars uit Düsseldorf, wier invloed op de muziekgeschiedenis nauwelijks overschat kan worden. In 1974 werden ze beroemd met 'Autobahn', een 22 minuten durend loflied op het wegenstelsel dat Duitsland verbindt met de rest van het continent. Drie jaar later herhaalden ze hun succes met 'Trans Europa Express', waarin de geneugten werden bezongen van een treinlijn die de Champs-Elysées verbond met de Weense nachtcafés en de hippe clubs van Düsseldorf en Berlijn waar je Iggy Pop en David Bowie kon tegenkomen. En in 1983 kwamen ze met de single 'Tour de France', een vrolijke verzameling clichés over de Tour tegen de achtergrond van een hypnotiserende synthesizerbeat. Gezongen in simpel Frans (hoewel er – geheel in Europese Kraftwerkstijl – ook een versie in het Duits circuleert):

> *L'enfer du Nord, Paris-Roubaix*
> *La Côte d'Azur et Saint-Tropez*
> *Les Alpes et les Pyrénées*
> *Dernière étape Champs-Elysées*
> *Galibier et Tourmalet*
> *En danseuse jusqu'au sommet*
> *Pédaler en grand braquet*
> *Sprint final à l'arriveé*
> *Crevaison sur les pavés*
> *Le vélo vite reparé*
> *Le peloton est regroupé*
> *Camarades et amitié*

Lp-hoes *Autobahn* (1974)

Lp-hoes *The Man-Machine* (1978)

Wie zei er dat de Duitsers geen humor hebben? Hoogstwaarschijnlijk iemand die nog nooit naar Kraftwerk heeft geluisterd. Het olijk gestileerde viertal wist een maximaal contrast aan te brengen tussen compromisloze *minimal music* en droogkomische teksten. Waarbij de vervormde robotstemmen, die nu eens dreigend en dan weer melig klonken, het humoristische effect nog versterkten. Luister naar het begin van de herziene versie van 'Radioaktivität' (1991), met morsepiepjes die een geigerteller lijken en gedeclameerde dieptepunten uit de geschiedenis van de kernenergie (*'Tscher-no-byl – Har-ris-burg – Sel-la-field – Hiro-shi-ma'*). Denk aan de concerten die ze gaven waarbij ze als robots bewogen en af en toe een 'solo' weggaven door met veel nadruk op een knopje van hun computer te drukken. Lach om de songtitel 'Ohm Sweet Ohm'. Of beluister 'Autobahn', waarin de geluidseffecten over elkaar heen buitelen en het hoogtepunt wordt gevormd door een parodie op het eigen refrein.

Grappig, maar eigenlijk ging het daar bij Kraftwerk niet om. Het doel was serieuze kunst, muzikaal experimenteren met elektronica, in de traditie van Karlheinz Stockhausen en de pioniers van de zogeheten krautrock (Can, Neu!, Tangerine Dream), maar dan toegankelijker. Tenminste, vanaf *Autobahn*, waarop ook nog de vrolijke (instrumentale) deuntjes 'Kometenmelodie 2' en 'Morgenspaziergang' te vinden zijn. Vóór 1974 hadden de twee motoren van de groep, Ralf Hütter en Florian Schneider, in hun Kling Klang Studio drie compromisloze, want puur instrumentale, albums gemaakt. Pas toen ze *Autobahn* uitbrachten, en het titelnummer inkortten tot een single van iets meer dan drie minuten, beleefden ze in Engeland, en zelfs in de Verenigde Staten, een doorbraak.

'Autobahn' haalde net niet de toptien, maar het nummer moet zijn blijven hangen in de geest van de artiesten die in de jaren daarna de popmuziek zouden beheersen. In die van de kopstukken van de Britse elektropop bij-

voorbeeld: David Bowie (die de B-kant van zijn Berlijnse single 'Heroes' vulde met een hommage aan 'V-2' Schneider), New Order (dat zelfs een song met de titel 'Krafty' uitbracht) en Britse New Romantics als Duran Duran en Depeche Mode. Maar ook de New Yorkse hiphoppionier Africa Bambaataa zong de lof van 'die funky Duitsers' en mixte in 1982 motieven uit de Engelse versies van 'Trans Europa Express' en 'Nummern' door zijn hitsingle 'Planet Rock'. Toch zijn de belangrijkste erfenissen die Kraftwerk – in vier decennia en met een dozijn platen – heeft nagelaten de techno-house en de trance. In de eerste helft van de jaren tachtig verbonden drie elektromusici uit Detroit de stacca-tosynthesizers en repetitieve melodieën van Kraftwerk met de warmbloedige ritmes van de funk. Hun voorbeeld was Africa Bambaataa, maar meer nog dan hij bezorgden ze Kraftwerk de grote naam die het nog steeds heeft.

'George Clinton ontmoet Kraftwerk in de lift' was de omschrijving die technopionier Derrick May eind jaren tachtig voor zijn muziek gebruikte. Kraftwerk was toen al over zijn hoogtepunt heen. De groep behaalde nog groot succes met hun greatest-hitsplaat *The Mix* (1991) en met *Tour de France Soundtracks*, dat het honderdjarig bestaan van de Tour de France in 2003 luister bijzette. Vanaf 2008 hield mede-oprichter Florian Schneider het voor gezien; maar Kraftwerk, dat al sinds 1972 in wisselende samenstellingen als trio, kwartet en kwintet speelde, treedt onder leiding van Ralf Hütter nog steeds op. Zodat ook de iPod-generatie 'de Beatles van de elektronische muziek' nog in levenden lijve kan aanschouwen – als ze zichzelf tenminste niet, zoals in de jaren tachtig, op het podium laten vervangen door robots. Nog in 2012 stonden ze acht avonden achter elkaar in het MOMA in New York. Wie zoiets niet hip genoeg vindt, kan altijd nog een concert bijwonen van hun eigen-tijdse erfgenamen Armin van Buuren en Tiësto.

 ## Dance

Zoveel hoofden zoveel zinnen. Zeker in de miljoenenbusiness die dance heet. Toen de elektronische dansmu-ziek eind jaren tachtig stormachtig opkwam, waren er ruwweg twee soorten: de techno uit Detroit, die zich kenmerkte door een hypnotise-rende beat, en de house uit Chicago, waarin de pulserende synthesizers werden aangevuld met zangstemmen en akoestische instrumenten. Een kwarteeuw later zijn er tientallen vari-aties en subculturen, van acid jazz tot triphop, van mellow tot hardcore, en van Eurodance tot UK garage.

Door de belangrijke rol van de Ame-rikanen in de wordingsgeschiedenis van house en techno zou je je kunnen afvragen of dance wel *made in Europe* is; bovendien heb je overal raves en

ontstaan over de hele wereld nieuwe stromingen. Toch valt er wel iets voor het Europese DNA van de moderne dansmuziek te zeggen. Allereerst was de house er niet geweest zonder de elektropop van Kraftwerk en de synthesizerdisco van de Italiaanse producer Giorgio Moroder, die al in de jaren zeventig protodancenummers maakte met zangeres Donna Summer. Daarnaast is het merendeel van de nieuwe dancestromingen in de Europese clubs ontstaan en zetten dj's uit Europa de toon. In de recentste dj-tophonderd van *DJ Mag* haalde maar één Amerikaan de bovenste tien; om hem heen stonden een Zweed, een Fransman, een Belgisch duo en maar liefst zes Nederlanders: Hardwell, Armin van Buuren, Tiësto, Nicky Romero, Afrojack en Dash Berlin.

Dancefestival Tomorrowland (2012)

Kuifje – Tintin

Eerst een misverstand uit de weg ruimen. De benaming *ligne claire*, gebruikt voor de stijl van de Belgische stripmaker Hergé, sloeg oorspronkelijk niet op de strakke inktlijnen en de heldere kleurvlakken die zo kenmerkend zijn voor de Kuifje-avonturen. Wat volgens Hergé (pseudoniem van Georges Remi, 1907–1983) 'klaar' oftewel helder moest zijn, was de verhaallijn. 'Ge vertelt een histoorke,' zei hij in 1977 tegen de Nederlandse tekenaar Joost Swarte, 'en die historie moet verstaanbaar zijn, dus ge moet kláár zijn.'

173

Het is Swarte, een groot bewonderaar en navolger van Hergé, die het begrip 'klare lijn' over Europa verbreidde. Maar de 23 Kuifje-albums die Hergé tussen 1930 (*Les aventures de Tintin au pays des Soviets*) en 1976 (*Tintin et les Picaros*) publiceerde, gingen daar natuurlijk aan vooraf. Baanbrekende verhalen waarmee Hergé het beeldverhaal grondig vernieuwde. Voor het eerst vertelde een Europese stripmaker een lang avontuur in een vormentaal met tekstballonnen, wolkjes, sterretjes en hulplijntjes die snelheid en beweging suggereren. Hergé was een meester in het verzinnen van een spannende plot, het opzetten van *running gags* en het scheppen van kleurrijke bijfiguren als de opvliegende alcoholist kapitein Haddock, de verstrooide professor Zonnebloem en het blunderende detectiveduo Jansen en Janssen. Maar het was vooral de kwaliteit van de tekeningen die de verhalen over de reizende reporter Kuifje onderscheidde van die over 19de-eeuwse voorgangers als Mijnheer Prikkebeen (Rodolphe Töpffer) en Max en Moritz (Wilhelm Busch). En die zovele van zijn collega's – vaak ook leerlingen en medewerkers uit zijn Brusselse studio – zou inspireren. De klare lijn van Hergé is te herkennen in *Blake en Mortimer* van Edgar P. Jacobs, *Alex* van Jacques Martin, *Sjef van Oekel* van Theo van den Boogaard, *Rampokan* van Peter van Dongen en zelfs een aantal albums van Willy Vandersteens *Suske en Wiske* (namelijk die waarin Wiske hangend krulhaar heeft).

Hergé maakte niet zomaar illustraties bij een verhaal, hij maakte kunst. Je hoeft er alleen maar de beroemde omslagen van de Kuifje-albums voor te bekijken. *De blauwe lotus*, met de titelheld en zijn hondje Bobbie in een mingvaas tegen een rode muur met een schaduwdraak; *De krab met de gulden scharen*, met Kuifje en Haddock op kamelen in de woestijn tegen een blauwe lucht; *Cokes in voorraad*, waarop we door een verrekijker naar onze helden op een vlot kijken – allemaal hebben ze de schijnbare simpelheid en de heldere contrasten van een Bellini, een Munch of een Mondriaan; allemaal hebben ze iets intrigerends waarop je niet uitgekeken raakt. Maar ook in de strips zelf maakte Hergé af en toe pas op de plaats om het verhaal te onderbreken met een tekening van een halve of een hele pagina. Bijvoorbeeld in *Le Sceptre d'Ottokar*

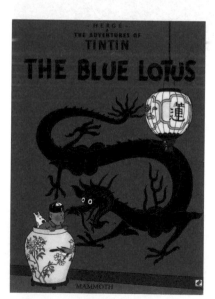

Omslag van de Engelse vertaling van *Le lotus bleu* (1946)

(1939), waarin niet alleen een deel uit een reisgids voor het fictieve Balkanland Syldavië wordt gereproduceerd (inclusief afwijkende typografie), maar ook een beeldschone, zogenaamd 15de-eeuwse miniatuur van een veldslag.

De scepter van Ottokar, het tweede avontuur van Kuifje op Europese bodem (en het eerste dat in het Engels werd vertaald), is voor veel lezers het ultieme stripalbum. Hergé schreef misschien in de eerste plaats voor kinderen – vanaf 1946 in het weekblad *Tintin/Kuifje* – maar hij gebruikte zijn verhalen ook om volwassen satire te bedrijven. En zo vecht Kuifje dit keer tegen een schimmige dictator met de naam Musstler (zoek de twee fascisten in de naam), die van plan is om het koninkrijk Syldavië bij Bordurië te voegen. Inderdaad, een reactie op de Anschluss van Oostenrijk bij Duitsland, gegeven door een auteur die begin 1931, met het inmiddels al vaak hertekende en gecensureerde *Kuifje in Afrika*, wat minder politiek correct uit de hoek kwam. Dezelfde auteur die zich tijdens de Tweede Wereldoorlog in kringen van collaborerende katholieken zou bewegen.

Meer dan enig ander Kuifje-album is *De scepter van Ottokar* gedrenkt in de Europese geschiedenis, en vooral in die van de Balkan, met zijn gecompliceerde Byzantijns-Ottomaanse geschiedenis en zijn voortdurend verschuivende grenzen. Hergé heeft zelfs de moeite genomen om – op basis van Brussels dialect en Slavische morfologie – een eigen taal voor de Syldaviërs te construeren, in navolging van Ludwik Zamenhof, die 1887 de 'internationale hulptaal' Esperanto bedacht. Het was niet het enige idee dat Hergé uit vroeger tijden leende. In een studie uit 1999 werden talloze parallellen getrokken tussen de avonturen van Kuifje en de 'Wonderreizen' (naar onder andere de maan en het middelpunt der aarde) van de Fransman Jules Verne. Daarnaast waren het filmstills en plaatjesboeken, tijdschriften en reisgidsen op basis waarvan hij Kuifjetekeningen fabriceerde. Hergé deed daar ook nooit moeilijk over; niet zonder zelfspot schreef hij een verhaal, *De juwelen van Bianca Castafiore*, waarin een diefachtige ekster een hoofdrol speelt; de boosdoener is op het eerste plaatje van het album te zien.

Vertaald in meer dan honderd talen (en verfilmd door Steven Spielberg) is Kuifje een van de meest verspreide strips ter wereld. En tegelijkertijd onmiskenbaar Europees. Joep Leerssen, hoogleraar Europese studies en auteur van *Spiegelpaleis Europa* (2011), noemde Kuifje – de eeuwige reiziger die dankzij zijn veellistigheid alle gevaren overwint – de ideale uitdrukking van een Europees zelfbeeld dat we sinds Odysseus hebben. En dan hebben we het nog niet eens over kapitein Haddock, fervent whiskydrinker en serievloeker ('Stuk kannibaal! Roodhuid! Basji-boezoek!'). Toen *De krab met de gulden scharen* in het puriteinse en op drankmisbruik gefixeerde Amerika verscheen, moest zijn personage danig gecensureerd worden.

⊄⟩) De Smurfen

Behalve Asterix en Kuifje kent Europa geen succesrijkere stripfiguren dan de Smurfen. De Smurfen, die in 1958 als monomane blauwe kaboutertjes een bijrol speelden in het Johan en Pirrewiet-stripverhaal *La Flûte à six schtroumpfs* van de Waalse tekenaar Peyo (Pierre Culliford). De Smurfen, die een jaar later hun eigen strip kregen, en drie jaar later een primitieve televisieserie, en vrijwel meteen een eigen merchandisinglijn, die onder andere zou leiden tot poppetjes in de cornflakes en bij de supermarkt. De Smurfen, die in 1977 door Vader Abraham vereeuwigd werden in

Omslag van Peyo's *Schtroumpf vert et Vert Schtroumpf* (1972)

''t Smurfenlied', en die niet alleen in Nederland en België wekenlang in de toptien stonden, maar ook in Zweden, IJsland, Frankrijk, Duitsland, Engeland en vele andere landen. De Smurfen, die helemaal nooit meer weg zijn geweest sinds ze in 1981 een eigen tekenfilmserie kregen waarmee ook de Amerikaanse en Aziatische markt definitief veroverd werd, die in 1989 hun eigen pretpark bij Metz kregen, en die het zelfs geschopt hebben tot mascottes van de Olympische Spelen en Unicef.

Ze heten *Schtroumpfs* in het Frans, *Schlümpfe* in het Duits, *Smølferne* in het Deens, *Smrkci* in het Sloveens, *Pitufos* in het Spaans, *Barrufets* in het Catalaans en een variatie op Schtroumpfs of Smurfen in 35 andere talen. In Nederland zijn ze voer voor parodieën en is het werkwoord 'smurfen' volledig ingeburgerd, zelfs als synoniem voor het witwassen van geld of het uitvoeren van een DoS-aanval. In andere landen zal dat niet anders zijn. Je zou bijna vergeten dat de Smurfen ook nog avonturen hebben beleefd die het meer dan waard zijn gelezen te worden, zoals het verhaal *Schtroumpf vert et Vert Schtroumpf* (*Smurfstrijd om de taalsmurf / Smurfe koppen en koppige Smurfen*, 1973) waarin Peyo de taal-strijd in zijn vaderland België hekelt.

Het Lam Gods van de gebroeders Van Eyck

Ze waren niet allemaal Vlaams, en allesbehalve primitief. Toch zijn de baanbrekende Laaglandse schilders uit de 15de eeuw de geschiedenis ingegaan als de Vlaamse Primitieven. Dat kwam door de grote 'Exposition des Primitifs Flamands' die in 1902 werd gehouden in Brugge, de stad waar schilders als Jan van Eyck, Hans Memling, Petrus Christus en Gerard David hun beste werk hadden gemaakt. Het woord *primitif* uit de titel van de tentoonstelling moest verstaan worden als 'vroeg' of 'eerst'; en de *Flamands* kwamen uit onder meer Tournai (Rogier van der Weyden) en Haarlem (Dirk Bouts), zodat de tegenwoordige wetenschappelijke benaming 'vroeg-Nederlandse schilders' heel wat beter op zijn plaats is.

What's in a name? Het gaat erom dat een groep kunstenaars, op het breukvlak van late gotiek en renaissance, een schilderkunst ontwikkelde die de opdrachtgevers rond 1450 technisch en emotioneel verblufte en bijna zes eeuwen later nog steeds drommen mensen ontroert. De religieuze taferelen van Van der Weyden en Bouts, de portretten van Memling en Christus, de altaarstukken van Hugo van der Goes en Jan van Eyck luidden niet alleen de

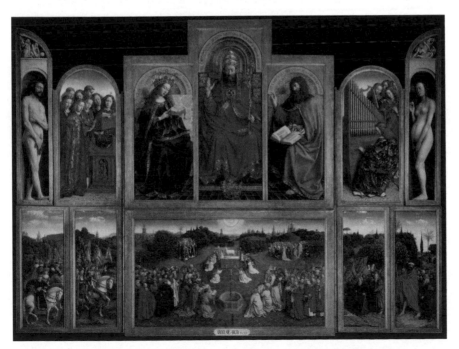

Hubert en Jan van Eyck, *Aanbidding van het Lam Gods* (1432), Sint-Baafskathedraal, Gent

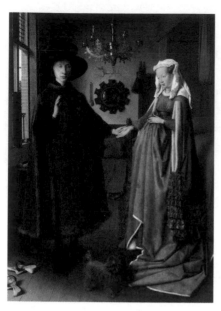

Jan van Eyck, *Portret van de Arnolfini's* (1434),
National Gallery, Londen

noordelijke renaissance in, maar maakten ook grote indruk op kunstenaars uit Italië en Spanje. De Florentijnen Ghirlandaio en Botticelli bewonderden de portretten en altaarstukken uit de Nederlanden, de Venetianen Messina en Bellini 'leenden' de kleur en het licht van de Primitieven, en aan de Spaanse hoven waren de Vlamingen zo populair dat de hele 15de-eeuwse schilderkunst *pintura hispanoflamenca* wordt genoemd. De handelscontacten tussen het rijke Vlaanderen en Zuid-Europa deden als smeerolie voor de beïnvloeding dienst.

Over olie gesproken: daarin lag de belangrijkste technische vernieuwing van de vroeg-Nederlandse schilders. Tot circa 1400 was er gewerkt met tempera, verf op basis van eigeel; daarna begonnen schilders te experimenteren met olieverf, laag voor laag opgebracht op mooie eikenhouten panelen – een garantie voor bestendigheid én voor subtiele effecten van het licht dat door de verschillende kleurlagen kan heen dringen of weerkaatst wordt. Vooral Jan van Eyck (ca. 1400–1441), die ook als eerste reliëfgevende schaduwen in zijn werk introduceerde, was hier een meester in. Het lukte hem om stoffen en edelmetalen zo levensecht weer te geven dat zijn werk net zo hoog werd aangeslagen als dat van borduurwerkers en edelsmeden. Zijn geschilderd goud was spectaculairder dan het echte verguldsel dat zijn voorgangers op hun schilderijen aanbrachten.

Maar Van Eyck en zijn collega's werden door hun fijnschildertechniek – die haar oorsprong vond in het verluchten van boeken met miniaturen – ook de grondleggers van het westerse realisme. Ze waren opgegroeid in de tijd van de internationale gotiek, een via de Europese vorstenhoven verbreide stijl waarin elegantie belangrijker was dan diepte en waarachtigheid. Van Eyck maakte alles realistischer: het licht, de mensen, de kleren, de interieurs. Kijk maar naar *Het portret van de Arnolfini's* (1434) in de National Gallery in Londen. De pasgetrouwde Italiaanse Bruggelingen mogen er wat stijfjes bij staan, ze zijn levensecht. Net als hun gezichten en de luxe stoffen waarin ze gehuld zijn. En wat te denken van het langharige mopshondje aan de voeten van de vrouw? Van de rondslingerende houten sandalen en de minutieus versierde kroon-

luchter? Of van de bolle spiegel aan de muur waarin niet alleen de kamer weerspiegeld wordt maar ook twee figuren in een deuropening? Je kunt begrijpen waarom het portret ook wel is omschreven als het eerste genreschilderij uit de moderne geschiedenis.

Van Eyck heeft wel meer felrealistische schilderijen gemaakt: *De Madonna met kanunnik Van der Paele* (1436) bijvoorbeeld, waarop de geestelijke met onderkinnen en groeven is afgebeeld (en een leesbril in zijn hand); *De Madonna van kanselier Rolin* (1435), met onder veel meer een weids doorkijkje naar een rivierlandschap; en natuurlijk *Het Lam Gods*, het mega-altaarstuk uit de Sint-Baafskathedraal in Gent dat Jan samen met zijn broer Hubert in 1432 schilderde. Een veelluik van twaalf op zichzelf al prachtige panelen dat zo'n beetje het hele christendom samenvat. Met Jezus die aanbeden wordt in de vorm van een lam; Maria, God en Johannes de Doper boven hem; Adam en Eva (de eerste realistische naakten in de westerse kunst!) links- en rechtsboven; vier groepen figuren die zich naar de aanbidding van het Lam toe bewegen links- en rechtsonder; en daarboven musicerende en zingende engelen. Het realisme is zo consequent doorgevoerd dat aan de stand van de monden van de zangers te zien is of ze laag of hoog zingen.

Het Lam Gods is het beroemdste schilderij van de Vlaamse Primitieven, ook al omdat de polyptiek een bewogen geschiedenis kent. Het werd gered van de Beeldenstorm (1566), deels geroofd door de Franse bezetters van 1794, deels verkocht aan de Pruisische koning (1816), deels overlangs doorgezaagd in een Berlijns museum (1894) en herenigd in Gent door een clausule in het Verdrag van Versailles (1919). In 1934 werden twee panelen ('De Rechtvaardige Rechters' en 'Sint-Jan de Doper') gestolen, waarvan er maar een is teruggevonden. Waarna het in 1942 geroofd werd door de Duitsers (voor het Führermuseum in Linz), geparkeerd in een zoutmijn, en na de oorlog weer teruggesleept naar Gent, waar het tussen 1950–1951 en vanaf 2010 aan restauratie werd onderworpen. Bij de laatste inspectie bleek dat de zeshonderd jaar oude panelen van de Van Eycks nog in uitstekende staat waren. De kopie van het paneel van 'De Rechtvaardige Rechters' uit 1941 was er heel wat slechter aan toe.

Vlaamse wandtapijten

Zeg niet dat de Europese tapijtkunst begint met de Tapisserie de Bayeux; het imposante stoffen stripverhaal over de verovering van Engeland door de Normandiërs (1066) is namelijk geborduurd en niet geweven. Wandtapijten waren er al eerder, ze dienden als decoratie van paleizen en kerken (zoals het Keulse Sint-Gereonstapijt) en als verwarmingselementen voor

tenten, kastelen en huizen; maar het was in de Late Middeleeuwen dat ze écht in de mode kwamen. Op grote schaal werden ze geproduceerd in de centra van wolnijverheid in Vlaanderen: Doornik, Atrecht, Brugge, Edingen en vooral Oudenaarde, dat tussen de 15de en de 18de eeuw de belangrijkste exporteur was van 'verdures', tapijten met een (groene) achtergrond van loof en/of bloemen. Vanaf de 16de eeuw was de tapijtweef- en verfkunst de belangrijkste tak van industrie in Mechelen en Brussel, terwijl vanuit Antwerpen ook de export naar de rest van Europa ter hand werd genomen. Grote opdrachtgevers waren de Habsburgse vorsten, met name Karel V en Filips II. De beroemdste tapijtwever was Pieter van Edingen, die in het begin van de 16de eeuw een positie van pauselijk tapissier verkreeg dankzij zijn tapijtreeks *Handelingen der apostelen* op basis van 'kartons', geschilderde ontwerpen, van Rafaël. De beroemdste *Vlaamse* kartonmaker was Peter Paul Rubens, wiens ont-

werpen onder meer te vinden zijn in de dom van Keulen en Kasteel Heeze. De opkomst van de behangindustrie in de 18de eeuw betekende krimp in de productie van tapijten, en het originaliteitsdogma in de kunsttheorie van de 19de eeuw ('alleen de kartons zijn scheppende kunst') deed het wandtapijt als kunstvorm kwijnen. Misschien dat de nieuwe techniek van het 'uitlezen' van foto's op tapijten voor een renaissance kan zorgen. Moderne kunstenaars als Marc Quinn en Pae White experimenteren er al mee.

Vlaams wandtapijt met rinoceros (ca. 1550), slot Kronborg, Helsingør

De Laokoöngroep

Michelangelo had altijd gelijk. Alleen duurde het soms een paar eeuwen voordat hij het kreeg. Neem zijn theorie over de afgebroken rechterarmen van de sculptuur die wij kennen als de Laokoöngroep. Toen *Laokoön met zijn zonen* in januari 1506 in een ruimte onder een wijngaard op de Esquilijn in Rome werd gevonden, ontspon zich onder de toegestroomde kunstkenners een felle discussie. Dat het hier een beroemd beeld betrof dat al in de Oudheid door Plinius Maior was beschreven; dat het in de 1ste eeuw v.Chr. gemaakt moest

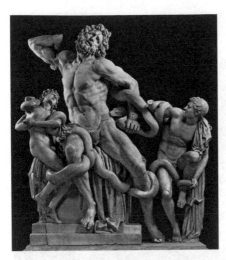

Agesander, Athenodoros en Polydoros van Rhodos, Laokoöngroep (ca. 100 v.Chr.), Musei Vaticani, Vaticaanstad

zijn door Agesander, Athenodoros en Polydoros van Rhodos; dat het verwees naar een tragedie van Sofokles over de Trojaanse priester die door een zeeslang gegrepen werd – daarover waren de meesten het eens. Maar hoe moest het witmarmeren beeld gereconstrueerd worden? Hoe waren de ontbrekende rechterarmen van Laokoön en zijn jongste zoon oorspronkelijk gevormd?

Volgens Michelangelo, die in Rome werkte aan een tombe voor de regerende paus Julius ii, lag het voor de hand dat de armen achterovergebogen waren; geheel in lijn met de doodsstrijd van de priester en zijn zonen. Volgens zijn collega Jacopo Sansovino hielden de slachtoffers hun armen gestrekt omhoog – dat was veel heroïscher. Paus Julius ii, die de Laokoöngroep meteen voor zijn Belvedere-tuinen had opgeëist, besloot tot een ontwerpwedstrijd voor de restauratie en legde de beslissing bij Rafaël. Die koos voor het plan van Sansovino, waarna Laokoön en zijn zonen met opgeheven armen eeuwenlang in het Vaticaan – en korte tijd als oorlogsbuit van Napoleon in het Louvre – zouden pronken. Pas in de jaren vijftig van de vorige eeuw werd een in 1906 gevonden marmeren arm – precies zo gebogen als Michelangelo had voorspeld – geïdentificeerd als die van Laokoön; en toen duurde het nog dertig jaar voor de Laokoöngroep opnieuw werd gerestaureerd en geëxposeerd.

De faam van de beeldengroep had zich toen al over de wereld verspreid – kopieën van Laokoön (met opgeheven arm) staan in honderden tuinen en parken, van het Provinciehuis in Haarlem tot het Marinemuseum in Odessa. Het beeld is net als de Venus van Milo en de Nike van Samothrake een van de iconen van de hellenistische beeldhouwkunst, die op haar beurt volgens sommigen weer het hoogtepunt is van de Griekse sculptuur. Natuurlijk, de archaisch-Griekse *kouroi* (jongens) en *korai* (meisjes) met hun serene glimlachjes en perfecte lijven ontroeren na 2500 jaar nog steeds. En ja, de namen van grote klassieke beeldhouwers als Feidias (van het Athene-beeld in het Parthenon) en Praxiteles (van de Afrodite van Knidos) zijn bekender dan die van de makers van *Laokoön met zijn zonen*. Maar tegen de barokke expressiviteit en het technische meesterschap van het hellenisme, de mengcultuur die ontstond na de

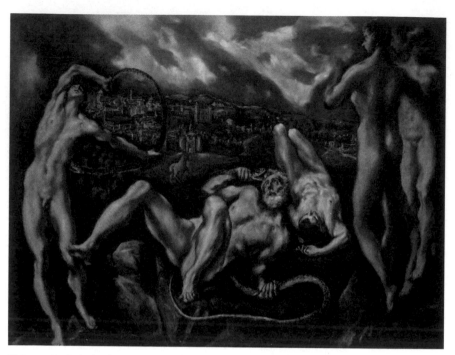

El Greco, *Laokoön* (ca. 1610–1614), National Gallery of Art, Washington, D.C.

verovering van het Oosten door Alexander de Grote (356–323), kunnen ze in de ogen van velen niet op.

De Laokoöngroep was een instant-sensatie. Michelangelo was maar een van de vele renaissancekunstenaars die zich door het realisme en de dynamiek van het beeld lieten beïnvloeden, zoals te zien is in de beelden van de opstandige en de stervende slaaf die hij voor de tombe van Julius II maakte. Rafaël en Titiaan refereerden er in hun werk naar hartelust aan. De karikatuur die Titiaan tekende van drie apen met slangen om hun lichaam – wellicht als uitwerking van zijn idee dat kunst de werkelijkheid na-aapt – zette zelfs een trend. Het aantal parodieën op de Laokoöngroep is niet te tellen. Alles waar mensen mee worstelen, van financiële problemen tot internetaansluitingen, is wel eens in de Laokoönvorm gegoten. En het kan nog meliger. Wat te denken van een slager en zijn jongens die in gevecht zijn met een lange worst (Charles Addams) of drie kerstvierders verstrikt in het pakpapier van hun cadeautjes (kersteditie van *The New Yorker*, 1990)?

De belangrijkste mijlpaal in het nachleben van de Laokoöngroep was ongetwijfeld het essay dat Gotthold Ephraim Lessing in 1766 schreef: *Laokoon oder Über die Grenzen der Malerei und Poesie*. Aan de hand van het beroemde beeld én de beschrijving van de dood van Laokoön bij Vergilius (*Aeneis*, boek II), vergeleek de Duitse Verlichtingsdenker de verschillende manieren waarop poëzie

en beeldende kunst een verschrikkelijke gebeurtenis uitbeelden – waarbij hij constateerde dat de beeldhouwers de pijn van Laokoön minder realistisch kunnen laten zien, omdat ze bijvoorbeeld zijn doodskreet om esthetische redenen (een wijdopen mond is *not a pretty sight*) moeten afzwakken. De Romeinse dichter Horatius mocht dan gezegd hebben dat de poëzie zich moest spiegelen aan het beeld ('*ut pictura poesis*'), Lessing betoogde dat het twee compleet verschillende kunstvormen waren.

In de eeuwen na Lessing werd Laokoön onderdeel van de meccanodoos van de moderne kunstenaar, vooral nadat een generatie Franse neoclassicisten kennis met het beeld had kunnen maken toen het rond 1800 als oorlogsbuit door Napoleon was tentoongesteld. Je hoeft niet lang naar de beelden van Zadkine (*De verwoeste stad!*), de sculpturen van Calder of de schilderijen van Dalí te kijken om de lijnen en thema's van de Laokoöngroep terug te zien. De mooiste geschilderde variatie is trouwens al een paar eeuwen ouder en komt van het palet van de maniërist El Greco, die de Trojaanse priester en zijn zonen omstrengeld door slangen portretteert tegen de achtergrond van zijn eigen woonplaats Toledo. En de mooiste *literaire* verwijzing komt uit *A Christmas Carol* van Charles Dickens, die zijn hoofdpersoon Scrooge na een drukke nacht in grote haast zijn kousen laat aantrekken en hem laat opmerken dat hij een 'perfecte Laokoön van zichzelf' aan het maken is.

Vaasschilderkunst

Net als in de klassiek-Griekse beeld-houwkunst stond in de vaasschil-derkunst de mens centraal. Een heel verschil met de kunst van oudere culturen, waarin vooral flora, fauna en de goddelijke koning werden afge-beeld. Heel anders ook dan de schilde-ringen uit de zogeheten geometrische periode (10de tot 7de eeuw), die zich kenmerkte door abstracte versie-ringen en geabstraheerde figuren, en de daaropvolgende oriëntaliserende periode, met haar herhalende friezen van dieren en menselijke silhouetten. Vorm en proportie van het mense-lijk lichaam waren belangrijk voor

Eksekias, Dionysos-vaas (ca. 530 v.Chr.), Staatliche Antikensammlungen, München

de Griekse pottenbakker, die hand-
werksman en kunstenaar tegelijk was,
maar die alleen in zeldzame gevallen
(Eksekias, Douris, Onesimos, Polyg-
notos) zijn werk signeerde. Vanaf de
late 7de eeuw, toen in Korinthe en
Athene de zwartfigurige vaasschilder-
kunst opkwam, waren de belangrijkste
inspiratiebronnen de mythologie en
het dagelijks leven; bekende scènes
uit de Trojaanse Oorlog en de omzwer-
vingen van Odysseus, maar ook van
olijvenpluk en schoolwerk, werden in

zwart in de bij het bakken oranjerood
verkleurende klei 'gestanst'. Bij de
roodfigurige stijl gebeurde precies
het omgekeerde: de figuren werden
na het bakken op de zwartgemaakte
laag gepenseeld. De vorm van de vaas
maakte niet uit; de beeltenis kon even-
goed op een hydria (waterkruik) of een
amfoor (kruik met twee handvatten)
gezet worden als op een oinochoë
(wijnkan) of een krater (mengvat); ken-
ners onderscheiden meer dan twintig
soorten aardewerk.

LEGO

Ergens in de ruimte zweven ze, op weg naar Jupiter: de drie legopoppetjes
die twee jaar geleden door NASA richting Jupiter werden geschoten. Aan
boord van de sonde *Juno*, die in 2016 haar bestemming moet bereiken, reizen
de Romeinse goden Jupiter en Juno en de Italiaanse astronoom Galilei naar
plaatsen waar geen enkel stuk speelgoed hun ooit is voorgegaan. Ze hebben de
grootte en de bouw van de legofiguurtjes die we allemaal kennen, maar zijn
voor deze gelegenheid gemaakt van onverwoestbaar aluminium.

De *minifigs in space* vertegenwoordigen onze aarde, maar ook Europa, en
meer specifiek Denemarken, waar in 1958 de zegetocht van het plastic bouw-
materiaal begon – met het octrooi op een steentje met acht noppen aan de
bovenkant en drie holtes van onderen, waarmee stapelen kinderspel werd.
De gelukkige patenthouder was een voormalige meubelfabriek in Billund,
waar sinds 1932 houten speelgoed was gemaakt onder de merknaam LEGO,
een condensering van de Deense woorden *leg godt*, die letterlijk 'speel goed'
betekenen. Na de Tweede Wereldoorlog was de fabriek van ex-timmerman Ole
Kirk Christiansen en zoon Godtfred al snel overgestapt op plastic speelgoed,
maar doordat de kwaliteit van het materiaal te wensen overliet, duurde het
tot de jaren zestig voordat de legoblokjes internationaal konden doorbreken.
Dankzij het gebruik van de onverslijtbare kunststof acrylonitril-butadieen-
styreen (ABS), maar ook dankzij de inventiviteit van de LEGO-ontwerpers.

LEGO is groot in Noord-Amerika en het Verre Oosten en in heel Europa,

al heeft dat door het neerlaten van het IJzeren Gordijn en de Koude Oorlog (1948–1989) lang geduurd. De victorie begon in Duitsland (waar het chemieconcern Bayer vanaf 1963 de vaste leverancier werd van de kunststof voor de blokjes). De omliggende landen volgden snel daarna, waarbij vooral Groot-Brittannië onverzadigbaar bleek. Het was dan ook in Engeland, op een steenworp afstand van het paleis in Windsor, dat in 1996 het eerste filiaal van het pretpark Legoland werd gebouwd. Het origineel staat (vanzelfsprekend) in Billund, en is een populair bedevaartsoord voor gezinnen met jonge kinderen – ook uit het voormalige Oostblok, dat sinds de Val van de Muur belangrijk is als groeimarkt én als plaats waar een groot deel van de 36 miljard nieuwe steentjes per jaar wordt gefabriceerd.

Meer cijfers? LEGO maakt meer dan 2200 verschillende stenen in zestig kleuren; het logo, witte letters LEGO met een zwarte en een gele rand op een rood vlak, behoort tot de honderd bekendste ter wereld. Zes standaard bouwstenen van twee bij vier noppen schijn je op 915.103.765 verschillende manieren te kunnen combineren. De multinational boekte over 2010 een winst van bijna een half miljard euro, vooral dankzij de Russische markt en de Harry Potter-rage. Als je alle sinds 1958 geproduceerde legosteentjes over de wereldbevolking zou verdelen, had iedereen er 62. De LEGO-ontwerpgroep in het hoofdkantoor in Billund bestaat uit 120 personen van twintig verschillende nationaliteiten.

En dat voor een product dat door en door Europees is. Met gevoel voor traditie kun je de oorsprong van de stapelbare, specieloze steentjes terugvoeren op de *dry stone walls* die al duizenden jaren door boeren van Ierland tot Cyprus worden gebouwd, of zelfs tot de zogeheten cyclopische muren van de Myceense en archaïsch-Griekse beschaving. Zeker is dat de uitvinder van het lego op de schouders van reuzen stond. De plastic bouwsteen was al in 1939 gepatenteerd door de Engelsman Harry Page, terwijl de eerste kinderbouwblokjes voor de massaproductie eind 19de eeuw werden gepatenteerd in Duitsland.

Toon mij uw oude lego en ik zeg u hoe oud u bent. Simpele, slecht klikkende steentjes in rood en wit, opgeborgen in een triplex bewaardoos met verschillende compartimenten?

Digitale *minifig* voor het LEGO-computerspel *Harry Potter: Years 1–4* (2010)

Geboren in de eerste helft van de jaren vijftig. Steentjes in alle kleuren, met bouwtoebehoren en wellicht ook een legotrein met motor en rails? Inmiddels 50–plus. Een doos vol duplo, de opgeblazen en dus kindvriendelijke versie van de legostenen? Veertiger. De trotse bezitter van de LEGO Technic-serie? Opgegroeid in de jaren tachtig. Star Wars- en Indiana Jones-figuurtjes, plus ruimte- en jungle-accessoires in plastic opbergpallets voor onder het bed? *Born in the nineties.* Alles door elkaar, aangevuld met Harry Potter-lego in alle hoeken en gaten van het huis? U heeft zelf kinderen onder de twaalf, die niet zo van het systematisch opbergen zijn.

Het zal niet lang duren of iedereen in Europa zal met lego (toevallig ook Latijn voor 'ik stel samen') zijn opgegroeid. Een jongetje uit Litouwen kan samenspelen met een meisje uit Spanje, een Hongaar met een Ierse – al slaat het Esperanto onder het kinderspeelgoed meer aan bij het mannelijke dan het vrouwelijke deel van de bevolking. En ook als volwassene word je er voortdurend mee geconfronteerd. Niet alleen omdat je er blootsvoets op stapt in de kinderkamer, maar omdat het een bron van inspiratie is voor kunstenaars en andere creatieven. Legobouwsels figureren in stop-motionproducties, speelfilms en videoclips, zoals Michel Gondry's filmpje bij 'Fell In Love With A Girl' door The White Stripes; terwijl legopoppetjes zó vaak in de moderne kunst worden gebruikt dat er zelfs een genre naar is genoemd: 'brick art'. De controversieelste vertegenwoordiger ervan is de Pool Zbigniew Libera, die concentratiekampscènes nabouwt met lego; de grappigste de Californische internet-'dominee' Brendan Powell Smith, die in 2001 begon met een website waarop de Bijbel in lego wordt uitgebeeld. *The Brick Testament* bestaat inmid-

Lilith Burger, *Europa in lego*

dels uit bijna 4600 foto's van meer dan 420 verhalen uit de Bijbel. Alle *minifigs*, van Abraham tot Zacharias, zijn uitgevoerd in de originele kunststof. Want echt lego is niet van aluminium maar van Europees plastic.

Rubik's Cube

De Hongaarse architect Ernő Rubik (1944) vond in 1974 een driedimensionale puzzel uit waarbij een beweegbare kubus met negen kleurvakjes per zijde zo snel mogelijk aan alle zijden egaal gedraaid moest worden. De 'Hungarian Magic Cube' leidde een bescheiden bestaan onder studenten en kinderen, totdat hij in 1980 verkocht en op de markt gebracht werd in Duitsland, waar Rubik's Cube meteen speelgoed van het jaar werd. Dertig jaar later waren er meer dan 350 miljoen exemplaren in omloop, bijna twee keer zo veel als spellen als het Amerikaanse Monopoly of het van oorsprong Indiase Ludo (Mens-erger-je-niet). De kubus werd niet alleen onderdeel van de populaire cultuur (als symbool voor de buitengewone intelligentie van degene die hem in één kleur kan krijgen), maar ook studie-object voor wiskundigen (die onder meer narekenden dat er 43

quintiljoen mogelijke kleurvakcombinaties zijn) en wedstrijdmateriaal voor zogeheten *speedcubers*, die een in de war gemaakte kubus in minder dan zes seconden egaal kunnen krijgen. De wereldkampioen 2013 is de Australische tiener Feliks Zemdegs, kleinzoon van Litouwse immigranten; de Nederlander Mats Valk werd op het WK in Las Vegas tweede.

The Lord of the Rings

De beste Europese roman van het vorige millennium is niet *Ulysses* of *Don Quichot*, niet *Nineteen Eighty-Four* of *Anna Karenina*, maar *The Lord of the Rings* van J.R.R. Tolkien. Tenminste, volgens de tienduizenden Britse lezers die aan het eind van de 20ste eeuw meededen aan twee concurrerende polls,

van boekhandel Waterstone's en de deftige Folio Society. Hun mening werd onderstreept door een enquête van Amazon, en door de torenhoge verkopen van Tolkiens trilogie. Meer dan 150 miljoen exemplaren zijn er in de afgelopen zestig jaar van afgezet, en de erven Tolkien tellen nog steeds door – met verdubbelde kracht dankzij het succes van de verfilming van de drie delen door Peter Jackson (2001–2003), een verfilming die de populariteit van de boeken heeft doen exploderen. Ook bij de BBC-boekenverkiezing *The Big Read* (2003), en de spin-offs daarvan in Duitsland en Nederland, eindigde *The Lord of the Rings* op de eerste plaats.

John Ronald Reuel Tolkien (1892–1973) schreef het verhaal van de queeste van de dwergachtige hobbit Frodo in de jaren veertig, als opvolger van zijn romandebuut *The Hobbit* (1937), dat een groot succes bij kinderen was geworden. In *The Hobbit* wordt een andere hobbit, de altijd voorzichtige Bilbo Baggins, door de wijze tovenaar Gandalf betrokken bij een schijnbaar hopeloze poging om in verre landen een geroofde goudschat van een machtige draak terug te krijgen. In *The Lord of the Rings* reist een genootschap van sprookjeswezens door Midden-aarde naar de Doemberg, om daar een magische ring te vernietigen die in handen van de boze macht Sauron een ramp van apocalyptisch formaat zou betekenen. Het is de aloude strijd tussen Goed en Kwaad, door Tolkien opgetuigd met behulp van een ongebreidelde fantasie en een encyclopedische kennis van Noord-Europese saga's en epen. De in de Engelse Midlands opgegroeide taalwetenschapper was dan ook in het

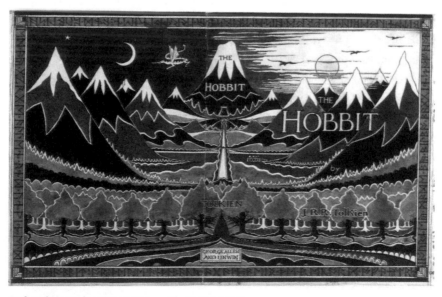

Stofomslag van de eerste editie van *The Hobbit* (1937)

dagelijks leven hoogleraar Angelsaksische cultuur in Oxford en publiceerde onder meer een vertaling van het Oudengelse heldendicht *Beowulf*.

The Lord of the Rings had bij verschijning in 1954 en 1955 groot succes, maar dat viel in het niet bij de manier waarop de boeken een decennium later in een paperbackeditie de Amerikaanse markt veroverden. Tolkiens boodschap – hoed je voor hebzucht, wantrouw de macht, verzet je tegen onrecht – werd omhelsd door de tegencultuur; zijn epos was tot ver in de jaren zeventig het lijfboek voor iedere progressieve adolescent. In de jaren daarna groeide Tolkien uit tot de meest gelezen schrijver na

J.R.R. Tolkien (ca. 1970)

Charles Dickens (en de auteur van de Bijbel natuurlijk). Ook in communistisch Oost-Europa, waar *The Lord of the Rings* werd gelezen als een allegorie op de strijd tussen het individu en de totalitaire staat. De eerste Russische vertaling was daarom gecensureerd en herschreven, en pas na de Val van de Muur konden de Russen lezen wat Tolkien werkelijk had geschreven. Sinds 1990 zijn maar liefst tien verschillende vertalingen in het Russisch verschenen.

De boeken van Tolkien zijn vaak metaforisch geduid; de schrijver zou bijvoorbeeld met de avonturen van de hobbits een eerbetoon hebben willen brengen aan de standvastigheid en onwaarschijnlijke dapperheid van de Engelsen in de Wereldoorlog(en). Zelf moest de schrijvende hoogleraar van dat soort interpretaties niets hebben: 'Mijn boeken zijn bedoeld om je mee te amuseren' placht hij te zeggen. Maar wie andere uitspraken van Tolkien beziet ('Ik ben in feite een hobbit in alles, behalve in grootte; ik hou van tuinen, bomen en het ouderwetse boerenbedrijf; ik rook een pijp en geniet van een goed en eerlijk maal') zou kunnen denken dat *The Hobbit* en *The Lord of the Rings* op zijn minst voor een deel autobiografisch te lezen zijn.

Door critici worden de literaire verdiensten van *The Lord of the Rings* betwist. Een achterhoedegevecht, want de trilogie is het uitgangspunt geworden van een heel nieuw genre, fantasy, dat niet alleen op Tolkiens *sword and sorcery* voortborduurt maar zich ook spiegelt aan zijn wijdlopigheid. Fantasyschrijvers als Stephen Donaldson (*Thomas Covenant*) en Ursula Le Guin (*Earthsea*) draaien hun hand niet om voor een tetralogie of een pentalogie, terwijl J.K.

Rowling, Tolkiens succesvolste nabloeier, de avonturen van Harry Potter over zeven delen uitsmeerde. Wat dan weer niets is vergeleken met Terry Pratchett, wiens satirische cyclus *Discworld*, een parodie op Tolkien en de Amerikaanse horror-fantasy-pionier H.P Lovecraft, inmiddels is uitgedijd tot veertig delen.

Nog populairder is de fantasy in andere media. Geïnspireerd door *The Lord of the Rings* werd al in de jaren zeventig het rollenspel *Dungeons & Dragons* ontwikkeld, zowel in bordvorm als voor de vroegste spelcomputers. Sindsdien zijn honderden Tolkienachtige bord- en computerspellen op de markt gebracht, waarvan alleen al *World of Warcraft* en *Warhammer* gezorgd hebben voor een complete industrie van razenddure poppetjes en decorstukken. In de popmuziek heeft een hele generatie (hard)rockmusici hommages gebracht aan Tolkienmotieven. En op televisie is de fantasy, heel lang het stiefbroertje van de veel populairdere sciencefiction, definitief doorgebroken met het succes van *Game of Thrones*, een bewerking van de *Song of Ice and Fire*-serie van George R.R. Martin. Geheel terecht staat Martin al een jaar of vijftien bekend als 'de Amerikaanse Tolkien'.

Harry Potter

In een van de eerste stukjes die over de Harry Potter-boeken van J.K. Rowling (1965) in een Nederlandse krant verschenen, merkte de recensent op dat 'Harry weleens dezelfde status [zou] kunnen krijgen als Roald Dahls Charlie'. Het was 21 juli 1997. Een half jaar later kon *NRC Handelsblad* zich nog verbazen over de beslissing van de Britse uitgeverij Bloomsbury om de avonturen van de tovenaarsleerling ook in een volwasseneneditie te publiceren ('naar verluidt wegens berichten over ouders die met hun kroost om het boek vochten'). Maar toen was de 'Pottermania' allang een feit, en liet het succes van de fantasy-cyclus over de strijd tegen de boze tovenaar Voldemort zich alleen nog vergelijken met dat van *The Lord of*

Omslag van *Harry Potter and the Chamber of Secrets* (1998)

the Rings. Ieder nieuw deel (telkens weer dikker dan het vorige) kwam in wéér een hogere oplage uit en werd begeleid door een stroom aan enthousiaste, kritische, duidende artikelen waarin in de eerste plaats Rowlings slimme mix van (typisch Britse) kostschoolroman en kinderfantasy werd geprezen. De naamsbekendheid werd nog vergroot door de immens populaire verfilmingen die tussen 2001 en 2011 het licht zagen, en door de bijkomende merchandise (LEGO!).

Tot nu toe werden van de zeven delen meer dan vijfhonderd miljoen exemplaren verkocht, in 67 talen. Zeven jaar na het laatste deel (*Harry Potter and the Deathly Hallows*) zullen er in de alfabete wereld heus mensen zijn die niet weten wie Sjakie van de chocoladefabriek is, maar voor een lezer die niet weet wie Harry Potter is – of Snape (Sneep), of Hermione (Hermelien), of Hagrid, of Dumbledore (Perkamentus) – moet je diep het Amazonegebied in.

Magnum en 'le moment décisif'

De etymologie is Grieks ('lichtschrijverij'); de associaties zijn Amerikaans (Polaroid, Eastman, Kodak); maar de fotografie is vóór alles een Frans product. Vele van de beslissende momenten uit de geschiedenis van de gevoelige plaat manifesteerden zich in Frankrijk. Om te beginnen de snel vervagende afbeelding van de werkelijkheid die de Bourgondische uitvinder Nicéphore Niépce in 1816 maakte door in een verduisterde ruimte, een zogeheten camera obscura, een plaat met lichtgevoelig materiaal aan de buitenwereld bloot te stellen. Een experiment dat tien jaar later door hem werd geperfectioneerd, toen hij het uitzicht uit zijn dakraam wist te vangen op een tinnen plaat die was bestreken met bitumen. De belichtingstijd was acht uur, maar anders dan bij vorige 'heliografieën' (zoals Niépce ze noemde) kon de beeltenis wel worden gefixeerd.

Niépce stierf in 1833, vier jaar nadat hij was gaan samenwerken met de Noord-Franse theaterarchitect Louis Daguerre (1787–1851). Zijn experimenten met lavendelolie als lichtgevoelige mengstof in het bitumen werden door Daguerre verruild voor een onderzoek naar de lichtgevoelige eigenschappen van zilverjodide. In 1837 ving Daguerre bij toeval een beeld door het belichten van een verzilverde koperplaat waarover hij kwikdamp liet gaan – een vroege vorm van ontwikkelen. De 'daguerreotypie' was geboren, een prehistorische foto (zonder negatief) die een lange belichtingstijd vergde, maar niettemin enkele klassieke afbeeldingen opleverde: een registratie van de Parijse

Jean-Baptiste Sabatier-Blot, daguerreotypie van Louis Daguerre (1844),
George Eastman House, Rochester, New York

Boulevard du Temple (1838) met daarop de eerste gefotografeerde mense-
lijke figuren, een schoenpoetser en zijn klant die kennelijk lang genoeg stil
stonden om de tien minuten sluitertijd te overleven; een spookachtige buste
van de zwartromantische schrijver Edgar Allan Poe; een vroeg staatsieportret
van de Amerikaanse president-in-wording Abraham Lincoln.

De laatste twee daguerreotypieën waren van Amerikaanse makelij, moge-
lijk gemaakt doordat de Franse staat de uitvinding van Daguerre had gekocht
en in 1839 gratis ter beschikking had gesteld aan de hele wereld. Pech voor de

Britse chemicus William Fox Talbot, die onafhankelijk van Niépce in de jaren dertig was gaan experimenteren met fotografie, en die zijn uitvinding van gevoelig zilverchloridepapier, van fixeren met behulp van een zoutoplossing, en van een proces om meerdere afdrukken van een negatief te printen, niet meer te gelde kon maken. De ontwikkeling van de fotografie ging daarna snel: in 1850 kwam het glasnegatief, in 1861 werd met behulp van drie filters de eerste kleurenfoto gemaakt, vanaf 1871 was het niet meer nodig om de glasplaten in natte staat (dat wil zeggen met collodium) te belichten, in 1888 werd door Kodak de rol-

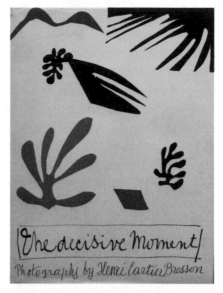

Matisse, omslag van de Amerikaanse editie van *Images à la sauvette* (1952)

film uitgevonden (die gebruikt kon worden in een camera voor dummy's), in 1948 kwam de eerste directklaarcamera op de markt, en vanaf 1981 werd de gevoelige plaat gestaag overbodig door de ontwikkeling van de digitale fotografie.

Onder de vroegste 19de-eeuwse foto's zijn opvallend veel stillevens, landschappen en naakten. Fotografen spiegelden zich aan de belangrijkste beeldende kunst van hun tijd, de schilderkunst; een interessante tendens, aangezien vooral impressionistische schilders bij hun werk juist veel gebruik-maakten van foto's – denk aan de Nederlandse stadstaferelen van George Hendrik Breitner. Een van de grootste fotografen van de 20ste eeuw, Henri Cartier-Bresson (1908–2004), begon zijn carrière dan ook als schilder, en het was pas na zijn kennismaking met de losse benadering van de fotografie door de surrealisten en de Hongaarse fotojournalist Martin Munkácsi dat hij ervan overtuigd raakte dat een foto 'de eeuwigheid in een enkel moment kon vastleggen'. Gewapend met een Duitse Leica 50mm-camera ('het verlengstuk van mijn oog'), en onder invloed van zijn Oost-Europese vrienden Dawid Szymin (later David Seymour) en Endre Friedmann (Robert Capa), ging hij de straat op om de wereld in volle beweging te vangen. In 1937 fotografeerde hij de Spaanse Burgeroorlog en de kroning van de Engelse koning George VI, in 1945 maakte hij – heelhuids ontsnapt aan Duitse werkkampen en werk in het verzet – een documentaire over de terugkeer van krijgsgevangenen en ontheemden in Frankrijk.

Cartier-Bresson was net als Capa, Seymour, William Vandivert en George Rodger een van de oprichters van Magnum Photos (1947), een coöperatie die naar eigen zeggen de vinger aan de pols van de tijd wilde houden en die zou uitgroeien tot het beroemdste fotopersbureau ter wereld. Voor Magnum fotografeerde hij onder meer de begrafenis van Gandhi (1948), de Chinese Burgeroorlog en de Indonesische dekolonisatie (1949). Steevast in zwart-wit, uit principe zonder flits, nooit manipulerend in de donkere kamer, en altijd op zoek naar wat hij *'le moment décisif'* noemde, het ogenblik waarin de essentie van een bepaalde gebeurtenis besloten ligt.*The Decisive Moment* was de Engelse titel van een bloemlezing van zijn werk uit 1952 (voorzien van een omslag van Henri Matisse). In het voorwoord betoogde Cartier-Bresson dat er niets in deze wereld is dat geen beslissend moment heeft.

'Fotografie lijkt niet op schilderen,' zei Cartier-Bresson in 1957. Niettemin trok hij zich negen jaar later terug uit Magnum – lees: de fotojournalistiek – om zich te wijden aan portretten en landschappen. *Full circle* in het licht van de geschiedenis van de fotografie. Net als het verwijt dat de fotografie, en met name de fotojournalistiek à la Magnum en World Press, een decennium geleden ten deel viel van kunstcriticus Hans den Hartog Jager. Fotografen waren volgens hem semi-artistieke imitators van de klassieke beeldende kunst geworden, would-be-kunstenaars die hun foto's modelleerden naar Caravaggio en andere klassieken. De trotse fixeerders van de werkelijkheid waren binnen anderhalve eeuw afgezakt tot wat Den Hartog Jager aanduidde als 'luie schilders'.

Leica

Voor Cartier-Bresson was de **Lei**tz **ca**mera een verlengstuk van zijn oog; miljoenen andere fotografen waren al even enthousiast en hebben het robuuste 35mm-toestel verheven tot een van de monumenten van de fotografie waarvoor ook in het digitale tijdperk plaats is. Niet gek voor een camera die meer dan een eeuw geleden werd ontworpen door een lenzenmaker bij Ernst Leitz Optische Werke in Wetzlar. Wat deze Oskar Barnack voor ogen had, was een compacte camera voor landschapsfotografie; een fototoestel dat niet werkte met verticaal getransporteerde film van 18x24mm per beeld, maar met 35mm-film die je er horizontaal doorheen draaide. Zijn ontwerp werd opgehouden door de Eerste Wereldoorlog en uiteindelijk als Leica I op de markt gebracht in 1925; Cartier-Bresson was een van de *early adopters*.

De ontwikkeling van de Leica kwam in een stroomversnelling, ook door de concurrentie van de Contax van Zeiss.

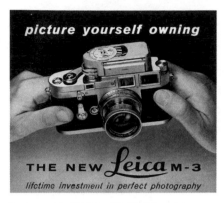

Reclame voor de Leica M-3 (1954)

In 1930 was er een model met een schroefdraad waarmee de 50mm-lens verwisseld kon worden voor een groothoeklens en een telelens; later kwam daar nog een soft-focuslens bij. In 1932 werd de Leica II Rangefinder gepresenteerd, met automatische zoeker en scherpstelling en vanaf 1954 een nieuwe generatie meetzoekercamera's, de Leica M-serie. Op dat moment ondervond Leica al enorme concurrentie van buitenlandse camerafabrikanten, zoals FED in Rusland en Canon in Japan, die hadden geprofiteerd van het vervallen van alle Duitse patenten na de Tweede Wereldoorlog. Toch is nog steeds geen enkele camera zo stoer en eerbiedwaardig als een oude Leica; in 2012 werd zelfs een exemplaar uit de zogeheten nulserie (1923) geveild voor twee miljoen euro, het hoogste bedrag dat ooit voor een fototoestel werd betaald.

49 DE MUZIEK VAN BACH

De *Matthäus-Passion*

'Er moest een wereld bestaan hebben voor/ de Triosonate in D, een wereld voor de partita in A mineur,/ maar hoe zag die wereld eruit?'

Aldus de Zweedse dichter Lars Gustafsson in 'De stilte van de wereld voor Bach' (1982), een negentien regels tellende ode aan de componist die overal in Europa als een van de Grote Drie uit de muziekgeschiedenis wordt gezien. Gustafsson stelde zich er weinig van voor, van de tijd voordat Johann Sebastian Bach (1685–1750) op de wereld kwam – of liever, hij stelde zich er van alles bij voor: de instru-

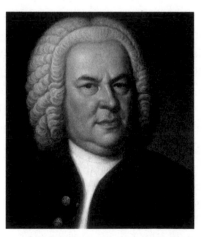

Kopie uit 1748 naar Elias Gottlieb Haussmann, *Johann Sebastian Bach* (1746), privécollectie William H. Scheide, Princeton, New Jersey

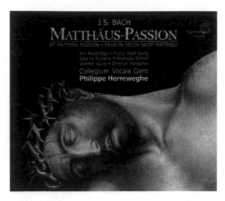

Cd-hoes *Matthäus-Passion*, uitgevoerd door het Collegium Vocale Gent o.l.v. Philippe Herreweghe (1999)

menten waren onwetend, zo zonder *Musikalisches Opfer* en *Das wohltemperierte Klavier*; en de kerken waren leeg doordat 'de sopraanstem uit de Johannes Passion/ zich nimmer in hulpeloze liefde slingerde/ rond de mildere windingen van de fluit'. Je hoorde alleen de bijlslagen van houthakkers, de zwaluwen in de zomerlucht, het geblaf van honden en het klauwen van schaatsen in de winter. 'En nergens Bach, nergens Bach/ schaatsstilte van de wereld voor Bach' (vert. Bernlef).

Natuurlijk is het onzin; ook vóór 1700 was er mooie muziek te over, van de gregoriaanse kerkgezangen tot de psalmen van Orlando di Lasso, en van de *odes* van Purcell tot de opera's van Monteverdi. Maar het gedicht van Gustafsson is een mooie illustratie van de huizenhoge status waarmee Bach tegenwoordig bekleed is. Bewonderd door zijn collega's en navolgers, onder wie Mozart en Chopin, staat hij bekend als de meester van het contrapunt en de barokke kerkmuziek, de man die de strenge Noord-Europese componeertraditie van groten als Pachelbel en Buxtehude wist te verbinden met de lichtere Zuid-Europese van Vivaldi en Corelli. Beethoven noemde hem de 'oervader van de harmonie', Felix Mendelssohn-Bartholdy verafgoodde hem en droeg verder bij aan Bachs reputatie door in 1829 voor het eerst sinds 1750 (en precies honderd jaar na de première in de Leipziger Thomaskirche) diens muzikale lijdensverhaal de *Matthäus-Passion* op te voeren. Het was het begin van een traditie die vooral in Nederland, waar zelfs de kopstukken van de *low culture* zich aan de aria's uit de passie wagen, niet meer weg te denken is.

Vanaf de 19de eeuw kwamen er Bachverenigingen, Bachwetenschappers en vooral Bachbewerkingen, niet alleen door klassieke componisten maar ook door moderne musici als Wendy Carlos (*Switched-On Bach*), John Bayless (*Bach On Abbey Road*) en Procol Harum ('A Whiter Shade Of Pale'). Bachs muziek inspireerde onder meer Willem van Ekeren tot een plaat waarop hij de gedichten van Charles Bukowski combineerde met de fuga's van *Das wohltemperierte Klavier*, Hans Werner tot het klassieke kinderboek *Mattijs Mooimuziek*, Andrew Lloyd Webber tot de rockopera *Jesus Christ Superstar* en Jonathan Littell tot een Holocaustroman waarin de hoofdstukken werden genoemd naar delen van een Bachpartita. Op de 'gouden plaat' met representatieve aardse muziek die in 1977 werd meegegeven aan het onbemande ruimtevaartuig *Voyager*

stonden maar liefst drie van Bachs composities, waaronder het tweede van de *Brandenburgse concerten* waarmee hij naar een post bij de markgraaf van Brandenburg solliciteerde. (De markgraaf was niet geïnteresseerd, wat hem tot het 18de-eeuwse equivalent maakt van de man die The Beatles afwees omdat *'guitar groups on their way out'* waren.)

In zijn vijftigjarige carrière – als koorstudent in Lüneburg, hofmusicus in Weimar, organist in Mühlhausen, kapelmeester in Köthen en cantor in Leipzig – componeerde Bach meer dan duizend stukken: concerten en cantates, suites en sonates, missen en motetten, passies en preludes; de meeste ter meerdere eer en glorie van God, want de luthers opgevoede componist was een vroom man. Vele ervan benaderen een bijna hemelse perfectie, maar het is de *Matthäus* die daar nog boven uitsteekt. De passie op basis van de bijbelteksten Matteüs 26 en 27 werd geschreven voor twee koren (een nieuwigheid die Bach overnam uit de Venetiaanse opera) en telt 14 koralen, 27 recitatieven (waarin het evangelie wordt gezongen) en 27 andere stukken. Het getal 27 (3×3×3 en daarmee een symbool voor de goddelijke Drie-eenheid) is maar een van de vele rekenkundige 'grapjes' die Bach in zijn compositie stopte. Het gezongen evangelie bestaat uit 729 maten, het kwadraat van 27; de Christuspartij wordt begeleid door een basso continuo die 365 noten speelt, net zo veel als het aantal dagen van het jaar; het openingsthema van de aria 'Gebt mir meinen Jesum wieder', nadat Judas zijn 30 zilverlingen bloedgeld heeft weggegooid, heeft 30 noten. Het is niet moeilijk te zien hoe Bach, naast een wiskundige en een wiskundige graficus, terechtkwam in de titel van de bèta-bestseller *Gödel, Escher, Bach* (1979) van Douglas Hofstadter.

Maar om de wiskundige vorm gaat het natuurlijk niet in de *Matthäus*. Voor veel mensen, ook ongelovigen, is Bachs passie het emotionerendste muziekstuk aller tijden. Het verhaal van het verraad en de marteldood van Jezus Christus is natuurlijk al een van *the greatest stories ever told*, maar gekoppeld aan enkele van de mooiste melodieën en intelligentste harmonieën uit de geestelijke muziek, staat het garant voor circa drie uur ontroering. Van de aria 'Buss' und Reu'' tot de dubbelkoorzang 'Sind Blitze, sind Donner', en van het door de alt gezongen 'Erbarme dich' tot de koraal 'O Haupt voll Blut und Wunden', voel je je aanwezig bij elke beproeving die de beklagenswaardige Nazarener meemaakt. En alles leidt naar het verpletterende slotkoor 'Wir setzen uns mit Tränen nieder', dat zelfs klassiekemuziekhaters waarderen (al was het alleen maar omdat het gebruikt werd in de openingsscène van Martin Scorseses maffiafilm *Casino*). Als dan na de laatste noot een applaus uitblijft, zoals gebruikelijk is bij sommige uitvoeringen, dan maak je als luisteraar iets unieks mee: de stilte van de wereld na Bach.

 ## De vier jaargetijden

Naar hoeveel muziekstukken zou een pizza vernoemd zijn? *Le quattro stagioni, De vier jaargetijden* van Bachs tijdgenoot Antonio Vivaldi (1678–1741), is in elk geval het beroemdste. De vier samenhangende vioolconcerten (op. 8, 1725) waren een vederlicht hoogtepunt van de barok en zijn daarna uitgegroeid tot misschien wel het geliefdste stuk klassieke muziek aller tijden – opgenomen door eerbiedwaardige solisten, vioolspelende punkers, wonderkinderen en virtuozen op alle mogelijke solo-instrumenten. Vivaldi schreef 'Lente', 'Zomer', 'Herfst' en 'Winter' in Mantua, waar hij hofkapelmeester was bij prins Filips van Hessen-Darmstadt en aan de lopende band opera's afleverde; hij deed de *Jaargetijden* vergezellen van bijpassende sonnetten die hij naar alle waarschijnlijkheid zelf had geschreven. De concerten lagen niet alleen aangenaam in het gehoor maar waren ook muzikaal revolutionair. De tot priester gewijde Vivaldi was zelf een vioolvirtuoos; hij componeerde duidelijke partijen voor de viool en maakte het orkest tot begeleiding van de solist – iets wat nieuw voor zijn tijd was. Daarnaast probeerde hij zo

veel mogelijk 'natuurlijke effecten' in de muziek te verwerken: fluitende vogels natuurlijk, blaffende honden, ruisende bergbeekjes, zoemende insecten, maar ook een hagelstorm in de winter (verklankt door strijkpizzicato's) en een onweersbui in het derde en laatste deel van 'Zomer'. Het klinkt allemaal geweldig, maar dat neemt niet weg dat het moeilijk is de jaargetijden van elkaar te onderscheiden. Doe de huiskamerquiz: schuif een van de seizoenen in de cd-speler en vraag de toehoorders of het de winter, de zomer, de herfst of de lente is. Op de Vivaldi-kenners na zal niemand het met zekerheid kunnen zeggen.

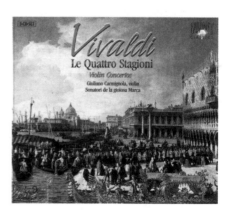

Cd-hoes *De vier jaargetijden* (2008)

Het melkmeisje van Vermeer

Ze siert de voorkant van menig boek over de 17de eeuw. Op de Wikipediapagina *Dutch Golden Age Painting* is zij het beeldmerk en op Google Afbeeldingen wordt ze in alle gedaantes geparodieerd. Een Franse zuivelproducent zette haar op al zijn verpakkingsmateriaal. Haar beeltenis is afgedrukt op koffiemokken, sleutelhangers, chocoladepapiertjes en iPhone-hoesjes. Alleen op de laatste uitgave van 'het volledige werk' van Johannes Vermeer is ze als covergirl vervangen door het meisje met de parel – ongetwijfeld als knieval naar

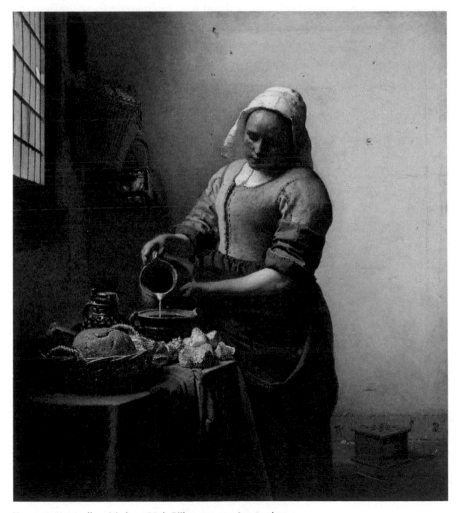

Vermeer, *Het melkmeisje* (ca. 1660), Rijksmuseum, Amsterdam

de Amerikaanse markt, waar *Girl with a Pearl Earring* na de roman van Tracy Chevalier (1999) en vooral na de film met Scarlett Johansson het populairste schilderij uit de Gouden Eeuw is geworden.

Het melkmeisje van Vermeer, geschilderd rond 1660, is een wonder. Van kleur – kijk maar naar het oplichtende geel en het diepe blauw dat Vermeers handelsmerk was (en dat het resultaat blijkt van schilderen in laagjes). Van compositie – zie het perspectivische lijnenspel dat het schilderij regeert (en dat volgens sommigen te danken is aan het gebruik van een camera obscura, volgens anderen aan Vermeers meetkundig inzicht). Van verstildheid, van detaillering, van lichtval, van concentratie. Maar ook van onderwerp. We zien een doodgewone handeling, het uitschenken van een kan melk, in een doodgewone omgeving, een spaarzaam ingerichte kamer, uitgevoerd door een doodgewone dienstmeid; de enige frivoliteit is de lap blauwe stof die afhangt van een tafel met het stilleven van een eenvoudige doch voedzame broodmaaltijd.

Dit alles maakt *Het melkmeisje* tot een van de mooiste voorbeelden van de Hollandse genreschilderkunst, een paraplubegrip voor de honderdduizenden

Vermeer, *Gezicht op Delft* (1659–1662), Mauritshuis, Den Haag

scènes uit het dagelijks leven die in de Gouden Eeuw in de Verenigde Provinciën werden geschilderd. Dit soort genrekunst was niet uitgevonden door de 17de-eeuwse Noord-Nederlandse schilders; de basis ervoor was gelegd met de boerentaferelen van Vlamingen als Pieter Bruegel en Pieter Aertsen. Maar het waren de schilders uit Delft, Utrecht, Leiden en Amsterdam die de markt voor café- en bordeelscènes, kerk- en boerderij-interieurs, straatdoorkijkjes, schaatslandschappen en huiselijke taferelen openlegden en bedienden. De vraag kwam van de opkomende bourgeoisie, die uit calvinistische smetvrees liever geen bijbelse voorstellingen aan de muur had en over te weinig ruimte beschikte om grote historiestukken of landschappen op te hangen; kleine landschappen, zoals de 'haarlempjes' van Jacob van Ruisdael, waren overigens wel populair.

Op de voedingsbodem van de massaproductie (alleen al 1,3 miljoen schilderijen tussen 1640 en 1660) ontstonden meesterwerken als *De kantwerkster* en *De lezende vrouw* van Vermeer, *Het Sint-Nicolaasfeest* en *De oestereetster* van Jan Steen, *De koppelaarster* van Gerard van Honthorst, *Het zieke kind* van Gabriël Metsu, *Moedertaak* van Pieter de Hooch en *Interieur van de Nieuwe Kerk in Haarlem* van Pieter Saenredam. Het Hollandse interieur werd een succesrijk exportproduct, dat de vermeende kernwaarden van de nieuw ontstane Hollandse natie – eenvoud, opgeruimdheid, zindelijkheid en vrijmoedigheid – in subtiele kleuren en fijne penseelstreken uitdroeg. In een *Volkskrant*-interview (13 juli 2013) noemde de Britse filosoof Alain de Botton *Het straatje* van Vermeer zelfs een *founding document* van Nederland: 'Het is de Nederlandse bijdrage aan het begrip van menselijk geluk: dat een gewoon mens een waardig leven kan hebben waarin rijkdom ondersteunend is [...] en dat dat door zoveel mogelijk mensen moet kunnen worden genoten.'

Generaties wetenschappers zijn De Botton voorgegaan bij het interpreteren van het werk van de genreschilders. Aanvankelijk werden de schilderijen gezien als exacte weergaves van de Hollandse werkelijkheid, maar vanaf de 19de eeuw werden ze steeds meer 'gelezen' als morele boodschappen, waarbij alle attributen en decorstukken voor iets anders konden staan. In deze zogeheten iconografische benadering was een caféscène al gauw een geschilderde preek tegen de liederlijkheid. Dat het nog ingewikkelder kon worden, illustreert een beroemd interieur met drie figuren (man, vrouw, staand jong meisje op de rug gezien) van Gerard ter Borch. Het doek uit 1654 werd nog door Goethe geprezen als een perfecte impressie van een vaderlijke vermaning. Anderhalve eeuw later wist iedereen zeker dat het een bordeelscène betrof – iets waar op grond van het leeftijdsverschil tussen de man en de zittende vrouw zeker iets voor te zeggen is. Maar er zullen ook connaisseurs zijn die menen dat Ter Borch met dit schilderij vooral heeft willen demonstreren hoe

goed hij stoffen kon schilderen of hoe origineel hij de dynamiek tussen licht en donker kon weergeven.

Hoe dan ook: honderd procent realisme hoef je bij de Hollandse genre-schilders niet te verwachten. Zelfs niet waar je die verwacht, zoals bij *Het melkmeisje*, waar het perspectief van de tafel en de stoof op de achtergrond niet klopt en waar de uitgegoten straal melk precies onder het centrale verdwijn-punt begint. Ook Vermeers adembenemende *Gezicht op Delft* (ca. 1660) neemt een loopje met de werkelijkheid: het water is smaller gemaakt, sommige gebouwen zijn minder prominent afgebeeld, de poort rechts is naar ach-teren verlegd en het handelsverkeer is beperkt tot een paar schepen. Alles ten gunste van de maximale verstilling, en om het spel van kleur en licht beter te laten uitkomen. Had Vermeer geschilderd wat hij zag, dan had Marcel Proust het *Gezicht op Delft* niet uitgeroepen tot het mooiste schilderij ter wereld. En dan had de schrijver Bergotte in *À la recherche du temps perdu* niet tot stervens toe gezwijmeld bij het lichtgevende stukje gele muur ter rechterzijde van de Rotterdamse Poort.

🖌 De portretten van Hals

Tien tinten zwart zag Vincent van Gogh in de schilderijen van de Vlaamse Haarlemmer Frans Hals (1583–1666); schrijver Jan Wolkers ontwaarde er honderden en prees een overzichts-tentoonstelling aan met de uitroep 'Wie dit niet gaat zien is een dief van zijn eigen ogen'. En zwart was maar

De luitspeler (ca. 1623–1624), Musée du Louvre, Parijs

Malle Babbe (1633–1635), Gemäldegalerie, Berlijn

een van de vele kleuren waarin Hals excelleerde. Neem zijn beroemde schilderij *De vrolijke drinker* (1630), dat je ultrakort door de bocht zou kunnen omschrijven als een studie in oker en zachtbruin maar dat vooral opvalt door de levendigheid van het gezicht van de licht aangeschoten pimpelaar. Frans Hals, die in Antwerpen het werk van Rubens en Anthony Van Dyck in zich had opgenomen, was een meester van de portretkunst. Zijn losse toets (pre-impressionistisch), zijn subtiele stofbewerking (kragen in alle soorten en maten) en zijn felle kleuraccenten maakten hem tot de ideale schilder van het rijke Hollandse leven. Maar ook van het leven in de marge. Dankzij het gelijknamige lied van Lennaert Nijgh is de Haarlemse zwerfster Malle Babbe voor Nederlanders zijn beroemdste model; maar Hals is ook de schilder van het rondborstige zigeunermeisje en het huilende zigeunerjongetje die in gedegenereerde vorm gelden als archetypen van het kitschrepertoire. Zodat Hals niet alleen de erflater is van de kunst van Judith Leyster, Gustave Courbet, Édouard Manet, James Whistler en Lovis Corinth, maar ook van tal van zondagschilders en kleine krabbelaars.

51 DE GRIEKSE MYTHOLOGIE OP Z'N ROMEINS

Metamorphoses van Ovidius

In het hart van Oekraïne, driehonderd kilometer ten zuidwesten van de plaats die voetballiefhebbers zich sinds het EK 2012 niet wensen te herinneren, ligt Park Sofijivka. De uitgestrekte landschapstuin, die rond 1800 werd aangelegd door een Poolse tycoon voor zijn Griekse vrouw (Sofia), pronkt met meer dan drieduizend plantensoorten en meer dan vijfhonderd verschillende bomen. Maar nog meer tot de verbeelding spreken de zogeheten folly's, schilderachtige constructies in klassieke stijl: de Bron van Diana, de Grot van Skylla, het Kretenzische Labyrint en niet te vergeten de Ionische Zee. Er is zelfs een pad waarlangs je net als de mythische lyricus Orfeus afdaalt naar de onderwereld.

De inspiratie voor deze 19de-eeuwse Efteling – en voor onder meer de tuinen van de Villa d'Este in Tivoli en het verdwenen Tudorpaleis van Nonsuch in Surrey – kwam van de *Metamorphoses*, de mythologische verhalen die de Romeinse dichter Publius Ovidius Naso in het jaar 8 n.Chr. voltooide. De schijnbaar losjes geschakelde 'gedaanteverwisselingen' van goden en helden, van het begin der tijden tot de vergoddelijking van Julius Caesar, gelden als de invloedrijkste fictie na de Bijbel en de epen van Homeros. Niet alleen tuin-

architecten maakten er mooie sier mee, ook schilders, beeldhouwers, filmers, musici en schrijvers.

Om met die laatsten te beginnen: Shakespeare leende het verhaal van de tragische geliefden Pyramus en Thisbe voor zowel *Romeo and Juliet* als *A Midsummer Night's Dream*. Dante modelleerde zijn *Divina Commedia* naar de *Metamorphoses* en gaf Ovidius een cameorol in zijn 'Inferno'. Kafka schreef misschien wel de origineelste moderne variatie met 'Die Verwandlung'. Christoph Ransmayr (*Die letzte Welt*, 1988), Ted Hughes (*Tales from Ovid*, 1997) en David Mitchell (*Cloud Atlas*, 2004) haalden Ovidius door de metamorfose. En de Amerikaan Lou Reed zorgde met zijn klassieke glamrockalbum *Transformer* (let op de titel!) voor een popversie van Ovidius' meesterwerk. *Starring* een man die een vrouw wordt (in 'Walk On The Wild Side'), een ik-figuur die zich herinnert dat hij 'hoorns en vinnen' had, een man die aan zijn vriendin vraagt of zij zijn wagenwiel wil zijn en een zwaargewonde kunstenaar die zich in een delirium voorstelt hoe hij zelf verandert in een vleermuis en een vlieger en hoe twee van zijn kennissen zich transformeren tot fantasiescheppingen. Aktaion, die als straf voor voyeurisme door Diana werd veranderd in een hert (en door zijn eigen honden verscheurd), en Narkissos, die uit liefde voor zijn spiegelbeeld wegkwijnde aan de waterkant (en veranderde in een bloem), zijn er niets bij.

Eigenlijk is de hele westerse kunstgeschiedenis ondenkbaar, en in elk geval een stuk saaier, zonder Ovidius. Het beroemde beeld van Gian Lorenzo Bernini, van de god Apollo die de nimf Dafne probeert te verkrachten terwijl ze – op haar eigen dringende verzoek – al aan het veranderen is in een laurierboom, komt rechtstreeks uit boek 1 van de *Metamorphoses*. Hoe vaak is de ontvoering van de Fenicische prinses Europa door Jupiter in de gedaante van een stier (boek 2) niet verbeeld op vazen, friezen en schilderijen? Welke grote kunstenaar heeft weerstand kunnen bieden aan het verhaal van Pygmalion, die verliefd werd op zijn eigen schepping, of Daidalos en Ikaros, die gevleugeld ontsnapten aan het doolhof van Knossos? Om maar niet te spreken van de componisten: Gluck liet zich bij zijn *Orfeo ed Euridice* (1762)

Michael Wolgemut en Wilhelm Pleydenwurff, houtsnede van Ovidius in Hartmann Schedels Neurenbergkroniek (1493), Morse Library, Beloit

Signorelli, portret van Ovidius, fresco (1499–1503), Sint-Briziokapel, kathedraal van Orvieto

leiden door het 'ovidianisme', net als Richard Strauss bij *Daphne* (1938) en Branford Marsalis bij zijn jazz-album *Metamorphosen* (2008).

Ovidius moest eens weten. Toen hij na een succesrijke carrière als dichter van licht satirische liefdes-poëzie om onopgehelderde redenen door keizer Augustus verbannen werd naar Tomis (het tegenwoordige Constanţa aan de Zwarte Zee), vreesde hij de vergetelheid. Maar met dichten stopte hij niet. Vóór zijn dood publiceerde hij nog de gedichten uit ballingschap *Tristia* en *Brieven uit het Zwarte Zee-gebied*, een inspiratiebron voor moderne dichters als Joseph Brodsky en Aleksandr Poesjkin. En doordat zijn werk in de Middeleeuwen even populair was als de Bijbel, kon hij uitgroeien tot de meest gelezen Latijnse dichter, vertaald door grote collega's als Vondel (*Herscheppinghe*) en John Dryden (1717). In het standaardwerk *The Classical Tradition*, over het nachleben van de antieke cultuur, telt zijn lemma dertien volle kolommen. Vergilius moet het met driekwart daarvan doen en Homeros met de helft. Alleen de wetenschapspionier Aristoteles komt tot hetzelfde aantal.

Ovidius overleed in 17 n.Chr., op zestigjarige leeftijd in Tomis. Hij zou zijn begraven op een eilandje bij een plaatsje in de buurt dat te zijner ere in 1930 werd omgedoopt tot Ovidiu. Een grafschrift noteerde hij zelf, in boek 3 van de *Tristia*. In de vertaling van Daan den Hengst werd dat:

> *Ik, Naso, die hier rust, die speelse dichter van de liefde,*
> *ben door mijn eigen dichttalent ten val gebracht.*
> *Reiziger, wees zo goed, indien u ooit bemind hebt,*
> *te zeggen: 'Beenderen van Ovidius, rust zacht!'*

Zijn graf is nooit teruggevonden, wat sommige geleerden ertoe verleid heeft te suggereren dat Ovidius nooit écht werd verbannen en dat zijn ballingschapspoëzie een superieure verkenning van een vruchtbaar genre was. Per slot van rekening hoefde de dichter zelf ook geen boom, dier of monster te worden om ongeëvenaard over gedaantewisselingen te schrijven.

 Europa

De naamgeefster van ons continent
was een Fenicische immigrante – een
beeldschone koningsdochter uit
Sidon, om precies te zijn. Spelend
op het strand met haar vriendinnen
werd ze begeerd door de Griekse
oppergod, die zich in een vriendelijke
sneeuwwitte stier veranderde om haar
rustig te kunnen verleiden. 'Verliefd
en blij likt hij haar handen om zijn
hartenwens/ dichterbij te lokken',
dicht Ovidius in zijn *Metamorphoses*,
'nauwelijks, nauwelijks kan hij zich
beheersen!' (vert. M. D'Hane Schel-
tema); waarna hij beschrijft hoe Zeus/
Jupiter haar op zijn rug laat klimmen
en met haar de zee in loopt. 'De wind
speelt met haar losse kleren...' luiden
de suggestieve laatste woorden van
het hoofdstuk; maar van de Griekse
dichter Hesiodos (6de eeuw v.Chr.)
wisten we al dat Europa pas weer op
Kreta aan land komt, alwaar ze drie
zonen baart van wie de latere koning
Minos het bekendst is geworden.
De veertig regels Ovidius over de
ontvoering van Europa – volgens som-
migen de oorzaak van de kloof tussen
Azië en Europa, twee continenten
zonder een natuurlijke grens – die
veertig regels inspireerden niet alleen
de dichter Horatius en de romancier
Apuleius, maar ook ongeveer iedere
kunstenaar in de Renaissance en
Barok. De Fenicische prinses is onder
meer te zien op de bronzen deur van
de Sint-Pieter, op schilderijen van
Giorgione en Titiaan, op aardewerk
uit Urbino en emaille uit Limoges
en in opera's van Manelli en Salieri.
Maar eigenlijk is Europa nooit mooier
verbeeld dan in de Griekse Oudheid
zelf, op een beroemde roodfigurige
vaas uit 5de-eeuws Athene en op
een adembenemend tempelreliëf uit
Selinous, Sicilië. Daarbij vergeleken is
het watermerk van het nieuwe euro-
vijfje een onbeholpen krabbel van een
schoolmeisje.

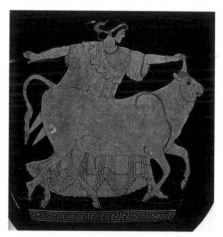

Roodfigurige vaas met Europa en de stier,
detail (ca. 480 v.Chr.), Museo Archeologico
Nazionale Tarquiniense, Tarquinia

Metropolis

Kunst is geen wedstrijd, en dus moet je oppassen met vergelijken. De vraag 'Wat is het invloedrijkste product van het vroeg-20ste-eeuwse expressionisme?' is misschien even ongepast als moeilijk te beantwoorden. Is het de vernieuwende, ontregelende muziek van Arnold Schönberg en de Weense School? De hoekige en felkleurige kunst van schilders als Ernst Ludwig Kirchner en Edvard Munch? De wilde, experimentele poëzie van Gottfried Benn of Paul van Ostaijen? De *Ausdruck*-dans van Mary Wigman en Kurt Jooss? Of toch de onheilszwangere films die Duitse regisseurs als Paul Wegener en G.W. Pabst maakten tussen de Eerste Wereldoorlog en de machtsovername door de nazi's – roerige jaren, gekenmerkt door oorlog, politieke instabiliteit, straatgevechten, hyper-inflatie, culturele bloei en economische crisis?

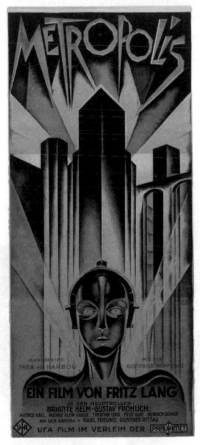

Voor het laatste is veel te zeggen. De invloed van de expressionistische cinema, op de filmgeschiedenis en daarmee op de populaire cultuur, kan nauwelijks overschat worden. Twee van de vitaalste moderne genres, sciencefiction en horror, spelen nog steeds leentjebuur bij de pessimistische thema's (waanzin, doodsangst, dolgedraaide wetenschap) en de fantasierijke artdirection van het Duitse expressionisme – kijk maar naar *Star Wars*, naar *Batman Returns* of naar de vele *Frankenstein*- en *Dracula*-verfilmingen. De film noir, die in de jaren veertig en vijftig de Engelse en Amerikaanse filmindustrie veroverde, was een realistische variant van de onheilspellende en zwaarbeschaduwde zwijgende film uit de jaren twintig. Alfred Hitchcock (die ervaring

Filmposter (1926) voor *Metropolis*, Museum of Modern Art, New York

opdeed bij de Berlijnse UFA-studio), Woody Allen, Tim Burton en Lars von Trier brachten hommages aan films als *M, eine Stadt sucht einen Mörder* (Fritz Lang, 1931) en *Nosferatu* (F.W. Murnau, 1922). Wat zou de avonturen- en spionagefilm zijn zonder de *mad scientist* die zich in 1920 in het collectieve geheugen etste met *Das Cabinet des Dr. Caligari* van Robert Wiene? En wat moesten de makers van zwartgallige toekomstfilms zonder *Metropolis*, de baanbrekende anti-utopie van Fritz Lang die op 10 januari 1927 in Berlijn en Frankfurt in première ging?

Metropolis is een film van superlatieven: 500 kilometer film, 36.000 figuranten, 200.000 kostuums en meer dan 5 miljoen Reichsmarken waren nodig voor de totstandkoming van deze monsterproductie. De zwijgende film duurde maar liefst 153 minuten (althans voordat hij – met harde hand ingekort – werd geëxporteerd naar de rest van Europa en Amerika), wat maar nét genoeg was voor de ingewikkelde plot, waarin helse machines en robotdubbelgangers een belangrijke rol spelen. Het scenario van Lang en zijn vrouw Thea von Harbou vertelt het dubbelverhaal van de klassenstrijd in een futuristische onder- en bovenstad en de liefde tussen een jongen uit de elite en een meisje dat haar lot heeft verbonden aan het welzijn van de arbeiders. Een *au fond* romantische plot met bijbelse verwijzingen – Johannes de Doper, de

Scène uit *Das Cabinet des Dr. Caligari* (1920)

Toren van Babel – en een verzoenende moraal, die luidt dat hoofd en handen moeten samenwerken, en dat het hart daarbij de bemiddelaar is.

Toch is het niet de inhoud die *Metropolis* tot een van de grootste films aller tijden heeft gemaakt, maar de vorm. De decors met wolkenkrabbers, hoge viaducten en gescheiden verkeersstromen zijn vaste kenmerken geworden van de verbeelding van de ultramoderne *Großstadt*; de massascènes in de 'onderwereld' zijn het schrikbeeld in iedere technologische dystopie; de expressionistische vervormingen en licht-en-donkercontrasten zijn uit de categorie *once seen, never forgotten*; en de gestroomlijnde inrichting van het laboratorium van de kwade genius in de film zie je terug in ontelbare films waarin een krankzinnige geleerde de wereld probeert te vernietigen.

Over wereldvernietigers gesproken: tot de grootste fans van *Metropolis* behoorden de nationaal-socialisten, die zes jaar na de première hun eigen utopie zouden gaan verwezenlijken, inclusief onderdrukte *Untermenschen*, megalomane architectuur en massamanipulatie. 'Dit is de man die onze films gaat maken,' zou Adolf Hitler hebben uitgeroepen toen hij het meesterwerk van zijn landgenoot zag, maar dat was iets te snel gedacht. Fritz Lang maakte in 1933 *Das Testament des Dr. Mabuse*, waarin een pathologische misdadiger allerlei naziteksten in de mond neemt, en vluchtte na een onderhoud met Joseph Goebbels via Parijs naar Hollywood. Zijn vrouw, inmiddels fervent partijlid, bleef in Duitsland achter en zou onder meer het scenario maken voor de fascistische film *Der Herrscher* (1937). De twijfelachtige eer om nazifilms te maken ging uiteindelijk naar Leni Riefenstahl, wier propagandafilm *Triumph des Willens* (1935) zwaar leunde op de beeldtaal die door Lang was ontwikkeld. Overigens zijn er ook onschuldiger beïnvloedingen aanwijsbaar: regisseur Ridley Scott maakte met *Blade Runner* een veelgeprezen update van *Metropolis*, de popgroep Queen verwerkte fragmenten uit de film in de videoclip bij de jarentachtighit 'Radio Ga Ga' (die weer Lady Gaga tot haar pseudoniem inspireerde), en Madonna varieerde op de expressionistische artdirection in haar clip bij 'Express Yourself'.

Bij een overzichtstentoonstelling in Darmstadt werd het expressionisme getoond als een stroming die vóór alles streefde naar gesamtkunstwerken, alomvattende kunstproducties waarin verschillende disciplines samenkwamen. *Metropolis* is daar een perfect voorbeeld van: een film met wagneriaanse muziek waarin architectuur en design, dans en beeldende kunst met elkaar verenigd werden. Daarbij een kunstwerk dat zijn tijd ver vooruit was. Behalve de nazi's waren er aanvankelijk niet zo heel veel bewonderaars; zo noemde de criticus van *The New York Times* de film een 'technisch wonder op lemen voeten', terwijl H.G. Wells (zelf een niet onverdienstelijk sciencefictionauteur) repte van 'stompzinnigheid, clichés en platitudes'. Pas na de

Tweede Wereldoorlog onderkende men het belang en de kwaliteit van de film, en vooral de blijvende actualiteit van Langs inktzwarte visie op de toekomst. Bij de première van de gerestaureerde versie, op de Berlinale van 2010, karakteriseerde een recensent het uitgangspunt van het verhaal als 'hyperkapitalisme op de drempel van revolutie'. Kortom: Occupy Metropolis!

De schreeuw

'Ik wandelde over de weg met twee vrienden – de zon ging onder – plotseling werd de lucht bloedrood – ik stopte, voelde me uitgeput en zocht steun aan het hek – je zag bloed en vuurtongen boven de blauwzwarte fjord en de stad – mijn vrienden liepen verder, en ik bleef staan, trillend van angst – en ik voelde een oneindige schreeuw door de natuur gaan.' Aldus de Noorse expressionist Edvard Munch, in het commentaar dat hij op de lijst van een van de versies van zijn schilderij *Der Schrei der Natur* (1893) penseelde. De afbeelding van een spookachtige figuur – handen over de oren tegen de achtergrond van felblauw water en hel-oranje lucht – is een symbool geworden voor de verschrikkingen van de 20ste eeuw en een van de iconen van de moderne schilderkunst, een 'Mona Lisa voor onze tijd' volgens een Amerikaanse criticus. Ze is ook eindeloos geparodieerd en gereproduceerd, om te beginnen door Munch (1863–1944) zelf, die niet alleen twee schilderijen van zijn moment van existentiële angst maakte maar ook twee pastels en een vijftigtal lithografieën. Het schilderij was een studie in symbolisme, de eind-19de-eeuwse

stroming die vooral geïnteresseerd was in de wereld van de droom, de werkelijkheid achter de werkelijkheid. Maar het felle kleurgebruik, de golvende vormen en de expressie van ontzetting zouden van grote invloed zijn op de schilders van het Duitse expressionisme. De status van het werk, ook als Noorwegens nationale trots, maakte *De schreeuw* aantrekkelijk voor dieven. Beide schilderijen werden uit hun respectieve musea in Oslo gestolen, het ene in 1994 (snel

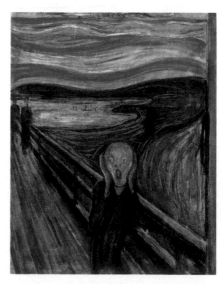

Der Schrei der Natur (1893), Nasjonalgalleriet, Oslo

daarna teruggevonden), het andere in 2004 (twee jaar later teruggevonden). Een van de pastelversies werd in 2012 voor een recordbedrag van 90 miljoen euro geveild.

De minirok

Succes heeft vele vaders, maar hoe is dat bij de minirok? De meeste mensen zullen zeggen dat die is uitgevonden door Mary Quant (1934), een Britse modeontwerpster die in haar Bazaar aan de Londense King's Road vanaf 1958 steeds kortere rokken en jurkjes ging verkopen. Maar haar inspiratie kwam van de Folies Bergère, waar Josephine Baker in de jaren twintig danste in een bananenrokje; van de tennisbaan, waarop Suzanne Lenglen in 1921 in een kort plooirokje was aangetreden; uit Saint-Tropez, waar ze in een boetiek ooit een ultrakorte rok was tegengekomen; en uit de Grieks-Romeinse geschiedenis, waarin de tuniek een vaste waarde was (zij het voorbehouden aan mannelijke slaven en soldaten). Min of meer tegelijkertijd met de officiële lancering van

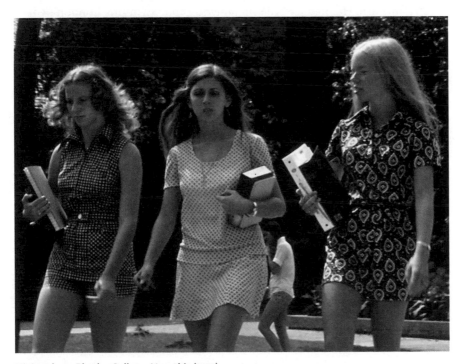

Minimode op Rhodes College, Memphis (1973)

de Mary Quant-minimode, in 1965, presenteerde André Courrèges op de Parijse catwalk trouwens zijn 'Mod Look', inclusief een rok die midden tussen de billen en de knieën uitkwam.

'Het is de straat die de minirok heeft bedacht,' zou Mary Quant later zeggen; maar ze voegde er wel aan toe dat die straat King's Road was, of eventueel Carnaby Street (waar ze ook een winkel had). En hoe je het wendt of keert: het was de Chelsea Set, de hippe Londense scene, die de minimode beroemd heeft gemaakt. Niet alleen Quants jurkjes en rokjes, maar ook haar panty's in felle kleuren, haar doorzichtige regenjassen en haar hoge

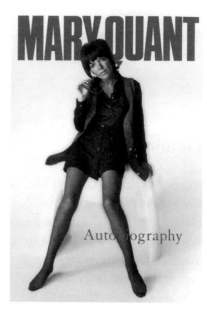

Omslag van Mary Quants *Autobiography* (2011)

(lak)leren laarzen. '*These boots are made for walking*,' zong Nancy Sinatra in 1966 in een mini-jurk. Het liedje werd een *station call* voor Swinging London in de jaren zestig – een tijd waarnaar nostalgisch wordt terugverlangd door velen, en die uitbundig is geparodieerd in de filmcyclus *Austin Powers* (1997–2002), met Mike Myers als een stuntelende James Bond en Heather Graham als een levende paspop voor de allerkortste jurkjes uit het Mary Quant-repertoire.

'De minirage uit de jaren zestig was de decadentste, meest optimistische "kijk-mij-nou-is-het-leven-niet-prachtig"-mode die ooit is ontworpen,' schreef Mary Quant een paar jaar geleden in het designboek *British Greats*. 'Ze was een uitdrukking van het hele decennium, van de emancipatie van de vrouw, de pil en de rock-'n-roll.' Geen wonder misschien dat de minirok in het burgerlijke Nederland van 1967 op diverse plaatsen werd verboden, twee jaar voordat het Vaticaan de minirok officieel in de ban deed en Gerard Reve zijn legendarische gedicht 'De blijde boodschap' publiceerde – met een hoofdrol voor de paus die gewag maakt van het toenemend verval der zeden, onder het motto 'Multi phyl ti corti rocci'.

De minimode was het embleem van de seksuele revolutie, en werd het vaste attribuut van zangeressen als Sandie Shaw en Sylvie Vartan, actrices als Diana Rigg (Emma Peel in de televisieserie *The Avengers*) en Brigitte Bardot, modellen als Twiggy en Jean Shrimpton. De laatste baarde opzien (en maakte school) toen ze in oktober 1965 bij de Melbourne Cup in Australië in een witte

minirok – en zonder hoed of handschoenen – verscheen; Twiggy bracht in 1967 een bezoek aan Japan en zorgde ervoor dat een heel land voorgoed in de ban van de minimode zou raken.

Er waren ook kritische noten, bijvoorbeeld van twee *monstres sacrés* van de haute couture: Coco Chanel, die de ontwerpers van de minimode gemakzucht verweet, en Christian Dior, die ex cathedra verklaarde dat de knie het lelijkste deel van het menselijk lichaam is en dus maar beter bedekt kon blijven. Tegenover hen stonden Yves Saint Laurent, die de nieuwe mode omarmde en geschiedenis schreef met zijn op de abstracte schilderijen van Piet Mondriaan geïnspireerde mini-jurk, en Paco Rabanne, die een weinig verhullend badjurkje ontwierp van aluminium plaatjes. En het succes van de minimode strekte zich ook uit tot het dagelijks taalgebruik: het was een Franse prefect die als eerste zei dat een redevoering moet zijn als een minirok, '*suffisamment long pour couvrir le sujet, mais suffisamment court pour retenir l'attention*'.

De rokjes werden trouwens steeds korter, de zoom kroop op tot net onder de billen – de jaren zestig zagen ook de geboorte van de *micro*mode, die tegenwoordig niet alleen bij R&B-sterren als Beyoncé populair is. Dát, plus de opkomst van andere hippe kleren – de soulbroek met olifantspijpen en de hotpants (ook ontworpen door Mary Quant) – zorgde ervoor dat de minirok al in 1970 officieel doodverklaard kon worden op de cover van het tijdschrift *Paris Match*. Tamelijk voorbarig, want veertig jaar later zijn minirok en mini-jurk onverminderd succesvol. Niet alleen in hun originele vorm, met blote benen en eventueel hoge laarzen, maar ook gecombineerd met panty's en maillots en dikwijls uitgevoerd in spijkerstof, het basismateriaal van een concurrerende designklassieker uit de jeugdcultuur, de jeans.

De minirokdraagster van tegenwoordig is veel vrijer dan die van de jaren zestig, zo stelde Mary Quant in 2003. *Anything goes*: ze hoeft zich niet echt bloot te geven, en ze hoeft – ten minste zo belangrijk – nooit meer kou te lijden. Als de zon na de winter uitblijft, en als de eerste zomerse dag ver na de sterfdag van Martin Bril (22 april) dreigt te vallen, dan kan ze zonder probleem een minirok uit de kast trekken. Met een warme legging is het alle dagen rokjesdag.

🛍 Yves Saint Laurent

Net als Mary Quant haalde Yves Saint Laurent (1936–2008) zijn inspiratie in de jaren zestig en zeventig van de straat. Samen met zijn partner, de rijke zakenman Pierre Bergé, was hij in 1961 een eigen modehuis begonnen, nadat hij vier jaar onder Christian Dior had gewerkt en twee jaar – met wisselend

Mondriaanjurk (1965) van Yves Saint Laurent

ook bekend als de eerste couturier met een volledige prêt-à-portercollectie, volgens sommigen ontstaan uit een hang naar democratisering van de couture, volgens anderen uit slim zakelijk instinct. De eerste YSL-prêt-à-porter-winkel ging open in september 1966; Catherine Deneuve stond vooraan in de rij. Twintig jaar lang was YSL toonaangevend; hij was in 1983 de eerste modeontwerper die een solotentoonstelling in het Metropolitan Museum in New York kreeg. Maar in 1987 keerde het tij: een té luxueus uitgevoerde collectie die vlak na een beurskrach naar de catwalk ging, werd een totale flop en YSL moest het stokje overgeven aan zijn concurrenten. Het modehuis werd in 1993 gekocht door een farmaciegigant en zes jaar later doorverkocht aan Gucci, dat YSL terugvroeg voor de haute couture, maar de hippe Amerikaan Tom Ford aanstelde voor de prêt-a-porter. In 2002 ging YSL weg en hield het modehuis op te bestaan. Het merk wordt nog steeds gevoerd door Gucci, de parfums en schoonheidsproducten zijn ondergebracht bij L'Oréal.

succes – als diens opvolger. Van de coltruien, leren jacks en kokerrokken ging 'YSL' naar safari-jassen, strakke broeken, laarzen tot aan de dijen en diverse verwijzingen naar de *beatnik look* die zich aan de Amerikaanse westkust had ontwikkeld. In 1965 maakte hij furore met een smoking voor vrouwen, Le Smoking, en een jaar later met zijn Mondriaanjurk. YSL werd

54 ITALIAANSE RENAISSANCESCHILDERKUNST

Mona Lisa en *Primavera*

De mooiste vrouw uit de Renaissance was Simonetta Vespucci, geboren Cattaneo. Ze leefde van 1453 tot 1476 in Genua en Florence, had lang koperkleurig haar, een mooie forse neus en een perfect symmetrisch gezicht, en werd vereeuwigd door twee van de grootste Florentijnse meesters. Tenminste, daar lijkt het op als je de schilderijen van Piero di Cosimo en Sandro Botticelli bestudeert. Of het écht *la bella Simonetta* is die (postuum) model heeft gestaan

voor de Cleopatra met ontblote borsten en de beroemde dode nimf van Cosimo, en voor de talloze roodharige schoonheden van Botticelli – het is niet met zekerheid te zeggen. Maar *se non è vero, è ben' trovato*.

Botticelli, die liet vastleggen dat hij begraven wilde worden aan de voeten van Simonetta in de Allerheiligenkerk in Florence, lijkt zijn idool op zijn twee beroemdste schilderijen zelfs *dubbel* te hebben afgebeeld: als Venus én een van de Drie Gratiën op *Primavera* (*De allegorie op de lente*, 1482), en als Venus én Flora op *De geboorte van Venus* (1485). Beide temperapanelen gelden als hoogtepunten van de schilderkunst van de hoge renaissance, die zich kenmerkt door thema's uit de Klassieke Oudheid (iets heel anders dan de bijbelse taferelen uit vroeger tijden) en die tot stand kwam onder de patronage van machtige Italiaanse families, in dit geval de Medici.

Toen Botticelli zijn eerste Venusschilderij maakte – een jaar na zijn fresco's voor de Sixtijnse Kapel in Rome en zijn illustraties bij Dante's 'Inferno' – had de Italiaanse renaissance al geleid tot hoogtepunt na hoogtepunt. Volgens de romantische traditie werd de nieuwe kunst (en toepasselijk genoeg ook het quattrocento) ingeluid met de prijsvraag die in 1401 in Florence werd georganiseerd voor het ontwerp van de noordelijke poort van het Sint-Jansbaptisterium. Lorenzo Ghiberti werd de winnaar (ex aequo met Filippo Brunelleschi, die de opdracht niet wilde delen) en besteedde de volgende 27 jaar aan twee bronzen deuren met bijbelse taferelen, uitgevoerd in een stijl die geïnspireerd was door Griekse en Romeinse sculpturen. Zijn levenswerk – want hij werkte

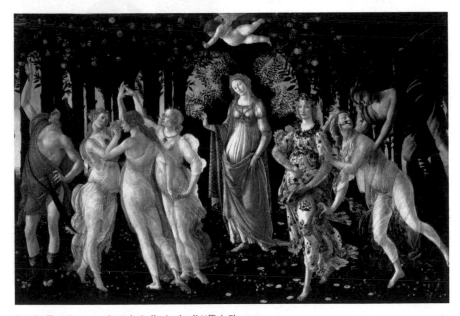

Botticelli, *Primavera* (1482), Galleria degli Uffizi, Florence

nóg eens 23 jaar aan de *oostelijke* poort van het baptisterium – was niet alleen van grote invloed op een beeldhouwer als Donatello, maar ook op generaties schilders, die Ghiberti's levendigheid en pionierswerk op het gebied van perspectief bewonderden.

Een van hen was de jonggestorven Masaccio (1401–1428), die in zijn fresco's voor de Brancacci-kapel in Florence behalve het lineair perspectief ook andere verworvenheden van de vroege renaissance, met name die van de frescoschilder Giotto, perfectioneerde: studie van de menselijke anatomie (denk aan zijn felrealistische verbeelding van de naakte Adam en Eva die uit het Paradijs worden verdreven), de werking van het licht en de weergave van stoffen. Een ander was Leonardo da Vinci (1452–1519), de geniale schilder-tekenaar-beeldhouwer-uitvinder-schrijver die alleen in de 23 jaar jongere Michelangelo zijn evenknie als *uomo universale* zou vinden.

Leonardo is net als Botticelli de schilder van adembenemend mooie vrouwen, die zonder uitzondering ultrarealistisch en in het mooiste licht – met de uit de Nederlanden geïmporteerde olieverftechniek – werden afgebeeld: *La Belle Ferronnière*, een vorsend kijkende jonge vrouw met steil haar en een subtiel hoofdbandje; *De dame met de hermelijn*, die haar spiegelbeeld zou kunnen zijn; de *Maagd op de rotsen*, die door Leonardo twee keer geschilderd zou worden; *Ginevra de' Benci*, een van de eerste vrouwen die in de 'vrije natuur' werden geportretteerd; en natuurlijk *Mona Lisa*, alias *La Gioconda*, de vrouw van de Italiaanse edelman Fernando del Giocondo, wier portret geldt als het beroemdste schilderij ter wereld.

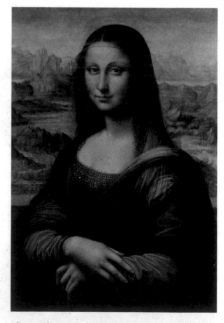

Dat laatste is niet omdat *Mona Lisa* (1503) wordt gezien als het beste paneel van Leonardo – al toont het tal van geniale details, zoals de perfect over elkaar gelegde handen, de subtiel geschilderde kleren en de prachtige overgangen van licht naar donker die bekend zouden komen te staan als *sfumato*. Het komt ook niet door de melancholieke glimlach van de geportretteerde, die boeken, films en liedjes zou inspireren. Veel belangrijker is het feit dat het schilderij in 1911 op een geruchtmakende

Alternatieve versie van *Mona Lisa* (ca. 1506), Museo del Prado, Madrid

manier uit het Louvre werd gestolen, door een Italiaanse patriot die vond dat het werk thuishoorde in het Uffizi-museum in Florence (waar de mooiste Botticelli's hangen) en niet in Frankrijk.

De diefstal – en meer nog de glorieuze terugkeer in het Louvre twee jaar later – maakte van Mona Lisa een ster, reproducties en parodieën deden de rest. Het schilderij van Leonardo was altijd al populair geweest bij kopiisten – zo hangt er in het Prado een tweelingzusje en in Leonardo's geboortedorp Vinci een halfnaakte variatie die misschien wel van de meester zelf is – maar in de 20ste eeuw explodeerde het nachleben. Bekend zijn de snor en het sikje die de dadaïst Marcel Duchamp tekende op een prentbriefkaart van *Mona Lisa*, een vondst waarop veertig jaar later gevarieerd zou worden door Salvador Dalí toen hij zichzelf afbeeldde als Mona Lisa (1954). Léger, Magritte, Warhol, Botero, Disney en Banksy (*Mona Lisa Mujaheddin* met raketwerper) zijn maar enkele van de honderden kunstenaars die het schilderij van Leonardo parodieerden. Wie 'Mona Lisa' intikt op Google Afbeeldingen krijgt enkele honderden andere voorbeelden te zien, de een nog uitzinniger dan de andere.

'*Are you warm, are you real, Mona Lisa?*' zong Nat King Cole in 1950; '*Or just a cold and lonely, lovely work of art?*' Marcel Duchamp wist het antwoord: Mona Lisa is al eeuwenlang *hot*, en zal dat nog eeuwen blijven. Vandaar dat hij zijn ansichtkaart de Franse afkorting L. H. O. O. Q. meegaf – uit te spreken als '*Elle a chaud au cul.*'

🅱 Albrecht Dürer

Als één noordelijke kunstenaar de Italiaanse renaissance in zich opgeslorpt heeft, dan is het de Neurenberger Albrecht Dürer (1471–1528). Van zijn twee reizen naar Italië nam hij niet alleen voorbeelden, thema's en technieken mee, maar ook een humanistisch wereldbeeld dat hem het lef verschafte om op 28-jarige leeftijd een zelfportret te schilderen waarop hij was afgebeeld als de zegenende Christus. Dürer was een verbluffende schilder, een briljant (natuur)tekenaar en een begaafd aquarellist, maar zijn grootste verdienste ligt op het gebied van houtsneden en gravures, kunstvormen die waren opgekomen met de boekdrukkunst. Ook zijn grootste verdiensten trouwens, want met de afdrukken van zijn tweehonderdvijftig houtsneden en zijn honderd gravures bouwde hij een enorm kapitaal op. Dürer verloste de grafiek van een bijrol als boekillustratie. Zijn belangrijkste werken waren de series *Große Passion Christi* (zeven houtsneden over de kruisiging, 1498) en *Die heimlich offenbarung iohannis* (1498), vijftien houtsneden naar aanleiding van het

bijbelboek *Openbaringen*, waaronder de overbekende *Vier apokalyptischen Reiter*. Vijftien jaar later maakte hij zijn beroemdste kopergravure, *Ritter, Tod und Teufel*, waarin hij de Italiaanse renaissancetraditie verbond met laatgotische symbolen, alsmede *Der heilige Hieronymus im Gehäus* en *Melencolia I*, twee gravures die zelfs in Italië werden opgemerkt om hun sublieme lichteffecten en gedetailleerde symboliek. Een van zijn laatste houtsneden was er een van de Indische neushoorn die in 1515 door Europa werd gesleept – die zal de Dürerfans hebben doen denken aan de beeldschone aquarellen die de schilder onder meer had gemaakt

Dürer, *Ritter, Tod und Teufel* (1513)

van een liggende haas en een zittend uiltje.

De essays van Montaigne

Aan de stamboom van de wereldliteratuur is Michel Eyquem de Montaigne (1533–1592) een van de onderste en stevigste takken. Honderden schrijvers zijn sinds de 17de eeuw door hem beïnvloed – niet alleen filosofen als Pascal, Rousseau en Nietzsche of non-fictieschrijvers als Ralph Waldo Emerson en Stefan Zweig, maar ook de sciencefictionauteur Isaac Asimov en niet te vergeten William Shakespeare, die in *The Tempest* een deel van het cultuurrelativistische essay 'Des cannibales' parafraseerde. Daarbij is iedere *essayist* schatplichtig aan Montaigne; wat niet zo gek is als je bedenkt dat de Franse humanist het genre eigenhandig uit de klei trok, in de eerste twee delen van een collectie bespiegelingen die hij in 1580 publiceerde onder de bescheiden titel *Essais* ('probeersels').

Korte beschouwende prozateksten, in de vorm van literaire betogen zonder wetenschappelijke pretentie, waren er altijd geweest, ook in de Klassieke Oudheid die door de humanisten uit de Renaissance zo bewonderd werd. Wat Montaigne daaraan toevoegde was wat je *human interest* zou kunnen noemen. Zijn *essais* gingen heel wat verder dan de droge becommentariëringen van

klassieke citaten waarmee veel van zijn tijdgenoten en voorgangers hun dagboeken vulden. Hij was persoonlijk op het intieme af, of hij nu schreef over zijn verzengende vriendschap met de jonggestorven humanist Étienne de la Boétie, zijn nierstenen en likdoorns of zijn angst voor de dood. Als eerste filosoof in de geschiedenis maakte hij zichzelf tot uitgangspunt van zijn bespiegelingen over de wereld; hij zei 'ik' – of, zoals hij het met een knipoog in het voorwoord bij de eerste uitgave formuleerde: 'Lezer, ik vorm zelf de stof van mijn boek; u zou wel gek zijn uw tijd te verdoen met een zo frivool en ijdel onderwerp. Vaarwel dus' (vert. Hans van Pinxteren).

Dat zijn lezers al meer dan vier eeuwen lang niet afgehaakt zijn, komt in de eerste plaats doordat hij – in weerwil van zijn inmiddels archaïsche stijl – de lezer in al zijn eerlijkheid direct aanspreekt: 'Overigens heb ik mij tot regel gesteld dat ik al wat ik durf te doen ook moet durven zeggen, en gedachten die ik niet kan publiceren stuiten mij zonder meer tegen de borst' (uit 'Over enige verzen van Vergilius'). Montaigne lijkt een tijdgenoot, en het is voor de moderne mens een verademing om een oude denker te lezen die stelling neemt tegen wreedheden in naam van de godsdienst, die vreemde culturen niet uit principe afwijst, die spot met het geloof in heksen, en die met een gezonde dosis scepsis ook de andere *idées reçues* van zijn tijd tegemoet treedt. Het *que sçay-je?* (Middelfrans voor 'wat weet ik?') lag hem op de lippen bestorven; het was zelfs zijn favoriete motto.

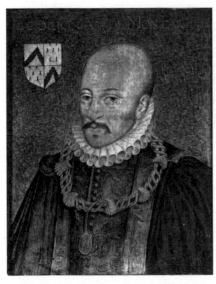

Portret van Montaigne, schilder onbekend
(16de eeuw)

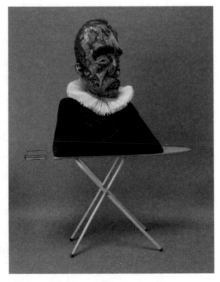

Eveline van Duyl, *Montaigne* (2010),
Museum Beelden aan Zee, Den Haag

Montaigne was dol op motto's. Toen hij zich op 38-jarige leeftijd, na een carrière als hoveling van Karel IX en rechter bij het parlement in Bordeaux, uit de openbaarheid terugtrok in zijn voorvaderlijk kasteel, liet hij op de balken van zijn torenkamer 54 spreuken van klassieke en bijbelse auteurs aanbrengen. In de negen jaar dat hij zijn zelfgekozen ballingschap volhield, voegde hij daar op papier een veelvoud aan zelfgemaakte wijsheden en oneliners aan toe. Heel beroemd zijn 'Iedereen noemt barbaars wat hij niet gewend is' en 'Je moet lang gestudeerd hebben om niets te weten'. Ten minste zo mooi klinken 'De waarde van het leven ligt niet in de lengte van dagen maar in het gebruik dat we ervan maken' en 'De mens kan nog geen huismijt scheppen maar wel goden bij de vleet'. En dat Montaigne ook een modern gevoel voor humor had, mag blijken uit 'Hoe meer ik de mens leer kennen, hoe meer ik van mijn hond hou' en 'Geen beter huwelijk dan tussen een blinde vrouw en een dove man'.

Alleen al deze citaten maken duidelijk dat Montaigne allesbehalve een *one-trick pony* was. Zijn 107 korte en lange essays, variërend van driekwart pagina ('Soberheid bij de klassieken') tot meer dan tweehonderd volle bladzijden ('Pleidooi voor Raymond Sebond'), bestrijken zo ongeveer het hele leven en een groot deel van de geschiedenis. Menselijke eigenschappen zijn het populairst – niet alleen de hoofdzonden maar ook de kleine ondeugden komen aan bod – maar ze worden op de voet gevolgd door de grote figuren uit de oude geschiedenis: Cato, Cicero, Demokritos en Heraklitos, Caesar, Spurinna, Vergilius, en natuurlijk Montaignes eigen voorbeelden Seneca en Ploutarchos. Daarnaast zijn er essays over schoolfrikken, strijdrossen, loze spitsvondigheden, postpaarden en kreupelen. Door essays als 'Over vlot of traag spreken', 'Over een leemte in ons staatsbestel' en 'Over een gedrochtelijk kind' moet de Nederlandse lezer als vanzelf denken aan de inventaris van 'het pak van Sjaalman' uit *Max Havelaar*. Multatuli kwam daarin tot 147 onderwerpen, maar anders dan Montaigne werkte hij er geen enkele uit.

Ook Multatuli zal Montaigne bewonderd hebben – als de zoveelste in een lange rij van schrijvers en filosofen van wie de twijfelende rationalist René Descartes de eerste en de praktische levenskunstenaar Alain de Botton zeker niet de laatste was. Aan postume complimenten heeft het de dwarse denker uit Aquitanië niet ontbroken, maar het fraaiste kwam van zijn 18de-eeuwse collega Voltaire. In de vertaling van Hans van Pinxteren: 'Een landedelman die in een tijd van verdwazing redelijk blijft denken te midden van de fanaten, en die onder zijn naam mijn dwaasheden en tekortkomingen optekent, van zo iemand blijf je toch altijd houden!'

Rousseaus *Confessions*

'Ik ga iets ondernemen dat nooit eerder is gedaan,' schrijft Jean-Jacques Rousseau aan het begin van *Les Confessions* (1782; deel 2 in 1788), 'en dat, als het eenmaal is uitgevoerd, niet zal worden nagevolgd. Ik wil aan mijn medemensen een mens laten zien zoals hij werkelijk is en die mens, dat ben ik zelf. [...] Ik ben niet gemaakt als enig ander mens die ik heb ontmoet. [...] Ook al zou ik niet beter zijn, ik ben op zijn minst anders' (vert. Leo van Maris).

Allan Ramsey, *Jean-Jacques Rousseau* (1766), Scottish National Gallery, Edinburgh

Ware woorden; de in Genève geboren Rousseau (1712–1778) was wezenlijk anders en ook een beetje raar. Hij predikte de autonomie van het kind en drong aan op de beste opvoeding, maar vertrouwde zijn vijf eigen kinderen toe aan de armenzorg. Hij onderstreepte de aangeboren goedheid van de mens, maar schetste zichzelf in zijn autobiografie, vaak onbewust, als een vat vol nare trekjes. Niet dat het iets afdoet aan zijn belang voor de Europese cultuur. Rousseau formuleerde in *Du contrat social* (1762) de ideeën over vrijheid en gelijkheid die niet alleen de Franse Revolutie zouden beheersen, maar ook de Universele Verklaring van de Rechten van de Mens (1948). Daarnaast was hij een van de eersten die de natuur niet als iets vijandigs maar als iets helends zagen, en werd hij ook door de ontwikkelingsroman in brieven *Julie ou la Nouvelle Héloïse* (1761) een van de wegbereiders van de romantiek. Voeg daarbij het belang van de postuum verschenen *Confessions* als model voor egodocumenten in later eeuwen, en je mag concluderen dat Rousseaus zelfverzekerde opmerkingen in het begin van zijn autobiografie geen grootspraak zijn.

Monty Python's Flying Circus

Twee overduidelijk Franse wetenschappers – alpinopet, Bretonse trui onder hun laboratoriumjas en een snor die ze aan elkaar overgeven – demonstreren een nieuwe vinding, die achter hen in modelvorm op een schoolbord bevestigd is. Wat je ziet is een schaap, maar dat is schijn. Doorratelend in fantasie-Frans, doorspekt met *mèh-mèhs* en *bâah-bâahs*, legt de lange lijs links uit dat het hier gaat om *un mouton anglo-français*, oftewel een passagiersvliegtuig dat net als de Concorde ontwikkeld is door Fransen én Engelsen. Het opdondertje rechts, geïntroduceerd als Jean-Brian Zatapathique, laat zien waar de wielen en de propellers zitten, waarna beide wetenschappers de deurtjes op de buik van het schaap openklappen (*'mais où sont les voyageurs? les bagages?'*) en uitbarsten in een imitatie van het vliegende schaap die gepaard gaat met eigenaardige loopjes en vreemde geluiden.

It's... Monty Python's Flying Circus. Of liever: het middengedeelte van een scène uit de tweede aflevering van de legendarische *comedy*-serie die van 1969 tot 1974 op de BBC-televisie te zien was. De 'French Lecture on Sheep Aircraft', met John Cleese en Michael Palin, wordt voorafgegaan door een even absurde dialoog over vliegende schapen tussen een boer en een man-in-bolhoed (Terry Jones en Graham Chapman) en onmiddellijk gevolgd door een interview met vier door mannen gespeelde volksvrouwen in een supermarkt, die vertellen hoe goed ze kunnen opschieten met Jean-Paul Sartre, Voltaire en 'Renny Daycárt'. Het item eindigt met een korte animatie (gemaakt door Terry Gilliam) waarin een tekstballonnetje bij *De denker* van Rodin (*'I think therefore I am'*) wordt doorgeprikt.

Bijna alles van Monty Python zit erin (op het zesde lid van het collectief, Eric Idle, na): het absurdisme en het spelen met taal, het in elkaar schuiven van sketches en de minachting voor de punchline (onder het motto *'And now for something completely different'*), de Britse travestiegrappen en de surrealistische animaties. Voeg daarbij een terugkerende voorkeur voor het doorbreken van de 'vierde wand' (*'This is the silliest sketch I've ever been in'*) en de zogeheten *cold open* (het beginnen van een aflevering zonder tune of begintitels), en je kunt begrijpen hoe vernieuwend de serie eind jaren zestig was. Er waren voorbeelden, zoals *The Goon Show* op de radio (1951–1960), de anarchistische humor van Spike Milligan, *The Frost Report* en de shows van Dudley Moore en Peter Cook, maar dit Flying Circus zette alles op zijn kop. Monty Python had geen formule, laat staan een format, en geen eenheid van plaats en tijd. Het bood briljant spel, sterke teksten en grensoverschrijdende humor.

Monty Python (ca. 1970), v.l.n.r.: Eric Idle, Graham Chapman, Michael Palin, John Cleese, Terry Jones, Terry Gilliam

Kortom: typisch Brits en tegelijkertijd internationaal – en niet alleen door sketches als 'Dirty Hungarian Phrasebook' (waarin nietsvermoedende Hongaarse toeristen de schunnigste vragen stellen aan Londense politie-agenten) of 'Cheese Shop' (waarin een hongerige John Cleese wanhopig alle kazen van Europa opnoemt in een poging er één te vinden die in de winkel aanwezig is). In vier seizoenen (45 afleveringen), vijf speelfilms (waaronder de onovertroffen togafilmparodie *Life of Brian*), zeven boeken en een dozijn langspeelplaten construeerde Monty Python een soort alternatieve Europese cultuurgeschiedenis: Michelangelo verdedigt zich tegenover de paus voor zijn wel heel vrije opvatting van het Laatste Avondmaal (met 28 discipelen en een kangoeroe); in Swansea wordt het kampioenschap 'Proust in 15 seconden' georganiseerd ('één keer in badpak, één keer in avondkledij'); Pasolini regis-seert een cricketmatch (met geheimzinnige jumpcuts en veel seksuele en religieuze symboliek); de Spaanse inquisitie komt een huiskamer binnen-vallen (en dringt aan op een bekentenis, onder dreiging van 'de luie stoel' en 'de zachte kussens'); en in het olympisch stadion van München spelen Griekse en Duitse filosofen een moeizaam potje voetbal tegen elkaar (met uiteindelijk een kopgoal van Sokrates die ontologisch betwist wordt door Hegel).

Het is al vaak gezegd: wat The Beatles waren voor de popmuziek, was Monty Python voor de televisiekomedie. De invloed van de vijf Engelsen en één Amerikaan (tekenaar Terry Gilliam) was fenomenaal. Niet alleen op

de Britse *comedy*, die dankzij 'text-driven' series als *Fawlty Towers* (met John Cleese), *Blackadder* (met Rowan Atkinson), *French and Saunders* en *A Bit of Fry & Laurie* vanaf de jaren zeventig een van de belangrijkste culturele exportproducten zou worden; maar ook op stand-up comedians en televisiekomieken in heel Europa en de rest van de wereld. In Amerika, waar de Pythons door hun films en hun legendarische optredens in de Hollywood Bowl supersterren werden, verklaarden *Saturday Night Live* en zelfs *South Park* zich schatplichtig (denk aan de nietsontziende humor en de cut-out-animatietechniek). In Nederland waren bijvoorbeeld *Jiskefet*, *Draadstaal*, *Toren C* en de radio-persiflages van *Binnenland 1* (Ronald Snijders) ondenkbaar zonder het pionierswerk van de Pythons. Of er ook Python-klonen in Letland, Bulgarije, Portugal en Noorwegen zijn weet ik niet, maar wél dat Monty Python-sketches en -kreten tot de gedeelde cultuur behoren in ieder internationaal gezelschap (van alle leeftijden!).

'Pythonesque', als aanduiding voor krankzinnige humor, heeft het Engelse woordenboek gehaald en is ook op het continent een begrip, net als '*Wink-wink, nudge-nudge*', 'Always Look On The Bright Side Of Life', en natuurlijk 'En nu iets heel anders'. Trouwens, iedere wereldburger wordt elke dag achter zijn computer herinnerd aan een van de andere begrippen waarmee Monty Python onze cultuur verrijkte. Toen er een naam bedacht moest worden voor alle ongewenste e-mail die je op je bordje krijgt, koos men voor spam – naar het geperste vleesafval dat een hoofdrol speelt in een sketch over de even smerige als eenzijdige keuze in een typisch Engelse cafetaria. Een cafetaria vol zingende Vikingen, dat spreekt vanzelf.

Still uit *Monty Python and the Holy Grail* (1975)

((◁)) Mr. Bean

Toen de bemanning van een patrouil-
leschip van de Royal Navy in 2007
dertien dagen vastgehouden werd
door de Iraanse Revolutionaire Garde,
werd een van de Britse zeelieden door
de gijzelnemers consequent aange-
sproken met 'Mr. Bean'. Het tekent de
populariteit – en ook de *Britishness*
– van de door Rowan Atkinson en
Richard Curtis gecreëerde televisie-
figuur. De grotendeels zwijgende
sitcom, over een met tweedjasje en
dunne bruine das uitgeruste stuntel
('een kind in het lichaam van een
volwassen man' volgens zijn alter ego
Atkinson), werd verkocht aan 245 tele-
visiemaatschappijen, en is de leven-
dige ontkrachting van het cliché dat
humor plaats- en cultuurgebonden is.
Mr. Bean woont met zijn onafscheide-
lijke teddybeer in een Londense flat,
beweegt zich door de stad in zijn licht-
groene Morris Mini en laat een spoor
van vernielingen en perplexe omstan-
ders achter. Veertien afleveringen van
25 minuten telde de serie, en 25 jaar
na dato worden ze in ieder taalgebied
ten minste een keer per jaar herhaald.
Daar komt bij dat het op Monsieur
Hulot van Jacques Tati gebaseerde
typetje ook is verwerkt in twee succes-
rijke bioscoopfilms, een aantal losse

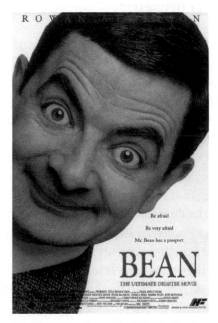

Filmposter voor *Bean: The Ultimate Disaster
Movie* (1997)

sketches (onder meer tijdens de ope-
ningsceremonie van de Olympische
Spelen van 2012) en een tekenfilmserie
van 52 afleveringen. Het succes van
de cartoons is bijzonder, omdat de
charme van Mr. Bean voor een groot
deel gelegen is in de rubberen stom-
mefilm-mimiek van de reëel bestaande
Atkinson, een komiek die in de jaren
tachtig in vier *Blackadder*-series had
laten zien dat hij ook als geen ander
overweg kon met talige humor.

Het museum

'*Dead as a dodo*' zeggen de Engelsen om aan te geven dat iets morsdood of hopeloos uit de mode is. Het zou me niets verbazen als de uitdrukking pas écht populair is geworden na 1755, toen de dodo al een halve eeuw was uitgestorven en een beroemd opgezet exemplaar in Oxford vernietigd moest worden omdat het door motten was aangevroten. Slechts het hoofd en een klauw konden worden gered; samen met een bovenkaak en twee beenderen in Praag vormden ze de oudste overblijfselen van de Mauritiaanse walgvogel, totdat in de tweede helft van de 19de eeuw de jacht op fossiele resten vrucht begon af te werpen.

De Oxfordse dodo, waarvan resten nu in het museum van de universiteit worden tentoongesteld, was ooit het pronkstuk van een verzameling die beschouwd wordt als een van de eerste 'moderne' musea ter wereld: de collectie van John Tradescant uit Londen die voor publiek werd opengesteld in de eerste helft van de 17de eeuw en die na aankoop door een wetenschapper uit Oxford vanaf 1677 te zien was in het speciaal daartoe ingerichte Ashmo-

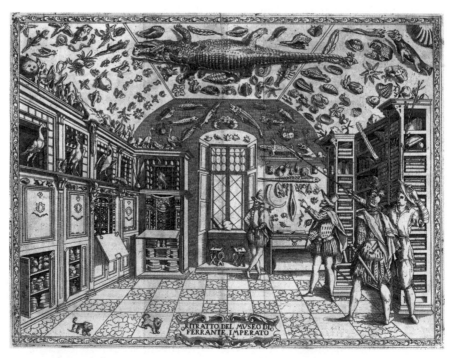

Gravure met *Wunderkammer*, uit Ferrante Imperato's *Dell'Historia Naturale* (1599)

lean Museum. De Praagse dodo daarentegen is afkomstig uit de *Kunst- und Wunderkammer* van de Heilige Roomse keizer Rudolf II, een privécollectie die alle kenmerken van een museum had, maar niet voor het brede publiek toegankelijk was.

Juist dat laatste is de essentie van het museum als culturele verworvenheid én Europees exportproduct. Vorstelijke en adellijke verzamelingen van kunst en naturalia zijn zo oud als de weg naar Rome; in Mesopotamië is de inventaris gevonden van een 2500 jaar oud privémuseum van een koningsdochter. Maar pas in de Renaissance werden er gespecialiseerde collecties in speciale gebouwen gehuisvest die in principe door iedereen konden worden bezocht. Paus Sixtus IV schonk in 1471 een aantal klassieke beeldhouwwerken aan de senaat en het volk van Rome en werd zo de grondlegger van de Capitolijnse Musea. Een van zijn opvolgers, Julius II, stelde zijn kunstvoorwerpen tentoon in wat later de Vaticaanse Musea zouden worden. En in Florence konden vanaf de 16de eeuw belangstellenden op verzoek een rondleiding krijgen in de Galleria degli Uffizi, waar tot op de dag van vandaag de mooiste Botticelli's en Perugino's te zien zijn.

'Huis van de Muzen' is de letterlijke betekenis van het Griekse woord *Mouseion*, en het is dan ook niet meer dan logisch dat het museum van oudsher gewijd was aan de kunsten en de geschiedenis. Dat gold ook voor de twee belangrijkste musea die in de 18de eeuw openden, het British Museum in Londen en het Louvre in Parijs. Het eerste was een vereniging van drie vermaarde curiositeitenkabinetten waarin natuurlijke historie het best vertegenwoordigd was; het tweede een gevolg van de wens van de revolutionaire regering om de kunstverzamelingen van de laatste Franse koningen voor publiek open te stellen. Het was Napoleon die in het nationale museum een prachtig instrument zag voor *nation building*; om de collectie van het Louvre, herdoopt in Musée Napoléon, aan te vullen nam hij van al zijn veldtochten kunstschatten en archeologische vondsten mee.

Het museum als concept had zich toen al over de wereld verspreid: naar Amerika, waar anno 1773 in Charleston een bibliotheekmuseum opende over landbouw en plantkunde; naar India, waar elf jaar later in Calcutta een volkskundige collectie werd tentoongesteld; en niet te vergeten in Nederlands-Indië, waar de Ambonese collectie van de Duits-Nederlandse botanicus Rumphius de basis werd voor het museum van het Koninklijk Bataviaasch Genootschap van Kunsten en Wetenschappen (*est.* 1778).

Met de geografische verspreiding kwam ook een thematische verspreiding. Musea werden steeds gespecialiseerder; zo evolueerden uit de aloude *Wunderkammern* onder meer etnologische, natuurhistorische en zoölogische musea (waarbij je dierentuinen als een soort levende musea zou kunnen

beschouwen); terwijl de *Kunstkammern* zich ontwikkelden tot musea voor archeologie, schilderkunst, munten en zegels, sculptuur etcetera. Alleen al Nederland heeft meer dan duizend museale instellingen, waar zulke verschillende dingen als spaarpotten en Overijsselse kachels worden tentoongesteld; het oudste is Teylers in Haarlem, dat in 1778 werd gesticht als centrum voor kunsten en wetenschappen en mag gelden als voorloper van wetenschapsmusea als Naturalis en Nemo.

Iedere verzameling – van speelklokken tot pierementen zou je bijna zeggen – kan museumwaardig zijn, maar het blijven de (nationale) kunstmusea die bij toeristen aller landen de show stelen. Niet alleen door de inhoud maar ook door de buitenkant, waarvoor idealiter een *starchitect* wordt aangeworven. In Nederland werd het Rijksmuseum (voortgekomen uit de collectie Huis ten Bosch) gegund aan de roomse bouwmeester Pierre Cuypers en het Van Gogh Museum aan de Stijl-exponent Gerrit Rietveld; enkele van de beroemdste museumgebouwen in de rest van de wereld staan in Parijs (de Louvre-piramide van I. M. Pei), Bilbao (de titanium gril van Frank Gehry), New York (het Guggenheimslakkenhuis van Frank Lloyd Wright) en Rio de Janeiro (de vliegende schotel van Oscar Niemeyer). Gat in de markt: een museum waarin alle spectaculaire museumgebouwen in Europa en de rest van de wereld door middel van foto's en maquettes aan de bezoeker worden gepresenteerd. Een museummoederschip, waarvoor Frank Gehry, Santiago Calatrava, Zaha Hadid of Rem Koolhaas hun hand niet zullen omdraaien.

Panorama's

In de Russische plaats Penza bevindt zich het Eénschilderijmuseum, dat sinds 1983 wisselende tentoonstellingen organiseert rondom één doek of paneel. Het museum doet voorkomen alsof het daarin uniek is, maar ziet een belangrijke tak van de museumfamilie over het hoofd: het panorama. Uitgevonden door de Ierse schilder Robert Barker in 1785, veroverde het 360-gradenmegaschilderij eerst Europa en daarna ook Amerika en Japan. Vooral in het laatste kwart van de 19de eeuw werden overal monumentale 'rotondes', cirkelvormige gebouwen, neergezet waarin de toeschouwers zich konden vergapen aan vergezichten van duizend tot tweeduizend vierkante meter (exclusief het zogeheten *faux terrain* op de voorgrond). De schilderijen werden verplaatst van rotonde naar rotonde en trokken honderdduizenden bezoekers, totdat de bioscoop en het fototijdschrift het panorama overbodig maakten. Toch houden enkele panorama's het hoofd nog steeds boven water. Voor dat van de Slag bij Waterloo bij Brussel

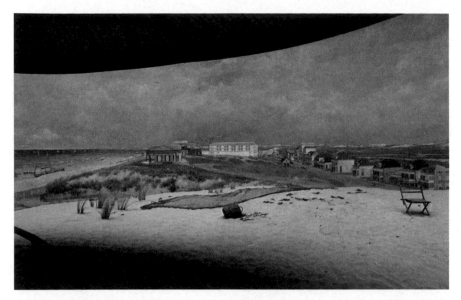

Panorama Mesdag (1881), Panorama Mesdag, Den Haag

moet je in de rij staan, net als soms voor het Scheveningenpanorama van de zeeschilder Hendrik Willem Mesdag in Den Haag. Het oudste overgebleven panorama is dat van de Zwitserse stad Thun (1814), het bloedigste dat van het Beleg van Sebastopol in Oekraïne (1905), het grootste (en nieuwste) in Europa dat van de Vroegburgerlijke Revolutie in Duitsland (Duitse Boerenoorlog), dat door de voormalige DDR net voor de Val van de Muur werd geopend in Bad Frankenhausen. Er zijn beroemde martiaal-nationalistische panorama's in Wrocław (de Slag bij Racławice), Moskou (de Slag bij Borodino, 1812), Pleven (de Bulgaarse overwinning op de Turken, 1877) en Praag (de verplettering van de troepen van de hussieten, 1434). En afgaand op het succes van de moderne panorama's in de gashouder in Leipzig (sinds 2003 de Mount Everest, sinds 2005 het Rome van Constantijn) is er voor deze ooit kwijnende kunstvorm een mooie toekomst weggelegd.

De Negende van Beethoven

Natuurlijk: de Vijfde Symfonie is nóg net iets bekender bij het grote publiek – met die omineuze vier eerste noten (tat-tat-tat-tám) en hun weerklank in de populaire cultuur, van televisiesketches tot discohits. Toch geldt de Negende Symfonie van Ludwig van Beethoven (1770–1827) als de beroemdste symfonie

die ooit is gecomponeerd. Niet alleen omdat ze extreem lang is (bijna tachtig minuten in de versie van Karl Böhm met de Wiener Philharmoniker), of omdat ze formeel vernieuwend was en een onontkoombare invloed heeft gehad op alle symfonische muziek die erna kwam. Maar vooral omdat het vierde, meezingbare deel van de symfonie als ode aan de vreugde en aan het idealisme een instrument is geworden van de Europese politiek.

Beethovens handschrift op het titelblad van de Negende (1818–1824)

'*Alle Menschen werden Brüder*' zingt het koor in het slotdeel van de Negende. Die woorden waren niet van Beethoven, maar van de Duitse romanticus Friedrich Schiller, die zijn 'Ode an die Freude' publiceerde in 1786, drie jaar voordat de Franse Revolutie haar idealen vrijheid, gelijkheid en broederschap over Europa verbreidde. Het 36–regelige gedicht had diepe indruk gemaakt op de jonge Beethoven. Met tussenpozen is hij de rest van zijn leven bezig geweest om een geschikte muzikale vorm voor Schillers woorden te vinden. Die vond hij uiteindelijk in de jaren twintig, toen hij (als eerste serieuze componist in de geschiedenis) besloot om een zangpartij in een symfonie te schrijven. Ter introductie van wat goedbeschouwd een fremdkörper is, liet hij – niet ongeestig – een van de stemmen uitroepen dat het nu tijd was om vrolijker tonen aan te slaan, waarna de Vreugde als 'schone vonk van de goden' kon worden bezongen.

De *Symfonie nr. 9 in d-klein* (op. 125), begonnen in opdracht van de Philharmonic Society in Londen, ging op 7 mei 1824 in première in Wenen, met Beethoven voor het eerst sinds twaalf jaar op het podium. Het verhaal wil dat zijn co-dirigent het orkest en het koor opdracht had gegeven om de aanwijzingen van de stokdove componist te negeren. Na de laatste tonen van de symfonie dirigeerde de achteropgeraakte Beethoven wild door, totdat hij door de contra-alt tactvol naar het publiek werd gedraaid om te zien hoe hard er geklapt werd. Vijf ovaties volgden, twee meer dan de keizer volgens protocol kreeg als hij het Kärntertortheater binnenkwam. Politieagenten moesten een eind maken aan het ongepaste eerbetoon.

Terwijl Beethoven in zijn tijd (en na zijn dood) beschouwd werd als de ideale romantische kunstenaar en als de apotheose van de Weense klassieke muziek na Haydn en Mozart, kreeg zijn negende en laatste symfonie al snel het aura van het Perfecte Stuk – vooral door het laatste deel, dat wel is beschreven als een symfonie in een symfonie. '*Nach Beethoven Symphonien zu*

schreiben!' sprak Johannes Brahms, en hij deed twintig jaar over zijn *Symfonie nr. 1* (1876), waarin hij bovendien een van Beethovens *Freude*-thema's liet doorklinken. Maar ook Wagner, Bruckner, Mahler en Dvořák werden direct door de Negende geïnspireerd. Rond 1980 werd Beethovens magnum opus nog op een andere manier een standaard: toen Philips en Sony de grootte van hun nieuwe geluidsdrager, de compact disc, moesten bepalen, vond men dat die in elk geval de klassieke uitvoering uit 1951 door het orkest van de Bayreuther Festspiele onder Wilhelm Furtwängler moest kunnen bevatten. Die duurde 74 minuten, en dus werd gekozen voor een diameter van twaalf centimeter en een maximum speelduur van vijf kwartier.

Furtwängler was ook de man die de Negende had gedirigeerd ter ere – en in aanwezigheid – van Adolf Hitler, aan de vooravond van diens 53ste verjaardag. Het was niet de eerste, en zeker niet de laatste keer dat Beethovens allesverbroederende symfonie een politieke lading kreeg. Iedereen boven de veertig zal zich de uitvoering herinneren die Leonard Bernstein Kerstmis 1989 dirigeerde om te vieren dat de Berlijnse Muur gevallen was; koor en orkest kwamen uit Duitsland, de Sovjet-Unie, Groot-Brittannië en de Verenigde Staten, en voor de gelegenheid werd het woord *Freude* vervangen door *Freiheit*. Film- en literatuurliefhebbers zullen de Negende vooral associëren met *A Clockwork Orange*, de toekomstfilm van Stanley Kubrick naar een roman van Anthony Burgess. Hierin vormt de muziek van 'the Great Ludwig Van' (al dan niet in een moderne synthesizer-versie) de soundtrack van de favoriete hobby's van de hoofdpersoon, '*rape and ultra-violence*'; de Negende is dan ook de muziek die hem tegen wordt gemaakt als hij een ultieme gedragstherapie moet ondergaan.

De film *A Clockwork Orange* kwam uit in 1971 en zorgde in heel Europa voor controverse. In dat licht is het een klein wonder dat de prelude tot het slotkoor uit de Negende – zonder de tekst – een jaar later tot het toekomstige Europese volkslied werd bestempeld. Beethovens idealisme woog kennelijk sterker dan de negatieve associaties die de Negende ook kon oproepen. Tot op zekere hoogte dan, want onder druk

Filmposter voor *A Clockwork Orange* (1971)

van het Franse en Nederlandse nee tegen de Europese Grondwet (2005) werd de ode aan de idealen van een verenigd Europa, net als de vlag met de twaalf sterren, uit het uiteindelijke Verdrag van Lissabon gehaald. *Roll over, Beethoven!* De Belgische ex-premier en medeschrijver van de verdragstekst, Guy Verhofstadt, kan er nog steeds kwaad om worden, zo bleek in 2011 in een uitzending van *Zomergasten*. Weer was een kans gemist om de lidstaten van de EU anders dan om economische redenen nader tot elkaar te brengen.

ⓞ De Vijfde van Mahler

Het Adagietto, oftewel het langzame vierde deel, van de *Symfonie nr. 5* van Gustav Mahler (1860–1911) is een van de weinige symfonische stukken die in bekendheid kunnen concurreren met de Negende of de Vijfde van Beethoven. Dat komt vooral doordat het werd gebruikt in de soundtrack van *Morte a Venezia* (1971), Luchino Visconti's verfilming van de onheilszwangere novelle *Der Tod in Venedig* van Thomas Mann. Bovendien was het zwaar georkestreerde en diepromantische stuk – een liefdesbrief van de Oostenrijkse componist aan zijn vrouw Alma Schindler – daarvóór al een favoriet stuk in het orkestrepertoire, zelfs in de tijd dat de Vijfde Symfonie nog te zwaar werd geacht voor het concertpubliek. Sinds Visconti is het Adagietto heel populair geworden onder iedereen die een romantische sfeer wil scheppen; zo kozen twee ijsdansers de muziek voor hun kür, waarmee ze in 2010 op de Olympische Spelen goud behaalden.

De Vijfde werd geschreven in 1901–1902 en geldt als de eerste symfonie uit Mahlers middenperiode, waarin

hij geen gebruik meer maakte van vocalen en steeds meer van contrapunt in de traditie van Bach. Het stuk in vijf delen werd voor het eerst uitgevoerd in 1904, in Keulen en gedirigeerd door de componist zelf. Behalve het Adagietto kenmerkte het zich door een trompetsolo in de treurmars aan het begin en door de relatief conventionele opbouw met een klassiek rondo aan het eind. De verleiding voor

Gustav Mahler op een foto uit 1909

veel dirigenten is om *sehr langsam* te spelen, de aanwijzing van Mahler bij het Adagietto uitbreidend tot de hele symfonie. Daarmee komt de duur vaak boven de vijf kwartier uit. Mahler zelf schijnt het in minder dan een uur gedaan te hebben.

De Nobelprijs voor de Literatuur

Het idee is even simpel als briljant. Je opent een spaarrekening, je zet er een som gelds op en keert de rente jaarlijks uit in de vorm van prijzen. Als je daar maar lang genoeg mee doorgaat, maak je niet alleen je laureaten onsterfelijk, maar ook jezelf.

Alfred Nobel, uitvinder en grootindustrieel uit Zweden, gaf aan het eind van de 19de eeuw het goede voorbeeld – zij het dat de naar hem genoemde prijzen pas vijf jaar na zijn dood voor het eerst werden uitgereikt. Nobel (1833–1896) had

Nobelprijsmedaille

zijn kapitaal vergaard met de productie van dynamiet en 'rookzwak kruit' en kreeg naar verluidt wroeging over het leed dat hij de wereld had aangedaan met zijn uitvindingen. In zijn testament bepaalde hij dat de rente op zijn vermogen (dertig miljoen Zweedse kronen) na zijn dood elk jaar in vijven moest worden verdeeld over personen die een bijzondere prestatie hadden geleverd in de natuurkunde, de scheikunde, de geneeskunde, de literatuur en voor de bevordering van de vrede. Jaren later, in 1969, kwam daar op instigatie van de Zweedse Rijksbank de economie bij. En zo valt ieder jaar in de eerste week van oktober zes keer tien miljoen kronen (1,1 miljoen euro) uit de lucht. Tot vreugde van de Engelse wedkantoren, de wereldpers en iedereen die houdt van verrassingen. Want de wegen van de Nobelprijscomités in Zweden en Noorwegen (geneeskunde en vrede) zijn ondoorgrondelijk.

Hoewel de Nobelprijs voor de Vrede regelmatig voor ophef zorgt (Kissinger? De Klerk? Arafat?) en zelfs niet wordt uitgereikt, is het de prijs voor de literatuur die tot de felste discussies leidt. Waarschijnlijk omdat over de beste schrijver nog minder consensus bestaat dan over de vredelievendste persoon

of de baanbrekendste natuurwetenschapper. Dat is al zo sinds 1901, toen de Nobelprijs voor de Literatuur voor het eerst door de Zweedse Academie werd uitgereikt. Ter ere van het feit dat Nobel zijn testament in Parijs had opgesteld, moest de eerste Nobelprijs 'voor het beste literaire werk met een idealistische strekking' (zoals aanvankelijk het criterium luidde) naar een Fransman gaan. Maar de beroemdste nominé, Émile Zola, kreeg de prijs niet, omdat zijn werk door Nobel ooit 'smoezelig' was genoemd. De eerste laureaat werd de dichter Sully Prudhomme, die al tien jaar niets had gepubliceerd.

En ook in de jaren daarna was het raak: in 1902 ging de prijs naar de Duitse oudhistoricus Theodor Mommsen, wiens werk ironisch genoeg alleen door zijn vakgenoten tot de bellettrie werd gerekend; in 1904 was er niet alleen gedoe over het feit dat er twee winnaars waren (iets wat in de Nobelgeschiedenis nog drie keer zou gebeuren), maar ook over het literaire belang van de Spaanse dichter José Echegaray – een discussie die zich zou herhalen in onder andere 1926 (rondom de Sardijnse 'streekromancière' Grazia Deledda), in 1974 (de Zweedse compromislaureaten Eyvind Johnson en Harry Martinson), in 1997 (de Italiaanse theatermaker Dario Fo) en vooral in 1953. In dat jaar was het Winston Churchill die de prijs kreeg 'voor zijn meesterlijke historische beschrijvingen en voor zijn oratorisch talent'. De reacties van mensen die smaalden dat de auteur geëerd werd omdat hij de Tweede Wereldoorlog had gewonnen, waren niet helemaal terecht, aangezien Churchill als essayist en redenaar – twee literaire hoedanigheden die ook voor de Nobelprijs in aanmerking komen – bepaald niet de minste van zijn generatie was; maar de Zweedse Academie heeft van de weeromstuit nooit meer een Nobelprijs durven uitreiken aan iemand die alleen door non-fictie beroemd is.

Ondanks (of moeten we zeggen: dankzij) alle relletjes heeft de Nobelprijs voor de Literatuur de wereld veroverd. En passant is ook de Europese literatuur geëxporteerd. Allereerst omdat de prijs het vehikel was voor wereldroem van schrijvers als Heinrich Böll (1972), Elias Canetti (1981), Wisława Szymborska (1996) en Orhan Pamuk (2006). Daarnaast omdat in de andere continenten vooral schrijvers zijn bekroond die

Het Nobelprijscertificaat van Churchill (1953)

beïnvloed waren door de Europese literaire traditie. De Zuid-Afrikaan J.M. Coetzee is een adept van Dostojevski en Orwell, Nagieb Mahfoez werd de Balzac van Egypte genoemd, de Chinees Gao Xingjian schreef toneelstukken in de stijl van Beckett.

Het Nobelprijscomité, bestaande uit drie tot vijf afgevaardigden van de achttienkoppige Academie, heeft zich altijd bijzonder eurocentrisch opgesteld. De eerste laureaat uit een ander continent was de Bengaalse dichter Rabindranath Tagore (1913) en vervolgens zou het tot 1930 duren voordat de eerste Amerikaan (Sinclair Lewis) bekroond werd. De eenkennigheid van de jury wordt niet alleen geïllustreerd door het feit dat maar een kwart van de 108 gelauwerden van buiten Europa komt, maar ook door de controversiële uitspraken van de eervorige secretaris van het Nobelprijscomité. In 2008 zei deze Horace Engdahl: 'De Verenigde Staten zijn te geïsoleerd, te eenzelvig. Ze vertalen niet genoeg en nemen geen deel aan de grote dialoog van de wereldliteratuur. Die onwetendheid is beperkend. [...] Je kunt er niet omheen dat Europa nog steeds het centrum van de literaire wereld is.'

Grote Amerikaanse schrijvers als Philip Roth en Joyce Carol Oates wachten dus nog steeds op de hoogste literaire erkenning. Maar mochten ze nooit gelauwerd worden, dan zijn ze in goed gezelschap. Sinds Zola werden onder meer Ljev Tolstoj, Henrik Ibsen, Henry James, Rainer Maria Rilke, Thomas Hardy, Marcel Proust, James Joyce, Virginia Woolf, Ezra Pound, Anna Achmatova, Jorge Luis Borges en Graham Greene overgeslagen. En dan rekenen we Kafka, Pessoa en Kaváfis niet eens mee omdat hún beste werk postuum gepubliceerd werd.

Ach ja, zoals de eeuwige Nobelprijskandidaat Harry Mulisch (1927–2010) placht te zeggen: het rijtje van schrijvers die de Nobelprijs hebben gehad is mooi; maar het rijtje van de schrijvers die de prijs niet hebben gehad is nog mooier.

Elias Canetti

Als één Nobelprijswinnende schrijver de grensoverstijgende geschiedenis van Europa in de 20ste eeuw belichaamt, dan is het de Duits- en Ladinotalige koopmanszoon Elias Canetti (1905–1994). De sefardisch-joodse natuurkundige uit Bulgarije woonde achtereenvolgens in Manchester, Wenen, Zürich en Frankfurt, vluchtte voor de nazi's in 1938 naar Parijs, emigreerde een jaar later naar Londen en stierf als Brits en Zwitsers staatsburger in Zürich. Zijn autobiografische trilogie *Die gerettete Zunge / Die Fackel im Ohr / Das Augenspiel* (1977–1985) behoort dan ook tot zijn indrukwek-

Elias Canetti

het succes van Hitler in Duitsland, of zijn (absurdistische) toneelstukken het daar niet mee eens zijn. Canetti's enige roman is *Die Blendung* (1935, vertaald als *Het martyrium* en *Auto-da-Fé*), het beklemmende verhaal van een wereldvreemde boekenverzamelaar die niet kan omgaan met het dagelijkse leven en te gronde gaat aan de machinaties van zijn huishoudster en de fascistoïde conciërge van zijn woonkazerne. Toen Canetti in 1981 de Nobelprijs kreeg, was dat voor zijn hele werk, 'dat gekenmerkt wordt door een brede visie, een rijkdom aan ideeën en artistieke kracht'.

kendste werk, al zullen de liefhebbers van *Masse und Macht* (1960), zijn standaardwerk over massagedrag en

60 HET ORIËNTALISME

De odalisken van Ingres en Delacroix

Het *Rondo alla Turca* van Mozart, de Verdi-opera *Aida,* de roman *Salammbô* van Flaubert, de Spaanse Synagoge in Praag, het Kuifje-album *De blauwe lotus* en niet te vergeten de haremscènes uit de 19de-eeuwse schilderkunst – het zijn allemaal voorbeelden van de fascinatie van Europese kunstenaars voor het zogenaamd mysterieuze en sensuele Oosten. 'Oriëntalisme' wordt dat genoemd, een thema in kunst en literatuur dat zo oud is als de zijderoute. Het 13de-eeuwse reisverslag van Marco Polo, met zijn mythologiserende verhalen over de pracht en praal van China, is het eerste wijdverspreide voorbeeld, hoewel al in archaïsch Griekenland de beeldhouwers zich lieten inspireren tot *kouroi* en *korai* (jongens- en meisjesbeelden) met Egyptische trekken. Vanaf de 15de eeuw zouden de oriëntalistische stromingen in de westerse kunst en architectuur elkaar afwisselen: van turquerie, chinoiserie en japonisme tot Moorse stijl en faux-Egyptisch.

Denkend aan oriëntalistische kunst zien we in de eerste plaats verleidelijke schonen en languissante potentaten aan ons geestesoog voorbijtrekken, tegen de achtergrond van Turkse baden, slavenmarkten, oosterse paleizen en luxueuze interieurs. Dat is vooral de schuld van de Franse schilders uit de Roman-

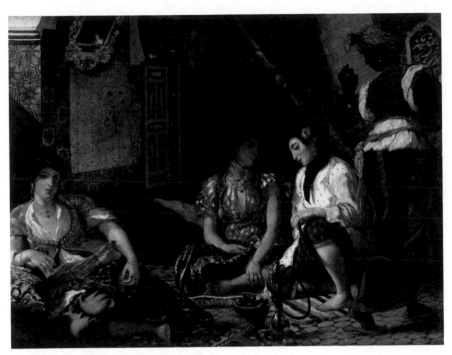

Delacroix, *Les Femmes d'Alger* (1834), Musée du Louvre, Parijs

tiek, die zich in het kielzog van Napoleons expeditie naar Egypte (1798), de Griekse onafhankelijkheidsstrijd tegen de Turken (1821–1829) en de verovering van Algiers door de Fransen (1830) met dit soort onderwerpen gingen bezighouden. Soms zonder er zelf geweest te zijn, zoals Jean-Auguste-Dominique Ingres, die in 1814 opzien baarde met zijn *Grande Odalisque*, een voluptueuze haremdame tussen exotische stoffen die naakt over haar schouder naar de toeschouwer kijkt. Het feit dat ze, zoals een tijdgenoot het uitdrukte, 'een paar ruggewervels te veel had' maakte alleen maar meer indruk.

Eugène Delacroix, die in 1832 naar Marokko en Algerije reisde, maakte van de odalisk een terugkerend motief in zijn oriëntaliserende schilderijen, en vele schilders na hem zouden zich aan variaties wagen. In 1863 schilderde Édouard Manet zelfs een parodie op het thema, die de Franse kunstliefhebbers op de kast joeg en vervolgens op haar beurt veelvuldig geparodieerd zou worden. *Olympia*, een frontaal naakte vrouw met een zwarte bediende aan haar bed, kijkt ons net als het blote meisje op Manets *Déjeuner sur l'herbe* uitdagend rechtstreeks aan, maar was vooral schokkend omdat de beeldtaal van het schilderij (de orchidee in heur haar, de hand ferm op haar geslacht, zwarte kat aan het voeteneind) duidelijk maakte dat hier een prostituee werd geportretteerd.

Je zou bijna denken dat Manet met *Olympia* niet zomaar de hypocrisie

van zijn tijdgenoten aan de kaak wilde stellen, maar vooral hun zogenaamd artistieke liefde voor oriëntaalse schilderijen. Zoals de *Playboy* een eeuw later gelezen werd voor de goede interviews, zo werden odalisken en badscènes vooral bewonderd om hun gedurfde compositie en hun weelderige penseelvoering. Verantwoorde erotiek, dat was het *selling point*, en Delacroix was een van de hofleveranciers, al vanaf zijn eerste oosterse schilderijen. Op *Le Massacre de Scio* (1824), een bloedige scène uit de Griekse Onafhankelijkheidsoorlog, wachten twee onfunctioneel blote vrouwen op de dood of de slavernij, terwijl op *La Mort de Sardanapale* (1827) maar liefst vijf bevallige naakten op bevel van de decadente Assyrische vorst gedwongen worden hem in de dood voor te gaan. Zeven jaar later gebruikte Delacroix in plaats van zijn fantasie zijn ervaringen in Noord-Afrika voor zijn beroemdste oriëntaalse schilderij: *Les Femmes d'Alger*, een decente maar verleidelijke impressie van het dagelijks leven van een viertal vrouwen in de harem van de havenmeester.

De kampioen van het Franse oriëntalisme was Jean-Léon Gérôme, een academist die tegenwoordig vooral bekend is doordat zijn taferelen uit de Klassieke Oudheid grote invloed hebben uitgeoefend op de artdirection van Hollywoodfilms als *Quo Vadis*, *Ben-Hur* en *Gladiator*. Zijn beeld van het Oosten als een opwindende cocktail van mysterieuze moslims, slangenbezweerders, buikdanseressen, Afrikaanse basji-bozoeks (huurlingen uit het Ottomaanse leger) en handelaars in blanke slavinnen zou zich, net als de gedichten van Lord Byron en de reisverslagen van Flaubert en andere schrijvers, in het collectieve bewustzijn van de westerse mens vastzetten. Grote kunstenaars uit de 20ste eeuw, zoals Henri Matisse, Sergej Rachmaninov en Marguerite Yourcenar borduurden erop voort.

Tot hoon van Edward Said, een Palestijns-Amerikaanse literatuurwetenschapper die in 1978 het invloedrijke *Orientalism* publiceerde. Hierin stelde hij dat de westerse wereld nooit onbevooroordeeld naar het Oosten heeft gekeken, maar altijd door een oriëntalistische bril. Het beeld van Azië en het Midden-Oosten wordt nog steeds bepaald door de clichés die in de 19de eeuw ontstonden en door het Europese imperialisme verbreid; valse romantiek gaat daarbij hand in hand met tegen het racisme aanleunende xenofobie. Said gaf vooral voorbeelden uit de literatuur en de wetenschap, maar het was voor hem en zijn vele fans duidelijk dat de stereotypen over het Oosten – mysterieus, sensueel, onvolwassen – ook welig tierden in de kunsten; niet voor niets stond op de kaft van *Orientalism* een schilderij van Gérôme.

Saids stellingen vormden de basis voor wat aan Amerikaanse universiteiten *postcolonial studies* heet, een poging om vooral de literatuur te bevrijden van de witte, Europacentrische blik. Dat dit soort ingesleten patronen niet snel te veranderen is, bleek onder meer zes jaar later bij het uitkomen van de block-

buster *Indiana Jones and the Temple of Doom*. Alle clichés over het Verre en Nabije Oosten werden daarin met veel smaak en in de verfoeilijkste westerse traditie uitgeserveerd.

ⓑ Het naakt in de kunst

Olympia van Manet geldt als een mijlpaal in de kunstgeschiedenis, en vooral in de ontwikkeling van het (vrouwelijk én mannelijk) naakt, een genre dat in de Griekse Oudheid opkwam en dat vanaf de Renaissance uitgroeide tot de grootste concurrent van het landschap en het stilleven. Een typisch Europees genre; in andere culturen was het naakte lichaam in de kunst geen doel op zichzelf maar speelde het bijvoorbeeld een rol als cultusbeeld of in een vruchtbaarheidsritueel (denk aan de 25.000 jaar oude Venus van Willendorf). In islamitische kunst is het afbeelden van mensen zelfs helemaal verboden.

Manet schokte zijn publiek omdat hij het naakt seksualiseerde terwijl de stilzwijgende 'afspraak' was dat het bij geschilderde of gebeeldhouwde naakten (de Venussen van Cranach, Botticelli, en Titiaan, de bijbelse en mythologische helden van Michelangelo en Bernini) om vorm en proportie ging. Vele kunstenaars waren hem voorgegaan. Francisco Goya bijvoorbeeld, die in 1797 de Spaanse inquisitie achter zich aan kreeg toen hij zijn *Ontklede Maja* iets te uitnodigend naar de toeschouwer liet kijken, en die het erger maakte door zes jaar later dezelfde schoonheid in dezelfde pose met kleren aan te schilderen. Of Fra Bartolommeo, wiens Sint-Sebastiaan uit de kapel van een nonnenklooster verwijderd moest worden omdat de nonnen er te opgewonden van werden. Overigens ging Gustave Courbet drie jaar na *Olympia* nog een stap verder door in *L'Origine du monde* een liggend naakt te schilderen en daarbij in te zoomen op haar schaamlippen en schaamhaar. Dat doek kwam dan ook pas 130 jaar later in een openbaar museum te hangen.

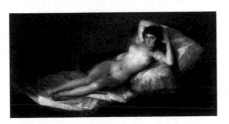

Goya, *De ontklede Maja* (ca. 1797–1800), Museo del Prado, Madrid

Goya, *De geklede Maja* (ca. 1803), Museo del Prado, Madrid

Oiseau dans l'espace van Brancusi

'Niets kan groeien in de schaduw van een grote boom,' zei Constantin Brancusi toen hij in 1906 na twee maanden de werkplaats van Auguste Rodin verliet. De jonge Roemeense beeldhouwer was pas een paar jaar in Parijs, na een kort verblijf in München en een sculptuuropleiding aan de School voor Schone Kunsten in Boekarest. Hij bewonderde het vernieuwende realisme waarmee Rodin had gebroken met de academische tradities, maar hij wilde nog verder gaan dan de oude meester – abstracter werken, zich meer richten op de essentie van de dingen dan op de uiterlijke vormen ervan. Een van zijn eerste werken, tentoongesteld in het Roemeense Athenaeum in 1903, was in dat opzicht een klaroenstoot: een man zonder huid, van wie je dus alleen de spieren zag.

Maar ook in zijn methode was de herderszoon Brancusi (geboren Brâncuşi in 1876) onconventioneel. Anders dan zijn tijdgenoten maakte hij geen gips- of kleimodellen van zijn beelden, om ze vervolgens in brons te gieten, maar werkte hij aanvankelijk direct in steen, hout en metaal – helemaal in de traditie van de Roemeense houtsnijders van wie hij in zijn jeugd het vak had geleerd. Zie zijn eerste grote Parijse opdracht: een grafmonument in de vorm van een knielende vrouw met gekruiste armen; een beeld uit één stuk, of het nu in brons of natuursteen is uitgevoerd. Of kijk naar *Le Baiser* uit 1908: twee rechthoekige stenen hoofden die in een zoen met elkaar versmelten en gezamenlijk iets weg hebben van een prehistorisch afgodsbeeld. Waarbij de mate van versmelting steeds sterker werd bij iedere volgende versie die Brancusi van zijn beeld maakte.

Want ook dat was kenmerkend voor Brancusi's methode. Hij werkte in series, met verschillende materialen en vaak in toenemende abstractie. Van zijn misschien wel beroemdste sculptuur, *Oiseau dans l'espace* (1923–1936, 'Vogel in de ruimte'), maakte hij zestien versies, zeven in marmer en negen in brons, telkens met andere sokkels, die voor Brancusi onderdeel waren van het kunstwerk. Het abstracte beeld, dat de opwaartse beweging en de essentie van een vogelvorm weergeeft, werd voorafgegaan door vergelijkbare sculpturen met nog enkele herkenbare vogelelementen, zoals nekken en vleugels. '*Maiastra*' werden die door Brancusi gedoopt, naar de magische gouden vogel uit de Roemeense volksverhalen waarmee hij was opgegroeid.

Zo radicaal als Brancusi was nog geen beeldhouwer geweest; en in 1926 werd dat zelfs voor het nageslacht officieel vastgelegd, toen in de haven van New York een aantal van Brancusi's sculpturen voor zijn eerste grote Ame-

rikaanse tentoonstellingen werd ingeklaard. De douaniers weigerden te geloven dat de *Bird in Space* een kunstwerk was (en dus vrijelijk mocht worden ingevoerd) en belastten het beeld met het tarief voor bewerkte metalen objecten, veertig procent van de geschatte verkoopprijs van 230 dollar. Toen de kunstenaar Marcel Duchamp en de fotograaf Edward Steichen, die de Brancusi-exposities in de Verenigde Staten begeleidden, de pers waarschuwden, draaide de douane een beetje bij; in afwachting van een definitief oordeel werden alle sculpturen vrijgegeven met de classificatie 'keukengerei en ziekenhuisaccessoires'. Maar vervolgens hield de hoogst verantwoordelijke douane-ambtenaar voet bij stuk; hij had wat mensen uit de New Yorkse kunstwereld naar hun mening gevraagd en het vriendelijkste dat die over het beeld te zeggen hadden, was 'dat Brancusi te veel aan de verbeelding overliet'.

Het werd een rechtszaak, waarin bewezen moest worden dat de *Bird in Space* een oorspronkelijk kunstwerk was – zonder praktisch nut. Brancusi beschreef in een officieel stuk hoe hij het beeld had gemaakt; tegengestelde meningen over wat kunst was werden aan de rechters voorgelegd; en uiteindelijk oordeelden die dat de sculptuur misschien moeilijk als vogel te herkennen was maar zich ontegenzeggelijk kwalificeerde als kunstwerk en dus *'to free entry'*. Voor het eerst was een non-figuratief kunstwerk door een rechtbank als kunst bestempeld; de faam van Brancusi als de vernieuwendste beeldhouwer van zijn tijd was definitief gevestigd.

De ironie was dat de rechtszaak ook het eind van Brancusi's vruchtbaarste periode markeerde. De enigszins excentrieke verschijning – zijn kleren en meubels waren boers-Roemeens – maakte volop deel uit van het Parijse kunstenaarsleven en ging om met Modigliani, Ezra Pound, Satie en de surrealisten; maar er kwamen weinig nieuwe sculpturen van het niveau *La Muse endormie* (1909–1910,

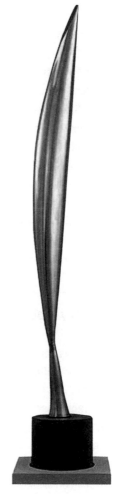

Brancusi, bronzen versie van *Oiseau dans l'espace* (1928), Museum of Modern Art, New York

Brancusi, marmeren versie van *La Muse endormie* (1909–1910), Hirschhorn Museum and Sculpture Garden, Washington, D.C.

een vrouwenhoofd in de vorm van een liggend ei) of *Princesse X* (1916, een geabstraheerde fallus) uit zijn handen, al maakte hij in 1935 met *Le Coq* nog een geniale variatie op zijn gouden vogels. In de tweede helft van de jaren dertig wijdde hij zich aan een monumentenpark voor de Eerste Wereldoorlog in Târgu Jiu, in de buurt van zijn geboortedorp. Daar richtte hij onder meer de 'eindeloze kolom' op, een dertig meter hoge opeen-stapeling van trapeziumvormen die door sommige kunsthistorici als zijn beste werk wordt gezien.

Toen Brancusi in 1957 op 81-jarige leeftijd stierf, had hij talloze leerlingen, bewonderaars en epigonen, van Henry Moore en Barbara Hepworth tot Arp en Noguchi. Hij liet 215 sculpturen na, verdeeld over een dozijn thema's en verspreid over de hele wereld. Twee ervan zijn te zien in het Kröller-Müller Museum op de Hoge Veluwe: *Tête d'enfant endormi* uit 1908 en *Le Commencement du monde* ('het ei van Brancusi') uit 1924. Ze werden in de jaren negentig aange-kocht, omdat het museum zich plotseling realiseerde dat het de belangrijkste link tussen het realisme van Rodin en de minimalistische beeldhouwkunst van Carl Andre en Donald Judd in zijn collectie miste.

⑤ Henry Moore en Barbara Hepworth

Brancusi was een van de westerse beeldhouwers die een grote invloed uitoefenden op het werk van Henry Moore (1898–1986) en Barbara Hep-worth (1903–1975), twee Engelsen uit Yorkshire die elkaar ontmoetten op de Leeds School of Art en de rest van hun leven vrienden en creatieve rivalen zouden blijven. Als makers van abstracte sculpturen worden ze vaak in één adem genoemd, hoewel Hepworth in haar voorliefde voor organische vormen met gepolijste gaten veel radicaler (lees: non-fi-guratiever) was dan Moore, wiens disproportionele *reclining figures* – meestal vrouwen – duidelijk als menselijke lichamen herkenbaar zijn. Beide beeldhouwers waren geraakt door premoderne en niet-westerse kunst; Hepworth door Afrikaans houtsnijwerk en Cycladische figuur-tjes, Moore door de liggende figuren van de Tolteken en de Maya's. Beiden

lieten zich bovendien inspireren door de natuur, wat misschien wel een van de redenen is dat hun sculpturen zo tot hun recht komen in beeldentuinen en parklandschappen. De grootste collectie van Moore's werk is verzameld in en om zijn huis in Perry Green, Hertfordshire; Hepworth heeft een gigantisch museum in haar geboorteplaats Wakefield, terwijl ook het huis annex atelier in St Ives, Cornwall, waar zij in een brand de dood vond, voor bezoekers is opengesteld. Hun beider invloed is terug te zien

Moore, *Reclining Figure* (1951), Denver Botanic Gardens

in de kunst van bijna alle moderne Britse beeldhouwers, onder wie Anthony Caro en Eduardo Paolozzi.

62 DE MODERNISTISCHE *STARCHITECTURE*

Het OMA van Rem Koolhaas

In het populaire architectuurboek *1001 gebouwen die je gezien moet hebben* (2008) staan zes ontwerpen van het Office for Metropolitan Architecture (OMA) van Rem Koolhaas: het asymmetrische Casa da Música in Porto, de vierkante glas-en-aluminiumfantasie voor de Nederlandse ambassade in Berlijn, de openbare bibliotheek in glas en staal van Seattle, de experimentele Villa Floirac in Bordeaux, het met spiegelglas en hellingvloeren uitgeruste Educatorium in Utrecht, en natuurlijk de schuin aflopende Kunsthal in Rotterdam. Zes gebouwen is geen topscore voor een bureau dat al sinds 1975 bestaat – van Herzog & de Meuron (van de Allianz Arena in München) zijn er bijvoorbeeld twee keer zo veel opgenomen – maar daarbij moet je twee dingen bedenken: de journalist-socioloog-filmmaker Koolhaas (1944) was heel lang een 'papieren architect', beroemd om zijn niet-gerealiseerde ontwerpen, én in een nieuwe editie van de *1001 gebouwen* zouden op zijn minst de kantoorboog van de Chinese staatstelevisie in Peking, de Rothschildbank in Londen en het Prada Transformer-paviljoen in Seoul worden opgenomen.

Het was de bouw van de Kunsthal, gericht op 'congestie' (het samenkomen van verschillende stedelijke functies in één bouwwerk), die de naam van Rem Koolhaas in 1992 definitief vestigde. In de jaren daaraan voorafgaand was de Johan Cruijff van de architectuur, zoals criticus Bernard Hulsman hem ooit noemde, vooral bekend door zijn conceptuele, utopische bouwprojecten (met

Casa da Música (2005), Porto

titels als *Exodus* en *City of the Captive Globe*) en door zijn boek *Delirious New York*. De ondertitel van dit boek uit 1978 (met een omslagtekening van het Empire State Building en het Chrysler Building samen in bed) was 'A Retroactive Manifesto for Manhattan', aangezien Koolhaas probeerde om de stedebouw-kundige filosofie te reconstrueren die ten grondslag ligt aan Manhattan. Vooral de combinatie van een strenge vorm (het stratenpatroon) en maximale flexibiliteit (de gevarieerde wolkenkrabbers) spraken tot de verbeelding van de beginnende architect die de ongenaakbare staal-en-glasbouw van Ludwig Mies van der Rohe tot zijn belangrijkste inspiratiebronnen rekende.

Ongenaakbaarheid is een kernwoord in het universum van Rem Koolhaas.

'*Fuck context*' schreef hij in het onvoorstelbaar invloedrijke *S,M,L,XL* (1996), een 2,7 kilo wegende verzameling sociologische essays en ontwerptekeningen die een overzicht gaf van twintig jaar OMA. Koren op de molen van zijn Nederlandse critici, die zijn Amsterdamse appartementencomplex Byzantium afdeden als opzichtig ('Wat de toeschouwer [na de eerste oogopslag] resteert is de anekdote en de ergernis,' schreef *NRC Handelsblad* in 1991), zijn Danstheater in Den Haag als autistisch en zijn Kunsthal als gebruikersonvriendelijk. De toenmalige directeur van de Kunsthal vergeleek Koolhaas dan ook niet met Cruijff maar met Rinus Michels: 'Voor hem is architectuur oorlog. Werken met Koolhaas is geen dialoog; hij doet alleen maar mededelingen. Van dienstbaarheid heeft hij nog nooit gehoord.'

Zo ongenaakbaar als zijn gebouwen zijn, zo ongrijpbaar is Koolhaas zelf. Zegt hij het ene moment dat 'iconische architectuur', de bouwkunst van het grote gebaar, haar langste tijd gehad heeft, komt hij het volgende moment met een ultieme icoon, zoals de bibliotheek van Seattle of het gebouw van de Chinese staatstelevisie. Schrijft hij in *S,M,L,XL* dat '*the city is no longer; we can leave the theatre now*', ontwerpt hij tien jaar later de Waterfront City in Dubai voor anderhalf miljoen mensen. Ben je er net aan gewend dat hij zich onophoudelijk uitspreekt over architectuur en stedebouw, komt hij met *The Harvard Design Guide to Shopping*. En is hij eindelijk doorgebroken als bouwend architect, profileert hij zich als oprichter van AMO, een denktank die zich bezighoudt met niet-architectonisch werk zoals onderzoek en het maken van tentoonstellingen.

OMA begon in Koolhaas' geboorteplaats Rotterdam, maar heeft inmiddels filialen in New York, Hongkong en Beijing, met 280 medewerkers. Er zijn tentoonstellingen over het bureau geweest in New York ('OMA at the MOMA'), op de Architectuurbiënnale van Venetië en in de Barbican Art Gallery in Londen. Op de lijst van *current projects* vind je een bibliotheek in Qatar, het Musée National des Beaux-Arts du Québec in Canada, hoge woonprojecten in Singapore en een centrum voor podiumkunsten in Taiwan. Toch hebben OMA en AMO hun Europese wortels niet verloochend. Op stapel staan kleinschalige bouwprojecten in Rotterdam, Córdoba, Glasgow en Venetië, terwijl de shows van Prada voor de herfstcollectie 2012 werden vormgegeven rondom het thema 'paleizen en klassieke interieurs'.

Tien jaar geleden werd OMA/AMO bij het uitroepen van Brussel als Europese hoofdstad zelfs gevraagd om na te denken over een beeldtaal voor de EU. Een van de suggesties waar het bureau van Koolhaas mee kwam, was de Barcode, een vlagontwerp waarin alle kleuren van de Europese landenvlaggen naast elkaar waren geperst. Een wonder van elegantie en functionaliteit, want wanneer er nieuwe landen bij de Unie kwamen, konden hun vlaggen gewoon

aan het basisontwerp worden toegevoegd. OMA's Barcode zou echter nooit de blauwe vlag met de gouden sterren vervangen. Dat is misschien jammer voor de Europeanen, maar verder helemaal in stijl: dertig jaar na dato is er opnieuw een niet-gerealiseerd project waaraan de voormalige papieren architect Koolhaas faam kan ontlenen.

🏛 Het postmodernisme van Rob Krier

In zijn boek *Double Dutch* stelt Bernard Hulsman dat de Luxemburgse architect Rob Krier (1938) een grotere invloed op het Nederlandse bouwen heeft gehad dan Rem Koolhaas. Toen de greep van het modernisme op de architectuur (lees: conceptuele architecten als Koolhaas) hier te lande ten langen leste verslapte, was de weg vrij voor de postmoderne bouwkunst. Krier kreeg de opdracht voor een stadsvernieuwingsgebied in Den Haag en bouwde er De Resident, een neo-traditionalistische 'Europese stad' met pleinen, booggalerijen en veel baksteen. Hij ontwierp in de Amsterdamse Staatsliedenbuurt het imposante, golvende woonblok De Meander, en in Helmond Brandevoort, een vinexwijk in de vorm van een vestingstadje. Hij werkte mee aan Slot Haverleij bij Den Bosch en het Gildenkwartier in Amersfoort — alles gebouwd met roodbruine baksteen, het materiaal

Rob Kriers Veste, de kern van de wijk Brandevoort in Helmond

waarmee sinds de 15de eeuw bijna alle grote architecten in Nederland hadden gewerkt.

Krier is een postmodernist en Koolhaas een modernist; Krier kijkt naar de omgeving en past zijn ontwerpen daaraan aan; Koolhaas acht de context van zijn gebouwen irrelevant. Toch delen de architecten dan meer dan hun initialen. Ook Rob Krier begon als een theoretisch architect, die zijn ideeën over *Stadtraum* in de jaren zeventig in programmatische boeken naar voren bracht. En beiden bouwen vooral buiten hun eigen land. Krier beperkt zich daarbij tot Europa. Behalve in Nederland staan er gebouwen van zijn hand in Duitsland, Oostenrijk en Frankrijk. Zijn jongere broer Léon bouwt stadswijken in Italië en maakte in Engeland de plannen voor Poundbury, het neotraditionalistische dorpje van prins Charles.

63 DE RUSSISCHE ROMAN

Oorlog en vrede van Tolstoj

Is het waar? Horen de Russen niet bij ons soort Europeanen, zoals wel eens beweerd wordt? Beschouwen ze zichzelf als niet-westers? En had de voormalige Belgische premier Guy Verhofstadt ongelijk toen hij in *De Telegraaf* zei dat er 'wel degelijk een Europese cultuur [is]; van hier tot aan de Wolga'?

Driewerf nee, zou je zeggen op basis van de Russische literatuur. Niet alleen is een van de grote thema's van de 19de-eeuwse schrijvers ten westen van de Oeral het verlangen om Europees te zijn (en de problemen die dat oplevert); ook zijn 'de Russen' stevig ingebed in de Europese literatuur. Zonder Lord Byron geen Poesjkin, zonder Flaubert geen Toergenjev; Tolstoj werd beïnvloed door de pedagogische fictie van Rousseau en de maatschappij-omspannende romans van Thackeray, Dostojevski door Shakespeare en Balzac. Bijna alle Russische romanciers uit de tweede helft van de 19de eeuw liepen weg met Victor Hugo en Charles Dickens. En dan hebben we het nog niet eens over de invloed die de Russen op hún beurt uitoefenden op Europese schrijvers: op Franz Kafka, die aanhaakte bij het absurdistisch realisme van Gogol; op Thomas Mann en Milan Kundera die Tolstojs *Anna Karenina* als hun favoriete boek beschouwden; op de honderden korteverhalenschrijvers die de kunst afkeken bij Tsjechov; en op Louis Paul Boon, Albert Camus, Joseph Conrad, Louis Couperus, Knut Hamsun, Michel Houellebecq, Robert Louis Stevenson en al die anderen die zich door Dostojevski lieten inspireren.

'Een realist op een hoger niveau' noemde Dostojevski zichzelf: 'ik beschrijf alle dieptes van de menselijke ziel'. Hij sprak niet alleen voor zichzelf maar

ook voor vele van zijn collega's. De Russen kwamen op plaatsen die de meeste andere schrijvers niet bereikten. Zij zagen de mens in al zijn ijdelheid (Gogols *Dode zielen*), zijn zwakte (*Anna Karenina*), zijn vergeefsheid (Gontsjarovs *Oblomov*), zijn existentiële verwarring (Lermontovs *Held van onze tijd*) en zijn nietigheid (Tolstojs *Oorlog en vrede*). Eén belangrijke vraag rijst uit al hun boeken op: hoe moet men leven? Het antwoord kwam nooit en is onverminderd actueel.

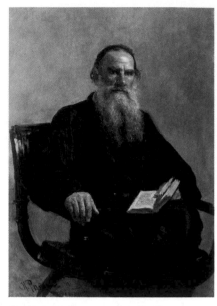

Ilja Repin, *Portret van Tolstoj* (1887), Tretjakovmuseum, Moskou

Over de vraag naar de grootste van alle Russische romans is het fijn debatteren. Sommigen pleiten voor Poesjkins roman in verzen *Jevgeni Onegin* of Gogols epische satire *Dode zielen*. Anderen noemen *Misdaad en straf* of *De broers Karamazov* van Dostojevski; het ene een filosofische speurdersroman over een Petersburgse student die een oude woekeraarster vermoordt en uiteindelijk tot schuld en boete gedreven wordt; het andere een *murder mystery* dat vragen stelt over vaderschap, romantische liefde en de goedheid van God. Maar misschien is de enige juiste keuze toch *Oorlog en vrede*, Tolstojs historische roman over Rusland tijdens de veldtochten van Napoleon.

Met vijftien 'boeken', twee epilogen en 580 personages behoort *Vojna i mir* (1864–1869) tot de omvangrijkste projecten uit de wereldliteratuur, romancycli als die van Marcel Proust en J.J. Voskuil niet meegerekend. Het begin is taai, met nogal wat Franse salontaal en een barrage van Russische namen; maar al gauw word je meegesleept door de avonturen van de families Rostov en Bolkonski en door de zoektocht naar de zin van het leven van de blunderende idealist Pierre Bezoechov (die pas aan het eind van het boek zijn grote liefde Natasja vindt). Een '*loose, baggy monster*' noemde Tolstojs jongere collega Henry James *Oorlog en vrede*; maar dan wel een monster dat de lezer ferm in zijn greep houdt.

Niet dat het Ljev Nikolajevitsj Tolstoj te doen was om de plot, of om wat hij zelf aanduidde als 'de sentimentele scènes met jongedames, het afgeven op Speranski en al die andere flauwekul'. Sterker nog, *Oorlog en vrede* is een aanklacht tegen mensen die overal een plot in zien, en met name tegen historici

die lijnen en patronen aan de geschiedenis willen opleggen. De geschiedenis, zo meende Tolstoj, is een opeenvolging van toevalligheden, en wordt niet bepaald door veldheren of belangrijke politici. Bevelen hebben geen invloed op de werkelijkheid, zelfs al zijn ze afkomstig van Napoleon; bedoelingen leggen het altijd af tegen de omstandigheden; mooi afgeronde verhalen komen in de werkelijkheid zelden voor.

'Gewone' mensen, daarin was Tolstoj geïnteresseerd, al voert hij ook tal van historische personages op; en allemaal beschrijft hij ze in zinnen die volgens wijlen Karel van het Reve 'door een twaalfjarige begrepen' kunnen worden. Dat moet dan wel een twaalfjarige zijn die geen bezwaar heeft tegen filosofisch-historische uitweidingen, want *Oorlog en vrede* is niet alleen een spannende, maar ook een didactische roman. Niet didactisch genoeg, zou Tolstoj trouwens later zeggen. Nadat hij in 1877 zijn andere meesterwerk *Anna Karenina* had gepubliceerd, raakte hij in een spirituele crisis, waaruit hij tevoorschijn kwam als een fundamentalistische christen die zijn romans verloochende en non-fictie schreef met titels als *Biecht* en *Wat is mijn geloof?*.

Tolstojs invloed als christelijk ideoloog en als historiograaf is zeer beperkt gebleven; zijn weerklank als schrijver is enorm – wat des te opmerkelijker is omdat hij anders dan Proust of Joyce stilistisch geen vernieuwer was. In de meeste taalgebieden, van IJsland tot Turkije, valt wel een navolger van de baardige schrijver-profeet te vinden. Zijn *Oorlog en vrede* is het pronkstuk van wat in Nederland – naar het uitgeefproject van Geert van Oorschot – De Russische Bibliotheek is gaan heten. En het wordt nog steeds, verkort of niet, overal gretig gelezen. Van hier tot aan de Wolga.

 ## Oblomov

De koopmanszoon Ivan Gontsjarov (1812–1891) had een succesvolle carrière als ambtenaar – hij is waarschijnlijk een van de weinige grote schrijvers die ooit als censor werkten – en maakte geen haast met het schrijven van fictie. In 1849 publiceerde hij 'Oblomovs droom', het negende hoofdstuk van zijn humoristische tweede roman *Oblomov*, die pas in 1859 zou verschijnen. Daarna werd Gontsjarov bewonderd door Dostojevski en Tolstoj en gezien als een van de kopstukken van het (maatschappij)kritische realisme; de in heel Europa spreekwoordelijk geworden romanfiguur Oblomov werd, niet geheel terecht, het symbool van de decadente Russische adel in de tsarentijd.

'De mens hoort op de tast door het leven te gaan, voor veel zijn ogen te sluiten, niet van geluk te dromen, niet te klagen, als het hem ontgaat.' Aldus Oblomov, die alleen met de grootst

Afbeelding van Gontsjarovs Oblomov

Zachar. Op aandringen van zijn energieke vriend Stolz (die hem later zal diagnosticeren als lijdend aan 'oblomovisme') maakt hij plannen om orde op zaken te stellen op zijn landgoed, ver van Sint-Petersburg, en maakt hij de mooie Olga het hof. Tevergeefs, zoals alles in zijn leven tevergeefs is. Hij laat Olga schieten voor een rustige weduwe en wordt van zijn kapitaal ontdaan door een valse rentmeester. Het deert hem nauwelijks: mooier dan zijn beschermde jeugdjaren op het platteland (waaraan hij met superieure nostalgie terugdenkt) had zijn leven toch nooit kunnen worden.

mogelijke moeite tot actie te bewegen is, en gedurende eenderde van Gontsjarovs roman in bed blijft liggen, verzorgd door zijn mopperende, viezige, luie en onvergetelijke bediende

64 DE GRIEKSE TRAGEDIE

Oresteia van Aischylos

Eén familie, acht tragedies noemde Gerard Koolschijn zijn vertaling van de Oudgriekse toneelstukken die het verhaal vertellen van de afstammelingen van de vervloekte Atreus. Hoe koning Agamemnon van Mykene tot woede van zijn vrouw Klytaimnestra zijn dochter Ifigeneia offert om de wind in de rug te krijgen bij de afvaart naar de Trojaanse Oorlog. Hoe Agamemnon tien jaar later, bij terugkomst uit Troje, afgeslacht wordt door Klytaimnestra en haar minnaar Aigisthos. Hoe Orestes, de zoon des huizes, op aandringen van zijn zuster Elektra zijn vader wreekt door eerst Aigisthos en daarna zijn moeder te vermoorden. Hoe de moedermoordenaar verlost wordt van de Furiën die hem achtervolgen door de uitspraak van een Atheense rechtbank. En hoe hij ten slotte zijn doodgewaande zuster Ifigeneia terugvindt op de Krim.

De acht tragedies, een kwart van het totaal dat uit de Griekse Oudheid is overgeleverd, zijn geschreven door Aischylos, Sofokles en Euripides, over wie verteld wordt dat de eerste tegen de Perzen vocht op de vloot bij Salamis (480 v.Chr.), de tweede zong in het overwinningskoor, en de derde geboren werd op de dag van de zeeslag. Omdat er geen toneelstukken bekend zijn uit de 6de eeuw, toen in Athene de *tragoidia* (letterlijk: bokkezang) ontstond uit

de eredienst voor de god Dionysos, gelden deze Grote Drie als de grondleggers van het antieke theater. *Shame and scandal in the family* was hun belangrijkste thema; Euripides schreef niet alleen over de Atriden maar ook over de gezinnen van Iason, Theseus en de Trojaanse koning Priamos. Sofokles schreef naast *Elektra* drie toneelstukken over Oidipous en diens dochter Antigone. En Aischylos is vooral beroemd om zijn *Oresteia*, de enige Attische (lees: Atheense) trilogie die bewaard is gebleven.

De classicus-dichter Piet Gerbrandy omschreef *Het verhaal van Orestes* als 'de moeder aller tragedies'. Zelf meende Aischylos dat zijn hele oeuvre uit 'niet meer dan kruimels van het banket van Homeros' bestond. Je kunt beter spreken van machtige brokken. In het eerste deel van de trilogie, *Agamemnon*, ensceneert hij de moord op Agamemnon en zijn Trojaanse slavin Kassandra; in deel twee, *Dodenoffer*, beschrijft hij de eerwraak van Orestes, en in deel drie, *Goede geesten*, diens verlossing van de wraakgodinnen dankzij de uitspraak van een Atheense rechtbank. Door optimaal gebruik te maken van de traditionele koren (de oude mannen van Mykene in *Agamemnon*, de offerplengsters bij het graf van Agamemnon in *Dodenoffer*) verhaalt Aischylos bovendien van de gruwelen van de Trojaanse Oorlog en van de reden voor al deze ellende: de beslissing van Agamemnon om zijn dochter Ifigeneia te offeren om de goden gunstig te stemmen.

Het knappe van de *Oresteia* – afgezien van de plastische poëzie waarmee de bloeddorst en de wanhoop van de personages worden beschreven – is dat je als toeschouwer moeilijk partij kunt kiezen voor een van de hoofdrolspe-

Theatermasker op een mozaïek uit Pompeii, Museo Archeologico Nazionale, Napels

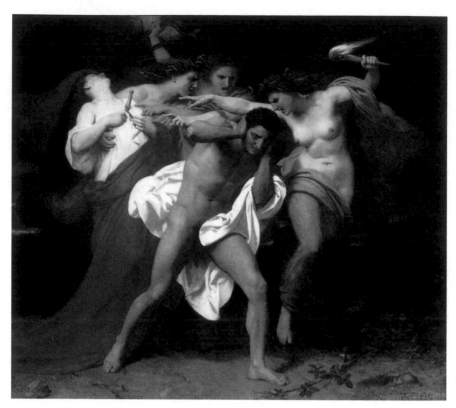

William-Adolphe Bougereau, *Les Remords d'Oreste* (1862), Chrysler Museum of Art, Norfolk, Virginia

lers. Agamemnon heeft de slechtste papieren – per slot van rekening heeft hij zijn dochter 'als een geitje' laten slachten; maar zijn einde is gruwelijk en misschien onverdiend, als je bedenkt dat hij de opdracht voor het mensen-offer kreeg van de godin Artemis, en moest kiezen tussen het belang van de gemeenschap (de wachtende Griekse vloot) en zijn vaderliefde. Klytaimnestra wreekt haar dochter, maar wordt door de dichter getekend als een overspelige moordenares. En hoewel Orestes zich schuldig maakt aan een van de ergste misdaden, moedermoord, zien we in dat hij niet anders kan. Zijn eerwraak is een goddelijk gebod. Zoals zijn vriend Pylades hem toebijt als hij aarzelt zijn moeder te doden: 'Laat alle mensen je haten/ maar niet de goden'.

Uit het slotstuk van de trilogie blijkt dat Aischylos toch partij trekt voor Orestes. Door de jury van een rechtbank (met als beslissende stem de moederloze godin Athene!) wordt bepaald dat de plicht tot vaderwraak zwaarder weegt dan het taboe op moedermoord, omdat vaders belangrijker zijn dan moeders. Het is een aanvechtbare uitspraak, en dat lijkt zelfs Aischylos te vinden. Maar wat het zwaarste is moet het zwaarste wegen: Orestes' vrijspraak

betekent in elk geval dat er een einde komt aan 'de ketting van moorden en de keten van angst' waarover de koorzangers vanaf het begin van de tragedie hebben gejammerd.

Behalve een pionier van de Griekse tragedie, die vanaf de Renaissance eerst het toneel en daarna de roman zou veroveren, was Aischylos de sterkste schakel in een keten van grote kunstenaars die zich door het verhaal van Orestes en Elektra lieten inspireren – van de toneelschrijvers Seneca (*Agamemnon*) en Shakespeare (*Hamlet!*) tot de operacomponisten Richard Strauss (*Elektra*) en Iannis Xenakis (*Oresteïa*). Eugene O'Neill situeerde *Mourning Becomes Electra* (1931) in de Amerikaanse Burgeroorlog; Jean-Paul Sartre maakte van Orestes' vervolging door de Furiën een existentialistisch drama (*Les Mouches*, 1966); en een paar jaar geleden schreef de Franse Amerikaan Jonathan Littell een geruchtmakende roman over een ss-beul onder de titel *Les Bienveillantes*, de Franse naam voor de Furiën. 'Natuurlijk is het mooi als de Griekse tragedie resoneert in een roman,' zei hij destijds; 'maar ik mag hopen dat er evenveel Dostojevski als Aischylos in *De Welwillenden* doorklinkt.'

Oidipous

Volgens Harry Mulisch had de mythe van Oidipous de beste plot uit de wereldliteratuur: man onderzoekt misdaad en blijkt zelf de dader. En dan te bedenken dat je daarmee nog niet eens een kwart van het verhaal hebt gehad. De Thebaanse koningszoon Oidipous wordt te vondeling gelegd omdat een orakel heeft voorspeld dat hij zijn vader zal doden en met zijn moeder zal trouwen. Gered door herders en opgevoed door de koning van Korinthe, hoort hij als jonge man van het orakel en ontvlucht hij zijn aangenomen stad om niet de ondergang van zijn (adoptief)ouders te worden. Hij gaat naar Thebe, onderweg een oude man dodend bij een verkeersruzie, en vindt een stad die zucht onder de dood van haar koning en de nieuwbakken

tirannie van de Sfinks, een monster dat haar tegenstanders vermoordt als zij het door haar opgegeven raadsel niet

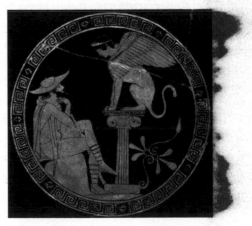

Oidipous denkt na over het raadsel van de Sfinks, binnenkant van een roodfigurige Attische drinkschaal (480–470 v.Chr.), Museo Gregoriano Etrusco, Vaticaanstad

kunnen oplossen. Het lukt Oidipous wel; hij verlost Thebe van de Sfinks, mag als dank trouwen met koningin-weduwe Iokaste en verwekt vier kinderen bij haar (onder wie Antigone). Maar als de pest Thebe treft en de vloek volgens het orakel alleen opgeheven kan worden wanneer de moordenaar van koning Laios gevonden wordt, komt Oidipous er al snel achter dat hijzelf zijn vader op de gelijkwaardige kruising heeft gedood. Geconfronteerd met de waarheid steekt hij zijn ogen uit met twee spelden uit de jurk van Iokaste, die zich uit schaamte verhangen heeft.

Sinds Sofokles de mythe bewerkte tot zijn toneelstuk *Koning Oidipous* (ca. 429 v.Chr.) zijn tientallen variaties de wereld overgegaan. Sigmund Freud liet zich door de tragedie inspireren bij zijn uitwerking van het zogeheten oedipuscomplex, dat ieder kind rond zijn of haar zesde jaar achter zich moet laten om seksueel gezond op te groeien.

Penguin-pockets

Twee middeleeuwse monniken zitten aan hun schrijftafel. Zegt de een tegen de ander: 'Die boekdrukkunst... Da's geen blijvertje.' Zegt de ander: 'Mensen willen toch altijd handgeschreven boeken blijven lezen.'

De klassieke grap van Fokke & Sukke, afkomstig uit hun Historische Canon, is niet alleen geestig omdat er (anno 2007 overigens) wordt gespot met het conservatisme van de boekenwereld in tijden van *e-publishing*; maar ook omdat dit soort schijnbare sleutelmomenten zich in de geschiedenis van het boek met ijzeren regelmaat voordoen. Het boek als bewaarplaats voor ideeën, kennis en verhalen neemt van tijd tot tijd een andere gedaante aan, maar onherkenbaar is het de afgelopen millennia niet geworden. De kleitabletten van de Sumeriërs evolueerden tot een papyrusrol bij de Egyptenaren. De wastabletten van de Grieken en Romeinen werden samengebonden tot een 'codex' (letterlijk: houtblok) en later vervangen door ingebonden vellen geschraapte kalfshuid. Perkament, zo genoemd naar de Grieks-Aziatische stad Pergamon (waar het in de 2de eeuw v.Chr. was ontwikkeld als alternatief voor gevlochten papyrusplant), werd weggeconcurreerd door het veel goedkopere 'papier' van lompen of later houtpulp. De met de hand overgeschreven folianten uit de Middeleeuwen legden het af tegen gedrukte boeken, die in de loop der eeuwen steeds kleiner en goedkoper werden. En de gebonden boeken, paperbacks en pockets waarvan de bibliofiel zo houdt, krijgen in de 21ste eeuw opnieuw vorm als e-books, en dienen dan gelezen te worden op een

tablet, die niet alleen in naam opmerkelijke overeenkomsten vertoont met het kleitablet uit Mesopotamië.

De pioniers van het boek zijn de Sumeriërs en de Egyptenaren; de Koreanen experimenteerden al halverwege het eerste millennium met blokboeken, een soort reuzenstempels van hout die inkt afdrukten op papier; de Chinezen vonden in de 11de eeuw het drukken met losse letters – aanvankelijk van aardewerk, later van tin – uit. Kun je dan eigenlijk wel zeggen dat het boek *made in Europe* is? Alleen als je bedenkt dat het niet de oosterse tabletten, rollen en blokboeken zijn die de wereld hebben veroverd, maar de uitvloeisels van het procedé dat door Johannes Gutenberg uit Mainz (Nederlanders zeggen Laurens Janszoon Coster uit Haarlem) rond 1450 ontwikkeld werd. Gutenberg vond alles uit waarvan de boekdrukkunst vijf eeuwen lang heeft geprofiteerd: losse letters van metaal, inkt op oliebasis en niet te vergeten een op het principe van de wijnpers gebaseerde machinale manier van drukken. In 1455 presenteerde hij een bijbel met 42 regels per pagina – op de Frankfurter Messe, die toen ook al de nieuwste snufjes op boekgebied etaleerde.

Gutenbergs succes was fenomenaal. De bijbels vlogen als warme broodjes over de toonbank en binnen vijftien jaar waren er in Europa honderden drukkerijen, die de Bijbel en andere klassieken verspreidden in oplagen van soms

Twee pagina's uit Manutius' uitgave van *Hypnerotomachia Poliphili* (1499)

wel duizend exemplaren. Kloosters, die tot het midden van de 15de eeuw niet meer dan een paar honderd boeken in hun bibliotheken telden, breidden hun collecties uit met incunabelen, 'wiegedrukken' waarin het geschreven boek zo veel mogelijk was geïmiteerd. De edele kunsten van het met de hand kopiëren, kalligraferen, illumineren (versieren) en rubriceren (het rood maken van een of meer woorden of regels) gingen snel verloren.

De beroemdste drukker rond 1500 was een Venetiaan, Aldus Manutius, wiens uitgevershuis een soort soos voor beroemde humanisten werd. Zijn faam dankt hij aan zijn fraaie edities van de klassieken, in Latijn en Grieks, en aan de prachtuitgave van *Hypnerotomachia Poliphili* ('De gedroomde liefdesstrijd van Polifilo'), Francesco Colonna's als sprookje vermomde architectuurtractaat uit 1499. Het boek was verlucht met 172 houtsneden, fraaie initialen en typografische grappen, zoals tekst in trechtervorm. Experimenteren met vorm en typografie (en vanaf de 19de eeuw met kleur en fotografie) zou de kracht worden van de Europese boekdrukkunst, van de emblemataboeken van Christoffel Plantijn (ca. 1565) en de *private press*-uitgaven van de Britse Arts & Crafts-beweging (eind 19de eeuw) tot de leesbare kunst van Theo van Doesburg en de strakke Zwitserse typografie van de generatie na de Tweede Wereldoorlog.

Het was ook Aldus Manutius die het 'octavo' introduceerde, een boek op half folioformaat (circa twintig centimeter hoog) dat de standaard in de wereld van het lezen zou worden. Je kunt het beschouwen als de voorloper van de pocket, die een voorzichtige start zou maken halverwege de 19de eeuw, toen uitgeverij Reclam uit Leipzig begon met het publiceren van één (rechtenvrije) klassieker per week, te koop voor één pfennig. De doorbraak van de pocket kwam tachtig jaar later, met de lancering van de eerste Penguins, mooi gestileerde zakboekjes van hoge literaire kwaliteit voor de prijs van een pakje sigaretten. Het zogeheten *horizontal grid* van de eerste Penguins (twee gekleurde banen met een witte

Omslag van *Pride and Prejudice* in de Popular Penguin-reeks (2008), naar Jan Tschicholds herziening van Edward Youngs 'Penguin-design'

band ertussen) geldt als de grootste designklassieker uit de boekgeschiedenis.

De pocket, symbool van de massificatie van het goede boek, was de zoveelste revolutie in de geschiedenis van de boekproductie. De drukpers van Gutenberg was een van de eerste, en de ontwikkeling van het elektronische boek zal niet de laatste zijn. Maar hoewel de lezers, anders dan de monniken Fokke ende Sukke, zich niet hebben vastgeklampt aan het handgeschreven boek, ziet het er voorlopig niet naar uit dat ze afscheid nemen van het boek als fysiek object. Wie gewend is aan de *look and feel* van wat tegenwoordig 'print' heet, zal op een iPad-versie van zijn favoriete roman al gauw reageren met een welgemeend 'Het boek was beter!'.

Boekverluchting

Het versieren van manuscripten gaat terug tot de Oudheid, toen boek-rollen en codices al volop werden beschilderd. Maar het waren vooral de middeleeuwse monniken die de kunst van de illuminatie (met goud en zilver pimpen) en illustratie groot maakten. Beroemd zijn de Ierse manuscripten (zoals het Book of Kells en het evangeliarum van Lindisfarne), die werden beïnvloed door de Keltische goud-smeedkunst en die zich behalve door fraaie initialen kenmerken door schut-bladen die lijken op wandtapijten. Ze hadden op hún beurt invloed op de boekverluchting in de 'Karolingische renaissance' (8ste-9de eeuw) en onder de Ottoonse keizers, toen dankzij de opkomende handel ook Byzantijnse voorbeelden belangrijker werden. De cisterciënzer kloosters van de 11de en 12de eeuw werden de centra van de romaanse manuscriptkunst, die zich specialiseerde in religieuze teksten en die met behulp van gestileerde en symmetrische figuren het Hogere wilde afbeelden: de Hunterian Psalter en de Winchester Bible zijn daar mooie

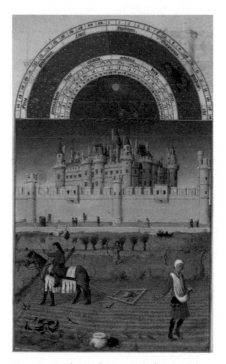

Herman, Paul en Johan van Limburg, minia-tuur van de maand oktober in *Les Très Riches Heures du duc de Berry* (1411–1416), Musée Condé, Chantilly

voorbeelden van. Het is nog niets vergeleken met de gedetailleerde en fantasierijke boekverluchting uit de gotiek (13de-15de eeuw), toen lekenateliers de plaats innamen van de enigszins in verval geraakte abdijen. Psalters en evangeliara werden afgewisseld met ridderromans en zogeheten getij-denboeken, waarvan *Les Très Riches Heures du duc de Berry* (1410) van de drie gebroeders Van Limburg het bekendste voorbeeld is. De 66 grote en 65 kleine miniaturen in dit boek, dat werd gebruikt voor de privédevotie van de hertog, gelden als hoogtepunten van de gotische schilderkunst.

66 DE MODERNE BEELDHOUWKUNST

Le Penseur van Rodin

Eigenlijk valt het nog mee. Typ 'Rodin' en 'Denker' in bij Google Afbeeldingen en je ziet behalve het beroemde beeld zelf een half dozijn parodieën: de Denker in origami, een gorilla met zijn hand onder zijn kin, twee gespiegelde boekensteunen, een nadenkend jongetje op een glijbaan, een koolmees en zelfs een vlieg in typische denkerspose. Een bescheiden score voor een van de toppers van de moderne beeldcultuur, voor de bronsgeworden filosoof, voor de belichaming van Descartes' *cogito ergo sum*. Maar daar staat tegenover dat internet wemelt van de variaties op andere Rodin-sculpturen, of het nu *Le Baiser* is (een innige omhelzing door twee geliefden) of *La Main de Dieu* (Adam en Eva in een handpalm).

François-Auguste-René Rodin (1840–1917) is de populairste beeldhouwer aller tijden – op één na, Michelangelo, en die was dan ook zijn belangrijkste invloed. Het was een reis naar Italië – en de kennismaking met het werk van Donatello en Michelangelo – die de 35-jarige decorateursassistent Rodin naar eigen zeggen bevrijdde van het academisme waarmee hij was opgegroeid. Niet dat Rodin in de jaren daarvoor had gegolden als een traditionele kunstenaar; de eerste sculptuur die hij had ingezonden voor de Parijse Salon van 1864, *L'Homme au nez cassé*, was geweigerd omdat het portret van een oude portier brak met de academische traditie. (Vrij letterlijk zelfs: de buste leek afgebroken bij de hals en had ook geen achterkant, aangezien het kleimodel al in het atelier was beschadigd, wat de kunstenaar zo had gelaten omdat hij hield van alles wat een beetje onaf was.) Maar na 1875 vond Rodin snel zijn eigen, realistische stijl, die zich niets gelegen liet liggen aan het idealiserende van de Griekse beeldhouwkunst of het decoratieve van de barok. Te beginnen met *L'Âge d'airain* (*De bronstijd*), een levensgroot beeld van een staande naakte man met zijn rechterknie gebogen en zijn rechterarm boven zijn hoofd.

L'Âge d'airain werd geëxposeerd op de Parijse Salon van 1877 en oogstte een storm van kritiek. Niet alleen omdat het pseudoheroïsche beeld geen mythologische of historische identificatie bood – Rodin wilde juist iets maken dat nergens naar verwees – maar vooral omdat het zo levensecht was. De kunstenaar werd ervan beschuldigd dat hij eerst een gipsafgietsel had gemaakt van zijn model – een artistieke doodzonde waarvan Rodin zich alleen met grote moeite kon vrijpleiten. Om te bewijzen hoe goed hij wel niet was voltooide hij het jaar daarna een beeld van een man dat meer dan levensgroot was en dat bovendien een enorme dynamiek tentoonspreidde. Hij gaf het een bijbelse titel, *Saint Jean-Baptiste*, en behaalde er de derde prijs mee op de Salon van 1880.

Anders dan Michelangelo was Rodin een 'kleier', niet iemand die zijn beelden uit steen houwde; hij maakte gipsmodellen van zijn boetseerwerk en liet die afgieten in brons of hakken uit marmer. Dat *Le Penseur* en *Le Baiser* de indruk geven dat ze uit het materiaal zijn weggehakt, mogen we opvatten als een eerbetoon aan Rodins grote voorbeeld. De renaissance was ook de inspiratiebron voor het *grand travail* waaraan Rodin vanaf 1880 werkte: het toegangsportaal voor het nieuw te openen Museum van Toegepaste Kunst in Parijs. Met een knipoog naar de 'Paradijspoort' die Lorenzo Ghiberti in 1425 voor het Sint-Jansbaptisterium in Florence had gemaakt, noemde Rodin zijn sculptuur *La Porte de l'Enfer*, waarbij hij zich niet op de Bijbel baseerde, maar op de *Divina Commedia*. De centrale figuur boven de deuren van zijn bronzen portaal beeldde Dante af en werd door Rodin *Le Poète* gedoopt toen hij het beeld op

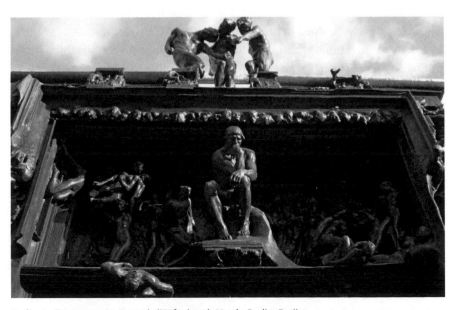

Rodin, *Le Penseur* op *La Porte de l'Enfer* (1917), Musée Rodin, Parijs

veel groter formaat uitvoerde. Als *Le Penseur* zou deze spin-off van *La Porte de l'Enfer* wereldberoemd worden, zoals twee verdoemde geliefden uit de hel eeuwige roem verwierven toen ze in 1889 als *De kus* werden uitvergroot.

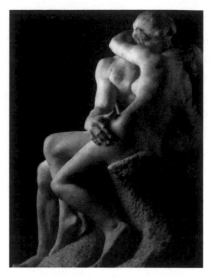

Rodin, *Le Baiser* (1901–1904), privécollectie

La Porte de l'Enfer zou nooit het Museum van Toegepaste Kunst sieren (dat werd namelijk niet gebouwd), maar de 180 figuurtjes vormden een soort oerwerk dat aan de basis lag van veel van Rodins successen, van *Les Trois Ombres* tot *L'Homme qui tombe*. Op het gebied van prestigieuze opdrachten was Rodin wel vaker ongelukkig. Zijn tegenwoordig beroemde beeldengroep *Les Bourgeois de Calais* (zes helden uit de Honderdjarige Oorlog) werd door de stad Calais in 1895 zeer tegen zijn zin op een sokkel en in een perk gezet. Het Parijse *Monument à Victor Hugo* (dat de dichter afbeeldt met twee van zijn muzen achter zich) moest keer op keer over en werd pas in 1964 in brons gegoten. En zijn majestueuze beeld van Balzac, de schrijver van *La Comédie humaine*, werd bij de eerste expositie in 1898 zwaar gekritiseerd, twintig jaar later nog beschreven als 'een komisch masker boven een badjas', en uiteindelijk 22 jaar na Rodins dood in brons gegoten.

Rodin was met bijna al zijn sculpturen zijn tijd vooruit, en misschien wel het meest met *L'Homme qui marche* (1900), een hoofdloos beeld dat hij had samengesteld uit twee meer dan twintig jaar oude brokstukken uit zijn atelier. Onaf, abstract en getuigend van artistieke vrijheidsdrang, werd het een bron van inspiratie voor de beeldhouwkunst van de 20ste eeuw van Giacometti tot Zadkine; het mooiste monument voor de magische hand van Rodin, die door diens grote fan George Bernard Shaw werd gelijkgesteld aan de Hand van God.

Niki de Saint Phalle

Is het pop-art, is het naïeve kunst? Arte povera misschien of conceptuele beeldhouwkunst? Of toch feministische identity art? Het werk van de Franse duizendpoot Niki de Saint Phalle (1930–2002) is moeilijk te

plaatsen — misschien ook omdat ze zo vaak van stijl is gewisseld. Werkend als moeder en model begon ze rond haar 25ste met schilderen in een naïeve stijl; een kennismaking met het werk van Gaudí in Barcelona vormde haar als beeldhouwster met een oog voor ongewone materialen. Bekend werd ze in de jaren zestig met *shooting paintings* (schieten op verfzakken in de vorm van een menselijk lichaam) en vooral 'nana's' (reusachtige vrouwelijke polyester poppen in felle kleuren). Samen met haar latere echtgenoot Jean Tinguely, beroemd om zijn bewegingskunst, en de Zweed Per Olof Ultvedt maakte ze in1966 een liggende, 27 meter lange nana in Stockholm waarin het publiek via een lichtgroene vagina naar binnen ging. Deze *Hon – en katedral* ('Zij – een kathedraal') werd na expositie vernietigd, maar er zijn nog vele vrolijke en tot nadenken stemmende sculpturen door Saint Phalle op andere plaatsen bewaard gebleven: de met Tinguely gemaakte

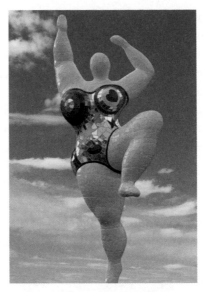

Niki de Saint Phalle, de gele 'nana' van *Les Trois Grâces* (1999), National Museum of Women in the Arts, Washington, D.C.

Strawinsky-fontein naast het Centre Pompidou in Parijs, de beschermengel in de hal van Zürich Hauptbahnhof, de Golem-glijbaan in Jeruzalem, en niet te vergeten de 22 figuren die ze ontwierp voor de Giardino dei Tarocchi ('Tarot-tuin') in Toscane.

67 SCHEIKUNST

Het periodiek systeem der elementen

Elementaire deeltjes heet de roman waarmee Michel Houellebecq in 1998 de wereld veroverde. Moleculen, atomen of nog kleinere partikels spelen er niet eens een grote rol in; de belangrijkste link met de titel is het beroep van de hoofdpersoon, een moleculair bioloog, en zijn overtuiging dat de mens net als de elementen wordt geregeerd door wetmatigheden. Maar Houellebecq moet zich bewust zijn geweest van de associaties die de titel zou oproepen met enkele grote werken uit de wereldliteratuur. *De rerum natura* bijvoorbeeld, waarin de Romeinse dichter Lucretius (99–55 v.Chr.) de Griekse leer van de

ondeelbare (*a-tomoi*) deeltjes verbindt met een materialistisch wereldbeeld. En natuurlijk *Het periodiek systeem* (1971) van Primo Levi. Hierin beschrijft de Italiaanse scheikundige en Auschwitz-overlever zijn leven aan de hand van 21 elementen – een vertelprocedé dat veertig jaar later nog eens dunnetjes werd overgedaan door de neuroloog Oliver Sacks in zijn jeugdherinneringen *Uncle Tungsten: Memories of a Chemical Boyhood.*

Primo Levi noemde zijn autobiografie naar een van de elegantste verworvenheden uit de natuurwetenschappen: het 'periodiek systeem der chemische elementen', oftewel een handige tabel waarop de bouwstenen van ons universum in tweeërlei opzicht zijn gerangschikt: horizontaal in de volgorde van het aantal protonen in de atoomkern én verticaal in groepen waarin bepaalde schei- en natuurkundige eigenschappen telkens terugkeren. Zodat je in één oogopslag kunt zien dat fluor (nummer 9, afkorting F) minder protonen telt dan neon (10, Ne) en dezelfde chemische eigenschappen heeft als chloor (17, Cl), broom (35, Br) en jood (53, I) – allemaal halogenen.

De geestelijk vader van dit ingenieuze en esthetisch verantwoorde periodiek systeem (genoemd naar de horizontale rijen of 'perioden') is de Russische chemicus Dmitri Mendelejev, die in 1869 de 62 toen bekende elementen rangschikte (en naar wie een eeuw later het nieuw ontdekte element 101 werd genoemd). Maar hij was niet de eerste die zich op deze manier met de materie bezighield. Eigenlijk moet hij de eer van een indeling op basis van atoomgewicht en chemische verwantschap delen met een Duitser die een jaar later – onafhankelijk van Mendelejev – eenzelfde tabel het licht deed zien. En misschien ook wel met de Engelsman die zes jaar eerder de elementen had ingedeeld in acht groepen van zeven, of de Fransman en de Duitser die in de eerste helft van de 19de eeuw de elementen rangschikten op atoommassa.

De ontwikkeling van het periodiek systeem is als een bouwwerk van lego waaraan wetenschappers uit heel Europa een steentje hebben bijgedragen. De basis ervoor werd gelegd door de scheikundigen die vanaf 1669 (de ontdekking van lichtgevend fosfor in de ingekookte urine van een Duitse alchemist) tientallen elementen toevoegden aan de bescheiden lijst (koolstof, zwavel, ijzer, koper, zilver, tin, goud, kwik, lood) die sinds de Oudheid bekend was. De Fransman Lavoisier gaf onder meer waterstof en zuurstof hun naam. De Brit Davy was, zoals de fysicus Robbert Dijkgraaf het ooit uitdrukte 'met natrium, kalium, magnesium, calcium en barium op zijn naam goed voor een hele vitaminewinkel'. De Poolse Marie Curie-Skłodowska, tweevoudig Nobelprijswinnaar en wellicht de beroemdste scheikundige uit de geschiedenis, isoleerde en benoemde de radioactieve elementen radium en polonium.

Tegenwoordig kennen we 118 elementen, waarvan er 91 in de natuur voorkomen en de rest in laboratoria gesynthetiseerd is. In het anekdotische

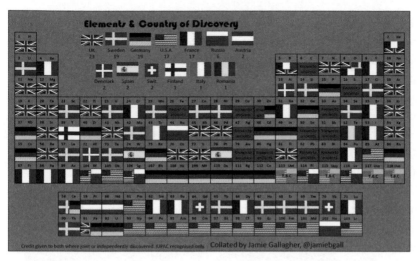

Het periodiek systeem met de vlaggen van de landen waar de elementen zijn ontdekt,
door Jamie Gallagher (2013)

boek dat de wetenschapsjournalist Hugh Aldersey-Williams in 2011 aan het
periodiek systeem wijdde (*Periodic Tales*), wordt op een geestige manier uit de
doeken gedaan hoezeer de Europese kunstproductie afhankelijk is geweest
van de elementen. Zo zorgde kobalt voor het blauw van het glas-in-lood van
de gotische kathedralen én van Delfts blauw; kleurde cadmium het palet van
de expressionisten geel, oranje en rood; geeft titanium het beroemde dak van
het Guggenheim Museum in Bilbao kleur en vorm; en wordt europium, een
zeldzaam element dat rood oplicht onder de uv-lamp, gebruikt in de drukinkt
van de eurobiljetten.

Het periodiek systeem heeft inmiddels een iconische status, en is ontel-
bare manieren geparodieerd; met filmsterren op de plaats van de elementen
(Cr=Julie Christie, Cu=Tony Curtis), met de beste websites op internet, met
details uit de tv-serie *Mad Men*, met scheldwoorden, drukletters, Belgische
bieren en je kunt het zo gek niet verzinnen wat. Nog creatiever zijn generaties
scholieren en studenten geweest die in smartphoneloze tijden grote delen van
het systeem uit hun hoofd moesten leren. Want hoe onthoud je bijvoorbeeld
de eerste drie perioden? Met behulp van een ezelsbruggetje.

1 Neem de eerste achttien elementen: waterstof, helium / lithium, beryllium,
 boor, koolstof, stikstof, zuurstof / fluor, neon, natrium, magnesium, alumi-
 nium, silicium / fosfor, zwavel, chloor, argon,
2 zet de afkortingen achter elkaar: H He / Li Be B C N O / F Ne Na Mg Al Si / P
 S Cl Ar,
3 en breng ze onder in een memorabel zinnetje: 'Ha, hé! Lieve Beb, cnof nee!
 Namgal sips clar.'

Grote literatuur is het niet; wel onvergetelijk. En dat is nog niets vergeleken met de tientallen ezelsbruggetjes die bestaan om de metalen uit het periodiek systeem naar edelheid te rangschikken – van 'Kareltje Cana Mag op Al Zijn Feestjes Snaps Proberen' tot 'Culinair Hoogstaande Agrariërs Poten Augurken'. Speel zelf de scheikundige en ontdek welke elementaire deeltjes hierin verborgen zitten.

⑬ De wiskunst van Escher

In kunsthistorische naslagwerken als Jansons *History of Art* en Phaidons *The Art Museum* wordt hij niet genoemd, maar toen in Rio de Janeiro zijn grafisch werk tentoon werd gesteld kwamen er 573.000 mensen kijken – een wereldrecord voor 2011. M.C. Escher (1898–1972) behoort tot de beroemdste Nederlandse kunstenaars en maakte houtsneden en lithografieën die als poster evenveel verkopen als *De Nachtwacht* en het *Meisje met de parel*. De aantrekkingskracht van zijn werken ligt in het wiskundige element, in het spelen met onmogelijk perspectief en gezichtsbedrog en het verwerken van figuren als de kubus of de driehoek die je op twee tegengestelde manieren kunt bekijken.

Escher was een laatbloeier; de eerste van zijn 'metamorfoses', een Italiaans dorpje dat via een abstracte kubusstapeling en andere tussenvormen verandert in een Chinees figuurtje, maakte hij in 1937 – onder invloed van onder meer de abstracte patronen die hij in het Alhambra in Granada had gezien. Vele nu overbekende beelden

M.C. Escher, *Dag en nacht* (1938), in onder andere Museum Boijmans van Beuningen, Rotterdam

zouden volgen: *Dag en nacht*, waarop zwarte vogels boven een landschap bij daglicht overgaan in witte vogels bij nacht; *Lucht en water*, waarop een ruitvormige zwerm watervogels verandert in een school vissen; *Andere wereld*, dat een kijkje biedt in een ruimte met ramen naar alle (on)mogelijke kanten; *Relativiteit*, dat een trappenhuis laat zien waar iedereen een andere kant oploopt; en *Klimmen en dalen*, waarop een onmogelijk paleis staat afgebeeld. In de jaren zestig werd Escher ontdekt door de hippies, die in zijn werk de parallelle werelden van hun drugtrips ontwaarden; in 1979 werd hij vereeuwigd in de titel van *Gödel, Escher, Bach*, Douglas Hofstadters bestseller over wiskunde en kunstmatige intelligentie.

De *petite robe noire*

Eigenlijk heet het *la petite robe noire*: het zwarte jurkje. Maar in kledingwinkels, op feestjes en onder 'fashionista's' wordt gesproken over de LBD, de *little black dress*. Een ontwerp zó simpel dat je je bijna niet kunt voorstellen dat het ooit door iemand bedacht moest worden. Toch deed de Franse couturière Chanel dat, in het midden van de jaren twintig. Geïnspireerd door het zwart van de nonnen en de oorlogsweduwen die ze uit haar jeugd kende, kwam ze met een strak jurkje tot de knie, met lange mouwen en gemaakt van zijde en crêpe de Chine. Afkledend, draagbaar op alle momenten van de dag, makkelijk te combineren met juwelen en andere accessoires, en multivariabel – in stof én in snit. Vooral de mouwloze variant is nog steeds een vast onderdeel van iedere inloopkast en voor miljoenen vrouwen een verplicht nummer voor Kerst, Oudjaar of een andere feestelijke gelegenheid.

Alleen al als uitvinder van de LBD zou Coco Chanel (1883–1971) verzekerd zijn van een plaats in de cultuurgeschiedenis. Maar ze heeft veel meer modeklassiekers op haar naam. Het naar haar genoemde pakje bijvoorbeeld, een driedelig mantelpak van tweed, oorspronkelijk zonder sluiting en opvallend afgebiesd. Chanel No. 5, het eerste parfum op basis van synthetische geurstoffen (omdat, zoals Chanel zei, een vrouw niet naar bloemen moet ruiken maar naar vrouw). De gebreide jas en de jersey-jurk of -cardigan. Namaakjuwelen die er niet goedkoop uitzagen. De kleur beige. Kralen en borduurwerk als versiering. *La marinière*, de Bretonse streepjestrui die onderdeel werd van een complete zeemansstijl met bellbottombroeken en espadrilles. Het gezonde bruine kleurtje, dat zo lang taboe was geweest voor vrouwen uit de hogere klassen.

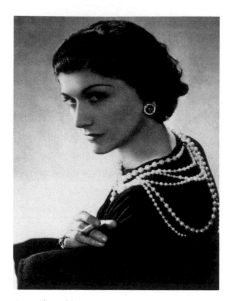
Coco Chanel in 1936

Chanel was de bedenkster van de zogenoemde garçonne-look, waarvoor ze zelf het startsein gaf door in 1917 haar lange zwarte haar af te knippen. Modieuze vrouwen moesten niet beperkt worden in hun bewegingsvrijheid, dus werden comfortabele mannenkleren een bron van inspiratie. Korsetten waren uit den boze, net als de slagschip-hoeden, de onderrokken en het opgestoken haar van vrouwen uit het fin de siècle. De androgyne en vooral betaalbare kleding van Chanel zou de stijl van vrouwen in de Roaring Twenties domineren. Met haar clochehoeden, korte haar en rokken tot net boven de knie werd ze het voorbeeld voor alle *flappers* in de westerse wereld; een kopstuk van de Eerste Feministische Golf.

Niet gek voor een ontwerpster die als eenvoudige hoedenmaakster was begonnen en die zich moest ontworstelen aan een jeugd die werd gekenmerkt door soberheid, om niet te zeggen armoede. Gabrielle Chanel, die haar bijnaam Coco kreeg als amateurzangeres in een nachtclub voor cavalerie-officieren, was de dochter van een ongehuwde wasvrouw, die stierf toen ze twaalf was. Ze bracht haar jeugd door in een wezenklooster en werkte daarna in een naai-atelier totdat ze als maîtresse van (invloed)rijke mannen – de eersten van een lange reeks – het geld en de contacten verwierf om een eigen hoedenzaak in Parijs op te zetten. De Engelse aristocraat Boy Capel, met wie Chanel van 1908 tot 1918 samen was, financierde niet alleen haar boetiek in de mondaine badplaats Deauville (bron van de *sailor look*), maar was als volger van de klassieke Britse mode (tweed!) ook een inspiratiebron. Naar verluidt modelleerde Chanel de rechthoekige Chanel No. 5-fles naar de karaf waar Capel zijn whisky uit schonk.

Na een periode van grote successen – ze werd officieel couturière in 1919, ontwierp kostuums voor de Ballets Russes en voor sterren van MGM, verdiende schatten met haar parfum en bewoog zich in de hoogste kringen – sloot ze haar winkels net voor de Tweede Wereldoorlog. 'Dit is niet de tijd voor mode,' zei ze, de daad bij het woord voegend door tijdens de Duitse bezetting van Parijs te collaboreren en zich zelfs in te zetten als spion voor de nazi's. Chanel was een verklaard antisemiet – het resultaat van een opvoeding

bij de nonnen en een lange liefdesrelatie met de jodenhatende Duke of West-
minster – en verhuisde na de bevrijding naar Zwitserland. Veroordeeld werd
ze niet; het verhaal gaat dat ze bescherming genoot van Winston Churchill
omdat ze te veel belastende dingen wist over de Engelse *royals* en de rest van
de aristocratie.

Het leven van Chanel was zó spectaculair dat er wel vier films over gemaakt
konden worden. Dat is ook gebeurd, met onder meer Shirley MacLaine en
Audrey Tautou in de hoofdrol – al lag de nadruk daarbij vooral op de voor-
oorlogse periode. Maar misschien is het bijzonderste aan Chanel wel haar
comeback. Teruggekeerd uit Zwitserland hernam ze in 1954 haar modehuis
(financieel gesteund door de joodse parfumfabrikant Pierre Wertheimer, met
wie ze jarenlang een gevecht om de rechten van Chanel No. 5 had gevoerd) en
opende ze de aanval op de liefhebber van luxe en romantiek Christian Dior.
Dit keer veroverde ze de wereld met haar pakjes, die in Jackie Kennedy de
ideale mannequin zouden krijgen. Haar parfum bleef een klassieker; het was
het enige dat Marilyn Monroe naar eigen zeggen in bed droeg ('vijf drupjes');
en niemand nam aanstoot aan het feit dat de naamgeefster met de nazi's had
geheuld en jarenlang verslaafd was geweest aan morfine en antisemitisch
gedachtegoed. Uiteindelijk was het André Malraux, een van de grootste
Franse verzetshelden, die de ontwerpster canoniseerde met de uitspraak dat
'Chanel, De Gaulle en Picasso de drie belangrijkste Fransen van onze eeuw'
waren. Jammer voor Marie Curie en Marcel Proust, maar de schrijver-minister
had waarschijnlijk gelijk.

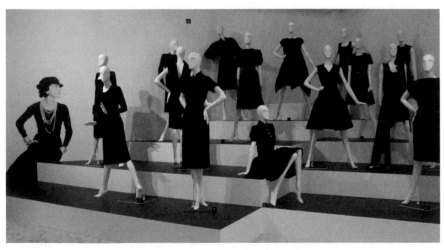

Verschillende modellen van de *petite robe noire* uit de jaren dertig; links een cut-out van
Coco Chanel

 ## De New Look van Dior

La ligne corolle, 'de bloemkelklijn', noemde Christian Dior zijn eerste collectie in 1947. Maar de wijde rokken, smalle tailles, brede bustes en grote hoeden waarmee zijn modehuis de vrouw de zomer in stuurde, maakten zo veel indruk dat *Harper's Bazaar* sprak van een New Look. Diors luxe-kleren betekenden een symbolisch einde van de soberheid waaraan vrouwen tijdens en na de Tweede Wereldoorlog gewend waren geraakt. Zijn voluptueuze ontwerpen namen een grote vlucht, tot ver in de jaren vijftig, en werden gedragen door beroemdheden als de Britse prinses Margaret, de Argentijnse presidents-vrouw Eva Perón en de filmsterren Ava Gardner en Marlene Dietrich. Rond 1950 tekende Dior voor vijf procent van de Franse buitenlandse handel.

Van begin af aan presenteerde Dior (1905–1957) zich als couturier én parfu-meur; zijn Corolle-show ging gepaard met een nieuw parfum, Miss Dior, dat een grote rage werd en dat de basis vormde voor Christian Dior Parfums (waar tussen 1947 en 1950 Pierre Cardin aan het hoofd stond). Maar al gauw breidde het modehuis verder uit, op een manier die tegenwoordig wordt aangeduid met *branding*: tal van luxeproducten, variërend van dassen en handschoenen tot lingerie en sjaals

De New Look van Dior, illustratie van Dagmar Freuchen-Gale op het omslag van *Vogue* (1 april 1947)

werden onder de naam Dior in licentie verkocht. In maart 1957 stond Christian Dior op het omslag van *Time Magazine*, de bezegeling van zijn internationale succes. Zeven maanden later kreeg hij een fatale hartaanval, maar niet voordat hij Yves Saint Laurent als zijn opvolger had aangewezen. Saint Laurent zou worden opgevolgd door Marc Bohan (1960), Gianfranco Ferré (1989), John Galliano (1997) en de Belg Raf Simons (2012). Nog steeds is het mode-, parfum- en cosmeticahuis synoniem met luxe en glamour.

Pippi Langkous

Ze is sterk als een paard. Sterker nog: ze *heeft* een paard, dat ze met het grootste gemak kan optillen. Ze woont samen met een aapje in een kakelbonte villa – zonder volwassenen, want haar moeder is dood en haar vader vaart als piraat over de zeven zeeën. Ze heeft een koffer vol gouden tientjes, die ze ruimhartig deelt met iedereen die ze aardig vindt, en ze brengt haar dagen door met koekjes bakken, spoken jagen, spunken zoeken en fantastische ver- halen vertellen. Haar manieren – slapen met je voeten op het kussen, schoon- maken met borstels onder je schoenen – zijn al even onconventioneel als haar kledingstijl en uiterlijk: felrood haar, uitstaande vlechten, wagenwielhoeden, lappenjurkjes en lange kousen in alle kleuren.

Pippi Langkous, of zoals haar doopnaam luidt: Pippilotta Viktualia Rull- gardina Krusmynta Efraimsdotter Långstrump, is de beroemdste heldin uit de jeugdliteratuur. De schepping van de Zweedse schrijfster Astrid Lindgren (1907–2002) heeft in de afgelopen zeventig jaar Europa en de rest van de wereld veroverd: niet alleen dankzij de drie boeken die aan haar avonturen zijn gewijd – *Pippi Langkous* (1945), *Pippi gaat aan boord* (1947) en *Pippi in de Zuidzee* (1948), maar ook door de televisieserie van Olle Hellbom die een

Inger Nilsson (met Meneer Nilsson) als Pippi in de televisieserie (1969)

generatie kinderen in de jaren zeventig heeft gevormd. Gespeeld door Inger Nilsson (in Nederland nagesynchroniseerd met de stem van Paula Majoor) werd Pippi een voorbeeld voor ondernemende kinderen, een boegbeeld van non-conformisme en de destijds populaire anti-autoritaire opvoeding. Het Zweeds verkeersbureau presenteert haar tot op de dag van vandaag op zijn internetpagina's als een 'rebel en feministisch rolmodel'.

Pippi is vertaald in meer dan zeventig landen, waaronder Albanië (Pipi Çorapegjata), Estland (Pipi Pikksukk), Griekenland (Pipe Fakydomiti) en Rusland (Peppi Dlinniytjoelok). De invloed van Astrid Lindgren op de jeugd-literatuur kan dan ook niet overschat worden, temeer daar ze ook nog de schepper is van de kinderen van Bolderburen, Emil i Lönneberga (Michiel van de Hazelhoeve) en Karlsson van het dak. Haar boeken, geschreven volgens de methode-Schopenhauer ('ongewone dingen zeggen in gewone woorden') en wemelend van de eigenwijze figuren, beïnvloedden alleen al in Nederland tientallen kinderboekenschrijvers. De beroemdste is Annie M.G. Schmidt, die met Floddertje en Pluk van de Petteflet Nederlandse equivalenten schiep voor Pippi en Karlsson van het dak; maar in haar kielzog schreven ook Guus Kuijer, winnaar van de Astrid Lindgren Memorial Award 2012, en Joke van Leeuwen kinderromans van verfrissend twijfelachtige opvoedkundige waarde. In het buitenland was de succesvolste Lindgren-leerling Roald Dahl, die de vrolijke anarchie van Lindgrens boeken moderniseerde met zwarte humor en gruwel-effecten. Maar ook Raymond Queneau, Italo Calvino en Arnon Grunberg zijn overduidelijk Lindgren-fans.

De carrière van Astrid Anna Emilia Lindgren (geboren Ericsson) is overi-gens een mooie ontkrachting van de uitspraak '*an unhappy youth is a writer's goldmine*'. Wie haar autobiografische herinneringen leest in *Het land dat verdween* (1975), krijgt het beeld van een Zuid-Zweedse plattelandsidylle, een jeugd vol veilige avonturen met zusjes en broertjes en ouders die elkaar adoreerden. Dat Lindgren schrijfster werd, was dan ook een kwestie van toeval; ze begon op 34-jarige leeftijd aan haar debuut *Britt-Mari lucht haar hart* toen ze door een winterse val haar enkel ver-stuikte. In 1945 publiceerde ze *Pippi Långstrump*, een figuur die ze had verzonnen voor haar dochter, toen

Astrid Lindgren

die in 1941 een tijd het bed moest houden; en daarna bleven de succesboeken komen, in rotten van drie: van de Superdetective Blomkwist-, de Bolderburen- en de Karlsson van het dak-boeken tot fantasyromans als *Mio, mijn Mio* (1956), *De gebroeders Leeuwenhart* (1973) en *Ronja de roversdochter* (1981).

Lindgren week af van de meeste jeugdliteratuur die vóór haar was geschreven. Pippi mocht dan net als J.M. Barrie's held Peter Pan weigeren om op te groeien, met de brave kinderboekhelden à la Heidi en Remi had ze weinig gemeen. Meteen na de verschijning van *Pippi Långstrump* waren er dan ook protesten van pedagogen die bezwaar maakten tegen het slechte voorbeeld dat de anarchistische hoofdpersoon de Zweedse kindertjes gaf. Een arts veroordeelde nog in de jaren zestig de manier waarop Pippi zich tegenover volwassenen gedroeg. En niet lang geleden was er een Duitse theologe die constateerde dat de Pippi Langkous-boeken vol zitten met koloniale stereotypen, ja zelfs racistische clichés. Het doet denken aan de manier waarop er in Amerika nog steeds tegen Mark Twains jeugdklassieker *Huckleberry Finn* (1885) wordt aangekeken.

Daartegenover staat dan weer het standaardwerk *Pippi og Sokrates* (2000), waarin twee Zweedse filosofen betogen dat het werk van Lindgren bestaat bij de gratie van het breken van taboes, en dat Pippi een soort kruising is tussen Sokrates, Nietzsche en Simone de Beauvoir. Allemaal goed en wel, maar ze is natuurlijk in de eerste plaats – en zeker voor haar buurkinderen Tommy en Annika – de ideale *girl next door*. Een buitengewoon Zweeds meisje dat je als lezer het gevoel geeft dat je jong bent en dat maar het beste kunt blijven. Want alleen dán kun je in de winter een skischans op het dak van je huis maken, of in het voorjaar in een holle eik klimmen en dingenzoekertje spelen. Alleen dán kun je ontkomen aan de gesels van het volwassen bestaan: 'vervelend werk en gekke kleren en likdoorns en inkomensbelasting'.

 ## Roald Dahl

Literatuur is geen wedstrijd, maar bij het EK kinderboeken zouden Astrid Lindgren en Roald Dahl in de finale staan. Beide auteurs werden wereldwijd vertaald en verfilmd, en leken de onvergetelijke personages uit hun mouw te schudden. Waarbij je moet aantekenen dat Dahl er – anders dan Lindgren – een duivels genoegen in schiep om zijn boeken (ook) te bevolken met nare, gemene en ronduit angstaanjagende figuren.

Roald Dahl (1916–1990) schreef romans voor kinderen en verhalen voor volwassenen. En omgekeerd, want zijn 'tales of the unexpected' (verzameld in *Someone Like You* en *Kiss Kiss*) zijn spannend en helder genoeg

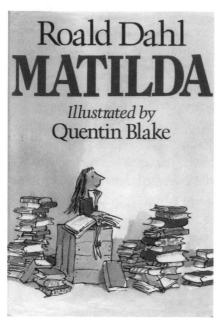

Roald Dahl
MATILDA
Illustrated by
Quentin Blake

Omslag van Dahls *Matilda* (1988)

Noorse afkomst, bracht zijn praktisch vaderloze jeugd door in kostscholen en zou in boeken als *James and the Giant Peach* (1961), *Danny, the Champion of the World* (1975), *The Witches* (1973) en *Matilda* (1988, over een lezend meisje met magische krachten) de strijd tussen wrede volwassenen en intelligente kinderen tot zijn hoofdthema maken. Vanaf de jaren zestig schreef Dahl voornamelijk kinderboeken, het ene (*Charlie and the Chocolate Factory*, over een arm jongetje dat erfgenaam wordt van een chocoladefabrikant) nog inventiever dan het andere (*The* BFG, over een taalverhaspelende Grote Vriendelijke Reus die de wereld redt van zijn minder vriendelijke soortgenoten). Met de meer dan honderd miljoen exemplaren die er van zijn boeken verkocht zijn, staat hij in de topzestig van populairste schrijvers – een paar plaatsen onder Astrid Lindgren.

om iedereen vanaf een jaar of twaalf te boeien, terwijl zijn kinderboeken – vol woordgrapjes en stekeligheden – behoren tot de favorieten van menig oudere lezer. Dahl, een Welshman van

Plato's schepping van Sokrates

'Voetnoten bij Plato', zo karakteriseerde een Britse wijsgeer de Europese filosofische traditie. Niet helemaal terecht, want als het om invloed op het westerse denken gaat, mag je Plato's leerling Aristoteles ook niet uitvlakken. Per slot van rekening werden diens geschriften – over praktisch alle aspecten van filosofie en wetenschap – al eeuwenlang becommentarieerd toen Plato's werk ten westen van Constantinopel nog moest worden herontdekt. Bijna alle platoonse 'dialogen' (zo genoemd omdat de teksten doorgaans als een gesprek met Plato's leermeester Sokrates waren vormgegeven) werden door de renaissancegeleerde Marsilio Ficino in 1484 voor het eerst uit het Grieks vertaald. Alleen *Meno* en *Faido*, twee dialogen over de eeuwigheid van de ziel

en de aangeboren aard van onze kennis, waren in het Latijn beschikbaar; net als een deel van *Timaios*, een scheppingsverhaal waarin de ideeënleer, of beter de theorie van de vormen, aan de orde komt.

Plato's overtuiging dat onze wereld slechts een flauwe afspiegeling is van een universum van onveranderlijke, ideale 'vormen', was de basis voor de mystieke filosofie van zijn navolgers, die 'het Ene' als grondbeginsel van de kosmos zagen. En omdat deze zogeheten neoplatonisten weer de inspiratiebron waren voor christelijke filosofen als Augustinus (die in het Ene natuurlijk God zag), had Plato – ook *ongelezen* – grote invloed op het denken in de Middeleeuwen. Vandaar dat hij samen met Aristoteles centraal staat in het fresco *De school van Athene*, dat Rafaël in 1510 in een Vaticaanse stanza schilderde. Plato, afgebeeld als Leonardo da Vinci, heeft *Timaios* in zijn linkerhand en wijst met zijn rechterhand naar boven, waar zich volgens hem de waarheid bevindt; Aristoteles staat naast hem en wijst naar beneden, om te onderstrepen dat kennis empirisch moet worden verworven.

Plato, die in Athene werd geboren als Aristokles en zijn bijnaam 'de Brede' waarschijnlijk dankte aan zijn postuur, is een filosoof met een kolossale reputatie – de eerste die zich systematisch bezighield met de vraag 'Hoe moet ik leven?'. Hij geldt als de *founding father* van het universitair onderwijs wegens de filosofenschool die hij stichtte in de boomgaard van ene Akademos (vandaar: de Academie). Zijn dialoog *Symposion* is de bron van het begrip 'platonische liefde', de aantrekkingskracht tussen gelijken die niet seksueel

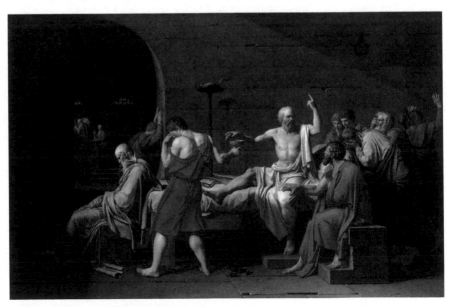

Jacques-Louis David, *La Mort de Socrate* (1789), Metropolitan Museum of Art, New York

geconsummeerd wordt. En met zijn beroemde Grotparabel, over mensen die vastgeketend zitten en de wereld alleen in de vorm van een wandprojectie aanschouwen, inspireerde hij niet alleen denkers en schrijvers maar ook filmmakers – denk aan de *Matrix*-trilogie van de gebroeders Wachowksy, die draait om een held in de toekomst die aan een schijnwereld probeert te ontsnappen.

Maar hoezeer Plato als denker ook prikkelt, voor liefhebbers van de letteren is Plato in de eerste plaats schrijver. Tussen zijn circa dertig dialogen zitten juweeltjes van vertelkunst (zoals het verhaal van de verzonken wereld van Atlantis, of de mythe over de oorsprong van de hetero- en homoseksuele liefde), geestige retorische oefeningen (zoals *Euthyfro*, waarin de aanvankelijk zelfverzekerde titelfiguur stukje bij beetje wordt afgebroken), aangrijpende staaltjes praktische filosofie (zoals *Faido*, waarin Sokrates rustig doorpraat nadat hij de gifbeker heeft gedronken), prachtige zinnen en onvergetelijke personages. Je kunt je bijna niet voorstellen dat dit literaire genie dichters als Homeros uit zijn ideale staat wilde verbannen. Maar dat was omdat de poëzie een belangrijke rol speelde in de Atheense opvoeding; generaties Grieken waren volgens de filosoof geïndoctrineerd met ritmisch verpakte waarden en waarheden die iedere zelfdenkzaamheid verstikten. Poëzie gold voor de door en door geletterde Plato als een verderfelijke vorm van kennisoverdracht die een beschaafde samenleving onwaardig was.

Plato, schrijver heette een bloemlezing die een jaar of twintig geleden werd samengesteld door Gerard Koolschijn, de vertaler die als geen ander het werk van Plato (ca. 425–378 v.Chr.) in Nederland levend heeft gehouden. Afgezien van de stijl is het vooral de hoofdpersoon van de dialogen die indruk maakt. Sokrates, een historische figuur die net als Jezus Christus geen geschriften heeft nagelaten en door zijn stadgenoten ter dood werd gebracht, is het perfecte personage: een koppige oude man die naar eigen zeggen alleen 'weet dat hij niets weet' en door middel van argeloos doorvragen (*elenchos*, beter bekend als de socratische methode) zijn gesprekspartners inzicht probeert te geven in morele dilemma's. En zijn levensverhaal is spectaculair. Na een leven in dienst van zijn geboortestad – als zelfbenoemde horzel van het trage paard Athene – wordt hij aangeklaagd wegens bederf van de jeugd en het niet aanbidden van de goden van de stad. Hij weet zich met een schitterende *Apologie* bijna vrij te pleiten, maar jaagt zijn rechters tegen zich in het harnas door voor te stellen hem te belonen in plaats van te straffen. In de gevangenis kiest hij niet voor de mogelijkheid om te ontsnappen (en gedwongen ballingschap), maar voor een beker met dollekervel, opdat hij zeer bewust de oversteek naar het eeuwige leven kan maken. 'Aan Asklepios zijn wij een haan schuldig,' besluit hij met een verwijzing naar een doodsritueel. 'Verzuim niet hem die te geven.'

De Sokrates van Plato is grappig en quasibescheiden, maar ook gepassio-

neerd en scherp, soms betweterig en antidemocratisch, een meester van ironie en paradox ('deugd is kennis'), bereid om voor zijn idealen te sterven. Of hij écht zo geweest is, doet er niet toe; Plato heeft hem een ereplaats gegeven in de wereldliteratuur, in de galerij van archetypische personages. Sommige van deze literair-historische helden zijn spreekwoordelijk geworden; in de Van Dale staan Don Juan, Robin Hood, Uilenspiegel en Don Quichot als soortnamen. Waarom spreken we eigenlijk nooit over 'een Sokrates'?

Cicero

Door zijn biografen wordt Marcus Tullius Cicero (106–43 v.Chr.) afgeschilderd als een twijfelaar in de filosofie en een januskop in de politiek. Hij was zelfingenomen, hypocriet en snobistisch, en leed zijn leven lang aan megalomanie. Toch is hij de geschiedenis ingegaan als een groot man – als een der meest bewonderde Romeinen zelfs. Cicero had namelijk een overweldigend talent: hij kon spreken als Odysseus en schrijven als Kalliope. Zijn monumentale proza werd in later eeuwen – en vooral na Petrarca's ontdekking van zijn brieven – verheven tot gouden standaard van het Latijn, terwijl zijn retorische beheersing een inspiratiebron was voor Robespierre, Goebbels, John F. Kennedy en vele anderen. 'Cicero,' schreef de Romeinse schoolmeester Quintilianus al in de 1ste eeuw n.Chr., 'is niet de naam van een man, maar van de welsprekendheid zelf.'

Behalve redenaar en politicus was Cicero ook filosoof, zij het dat zijn kracht vooral lag in het vertalen en doorgeven van het werk van de Griekse wijsgeren. Zelf een stoïcijn,

met een vast geloof in trouw aan de publieke zaak (*res publica*) en andere oud-Romeinse normen en waarden, liet hij zijn landgenoten kennismaken met de belangrijkste stromingen uit de Griekse filosofie – waarbij hij het denken en discussiëren voor de Romeinen vergemakkelijkte door Latijnse equivalenten te vinden voor de kernbegrippen uit het werk van Plato, Aristoteles, Zeno en Epikouros. Zijn rechtsfilosofische, ethische en

Buste van Marcus Tullius Cicero (ca. 50 n.Chr.), Musei Capitolini, Rome

theologische werken – *De legibus* ('Over de wetten'), *De officiis* ('Over de plichten') en *De natura deorum* ('Over de aard van de goden') – waren van grote invloed op de 18de-eeuwse Verlichtingsfilosofen.

71 DE POËZIE VAN EEN GEDOEMDE AVONTURIER

Poesjkin

De enige goede schrijver, zo wordt wel beweerd, is een schrijver met een imago. Literair talent is niet genoeg. Om overtuigend over te komen, moet de auteur met zijn werk samenvallen – zoals Lord Byron, die de duistere helden uit zijn gedichten in het echte leven naar de kroon stak, of Edgar Allan Poe, die net zo grotesk en neurotisch leefde als de personages in zijn verhalen. Grote schrijvers, kortom, lijken bij voorkeur weggelopen uit hun eigen boeken.

Tussen Byron en Poe was er Poesjkin, een van de prototypen van de *poète maudit*, oftewel de verdoemde dichter die in een kort maar spectaculair leven een berg werk van hoge kwaliteit produceert. Aleksandr Sergejevitsj (1799–1837) wordt beschouwd als de grondlegger van de moderne Russische literatuur, een romantisch realist die experimenteerde met nieuwe genres (zoals de roman in verzen) en het Russisch salonfähig maakte bij de voornamelijk Franstalige elite. Volgens zijn bewonderaar Vladimir Nabokov excelleerde Poesjkin in het verbinden van spreektaal met Oudkerkslavisch idioom en kon hij als geen ander van register wisselen. Talloze grote Russische schrijvers uit de 19de eeuw zouden daar hun voordeel mee doen, net als met zijn pionierswerk als tijdschriftmaker en zijn voorbeeldfunctie als maatschappijcriticus en taboedoorbreker. Toen hij als gevolg van een duel (zijn 29ste!) overleed, werd hij op last van de tsaar, die zijn populariteit vreesde, in stilte begraven.

Hoe belangrijk Poesjkin als spil in het literaire leven ook was, hij wordt in de eerste plaats herinnerd

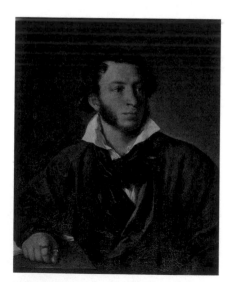

Vasili Tropinin, *Alexander Poesjkin* (1827), Poesjkin Museum, Moskou

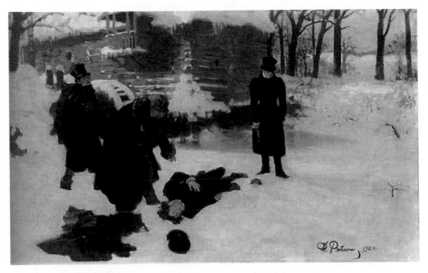

Ilja Repin, *Het duel*, illustratie in een uitgave van *Jevgeni Onegin* (1901)

om zijn werk. Zijn doorbraak beleefde hij in 1820 – vijf jaar na zijn debuut als dichter – met *Roeslan en Ljoedmila*. Het sprookje in verzen, over twee geliefden en een boze tovenaar, raakte vooral in Rusland een gevoelige snaar en werd gevolgd door een tiental andere verhalende gedichten, waarvan *Jevgeni Onegin* (1831) het hoogtepunt is. Geschreven in navolging van Byrons *Don Juan*, dat tien jaar eerder was verschenen, introduceert het de 'overtollige mens' in de Russische literatuur: een lanterfantende aristocraat die de perfecte vrouw versmaadt en daar later op terugkomt. De vierhonderd stanza's van veertien regels geven een haast encyclopedisch beeld van het Russische leven in de vroege 19de eeuw en stellen en passant ook een van de eeuwige vragen van de Russische elite aan de orde: moeten wij vasthouden aan onze nationale tradities of volgen wij het Westen?

Geen boek werd in Rusland zo vaak herdrukt als *Jevgeni Onegin*. Het werd vele malen verfilmd, inspireerde talloze schrijvers tot variaties en was de basis voor de gelijknamige succesopera van Tsjaikovksi. Poesjkins werk deed het sowieso goed in operavorm. Tsjaikovski zette ook *Schoppenvrouw*, een lang verhaal over een onscrupuleuze gokker, op muziek; zijn voorganger Moessorgski bewerkte Poesjkins toneelstuk over een getergde 16de-eeuwse tsaar tot *Boris Godoenov*; en Glinka, Rachmaninov en Strawinsky lieten zich door andere plots van Poesjkin inspireren. Het toneelstuk *Mozart en Salieri* (1830) was niet alleen de basis voor een opera van Rimski-Korsakov, maar ook voor *Amadeus* van Peter Shaffer, en daarmee voor de gelijknamige film van Milos Forman, die in de jaren tachtig de muziek van Mozart hipper dan ooit maakte.

Over Mozart gesproken: de slavist Karel van het Reve besloot het hoofdstuk

over Poesjkin in zijn *Geschiedenis van de Russische literatuur* (1985) met de zin 'Wat hem van zijn tijdgenoten onderscheidt is wat Mozart van zijn tijdgenoten onderscheidt', nadat hij de stelling had verdedigd dat Poesjkin helemaal niet zo vernieuwend was als iedereen altijd had beweerd. 'Zijn proza,' noteerde Van het Reve, 'verschilt van dat van [zijn tijdgenoten] vooral omdat het *beter* is, niet omdat zijn verhalen over andere dingen gaan of in een volstrekt andere stijl geschreven zijn [...] Het is werk uit de eerste decennia van de vorige eeuw, maar dan zonder het exuberante van Hoffmann, de uitvoerigheid van Byron, de bizarre humor van Gogol, de kneuterigheid van de *Camera obscura*, zonder het schwärmerische van de Lake poets of van Heine.'

Misschien is dat inderdaad genoeg voor de bewondering van een lange lijst schrijvers die loopt van Toergenjev tot Limonov en van de Amerikaan Henry James tot de Indiër Vikram Seth, die met *The Golden Gate* (1986) een romandebuut in 'Onegin-stanza's' schreef. Maar ten minste zo sterk tot de verbeelding spreekt de levenswandel van Poesjkin. Zoals Van het Reve schreef: 'Hij was gematigd in zijn opvattingen, fel in zijn uitlatingen, ruim en trouw in zijn vriendschappen, edelmoedig in zijn lof voor tijdgenoten, driftig, lichtgeraakt, erotisch heftig ontvlambaar [...] geneigd tot duelleren, gokken, hoereren.' Hij lag voortdurend in de clinch met de autoriteiten, maakte al dan niet gedwongen reizen door heel Rusland, vocht zijn duels vooral uit met de edellieden die hij de hoorns had opgezet en stierf aan de gevolgen van een schotwond die hem was toegebracht door de man van de zuster van zijn vrouw die tegelijkertijd zijn rivaal in de liefde was. Voor een plaats in de literatuurgeschiedenis zijn dit de ongetwijfeld beste papieren; Poesjkins leven echode glorieus het romantische credo uit *Jevgeni Onegin* dat een kwarteeuw geleden door W. Jonker als volgt vertaald werd: 'Maar diep rampzalig is degene/ in wie geen chaos ooit ontstaat,/ die woord, gebaar en teken haat/ omdat zij zich tot duiding lenen,/ en die – ervaren, kil en triest –/ nooit aan een droom zichzelf verliest.'

Les poètes maudits

In het Musée d'Orsay in Parijs hangt een schilderij van Henri Fantin-Latour met de titel *Un coin de table*. Het werd geschilderd in 1872 en beeldt een groep merendeels bebaarde mannen af van wie we er nog twee kennen: Paul Verlaine en Arthur Rimbaud. De een was een begaafd symbolist die worstelde met de drank en de (homoseksuele) liefde, de ander een poëzievernieuwer die net als Verlaine jong zou sterven, maar niet voordat hij twee baanbrekende bundels had gepubliceerd: *Illuminations*, met experimen-

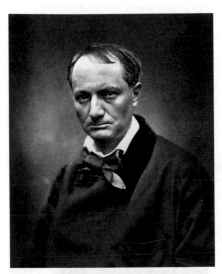

Étienne Carjat, *Charles Baudelaire* (ca. 1862), British Library, Londen

verdoemde dichters'), waarin naast Rimbaud ook Stéphane Mallarmé en de jonggestorven Charles Baudelaire (1821–1867) waren vertegenwoordigd. De titel was een geuzennaam, voor het eerst gebruikt door de toneelschrijver Alfred de Vigny, die er in 1832 het soort dichters mee had aangeduid dat zich ophoudt in de marges van de samenleving, 'vervloekt door de machtigen der aarde'. Een kwarteeuw later zou Baudelaire zich in zijn bundel *Les Fleurs du mal* presenteren als zo'n *poète maudit*, levend aan de zelfkant, één met de hoeren, misdadigers en alcoholisten van Parijs, kortom een waardig opvolger van de 15de-eeuwse dichter-dief François Villon. De zwarte romantiek van zijn gedichten had een onuitwisbare invloed op iedere dichter na hem die zich wentelde in de verdoemenis, van Antonin Artaud tot Jim Morrison en van William Burroughs tot Maarten van Roozendaal.

tele prozagedichten die streefden naar 'ontregeling van de zintuigen', en *Un saison en enfer*, over zijn bewogen (liefdes)relatie met Verlaine, die zelfs een schot op hem loste.
Verlaine publiceerde in 1884 de bloemlezing *Les Poètes maudits* ('De

72 ITALIAANSE MODE EN VORMGEVING

De luxe-accessoires van Prada en Gucci

In de hemel zijn de Duitsers de mecaniciens, de Fransen de koks, de Italianen de minnaars, de Zwitsers de politici en de Britten de politieagenten. In de hel doen de Fransen de reparaties, vormen de Duitsers de politie, runnen de Engelsen de restaurants, wordt de politiek bevolkt door Italianen en ben je voor de liefde aangewezen op de Zwitsers.

Het is een mop met een baard, maar wel een die tot nadenken stemt. Want hoe zou de Europese hemel er werkelijk uitzien? Waarschijnlijk is de humor er Brits, net als het theater; de filosofie Duits of Grieks en de poëzie Russisch; de keuken Frans en de literatuur Iers of Midden-Europees; de meubels zijn Scandinavisch, de strips Belgisch en de schilderijen Hollands; de klassieke

Instappers van Gucci, in 1966 voor het eerst met metalen gesp in de vorm van een bit van een paardentuig

muziek is Oostenrijks en het voetbal Spaans. En de mode, die zou Brits of Frans kunnen zijn, maar bij voorkeur Italiaans.

Denk je bij Britse mode aan hipheid en popcultuur, en bij Franse aan stijl en elegantie, bij Italiaanse is de eerste associatie luxe. Armani, Valentino, Versace, Dolce & Gabbana – het zijn namen die meer zijn dan dure kleding-merken; ze roepen een wereld op van geld en *conspicuous consumption*. Geen wonder dat gangstarappers in Amerika hun *ho's and bitches* voornamelijk zeggen tevreden te houden met Italiaanse producten. De heilige drie-eenheid Gucci-Fendi-Prada is een vaste formule in hun teksten, zoals in de wereld-wijde hit 'P.I.M.P.' (2003) van 50 Cent en Snoop Dogg.

Gucci was een van de modehuizen waarmee de Italiaanse mode in de jaren vijftig van de 20ste eeuw haar comeback maakte, na honderden jaren in de schaduw te hebben gestaan van de Franse couture. Vanaf de 13de eeuw hadden de rijke stadstaten in Noord-Italië zich ontwikkeld tot producenten en expor-teurs van luxe stoffen, schoenen, jurken en juwelen; de Medici in Florence golden als de trendsetters van heel Europa, en Catharina de' Medici (die in 1547 koningin van Frankrijk werd) was de Paris Hilton van haar tijd. Maar als toonaangevend modeland, of liever als de bakermat van de haute couture, legde Italië het in de 17de eeuw af tegen Frankrijk, waar het hof van de Zonne-koning fungeerde als catwalk avant la lettre.

Zoals Florence in de Renaissance dé modestad van Italië was, zo werd het

dat ook na de Tweede Wereldoorlog. Dankzij de shows die de zakenman Giovanni Battista Giorgini vanaf 1951 organiseerde, zette Italië zich opnieuw op de kaart als exporteur van luxe-artikelen als riemen, handtassen en avondjurken. De grote namen waren aanvankelijk Salvatore Ferragamo, maatschoenmaker sinds 1927, en Guccio Gucci, die in 1920 een leergoederen-winkel was begonnen nadat hij als werknemer in de dure hotels van Londen en Parijs op een idee was gebracht door de exclusieve bagage die de gasten meebrachten. In de jaren zestig waren het vooral de handtassen van Gucci, van effen leer of met vrolijke stoffen patronen, die de wereld veroverden. De internationale jetset, van Grace Kelly tot Jackie Kennedy, gaf het merk gla-mour en het GG-monogram dat alle Gucciproducten sierde was in Hollywood het symbool van Europees handwerk. De instapper van Gucci, eigenlijk een ordinair bruin ding met een opzichtige gesp, was heel lang de enige schoen in de collectie van het Museum of Modern Art in New York.

Sinds de jaren zestig zijn Milaan en Rome de etalages van de Italiaanse mode. In de hoofdstad bevinden zich de hoofdkwartieren van Bulgari (juwelen), Fendi (bont en leer) en de grote modehuizen Brioni, Valentino en Laura Biagiotti; wie wil weten hoe *fashionista* de stad was, hoeft alleen maar te kijken naar Fellini's jetsetfilm *8½* (*Otto e mezzo*). In Milaan, tegenwoordig een van de weinige concurrenten van Parijs als modehoofdstad van de wereld, ont-wikkelden zich achtereenvolgens de kledingmerken Armani (1975), Versace (1978) en Dolce & Gabbana (1985). Maar het succesvolste exportproduct van Milaan is waarschijnlijk Prada, met 250 winkels wereldwijd (vormgegeven door hippe architecten als Rem Koolhaas en Herzog & de Meuron) en een omzet van tweeënhalf miljard euro. Niet gek voor een tassen- en riemenma-kerij die in 1913 werd opgericht door de leerbewerker Mario Prada en zijn broer Martino.

De *fratelli* Prada verkochten niet alleen eigengemaakte spullen maar ook uit Engeland geïmporteerde koffers en tassen. Met het laatste hield de firma pas op in 1978, toen de kleindochter van Mario, Miuccia, het roer overnam en in een snel tempo vernieuwingen doorvoerde. In 1979 zag de eerste serie rug-zakken en tassen van stevig zwart nylon het licht, een paar jaar later gevolgd door de even strakke als chique Prada-handtas van glimmend zwart leer, die een instant *design classic* bleek. In het decennium daarna lanceerde Prada een schoenenlijn, een prêt-a-portercollectie voor vrouwen (kenmerk: lage tailles en strakke riemen), een extra hippe kledinglijn voor jongeren onder de naam Miu Miu en een collectie voor mannen. Aan het eind van de jaren negentig was Prada de voornaamste fabrikant van luxegoederen in Europa en over-woog het zelfs een overname van concurrent Gucci. Toen de Amerikaanse schrijfster Lauren Weisberger in 2003 een sleutelroman over de New Yorkse

modewereld schreef, noemde ze haar bestseller in spe *The Devil Wears Prada*. In de verfilming die er drie jaar later van werd gemaakt (met Meryl Streep in de hoofdrol), waren de meeste grote modemerken vertegenwoordigd, maar bleef de titel vanzelfsprekend ongewijzigd.

De Birkin-bag

Je hebt begeerlijk, begeerlijker en begeerlijkst, en in de laatste categorie valt de Birkin-bag, een simpel ogende handtas uit het assortiment van het Franse modehuis Hermès. 'Assortiment' is trouwens het verkeerde woord, want de handgemaakte Birkin-bag wordt hoogst exclusief gehouden en is voor gewone stervelingen slechts op onregelmatige tijden in beperkte hoeveelheden bij willekeurige Hermèsfilialen te verkrijgen. Celebrity's kunnen vrijelijk kiezen uit zes verschillende formaten, sluitwerk in goud of diamant, een dozijn kleuren en verschillende leersoorten waaronder struisvogel en zeekrokodil, en tellen dan voor één tas tussen de vijf- en honderdduizend euro neer. De rechthoekige tas met twee hengsels werd in 1984 ontworpen op instigatie van een Hermèsbaas die tijdens een vlucht Parijs-Londen had gezien hoe zangeres-actrice Jane Birkin modderde met haar handbagage. Het ontwerp ging terug op een trapeziumvormige reistas met een lang en een kort handvat die in 1923 was gemaakt

door de leerbewerker Émile-Maurice Hermès en de autodesigner Ettore Bugatti en was vervolmaakt in de jaren dertig. Omdat filmster-prinses Grace Kelly ermee wegliep, werd hij vanaf het midden van de jaren vijftig omgedoopt tot de Kelly-bag. Zowel de Kelly als de Birkin is een tas die vóór alles statussymbool is; andere voorbeelden van dit soort 'It Bags' zijn de Chanel 2.55, de Louis Vuitton Speedy en de Balenciaga Motorcycle.

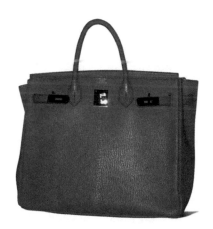

Roze Birkin-bag van Hermès, oorspronkelijk in zwart leer geproduceerd (1984)

Pride and Prejudice

De beste boeken lopen slecht af, wordt wel gezegd – denk maar aan *Die Leiden des jungen Werthers*, *Le Rouge et le Noir*, *Anna Karenina*, *Een nagelaten bekentenis*, *Nineteen Eighty-Four* of *Lolita*. Dat grote literatuur en gelukkige liefdesverhalen niet per se op gespannen voet met elkaar staan, bewijst het werk van Jane Austen, de Zuid-Engelse *single* die in haar korte leven (1775–1817) zes romans met een happy end wist te voltooien. *Wishful writing* wellicht, want zelf trouwde ze nooit; ze woonde rustig bij haar familie op het platteland en maakte af en toe een uitstapje naar mondaine steden als Bath, Lyme, of Londen – allemaal locaties die in romans als *Northanger Abbey* (1818) en *Persuasion* (1818) een rol spelen.

Austens voorbeeld was de Engelse komedie, de *comedy of errors* van Shakespeare en vooral de zedenkomedies van de 18de-eeuwer Oliver Goldsmith; haar romans worden gekenmerkt door levendige dialogen, herkenbare personages en toneelmatige verrassingseffecten, zoals plotseling opduikende brieven en vérstrekkend geroddel. Geen wonder dat Jane Austen populair is bij filmmakers, die haar werk omtoverden in kostuumdrama's (*Sense and Sensibility*, *Persuasion*), verplaatsten naar de moderne tijd (*Clueless* met Alicia Silverstone was *Emma* in Beverly Hills), en oprekten tot vierdelige miniseries voor de commerciële televisie.

'Heb je er één gelezen, dan heb je ze allemaal gelezen,' zeggen Austenhaters, die zich ergeren aan de ongetrouwde zusjes-op-zoek-naar-een-man waarvan het in haar romans wemelt. En dan is er ook kritiek op het realisme van Tante Jane – haar minutieuze beschrijving van het leven van de Britse middenklasse en haar formele schrijfstijl, waarin een beschaafde vrouw niet pleegt te zeggen 'ik hou van hem', maar: 'ik zal niet proberen te ontkennen dat ik hem zeer hoog acht'. Haar jongere collega Charlotte Brontë, auteur van de romantische evergreen *Jane Eyre*, bewonderde Austens '*Chinese fidelity, a miniature delicacy, in the painting*', maar ze miste warmte, enthousiasme, energie. Het werk van Austen is dan ook als een ballroomdans – de regels zijn streng, het aanzien is strak, maar onder de oppervlakte razen de emoties. '*Austenesque*' wordt dat in Groot-Brittannië genoemd.

De typisch preromantische onderdrukking van de passies bij Austen zou niemand ervan moeten weerhouden om bijvoorbeeld *Pride and Prejudice* te lezen. Het verhaal van de snel oordelende Elizabeth Bennet en de schijnbaar arrogante Mr. Darcy sprankelt na tweehonderd jaar nog steeds, van de beroemde openingszin ('*It is a truth universally acknowledged, that a single man*

in possession of a good fortune, must be in want of a wife') tot het langverwachte eind-goed-al-goed. Natuurlijk blijven vooral de komische bijfiguren – de oliedomme moeder, de sarcastisch-cynische vader, de supersnobistische edelvrouw – je het langst bij. Maar even bewonderenswaardig is het beeld dat geschetst wordt van een Engeland waarin meisjes niet mochten erven en dus veroordeeld waren tot het wachten op een huwelijkskandidaat die hen hun volwassen leven lang kon onderhouden.

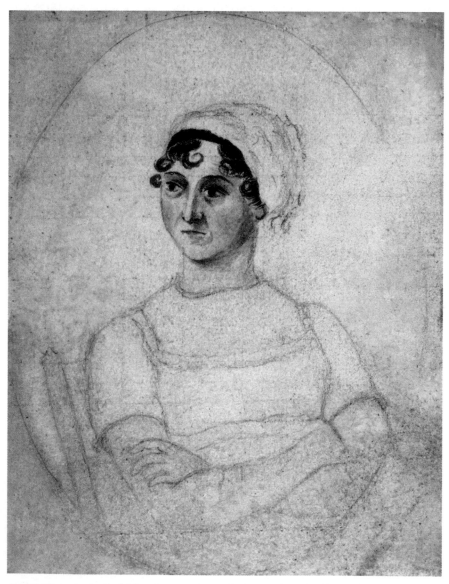

Jane Austen geportretteerd door haar zus Cassandra (ca. 1810), National Portrait Gallery, Londen

Aantrekking en afstoting op weg naar de echte liefde, daar draait het om in de *romantic comedies* van Jane Austen, die met haar ironische, 'latineske' stijl en haar voorkeur voor sociale satire veel invloed uitoefende op schrijvers als Henry James (*Portrait of a Lady*) en Edith Wharton (*The Age of Innocence*). Maar ook in de populaire literatuur is haar invloed enorm; het stramien waarmee zij groot werd – man en vrouw maken ruzie bij hun eerste ontmoeting en vallen elkaar uiteindelijk in de armen – vormt de ruggegraat van alle romantische fictie. Bouquetreeksschrijvers en andere liefhebbers van literaire grijstinten doen er dagelijks hun voordeel mee. Helen Fielding, die in 1996 Engeland en later de rest van de wereld veroverde met *Bridget Jones's Diary*, hield er zelfs een fortuin aan over. Haar dagboekroman speelde met de elementen uit Austens tweehonderd jaar oude meesterwerk – zo heet Bridgets grote, aanvankelijk gefnuikte liefde Mark Darcy – en werd in 2001 succesrijk verfilmd met Renée Zellweger in de titelrol. Bij wijze van knipoog werd de rol van Darcy gespeeld door Colin Firth, die in een populaire televisiebewerking van *Pride and Prejudice* bekend was geworden met zijn vertolking van Mr. Darcy.

Bij The Big Read, de verkiezing van het populairste boek uit het Engelse taalgebied in 2003, eindigde *Pride and Prejudice* op de tweede plaats (na *The Lord of the Rings*); bij de verkiezing van het Beste Buitenlandse Boek in Nederland stond het in de toptien. Austens roman was de basis voor een musical, een toneelstuk, een kindertelevisiebewerking, een Bollywoodfilm en zelfs een veel vertaalde horrorparodie waarin Darcy een monsterjager is: *Pride and Prejudice and Zombies* (2009, uit dezelfde serie waarin ook *Sense and Sensibility and Sea Monsters* verscheen). Alleen al de titels van Austens eerste twee romans (oorspronkelijk 'Elinor and Marianne' en 'First Impressions') zijn een begrip. Toen Philips een jaar of tien geleden met een nieuwe reclameslogan kwam, was dat 'Sense and Simplicity'. Een decennium eerder had de televisiekomiek Rowan Atkinson zes laat-18de-eeuwse afleveringen van zijn Blackadder-saga getooid met austeneske titels, waaronder 'Dish and Dishonesty' en 'Duel and Duality'. In 'Ink and Incapability' wordt Jane Austen nog even genoemd, wanneer Blackadder zich wil profileren als schrijver. Hij kiest een vrouwelijk pseudoniem, want dat doen alle mannelijke schrijvers. 'Is Jane Austen een *man?*' vraagt zijn bediende. 'Natuurlijk,' antwoordt Blackadder. '*A huge Yorkshireman with a beard like a rhododendron bush.*'

 ## De romans van Dickens

Iedereen heeft wel een beeld bij de Victoriaanse roman: een dik boek, met memorabele personages, een goed plot (inclusief erfenissen en weeskinderen) en scherp commentaar op de maatschappelijke verhoudingen van de eeuw van koningin Victoria. *Middlemarch* van George Eliot bijvoorbeeld, of *The Mayor of Casterbridge* van Thomas Hardy, of een van de zestien romans van de *ultimate Victorian*, Charles Dickens (1812–1870). Dickens' beroemdste roman *David Copperfield*, over een wees die na veel ellende opgroeit tot een beroemd schrijver, is geen verkapte autobiografie. Maar de uit Zuid-Engeland afkomstige Dickens exploiteerde zijn verleden als een goudmijn. Een kort verblijf als twaalfjarige in een Lon-

dense fabriek (toen zijn vader wegens schulden in de gevangenis zat) leverde stof voor *Oliver Twist* en *The Old Curiosity Shop*; zijn baantje als parlementsverslaggever scherpte zijn oor voor de karikaturale retoriek van de hogere klassen (die hem onder meer van pas kwam in zijn meesterwerk *Bleak House*); en zijn andere journalistieke werk bracht hem in aanraking met de Londense armoede en misdaad die in zijn werk een steeds grotere rol ging spelen.

Dickens werd een instant-beroemdheid door zijn als feuilleton gepubliceerde komische romandebuut *The Pickwick Papers* (1836–1837), dat geënt was op de 18de-eeuwse schelmenromans van Laurence Sterne en Henry Fielding. Zijn latere feuilletons, zoals *Hard Times* en *Little Dorrit*, zijn pessimistischer van aard, hoewel Dickens het oorspronkelijke einde van *Great Expectations* (over een jongen die in al zijn ambities wordt teleurgesteld) in een happy ending veranderde. Aan zijn inventieve plots en zijn vermogen om sentiment te doseren, ontleent Dickens zijn huidige status als populairste en invloedrijkste schrijver van de Victoriaanse tijd; zijn romans verdienen het ook om gelezen te worden om de superieure retoriek, mooie beeldspraak, humoristisch getekende personages en briljant benaderde spreektaal, waarin zich Dickens' liefde voor het theater weerspiegelt.

William Frith, *Charles Dickens in his Study* (1859), Victoria and Albert Museum, Londen

De Britse puzzeldetective

Tegen het einde van *Bleak House*, de honderdzestig jaar oude en duizend pagina's dikke maatschappijsatire van Charles Dickens, lost een inspecteur van Scotland Yard een ingewikkelde moordzaak op. Hij roept alle betrokkenen bij elkaar in één ruimte en reconstrueert heel precies – en door middel van een systematisch vraag-antwoordspel – wat er gebeurd is. Waarna hij de hoofdverdachte van alle blaam zuivert en de schuldige aanwijst.

Dickens' Mr Bucket is een van de eerste detectives uit de wereldliteratuur, en bij mijn weten de eerste die een moord reconstrueert op de gemoedelijke wie-in-deze-kamer-heeft-het-gedaan-manier die later zou worden geperfectioneerd door de schrijvers uit de gouden era van de Britse misdaadroman (1900–1940). Maar zijn goede voorbeeld deed al eerder goed volgen, bijvoorbeeld in *The Moonstone* (1868) van Dickens' tijd- en landgenoot Wilkie Collins en natuurlijk in Dostojevski's *Misdaad en straf* (1866), waarin een jonge moordenaar door een vasthoudende politie-inspecteur langzaam maar zeker tot een bekentenis wordt gedwongen.

Agatha Christie

Het speurdersverhaal is zo oud als de weg naar Rome. Ouder zelfs, want de Griekse Oidipous-mythe – een koning gaat op zoek naar een moordenaar die hij zelf blijkt te zijn – wordt door velen gezien als de ultieme detective. En vóór Mr Bucket was er al de superspeurder C. Auguste Dupin, die in drie verhalen van Edgar Allan Poe ('The Murders at the Rue Morgue', 'The Mystery of Marie Rogêt' en 'The Purloined

John Doubleday, standbeeld van Sherlock Holmes (1999), Londen

Letter', 1841–1844) op onnavolgbare wijze raadselachtige misdaden oploste. Maar het genre werd pas echt volwassen aan het eind van de 19de en het begin van de 20ste eeuw, met de vier romans en meer dan vijftig verhalen die Arthur Conan Doyle wijdde aan de petdragende, cocaïnespuitende, combinerende en deducerende Sherlock Holmes. Een onuitstaanbaar verwaande figuur die niettemin binnen korte tijd zó populair werd dat Conan Doyle gedwongen was hem uit de dood te laten verrijzen nadat hij de *consulting detective* bij een gevecht met diens grote vijand Moriarty ('de Napoleon van de misdaad') in een Zwitserse waterval had gestort.

Alles wat een ouderwets detectiveverhaal goed maakt, zit in de verhalen over Sherlock Holmes: de wurgende spanning, de overwinning van de rede op het bijgeloof, de samenwerking tussen een bolleboos en een dommekracht (Dr. Watson), de gotische sfeer die bijna iedere gebeurtenis in een verdacht licht plaatst, de valse sporen die vooral de lezer op het verkeerde been zetten, de theorieën over het wezen van de crimineel en de beste manier om een raadsel op te lossen. Voeg daarbij een hoofdpersoon die eigenwijs, asociaal, excentriek en toch aandoenlijk is, en het is niet moeilijk om te zien waarom Doyle zo'n verreikende invloed heeft gehad op de Europese speurdersroman, en daarmee op de film- en televisiegeschiedenis. Zonder Sherlock Holmes geen Hercule Poirot of Lord Peter Wimsey, geen commissaris Maigret of Montalbano, geen inspecteur Wexford of Morse. Het huidige monopolie van de Noord-Europese misdaadroman (ook wel 'Scandithriller' genoemd) zou zonder zijn lichtend voorbeeld nooit gevestigd zijn. Van superspeurders als Martin Beck, Kurt Wallander, detective Erlendur en commissaris Van Veeteren zouden we nooit gehoord hebben.

Detectivework is een mannenzaak, zou je bijna denken, maar juist in de afgelopen decennia verdringen de vrouwelijke *sleuths* zich om een plaatsje voor het voetlicht, variërend van de patholoog-anatoom Kay Scarpetta uit de

romans van Patricia Cornwell tot de politieagente Sarah Lund uit de Deense televisieserie *Forbrydelsen*. Ook zij zijn verwant aan Sherlock Holmes, maar hun stammoeder is Jane Marple, de hoofdpersoon uit twaalf romans en twintig korte verhalen van Agatha Christie (1890–1976). De 'Queen of Crime', zoals Christie al snel genoemd werd, debuteerde in 1920 met *The Mysterious Affair at Styles*, de eerste van 33 puzzeldetectives met in de hoofdrol Hercule Poirot, een ijdele Belg met een eihoofd en een gekrulde snor die naar eigen zeggen zijn 'grijze celletjes' aan het werk zet om het patroon achter de hem voorgelegde misdaden te ontdekken. Tien jaar later, in *The Murder at the Vicarage*, introduceerde ze de heel wat vriendelijkere Miss Marple, een dame op leeftijd die vaak op 'typisch vrouwelijke' wijze – bescheiden en redenerend vanuit analogieën met het huis-, tuin- en keukenbestaan in haar woonplaats St. Mary Mead – de raadselachtigste moordzaken oplost.

'Een kunstenaar in de misdaad' noemt een van de moordenaars uit het oeuvre van Agatha Christie zichzelf. 'Het was mijn ambitie om een moord-mysterie te ontwerpen dat niemand kon oplossen. Maar geen kunstenaar, besef ik nu, leeft bij kunst alleen. Er is een natuurlijke hang naar erkenning die niet te weerstaan is.' Het is een citaat dat niet alleen een kijkje geeft in de geest van iemand die de perfecte misdaad pleegt, maar dat ook raakt aan het wezen van de superspeurder. Immers: hij of zij is de enige die de artistieke crimineel op waarde kan schatten, oftewel zijn (helaas zeer zelden: *haar*) ideale tegenstander. De reden dat de speurdersroman zowel de wereldliteratuur als het televisiescherm veroverd heeft, is niet het meeleven met misdaad en straf maar de mogelijkheid tot het bijwonen van een schaakpartij tussen twee genieën. *May the best man or woman win*, en laat dat nu meestal de detective zijn. Alles onder het holmesiaanse motto: 'Wanneer je het onmogelijke hebt geëlimineerd, moet wat overblijft wel de waarheid zijn – hoe onwaarschijnlijk die ook is'.

De Scandithriller

Move over Holmes, Poirot en Marple – *here come* Kurt Wallander, Lisbeth Salander, Sarah Lund, Erika Falck en Annika Bengtzon. Het afgelopen decennium is het bijna-monopolie van de Britse puzzeldetective gebroken door de zogeheten Scandithrillers, misdaadromans en -televisieseries over stuurse speurders, lege landschappen, verborgen gruwelen en morele grijstinten. Voorlopers van de trend waren de Zweden Maj Sjöwall en Per Wahlöo, die in de jaren zeventig een serie politieromans over commissaris Martin Beck schreven, gesitueerd in de marges van de kille welvaarts-

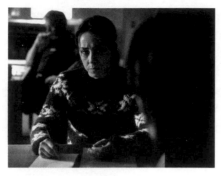

Sofie Gråbøl als Sarah Lund in *The Killing* (2007–2012)

(van de *Millennium*-trilogie) maakten dertig jaar later Zweden – en de rest van Scandinavië – hot als locatie én als producent van psychologische thrillers met een maatschappelijke dimensie, en baanden de weg voor het succes van Håkan Nesser, Søren Sveistrup (*The Killing*), Arnaldur Indriðason, Camilla Läckberg en Liza Marklund. De film en tv waren er snel bij en zorgden ervoor dat de Scandithrillers de wereld overgingen, als het beste exportproduct uit de populaire cultuur sinds ABBA.

maatschappij. Henning Mankell (van de Wallander-reeks) en Stieg Larsson

75 KUNST EN DESIGN VAN DE STIJL

De Rietveldstoel

'Elk meubel is een klein bouwwerk'. 'In een schilderij moet je kunnen wonen'. 'Zitten is een werkwoord'.

Deze beroemde uitspraken, gedaan door de architect H.P. Berlage, de schilder Piet Mondriaan en de meubelontwerper Gerrit Rietveld, geven een aardige samenvatting van de ideeën van De Stijl. De beroemdste Nederlandse stroming sinds het genreschilderen uit de Gouden Eeuw wilde een brug slaan tussen kunst en samenleving, natuur en cultuur, en slechtte inderdaad de grenzen tussen architectuur, schilderkunst, mode en design. Hiërarchie in de kunsten mocht niet bestaan, eenheid in verscheidenheid was het ideaal, abstractie in kleur en vorm was het middel om dat te bereiken. Vier jaar na Malevitsj' *Zwart vierkant* (1913) propageerden de pioniers van De Stijl, de belangrijkste essayisten van het gelijknamige tijdschrift, de rechte lijn en de primaire kleuren geel, rood en blauw als belangrijkste uitdrukkingsvormen van de Nieuwe Beelding of, zoals de stroming in het buitenland werd genoemd, het neoplasticisme.

Die pioniers waren Piet Mondriaan, een landschapsschilder die in het eerste decennium van de 20ste eeuw stap voor stap abstracter was gaan werken, en Theo van Doesburg (1883–1931), een schrijver-schilder-criticus die onder invloed van het kubisme en het futurisme de kunst radicaal wilde veranderen. Hun samenwerking was toeval, aangezien Mondriaan al in 1911 naar Parijs

was verhuisd en tussen 1914 en 1918 alleen maar in Nederland was omdat hij wegens de Eerste Wereldoorlog niet terug naar zijn atelier kon. Maar ook de andere kunstenaars die zich met de nieuwe beweging associeerden, liepen de deur niet bij elkaar plat (Mondriaan en Rietveld ontmoetten elkaar nooit!) en waren bepaald geen fanatieke leden voor het leven. De schilder Bart van der Leck, die Mondriaan nog op het idee had gebracht om primaire kleuren te gebruiken, kreeg al in 1918 ruzie met Van Doesburg; de architect Jan Wils (later bekend geworden door het Olympisch Stadion) werd in 1919 geroyeerd omdat hij voor een

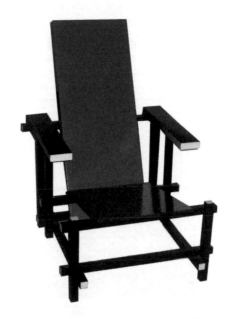

Rietvelds Rood-blauwe Stoel (1918–1923)

concurrerend tijdschrift schreef; en Mondriaan verliet De Stijl in het midden van de jaren twintig omdat hij zich niet kon verenigen met Van Doesburgs pleidooi voor weer een nieuwe manier van schilderen, met diagonale lijnen.

Het nam niet weg dat De Stijl al snel populair werd, en – dankzij de onvermoeibare propaganda van Van Doesburg, die een tentoonstelling organiseerde in Parijs en een cursus gaf aan het Bauhaus in Weimar – beroemd in het buitenland. Niet alleen de geometrische schilderijen van Mondriaan en Van Doesburg werden iconen van het neoplasticisme, ook de ontwerpen van J.J.P. Oud (bijvoorbeeld Café De Unie in Rotterdam) en Rietveld. De laatste moest trouwens wel even wachten voordat zijn stoel uit 1919 de faam kreeg die hij nog steeds heeft. In haar boek *De stoel van Rietveld* maakte de Rietveld-kenner Marijke Kuper duidelijk dat de stoel geen opzien baarde toen die voor het eerst werd geëxposeerd. De invloed van Rietvelds leermeester P.J.C. Klaarhamer was overduidelijk en de vijftien latten en twee plankjes waarvan de stoel gemaakt was, waren ongeverfd. Pas toen Rietveld zijn stoelen (prijs aanvankelijk 15 gulden) ging uitvoeren in de primaire kleuren die ook hij van Bart van der Leck had afgekeken, werden ze een succes.

De Rood-blauwe Stoel heeft dan ook een ereplaatsje in de inrichting van het (rijtjes)huis dat Rietveld in 1923–1924 in Utrecht bouwde voor de architectuurliefhebster Truus Schröder-Schräder. Met rechte muren, schuifwanden, openslaande hoekramen, een strakke inrichting en primaire kleuraccenten creëerde Rietveld een 'open plattegrond' – een driedimensionale versie van

THEO VAN DOESBURG KOMPOSITIE 17 (1919)

129

Omslag van *De Stijl*, met Van Doesburgs
Compositie XVII (1919)

het spel van lijnen, kleuren en vlakken (*elementary, my dear!*) dat De Stijl kenmerkte. Om het prettig bewoonbaar te maken moesten in de loop der tijd nogal wat aanpassingen worden gedaan, maar na de dood van mevrouw Schröder (1985) werd het huis in de oude staat hersteld, en sinds 2000 is het Unesco Werelderfgoed. Niet alleen omdat het een van de weinige woningen in Stijlstijl is, maar ook omdat het wereldwijd gezien wordt als iets typisch Nederlands.

Dat is interessant, want niemand zal ontkennen dat de invloed van De Stijl in de eerste plaats internationaal is. De architecten en ontwerpers van het Bauhaus, of het nu Ludwig Mies van der Rohe is met zijn glas-en-staalgebouwen of Marcel Breuer met zijn latten-en-buizenstoelen, zijn erdoor beïnvloed, net als de Amerikaanse abstract-expressionisten en conceptuele kunstenaars als Sol LeWitt en Donald Judd. De beeldtaal van De Stijl zie je terug in het Mondriaanjurkje van Yves Saint Laurent, de jarentachtigwielershirts van La Vie Claire, en niet te vergeten op de plaat *De Stijl* van de Amerikaanse garagerockband The White Stripes.

Allemaal waar, maar tegelijkertijd is De Stijl volgens sommige kunsthistorici ook een uitdrukking van de Nederlandse hang naar soberheid en zuiverheid die al sinds de Beeldenstorm in de kunst traditie is. Mondriaan is in hun ogen een update van de kerkschilder Saenredam, en bovendien kun je zijn rechte lijnen en strakke vlakken als een weerspiegeling zien van de manier waarop de Nederlanders hun land hebben ingericht. In dat licht beschouwd is het werk van Dick Bruna, met zijn strakke lijnen, simpele vormen en eerlijke kleuren, een van de succesvolste afleidingen van de esthetiek van De Stijl. Je vraagt je af wat Gerrit Rietveld (gestorven in 1964) vond van Nijntje Pluis (geboren in 1955). Dat Dick Bruna zich van zijn invloeden bewust was, is wel zeker. In *Nijntje wordt kunstenaar* (2008) beeldt hij het ondernemende konijn voor een schilderij van Mondriaan af.

 # Mondriaan

Hussel de letters van zijn naam door elkaar en er staat '*I paint modern*'. Piet Mondrian, zoals hij zichzelf na 1911 noemde, is wereldwijd de belichaming van de abstracte, non-figuratieve kunst. Misschien spreekt zijn oeuvre des te meer tot de verbeelding omdat je er zo prachtig de langzame weg naar de abstractie in kunt volgen: van realistisch geschilderde bomen via bomen onder invloed van de Parijse kubisten tot composities van kleurvlakken en dikke zwarte lijnen; en van expressionistische uitzichten op de zee bij Domburg via het abstracte lijnenspel van de 'Pier en oceaan'-serie (ca. 1915) tot het pure neoplasticisme van de rood-geel-blauwe 'Composities' uit de jaren twintig. Naar enige vorm van herkenbaarheid zou de laatbloeier Mondriaan (1872–1944) in zijn vrije werk niet meer terugkeren, al hield hij het er zelf op dat hij met zijn rechte lijnen en primaire kleuren juist de 'zuivere realiteit' wilde weergeven, een hogere werkelijkheid; de schilder was een zoeker, die zijn calvinistische opvoeding had verruild voor de theosofie. In zijn schilderen werd hij aanvankelijk steeds strakker; het begon ermee dat hij per schilderij nog maar één vlak in een primaire kleur gebruikte en het leidde ertoe dat hij in zijn *Compositie met twee lijnen* (1931) alleen nog wit

en zwart gebruikte – in een ruitvormig schilderij, dat dan weer wel. Daarna keerde de kleur langzaam weer terug in zijn werk, ook in de vorm van gekleurde lijnen. De belangrijkste late invloed op zijn werk was de jazz, die hij goed leerde kennen nadat hij in 1940 was uitgeweken naar New York. In zijn 'Boogie Woogie'-schilderijen (1942–1944) liet hij de zwarte lijnen oplossen in kleurvlakjes. Zo kwam hij het dichtst bij zijn ideaal; schilderijen met een perfect kleurenritme.

Mondriaan, *Victory Boogie Woogie* (onvoltooid) (1942–1944), Gemeentemuseum, Den Haag

Der Ring des Nibelungen

Ik zal niet de enige zijn die zijn kennis over het *Nibelungenlied* – en dus ook over de Wagner-opera *Der Ring des Nibelungen* – jarenlang heeft ontleend aan het Suske en Wiske-album nummer 137. In *De ringelingschat*, voor het eerst verschenen in 1951, geeft stripmaker Willy Vandersteen een geheel eigen interpretatie van de middeleeuwse sage over de '*Held aus Niederland*' Siegfried. Enkele originele details zijn gebleven: het gevecht met de draak, in het bloed waarvan Siegfried een bad neemt om zichzelf een *Hornhaut* te bezorgen; het lindeblad dat tijdens het baden op zijn rug dwarrelt en zo één kwetsbare plek overlaat; de magische hulpmiddelen die hij vechtend verwerft (het zwaard Balmung en de *Tarnkappe* die de drager onzichtbaar maakt); en natuurlijk veel gehannes met de schat van koning Nibelung. Maar voor het overige is het verhaal grondig verbouwd en zijn alle namen veranderd: het draait niet meer om Siegfrieds dood door verraad, laat staan om de gruwelijke wraak van zijn vrouw Kriemhilde. Siegfried is Bikfried geworden, en de draak heet geen Fafnir maar To-Tal-Krieg – de Tweede Wereldoorlog was nog maar zes jaar voorbij.

Vandersteen maakte een potje van het *Nibelungenlied*. Maar hij was in goed gezelschap. Ook de componist Richard Wagner zette de oude sagen naar zijn hand in de vierdelige cyclus van *Bühnenfestspiele* waaraan hij tussen 1848 en 1876 werkte. Uit het oorspronkelijke heldenepos van de anonieme 12de-eeuwse dichter – herontdekt tijdens de Romantiek – nam hij maar weinig over; hij ging onder meer terug naar de bron, de oude saga's uit de Scandinavische *Edda*. In de opera *Siegfried*, het derde deel van *Der Ring des Nibelungen*, is de titelheld een sprookjesfiguur: een kleinzoon van de oppergod Wotan die opgroeit in de grot van een dwerg in het woud, en die met behulp van een magisch zwaard een draak verslaat en diens gouden schat en ring steelt

Jean de Reszke als Siegfried, gefotografeerd door Nadar (ca. 1896)

– een toverring die geen rol speelt in het oorspronkelijke *Nibelungenlied*. In het slotdeel *Götterdämmerung* zien we hoe Siegfried de toorn van de strijdgodin (*Walküre*) Brünnhilde op zich laadt en lafhartig wordt vermoord door haar perfide vazal Hagen, die in het bezit wil komen van het *Rheingold* en de Ring.

Omslag van *De ringelingschat*, vierkleuren-heruitgave (1972)

'Een verhaal van wraak' zou de ondertitel kunnen zijn van het Middelhoogduitse *Nibelungenlied*. 'Hoe de goden aan hun einde kwamen' is een van de vele manieren om Wagners *Ring* samen te vatten. Maar zoals de titel van de cyclus aangeeft, draait alles in de vier muziekdrama's – een 'Vorabend' gevolgd door een trilogie – om de ring die de bezitter almacht geeft en dus door iedereen, goden en helden, begeerd wordt; een ring die tegelijkertijd iedere drager tot zijn slaaf maakt. *Rings a bell?* Zeker: Wagners interpretatie van de Noorse *Völsungasaga* was van grote invloed op *The Lord of the Rings* van J. R. R. Tolkien, die zelf gepokt en gemazeld was in de noordse mythologie, en die in zijn succestrilogie – voorafgegaan door het kinderboek *The Hobbit* – tal van motieven uit de *Ring des Nibelungen* integreerde. Wie vanavond een dvd'tje opzet met een van de getrouwe romanverfilmingen door Peter Jackson, ziet Wagners drama's erdoorheen schemeren – des te meer omdat de maker van de filmmuziek zich heeft uitgeleefd in typisch wagneriaanse *Leitmotive* (terugkerende stukjes muziek die personen of situaties begeleiden) en functionele bombast.

Want Wagner mag dan groot zijn in de verbreiding van de Noord-Europese sagenwereld over de (populaire) cultuur, zijn belangrijkste invloed is muzikaal. Hij vernieuwde de opera met zijn doorgecomponeerde, vaak episch lange muziekdrama's (de *Ring* duurt vijftien uur, zijn latere opera *Parsifal* zes). Hij legde de basis voor de atonale muziek door zijn experimenten met wisselende toonaarden en dissonanten (zoals in het openingsakkoord van *Tristan und Isolde*). Zijn liefde voor grote orkesten, nieuwe instrumenten en veelomvattende harmonieën beïnvloedde componisten van Mahler tot Debussy en van Ennio Morricone tot Phil Spector, die zich voor zijn 'Wall of Sound'-opnametechniek door de meester liet inspireren. Zijn theorie van het gesamtkunstwerk, waarin muziek, poëzie, toneel, beeldende kunst en archi-

tectuur (hij bouwde zijn eigen theater in Bayreuth) tezamen kwamen, werd door velen in praktijk gebracht.

Ja, ook door de nationaal-socialisten, bijvoorbeeld door Hitler, die Wagner als zijn favoriete componist beschouwde en van wie wordt gezegd dat hij het Derde Rijk als een gesamtkunstwerk zag. Het was niet het enige misbruik dat de nazi's van de hun welgevallige (want antisemitische en nationalistische) Wagner of zijn *Ring des Nibelungen* maakten. De nazi's waren bezeten van alle Germaanse sagen. Maar voor het verhaal van Siegfried, ook verbeeld door de filmer Fritz Lang (1924) en tientallen Duitse schrijvers, hadden ze de warmste gevoelens. Siegfried was de ultieme Duitse held, iemand om je mee te identificeren. Telkens dook hij in de redevoeringen en geschriften van Hitler en zijn trawanten op. Zo waren de frontsoldaten in 1918 verraden door een 'dolkstoot' van de linkse Duitse regering die net zo lafhartig 'in de rug' was als die van Siegfrieds moordenaar. Na de Nacht van de Lange Messen in juni 1934 (toen de nazitop had afgerekend met de SA) presenteerde Hitler zich als een moderne Siegfried die een gevaarlijke draak had gedood. En toen er vanaf 1936 gebouwd werd aan een '*Westwall*' die Duitsland moest beschermen tegen de Fransen en hun Maginotlinie, kon die natuurlijk alleen maar de Siegfried-linie heten. Doordat die verdedigingsmuur in 1945 even kwetsbaar bleek als de Germaanse held, kon Willy Vandersteen zes jaar later in vrijheid *De ringelingschat* publiceren.

 ## Verdi en de Italiaanse opera

Giuseppe Verdi werd geboren in 1813, hetzelfde jaar als Wagner, en maakte zijn debuut als operacomponist in 1839, tijdens de hoogtijdagen van romantische reuzen als Bellini (*Norma*) en Donizetti (*Lucia di Lammermoor*). Binnen een halve eeuw – en dankzij dertig opera's – gold hij als het hoogtepunt van de Italiaanse opera-traditie, die rond 1600 in Florence was begonnen met de pogingen om het vermeende muzikale karakter van de Griekse tragedie te benaderen. Net zoals zijn grote voorbeeld Gioachino Rossini (1792–1868) wijdde Verdi zich zowel aan de 17de-eeuwse opera seria ('serieus', tragisch) als aan de 18de-eeuwse opera buffa ('grappig', komisch) en gaf hij alle ruimte aan belcanto, het vloeiend zingen met veel vibrato waarmee een eeuw later zangeressen als Maria Callas en Joan Sutherland furore maakten. Overigens zonder de orkestpartijen te verwaarlozen.

Verdi's opera's waren vaak gebaseerd op dramatische werken van grote schrijvers: Shakespeare (*Macbeth*, *Otello*, *Falstaff*), Schiller (*Don Carlos*), Hugo (*Ernani*, *Rigoletto*), Dumas

fils (*La traviata*); maar het waren de melodieën die ze mateloos populair maakten. In de 19de eeuw waren er veel aria's en koren die werden opgepikt door de revolutionairen van de beweging voor Italiaanse eenwording, zodat Verdi een van de helden van het Risorgimento werd. Tegenwoordig kan iedereen ten minste 'La donna è mobile' uit *Rigoletto*, het slavenkoor uit *Nabucco* en de triomfmars uit *Aida* meezingen. Het aantal stukjes Wagner-opera dat de gemiddelde Europeaan kan meeneuriën is veel kleiner. Verdi zelf gaf daar ooit een verklaring voor toen hij over zijn Duitse tegenhanger zei: 'Hij kiest steevast en onnodig het ongebaande pad, en probeert dan te vliegen waar een nadenkend persoon met meer effect zou lopen.'

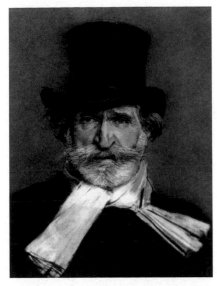

Giovanni Boldoni, portret van Giuseppe Verdi, uitsnede (1886), Galleria nazionale d'arte moderna e contemporanea, Rome

77 HET TONEELWERK VAN SHAKESPEARE

Romeo and Juliet

Goethe, Cocteau en Sondheim bewerkten het. Ingres en Francesco Hayez schilderden het. Hollywood verfilmde het – keer op keer. Berlioz en Bernstein schreven muziek bij twee van de ontelbare bewerkingen. Elvis Costello wijdde er zijn klassieke popalbum *The Juliet Letters* aan. Christiaan Weijts schreef er een roman over. John Madden en Tom Stoppard varieerden erop in het met zeven Oscars bekroonde *Shakespeare in Love*. En duizenden theatergezelschappen brachten zalen in vervoering met het verhaal van de *star-crossed lovers* uit middeleeuws Verona.

Romeo and Juliet, de ultieme romantische tragedie van William Shakespeare, is al meer dan een half millennium een bron van inspiratie voor kunstenaars over de hele wereld. Dat geldt trouwens ook voor de minder romantische tragedies *Hamlet*, *King Lear*, *Othello* en *Macbeth*, de historiestukken *Richard III* en *Julius Caesar* en de komedies *A Midsummer Night's Dream*, *As You Like It* en *The Tempest*. De 'Bard' uit Stratford-upon-Avon, die naast 38 toneelstukken ook

nog 154 wonderschone sonnetten schreef, is hofleverancier van *high* en *low culture* en souffleur van iedereen die in boek, speech of conversatie verlegen zit om een goed citaat of een mooie dichtregel. Zijn invloed is zo alomtegenwoordig dat we van idioom als *fair play*, *household name* en *into thin air* niet eens meer beseffen dat het van Shakespeare afkomstig is.

William Shakespeare (1564–1616) hield van ingewikkelde plots vol persoonsverwisselingen, tragiek en romantiek. Hij hield van grappen en gruwelscènes die de goede smaak tarten. Van treffende oneliners en spitse dialogen. Van *swordplay &*

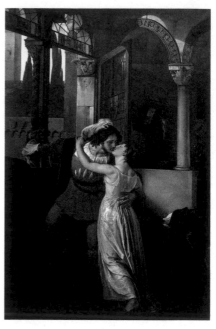

Francesco Hayez, *De laatste zoen van Romeo en Julia* (1823), Villa Carlotta, Tremezzo

wordplay, van toneelstukjes-in-een-toneelstuk, en van mannen verkleed als vrouwen die doen alsof ze mannen zijn. Het tempo is hoog, de karakters zijn meedogenloos, de intrige is origineel en herkenbaar, en er is niet alleen plaats voor romantiek en gestileerd geweld maar ook voor populaire liedjes en schuine grappen. Als Shakespeare in de 20ste eeuw zou hebben geleefd, zei misdaadschrijver Raymond Chandler al in de jaren veertig, dan had hij in Hollywood gewerkt. 'Wanneer de critici hadden gezegd dat zijn werk goedkoop was, dan had dat hem geen zier kunnen schelen; want hij wist dat de mens zonder een beetje vulgariteit niet compleet is.'

Kijk maar naar *The Most Excellent and Lamentable Tragedy of Romeo and Juliet*, zoals het stuk bij de eerste publicatie in 1597 heette. Alles zit erin: gepassioneerde liefde (tussen twee piepjonge telgen van gebrouilleerde geslachten), humoristische gesprekken (vol dubbelzinnigheden), zinloos geweld (veroorzaakt door de vete van de Montagues en de Capulets), grootse poëzie ('*What's in a name...*'), memorabele scènes (de hofmakerij bij het balkon!) en een ijzersterke plot (eindigend met de liefdesdood-per-ongeluk van de hoofdpersonen). De tragedie is telkens weer actueel, zoals bleek toen het overrompelend moderne *Romeo + Juliet* (1995) van de Australische filmregisseur Baz Luhrmann een hit werd onder de MTV-generatie, die in de bioscoop geschokt reageerde bij de zelfmoord van Romeo en Julia – alsof de afloop van de tragedie niet al vierhonderd jaar bekend was. *All the world's a stage* zegt iemand

Filmposter voor Baz Luhrmanns *Romeo + Juliet* (1996)

in een ander stuk van Shakespeare, maar het is eerder omgekeerd: onder de handen van de Bard wordt het toneel de hele wereld.

Niet alleen Baz Luhrmann en de makers van *Shakespeare in Love* (1998), maar ook moderne dramaturgen onderstrepen dat de oorspronkelijke opvoeringen van Shakespeares stukken in de Globe in Londen in niets leken op de 'esoterische, stijve, elitaire' bewerkingen die lange tijd in de theaters te zien waren. De toeschouwer uit de tijd van koningin Elizabeth werd getrakteerd op een bewonderenswaardig allegaartje van verheven tragedie en platte komedie, ten tonele gebracht in een theater dat het midden hield tussen een vismarkt en een circus. *Anything went* in de stukken van Shakespeare en zijn tijdgenoten – onder wie Ben Jonson (*Volpone*), John Webster (*The Duchess of Malfi*) en de ten minste zo getalenteerde Christopher Marlowe (*Doctor Faustus*).

De laatste werd in de eeuwen na zijn schimmige vroege dood in 1593 onderwerp van een van de vele fantastische theorieën over de 'werkelijke' identiteit van William Shakespeare, wiens leven zo bar weinig sporen heeft nagelaten. Marlowe zou zijn eigen dood in scène hebben gezet om aan zijn vijanden te ontkomen en in de twintig jaar daarna 38 toneelstukken hebben geschreven onder de naam van een immigrant uit Warwickshire. Immers, een genie dat de verbluffende monologen van *Hamlet*, de dramatische ironie van *Macbeth* en de liefdespoëzie van *Romeo and Juliet* schreef, kon natuurlijk nooit de zoon van een handschoenenmaker uit de provincie zijn.

Onzin natuurlijk. Dat Shakespeare van origine een man van de straat (of in elk geval van de middenklasse) was, zou eerder nog zijn ongelooflijke breedheid verklaren. De toneelschrijver die zijn inspiratie bij elkaar jatte – een klassieke opvoeding verloochent zich nooit – en ieder bruikbaar snippertje van het echte leven in zijn poëzie verwerkte, was een universeel aansprekend genie zoals dat nu eenmaal van tijd tot tijd in de kunsten zijn opwachting maakt. Een plottenbakker zonder weerga, een romantische kunstenaar avant la lettre, een moralist die nooit echt moralistisch is. Zoals Jorge Luis Borges

het ooit formuleerde in een essay waarin hij betoogde dat Shakespeare met al zijn personages de leegte in zichzelf probeerde op te vullen: 'Niemand is ooit zo veel mensen geweest als deze man, die net als de Egyptische Proteus in staat was om alle vermommingen van de werkelijkheid uit te putten.'

🏛 Macbeth

Na vierhonderd jaar opvoeringen van zijn toneelstukken is het niet verwonderlijk dat Shakespeare geldt als groothandelaar in legendarisch geworden personages. Sommige, zoals Rosalind, Falstaff en Prospero, zoog hij uit zijn duim. Andere, zoals de eeuwige twijfelaar Hamlet, de verblinde koning Lear en de aartsschurk Richard III, plukte hij uit de geschiedenis. Daarbij nam hij het niet zo nauw met de historische werkelijkheid. Neem de Schotse koning Mac Bethad (1040–1057), die door Shakespeare uit een 16de-eeuwse kroniek werd gevist en een complete make-over kreeg. De succesvolle veldheer (en later capabele koning) werd in *Macbeth* (1606) een gewetenloze streber die zich door drie heksen en een wrede echtgenote het hoofd op hol laat brengen. Hij vermoordt achtereenvolgens de koning en twee van diens dienaren, zijn vertrouweling Banquo en een handvol anderen, om niet lang daarna bij een opstand tegen zijn heerschappij gedood te worden. Sinds de première van *Macbeth* geldt de titelheld – net als zijn vrouw, Lady Macbeth – als de belichaming van brandende ambitie; en zo wordt hij ten tonele gevoerd in bijvoorbeeld het libretto van de opera van Verdi

(1847) en op de romantische schilderijen van Henry Fuseli en John Martin. Waarna het Macbeth-thema onder meer werd uitgewerkt door de Duitse toneelschrijver Heiner Müller (*Macbeth nach Shakespeare*, 1971), de Roemeense Fransman Eugène Ionesco (*Macbett*, 1972), de Tsjechische Brit Tom Stoppard (*Cahoot's Macbeth*, 1979), de Nederlandstalige Belg Hugo Claus (*Onder de torens*, 1993) en niet te vergeten de regisseurs Orson Welles (1948), Akira Kurosawa (*Throne of Blood*, 1957) en Roman Polanski (1971).

Omslag van *Macbeth heeft echt geleefd* (2011, ontwerp Philip Stroomberg), met Macbeth-schilderij van John Martin (ca. 1820)

La Rotonda van Palladio

Rome, Augusta, Utica, Titusville, Cincinnati – de Verenigde Staten wemelen van de plaatsnamen die verwijzen naar de oude Romeinen. Geen wonder, want de Founding Fathers van Amerika waren bijna allemaal klassiek geschoold en staken hun bewondering voor de Romeinse Republiek, de tijd van vrijheidslievende politici als Cato en Cicero, niet onder stoelen of banken. Bij de debatten over de nieuwe constitutie in Philadelphia (1787) sloegen de afgevaardigden elkaar niet alleen met Latijnse citaten om de oren, ze modelleerden hun nieuwe staatsvorm naar de analyse die de geschiedschrijver Polybios van de *res publica Romana* had gegeven: een systeem van *checks and balances* – twee kamers, een beperkte termijn voor ambtsdragers, scheiding van de uitvoerende, wetgevende en rechtsprekende macht – dat ook van grote invloed was geweest op de politieke filosofie van hun andere grote voorbeeld, Montesquieu. Nog duidelijker blijkt de Amerikaanse voorliefde voor de Klassieke Oudheid uit de neoclassicistische gebouwen die in de eerste helft van de 19de eeuw werden ontworpen, van het Capitool en het Witte Huis in Washington tot de kathedraal van Baltimore en de (inmiddels verdwenen) Bank of Pennsylvania in Philadelphia.

De grootste en invloedrijkste liefhebber van zuilen, friezen, timpanen en koepels in de begindagen van de Amerikaanse republiek was Thomas Jefferson, auteur van de Onafhankelijkheidsverklaring, president van 1801 tot 1809 en architect uit liefhebberij. Al in 1785 ontwierp hij voor de hoofdstad

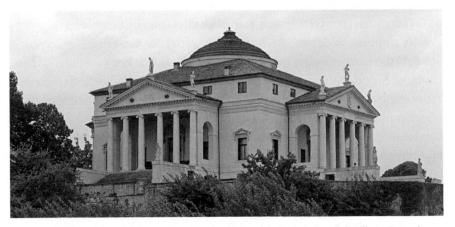

Andrea Palladio en Vincenzo Scamozzi, Villa Almerico Capra, beter bekend als Villa La Rotonda (1566–1571), Vicenza

van Virginia, Richmond, een capitool dat een kopie was van het Maison Carrée in Nîmes – met als enige variatie de zuilen, die hij Ionisch maakte *'on account of the difficulty of the Corinthian capitals'*. Jefferson pleitte voor 'modellen uit de Oudheid, die de goedkeuring hebben van duizenden jaren' en praktiseerde wat hij predikte. Zo ontwierp hij de classicistische campus van de universiteit van Virginia, inclusief zuilengalerijen, Romeinse paviljoens en een 'rotunda' met bibliotheek en sterrenwacht. En voor zichzelf had hij toen al het buitenhuis Monticello in Virginia gebouwd, een villa met koepel en Dorische zuilen die was geïnspireerd door het werk van de Italiaanse renaissance-architect Andrea di Pietro della Gondola, bijgenaamd Palladio (1508–1580).

Jefferson was bepaald niet de eerste die zich op het werk van de Venetiaanse bouwmeester baseerde. Palladio's beroemdste studie, *De vier boeken over de architectuur* (1570), was al twee eeuwen lang een handboek voor iedere edelman die voor zichzelf een paleis, villa of kerk wilde laten bouwen. Vooral zijn symmetrische villa's, gebouwd van gestuukt baksteen, versierd met boogramen en afgestemd op de omringende landerijen, hadden school gemaakt, met als bekendste voorbeeld La Rotonda bij Vicenza dat een Grieks kruis als grondplan heeft en een klassieke tempelfaçade op elk van de windrichtingen. 'Neo-palladiaanse' villa's verrezen in het Loiregebied, in Nederland en Duitsland en in de 18de eeuw zelfs in Rusland, maar vooral in Engeland, waar Inigo Jones (1573–1652) met de *Quattro Libri* van Palladio in zijn hand onder meer het Queen's House in Greenwich en de Banqueting Hall van het Palace of Whitehall bouwde.

Jones begon ook aan een classicistisch paleis voor koning Karel I, maar werd ingehaald door de Engelse Burgeroorlog, die het einde betekende van zowel zijn beschermer als de palladiaanse stijl in Engeland. Tot het begin van de 18de eeuw regeerde de barok, en het was pas door de vertaling van Palladio's *Quattro Libri* (1715) en de architectuurstudies van zijn Schotse navolger Colen Campbell dat de simpele, harmonieuze, Grieks-Romeinse ontwerpen van Palladio weer in zwang kwamen. Campbell bouwde het woonhuis op het landgoed Stourhead, een variatie op de Villa Emo van Palladio die de Venetiaanse architect eindeloos populair zou maken. Om te beginnen in Engeland, waar het platteland werd volgebouwd met constructies als Chiswick House in Londen (een kopie van La Rotonda) en Holkham Hall in Norfolk (dat gemaakt lijkt uit een blokkendoos met renaissance-elementen). Maar vanaf de 18de eeuw werd het neo-palladianisme ook razend populair in de Engelse kolonies aan de Amerikaanse oostkust.

Het bekendste boek van Colen Campbell heette *Vitruvius Britannicus* – een verwijzing naar de bron van de klassieke architectuurtheorie (en het grote voorbeeld van Palladio), de Romein Vitruvius. In de late 1ste eeuw v. Chr.

compileerde deze voormalige militair ingenieur zijn *Tien boeken over de architectuur*, waarin niet alleen werd beschreven hoe je huizen, aquaducten, ontwateringsmachines en verwarmingsinstallaties kon bouwen, maar ook welke materialen je daarbij moest gebruiken, en vooral welke uitgangspunten je daarbij diende te hanteren. Drie eigenschappen waren noodzakelijk: *firmitas, utilitas, venustas* – stevigheid, nut en bekoorlijkheid; en het was ook goed om te bedenken dat iedere architectuur een imitatie van de natuur was, en dat alle ideale proporties konden worden teruggebracht tot de cirkel en het vierkant.

De theorieën van Vitruvius zouden Leonardo da Vinci ertoe aanzetten om de zogenaamde Vitruviusman te tekenen: een ideaal geproportioneerde mens die inderdaad precies in een cirkel en een vierkant past.

Vitruvius, die werd herontdekt in het begin van de 15de eeuw, zou naast Leonardo zo'n beetje alle kunstenaars van de Renaissance beïnvloeden en via Palladio, die hem actualiseerde, ook alle (neo)classicistische architecten in Europa en Amerika. Het is dan ook een historische onrechtvaardigheid dat er tussen alle Romeinse plaatsnamen in de Verenigde Staten geen Vitruvia of Vitruviusville te vinden is.

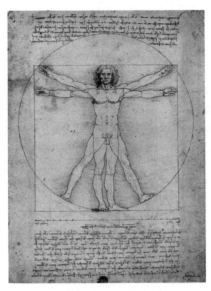

Da Vinci's *Vitruviusman* (ca. 1492), Gallerie dell'Accademia, Venetië

🏛 🐚 Het Parthenon

Het letterlijke hoogtepunt van de Akropolis (de citadel van Athene) is ook het hoogtepunt van de Griekse bouwkunst. De Dorische tempel voor de maagd (*parthenos*) Athene gold in het oude Griekenland als het summum van luxueus en artistiek bouwen en is 2500 jaar later – zelfs als ruïne – hét symbool voor *the glory that was Greece* en de triomf van het klassieke democratische systeem. Slechts negen jaar had de architect Iktinos nodig om het gebouw met de ideale maten (70–31–14) neer te zetten, nadat de leidende figuur van de Atheense gouden eeuw, Perikles, er in 447 v.Chr. het startsein voor had gegeven. Daarna duurde het nog zes jaar voor het reusachtige cultusbeeld van Athena Parthenos, door de beeldhouwer Feidias gemaakt

van hout bedekt met goud en ivoor, geplaatst werd en alle andere tempel-versieringen klaar waren.

Het Parthenon heeft acht robuuste Dorische zuilen aan de voor- en achterkant en vijftien aan de zijkanten; alle waren ooit in felle kleuren beschilderd. Op de fries van de tempel waren 92 metopen, rechthoekige sculpturen tussen de triglieven (tussenstenen), aangebracht met scènes uit het mytho-logische verleden, waaronder de strijd met de woeste Centauren. De twee timpanen (driehoekige bovenstukken aan de voor- en achterkant) toonden de geboorte van Athene uit het hoofd van Zeus en de strijd tussen Athene en Poseidon om het beschermheer-schap van de stad. Heel veel is er van de versiering niet over; het Parthenon werd tijdens de Turkse heerschappij

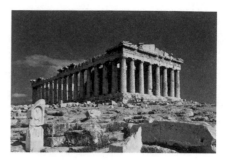

Het Parthenon (447–438 v.Chr.), Athene

over Griekenland gebruikt als kruithuis en ontplofte in 1687 bij een Venetiaans bombardement. Enkele van de over-gebleven stukken werden begin 19de eeuw naar Engeland getransporteerd door de zevende graaf van Elgin, die ze verkocht aan het British Museum. In het tegenwoordige Akropolismuseum in Athene wordt een plaatsje voor deze *Elgin marbles*, roofkunst in de ogen van de Grieken, vrijgehouden.

Le Sacre du printemps

'Er ontstaat hier plotseling een volledig nieuwe visie, iets volkomen onge-ziens, pakkends, overtuigends. Een nieuwe kunst van wildheid in onkunst en kunst tegelijk: alle vorm verwoest, nieuwe plots uit de chaos verrijzend.'

Aldus Harry Graf Kessler, Duits diplomaat en liefhebber van avant-garde-kunst, in zijn dagboek op 29 mei 1913 (geciteerd in *Sergej Diaghilev: Een leven voor de kunst* van Sjeng Scheijen). Het was de avond van de première van *Le Sacre du printemps*, misschien wel de geruchtmakendste productie uit de geschie-denis van de klassieke muziek – en die van de dans. De opzwepende ritmes en experimentele dissonanten van Igor Strawinsky (1882–1971) en de wilde, schijnbaar onbeholpen choreografie van Vaslav Nijinsky (1889–1850) hadden het publiek in het Théâtre des Champs-Elysées in twee kampen verdeeld. Al na vijf minuten barstte onder een deel van de beschaafde beau monde een hoongelach uit, gevolgd door gejuich en reacties van de gestaalde avant-

gardisten in het publiek, onder wie Gabriele D'Annunzio, Jean Cocteau en Claude Debussy. Terwijl de dansers volgens Kessler 'onverstoorbaar en nijver prehistorisch dansten', gingen de toeschouwers elkaar te lijf met wandelstokken, terwijl van menig heer de hoed 'smadelijk over ogen en oren werd getrokken'. Aan het eind van het stuk, na 35 minuten, herstelde de politie de orde in de zaal, waarna Strawinsky en Nijinsky het applaus van althans een deel van het publiek in ontvangst konden nemen.

De rel maakte van *Le Sacre du printemps* een instant-klassieker, en er zijn dan ook boze tongen die fluisteren dat Diaghilev, de regisseur-producent van de uitvoerende Ballets Russes, de tegenstand hoogstpersoonlijk georkestreerd had. Diaghilev hield wel van wat ophef, zeker wanneer hij die kon bewerkstelligen met vernieuwende voorstellingen. Sinds hij in 1909 de impresario was geworden van de Ballets Russes – een muziektheatergezelschap dat Russische topkunst naar het ingeslapen Parijs wilde brengen – had hij de ene na de andere gedenkwaardige voorstelling op de planken gebracht, vaak met Nijinsky als danser en Léon Bakst als decor- en kostuumontwerper, en bijna altijd met Michail Fokine als choreograaf. In 1910 presenteerde hij het eerste Russische ballet van de jonge avant-gardecomponist Strawinsky, *L'Oiseau de feu* (een jaar later gevolgd door het even populaire als muzikaal vernieuwende *Pétrouchka*), en in 1912 bezorgde hij Debussy nog meer roem met de ballet-

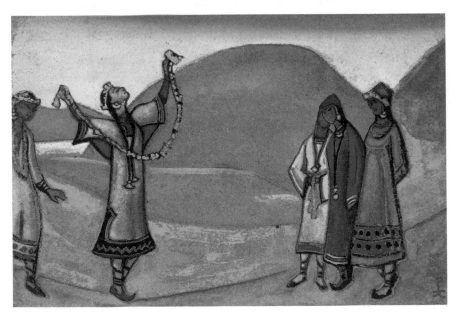

Nicolas Roerich, *Meisjes* (1944), decor- en kostuumontwerp voor een nieuwe Massine-productie (1948) van *Le Sacre du printemps*, Nicholas Roerich Museum, New York

versie van het symfonische gedicht *L'Après-midi d'un faun*, waarbij vooral de suggestieve choreografie (met aan het eind zelfs ronduit obscene bewegingen) van Nijinsky opzien baarde.

Het was allemaal niets vergeleken met de verpletterende indruk die de *Sacre* maakte. Deels door het rauwe onderwerp, dat Strawinsky samen met de artdirector Nicholas Roerich had uitgewerkt: een jonge maagd danst zich dood bij wijze van lente-offer. Deels door de modernistische choreografie, die niets met de klassieke Russische ballettraditie van doen leek te hebben. Maar vooral door de muziek. Strawinsky baseerde zich op Russische volksmelodieën – de ondertitel van de *Sacre* was 'Scènes uit het heidense

Léon Bakst, *Portret van Sergej Diaghilev en zijn kinderjuffrouw* (1906), Russisch Staatsmuseum, Sint-Petersburg

Rusland' – maar verwerkte ze in kleine stukjes en op een collage-achtige manier in de ritmes en (dis)harmonieën van zijn compositie. De muziek bleek trouwens heel goed op zichzelf te kunnen staan. Minder dan een jaar na de première werd de *Sacre* al concertant in Sint-Petersburg uitgevoerd, en een paar maanden later was ook Parijs gewonnen voor Strawinsky's meesterwerk. De componist dirigeerde zijn eigen stuk voor het eerst in 1926 in het Concertgebouw in Amsterdam; misschien zijn er nog wel honderdjarigen die zich dat kunnen herinneren.

Als ballet werd de *Sacre* evengoed nog vaak opgevoerd, zij het niet in de choreografie van Nijinsky. Een paar maanden na de première verruilde de biseksuele danser zijn vriend en geliefde Diaghilev voor een Hongaarse miljonairsdochter, iets wat de leider van de Ballets Russes hem niet zou vergeven. Diaghilev verwijderde Nijinsky uit het gezelschap en koos bij de reprise van de *Sacre* na de Eerste Wereldoorlog – ook gedwongen door het feit dat Nijinsky's choreografie verloren was gegaan – voor een nieuwe Russische choreograaf, Léonide Massine. Hoewel Strawinsky minder tevreden was over deze versie uit 1920, was het Massines choreografie die tien jaar later werd gebruikt bij de eerste uitvoering van de *Sacre* in de Verenigde Staten. In Philadelphia danste Martha Graham de rol van de Uitverkorene en werd het orkest gedirigeerd door Leopold Stokowski. Dezelfde Stokowski die muzikaal verantwoor-

delijk was voor de zonder twijfel invloedrijkste uitvoering van de *Sacre*, in de Disney-film *Fantasia* (1940). Miljoenen kinderen zullen de vooruitstrevende klanken van Strawinsky hun leven lang associëren met een briljante animatie over het ontstaan van de aarde en de opkomst en ondergang van de dinosauriërs.

En onder die miljoenen kinderen ook tientallen componisten die zich – in navolging van Edgard Varèse, Aaron Copland en Olivier Messiaen – door Strawinsky zouden laten inspireren; en honderden musici die zouden meespelen in een van de meer dan honderdvijftig producties van de opera. Met de *Sacre* kon je alle kanten op: Lester Horton, Amerikaans vertegenwoordiger van de Modern Dance, verplaatste de handeling naar het Wilde Westen (1937); de Franse choreograaf Maurice Béjart overlaadde vooral de climax met erotische symboliek (1959); Pina Bausch ging het Tanztheater Wuppertal voor in een antipatriarchale versie (1975), Glen Tetley maakte van de Uitverkorene een man (1974) en Michael Clark maakte er een punkrockfestijn van. Zelfs de oorspronkelijke choreografie van Nijinsky is weer opgevoerd. Althans als reconstructie – met engelengeduld bij elkaar gepuzzeld op basis van de verslagen van mensen die zich niet door wandelstokken en hoge hoeden hadden laten afleiden.

Pina Bausch

Het ultradynamische *Frühlingsopfer*, gedanst op een podium met een laag rulle aarde, behoort tot de legendarische choreografieën van Pina Bausch, die van 1972 tot haar dood in 2009 leiding gaf aan het Tanztheater Wuppertal. Bausch (Solingen, 1940)

Pina Bausch met haar dansers na een opvoering van *Wiesenland* in Parijs in 2009

was een leerlinge van de expressionistische danspionier Kurt Jooss en volgde hem – na onder meer een vervolgstudie aan de Juilliard School in New York – op als artistiek directeur van het Folkwang Ballett in Essen. Dat was in 1969, een jaar nadat haar eerste choreografie, *Fragment* op muziek van Béla Bartók, in première was gegaan. Drie jaar later stapte Bausch over naar het operaballet van Wuppertal, dat onder haar een andere naam, een ander repertoire en een pan-Europees publiek kreeg. Voorstellingen als *Café Müller* (1978), waarin de dansers schijnbaar doelloos tussen de vallende stoelen zwerven, en *Nelken*

(1982), waarin op bloemblaadjes gedanst wordt, draaiden niet om plot maar om energie, improvisatie, lijfelijkheid en opgeroepen emoties. Het was postmodern totaaltheater dat ook goed viel bij de liefhebbers van muziek en toneel, die door Bausch werden bediend met bewerkingen van Brecht en Weills *Sieben Todsünden* en voorstellingen waarbij alleen al de gevarieerde soundtrack naar adem deed happen. Omdat mannen er in haar choreografieën niet al te best van afkwamen, werd haar werk aanvankelijk gekarakteriseerd als 'feminisme op de bühne'; het kon haar impact op de moderne dans niet deren. Tientallen choreografen, van Alain Platel tot Rudi van Dantzig, zijn door haar beïnvloed; David Bowie liet zich door haar enscenering inspireren bij zijn Glass Spider Tour in 1987; en Wim Wenders uitte zijn bewondering in de ultieme dansfilm *Pina* (2010).

Sapfo van Lesbos

Sapfo kwam van Lesbos en gaf haar naam – en die van haar geboorte-eiland – aan de gelijkgeslachtelijke liefde; maar of ze echt lesbisch was, kan niemand met zekerheid zeggen. De dichteres uit de archaïsch-Griekse tijd liet namelijk een oeuvre na waarmee je alle kanten op kunt; niet zozeer omdat haar poëzie moeilijk te duiden is, maar omdat slechts één van haar gedichten volledig is overgeleverd. Haar verzameld werk, het meest recent vertaald door Mieke de Vos en verschenen in de klassiekenserie Perpetua, beslaat daarnaast 167 fragmenten, bewaard gebleven op snippers papyrus of als citaten bij andere schrijvers. Vele zijn niet langer dan een regel of zelfs een paar woorden. Mooie woorden, dat wel. Wat te denken van: 'Ooit hield ik van je, Atthis, langgeleden...' of: 'Later, zeg ik je, zal men ons gedenken...'. Maar over Sapfo's seksuele identiteit geven ze geen uitsluitsel. Ze dichtte verzen die hartstochtelijk de liefde voor vrouwen bezingen, verzen die de schoonheid van stoere mannen en jonge bruidegoms verheerlijken, en verzen die het object van de begeerte in het obscure houden:

Jij kwam vol verlangen en ik smachtte naar je,
Je bracht verkoeling voor mijn brandend hart.

Ook over Sapfo's leven is weinig bekend. Ze werd in Mytilene geboren tussen 630 en 612 v.Chr. en stierf volgens de traditie rond 570. Ze kwam waarschijnlijk uit een aristocratische familie, had drie broers en kreeg een dochter, Kleïs.

Op basis van een inscriptie in marmer van vierhonderd jaar na haar dood neemt men aan dat ze tussen 604 en 594 in politieke ballingschap leefde op Sicilië, waarna ze weer terugging naar Lesbos. Dat ze niet in de wieg is gesmoord, maken de geleerden op uit haar 58ste gedicht, een dubbelfragment dat in 2004 inventief werd aangevuld en geïnterpreteerd door een Britse classicus. Sapfo klaagt in de 22 gedeeltelijk overgeleverde regels dat haar huid is gerimpeld en verslapt en dat haar 'ooit zo zwarte haar langzaam wit is geworden'. Maar dat kan natuurlijk gewoon dichterlijke vrijheid zijn; reeds de oude Grieken beperkten zich in hun gedichten niet tot autobiografie.

Het gebrek aan biografische bronnen en de gatenkaas die haar oeuvre is, maakten van Sapfo al snel een mythe. Sterke verhalen kleefden zich aan haar persoon. Een dikke eeuw na haar dood bracht de geschiedschrijver Herodotos haar in verband met een van de beroemdste courtisanes van de Griekse wereld – Sapfo's broer zou zich zó aan deze Rhodopis verslingerd hebben dat hij door zijn zusje daarvoor in een gedicht gekapitteld werd. Een ander verhaal dat wijde verspreiding vond – onder meer dankzij de Griekse toneelschrijver Menander en de Latijnse dichter Ovidius – was de dramatische zelfmoord van Sapfo: na een onbeantwoorde liefde voor Faon, een mythologische figuur die door Afrodite was begiftigd met bovenaardse schoonheid, zou ze van de witte rotsen op het eiland Lefkas zijn gesprongen. En dan was er nog haar vermeende loopbaan als een soort rectrix van een meisjeskostschool, iets wat de geesten in vooral Victoriaans Engeland danig zou verhitten.

Sapfo's kuisheid en dramatisch verlopen liefde voor Faon zetten in de Middeleeuwen en de vroegmoderne tijd de pennen in beweging, van Boccaccio (*Over beroemde vrouwen*, 1360) tot de Oostenrijkse toneelschrijver Grillparzer (*Sappho*, 1818); haar lesbische gedichten en gepassioneerde verhoudingen werden een thema in de tweede helft van de 19de eeuw, toen Sapfo de lieveling werd van zowel decadenten als academisten. Baudelaire en Verlaine lieten haar figureren in hun gedichten, net als Algernon Charles Swinburne en Willem Kloos. De schilder Lawrence

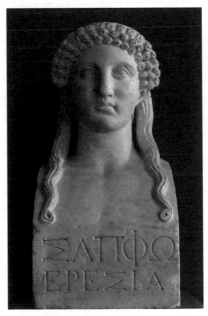

Buste van Sapfo, kopie naar 6de-eeuws origineel, Musei Capitolini, Rome

Alma-Tadema baseerde een dro-
merig, ultraklassiek schilderij op de
bewondering die Sapfo zou hebben
gevoeld voor haar collega Alkaios;
Charles-Auguste Mengin beeldde
Sapfo af als een donkere femme
fatale met haar borsten pront
vooruit en haar lier in de aanslag.

Zoals de mythologische Helena
duizend schepen deed uitvaren, zo
zette de historische Sapfo duizend
kunstenaars aan om haar te vereeu-
wigen, van schilders tot beeldhou-
wers en van operacomponisten tot
popmusici. Maar veel belangrijker
is de invloed die ze uitoefende op
de dichters en schrijvers die na
haar kwamen. De heldere taal, de
persoonlijke toon, de intrigerende
metaforen en de muzikaliteit van

Charles-Auguste Mengin, *Sappho* (1877),
Manchester Art Gallery, Manchester

de verzen (die zelfs zonder het begeleidende lierspel opklinkt) – het werd
allemaal geïmiteerd en geïnternaliseerd; eerst door klassieke dichters als
Theokritos, Horatius en Catullus (die de heldin uit zijn liederen zelfs Lesbia
noemde), daarna door auteurs uit later tijden, van Donne en Dryden tot Bou-
tens en Bloem. Voor veel vrouwelijke dichters werd Sapfo een heldin en een
voorbeeld; grootheden in de dop als Marguerite Yourcenar en Hilda Doolittle
reisden zelfs naar Lesbos om er inspiratie op te doen. En naar de sporen van
Sapfo in het werk van Elizabeth Barrett Browning, Ida Gerhardt en Jeanette
Winterson hoef je niet lang te zoeken.

'De tiende muze' werd Sapfo door Plato genoemd; een terechte bijnaam
voor een dichter die zo veel talenten heeft geïnspireerd. Dat er maar zo weinig
van haar werk is overgeleverd, komt dan ook niet door gebrek aan kwaliteit
of censuur in later eeuwen (zoals lang gedacht is), maar vooral omdat ze niet
schreef in standaard-Grieks maar in een obscuur Aeolisch dialect. Sapfo zelf
zou met de oogst na tweeënhalf millennium niet eens ontevreden zijn; de
lat voor het onvergankelijke ligt nu eenmaal hoog. Zoals ze dichtte in frag-
ment 50:

Wie mooi is, is mooi zolang je kijkt,
Wie mooi en goed is, zal mooi blijven

Ab ovo, Beatus ille, Utile dulci, Sapere aude, Nunc est bibendum, Dulce et decorum est pro patria mori... Hoeveel overbekende citaten zou Horatius aan de talen van de wereld hebben toegevoegd? Vele tientallen, en hoe kan het ook anders? Quintus Horatius Flaccus (65–8 v.Chr.) is de meest bewonderde dichter uit de geschiedenis, en zijn oeuvre – bestaande uit satiren, oden, epoden en brieven in dichtvorm, waaronder de literatuurtheoretische *Ars Poetica* – was eeuwenlang zowel leidraad als standaard van de poëzie, en zelfs, zoals de Engelsen zeggen, *the common currency of civilization*. Zijn invloed loopt dan ook van zijn jongere tijdgenoot Ovidius en de 6de-eeuwse filosoof Boëthius via Petrarca en Montaigne tot de Engelse *romantic poets* en W.H. Auden.

Horatius was een van de dichters uit de stal van Maecenas, de rijke vriend van keizer Augustus wiens naam een synoniem is geworden voor 'weldoener van de kunsten'. Zijn eerste gedichten, door hemzelf aangeduid als *sermones* ('praatjes') schreef hij rond 35 v.Chr.; het zijn satirische verzen in hexameters die de wereldstad Rome met milde satire beschrijven. Daarna volgden de soms licht erotische *Epoden* en rond 23 de vier boeken met lyrische gedichten in de stijl van Sapfo die als zijn beste werk beschouwd worden. De 103 *Oden* (*Carmina*) zijn niet gebonden aan één

Houtsnede van Hans Grüninger in een editie van Horatius' verzamelde werken (*Opera*, 1498)

versvorm of een bepaalde lengte, en zijn niet zo hartstochtelijk als de oden van Catullus; maar ze bieden taal- genot, troost en levenswijsheid, het *carpe diem* ligt Horatius in de mond bestorven.

Satyricon van Fellini

Corrigeer me als ik het mis heb, maar Federico Fellini, de maker van eeuwige klassieken als *La strada* en *8½*, is de enige filmregisseur van wiens naam een bijvoeglijk naamwoord is afgeleid. Recensenten mogen wel eens spreken over 'tarantinesk' of 'hitchcockiaans', tot het dagelijks taalgebruik zijn dat soort begrippen niet doorgedrongen. Terwijl je bij het vaak gehoorde 'felliniaans' – of in het Engels: *felliniesque* – meteen weet wat er wordt bedoeld: iets surrealistisch, iets extravagants, iets liederlijks, iets met decadente naakte lichamen en groteske eetgewoonten. De wereld als een pervers circus, zoals dat is afgebeeld in *La dolce vita* (1960), de met de Gouden Palm bekroonde satire over de verveelde jetset van Rome, of in *Fellini Satyricon* (1969), dat een nieuwe invulling gaf aan het begrip 'Romeinse orgie'.

Eigenlijk hoef je niet eens een Fellini-film gezien te hebben om er toch een beeld bij te hebben. Sommige memorabele scènes hebben zich losgezongen van de films waarin ze voorkomen: een Christusbeeld bungelend onder een helikopter, een wulpse blondine in de Trevifontein, een oceaanstomer die opduikt in de nacht. Sommige *personages* zijn een eigen leven gaan leiden: de boef die zich verkleedt als priester, de grootogige vrouw met het bolhoedje, de fanatieke roddelbladfotograaf wiens naam – Paparazzo – een soortnaam is geworden. Meer dan twintig jaar na zijn dood is Fellini (1920–1993) nog steeds een hofleverancier van de internationale populaire cultuur. Voor generaties striplezers wordt het beeld van zijn films bepaald door de paginavullende parodieën in *Astérix chez les Helvètes* (Goscinny & Uderzo, 1970), waarop Romeinse bacchanalen – met *Wein, Weib, Gesang* én kaasfondue – felliniaans zijn weergegeven. Kijk naar de plaatjes en je ziet een van de beroemde citaten uit de Asterix-strips tot leven komen: 'Orgiën, wij willen orgiën.'

Federico Fellini is de opvallendste vertegenwoordiger van de Italiaanse cinema, die in de decennia na de Tweede Wereldoorlog een ongekende bloei doormaakte. Regisseurs als Luchino Visconti, Vittorio De Sica en Roberto Rossellini maakten gebruik van de infrastructuur die door het fascistisch regime was opgebouwd als tegenwicht tegen de Hollywoodfilms (Cinecittà!) en werden groot in het neorealisme, dat verhalen van en voor het 'gewone volk'

vertelde. In de jaren vijftig gingen ze steeds vrijer filmen en exporteerden ze de zogeheten arthousefilm met veel succes naar de rest van Europa en Amerika. Alleen al Fellini, die na een carrière als journalist en cartoonist was begonnen als scenarioschrijver voor Rossellini (*Roma, città aperta*, 1945; *Paisà*, 1946), behaalde tussen 1945 en 1976 dertien belangrijke Oscarnominaties, waarvan hij er vier verzilverde: twee voor zijn neorealistische meesterwerken *La strada* en *Le notti di Cabiria* (beide met zijn vrouw Giulietta Masina in de rol van een simpele vrouw met een hart van goud) en twee voor films die hij na 1960 maakte onder invloed van de onderbewustzijnstheorieën van de Zwitserse psychoanalyticus Carl Gustav Jung: *8½* (*Otto e mezzo*), over een filmregisseur in een identiteitscrisis, en het autobiografische *Amarcord* ('Ik herinner mij' in het dialect van Fellini's geboorteplaats Rimini).

Dromen, fantasieën en herinneringen kleuren de films van Fellini, of ze zich nu afspelen in het Rimini van zijn jeugd, het Rome van de jaren vijftig, of het Campania van de Romeinse tijd. En allemaal waren ze volgens de *maestro* autobiografisch – ook de verfilming van de schelmenroman *Satyricon* van de 1ste-eeuwse Romein Petronius, met zijn homoseksuele, door nymfomanie en impotentie geplaagde helden. 'Als ik een film zou gaan maken over een scholfilet, dan zou die nog over mij gaan,' luidt een van zijn meest geciteerde

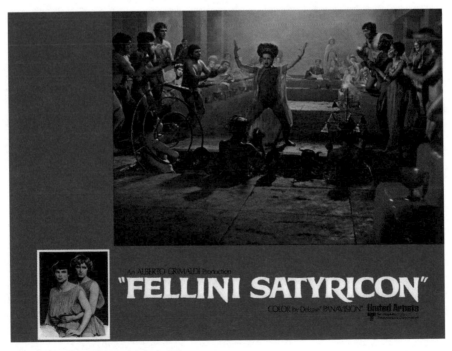

Filmposter voor *Fellini Satyricon* (1969)

uitspraken. En: 'Alle kunst is autobiografisch; de parel is de autobiografie van de oester.' Volgens de critici is de echte parel trouwens $8\frac{1}{2}$ uit 1963, waarin Fellini's film-alterego Marcello Mastroianni een levensgroot *director's block* doormaakt dat de grenzen tussen werkelijkheid en fictie doet vervagen. Thematisch en stilistisch vernieuwend, rakend aan persoonlijke obsessies en maatschappelijke problemen, maar vóór alles ontroerend en grappig. De circus- en marsmuziek die Nino Rota erbij componeerde sluit er perfect op aan en werd sindsdien gezien als een vast element van iedere Fellini-film.

De regisseur die zich uit zijn crisis filmt, is tegenwoordig een cliché, maar het was Fellini die er als eerste groot mee werd. Zijn $8\frac{1}{2}$ werd nagevolgd door regisseurs van over de hele wereld: de Amerikaan Arthur Penn (*Mickey One*, 1965), de Duitser Rainer Werner Fassbinder (*Warnung vor einer heiligen Nutte*, 1971), het Nouvelle Vague-kopstuk François Truffaut (*La Nuit américaine*, 1973), de Rus Vadim Abdrasjitov (*Planetenparade*, 1984), en natuurlijk Woody Allen, die in zijn hommage *Stardust Memories* (1980) zelfs vasthield aan de beeldtaal (glorieus zwart-wit) van het origineel.

De lijst van filmregisseurs die door Fellini beïnvloed zijn, is nog veel langer. Stanley Kubrick noemde I *vitelloni* (1953) als zijn favoriete film aller tijden; het verhaal, over een groepje lanterfanters in een klein stadje, inspireerde onder meer Martin Scorsese tot *Mean Streets* en Barry Levinson tot *Diner*. Ingmar Bergman, Bernardo Bertolucci, Peter Greenaway en Terry 'Monty Python' Gilliam – allemaal hebben ze zich schatplichtig verklaard aan de meester uit Rimini. Maar ze zijn er geen van allen in geslaagd om hun naam in het woordenboek te krijgen.

◁))) 🎪 Salò

De laatste film van Pier Paolo Pasolini, de Italiaanse schrijver-filmer die groot werd met eigenzinnige en volkse literatuurverfilmingen als *Edipo re* en *Il Decameron*, was het tegendeel van de *lebensbejahende* films van Fellini. In het controversiële *Salò of de 120 dagen van Sodom* (1975) onderzocht Pasolini (1922–1975) de hypocrisie en de corruptie van de macht, in dit specifieke geval van een viertal libertijnse fascisten die in de nadagen van het bewind van Mussolini een aantal jongens en meisjes ontvoeren en martelen. Het resultaat was een extreem gewelddadige en seksueel expliciete afdaling in de hel die zelfs veertig jaar na dato nog in vele landen verboden is.

Pasolini liet zich voor de structuur van *Salò* inspireren door de cirkels van Dante's 'Inferno', maar de rest van zijn film was gebaseerd op de postuum verschenen roman *Les Cent-Vingt*

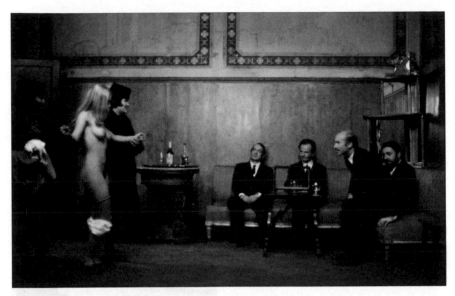
Still uit *Salò o le 120 giornate di Sodoma* (1975)

Journées de Sodome van de markies de Sade (1740-1814). Sade was een kind van de Verlichting, en dus een pornograaf met filosofische intentie. Meenden zijn tijdgenoten dat de mens van nature goed is en van zijn ervaringen leert, de markies maakte duidelijk dat slechtheid de wereld regeert en dat zelfontplooiing van de een doorgaans de vernedering van de ander met zich meebrengt. Precies dat was ook hoe de maatschappelijk geëngageerde Pasolini in de loop van zijn carrière over de wereld was gaan denken. En veel pessimistischer dan in *Salò* had hij zijn punt niet kunnen maken.

82 ROMAANSE KUNST

De Scheve Toren van Pisa

Het lijkt zo eenvoudig. Je hebt de bouwkunst van de Romeinen, tot het einde van de 5de eeuw, je hebt het tijdperk van de gotiek, vanaf het midden van de 12de, en wat daartussen zit is de romaanse kunst. Maar nee, het woord 'romaans' (dat pas bedacht is in de 19de eeuw) wordt gebruikt voor de cultuur van de 10de tot en met de 12de eeuw – toen heel Europa symmetrische kerken met dikke muren, ronde bogen en strakke versieringen bouwde, alsmede dito bruggen, kastelen en abdijen. Je kunt de periode nog wat oprekken, door sommige 9de-eeuwse gebouwen in Duitsland en Spanje of geïllustreerde

manuscripten als het Ierse Book of Kells (ca. 800) aan te duiden als preromaans. Maar alles wat daarvoor kwam, hoort er stilistisch niet bij. Na de val van Rome (478) en het afbrokkelen van de contacten met Byzantium was de bouwkunst in verval geraakt. De klassieke ordes (Dorisch, Ionisch, Korinthisch) waren vergeten en het hoogst haalbare in de architectuur was de benadering van een groot voorbeeld. Zo werd de achthoekige Paltskapel van Karel de Grote in Aken rond 800 gebouwd als kopie van de San Vitale in Ravenna, een Byzantijns-Romeinse basiliek uit de 6de eeuw.

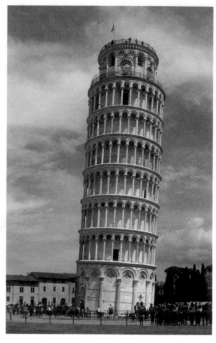

De Toren van Pisa (1173–1350)

Karel werd door de paus gekroond tot keizer van het West-Romeinse Rijk en zag zichzelf als de heerser die het nieuwe Rome ten noorden van de Alpen gestalte zou geven. Daar hoorde ook een herneming van de antieke bouwkunst bij die over alle gouwen verspreid moest worden en die de basis werd voor de experimenten met rondbogen, spaarnissen, arcaden en gaanderijen van later eeuwen. Toch waren het niet de seculiere machthebbers die het meest bijdroegen aan de ontwikkeling en verbreiding van de 'romaanse' stijl, maar de benedictijnse monniken van Cluny, die vanaf het midden van de 10de eeuw bouwden aan een abdij die het voorbeeld zou worden voor kerken en kastelen van Polen tot Spanje en van de Britse eilanden tot Sicilië: symmetrisch, langgerekt, met flink wat hoge torens en halfronde uitbouwtjes die in de ogen van de moderne beschouwer uit een ouderwetse blokkendoos lijken te zijn gehaald. En hoewel er van het originele Cluny in de Bourgogne weinig over is gebleven, kun je staande voor de dom van Spiers (begonnen in 1030) een goed idee krijgen hoe imposant het complex eens was.

Binnen twee eeuwen bezat Europa een netwerk van romaanse kerken, gevuld met relieken van bijbelse prominenten die waren meegenomen door de kruisvaarders uit het Heilige Land. De meeste lagen aan een van de vele wegen die leidden naar Santiago de Compostela in Galicië, waar de botten van de discipel Jakobus de Meerdere werden bewaard in een reusachtige romaanse kathedraal. En bijna allemaal waren het gesamtkunstwerken, waaraan ook

werd bijgedragen door boekverluchters, frescoschilders, glas-in-loodmakers, goudsmeden en niet te vergeten beeldhouwers. Een millennium later kun je je nog steeds vergapen aan de duizend-en-een manieren waarop de oude meesters zich uitleefden op de kapitelen en de friezen binnen en buiten de kerk. De Bijbel was een onuitputtelijke inspiratiebron, maar ook met de niet-figuratieve versiering – spiralen, religieuze en heidense symbolen, wijnranken en andere plantenmotieven – werd eer ingelegd. En de allergrootste kunstenaars combineerden concreet met abstract, bijvoorbeeld in het kapiteelreliëf van de gehangen Judas in de Saint-Lazare-kathedraal in Autun, waarop twee duivels met vurige lokken de verrader ophijsen te midden van een vuurwerk van bloemen.

De maker van de Judas van Autun – ook de schepper van een ontroerende Eva en een enorm timpaan met het Laatste Oordeel – was een van de weinige romaanse beeldhouwers die hun werk signeerden: Gislebertus. Zo weten we bijvoorbeeld niet wie de man is die het timpaan van de Église Sainte-Foy in het Zuid-Franse Conques versierde met misschien wel het allermooiste Laatste Oordeel uit de romaanse periode. Een halve cirkel waarin we Christus als rechter in het midden op zijn troon zien zitten, omringd door negen scènes uit de Apocalyps. Niet alleen het zeemonster dat de verdoemden opvreet (om ze in de hel weer uit te schijten) spreekt tot de verbeelding, maar ook de vredige ontvangst van de uitverkorenen in het hemelse Jeruzalem. En dat zijn maar twee van de vele zoekplaatjes.

Timpaan van de Église Sainte-Foy, (11de-12de eeuw), Conques

De romaanse kunst en architectuur heeft talloze hoogtepunten opgeleverd, van de robuuste kathedraal van Lissabon en de gestreepte façade van de Notre-Dame du Puy-en-Velay tot de geborduurde Tapisserie de Bayeux, het schitterend versierde Psalter van St Albans en de beschilderde crypte van San Isidoro in León. Maar het bekendste pronkstuk van het romaanse erfgoed bevindt zich in Italië, op het plein achter de dom van Pisa. De 56 meter hoge *torre pendente* heeft zijn faam te danken aan het feit dat hij bijna 4 graden uit het lood hangt – nog heilig vergeleken bij de hoek van 5,5 graden die hij vóór de restauratie van 1990–2001 maakte. Toch had hij ook zonder dat een toeristische attractie kunnen zijn, als een van de fraaist versierde ronde klokkentorens van Italië. Zeven verdiepingen hoog, met rondlopende zuilengaanderijen van wit marmer en gebouwd tussen 1173 en 1350, is hij zowel een icoon van de romaanse bouwkunst als een symbool van de Toscaanse renaissance. En al overhellend en internationaal beroemd sinds 1178! Hetgeen de Scheve Toren een perfecte locatie maakt voor het apocriefe verhaal dat Galileo Galilei rond 1590 twee kanonskogels van verschillend gewicht van de toren gooide om te bewijzen dat de een niet harder naar beneden viel dan de andere.

🔖 Tapisserie de Bayeux

Een gigantisch borduurwerk is het, geen wandkleed met ingeweven voorstelling – en eigenlijk is het beter te omschrijven als het eerste stripverhaal uit de geschiedenis. De Tapisserie de Bayeux, genoemd naar de Normandische plaats waar het kleed in de kathedraal bewaard werd, is een van de gaafste voorbeelden van romaanse kunst én een geweldige historische bron voor het leven in de 11de eeuw. Heel precies doet het 70 meter lange en 50 centimeter hoge kleed in losse en in elkaar overlopende beelden verslag van de verovering van Engeland door de Normandische hertog Willem;

De Tapisserie de Bayeux (ca. 1070–1080), Musée de la Tapisserie de Bayeux, Bayeux

beginnend met het verraad van graaf Harold, die na de dood van Edward the Confessor de Engelse troon afpakt van zijn erfgenaam Willem; en doorlopend via de invasie over zee tot de Slag bij Hastings (1066) en de dood van Harold door een pijl in zijn oog. Alle scènes worden omzoomd door twee friezen met (fabel)dieren en geometrische versieringen, en halverwege komt ook nog de komeet van Halley voorbij. 'Vol verbazing kijken ze naar een ster'

staat er in het Latijn boven, want iedere scène heeft zijn eigen tekst – 58 *tituli*, bijschriften, in totaal. Natuurlijk komen de Fransen er het best vanaf op de Tapisserie; de opdrachtgever was bisschop Odo van Bayeux, de halfbroer van Willem de Veroveraar. Waarbij het interessant is om te bedenken dat het borduurwerk werd gedaan in Engelse ateliers. Die waren in heel Europa vermaard om hun naald-en-draadtechnieken, het *opus Anglicanum*.

Schloss Neuschwanstein

Laat een kind een kasteel tekenen en het resultaat is vier torens en een muur met kantelen. Laat een strandganger met schep een kasteel bouwen en hij graaft een slotgracht met daarbinnen zandtorens en muren met kantelen. Laat een Amerikaan een kasteel ontwerpen en je krijgt een fantasiebouwwerk met torens in Spaans-Moorse stijl, een middeleeuws kerkfront, een islamitische erker en een Romeins zwembad.

Tenminste, als de opdrachtgever William Randolph Hearst heet. De puissant rijke krantenmagnaat bouwde in samenwerking met de architecte Julia Morgan tussen 1919 en 1947 zijn eigen kasteel op een berg bij San Simeon aan de Californische kust. 'La Cuesta Encantada', De Betoverde Heuvel, noemde Hearst zijn *pet project*, dat een catalogus moest worden van alle bouwstijlen die hij op zijn reizen in de Oude Wereld was tegengekomen. Om iedere hoek wacht de bezoeker een verrassing; je kunt je levendig voorstellen dat het landgoed in de jaren dertig en veertig een populair gastenverblijf voor de jetset en dertig jaar later een veelbezochte

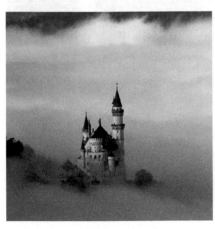

Schloss Neuschwanstein (1869–1892)

319

attractie voor de toeristen zou worden. Filmregisseur Orson Welles liet zich erdoor inspireren bij de vormgeving van het landgoed Xanadu dat in *Citizen Kane* bewoond wordt door de Hearst-achtige titelheld.

Hearst Castle, zoals de 'ranch' van WRH (1863–1951) tegenwoordig heet, is de gaafste manifestatie van de Amerikaanse hang naar het Europese kasteel – een fascinatie die sommige rijkaards ertoe aanzette om een compleet slot uit Frankrijk of Groot-Brittannië aan te kopen en in losse onderdelen naar Amerika te transporteren. Maar niet alleen Amerikanen stortten zich op het middeleeuwse slot; in de 19de en vroege 20ste eeuw bouwde de Europese adel onder invloed van de romantiek aan de lopende band nepkastelen, soms in neogotische stijl, zoals het spectaculair sombere Castle Drogo in Dartmoor, soms met verbluffende renaissance-gevels zoals Castelul Peleș in de Roemeense Karpaten.

Het middeleeuwse kasteel is een succesconcept, en dat bleef het zelfs nadat de oorspronkelijke functie – bescherming tegen aanvallen van buitenaf – teloor was gegaan. Toen in de 16de eeuw krachtige kanonnen zelfs metersdikke muren in puin bleken te kunnen schieten, raakte het versterkte woonhuis slechts eventjes uit de mode. Al in de 18de eeuw bouwden edellieden en gekroonde hoofden in alle hoeken van Europa kapitale woon-

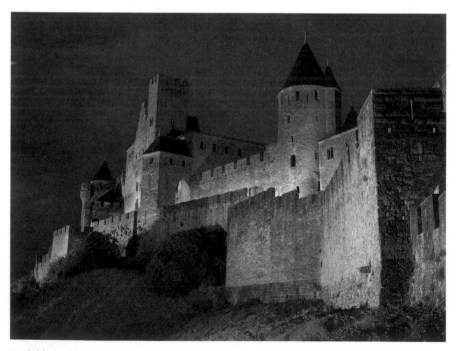

De dubbele stadsmuur van Carcassonne (13de eeuw)

huizen, zoals Het Loo bij Apeldoorn, de Frederiksborg in Denemarken en Castle Howard (bekend uit de televisieserie *Brideshead Revisited*) in Yorkshire. Een kasteel was geen noodzaak meer maar een statussymbool, en in sommige gevallen (Versailles!) zelfs een uitdrukking van het koninklijk gezag. *L'état, c'est le château.*

Je zou denken dat het kasteel iets is van alle tijden en alle culturen, maar geloof het of niet, het is typisch Europees, en – als je het definieert als een door muren beschermde adellijke residentie – ontwikkeld in de Middeleeuwen. Forten en versterkte nederzettingen bestonden al in de bronstijd, van Mesopotamië tot China; en *castella*, legerforten, werden vanaf het begin van de christelijke jaartelling overal in het Romeinse Rijk gebouwd. Maar het was pas met het wegvallen van het centrale gezag na Karel de Grote, in de 9de eeuw, dat de belangrijkste feodale heren begonnen met het bouwen van hun eigen versterkte koninkrijkjes. Aanvankelijk van hout, en vaak op een heuvel (de zogenaamde *motte*); voorzien van een ringmuur en als er serieus werd gewoond van een stenen donjon met verschillende verdiepingen. Binnen een paar eeuwen was er sprake van een bouwhausse en werden de constructies, met diverse slotgrachten, driedubbele muren en kantelen (een met de kruisvaarders mee terug genomen nieuwigheid) steeds geraffineerder. Hele dorpen konden vervolgens buiten de muren ontstaan, ook weer voorzien van verdedigingswerken, totdat je op een gegeven moment eindigde met iets als Carcassonne in de Languedoc: een stadje in de vorm van een kasteel rondom een kasteel.

Zoals zovele kastelen die hun functie hadden verloren, was Carcassonne in de 19de eeuw vervallen tot een ruïne en werd het gered dankzij de herwaardering van de Middeleeuwen die een gevolg was van de romantiek, of meer precies van de populariteit van historische romans à la Walter Scott. Vanaf 1844 werd het kasteel cum annexis gerestaureerd door Eugène Viollet-le-Duc, een architect die vooral bekend was wegens zijn voorliefde voor neogotiek. Viollet-le-Duc zou veel meer kastelen rigoureus opkalefateren, maar hij gebruikte altijd een bestaand kasteel als basismateriaal; Frankrijk had daar meer dan genoeg van. In Beieren lag dat anders, althans volgens de kunstminnende koning Ludwig II (1845–1886), die op een reis door Frankrijk onder de indruk was geraakt van Versailles en het door Viollet-le-Duc gerestaureerde Pierrefonds in Picardië. Vanaf 1869 spendeerde hij een fortuin aan de bouw van drie gloednieuwe kastelen: Neuschwanstein, de Versailles-kloon Herrenchiemsee en het rococo-paleis de Linderhof.

Het was de quasiromaanse grandeur van Schloss Neuschwanstein in Zuid-Beieren die het ideaalbeeld van het middeleeuwse kasteel over de wereld verspreidde. De spectaculaire ligging op een rots, de witte muren en donker-

blauwe daken, het woud van spitse torens – alles aan het kasteel dat Ludwig maar 170 dagen zou bewonen was even sprookjesachtig. Toen Walt Disney voor zijn versie van het verhaal van Doornroosje naar het perfecte kasteel zocht, hoefde hij niet lang naar een voorbeeld te zoeken. Sinds 1955 ligt de Schone Slaapster in alle Disneylandparken in een fantasievariatie op een 19de-eeuws fantasiekasteel.

Middeleeuwse stedebouw

De bovenstad van Carcassonne geldt als het mooiste voorbeeld van middeleeuwse stedebouw in Europa: gegroeid rondom een burcht en een kathedraal – en daarom met smalle, bochtige straatjes – en versterkt met hoge (dubbele) muren. Hoewel er natuurlijk sprake is geweest van stadsplanning (door graven en bisschoppen), maakt het geheel de indruk organisch tot stand gekomen te zijn – een belangrijk verschil met steden die door de Romeinen op basis van een schaakbordpatroon zijn gesticht, en ook met bijvoorbeeld de (nieuwe) steden in andere continenten dan Europa. Denk aan New York City of Washington, D.C., en je begrijpt waarom Amerikaanse toeristen hier verlekkerd door het middeleeuwse

Matthias Merian de Oude naar Joseph Plepp, *De hoofdstad Bern in vogelvlucht*, illustratie in *Topographia Helvetiae, Rhaetiae et Valesiae* (1642)

stratenplan van Bern, Brugge, San Gimignano of Tallinn lopen.

Een nieuwe stad in de Middeleeuwen begon met een nederzetting aan een rivier of een andere strategische plaats, vaak in de buurt van een kasteel of een kerk, waar boeren hun producten kwamen verhandelen en kooplieden bij elkaar kwamen. Van de plaatselijke heerser kon zo'n dorp met ambitie stadsrechten krijgen en daarmee de toestemming om verde-digingsmuren te bouwen. Zo ontstond de ommuurde stad, die tot de late 19de eeuw in Europa de norm was. De moderne tijd, het toegenomen verkeer en twee wereldoorlogen hebben de meeste steden inmiddels onherken-baar veranderd; maar wie naar Praag, York of Regensburg gaat, kan nog steeds een goed beeld krijgen van de bouwkundige charme van de Europese stad in de Late Middeleeuwen.

De Sixtijnse Kapel

In een oude *Peanuts*-strip van Charles M. Schulz staat een meisje bij een bak-stenen muur. 'Ik haat het om een *nobody* te zijn,' zegt ze tegen niemand in het bijzonder; 'ik wou dat ik een grote tv-ster was.' Terwijl ze zich omdraait en wegloopt, voegt ze daaraan toe dat ze niet naar school zou hoeven als ze een diva was. Op het laatste plaatje zie je een tekstballonnetje uit de muur komen: 'Ik was ook liever de Sixtijnse Kapel geweest, meisje, maar dat zat er niet in.'

De Vaticaanse kapel van paus Sixtus IV, gebouwd tussen 1477 en 1480 en daarna versierd door de grootste schilders van de Renaissance, geldt als het summum van de westerse kunst. 'Zonder de Sixtijnse Kapel gezien te hebben, kan men zich geen werkelijke voorstelling maken van wat één mens vermag,' schreef Goethe in zijn *Italienische Reise*, en velen zeiden het hem na. (En vóór, want de beschildering van de kapel waarin de kardinalen de nieuwe paus kiezen was een instant-succes). Het gebouw – met de maten van de verwoeste Eerste Tempel van Jeruzalem, 13,4 x 40,3 x 20,7 meter – is zó beroemd geworden dat andere kunst eraan wordt afgemeten: de grot met rotstekeningen in Altamira is 'de Sixtijnse Kapel van de prehistorie'; het album *Sgt. Pepper's Lonely Hearts Club Band* van The Beatles is 'de Sixtijnse Kapel van de popmuziek' en *Never Mind the Bollocks* die van de punk. Vele details uit de fresco's, van de vinger van God in *De schepping van Adam* tot de vertwijfelde zondaar-met-de-hand-voor-zijn-oog in *Het Laatste Oordeel*, behoren tot de mec-canodoos van de populaire cultuur en komen terug in moderne schilderijen, spotprenten, films en boeken.

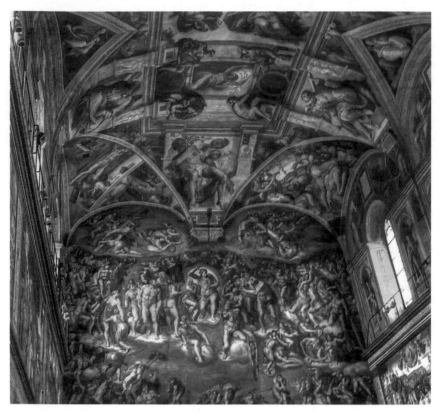

Gedeelte van Michelangelo's fresco's op het plafond van de Sixtijnse Kapel (1508–1512) en van zijn *Laatste Oordeel* op de westwand (1535–1541), Musei Vaticani, Vaticaanstad

De ene mens over wie Goethe het had, was Michelangelo Buonarroti (1475–1564), de *uomo universale* uit Florence die meer dan elfhonderd vierkante meter plafond en muur van de Sixtijnse Kapel voor zijn rekening nam. Pech voor de grote schilders vóór hem – Signorelli, Rosselli, Michelangelo's eigen leermeester Ghirlandaio – die op de zijwanden niet onverdienstelijk de levens van Mozes en Jezus hadden verbeeld. Zonder Michelangelo's interpretaties van de bijbelboeken Genesis en Apocalyps zou alle aandacht van de toeristen vandaag de dag uitgaan naar meesterwerken als Perugino's *Christus overhandigt de sleutels aan Petrus* (met opdrachtgever Sixtus IV als de heilige hemelbewaarder) of Botticelli's *Beproevingen van de jonge Mozes* (met de roodharige schoonheid die Marcel Proust inspireerde tot de femme fatale Odette in *Un amour de Swann*).

Maar Michelangelo heeft de concurrentie weggevaagd. In een enkel geval zelfs letterlijk, want toen hij op verzoek van paus Paulus III tussen 1535 en 1541 de westwand van de kapel met *Het Laatste Oordeel* beschilderde, moesten daarvoor niet alleen twee ramen en een paar door hemzelf rond 1510 geschilderde *Voorvaderen van Christus* verdwijnen, maar ook twee scènes uit de levens

van Mozes en Christus. Dat er ook geen plaats meer was voor twee van de tien kapitale wandkleden die Rafaël twintig jaar eerder voor de kapel had gemaakt, was minder erg, aangezien de originelen daarvan bij de grote plundering van Rome door de soldaten van Karel v (1527) verloren waren gegaan. 'Il sacco di Roma' wordt tegenwoordig gezien als het officieuze einde van de Renaissance, maar gelukkig bleven de schilderingen in de Sixtijnse Kapel daarbij onaangetast. De echte schade werd in de loop der tijden aangericht door het roet van kaarsen en wierook, het hemelwater door daklekkages en de zoutuitwasemingen van de bezoekers. Er was vanaf 1980 een restauratie van veertien jaar nodig om de kleuren weer zo fel te krijgen als ze ooit op de natte kalk waren opgebracht.

Toen Michelangelo in 1508 van paus Julius II de opdracht voor het beschilderen van het plafond kreeg, was hij niet enthousiast. 'Ik ben een beeldhouwer, geen schilder,' moet hij gezegd hebben, maar waarschijnlijk voorzag hij een valstrik van zijn grote rivaal Donato Bramante, een pauselijke vertrouweling die hem van zijn baanbrekende werk aan het grafmonument voor de paus probeerde af te houden door hem een onmogelijke opdracht te geven. Bramante maakte ook het ontwerp voor de hangende steiger waarop Michelangelo moest werken, maar die bouwde veiligheidshalve een eigen platform waarop hij staand met het hoofd in de nek (en niet liggend op zijn rug, zoals in de Hollywoodfilm met Charlton Heston) meer dan vier jaar onafgebroken werkte. In omgekeerd chronologische volgorde, van de zondvloed tot de schepping, beschilderde Michelangelo het middengedeelte van het plafond met negen scènes uit Genesis. De randen vulde hij op met heilsscènes uit het Oude Testament (in de hoeken), profeten, sibillen en voorlopers van Christus.

Een kwarteeuw later, Michelangelo was toen zestig, ging hij op herhaling voor Het Laatste Oordeel, een door lapis-lazuliblauw gedomineerde massascène die de wederkomst van Christus verbeeldde. De Heiland is afgebeeld als een jonge god, zonder baard en met een wrekende mimiek. Hij staat tussen de heiligen en de geredden, maar de meeste aandacht gaat uit naar de zondaars die worden afgevoerd naar de hel; het schijnt dat de schilder zich door Dante's 'Inferno' heeft laten inspireren. Oorspronkelijk waren alle figuren naakt, wat controverse veroorzaakte. De pauselijke ceremoniemeester klaagde over obsceniteit die meer bij een openbaar bad hoorde; waarop Michelangelo hem met ezelsoren in de hel vereeuwigde. Maar na de dood van de schilder, en in lijn met het ethisch reveil van het Concilie van Trente (1563), werden alle genitalia kunstig bedekt – door Daniele da Volterra, die aan zijn nijvere werk de bijnaam Il Braghettone, de Broekjesmaker, overhield.

Hoe Michelangelo daartegenover zou hebben gestaan, kun je aflezen aan het zelfportret dat hij bij wijze van handtekening op Het Laatste Oordeel heeft

aangebracht, en wel in de losse huid van de levend gevilde heilige Bartolomeüs: een vermoeid oud gezicht met een uitdrukking van ontzetting en pijn. Maar misschien gaf dat groteske masker gewoon weer hoe hij zich voelde na meer dan tien jaar op de Sixtijnse steigers.

🖉 Le stanze di Raffaello

Niet ver verwijderd van de Sixtijnse Kapel, in de voormalige ontvangstkamers van het Vaticaans Paleis, bevinden zich de andere hoogtepunten van de frescokunst, oftewel het schilderen met verf op natte kalk dat al bij de oude Kretenzers in de 16de eeuw v.Chr. in zwang was. 'De Rafaël-zalen' (*le stanze di Raffaello*) werden geschilderd in opdracht van paus Julius II in 1508–1514 – twee door de jonge Raffaello Sanzio (1483–1520), twee door zijn leerlingen. De halfronde historiestukken, met veel dieptewerking, heldere kleuren en symmetrische composities, hebben ook afzonderlijk faam, zoals *De ontmoeting tussen Leo de Grote en Attila* (het moment, in 452, dat de paus de Hunnen weerhield van een mars op Rome), *De bevrijding van de heilige Petrus* (gekenmerkt door oersimpel chiaroscuro), *De Parnassus* (waarop zich niet alleen de klassieke dichters thuis voelen maar ook Dante en Boccaccio) en natuurlijk *De school van Athene*. Op dit fresco, in de Stanza della Segnatura, wordt de filosofie in al haar glorie afgebeeld, met Plato

Rafaël, *De bevrijding van de heilige Petrus* in de Stanza di Eliodoro (1515), Palazzo Apostolico, Vaticaanstad

en Aristoteles in het midden en alle andere kopstukken van de Griekse filosofie daaromheen. Wie goed kijkt ziet dat de oude wijsgeren soms moderne gelaatstrekken hebben: Archimedes lijkt op de architect Bramante, Protogenes kreeg het gezicht van Perugino, Heraklitos is heel duidelijk Michelangelo, en naast Zoroaster (met bol, helemaal rechts) staat Rafaël zelf – als de legendarische schilder Apelles. Dat mocht; de 27-jarige Rafaël, schepper van onder meer de *Sixtijnse Madonna* (met de schattige engeltjes) en *La fornarina* (halfnaakt en sensueel), had al zo veel bereikt dat hij in heel Europa faam genoot als de man die eigenhandig het schoonheidsideaal van de klassieken naar de moderne tijd had gebracht.

85 ART NOUVEAU / JUGENDSTIL / STYLE MODERNE

De slaoliestijl

Geen stroming uit de kunstgeschiedenis heeft zo veel namen als de art nouveau, die aan het eind van de 19de eeuw in Frankrijk en Groot-Brittannië opkwam. Aanvankelijk werd de collectieve voorliefde voor bloemmotieven en gebogen lijnen simpelweg aangeduid als *style moderne* of *modern style*; maar met de verspreiding ervan over Europa schoten de benamingen als akkerwinde uit de grond. In Duitsland koos men voor jugendstil, naar het grafische tijdschrift *Jugend* uit München dat de stijl enthousiast propageerde. In Italië had men het over *stile Liberty*, naar het Londense warenhuis dat de nieuwe toegepaste kunst internationaal populair maakte. En in Oostenrijk-Hongarije heette de jugendstil *Secession* omdat een aantal nieuwe-kunstenaars – onder wie de schilder Gustav Klimt – zich in 1897 had afgescheiden van het traditionalistische Wiener Künstlerhaus.

Misschien is de art nouveau wel de meest Europese van alle kunst-

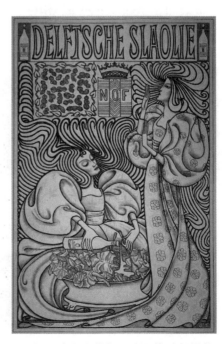

Toorop, reclame-affiche voor Delftsche Slaolie (1893)

stijlen. Er is een *arte nova* in Portugal en een *mloda polska* in Polen, een Glasgow Style in Schotland en een slaoliestijl (zo genoemd naar een reclame-affiche dat Jan Toorop voor Calvé-Delft maakte) in Nederland. Het gaafst bewaarde erfgoed bevindt zich in het Letse Riga, waar rond 1900 veertig procent van het stadscentrum in 'romantische art nouveau'-stijl werd gebouwd, en in het Roemeense Oradea, dat pronkt met een hele voetgangerszone vol jugend-stilarchitectuur. Maar wie dichter bij huis wil blijven kan naar de 1900–gevels van Den Haag of de weelderige huizen van Victor Horta in Brussel, naar de bloemrijke metrostations van Hector Guimard in Parijs, of naar een wille-keurig designmuseum waarin altijd wel jugendstilmeubels, -schilderijen, -glaswerk of -juwelen liggen uitgestald. De art nouveau was een totaalkunst en streefde naar gesamtkunstwerken, dus er is in alle genres voor elk wat wils.

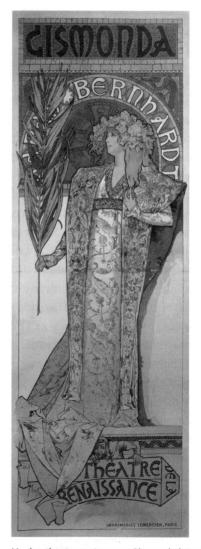

In den beginne was er grafiek. Wie zoekt naar de genesis van de modern style komt uit bij het omslag van het architectuurboek *Wren's City Churches* (1883), een door Arthur Mackmurdo getekend patroon van zwart-witte bloemen dat doet denken aan de golvende vrouwenhaardossen op de koning Arthur-schilderijen van zijn prerafaëlitische tijdgenoten. Maar de doorbraak van de organische vormen kwam met het theateraffiche dat de legendarische actrice Sarah Bernhardt in 1894 liet ontwerpen door de in Parijs werkende Tsjech Alfons Mucha. De langgerekte poster voor het toneelstuk *Gismonda* – Bernhardt in een kleed en tegen een achtergrond met bloemmo-tieven – werd een icoon van een nieuwe stijl die overigens al was voorbereid door de voluptueuze affiches van Henri de Toulouse-Lautrec. Heel even heette de art nouveau zelfs de *style Mucha*.

De kunstenaars van de art nouveau zetten zich af tegen de neostijlen van

Mucha, theaterposter voor *Gismonda* (1894)

de 19de eeuw, en vooral tegen het classicisme. In Engeland werden ze aanvankelijk beïnvloed door de even weelderige als angstaanjagende vrouwenfiguren van de tekenaars van het symbolisme én door de idealen van de Arts & Crafts-beweging: 'terug naar het eerlijke handwerk', 'eenheid door alle kunstvormen heen'. In Frankrijk (en ook in Glasgow, waar de nieuwe kunst zich vooral manifesteerde in de binnenhuisarchitectuur) waren de Japanse kunst en vormgeving een belangrijke inspiratiebron. De gebogen lijnen, het vlakke perspectief en de natuurmotieven van de Japanse houtsneden en meubelontwerpen zag je bij zowel schilders en tekenaars als architecten en vormgevers terug. Net als invloeden uit Arabische kalligrafie en Keltische manuscripten. In de laatste jaren van de 19de eeuw leek iedere vooruitstrevende kunstenaar gebruik te maken van de grillig gebogen lijn, ook wel bekend als het zweepslagmotief.

Zoals alle grote stijlen was de art nouveau een Europese mengcultuur. Typerend genoeg was de vroegste verbreider – en de naamgever – van de nieuwe kunst het Maison de l'Art Nouveau in Parijs, een galerie van een Duitse immigrant. Maar vanaf de Exposition Universelle van 1900 in Parijs, waar de art nouveau aan de wereld getoond werd, veroverde vooral de architectuur in een hoog tempo heel Europa. En omdat er robuust gebouwd werd, met mooie materialen, staan vele hoogtepunten nog steeds fier overeind: de verbluffend gevarieerde woonhuizen van de Cogels-Osylei in Antwerpen-Berchem; het Secessionsgebouw in Wenen, met zijn koepel van gouden bloembladeren; Eliel Saarinens strenge Centraal Station van Helsinki, met zijn gestileerde mensenfiguren die uit de gevel oprijzen; de met spectaculaire sculpturen versierde gebouwen van de Rus Michail Eisenstein in Riga; het Gümüşsu Palas in Istanbul, en natuurlijk de modernistische woonhuizen en La Sagrada Família in Barcelona – hoewel de architect-ontwerper Antoni Gaudí zo'n eigen invulling aan de art nouveau gaf dat hij buiten een normale opsomming zou moeten vallen.

Niemand heeft een hekel aan jugendstil, en dat is waarschijnlijk ook de reden dat hij zich in het begin van de 20ste eeuw over de hele wereld kon verspreiden – tenminste, totdat de machine-esthetiek en het *form follows function* van het modernisme de overhand kregen. In Melbourne, Montevideo en Buenos Aires werd de art nouveau geïntroduceerd door Spaanse en Italiaanse immigranten; in Chicago en New York door de architect Louis Sullivan en de glaskunstenaar Louis Comfort Tiffany. De vazen en *faceted lamps* van Tiffany, zoon van de naamgever van de beroemde juwelierswinkel aan Fifth Avenue, waren op hun beurt weer van grote invloed op de Amerikaanse art deco van de jaren twintig. Maar dat is een andere, veel minder organische stijl; en een ander, veel minder Europees verhaal.

ⓑ *Der Kuss* (*Liebespaar*)

Het beroemdste schilderij van Oostenrijk hangt in het Weense Belvedere-slot en dateert uit de 'gouden periode' van de symbolist Gustav Klimt (1862–1918). Die gouden periode moeten we letterlijk nemen: in de jaren nul van de 20ste eeuw werkte Klimt veel met bladgoud, in navolging van de Byzantijnse mozaïeken die hij op een reis naar Ravenna had gezien. Op *Der Kuss*, die oorspronkelijk (in 1908) *Liebespaar* heette, schilderde Klimt naar alle waarschijnlijk zichzelf en zijn vriendin in innige omstrengeling op een met bloemetjes bedekte rotspunt. Het gezicht van de man is niet zichtbaar, dat van de vrouw wel. Ze zijn allebei in prachtige gewaden gekleed, en de gouden mantel van de man, versierd met zwarte en witte rechthoeken, omvat ook de vrouw, die in een strakke bloemenjurk op haar

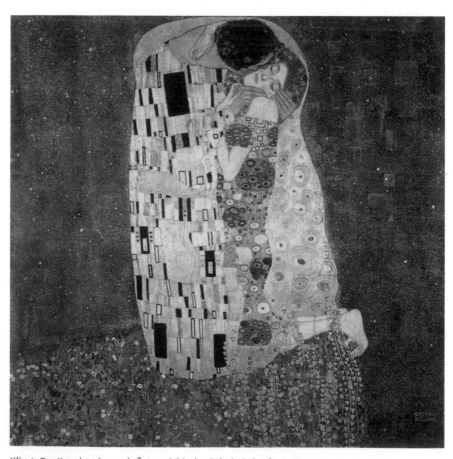

Klimt, *Der Kuss* (1908–1909), Österreichische Galerie Belvedere, Wenen

knieën zit. In de goudbruine ruimte om hen heen zou je een met fijne sterren bedekte hemel kunnen zien. Het vierkante schilderij doet denken aan een oosters kamerscherm. Geheel in lijn met de filosofie van de Secession ligt grote nadruk op de decoratieve elementen: het patroon op de kleren, de bloemen op de rots, de puntjes op de bruine achtergrond. Tegelijkertijd heeft het beeld ook de droomachtige kwaliteiten van het symbolisme, en is het gemakkelijk diep seksueel te 'lezen' met de ogen van Klimts tijd- en stadgenoot Sigmund Freud. Wie het fin de siècle en de jugendstil in één schilderij samengevat wil zien, spoede zich naar het Belvedere.

Stourhead

Grote grasvlaktes en romantische bosschages, doorsneden met wild stromende riviertjes; machtige loofbomen rondom stille meertjes; een klassieke ronde tempel op een kunstmatige heuvel; een waterval op een steenworp afstand van een Chinese pagode. De Englischer Garten in München, bijna vier vierkante kilometer groot en aangelegd aan het eind van de 18de eeuw, oogt en voelt als een lustoord midden in een wereldstad. Het is het prototype van de grote stadsparken die in de 19de eeuw voor de naar frisse lucht snakkende burgerij werden aangelegd en waaraan de New Yorkers Central Park, de Parijzenaars Bois de Boulogne en de Amsterdammers het Vondelpark te danken hebben.

Hoewel... prototype? Zoals de naam van de groene long in München al aangeeft, ligt de oorsprong van dit soort quasinatuurlijke parken in Engeland. Daar werd de *landscape garden* – het begrip 'Engelse tuin' wordt op de Britse eilanden niet gebruikt! – rond 1730 ontwikkeld, als reactie op de door symmetrie gedomineerde *jardin à la française*, waarvan de baroktuinen in Versailles het bekendste voorbeeld zijn. De pionier was de architect William Kent, die na een verblijf in Italië niet alleen geïnspireerd was geraakt door de classicistische villa's van Andrea Palladio, maar ook door de landschappen met ruïnes rondom Rome. Tussen 1724 en 1736 had hij zich beziggehouden met de tuinen rondom Chiswick House ten westen van Londen, waarbij hij elementen van de Franse tuin had aangevuld met 'schilderachtige', informele details: een Ionisch tempeltje in een kring van loofbomen, glooiende gazons, een waterval. Het doel was een geïdealiseerde versie van de natuur, of zoals de dichter en tuinarchitect Alexander Pope het rond die tijd formuleerde: '*All gardening is landscape painting.*'

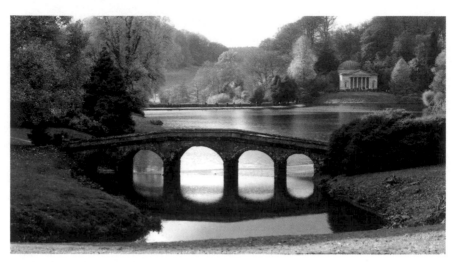

De tuin van Stourhead met de palladiaanse brug, Stourton, Wiltshire

Dat laatste mag je vrij letterlijk opvatten. William Kent, maar ook die andere pionier van de landschapstuin, de Koninklijke Tuinman Charles Bridgeman, werkte voor rijke landeigenaars die zelf de Grand Tour door Italië hadden gedaan en die bovendien fans waren van de arcadische Italiaanse landschappen van Claude Gellée le Lorrain (1602–1682). Diens 'kalme' landschappen met pittoreske ruïnes waren het model voor de Engelse tuinarchitecten; niet zelden kwamen opdrachtgevers met een schilderij van Lorrain aan en zeiden dan: 'Zo zou het moeten worden.' En dus kreeg Rousham House in Oxfordshire een pastorale tuin met een Venusgrot en een aantal klassieke gebouwtjes, en Stowe House in Buckinghamshire een pittoresk park met diverse tempeltjes, een 'palladiaanse' brug en een kant-en-klare ruïne. 'Folly's' worden ze tegenwoordig genoemd.

Het mooiste voorbeeld van *ars artis magistra* ('de kunst is de meesteres van de kunst') is wel de siertuin van Stourhead in Wiltshire. De bankier en amateurtuinarchitect Henry Hoare kwam terug van zijn Grand Tour met een schilderij van Lorrain in zijn bagage: *Landschap met Aeneas op Delos* (1672, zie blz. 334). Hij creëerde een meer door een rivier in de nabijheid van zijn voorvaderlijk huis af te dammen, en omringde dat met exotische bomen en neoklassieke bouwwerken die de sfeer van zijn lievelingsschilderij zo goed mogelijk benaderden. Een effect dat de architectuurcriticus Bernard Hulsman verleidde tot de conclusie: 'Stourhead als Delos, een tuin als een schilderij: eigenlijk was de vroege landschapstuin nauwelijks minder kunstmatig dan de baroktuin – de kunst van de geometrie was vervangen door de kunst van Lorrain.'

Het was de opvolger van Kent en Bridgeman, Lancelot 'Capability' Brown (1716–1783), die de natuur weer de meesteres van de kunst zou laten worden.

De meeste van de 170 tuinen die hij ontwierp (Chatsworth, Blenheim en Burghley zijn de mooiste) gaan vloeiend over in het landschap dat hen omringt. Iets dat hem behalve de hoogste lof – hij werd hoofdtuinier van Hampton Court – ook felle hoon opleverde. Bijvoorbeeld van de hofarchitect William Chambers, een man die juist pleitte voor spectaculaire verfraaiingen. Chambers had tussen 1745 en 1747 in China kennisgemaakt met een informele manier van tuinontwerpen, die vijftig jaar eerder een van de inspiratiebronnen van de eerste *landscape gardeners* was geweest. Voor de botanische tuinen van Kew ontwierp hij een tuin, een huis en een pagode *à la chinoise* (1761), wat een nieuwe en internationaal invloedrijke rage onder tuinarchitecten teweegbracht.

Eind 18de eeuw was de Engelse tuin hip, en wat misschien nog belangrijker was: hij was goedkoper dan een Franse, die veel meer mankracht en onderhoud vergde. Nog voordat Chambers' Chinese folly's het continent (en dus ook de Englischer Garten in München) bereikten, had de landschapstuin zich al over Europa verspreid – mede dankzij de preromantische filosoof Jean-Jacques Rousseau, die een bewonderaar was van Stowe Gardens en zich liet begraven in de naar zijn idealen vormgegeven tuin van het Picardische Ermenonville (1778). Vijf jaar eerder had graaf Leopold III van Anhalt-Dessau een Engels park in Wörlitz laten aanleggen, terwijl tsarina Catharina de Grote de Engelse stijl toepaste rondom haar paleis in Tsarskoje Selo bij Sint-Petersburg – inclusief een Chinees dorpje en een palladiaanse brug. Maar het overweldigende succes van de Engelse landschapstuin werd vooral gedemonstreerd door wat er gebeurde in Versailles, het brandpunt van het barokke tuinieren. Een paar jaar voor het uitbreken van de Franse Revolutie werd daar rondom het kleine Trianon-paleis een landschapsparkje met een Romeinse tempel aangelegd. Iets verderop bouwde men een eftelingdorp voor Marie

'Le Hameau de la Reine' (1782–1783), het eftelingdorp van Marie Antoinette in de Franse tuin van Versailles

Antoinette, een handvol nepboerderijen waar de Franse koningin 'terug naar de natuur' kon gaan – tussen de kunstmatige waterpartijen, de romantische folly's en de geparfumeerde schapen.

🎨 Landschapsschilderkunst

Toen de schilderijen van Lorrain – en in mindere mate die van zijn iets oudere landgenoot Nicolas Poussin – *le dernier cri* werden onder Engelse aristocraten, was het landschap als zelfstandig genre al meer dan een eeuw oud. Als wanddecoratie ging het zelfs meerdere millennia terug, tot de frescoschilders uit Minoïsch Griekenland of, iets recenter, die uit het Romeinse Rijk. In de Middeleeuwen was het uitzicht op de natuur ondergeschikt aan het onderwerp van de voorstelling, bijvoorbeeld in de boekverluchting (getijdenboeken!) en in de olieverfschilderijen-met-doorkijkjes van de Vlaamse Primitieven. Bij Da Vinci en Dürer werd het getekende of geaquarelleerde landschap een manier om je vaardigheden te oefenen, tot het tegen het einde van de 16de eeuw in de schilderijen met klassieke ruïnes van Annibale Carracci op zichzelf kwam te staan.

Het waren de italianisanten, noordelijke kunstenaars die naar het zuiden

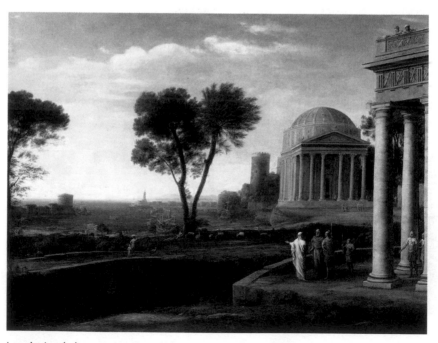

Lorrain, *Landschap met Aeneas op Delos*, National Gallery, Londen

trokken, die de technieken van het schilderen van klassieke landschappen mee naar huis namen, en zo de basis legden voor de bloeiende landschapsschilderkunst in de 17de-eeuwse Nederlanden. Schilderijen van Hendrick Avercamp (ijsscènes), Jan van Goyen (riviergezichten), Hendrik Cornelisz Vroom (zeeslagen), Philips Koninck (oeverlandschappen), Jacob van Ruisdael ('haarlempjes') en vele anderen verkochten als warme broodjes en gaven het genre een populariteit die pas weer geëvenaard zou worden in de 19de eeuw, toen de School van Barbizon en de Franse impressionisten het geschilderde landschap een nieuwe bloeiperiode gaven.

De walsen van Strauss

De Donau, na de Wolga de grootste rivier van Europa, is bijna drieduizend kilometer lang en stroomt door (of langs) tien landen. 'An der schönen blauen Donau', de wals die Johann Strauss junior aan de rivier wijdde, wordt ieder jaar op 1 januari beluisterd en bekeken door een miljard mensen in 56 landen. Het tien minuten durende orkeststuk is een van de traditionele toegiften op het al even traditionele Weense Nieuwjaarsconcert, dat sinds 1941 door de Wiener Philharmoniker in de Musikverein wordt gegeven en sinds 1959 'in Eurovisie' wordt uitgezonden. Te bekijken vóór het skischansspringen in Garmisch-Partenkirchen, met de kwijnende oliebollen en futloze champagneresten van oudejaarsavond onder handbereik.

Een antikatermiddel in driekwartsmaat, dat is het Eurovisienieuwjaarsconcert, met zijn vaste elementen, smaakvol in beeld gebracht: de rustgevende maar zwierige walsen van vader, zoon en (aangetrouwde) familie Strauss; de weelderige beelden van het ballet van de Staatsopera in het barokslot

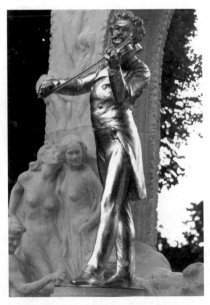

Verguld koperen beeld van Johann Strauss junior, onderdeel van Edmund Hellmers *Johann-Strauss-Denkmal* (ca. 1920), Wenen

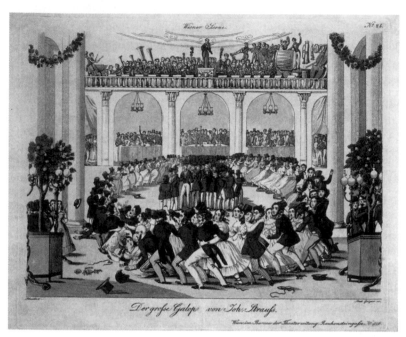

Andreas Geiger naar Johann Christian Schoeller, *Der große Galopp von Joh. Strauß [senior]* (1839)

Schönbrunn; het *world peace*-toespraakje van de ieder jaar wisselende dirigent; de in koor uitgesproken nieuwjaarswens van het orkest ('*Prosit Neujahr!*'); en ten slotte de toegiften, met soms 'Tritsch-Tratsch Polka' of 'Pizzicato Polka', maar altijd 'An der schönen blauen Donau' en 'Radetzky Marsch' van vader Strauss, waarbij de dirigent zich omdraait en het publiek – o gruwel, o toppunt van burgerlijkheid, o camp – gaat meeklappen.

Naar de Radetzkymars is een roman genoemd, het meesterwerk uit 1932 van Joseph Roth over de ondergang van het Oostenrijks-Hongaarse keizerrijk; een vader-en-zoon-epos waaruit de verkalking en de schijnharmonie in de veelvolkerenstaat van keizer Frans Jozef naar voren komen, met de mars van Strauss senior als symbool voor het dansen op de vulkaan aan het begin van de 20ste eeuw. 'An der schönen blauen Donau' (in het Engels bekend als 'The Blue Danube') is nog veel vaker als symbool gebruikt: voor de statige gemaniereerdheid van Wenen, voor de pracht en praal van de Dubbelmonarchie, en voor de Europese beschaving in het algemeen. De Amerikaanse filmregisseur Stanley Kubrick zette de wals onder een van de eerste scènes van zijn sciencefictionklassieker *2001: A Space Odyssey*, ter illustratie van het behoedzame aanmeren van een ruimtevaartuig bij het moederschip. Charme, gratie, stijl, als opmaat voor een diep pessimistische film.

De walsen van Strauss, vooral die van Johann junior (1825–1899), worden tegenwoordig geïnterpreteerd als schijnzoet – 'sneeuwballen met een steen

erin', zoals Joyce Roodnat ze ooit in het Cultureel Supplement van *NRC Handelsblad* omschreef. De muziek klinkt de invoelende luisteraar niet braaf of klef in de oren, maar opzwepend en onderdrukt zinnelijk. Ongeveer zoals de Straussen haar moeten hebben bedoeld. De wals was van oorsprong een Zuid-Duitse contactdans die het vormelijke groepsdansen had verdrongen en in de 18de eeuw ook aan de hoven van Europa populair werd. Toen vader Strauss in 1804 werd geboren, was de Oostenrijks-Hongaarse hoofdstad het centrum van de Weense wals, gekenmerkt door een sterke nadruk op de eerste tel en een hoofdrol voor de viool. Én door felle concurrentie tussen de uitvoerders, want terwijl Strauss senior moest opboksen tegen zijn leermeester Joseph Lanner, zo wilde Strauss junior zich ontworstelen aan de vader die zijn moeder had verlaten. Al op negentienjarige leeftijd richtte hij zijn eigen dansorkest op, en bond hij – als in een Weense versie van de Bert Haanstra-film *Fanfare* – de strijd aan met de kapel van zijn vader. Toen zijn vader in 1849 overleed, was hij de onbedreigde *Walzerkönig*.

Strauss Sohn danste niet, maar hij swingde wel mee. Als *Stehgeiger* met zijn viool in zijn hand en een militair georganiseerd orkest achter zich veroverde hij de wereld: de concertzalen van Berlijn, Parijs en Londen, het hof van de tsaren in Petersburg, de theaters in Boston, Massachusetts. Het is een carrière – en een theaterpersoonlijkheid – die perfect is gekopieerd door de Maastrichtse violist en dirigent André Rieu, die met zijn Johann Strauss Orchestra, zijn stadiontournees en zijn wienermelange van walsen en polka's zelfs Australië en Zuid-Afrika heeft veroverd. Met één belangrijk verschil: kennen wij Johann Strauss jr. van zijn 165 walsen en elf operettes (*Die Fledermaus!*), de Nederlandse Walsenkoning dankt zijn bekendheid aan de muziek van anderen. Hij werd beroemd met zijn versie van de 'Tweede Wals' uit de *Suite voor variété-orkest* van Sjostakovitsj (en zijn optreden in een reclame met stoomwals).

Music for the millions – ook dat is zoals Strauss het bedoeld heeft. Voor een concert in 1892 liet hij een affiche ontwerpen met een muze die danst met een wereldbol in haar armen, en met de wervende aansporing '*Seid umschlungen, Millionen!*'; een tekst die overigens afkomstig is uit Schillers 'Ode an die Freude' (die Beethoven weer inspireerde tot het slotkoor van zijn Negende Symfonie). Eén keer per jaar, tijdens het Eurovisienieuwjaarsconcert, gebeurt dat in de praktijk, en kunnen we allemaal verstrengeld zijn met de hoogmis van de Weense walscultuur. Inclusief het alternatieve Europese volkslied 'An der schönen blauen Donau', de ode aan een rivier die vaker bruin dan blauw is en die opvallend genoeg in alle Duitstalige landen bekendstaat als Schwarzer Fluss – omdat ze ontspringt in het Zwarte Woud en uitmondt in de Zwarte Zee.

💿 De 'Tweede Wals' van Sjostakovitsj

De beroemdste wals mag dan 'An der schönen blauen Donau' zijn, er is één onbedreigde runner-up: de 'Wals nr. 2' uit de *Suite voor variété-orkest* van Dmitri Sjostakovitsj (1906–1975), de meest vooraanstaande componist van de Sovjet-Unie. Het slepende muziekstuk, dat makkelijk in het gehoor ligt en zeer dansbaar is, werd in 1991 voor het eerst in het Westen op de plaat gezet – door het Concertgebouworkest onder leiding van Riccardo Chailly – en acht jaar later wereldberoemd gemaakt door de walsenliefhebber Stanley Kubrick, die het gebruikte onder de openings- en slotcredits van zijn 'Weense film' *Eyes Wide Shut*. Het Nederlandse publiek had de 'Second Waltz' toen allang in de armen gesloten, aangezien André Rieu hem had uitgevoerd in de rust van de halve finale in de Champions League 1995 tussen Ajax en Bayern München. De populariteit en bekend-heid van Sjostakovitsj, een componist die de klassieke Russische traditie van Prokofjev en Strawinsky verbond met invloeden uit de late romantiek en de filmmuziek, steeg met sprongen. Die van Rieu ook trouwens; niet lang na zijn landelijke doorbraak speelde hij de hoofdrol in een briljante reclame voor maltbier – als de bestuurder van een stoomwals die op de maat van de 'Wals nr. 2' blikjes inferieur bocht vermorzelde.

André Rieu bij een nieuwjaarsconcert in Keulen in 2010

Totaalvoetbal

Is voetbal kunst? Ik zou het niet durven stellen. Voetbal is sport, wetenschap, economie, amusement, drama, oorlog desnoods, maar kunst? Nee. Natuurlijk is er kunst over voetbal: Andy Warhol die de Duitse *goalkeeper from hell* Toni Schumacher portretteert, een Tsjechisch team dat een klassiek ballet opvoert, films en strips over de WK-finale van 1974, de sublieme foto's van amateur-wedstrijden van Hans van der Meer. En ja, er is kunst van voetballers, zoals de droedelige actieportretten van ex-Roda JC-speler Raymond Cuijpers. Maar

het spel op zichzelf, hoe esthetisch bevredigend ook met die felgekleurde poppetjes op het dito gras, is geen kwestie van wat Van Dale omschrijft als 'het vermogen dat wat in geest of gemoed leeft tot voorstelling te brengen op een wijze die schoonheidsontroering kan veroorzaken'.

Of toch wel? Een decennium geleden verscheen *Brilliant Orange: The Neurotic Genius of Dutch Football*, een boek waarin de Engelsman David Winner zijn bewondering voor het Nederlandse voetbal van de jaren zeventig en tachtig kracht bijzette door het te plaatsen in de Nederlandse kunstgeschiedenis. Het overkoepelende begrip daarbij was 'ruimte'. De ruimte die de voetballers van het Gouden Ajax (1968–1973) en het Nederlands Elftal van het WK '74 zochten en creëerden op het veld – met behulp van vleugelspelers, snel positiespel en 'naar voren verdedigen' – was dezelfde die werd geschapen in de interieurs van Vermeer en de composities van Mondriaan. De efficiëntie, flexibiliteit en speelsheid die door de teams van trainer Rinus Michels (1928–2005) op de mat werd gelegd, had een parallel in de architectuur van de Amsterdamse School en de vormgeving van Total Design in de jaren zestig. Johan Cruijff zag volgens Winner het veld op de manier waarop Saenredam de Nederlandse kerken zag. Zoals de literaire voetbalanalyticus Arjen Fortuin het formuleerde in zijn recensie van *Brilliant Orange*: 'De schoonheid van een Braziliaanse bal-goochelaar is in essentie figuratief, terwijl het Nederlandse voetbal zijn pracht ontleent aan abstracte patronen.'

Ruimte was ook de kern van het 'totaalvoetbal', een bij het Ajax van de jaren zestig ontwikkelde tactiek waarbij iedere speler op ieder moment de rol van een andere speler in het veld kon overnemen. Tegenstanders werd – door middel van oprukkende linies en creatief gebruik van de buiten-spelval – zo veel mogelijk ruimte ontnomen. Verdedigers vielen aan, aanvallers werden middenvelders, de keeper moest meevoetballen en Johan Cruijff, 'de Rembrandt van het voetbalveld' en 'de Nureyev van de groene zoden', was overal tegelijk – en gaf aanwijzingen. 'Orange clockwork' werd dit hoog-waardige positiespel genoemd toen het Nederlands elftal, gegroepeerd rondom Cruijff, Neeskens en Krol, tijdens het wereldkampioenschap

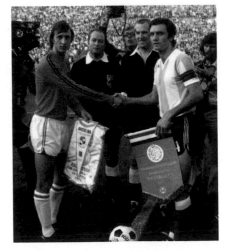

Cruijff wisselt op het WK '74 vlaggetjes uit met de aanvoerder van het Argentijnse elftal, Roberto Perfumo

voetbal van 1974 de wereld ermee verbaasde. Het was een verwijzing naar de oranje shirts van de geolied draaiende Nederlandse ploeg én naar de destijds hippe geweldsfilm *A Clockwork Orange* van Stanley Kubrick; maar ze ging al gauw – net als de speelwijze zelf – een eigen leven leiden in alle landen van Europa. Nog steeds wordt er met ontzag gesproken over *orange mécanique / arancia meccanica / mechaniky pomeranè / kellopeliappelsiini*, zelfs al sneuvelden de langharige totaalvoetballers na zes superieure wedstrijden in de finale tegen West-Duitsland – een nationaal trauma waarover inmiddels meer dan genoeg is geschreven.

Orange clockwork was ontwikkeld door Rinus Michels, de trainer die in 1965 bij Ajax was gekomen en naar eigen zeggen een speelwijze invoerde 'waarbij je probeerde voortdurend zo ver mogelijk van de goal te komen, pressie uit te oefenen zo ver mogelijk van het doel af, en dan dus weer zo snel mogelijk in balbezit te komen' (*de Volkskrant*, 4 juni 1994). Michels kon ook de sterdansers voor dit ballet opstellen: Piet Keizer, Sjaak Swart en de jonge Johan Cruijff, die zich van begin af aan meer als choreograaf en dirigent in het veld gedroeg. Binnen vijf jaar was Ajax vier keer landskampioen, vijf keer bekerwinnaar en twee keer Europacupfinalist. In het jaar dat de eerste Europacupfinale werd gewonnen, 1971, vertrok Michels naar FC Barcelona, dat een van de succesvolste uitvoerders van het totaalvoetbal in het buitenland zou worden. Ajax won nog twee keer de Europacup, in 1972 en 1973, en was de hofleverancier van het team dat een jaar later tijdens het WK grote voetballanden als Uruguay, Argentinië, de DDR en Brazilië over de knie zou leggen.

Het verlies van het Nederlands elftal in de WK-finale in München (2–1, penalty Neeskens, penalty Breitner, winnende goal Müller) deed de ster van het totaalvoetbal alleen maar rijzen. Bij het wonder was nu ook nog het drama gekomen, en de heroïek van het vermeend onverdiende verlies; de Duitsers waren in deze wedstrijd de besten, helaas. Het spel van Holland '74 maakte school, in Spanje en in Engeland en later ook in Italië (de bakermat van het verdedigende catenaccio) en Duitsland (!). *Total football*, waarvoor de fundamenten werden gelegd door het flitsende Hongarije van Puskás in de jaren vijftig, en dat geëvolueerd is tot 'tiki-taka' (snel spel gericht op balbezit), geldt tegenwoordig als de essentie van de voetbalsport, die op zijn beurt een van de succesvolste exportproducten van Europa is. Kunst mag je het misschien niet noemen, maar als cultureel fenomeen – als sportieve utopie zou Winner zeggen – is het totaalvoetbal (*total fodbold, futebol total, totaler Fußball*) onverslaanbaar gebleken.

▦ De Champions League

Lang voor de Europese Unie was er al de Europacup: een door de Union of European Football Associations georganiseerd voetbaltoernooi waarbij de kampioenen van de aangesloten landen uitmaakten wie zich de beste club van het seizoen mocht noemen. De eerste winnaar, in 1956, was Real Madrid, dat ook de vier daaropvolgende edities won en een hegemonie van Zuid-Europese clubs inluidde die tot ver in de jaren zestig zou duren. Van 1970 tot 1984 werd de 'cup met de grote oren' (zo genoemd naar de amfoorachtige vorm) gewonnen door Nederlandse, Duitse en Engelse clubs, en in 1986 en 1991 door clubs uit de enige twee landen van het voormalige Oostblok die aan de Europese competitie mochten deelnemen (Steaua Boekarest en Rode Ster Belgrado). De Val van de Muur, en de instroom van clubs van achter het voormalige IJzeren Gordijn maakten een verandering van de opzet van het Europese toernooi noodzakelijk: vanaf het seizoen 1992/1993 kwamen er voorrondes, groepsfases en uiteindelijk knock-outwedstrijden met veel meer deelnemers – wat er vooralsnog niet toe heeft geleid dat een vertegenwoordiger uit een van de nieuwe voetballanden in de finale van de Champions League terecht is gekomen. Maar meedoen is natuurlijk belangrijker dan winnen. Vooral vóór de winterstop, in de herfstmaanden van elk seizoen, krijg je op dinsdag- en woensdagavonden het idee dat op zijn minst alle voetballiefhebbers van Europa zich verbonden voelen – gelukzalig verenigd in één *national pastime*.

Kopie van Jörg Stadelmanns Champions League Trophy (1967), origineel in bezit van de UEFA

89 DE PROPAGANDAFILM

Triumph des Willens van Leni Riefenstahl

'Natuurlijk vervloek ik de dag dat ik Hitler ontmoette. Ik ben nu 98 jaar, maar nog steeds kan ik geen stap zetten of mensen komen terug op de zeven maanden die ik voor Hitler heb gewerkt. Zeven maanden ja, tijdens het maken van *Triumph des Willens*. Met *Olympia*, mijn film over de Olympische

Spelen van 1936, had Hitler niets van doen; hij wilde niet eens dat ik hem maakte.'

Aldus Leni Riefenstahl tijdens de geruchtmakende presentatie van haar fotobiografie *Fünf Leben* op de Frankfurter Buchmesse van 2000. De Duitse filmster en fotografe, wereldberoemd door haar cinematografisch revolutionaire registratie van de nazipartijdagen in 1934, trok voor de zoveelste keer ten strijde tegen de 'leugens' die over haar verteld werden, of het nu haar vermeend nauwe band met Adolf Hitler was of het verhaal dat ze zigeuners uit de concentratiekampen had laten halen om mee te spelen in haar film *Tiefland*. 'Vijftig procent van wat in de kranten staat is onwaar, en als het over mij gaat is negentig procent gelogen.'

Zelf nam Riefenstahl het ook niet zo nauw met de waarheid. Zo was ze twaalf volle jaren bevriend met de Führer en diens propagandaminister Joseph Goebbels, en maakte ze behalve haar twee meesterwerken ook nog *Sieg des Glaubens*, een documentaire van een uur over de Neurenbergse partijdagen van 1933, en een filmverslag van Hitlers overwinningsparade in Warschau (5 oktober 1939). Daarnaast was in 2000 allang bekend dat Hitler haar persoonlijk had gevraagd om de door het Internationaal Olympisch Comité gecommissioneerde film over de Spelen in Berlijn te draaien. En dat ze Sinti- en Romafiguranten uit kampen bij Salzburg en Berlijn had gerekruteerd voor haar in Catalonië gesitueerde opera-verfilming *Tiefland*, was eveneens publiek geheim.

Helene Bertha Amalie Riefenstahl (1902–2003) was dus 'fout' tijdens de oorlog – of op zijn minst een rasopportuniste die volop gebruikmaakte van de kansen die de nazi's haar, als beginnende regisseur na een carrière als actrice in B(erg)-films boden. Ze was geen Louis-Ferdinand Céline, die naast zijn vernieuwende romans rabiaat antisemitische pamfletten publiceerde, maar ze werd na de Tweede Wereldoorlog onderwerp van een vergelijkbare controverse: kun je iemand wel bewonderen om zijn kunst als hij verwerpelijke dingen op zijn geweten heeft? Natuurlijk, die zaken moet je

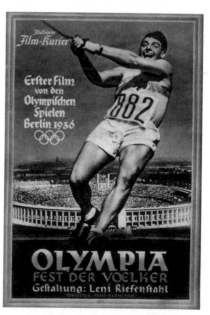

Filmposter voor *Olympia Fest der Völker* (1938), het eerste deel van Riefenstahls film over de Olympische Spelen

scheiden, vond bijvoorbeeld de filmhistoricus Kevin Brownlow, die Riefenstahl bij haar optreden in Frankfurt inleidde. Hij noemde de verkettering van 'de laatste overlevende der filmpioniers' hypocriet: 'Niemand heeft Ingmar Bergman nagedragen dat hij lid was van de Zweedse nationaal-socialistische partij; of Winston Churchill dat hij Hitler in het midden van de jaren dertig prees. Maar mevrouw Riefenstahl mocht na de oorlog niet meer filmen, alsof zij de Tweede Wereldoorlog in haar eentje begonnen was.'

Riefenstahl bij het filmen van *Olympia* (1938) tijdens de Olympische Spelen van 1936

En dat terwijl Riefenstahl met *Triumph des Willens* en *Olympia* de film- en zeker de documentairekunst op een hoger plan had gebracht. Ze was de koningin van de lage (heroïek suggererende) standpunten, ze monteerde camera's op rails om atleten in beweging te kunnen filmen, ze maakte creatief gebruik van tegenlicht, telelenzen, snelle montage en slowmotion – allemaal vernieuwingen die nog steeds de kenmerken zijn van politiek en sport in beeld. En niet alleen daarvan: een paar jaar geleden bekende Paul Verhoeven tegenover zijn ghostwriter Rob van Scheers dat hij in zijn sciencefictionepos *Starship Troopers* (1997) flink had geciteerd uit *Triumph des Willens*: 'In een film bedoeld als parodie op totalitaire regimes, kwam die stijl goed van pas.'

Riefenstahl was net als de Amerikaan D.W. Griffith (*Intolerance*, 1916) en de Rus Sergej Eisenstein (*Pantserkruiser Potjomkin*, 1925) een pionier van de propagandafilm, maar ze was veel meer: een kunstenaar die als geen ander het menselijk lichaam kon verheerlijken; een regisseur van massascènes die hun schaduwen vooruitwierpen naar de openingsceremoniën van de Olympische Spelen van Moskou, Los Angeles, en Beijing; een *auteur* die bij haar belangrijkste films regisseur, producer, scenarist én actrice was (in deel 1 van *Olympia* heeft ze een naaktrolletje); een kat met negen levens die na haar *Berufsverbot* een tweede carrière begon als (natuur)fotografe; een feministisch rolmodel omdat ze de eerste regisseuse van naam was. Geen wonder dat sterke vrouwen als Jodie Foster en Madonna in de jaren negentig hebben gevochten om de filmrechten van haar autobiografie.

'Ik was de beste zondebok voor de misdaden van het naziregime, omdat mijn films de beste waren uit die afschuwelijke periode,' placht Riefenstahl te zeggen. Maar eigenlijk is ze na de jaren vijftig eerder verheerlijkt dan

verguisd. En natuurlijk kreeg ze uiteindelijk te maken met een *backlash*. In een fijn tegendraads stuk in *de Volkskrant* ('Hup, weer Hitler van onderen', 15 augustus 2002) stelde de filosoof en filmer Jurriën Rood dat de reputatie van Riefenstahl gebaseerd is op misvattingen: veel van haar zogenaamd iconische beelden (Hitler die in zijn vliegtuig vanuit de wolken in Neurenberg neer-daalt, streng gechoreografeerde massa's, het olympisch vuur dat van Olympia naar Berlijn wordt gebracht) waren *mutatis mutandis* cliché in de kunstfilm van de jaren twintig, terwijl haar stilistische vernieuwingen al bekend waren uit de films van Eisenstein en de Duitse expressionisten. Vier jaar later hakte de critica Judith Thurman in *The New Yorker* in op Riefenstahls 'veelbeteke-nende inzoomen op wolken, mist en beeldhouwwerk' en op de 'vervelende eenvormigheid' van haar reactieshots. Net als Jurriën Rood betwijfelde ze of de bewonderaars van *Triumph des Willens* (110 minuten) en *Olympia* (twee delen, samen bijna drieënhalf uur) de films wel eens in hun geheel hadden gezien.

De criticasters hebben een punt, maar misschien ligt Riefenstahls groots-heid enerzijds in het feit dat ze de cinematografische vernieuwingen van de jaren twintig en dertig bij een groot publiek populair wist te maken, én anderzijds in die paar onvergetelijke beeldsequenties. Niet voor niets waren fragmenten uit haar films in de eerste kwarteeuw van het VPRO-programma *Zomergasten* de populairste verzoekjes.

(◖◍◗)) *Pantserkruiser Potjomkin*

Pas in de jaren tien van deze eeuw viel *Pantserkruiser Potjomkin* uit de top-tienlijstjes met beste films aller tijden. Wat niets afdoet aan de invloedrijke kwaliteit van de bijna negentig jaar oude, zwijgende film die de Letse Rus Sergej Eisenstein (1898–1948) maakte over een opstand tegen de tsaar in 1905. 'Iedereen zonder vaste poli-tieke overtuiging kan een bolsjewiek worden na het zien van deze film,' meende Hitlers propagandaminister Goebbels, die een van de velen was die *Potjomkin* vooral waardeerden om de manier waarop de politieke boodschap – de tsaar was een onderdrukker, de muiterij van het oorlogsschip meer dan gerechtvaar-digd – erin werd geramd. Eisenstein maakte daarbij volop gebruik van 'dynamische juxtapositie' oftewel montage: het aan elkaar snijden van contrasterende beelden om zo een bepaalde emotie bij de kijker op te wekken. Het beroemdste voorbeeld daarvan in *Potjomkin* is de scène waarin tsaristische ordetroepen de trappen naar de haven van Odessa schoonvegen. Je ziet een baby in een kinderwagen (die overigens de trappen is afgedenderd nadat zijn moeder is neergeschoten) – *cut*; je

Still uit Eisensteins *Pantserkruiser Potjomkin* (1925)

ziet een kozak die erop inhakt – *cut*; je ziet een verpleegster die in de buurt staat met een van angst en gruwel vertrokken gezicht onder het bloed; je vult zelf aan wat er in de tussentijd is gebeurd. De trappenscène, die in werkelijkheid nooit plaatsvond, werd een van de beroemdste momenten uit de filmgeschiedenis – geciteerd en geparodieerd in onder meer *The Music Box* (Laurel & Hardy), *Love and Death* (Woody Allen) en *The Untouchables* (Brian De Palma). De schilder Francis Bacon, bekend om zijn verwrongen portretten, beschouwde het beeld van de geluidloos schreeuwende vrouw als de katalysator van zijn werk.

Het toneel en de verhalen van Tsjechov

Is er geen Shakespeare, dan is er wel Tsjechov. Wie in september de programma's van de verzamelde toneelgezelschappen doorneemt, stuit steevast op een of meer stukken van de Engelsman en de Rus. Hun drama's behoren tot het ijzeren repertoire en kunnen door iedere regisseur op een verschillende manier geïnterpreteerd worden; ze zijn een vuurwerk van taal en psychologie en een uitdaging voor de spelers. Zoals Ian McKellen, een van de *grand old men* van het Britse toneel, placht te zeggen: 'Acteurs klimmen tegen Tsjechov

op als tegen een berg, vastgeknoopt aan elkaar en samen delend in de glorie mochten ze ooit de top bereiken.'

Shakespeare schreef 38 tragedies en komedies; de reputatie van Anton Pavlovitsj Tsjechov is gebaseerd op een handvol eenakters (waaronder *De beer*, 1888), drie vroege meesterwerken (*Platonov, Ivanov, Meeuw*) en drie stukken die de toneelliteratuur hebben veranderd: *Oom Wanja* (1899), *Drie zusters* (1901) en *Kersenboomgaard* (1904, meestal vertaald als 'De kersentuin'). Dat Tsjechovs toneelproductie relatief klein is, komt doordat hij het theater er eigenlijk bij deed. Tussen zijn literaire debuut in 1880 en zijn overlijden aan de gevolgen van longtuberculose in 1904 schreef hij vijfhonderd verhalen van weemoed en verlangen die ten minste zo invloedrijk waren als zijn toneelwerk. Juweeltjes als 'De zoen' (een man ziet zijn leven veranderd door een per vergissing ontvangen zoen), 'Verloofd' (een meisje ontsnapt aan haar kleinsteedse milieu) en 'De dame met het hondje' (overspel en onbehagen) inspireerden vele generaties *short story writers* van Franz Kafka tot Katherine Mansfield en van Raymond Carver tot Alice Munro.

Tot 1892 praktiseerde Tsjechov bovendien als arts, iets wat hem ongetwijfeld inspiratie verschafte voor zijn aanvankelijk vooral komische verhalen. Sommige van zijn schetsen, vooral die in de eerste persoon enkelvoud, lezen als de ontboezemingen van een patiënt bij de dokter. Tsjechov legt de drama's bloot in de levens van ploeterende provincialen en gedesillusioneerde nostalgici, zonder dat hij de menselijke ziel pretendeert te doorgronden. 'De ziel van een ander is duisternis,' verzuchtte Tsjechov in 1898 in een van de vele brieven die hij naar vrienden en familie stuurde. En tien jaar eerder: 'Het is niet de taak van de psycholoog om te begrijpen wat hij niet begrijpt. En het is zeker niet zijn taak te doen alsof hij begrijpt wat niemand begrijpt. [...] Alles weten en alles begrijpen doen alleen domkoppen en kwakzalvers' (vert. Karel van het Reve).

Veel blijft ongezegd in het werk van Tsjechov; hij is een meester van wat tegenwoordig wordt aangeduid als de *zero ending*, handeling zonder climax. Hoewel juist de laatste zin van een Tsjechov-verhaal de adem kan doen stokken, bijvoorbeeld die van 'De dame met het hondje': 'En het kwam hem voor dat heel binnenkort de oplossing gevonden zou zijn, en dat er dan een nieuw, prachtig leven zou aanbreken; en beiden was het duidelijk dat het einde nog lang niet in zicht was en dat het allermoeilijkste en lastigste nog maar net begon.' Een beter leven wenkt voor de personages van Tsjechov, maar dat loopt steevast op een teleurstelling uit – op verveling, dronkenschap, armoede, lelijkheid, provincialisme.

Tsjechovs onderwerpen zijn zwaar en somber, maar hij slaagt erin om ze met lichtheid en humor te behandelen. Soms zó subtiel dat zijn publiek zich

vertwijfeld afvraagt of hij zijn werk tragisch of komisch heeft bedoeld. Dat was al zo bij zijn beroemdste toneelstuk *Kersenboomgaard*, over een aristocratische Russische familie die het niet kan opbrengen zich aan te passen aan de moderne tijd. De eerste opvoering van het stuk werd geregisseerd door de later via Lee Strasberg in Hollywood verafgode Konstantin Stanislavski. Toen de doodzieke Tsjechov een kijkje kwam nemen bij de repetities was hij geschokt door de 'huilerigheid' van de regie; van de komedie die hij naar eigen zeggen had geschreven – een stuk vol hopeloos inerte landbezit-

Anton Tsjechov (ca. 1900)

ters, nouveaux riches en excentrieke bijfiguren – had Stanislavski een tragedie gemaakt. Met succes overigens: meteen na de première in Moskou (met in de hoofdrol Tsjechovs vrouw Olga Knipper) werd het stuk op het toneel gebracht in alle Russische provinciesteden. Daarna begon een opmars die tot de dag van vandaag voortduurt; het stuk is geregisseerd door onder anderen Pjotr Sjarov, Peter Hall, Peter Brook, Jean-Louis Barrault, Giorgio Strehler en Sam Mendes, en in de vele verfilmingen vertolkten onder meer Peggy Ashcroft, Judi Dench en Charlotte Rampling de rol van de aristocrate die probeert het landgoed van haar familie te bewaren en de kersenboomgaard (symbool voor alles wat mooi is in het oude Rusland) van de kap te redden.

Objectiviteit, beknoptheid, durf en mededogen – daarnaar streefde Tsje-chov naar eigen zeggen in zijn werk. Maar de voornaamste reden dat grote toneelschrijvers als George Bernard Shaw, Eugene O'Neill en Arthur Miller zich aan hem spiegelden, is zijn vermogen om realisme op een hoger plan te brengen. In *Meeuw* laat hij een toneelschrijver zeggen dat kunst het leven niet moet tonen zoals het is, 'en niet zoals het moet zijn, maar zoals het zich in dromen voordoet' (vert. Van het Reve). Bij Tsjechov gaat het niet om de handeling maar om de emoties die daarachter verborgen liggen; hij doet een beroep op de verbeeldingskracht van de toeschouwer. Dat hij er en passant in slaagt om humor en tragiek in elkaar te laten overlopen, tekent zijn groot-heid. 'Kunst is kippevel en tranen' zouden Koot en Bie zeventig jaar na zijn dood concluderen.

🏛 De methode-Stanislavski

Toen Dustin Hoffman op de set van *Marathon Man* (1976) een rondje hardliep om overtuigend buiten adem zijn rol te kunnen spelen, moet hij bij terugkomst van zijn tegenspeler Sir Laurence Olivier te horen hebben gekregen: *'Why don't you just act, dear boy?'* De Britse steracteur had weinig op met de *method acting* die na de Tweede Wereldoorlog populair was geworden in Amerika en die een hele generatie topacteurs – onder wie Marlon Brando, Anne Bancroft, Robert De Niro en Meryl Streep – ervan had doordrongen dat ze niet zomaar een rol moesten spelen maar moesten proberen om hun personages te *worden*. Voor de studenten van de New Yorkse Actor's Studio, waar Lee Strasberg van 1951 tot 1982 de scepter zwaaide, was het zaak om tijdens het acteren emoties niet te imiteren maar zelf te doorleven.

Strasberg baseerde 'The Method' op de theorieën van de Russische acteur en theaterdirecteur Konstantin Stanislavski (1863–1938), die in verschillende boeken het psychologisch realisme, of zoals hij het noemde 'spiritueel realisme' propageerde. Zijn manier van spelen, die was gestoeld op wat Poesjkin, Gogol en Tolstoj over het theater hadden geschreven, brak met de gedragen stemmen en grote gebaren die acteren tot dan toe hadden gekenmerkt (en op veel plaatsen nog decennia zouden kenmerken). Alles moest echter; acteurs dienden een beroep te doen op wat door Stanislavski het 'emotioneel geheugen' werd genoemd – de trauma's en andere herinneringen die ze uit hun eigen leven konden opdiepen. Interessant genoeg sloegen Stanislavski's theorieën niet alleen aan in de Verenigde Staten, maar ook in de Sovjet-Unie, waar ze het fundament vormden onder het socialistisch-realistische theater.

Stanislavski als Gajev in *Kersenboomgaard* (ca. 1922)

Versailles

De stank moet verschrikkelijk zijn geweest. Meer dan een eeuw lang was er geen riolering, geen enkel watercloset. De inhoud van de po's van duizenden hovelingen werd gewoon uit het raam gekieperd, terwijl de kakstoelen vaak pas geleegd werden als ze overstroomden. Maar de weelderigheid van de omgeving, en bovenal de nabijheid van de koning, maakte veel goed. In de late 17de en hele 18de eeuw was het paleis van Versailles *the place to be*. Je status als edelman in het Ancien Régime werd bepaald door je positie aan het hof; hoe dichter je bij de Grands Appartements du Roi kon komen, hoe meer aanzien je had; en het summum was je aanwezigheid bij het opstaan en naar bed gaan van de koning. De *levers et couchers du roi* vormden vanaf 1701, toen precies midden in het paleis de slaapkamer van Lodewijk XIV werd ingewijd, de belangrijkste rituelen aan het hof van de Zonnekoning, die op zijn beurt de belichaming was van het absolutisme en het *droit divin*, het van God gegeven gezag.

'De Staat, dat ben ik,' zou Lodewijk XIV gezegd hebben, en *le Palais, c'était Versailles*. De pracht en praal van het tussen 1664 en 1710 verbouwde jachtslot bij Parijs was ongeëvenaard en geldt nog steeds als een van de hoogtepunten

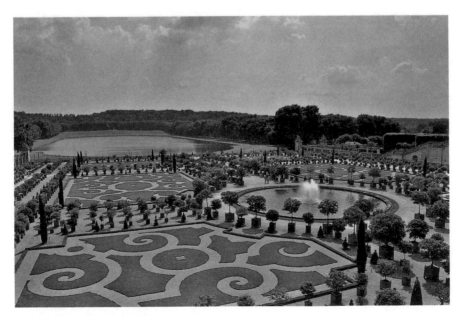

De Franse tuinen van Versailles

van de barokke bouw- en interieurkunst. De symmetrische uitleg van zowel paleis als omliggende tuin, het gevelfront van 670 meter, de monumentale appartementen, de symbolische muurschilderingen en wandtapijten strekten een generatie absolute vorsten van Europa tot voorbeeld. Niet alleen in Frankrijk, Duitsland, Engeland en Italië werden Versailles-klonen gebouwd, maar ook in Spanje (de paleizen in Madrid en Aranjuez van Filips v), Nederland (Het Loo), Scandinavië (Drottningholm), Polen-Letland (Wilanów, Rundale) en Rusland (de paleizen van Catharina de Grote). Drie nieuwe steden, Sint-Petersburg, Karlsruhe en Washington, werden uitgelegd met het assenstelsel en de symbolische constructie van Versailles voor ogen.

Vier bouwcampagnes waren nodig om Versailles te maken tot wat het nog steeds is. De eerste was een megaverbouwing van het koninklijke buitenverblijf met het oog op het onderbrengen en vermaken van zeshonderd gasten voor grote zomerfestijnen. De tweede was de 'omhulling' van het oorspronkelijke slot van Lodewijk xiii door Louis Le Vau (een van de architecten van het classicistische kasteel van Vaux-le-Vicomte), en niet te vergeten de decoratie van de *grands appartements* met heldendaden uit de Oudheid, parallellen met de militaire successen van de Zonnekoning. In de derde fase werden de Spiegelzaal, de Orangerie en de noord- en zuidvleugels gebouwd, en werd ook de moeder aller Franse landschapstuinen – achthonderd hectare symmetrisch groen met enorme waterpartijen – aangelegd, door het duo Charles Le Brun

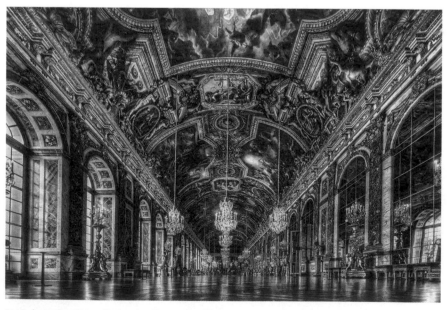

De Galerie des Glaces (Spiegelzaal) van Versailles

en André Le Nôtre, die net als Le Vau naam hadden gemaakt in Vaux-le-Vicomte. In 1682 verhuisde het hof officieel naar Versailles, waarna een vierde bouwcampagne (1699–1710) werd gewijd aan de barokke paleiskapel van de architecten Jules Hardouin-Mansart en Robert de Cotte.

Het is moeilijk te zeggen welk aspect van Versailles de meeste indruk op de moderne bezoeker maakt. Is het de barokke 'enfilade' van zeven aan de planeten gewijde kamers in de *grands appartements*, met in het midden de Salon d'Apollon waar Lodewijks troon stond? Is het de Cour de Marbre aan de oostingang, met de barokke geveldecoraties en de Hercules- en Marsklok? De 73 meter lange Galerie des Glaces, met de 357 spiegels waarvoor de makers geronseld moesten worden in Venetië? Het uitzicht vanaf het bordes over de lager gelegen tuinen? De *jardin à la française* zelf, met de classicistische sculpturen en de geometrisch aangelegde boomgaarden en heesterperken? Of toch het besef dat deze plaats eeuwenlang het centrum van Europa was?

Drie Lodewijks hielden hier hof, nummer zestien werd er in 1789 samen met zijn vrouw Marie Antoinette door een woedende meute uit verdreven. Molière en Racine lieten er enkele van hun beroemdste stukken in première gaan. Lully en Couperin schreven er de muziek voor in de zalen en bij de waterballetten in de tuin. Talloze kunstenaars, verbonden aan de Koninklijke Academie (de eerste kunstacademie ter wereld!) exposeerden er in de salons. In de Spiegelzaal werd na de Frans-Duitse Oorlog van 1870–1871 het Duitse Keizerrijk uitgeroepen en een halve eeuw later het einde van de Grote Oorlog bezegeld. Op het marmeren binnenplein gaf Pink Floyd in 1988 een openluchtconcert, terwijl zowel paleis als tuin in 2008 onderdak bood aan zeventien werken van de meester van de banaliteit Jeff Koons.

Symbool van het absolutisme, monument voor het classicisme, centrum van de kunsten, epicentrum van de geschiedenis – als je zoekt naar de belangrijkste Europese *lieux de mémoire*, plaatsen van herinnering, dan kun je niet om Versailles heen. Met drie miljoen bezoekers per jaar is het dan ook uitgegroeid tot een van de grootste toeristische attracties ter wereld. En een van de tijdrovendste: met een rondgang door de paleiskamers ben je al een ochtend kwijt, met de tuinen de rest van de dag. Daarna moet je terugkomen voor de liefdesnestjes die de Lodewijks voor hun maîtresses aan de andere kant van het park lieten bouwen, het Grand en Petit Trianon, en voor het Anton Pieckdorpje vol folly's dat Marie Antoinette liet aanleggen voor haar romantische rollenspellen. Overal in en om Versailles ruikt het trouwens fris – de moderne beschaving heeft zo zijn voordelen.

🏛️ 🏢 Molière

Sterven in het harnas, Molière deed het in stijl. Op 17 februari 1673 acteerde de theatermaker (echte naam: Jean-Baptiste Poquelin) de hoofdrol in zijn eigen stuk, *Le Malade imaginaire*, 'De ingebeelde zieke' (!) toen hij een hoestbui kreeg en bloed opgaf. Hij speelde door en overleed een paar uur later, 51 jaar oud. Longtuberculose had een einde gemaakt aan de carrière van een van de succesrijkste komedieschrijvers uit de theatergeschiedenis, een man die vanaf 1645 zijn eigen theatergroep had geleid en bijna veertig stukken had

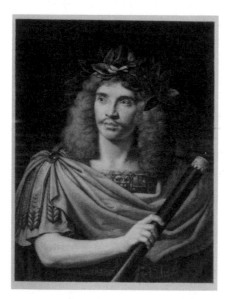

Illustratie in *Oeuvres de Molière* (1873), naar Nicolas Mignards *Molière als Julius Caesar* (1656), Musée Carnavalet, Parijs

geschreven waarvan er vele nog eeuwenlang gespeeld zouden worden. De schrijver Molière spiegelde zich aan het theater uit de Oudheid en de commedia dell'arte uit Italië, en mengde die met de verfijnde stijl van het Franse classicistische theater van Pierre Corneille. Zijn opvoeringen waren een vorm van totaaltheater, compleet met ballet en met muziek van de hofcomponist Jean-Baptiste Lully. Behalve door kluchten en zedensatires werd Molière bekend door karakterstukken waarin hij de slechte eigenschappen van de mens hekelde: *Tartuffe* (1664), over schijnheiligheid, *L'Avare* (1668), over gierigheid, en *Le Misanthrope* (1666), over naïef idealisme. Hoewel hij de patronage van koning Lodewijk XIV genoot, en hoewel zijn stukken werden opgevoerd in het Louvre en in Versailles, kreeg hij herhaalde malen te maken met censuur. Zijn bewerking van de Don Juan-legende, over een man die voor zijn religieuze hypocrisie wordt gestraft, werd verboden, net als de eerste twee versies van *Tartuffe*. Het heeft niet kunnen verhinderen dat *tartuffe* in het Frans synoniem is geworden voor hypocriet, zoals *harpagon*, de naam van de hoofdpersoon van *L'Avare*, de soortnaam is voor gierigaards.

Via Appia

Hier en daar was het groot nieuws, september 2011. Een webarchivaris van de Koninklijke Bibliotheek had een routeplanner gemaakt op basis van de enige Romeinse wegenkaart die ons is overgeleverd. Wie op de site omnesviae.org een vertrekpunt en een bestemming in het oude Europa intikt, krijgt binnen een paar tellen de *iter brevissimum* ('kortste weg') te zien. De route wordt in rode lijnen geprojecteerd op Google Maps en gaat via de bekende Romeinse wegen over rivieren, langs legerplaatsen en door nederzettingen. Van Castra Herculis (Arnhem Meinerswijk) naar Agripina (Keulen) is het CXII mijl (circa 175 kilometer), die je te voet in ongeveer acht dagen af kunt leggen. Als je goed speurt, kom je op sommige plaatsen nog resten van de oude heerbaan tegen.

De basis voor de Romeinse TomTom is de Tabula Peutingeriana ('Peutingerkaart'), een middeleeuwse kopie van een wegenkaart uit de 4de eeuw die twaalf eeuwen later in bezit kwam van de Duitse humanist Konrad Peutinger. Tegenwoordig wordt ze bewaard in de Österreichische Nationalbibliothek in Wenen: een strook van elf aan elkaar gemaakte vellen perkament met een hoogte van 33 centimeter en een lengte van 6 meter 80 – oprolbaar en makkelijk nee te nemen. Niet zo makkelijk *leesbaar* trouwens, althans voor de moderne reiziger; want het Imperium Romanum is schematisch weerge-

Detail van de Peutingerkaart, met middenboven de monding van de Rijn bij Katwijk (Konrad Millers facsimile uit 1887)

geven, vanaf het uiterste westen van Europa (het eerste perkamentvel, met Brittannië en Portugal, is verloren gegaan) tot India. Zeeën zijn gecomprimeerd, provincies platgedrukt en nauwelijks herkenbaar, afstanden niet op schaal afgebeeld. Maar doordat de meeste wegen – in totaal 200.000 kilometer – er wél op staan moet de kaart goed bruikbaar zijn geweest. Vergelijk het met de beroemde Londense *tube map*, die de werkelijkheid niet weerspiegelt maar vereenvoudigt.

Het Romeinse wegennet ligt als een bloedvatenstelsel onder de oppervlakte van Europa. De huidige verbindingswegen tussen de Muur van Hadrianus

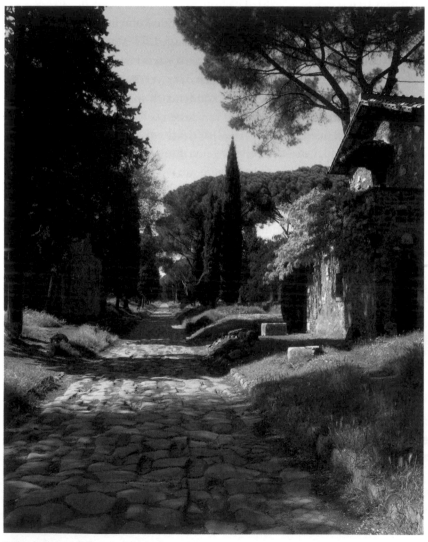

De Via Appia net buiten Rome in 2005

en Londen, tussen Voorburg en Syracuse, tussen Cádiz en Brindisi en tussen Nantes en Istanbul volgen voor een belangrijk deel de oude heerbanen, hoeveel verval er ook is opgetreden, hoeveel grond er ook overheen is gegaan. De voormalige *viae publicae* zijn een monument voor de tijd dat iedere Europeaan onder de *limes*, de Rijn-Donaugrens, kon zeggen: *civis Romanus sum* ('ik ben een Romeins burger'). Maar al rond het begin van onze jaartelling waren ze volgens de Griekse geschiedschrijver Dionysios van Halikarnassos een blijk van 'de buitengewone grootsheid van het Romeinse Rijk', samen met de aquaducten en de bouw van de riolen.

De wegen werkten als beschavingsinstrument. Ze maakten het mogelijk dat handelswaar werd uitgewisseld en multiculturalisme bevorderd; niet alleen de vork, de mortel en de wijn werden door de Romeinen verbreid, ook de woorden waarmee die producten werden aangeduid. Maar het belangrijkst waren ze voor de militaire communicatie; marsorders konden met wisselpaarden in gezwinde spoed worden overgebracht (een beetje koerier haalde 300 kilometer per etmaal), de legioenen konden zich snel verplaatsen. Dat laatste was ook de reden voor de aanleg van de eerste weg (312 v.Chr.) volgens het succesrijke vijflagenprocedé (gestampte aarde / grint / puin en cement / cement en scherven / plaveisel). De Via Appia, die net als andere Romeinse snelwegen werd vernoemd naar de initiator, was het geesteskind van de censor Appius Claudius Caecus ('de Blinde'), die inzag dat de steeds oplaaiende oorlog tegen de Samnieten, ten zuiden van Rome, nooit gewonnen kon worden zonder goede verbindingen. Van Appius Claudius is ook de uitspraak 'ieder mens is de bouwmeester van zijn eigen bestemming'.

De weg naar Capua, dwars door de Pontijnse moerassen, betekende een mijlpaal in de Romeinse geschiedenis. Al snel werd hij doorgetrokken naar de Adriatische kustplaats Brindisi, waarna tal van andere wegen werden aangelegd, aanvankelijk allemaal wegleidend uit Rome: de Flaminia naar Rimini, de Salaria naar de zoutbekkens in de Marche, de Aurelia naar Gallië. Later werden de veroverde gebieden ermee opengelegd, op een rigoureuze manier: aan omwegen deden de bouwers niet, geen brug voerde te ver, haardspeldbochten waren uit den boze, de liniaal was hun beste vriend. En zo kun je tussen de Albanese kust en de Bosporus nog in een tamelijk rechte lijn reizen over het traject van de Via Egnatia, en tussen Keulen en Boulogne over dat van de Via Belgica.

Er zijn nog kleine stukjes van de oude Via Appia, de 'koningin der wegen', over. Vooral die in de buurt van Rome, met aan weerszijden Romeinse grafmonumenten en christelijke catacomben, vormen een toeristische attractie – ook al omdat ergens op die oude stenen de legendarische ontmoeting plaatsvond tussen de apostel Petrus (op de vlucht voor de eerste christenvervolgingen)

en zijn gestorven leermeester. '*Domine, quo vadis?* Heer, waar gaat gij naartoe?' vroeg hij. En Jezus antwoordde: 'Naar Rome, om opnieuw gekruisigd te worden.' Waarna Petrus beschaamd op zijn schreden terugkeerde, om zelf te eindigen aan het kruis in het Circus van Nero.

Zo bezien ligt de Via Appia aan de basis van het christendom. Maar veel directer is de lijn met de snelwegen die het moderne Europa verenigen en die voor een deel aangelegd zijn over de oude Romeinse routes. De pioniers van die *Autobahnen* – de eerste lag tussen Milaan en Varese, de tweede tussen Frankfurt en Darmstadt – waren de Italianen en de Duitsers, of liever de fascisten en de nazi's, die net als Appius al vroeg het militaire belang van snelle verbindingen onderkenden. Sommige mensen voelen zich daar nog steeds ongemakkelijk onder. Anderen zullen eerder denken aan de klassieke cartoon waarop Fokke & Sukke voor het Colosseum staan. Zeggen de eend en de kanarie: 'Ondanks de gruwelen die zich hier hebben afgespeeld, moeten we niet vergeten… dat die Romeinen hele goede snelwegen hebben aangelegd.'

🏛 Het Pantheon

Het summum van de Romeinse bouwkunst, triomf van het bouwen in beton, is het Pantheon in Rome. De tempel 'voor alle goden', die bewaard bleef doordat hij vanaf de 7de eeuw werd gebruikt als katholieke kerk, domineert de Piazza della Rotonda met zijn voorhal, een Korinthische zuilengalerij onder een driehoekig dak; hij domineert de architectuurgeschiedenis met zijn interieur. Stap naar binnen en je ziet een machtige ronde ruimte met een diameter (en een hoogte) van bijna 44 meter (150 Romeinse voet). Kijk naar boven en je wordt overweldigd door een enorme koepel met een opening van 30 voet, de *oculus*, waardoor het daglicht (en soms de regen) naar beneden valt. Het Pantheon heeft de grootste ongewapende betonnen koepel ter wereld: de helft van een bol die in zijn geheel precies in de tempel zou passen en die Michelangelo zou inspireren bij het ontwerp van de Sint-Pieter. De bouwmeester is onbekend; op de fries van de voorhal staat dat Marcus Agrippa, de rechterhand van keizer Augustus, de tempel heeft neergezet, maar dat slaat op een eerder bouwwerk op dezelfde plaats. Het huidige Pantheon werd gebouwd op instigatie van keizer Hadrianus, rond 126 n.Chr. en werd gewijd aan de zeven planetaire goden (Zon, Maan, Mercurius, Venus, Mars, Jupiter en Saturnus). In 609 werd het de kerk van de Heilige Maria van de Martelaars, en in de Renaissance werd het een tombe voor beroemdheden. Onder anderen de schilders Rafaël en Carracci en de componist Corelli kregen een plaatsje in een van de nissen.

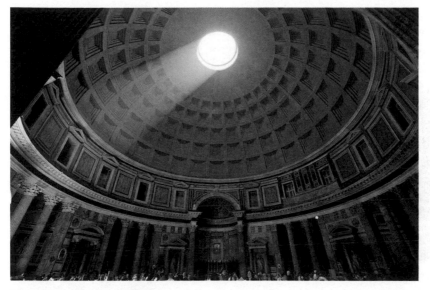

Interieur van het Pantheon, Rome

Villa Savoye van Le Corbusier

Een schok, dat is het. Je wandelt in Stockholm langs statige kades met uitzicht op de oude stad. Je loopt westwaarts door een 19de-eeuwse wijk met aantrekkelijke gebouwen, en dan bots je plotseling op het Kulturhuset – een enorme glazen doos aan een grootsteeds plein van twee niveaus: een verzonken voetgangersgebied met daarboven een verkeersknooppunt van betonnen autowegen. Dit is Sergels Torg, de zuidelijke grens van de wijk Klara, die in de jaren vijftig en zestig werd getransformeerd van een gezellige verzameling huizen, winkels en werkplaatsen tot een modernistisch paradijs van hoge gebouwen en brede rijstroken. De nieuwe tijd, net wat u zegt; de toekomst van gisteren, en voor velen een monument voor de verderfelijke ideeën van Le Corbusier, die weliswaar zelf niet in Stockholm (*or for that matter* in de Bijlmer of de banlieus van Lyon) gebouwd heeft, maar die een warm pleitbezorger was van het neerhalen van oude stadskernen en het scheppen van licht, lucht en ruimte op Sovjetschaal. Had hij niet in zijn standaardwerk *La Ville radieuse* (1935) een luchtfoto van de Zweedse hoofdstad opgenomen met de opmerking dat die getuigde van 'angstwekkende chaos en bedroevende monotonie'?

Geen genie zo controversieel als Charles-Édouard Jeanneret alias Le Corbusier. De Zwitsers-Franse architect en vormgever (1887–1965) geldt als de

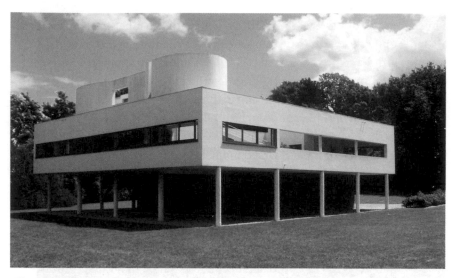

Villa Savoye (1928–1931), Poissy

invloedrijkste stedebouwkundige van de 20ste eeuw. Hij is de ontwerper van klassieke gebouwen als de Villa Savoye, een vierkante witte villa op pilaren bij Poissy, de Unité d'Habitation, een betonnen wooncomplex in Marseille, en de grillig gebogen witte kerken van Firminy (Saint-Pierre) en Ronchamp (Notre-Dame-du-Haut); maar ook van de stad Chandigarh in India. Hij schreef wereldvermaarde manifesten als *Vers une architecture* (1923), waarin hij de theorieën van het Bauhaus verbreidde, en *La Ville radieuse* waarin hij de zegeningen van staal, glas en beton bezong. Maar hoewel hij is nagevolgd door vermaarde architecten als Oscar Niemeyer, Jean Nouvel en Richard Meier, werd hij door anderen verketterd – vooral na zijn dood.

Le Corbusiers pogingen om op een verantwoorde manier te bouwen voor de massa (grote, ruime flats omgeven door veel groen, met gescheiden verkeersstromen) produceerden in de ogen van sommigen een 'steriele hybride' van het utilitarisme van de wolkenkrabberstad en de romantiek van de ecologie. Anderen hielden hem zelfs verantwoordelijk voor de dood van de stad, terwijl de 'new journalist' Tom Wolfe hem met wurgende ironie beschreef als '*Marx, Hegel, Engels and Prince Kropotkin rolled into one*'. En nog maar een paar jaar geleden publiceerde de Britse psychiater en maatschappijcriticus Theodore Dalrymple een vernietigend essay waarin hij de stelling verdedigde dat Le Corbusier getuigde van een totalitaire geest en dat er maar weinig mensen waren die de wereld zó lelijk hadden gemaakt als hij. De Luftwaffe of de architect van de tapijtbombardementen, Arthur Harris, was er niets bij.

Dalrymple was nog wel zo sportief om toe te geven dat Le Corbusier 'een angstaanjagend begaafde man' was die – voordat hij ten prooi viel aan 'zijn

egoïsme en zijn drang naar originaliteit' – prachtige meubels had ontworpen. Maar die opmerking valt in de categorie Prijs Je Vijand Het Graf In, want de jonge Jeanneret, die zich pas in 1920 zijn pseudoniem aanmat, was een geboren modernist. Al op twintigjarige leeftijd ging hij in Parijs in de leer bij een van de *early adopters* van gewapend beton als bouwmateriaal. Twee jaar later werkte hij in Berlijn voor de architect Peter Behrens, die verkeerde in de Bauhaus-kringen van Mies van der Rohe en Gropius. En tijdens de Eerste Wereldoorlog bedacht hij in Zwitserland het Dom-ino huis, een prefab-achtige structuur van betonnen vloeren die gedragen worden door dunne zuilen en met trappen aan de zijkant.

Het was een ontwerp dat hij zou perfectioneren in de Villa Savoye (1929–1931), een elegante vierkante doos die de uitwerking was van zijn eerder geformuleerde vijfpuntenprogramma voor een nieuwe architectuur. Een gebouw moest volgens Le Corbusier met behulp van pilaren van de grond verheven worden (*les pilotis*); de gevels mochten niet dragend zijn (*la façade libre*); de verdiepingen konden dankzij een betonskelet vrij ingedeeld worden (*le plan libre*); lange strookramen garandeerden goed uitzicht op de omgeving (*la fenêtre en longueur*); en op het dak hoorde een tuin (*le toit-jardin*). Overigens heeft Le Corbusier niet eens zo gek veel gebouwd; de meeste plannen die hij in zijn theoretische werken ontvouwde bleven onuitgevoerd. Daarin was hij ook de voorloper van 'papieren' architecten als Rem Koolhaas, voor wie bouwen altijd minder belangrijk is dan theoretiseren.

Le Corbusier was een idealist – zoals veel totalitaire denkers, zeggen de criticasters. Hij wilde de bewoners van zijn gebouwen helpen beter te leven; zijn flats waren goedkoop door standaardisering en ontbreken van ornamentiek; ze moesten extra leefbaar worden doordat voetgangers en auto's niet met elkaar in aanraking kwamen. Ironisch genoeg ging hij bij al zijn ontwerpen uit van de menselijke maat, of zoals hij zijn persoonlijke gulden snede noemde: 'de modulor', een systeem gebaseerd op de gemiddelde lengte van de mens (1 meter 83). Zijn ideaal was de 'stralende stad', die de wereld mooier zou maken en sociale onrust zou indammen. 'Architectuur of revo-

Le Corbusier

359

lutie' luidde zijn strijdkreet. Maar de praktijk was weerbarstiger; niet alleen in de wijken die in lijn met zijn theorieën aan de randen van de groeiende *Großstädte* in Europa en Amerika werden gebouwd, maar ook in zijn 'eigen' Chandigarh, waar Le Corbusiers rechtlijnigheid er onder andere debet aan was dat er op het centrale plein geen greintje schaduw te vinden is. Een grote geest is nu eenmaal geen garantie voor onbekommerd woongenot.

De grachtengordel

De Amsterdamse grachtengordel moet Le Corbusier een gruwel zijn geweest. De stadsuitbreiding uit de 17de eeuw belichaamt het tegendeel van zijn moderne stedebouw: gevarieerd bebouwde kavels, klassieke huizen met ornamenten, rode baksteen als bouwmateriaal, gesloten binnentuinen, overal waterlopen; alles naar de menselijke maat en gebouwd op heipalen (in plaats van op corbusiaanse *pilotis*). Een eeuw hadden de Amsterdammers ervoor nodig gehad: het eerste deel van de grachtengordel

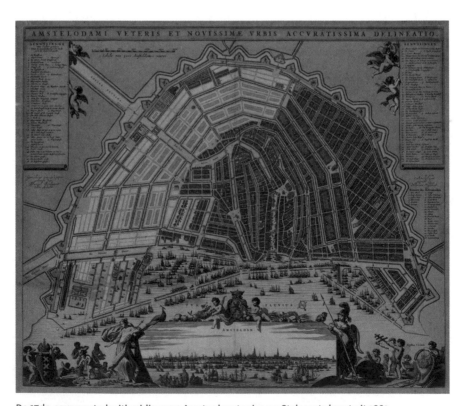

De 17de-eeuwse stadsuitbreiding van Amsterdam te zien op Stalpaerts kaart uit 1662

(Herengracht, Keizersgracht en Prin-
sengracht tot aan de Leidsegracht)
was vanaf 1613 aangelegd; het tweede
deel (de grachten doorgetrokken tot
de Amstel) vanaf 1656. Deze laatste
uitbreiding, de zogeheten Vierde
Uitleg, was de verantwoordelijkheid
van stadsarchitect Daniël Stalpaert,
die streefde naar monumentaliteit.
De 'Gouden Bocht' in de Herengracht,
met zijn dubbele panden, was daar
een voorbeeld van, net als Stalpaerts

weigering om de rommelige voorstad
buiten de oorspronkelijke muren in
zijn plan te verwerken – iets wat tame-
lijk probleemloos was gebeurd met de
latere Jordaan ten tijde van de Derde
Uitleg. Het resultaat was het typerende
halvemaanvormige spinneweb van
straten en grachten dat tegenwoordig
de belangrijkste toeristische attractie
van Amsterdam is en dat in 2010 op de
lijst van Unesco Werelderfgoed werd
bijgeschreven.

94 DE ROMANTIEK

Der Wanderer über dem Nebelmeer van Caspar David Friedrich

Doe je ogen dicht en droom weg over de romantiek. Welk kunstwerk schiet
je het eerst te binnen? De *Winterreise* van Schubert, 24 liederen van verlangen?
Een zeegezicht van Turner, met woeste wolken en geprangde penseelvoering?
De *Lyrical Ballads* van Wordsworth en Coleridge, vol van '*spontaneous overflow
of powerful feelings*'? De sprookjes van Grimm; de 'snikken en grimlachjes'
van Piet Paaltjens; de opera's van Donizetti; of toch een van de vele romans
van Walter Scott (1771–1832), die als grondlegger van de historische fictie tot
de invloedrijkste schrijvers uit de wereldliteratuur behoort? Scott gaf zijn
Schotse geboortegrond een verleden in zijn romans, iets wat hem meer succes
bracht dan zijn werk als romantisch dichter en verzamelaar van ballades.
Onder meer James Fenimore Cooper (*De laatste der Mohicanen*), Victor Hugo
(*Notre-Dame de Paris*) en Hendrik Conscience (*De leeuw van Vlaanderen*) traden in
zijn voetsporen; en ook op de kunsten oefenden zijn historische fantasieën
grote invloed uit.

De romans van Scott worden niet veel meer gelezen; dus de kans dat *The
Heart of Midlothian* of *Ivanhoe* als dé icoon van de romantiek wordt gezien,
is klein (de associatie met voetbal of jeugdtelevisie ligt meer voor de hand).
Tegenwoordig denken de meeste kunstliefhebbers in eerste instantie aan
de schilderijen van de Zweeds-Duitse kunstenaar Caspar David Friedrich
(1774–1840). *De ijszee* bijvoorbeeld, een compositie van wrakhout en scheve
schotsen die naar verluidt symbool staat voor verloren illusies in de politiek.

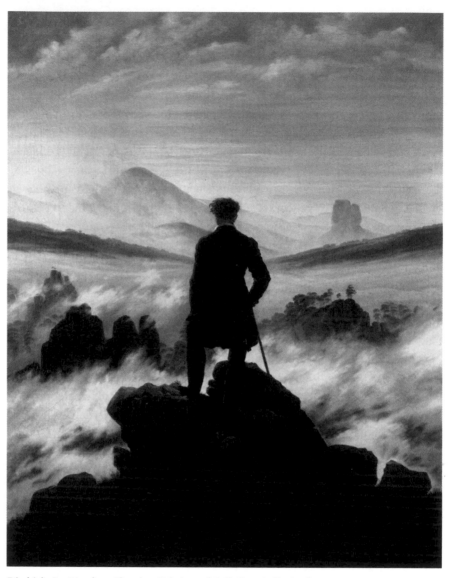

Friedrich, *Der Wanderer über dem Nebelmeer* (1818), Kunsthalle Hamburg

Of een van zijn bos- of berglandschappen. Machtige natuuropnamen met grillige rotspartijen, schilderachtige bomen, donkere wolken, veelkleurige zonsondergangen – en soms op de voorgrond een kleine menselijke figuur, om te onderstrepen hoe kwetsbaar wij zijn en hoe drastisch vervreemd van de natuur om ons heen.

De hele romantiek komt in het werk van Friedrich samen. De ideeën van de filosofische pioniers Jean-Jacques Rousseau (die zich uitsprak tegen de corrupte 'beschaving' en vóór de natuur en de eenvoud) en Johann Gottfried

Herder (die het classicisme verfoeide en op zoek ging naar de authentieke cultuur van 'het volk'). De fascinatie voor het middeleeuwse verleden, dat vaak alleen nog in ruïnevorm terug te vinden was. De aandacht voor de 'gewone' man. Het schilderen vanuit individuele ervaring en emotie, dat zo'n volle weerklank zou vinden bij de expressionisten. De verheerlijking van het sublieme, het verschrikkelijke en onpeilbare dat toch zo mooi is. Het pantheïstische wereldbeeld, waarin alles en iedereen goddelijk is, en zeker de natuur.

Er zijn vele Friedrich-schilderijen met iconische status, of om het minder plechtig te zeggen: die vaak geparodieerd worden en de omslagen van boeken sieren. Je kunt denken aan *Zonsondergang (De broers)*, een landschap met heuvels en een rivier dat wordt gadegeslagen door twee silhouetten met mantel en steek; of aan *Abdij in het eikenbos*, waarop de resten van een kerkportaal geflankeerd worden door kale bomen met grillige takken. Maar het beroemdst is *Der Wanderer über dem Nebelmeer* (1818, 'De wandelaar boven de zee van mist'), dat tegenwoordig het topstuk is van de Kunsthalle in Hamburg. Niet in Dresden, waar je het eigenlijk zou verwachten, want Friedrich woonde in de hoofdstad van Saksen en verenigde op het olieverfdoek van 95 bij 75 centimeter een aantal karakteristieke zandsteenrotsen langs de Elbe; het is eigenlijk een soort 'Groeten uit de Sächsische Schweiz'.

Boven een berglandschap waarover mist is neergedaald zien we drie rotspartijen uitsteken. Maar de aandacht wordt meteen getrokken door een krullenbol in donkere driekwartjas en met wandelstok die op een rotspunt op de voorgrond staat – zijn hart precies in het verdwijnpunt. Zoals meestal bij Friedrich zien we hem op de rug – dat maakt voor ons identificatie makkelijker (we nemen zijn blik op het natuurschoon over), terwijl het de schilder verloste van iets waarin hij slecht was: het afbeelden van mensen. We kunnen onze eigen gedachten hebben bij het aanschouwen van het imposante nevellandschap. '*Über allen Gipfeln ist Ruh*' citeren we Goethe, die per slot van rekening zijn carrière begon tijdens de Sturm und Drang (1765–1785) die voorafging aan de romantiek. Zal ik springen? denken we (als echo van wat de Amerikaanse romanticus Edgar Allan Poe '*the imp of the perverse*' noemde); of gewoon: het was vroeg opstaan maar het loont de moeite.

Der Wanderer über dem Nebelmeer is in veel opzichten een doek met diepte. Het maakt gebruik van kleurperspectief (van roodbruin op de voorgrond naar groenzwart aan de horizon) en biedt een kleurenstaal van mistflarden en ochtendluchten. Als je door je oogharen kijkt, zie je zelfs een waterval, hét zinnebeeld van de romantiek. Veel indrukwekkender kan een schilderij niet worden, en dus is het onbegrijpelijk dat er ooit een tijd is geweest dat Caspar David Friedrich *niet* gewaardeerd werd. Tussen zijn dood in 1840 en de eerste overzichtstentoonstelling van zijn werk in 1906 was hij nagenoeg

vergeten; zijn verstilde landschappen waren kennelijk niet in trek in het snel moderniserende Duitsland, zoals ze dat ook niet waren in de jaren zeventig en tachtig van de 2oste eeuw, toen er weinig sympathie was voor burgerlijkheid en (ogenschijnlijke) braafheid. De piek van Friedrichs populariteit ligt tussen 1920 en 1950, toen hij een inspiratiebron was voor expressionisten, surrealisten en existentialisten, én in de huidige tijd, die gekenmerkt wordt door een onstilbaar verlangen naar spiritualiteit. Dat maakt de cirkel rond, want precies in zo'n romantisch *Umfeld* – een reactie op het rationalisme en materialisme dat met de Verlichting was gekomen – ontstonden Friedrichs schilderijen.

De *Byronic hero*

George Gordon Lord Byron (1788–1824) had een romantisch leven: hij schreef schitterende poëzie, bereisde heel Europa, had tientallen affaires (met vrouwen én mannen), vocht voor de Grieken tegen de Turken en stierf jong in de aanloop naar een militaire expeditie. Hij stond bij leven al bekend als *mad, bad, and dangerous to know* en werd vereeuwigd in menige roman. Toch is dat niet de reden dat we spreken over een *Byronic hero* wanneer we een romantische held met een schaduwzijde bedoelen; dat komt omdat Byron dit soort helden in zijn poëzie liet figureren, met name in zijn epos *Childe Harold's Pilgrimage* (1812–1818). De wispelturige, zelfdestructieve, cynische en bovenal getourmenteerde hoofdpersoon werd een archetype dat nooit meer uit de literatuur zou verdwijnen. Je ziet hem onder meer terug in *Notre-Dame de Paris* (1831) van Victor Hugo, in *Le Comte de Monte-Cristo* (1844) van Alexandre Dumas en in *Jane Eyre* (1847) van Charlotte Brontë; en natuurlijk in een van de meest romantische boeken ooit, *Wuthering Heights* (1847) van Emily Brontë. Haar hoofdpersoon Heathcliff, de mysterieuze vondeling

Thomas Phillips, *Lord Byron in Albanian Dress* (1835), National Portrait Gallery, Londen

die terechtkomt in een rijke familie en hopeloos verliefd wordt op de dochter des huizes, houdt het midden tussen een man en een bezetene. Vernederd door zijn geliefde, en ook door haar broer, ontvlucht hij land-goed De Woeste Hoogten, om na drie jaar bemiddeld terug te keren. De rest van zijn korte leven besteedt hij aan het nemen van wraak, tot in de derde generatie. Want wraakzucht, dat is de favoriete emotie van de gemiddelde byroniaanse held.

De 'Wassily'-stoel van Marcel Breuer

Een strak ontwerp, uitgevoerd in glas en staal – de tafellamp WG24 van Wilhelm Wagenfeld en Karl Jucker is een van de puurste voorbeelden van de stijl die we Bauhaus noemen, en in elk geval een van de bescheidenste. Met zijn halfronde melkglazen bol, zijn metalen poot in glas gehuld, zijn ronde groenblauwglazen voet en zijn dikke zwarte snoer past hij in elk modern interieur. Wat ook geldt voor de beroemde Modell B3-stoel die de Hongaar Marcel Breuer een jaar later, in 1925, ontwierp – naar verluidt met het stuur van een Adler-fiets in zijn achterhoofd. Op een frame van gebogen staalbuis spande hij repen canvas waarop je in elk geval comfortabeler kon zitten dan op de stoelen van zijn grote voorbeeld Gerrit Rietveld. De 'Wassily', zoals de stoel later genoemd werd ter ere van Breuers collega-Bauhaus-docent Kandinsky, veroverde binnen enkele jaren de wereld en werd een zinnebeeld

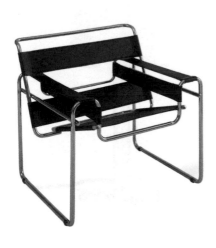

Breuers 'Wassily'-stoel (1925–1926)

van het modernistische design. Toen de Nederlandse popgroep The Nits in 1988 zong over 'the Bauhaus Chair' ging dat over Breuers gestroomlijnde schepping.

Versiering was taboe in de ontwerpen van het Bauhaus, de school voor kunst en vormgeving die in 1919 door de architect Walter Gropius in Weimar werd gesticht. Versiering was zelfs een misdaad, als je een van Gropius' invloeden, de Weense jugendstil-hater Adolf Loos, mocht geloven. De vorm moest volgen uit de functie van een

gebouw of een voorwerp, en daarbij gold, in de woorden van de later naar Amerika uitgeweken Bauhaus-directeur Ludwig Mies van der Rohe, 'minder is meer'. Op de fundamenten van dit soort orwelliaanse dogma's – *less is more, form follows function, ornament is a crime* – ontwikkelde de Bauhaus-stijl na de Tweede Wereldoorlog enigszins totalitaire trekjes, vooral in de architectuur. Volgens een van de felste critici, de Amerikaanse 'new journalist' Tom Wolfe, produceerden de leerlingen van Mies van der Rohe rechthoekige dozen, torens van staal, beton en glas: 'De plafonds zijn altijd laag, vaak minder dan tweeënhalve meter, de gangen zijn smal, de kamers zijn nauw, zelfs wanneer ze lang zijn, de muren zijn dun, de deuren en ramen hebben geen kozijnen, de verbindingen hebben geen lijstwerk, de muren hebben geen plinten en de ramen kunnen niet open' (*From Bauhaus to Our House*, 1981).

Je moet er inderdaad van houden, van het door Gropius ontworpen blok-kendoos-hoofdkwartier in Dessau (waarheen Bauhaus verhuisde in 1925); van de superstrenge Rotterdamse Bijenkorf van Breuer; van het chic-zwarte Seagram Building van Mies in New York. Maar eigenlijk is het vreemd dat het imago van Bauhaus vóór alles wordt bepaald door wolkenkrabbers en beton-kolossen. Toen Gropius zijn school opzette, was het doel 'een nieuw gilde van handwerkslieden, zonder de klassenverschillen die een arrogante barrière opwerpen tussen handwerksman en kunstenaar'. Nog belangrijker dan het Neue Bauen, het Duitse modernisme waarin Gropius was geschoold, was de invloed van de Engelse Arts & Crafts-beweging van William Morris, die terug wilde naar het handwerk van vóór de industriële revolutie en pleitte voor een herwaardering van de toegepaste kunst. Wie rondkijkt op de vaste tentoonstelling in het Bauhaus Archiv in Berlijn, de plaats waar het Bauhaus van 1932 tot 1933 gevestigd was, ziet buisframestoelen, kleurige posters met Russisch-constructivistische motieven, schreefloze typografie, abstracte schilderijen van Kandinsky en Oskar Schlemmer, en zelfs een schaakspel met kubistische stukken.

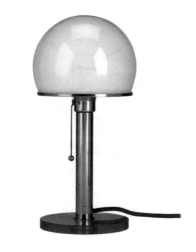

Wilhelm Wagenfeld en Karl Jucker, WG24 (1924)

Bauhaus was al snel populair: de lampen, serviezen, stoelen en andere meubels werden in de tweede helft van de jaren twintig massaal gefabriceerd, precies zoals Gropius

het had gewild. Maar de echte wereldfaam kwam toen de nazi's in 1933 de school in Berlijn sloten, omdat die 'gedegenereerd' en 'on-Duits' zou zijn. De derde en laatste directeur, Mies van der Rohe, emigreerde naar de Verenigde Staten en werd de leider van de belangrijkste architectuurschool in Chicago. De Hongaarse schilder-fotograaf László Moholy-Nagy, die vanaf 1923 het constructivisme – en daarmee het functionalisme – onder eerstejaarsstudenten had verbreid, werd in 1937 directeur van het New Bauhaus (vanaf 1944 het Institute of Design) in Chicago. Gropius en Breuer gingen lesgeven aan de Harvard Graduate School of Design, die door Bauhaus beïnvloede architecten als Philip Johnson en I.M. Pei onder zijn alumni had. Joodse Bauhaus-leerlingen vluchtten voor de nazi's naar Israël, waardoor Tel Aviv tegenwoordig bekendstaat als de stad met de meeste Bauhaus-werken ter wereld. 'The White City', zoals de verzameling van vierduizend gebouwen in de International Style heet, werd in 2003 Unesco Werelderfgoed.

Net als De Stijl, waarmee Gropius nauwe banden onderhield, wist Bauhaus tientallen beroemde kunstenaars aan zich te binden, van de schilder Paul Klee tot de architect Mart Stam, die nog jarenlang zou procederen tegen Marcel Breuer om het patent op de buisframestoel zonder achterpoten. Maar de werkelijke invloed van het Huis van het Bouwen is af te meten aan de populariteit van de beroemdste ontwerpen, die tachtig jaar na dato nog steeds in iedere designwinkel te vinden zijn. En niet alleen daar. Apple-topman Steve Jobs, overleden in 2011, noemde zichzelf een van de grootste fans van de Bauhausfilosofie. De ontwerpen van zijn computerimperium zijn dan ook moderne belichamingen van de liefde van Gropius en zijn collega's voor strakke lijnen, functionalisme en goed materiaalgebruik. Kijk maar eens goed naar de iPhone.

 Mies van der Rohes Villa Tugendhat

In de buitenwijken van het Tsjechische Brno bouwde Ludwig Mies van der Rohe (1886–1969) Villa Tugendhat, een van de paradepaardjes van het modernisme. Het gigantische huis is niet in alle opzichten een uitdrukking van de *less is more*-filosofie, want vooral voor het interieur werden kosten noch moeite gespaard. Zo ontwierp Mies een ingenieus ventilatie- en verwarmingssysteem en gebruikte hij de duurste natuurlijke materialen, waarvan het onyx voor een flinke scheidingswand in de verder open zitkamer wel het opvallendste voorbeeld was. Mies presenteerde zijn ontwerp voor de familie Tugendhat in 1928, een jaar nadat hij naam had gemaakt met een modernistische modelwijk in Stuttgart (de Weissen-

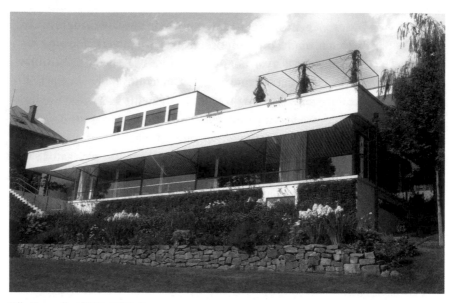

Villa Tugendhat (1928–1930), Brno

hofsiedlung) en twee jaar voordat hij directeur werd van het Bauhaus. Rechthoekige vormen, stalen pilaren, grote glazen ramen en gestuukt beton maakten de villa van buiten tot een exponent van het Nieuwe Bouwen; buisframestoelen, vloerlinoleum en op maat gemaakte accessoires droegen de Bauhaus-filosofie binnenshuis uit. Villa Tugendhat werd in anderhalf jaar gebouwd, en vervolgens acht jaar bewoond door de familie Tugendhat, die voor de jodenvervolging via Zwit-serland naar (Zuid-)Amerika vluchtte. Ook Mies had Europa toen al verlaten; het modernisme was door Hitler *entartet* verklaard, terwijl het Armour Institute of Technology in Chicago de functionalistische architect met open armen had ontvangen. In Amerika ging Mies een andere kant op en specialiseerde hij zich in compromisloze wolkenkrabbers van glas en staal. Het contrast met de o zo leefbare villa in Brno kon bijna niet groter zijn.

'Waterloo' van ABBA

Bij Waterloo begon de victorie – althans voor ABBA, het Zweedse viertal dat van het midden van de jaren zeventig tot het begin van de jaren tachtig de hitparade domineerde en uitgroeide tot een van de invloedrijkste popgroepen aller tijden. Anni-Frid Lyngstad, Benny Andersson, Björn Ulvaeus en Agnetha

Fältskog wonnen op 6 april 1974 in Brighton het 19de Eurovisiesongfestival met 'Waterloo', een kauwgomrocknummer over een smoorverliefde vrouw. 'Bij Waterloo gaf Napoleon zich over,' zongen de blonde Anna en de bruinharige Frida tweestemmig nadat rollende gitaren het liedje hadden ingezet. 'En mijn lot is min of meer hetzelfde.' Waarna de plonkende piano-akkoorden van Benny het slot van het eerste couplet omlijstten: 'The history book on the shelf/is always repeating itself'.

Niet alleen het tempo van het liedje of het aanstekelijke arrangement maakte ABBA veertig jaar geleden tot een instant-sensatie, ook de presentatie. In de voorgaande jaren was het toppunt van eigenzinnigheid Sandie Shaw geweest, die op blote voeten (omdat ze bijziend was en op deze manier zonder bril de snoeren op het podium kon voelen) 'Puppet On A String' naar de overwinning had gezongen. Maar dat was niets vergeleken bij de ABBA-act, te beginnen bij de Zweedse dirigent van het BBC-orkest, die opkwam als Napoleon. De glitterpakken, de kniehoge laarzen en de gitaar in de vorm van een ster van Björn, de enkellange rok van Frida, de felblauwe pofbroek met bijpassend mutsje van Anna – het was allemaal *over the top*, maar maakte diepe indruk op honderd miljoen televisiekijkers. Negen nummers later werden de stemmen van de zeventien deelnemende landen uitgebracht en won

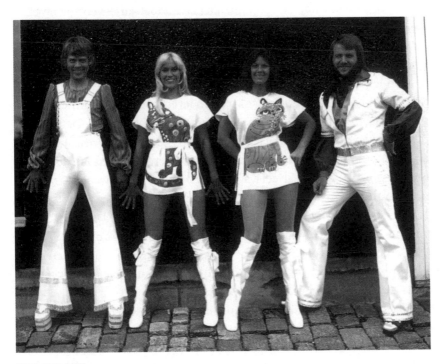

ABBA anno 1975

ABBA met overmacht van onder meer Mouth & MacNeal (die een derde plaats haalden met het in het Engels gezongen 'Ik zie een ster') en Olivia Newton-John (die het Verenigd Koninkrijk vertegenwoordigde met 'Long Live Love').

'Waterloo' werd een Europese hit, en de eerste Zweedse songfestivalwinnaars begonnen aan een carrière die zou leiden tot acht nummer-éénhits, dertien topvijfnoteringen en een nachleben van Stockholm tot Alice Springs. Hun liedjes kenmerkten zich door ongecompliceerde melodieën en teksten zonder pretentie. Titels als 'Ring Ring', 'Honey, Honey', 'I Do, I Do. I Do, I Do, I Do', 'Money, Money, Money' en 'Gimme! Gimme! Gimme!' maakten duidelijk dat Agnetha, Björn, Benny en Anni-Frid niet geïnteresseerd waren in wat in de jaren zestig 'de boodschap' was gaan heten. In de beste Zweedse traditie bleven zij altijd *middle of the road*, trouw aan de braafheid die de winnaars van het Songfestival paste. Ze waren voor de jaren zeventig wat The Beatles waren voor de sixties en Michael Jackson voor de jaren tachtig: een hitmachine die een breed publiek wist te bereiken zonder muzikaal te vervlakken. De composities van Andersson & Ulvaeus mochten dan poppy klinken en binnen een mum van tijd meezingbaar zijn, ze zaten ingenieus in elkaar, verweefden musicalmelodieën met discoritmes, waren op een originele manier gearrangeerd en vervveelden zelfs niet als ze grijs werden gedraaid. Terwijl in New York en Londen de punkrock zich af begon te zetten tegen de tijdgeest van de jaren zeventig, maakte ABBA de popmuziek respectabel, jaren voordat Live Aid (1985) dat definitief zou doen. ABBA was zelfs zo respectabel dat het als een van de weinige westerse popgroepen werd gedoogd door de Sovjet-Unie van Brezjnev.

Op het hoogtepunt van ABBA's roem was de groep het belangrijkste exporttartikel van Zweden. In ruil voor ABBA-platen leverde het valuta-arme Oostblok zelfs scheepsladingen komkommers, cement en olie. Iedere plaat, film of tournee die ABBA maakte veranderde in goud, en gedurende twee jaar was het winstpercentage hoger dan dat van Volvo; in 1981 werd de groep aan de beurs genoteerd. ABBA werd nu officieel wat het van begin af aan geweest was: een efficiënte multinational, maar dan wel een waarvan muziek de *core business* was. De aanstekelijke niets-aan-de-handsound ('SOS', 'Mamma Mia') en de intelligente sneeuwkoninginnepop ('Knowing Me, Knowing You', 'The Name Of The Game') kon dan ook rekenen op de bewondering van grootheden als Pete Townshend, de Sex Pistols, Elvis Costello, en buiten Europa onder meer Madonna, Randy Newman en Nirvana.

Nog groter was de invloed van ABBA op het Eurovisiesongfestival, dat in 1956 was ontstaan als een Zwitsers initiatief om de Europeanen te verbroederen en dat ondanks ingrijpende wijzigingen – het toetreden van 44 landen (ook van buiten Europa), het laten vallen van de verplichting om in de lands-

taal te zingen, het invoeren van halve finales, *televoting* – nog steeds het meest bekeken televisieprogramma zonder sport is. In de jaren tussen 1974 en 1982 leek het bijna alsof je een ABBA-kloon moest zijn om ver te komen, zoals onder meer Teach-In, Brotherhood of Man en Bucks Fizz bewezen. Maar ook daarna was de geest van 'Waterloo' vaardig over de circusacts waarmee winnaars in spe probeerden om de aandacht te trekken van de inmiddels half miljard kijkers. De outfits van Anna en Frida waren jutezakken vergeleken met de uitzinnige kostuums van winnaars als Dana International (1998) en Ruslana (2004). De stergitaar van Björn evolueerde tot de fantasycreaties van de Finse hardrockgroep Lordi (2005), nog steeds de krankzinnigste act die ooit heeft gewonnen. In dat licht is de indianentooi waarmee Joan Franka ooit de Nederlandse voorrondes van het Eurovisiesongfestival opluisterde nog een erfenis van het jarenzeventigmutsje van Agnetha Fältskog.

(🎵) De saxofoon

Onmiskenbaar, om niet te zeggen hinderlijk, aanwezig in ABBA's 'Waterloo' is het geluid van een saxofoon – op de achtergrond en vooral in het uitbundige refrein. De popmuziek, van Madness en Gerry Rafferty tot Bruce Springsteen en Lady Gaga, is altijd een gretige gebruiker geweest van het blaasinstrument met kleppen dat in 1840 werd uitgevonden door de Belgische Parijzenaar Adolphe Sax (en dat ook gelijk zijn naam kreeg). De instrumentenbouwer Sax zocht naar een instrument dat het gat zou kunnen vullen tussen houtblazers en koperblazers, en ontwikkelde dat op basis van zijn experimenten met de basklarinet en de ophicleïde, een conisch koperinstrument met kleppen die kenmerkend waren voor een houtblaasinstrument. De Franse componist Hector Berlioz toonde zich enthousiast over de mogelijkheden van het nieuwe geluid,

Selmer-tenorsaxofoon

en in 1846 patenteerde Sax veertien verschillende saxofoons (van sopranino tot contrabas) in twee series: in Es en Bes voor militaire kapellen (die er meteen mee wegliepen) en in C en F voor symfonie-orkesten. Hoewel componisten van naam (Bizet, Moessorgski, Rachmaninov) muziek voor saxofoon en orkest schreven (met de *Boléro* van Ravel als beroemdste voorbeeld), drong de sax nooit door tot het standaard symfonie-orkest. Veel populairder werd hij in de kamermuziek, de jazz (vooral het bigbandrepertoire, de free jazz en natuurlijk de bossanova), de klezmer en de popmuziek. Daarin werd de *wailing saxophone*, zoals die bijvoorbeeld in 'Careless Whisper' van George Michael of 'Boys And Girls' van Bryan Ferry werd toegepast, bijna een cliché.

97 *CREAM WARE* EN PORSELEIN

Wedgwood en Meissen

Het begon met een mislukte alchemist. Aan het begin van de 18de eeuw probeerde Johann Friedrich Böttger in opdracht van August van Saksen tevergeefs om goud te maken uit waardeloos materiaal. Hij ontsnapte aan de ongenade van de keurvorst door in 1708 een succesrijke poging te doen om hard porselein te maken, als eerste in Europa. Porselein, een geglazuurd wit keramisch product van gebakken porseleinaarde en veldspaat, was uitgevonden in China in de 10de eeuw en op grote schaal geëxporteerd tijdens de Ming-dynastie (1368–1644). Vooral de versierde variant, met blauwe tekeningen onder het glazuur, sloeg aan en werd door de Hollanders en de Portugezen naar de Europese hoven verscheept. Op het continent lukte het niemand om de subtiel gedecoreerde borden en vazen na te maken, niet alleen omdat het porseleinprocedé onbekend was, maar ook omdat de belangrijkste grondstoffen niet voorhanden waren. Hetgeen slimme Hollanders er overigens niet van weerhield om te werken aan een goedkoop alternatief, het nog steeds beroemde Delftsblauwe aardewerk.

Het was dus de Duitse amateurchemicus Böttger die er uiteindelijk in slaagde om door experimenten met verschillende kleisoorten (met name kaolien uit Colditz, niet ver van Dresden) en hogere baktemperaturen het Chinese porselein te kopiëren. Onmiddellijk werd hij vastgezet in de Albrechtsburg in Meissen, waar August de Sterke in één moeite door de Königlich-Polnische und Kurfürstlich-Saksische Porzellan-Manufaktur vestigde. De rest van het personeel hield hij daar ook zo ongeveer gevangen, maar het mocht niet baten: in de decennia na 1710 werd het geheim van het

Meissner porselein langzaam over Europa verspreid, van Oostenrijk tot België en van Venetië tot Madrid. Het bekendste 'zacht porselein' kwam na 1756 uit het Franse Sèvres, dat onder meer de hofleverancier van de Lodewijks en Marie Antoinette zou worden. De Franse koningin was zo dol op Sèvres dat het niet meer dan terecht is dat zij in later tijden model stond voor een van de populairste porseleinen miniaturen.

Het *Meissner Hartporzellan* werd vooral beroemd door de inventieve versieringen op het glazuur: aanvankelijk Japanse landschappen en chinoiserieën, daarna ook Duitse bloemen en gestileerde blauwe decors van bloemen en vruchten die in de volksmond *Zwiebelmuster* werden genoemd. De 'uienpatronen' kwamen vooral op serviezen terecht, terwijl polychrome decors werden gebruikt op andere gebruiksvoorwerpen en op sierporselein, zoals kleine beeldjes die je de voorlopers zou kunnen noemen van de zogenaamd schattige Hummelfiguurtjes die na de Tweede Wereldoorlog menige huiskamervitrine hebben veroverd. Niet iedereen was dol op Meissen: in 1813 schreef Goethe na een bezoek aan de fabriek dat hij eigenlijk niets gezien had 'dat men graag aan zijn huishouden zou willen toevoegen'. De Albrechtsburg had het monopolie op de porseleinverkoop toen allang verloren, en was zelfs begonnen om de ontwerpen van zijn eigen epigonen, Sèvres en Wedgwood, na te apen.

Het Engelse Wedgwood, opgericht in 1769 door de ontdekker van de witte

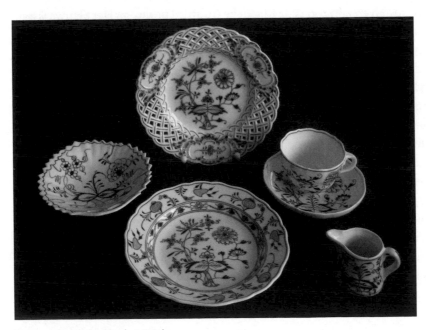

Meissens *Zwiebelmuster* (ca. 1900)

aardewerkscherf, was niet eens een echte porseleinfabriek. Maar de *cream ware* van Josiah Wedgwood (1730–1795) – die was gemaakt van witbrandende klei, kwarts en Cornish stone – kreeg binnen enkele decennia grote faam onder de adel in Groot-Brittannië en de rest van Europa. Niet het minst doordat het ivoorkleurige aardewerk met licht reliëf zodanig in de smaak viel bij de toenmalige koningin-gemaal dat het zich *queen's ware* mocht noemen. Wedgwood op *zijn* beurt leende zijn naam niet alleen aan zijn witte serviezen maar ook aan de lichte kleur blauw van de door hem gecreeerde *jasper ware* waarop je zo mooi

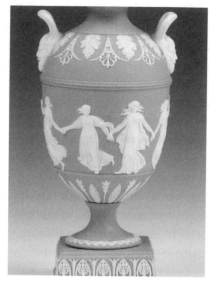

'Dancing Hours'-motief op een urn van Wedgwood (1899)

camee-effecten met wit aardewerk kon laten uitkomen. Een derde exporthit van de Wedgwoodfabriek in Stoke-on-Trent was de zogeheten *basalt ware* van zwarte aardewerkscherf die vooral gebruikt werd voor portretbustes.

De pottenbakkerij van Wedgwood heette Etruria, en dat was niet de enige eer die Josiah en zijn zonen de Klassieke Oudheid bewezen. Het blauwe *jasper ware* met witte decoratie was een imitatie van antiek camee-glas. Met name de Portland-vaas, een Romeinse amfoor van ondoorzichtig blauw glas met afbeeldingen van wit glas, inspireerde de kunstenaars in het atelier van Wedgwood. De stijl van meesterontwerper John Flaxman, die in 1774 in dienst kwam en faam zou verwerven met zijn motieven van dansende figuurtjes ('The Dancing Hours'), wordt nog steeds beschouwd als een van de iconen van het Britse neoclassicisme. Dat hij zijn ideeën bij de oude Grieken en Romeinen haalde, strekte in de ogen van zijn tijdgenoten tot aanbeveling. De ironie van de geschiedenis wil dat zijn ontwerpen in de loop der tijd in alle landen van Europa ook weer werden gekopieerd en geïmiteerd.

Toch is een vaas of een schaal in *Wedgwood blue* niet het eerste waaraan je denkt bij de merknaam Wedgwood. Dat zijn de sierlijke kopjes en schoteltjes waaruit het zo elegant drinken is, of je nu in een Weense *Konditorei* of een theehuis in Kopenhagen zit. Kopjes waaruit de crème de la crème van de Europese elite al eeuwenlang zijn of haar Javaanse koffie of Chinese thee nipt.

Azulejos en andere siertegels

Aardewerken siertegels en tegelta-
bleaus zijn geen Europese uitvinding.
De oude Perzen waren er dol op,
net als de Babyloniërs (denk aan de
Isjtar-poort in het Berlijnse Pergamon-
museum) en de islamitische Arabieren,
die de kunst van het geometrisch
versieren perfectioneerden omdat ze
nu eenmaal geen menselijke figuren
mochten afbeelden. Maar via Moors
Spanje kwamen de siertegels naar
Portugal en daar werden de zogeheten
azulejos binnen een paar eeuwen nati-
onaal erfgoed. Tegeltableaus werden
gebruikt in (en op) kerken en paleizen
en – vanaf de 19de eeuw – ook in
treinstations; daarbij werden mas-
sascènes niet geschuwd. Vaak waren
de tableaus in blauw-wit, of liever
Delfts blauw, een uitvloeisel van de

grootscheepse invoer van Nederlandse
tegels in de 17de eeuw. Maar met de
opeenvolging van verschillende stijlen
– rococo, neoclassicisme, romantiek,
art nouveau, art deco – kwamen er
steeds andere soorten tableaus bij,
zodat je in het Museu Nacional do
Azulejo in Lissabon tegenwoordig een
adembenemende verscheidenheid
kunt bekijken. In het noorden van
Europa waren het vooral de Hollandse
motieven, van molens en schaatsta-
ferelen tot landschapjes en zeilboten,
die verbreid werden over keukens en
schouwen. De oud-Hollandse tegels
('witjes') van De Porceleyne Fles
uit Delft of Tichelaar Makkum, zijn
inmiddels zó beroemd dat ze overal
ter wereld nagemaakt en geparodieerd
worden.

Azujelos-tableau met een dame aan de kaptafel (1720–1730), Museu Nacional do Azulejo, Lissabon

De 'Wonderreizen' van Jules Verne

Geen schrijver zo kosmopolitisch als Jules Verne (1828–1905). Zijn bekendste roman heet *Le Tour du monde en quatre-vingts jours* en speelt zich onder meer af in Egypte, India, China, Japan en Noord-Amerika. In *Voyage au centre de la Terre* gaat zijn held professor Lidenbrock op IJsland een vulkaan in om er op Stromboli weer uit te komen. Michel Strogoff, de koerier van de tsaar, reist van Moskou via Kolyvan naar Irkoetsk. Robur de Veroveraar vliegt de wereld rond in een superhelikopter, Kéraban de Stijfhoofdige rondt de Zwarte Zee per postkoets. Kapitein Nemo vaart met een duikboot 20.000 mijlen onder zee over het noordelijk én het zuidelijk halfrond. Tientallen andere helden bereizen de onverkende hoeken van de aarde, van de Noordpool tot de Zuidpool en van Patagonië tot Australië.

Geen schrijver zo Europees ook als Jules Verne. De helden uit zijn 'blauwe bandjes' (in de originele uitgave waren ze trouwens rood) zijn in overgrote meerderheid bewoners van het oude continent, of het nu de excentrieke Engelsman Phileas Fogg is, het Schotse kroost van kapitein Grant of de Franse mariene bioloog Pierre Aronnax. Professor Lidenbrock is een Duitser, Michel Strogoff een Rus, Kéraban een Turk, Nemo was oorspronkelijk een Pool, en alleen van Robur weten we niet welke nationaliteit hij heeft.

Daarnaast is Vernes kijk op de wereld typisch Europees – en niet te vergeten 19de-eeuws. De aarde is de speeltuin van de koloniale mogendheden, al worden Rusland en Amerika gedoogd als opkomende landen. De klassenmaatschappij, met de burgerij als kern en de wetenschappers als nieuwste *social climbers*, is nog onbedreigd. Het vertrouwen in de techniek is grenzeloos. Een reis naar de maan? Moet kunnen. Een luchtvaartuig met 37 hefschroefjes? Zó gebouwd. Atoomkracht? Een zegen voor de mensheid. De ontcijfering van het runenschrift; het lanceren van kunstmanen en satellieten; de ontwikkeling van radio en fax? Volgens Verne was het allemaal een kwestie van tijd. Sterker nog: in zijn romans gaf hij alvast de gebruiksaanwijzing. Sommige van zijn ontwerpen – de ruimteraket, de helikopter, de elektrische onderzeeër – leken zo veel op de latere uitvindingen, dat men later begon te denken dat hij een helderziende was. Maar hij was eerder een amateurwetenschapper met veel fantasie; voordat hij aan een boek begon, las hij alle studieboeken die hij kon gebruiken en praatte hij uitvoerig met technici en uitvinders.

Ook Vernes succes was pan-Europees, iets dat af te lezen is aan de honderdvijftig verfilmingen die er van zijn *Voyages extraordinaires* ('Wonderreizen' in het Nederlands) op de International Movie Database zijn geregistreerd. Ieder

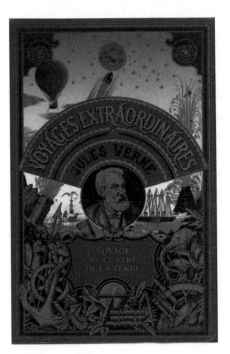

Omslag van *Voyage au centre de la Terre*

land met een zichzelf respecterende filmindustrie, van Rusland tot Spanje, heeft zich aan Vernes klassiekers gewaagd. Sommige boeken, zoals *Le Tour du monde* en *Au centre de la Terre*, zijn meer dan tien keer verfilmd. *Voyage dans la Lune*, de baanbrekende verfilming van *De la Terre à la Lune* door een andere beroemde Fransman, Georges Méliès, kwam al twee jaar na de dood van Verne uit, achttien jaar nadat hij in *Le Château des Carpathes* een soort filmprojectie had beschreven. Samen met Shakespeare, Scott, Austen, Dickens en Conan Doyle behoort Verne tot de meest verfilmde schrijvers.

De films traden in het spoor van het succes van de Wonderreizen. De 62 romans en 18 novelles van Verne werden uitgebracht in 150 talen en evenzovele landen. Tot de opkomst van computerspellen en sociale media waren ze het favoriete tijdverdrijf van jongens (en meisjes) die geïnteresseerd waren in spannende verhalen, populair-wetenschappelijke verhandelingen en exotische bestemmingen. Dat Vernes personages zo plat waren als het zwaard waarmee Strogoff verblind wordt ('Ik zie niet in wat een roman te maken heeft met psychologie,' zei de schrijver eens), maakte ze niet minder onvergetelijk. Dat Verne net als zijn tijdgenoot Karl May de meeste van zijn verhalen uit zijn duim zoog, maakte hem alleen maar een echtere fictieschrijver.

Hoewel Verne op late leeftijd een zeewaardig zeilschip had, en in zijn jonge jaren tripjes maakte naar Scandinavië en New York, was hij het prototype van een schrijftafelreiziger. Achter zijn bureau in het slaperige Noord-Franse stadje Amiens bedacht hij de wildste avonturen in exotische oorden: een reis om de Zwarte Zee om tol over de Bosporus te ontduiken (*Kéraban-le-Têtu*), een achtervolging op leven en dood onder Zuid-Afrikaanse diamantzoekers (*L'Étoile du sud*), een ballonvaart naar de bronnen van de Nijl (*Cinq semaines en ballon*). Hij deed precies wat hij zijn moeder op tienjarige leeftijd had beloofd toen hij in de haven van zijn geboortestad Nantes op het nippertje van een schip was gehaald dat naar de Caraïben zou vertrekken: 'Voortaan zal ik alleen nog in mijn fantasie op reis gaan.'

Na zijn dood was Verne een voorbeeld voor bestsellerauteurs als H.G. Wells (*The Time Machine*), Hergé (*Kuifje*) en Michael Crichton (*Jurassic Park*). Bij zijn leven werd hij geprezen door grote schrijvers als George Sand en Émile Zola, en was hij bevriend met Victor Hugo en Alexandre Dumas *fils*. Hij kreeg de Légion d'Honneur, maar de hoogste literaire eer, het lidmaatschap van de veertig leden tellende Académie Française, viel hem niet te beurt – iets wat hem steeds meer dwars ging zitten: 'De grote teleurstelling van mijn leven,' zei hij in een interview in 1894, 'is dat ik nooit een plaats heb ingenomen in de Franse literatuur.' Pas een dikke eeuw later werd hem die plaats gegund, toen een viertal *Voyages extraordinaires* werd opgenomen in de prestigieuze Pléiade-reeks. In de *Europese* literatuur was het werk van Verne toen al meer dan honderd jaar een vaste waarde.

Nineteen Eighty-Four

Verne was een visionair schrijver; hij geldt als een van de pioniers van de sciencefiction, een succesrijk literair genre dat zich grofweg laat onderverdelen in ruimte-epen en 'realistische' toekomstromans. Binnen die laatste groep is *Nineteen Eighty-Four* (1949) van George Orwell een van de invloedrijkste voorbeelden, al was het alleen maar omdat dankzij John de Mol en de NSA iedereen het begrip 'Big Brother (Is Watching You)' kent.

Orwells satire op totalitarisme, inclusief de versluierende 'Newspeak' (met Partijslogans als: *war is peace, freedom is slavery, ignorance is strength*), is een boek om iedereen aan te raden. Beginnende lezers zullen vooral onder de indruk zijn van de martel- en hersenspoelsessies waaraan Winston Smith in de kelders van het Ministerie van Liefde onderworpen wordt (Kamer 101! De ratten!). Non-fictieliefhebbers worden gegrepen door Orwells uiteenzettingen over de manipulatie van het verleden en de taal in een dictatuur. Literaire fijnproevers waarderen de stilering van Orwells anti-utopia – vanaf

David Pearson, omslag (2013) van Orwells *Nineteen Eighty-Four*

de omineuze beginzin tot het even ontroerende als cynische slot waarin de gebroken Winston ertoe komt Big Brother lief te hebben. En alle anderen kunnen genieten van een aangrijpende roman over de liefde. De verboden amour fou van Winston en Julia, te midden van de teleschermen en de agenten van de Denkpolitie, mondt uit in de ijselijke scène waarin ze elkaar gelaten vertellen dat ze de ander onder druk van de Partij verraden hebben. 'Ten overstaan van pijn zijn er geen helden,' luidt de kernzin van *Nineteen Eighty-Four*. En het beeld dat Winstons vaderlijke folteraar O'Brien geeft van de toekomst – 'stel je een laars voor die stampt op een menselijk gezicht, zonder ophouden' – is al even ontmoedigend.

99 DE CONCEPTUELE KUNST VAN CHRISTO EN JEANNE-CLAUDE
Wrapped Reichstag

Bij de voltooiing in juli 1995 gold *Wrapped Reichstag* van het Bulgaars-Frans-Amerikaanse duo Christo en Jeanne-Claude als het grootste modernekunst-project dat ooit gerealiseerd werd. 24 jaar voorbereiding, 54 werkbezoeken, 1001 brieven en een veelvoud aan telefoontjes, 100.000 vierkante meter stof, 15 kilometer touw, 120 medewerkers en 10 miljoen Duitse marken waren nodig voor de totstandkoming van deze monsterproductie. En dan gaan we nog voorbij aan de 5 miljoen bezoekers die tussen half juni en half juli naar het om- en onthullen van de aanstaande zetel van het Duitse parlement aan de Platz der Republik kwamen kijken.

Het met zilverkleurige stof inpakken van de Rijksdag, symbool van de getroebleerde geschiedenis van Duitsland en Europa in de 20ste eeuw, was niet het eerste schijnbaar onhaalbare plan waarin Christo Vladimirov Java-cheff (1935) en zijn vrouw Jeanne-Claude Denat de Guillebon (1935–2009) zich vastbeten; en evenmin het laatste. Al drie jaar nadat zij elkaar in 1958 voor het eerst ontmoet hadden, pakten ze in de haven van Keulen lege olievaten in, om een jaar later in het kader van operatie *Rideau de Fer* (IJzeren Gordijn, een verwijzing naar de recente bouw van de Berlijnse Muur) een klein straatje in Parijs met hoog opgetaste olievaten af te sluiten. Voor de Documenta 4 in Kassel (1968) richtten ze een opblaasbare sculptuur van 85 bij 10 meter op die ze betaalden met de verkoop van voorbereidende tekeningen, fotocollages en maquettes – 'een briljant staaltje business art' (in de woorden van essayist Dirk van Weelden) dat het model zou worden voor de financiering van al hun toekomstige projecten. Te beginnen met *Wrapped Coast* (1969), het bedekken van tweeënhalve kilometer kust en kliffen in Little Bay, Sydney.

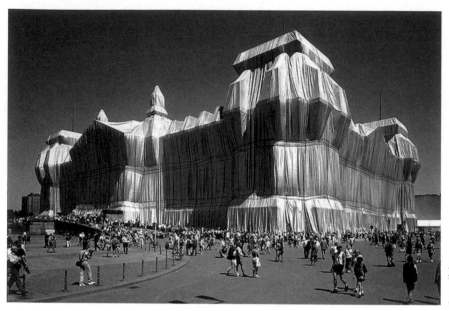

Christo en Jeanne-Claude, *Wrapped Reichstag* (1971–1995), Berlijn (Foto Wolfgang Volz)

Toen Christo begin jaren zestig naam maakte met zijn eerste inpakkunst werd hij gezien als een surrealist in de traditie van Man Ray (1890–1976), die al in 1920 een naaimachine met behulp van touw in een legerdeken had gewikkeld en had tentoongesteld onder de titel *The Enigma of Isidore Ducasse*. Nog populairder werd een andere ontstaansmythe: de in Bulgarije geboren Christo Javacheff was in 1956 uit zijn communistische geboorteland naar het Westen gevlucht, en deed dat in een posttrein die verzegeld was – eigenlijk als een soort postpakketje. Aanvankelijk lieten Christo en Jeanne-Claude, of zoals ze schertsend werden genoemd Christo en Christa, zich de verklaringen aanleunen. Later onderstreepten ze dat niemand diepere betekenissen in hun werk moest zoeken; het was hun immers alleen te doen om het esthetische effect. Iets wat we maar al te graag geloven aangezien de sprookjesachtige schoonheid van de ingepakte Rijksdag, of tien jaar eerder de met matgouden stof bedekte Pont Neuf in Parijs, zelfs overkomt op foto's en voorbereidende schetsen.

Natuurlijk schuilt een deel van de kracht van de projecten van Christo en Jeanne-Claude in de discrepantie tussen de lange en kostbare voorbereiding en de korte duur dat de kunstwerken te zien zijn. Na een 'tentoonstellings-duur' van gemiddeld drie weken bestaan landschapssculpturen als *Valley Curtain* (1970, een gordijn in de Rocky Mountains), *Running Fence* (1976, een hek van stof in de kuststreek van Californië) en *Surrounded Islands* (1983, elf met drijvende roze stof omgorde eilanden in de baai bij Miami) alleen nog in de

herinnering van de mensen die erbij waren, en op de foto's natuurlijk. Zoals Christo ooit zei: 'Ik denk dat het grotere moed vergt om dingen te maken die verdwijnen dan om dingen te maken die blijven bestaan.' Hij is als een kind dat meer geïnteresseerd is in een spectaculaire verpakking dan in het cadeau dat erdoor aan het oog onttrokken wordt.

Groter, duurder, moeilijker – zo zou je het streven van de Christo's kunnen samenvatten. Na het inpakken van de Pont Neuf (resultaat van negen jaar smeken om toestemming), het neerzetten van 3100 gele en blauwe reuzenparasols in respectievelijk Californië en Japan (1984–1991) en het inpakken van de Rijksdag, werden de projecten steeds krankzinniger, zonder hun esthetische bluf te verliezen. Meer dan dertig jaar nadat ze voor het eerst een boom inpakten, omhulden Christo en Jeanne-Claude 178 bomen in het Berower Park bij Basel met doorzichtige stof (*Verhüllte Bäume*, 1998). In 2005 kregen ze na 26 jaar toestemming om de paden in Central Park in New York te versieren met 7503 oranje poorten van stof (*The Gates*). En hoewel Jeanne-Claude vier jaar later overleed, is haar echtgenoot nog steeds bezig met het uitvoeren van de projecten die ze samen verzonnen hebben. Hij kan nog even vooruit, want op het programma staan onder meer het overkappen van de rivier de Arkansas met zilverkleurig doek (*Over the River*, datum en voltooiing nog niet bekend) en het bouwen van een afgetopte piramide van oranje olievaten in de Verenigde Arabische Emiraten (*The Mastaba of Abu Dhabi*, het enige permanente kunstwerk van Christo en Jeanne-Claude).

38 projecten zijn nog niet gerealiseerd; 18 projecten wel, en misschien is het sympathiekste Christowerk daarbij niet eens meegerekend. *Wrapped Snoopy House*, in 2003 gepresenteerd in het Charles M. Schulz Museum in Santa Rosa, is een ingepakt hondehok dat de kunstenaars maakten als reactie op een Peanuts-strip waarin het hondje Snoopy zich afvraagt wat Christo nu weer eens zal verzinnen, om op het laatste plaatje tegen zijn ingepakte hok aan te lopen. Zelfs de tijd die het duurde voor het project van de grond kwam was helemaal Christo: Schulz tekende het ingepakte Snoopyhok al in 1978.

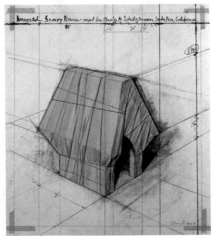

© 2004 Christo

Christo, 'Wrapped Snoopy House – Project for Charles M. Schulz Museum, Santa Rosa, California' (2004)

 ## Marina Abramović

'De grootmoeder van de performance-kunst' noemt Marina Abramović zichzelf; maar ze heeft evengoed recht op de titel 'kind van de body art'. Toen Abramović (Belgrado, 1946) in de vroege jaren zeventig begon met het inzetten van haar lichaam bij het maken van kunst over de relatie tussen de kunstenaar en het publiek, kon zij zich spiegelen aan voorbeelden uit de jaren zestig: Gilbert & George, de Britse *living sculptures*; Yves Klein met zijn 'levende verfkwasten', blote modellen die verf op hun lichaam smeerden en daarmee afdrukken op doek maakten; Carolee Schneemann, die haar naakte lijf bedekte met diverse materialen én levende slangen. Abramović ging een stap verder: in een serie performances onder de titel *Rhythm* (1973–1974) speelde ze met haar gezondheid en zelfs haar leven, gebruikmakend van

Marina Abramović, *Rhythm 0* (1974), Napels

messen, vuurkorven, zware medicijnen en – het allergevaarlijkst – de reacties van een publiek dat werd uitgenodigd om straffeloos van alles met haar uit te halen.

Tussen 1976 en 1988 deed Abramović haar performances samen met de West-Duitse kunstenaar Ulay (Uwe Laysiepen); ze haalden de wereldpers in 1988 met een wandeling van 5000 kilometer over de Chinese Muur, waarbij ze elk van een andere kant begonnen en elkaar in het midden tegenkwamen, om daarna voorgoed uit elkaar te gaan. De echte wereldroem voor Abramović kwam 22 jaar later, toen ze in het Museum of Modern Art in New York meer dan 700 uur zwijgend aan een tafel zou zitten, starend naar iedereen die maar tegenover haar plaats nam. De veelgeroemde performance *The Artist Is Present* maakte haar tot de lieveling van popgrootheden als Lady Gaga en de rapper Jay-Z, die in de afgelopen jaren beiden projecten met haar deden.

Zelfportret met verbonden oor

Gelezen eind jaren zeventig, op de Bescheurkalender van het Simplisties Verbond: 'Maar het mooiste van Van Gogh, vond Chantal, was toch wel "Vincent" van Don McLean.' Het waren de hoogtijdagen van de mythologisering van Vincent van Gogh, het schildersbeest dat voor zijn kunst was gestorven, en de heren Koot en Bie staken de draak met iedereen die zich minder door Van Goghs tekeningen en schilderijen liet beroeren dan door zijn tragische leven. Sinds *Lust for Life* (1936), de geromantiseerde biografie door Irving Stone, en vooral sinds de gelijknamige film met Kirk Douglas in de hoofdrol (1954), werd de roodharige schilder gezien als een gekweld genie met een overontwikkeld gevoelsleven en een neiging tot zelfdestructie. Singer-songwriter McLean had dat beeld in zijn even droevige als sentimentele ballade uit 1971 perfect weten te vangen:

Now I understand
what you tried to say to me
And how you suffered for your sanity
[...]
And when no hope was left inside
On that starry, starry night
You took your life as lovers often do

Dvd-hoes *Lust for Life* (1956), met Kirk Douglas

Het was de spectaculaire zelf-moord-met-pistool, volgens de legende gepleegd in het korenveld met kraaien dat hij even daarvoor geschilderd had, die van Vincent Willem van Gogh (1853–1890) definitief een tragische held maakte. Al duurde dat nog even, aangezien het publiek het werk van de schilder pas leerde kennen door postume tentoonstellingen. Van Gogh had tijdens zijn leven maar één schilderij verkocht en was altijd onderhouden door zijn broer Theo, aan wie hij ook de meeste van de achthonderd brieven schreef die zijn faam als dubbeltalent gevestigd hebben. Net zo gunstig voor zijn status als gekweld genie waren zijn vlagen van krankzinnigheid en onvoorspelbaar gedrag, die in december 1888 een dieptepunt bereikten toen hij na een ruzie met zijn schildersvriend Paul Gauguin een stuk van zijn linkeroor afsneed in een bordeel in Arles. Het verminkte oor van Van Gogh zou in de jaren daarna een symbool worden voor zijn woede, wanhoop en waanzin, en is in de populaire cultuur even bekend als de neus van Cleopatra, het ooglapje van Roodbaard en de mond van Mick Jagger.

Zelf zou Van Gogh zijn uitbarsting van automutilatie vereeuwigen op twee schilderijen uit januari 1889: het *Zelfportret met schildersezel en Japanse houtsnede*, dat tegenwoordig in het Courtauld Institute in Londen hangt, en het *Zelfportret met verbonden oor en pijp*, dat zich in een privécollectie bevindt. Vooral het laatste is een hoogtepunt te midden van de toch al verbluffende doeken die Van Gogh in de laatste fase van zijn leven schilderde. Tegen een achtergrond van het diepste rood en het felste oranje (het fauvisme dient zich aan!) kijkt de groenogige schilder ons melancholiek aan; een rokende pijp steekt tussen zijn lippen, een blauwzwarte bontmuts bedekt zijn hoofd, een mantel in vijftig tinten groen is om zijn nek geknoopt. Op zijn rechteroor zit een wit verband. Zijn rechteroor? Jazeker, Van Gogh schilderde zichzelf in de spiegel. Dit was de laatste keer dat hij deze kant afbeeldde; in de laatste drie zelfportretten die hij zou maken (waaronder het beroemde zelfportret in grijsblauw uit het Musée d'Orsay) koos hij voor de kant met het gave oor.

Het *Zelfportret met verbonden oor* wordt slechts zelden voor tentoonstellingen

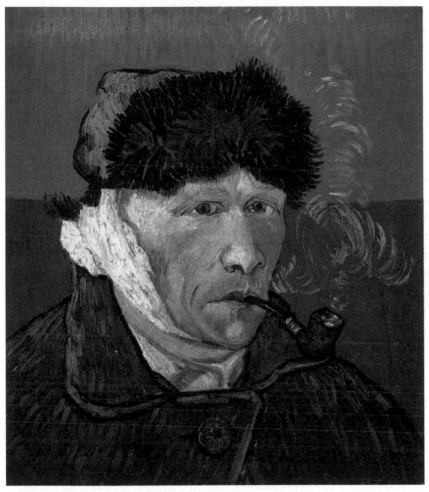

Van Gogh, *Zelfportret met verbonden oor en pijp* (1889), privécollectie

uitgeleend. Dus is het bijlange na niet het bekendste werk van de relatieve
laatbloeier Van Gogh, die begon als een schilder in de donkere kleuren van
de Haagse School en eindigde als een (post)impressionist met een voorliefde
voor felle kleuren en pasteuze penseelstreken. Van zijn vroege werk, gemaakt
in Drenthe en Noord-Brabant, is natuurlijk *De aardappeleters* (1885) het
beroemdst; uit zijn Antwerpse en Parijse periode (1885–1988) zijn het de japo-
naiserieën naar voorbeelden van Hiroshige of de met licht palet geschilderde
neo-impressionistische landschappen en straatgezichten. In zijn late werk
buitelen de iconische schilderijen over elkaar: zonnebloemen, cypressen,
sterrennachten, korenvelden, olijfgaarden, interieurs, stillevens, portretten
(postbode Roulin, de Arlésienne, de zoeaaf, dokter Gachet!) en zelfportretten.
Allemaal in de felle contrasterende kleuren, de dik opgebrachte verfstreken

en de grillige vormen die later kenmerkend zouden worden voor het expressionisme.

Nog steeds geldt Van Gogh als een van de beroemdste schilders aller tijden, zelfs al is in de afgelopen decennia de mythe rondom hem afgepeld. Nieuwe biografieën hebben duidelijk gemaakt dat Vincent niet de zuivere, geprangde ziel in een liefdeloze wereld was die Don McLean van hem maakte; hij was moeilijk in de omgang, soms zelfs onuitstaanbaar – een ruziezoeker, een manipulator en een manisch-depressieve persoonlijkheid. Een tentoonstelling in het vorig jaar heropende Van Gogh Museum in Amsterdam rekende bovendien af met het idee dat de domineeszoon uit Zundert een spontaan genie was. Van Gogh was een harde werker, die eindeloos experimenteerde, serieus les had gehad van (zijn zwager) Anton Mauve en veel opstak van de schilderijen van Rubens, de lichte romanticus Monticelli en collega-neo-impressionisten als Seurat en Gauguin. En zelfs Van Goghs zelfmoord, de hoeksteen van de persoonlijkheidscultus, wordt tegenwoordig ter discussie gesteld: in 2011 beweerden twee biografen dat de schilder in Auvers-sur-Oise in zijn buik was geschoten door een stel kwajongens. Niks *as lovers often do*, eerder een uit de hand gelopen pesterij.

Gelukkig hebben we de schilderijen nog.

Matisse

Kleur, dat was voor Henri Matisse (1869–1954) de belangrijkste vorm van expressie. Experimenten met felle contrasten en harde overgangen vormen de rode draad in zijn oeuvre, van de wildgekleurde schilderijen waarmee hij samen met andere 'fauvisten' in het begin van de 20ste eeuw furore maakte tot de *papiers gouaches et découpés* (knipsels van beschilderd papier) uit zijn late jaren, toen het schilderen hem niet meer zo makkelijk afging. Matisse wilde dingen maken die de mensen mooi vonden, prettig om naar te kijken; hij verkende de decoratieve mogelijkheden van de moderne kunst. In een van de bekendste doeken uit zijn fauvistische periode, het perspectiefarme *La Desserte rouge* (1908), lijkt alles ondergeschikt te worden aan de inrichting van de kamer: het drukversierde kleed op de tafel, dat bijna ongemerkt overloopt in het behang tegen de muur, het uitzicht door het raam, dat net zo goed een schilderij zou kunnen zijn, de vrouw aan de tafel, die onderdeel is geworden van de interieurdecoratie. Twee van Matisses belangrijkste motieven, de vrouw en het stilleven, zijn vertegenwoordigd in *La Desserte rouge*. Hij zou er de rest van zijn schilderend leven, vanaf 1917 doorgebracht in Nice (waar tegenwoordig het Musée

Matisse, *La Desserte rouge* (1908), Hermitage, Sint-Petersburg

Matisse is), op variëren. Met zijn kleurrijke, op de klassieke schildertraditie geënte schilderijen en zijn op het ritme van de jazz gemaakte knipselcollages groeide hij uit tot een van de invloedrijkste en meest geliefde kunstenaars van de 20ste eeuw.

101 DE ERFENIS VAN DJANGO REINHARDT

De zigeunerjazz

Aan weinig jazzmusici is postuum zo veel eer betoond – en terecht. In zijn korte leven, van 1910 tot 1953, zette Django Reinhardt met zijn *gypsy style* de Europese jazz op zijn kop. Bovendien beïnvloedde hij niet alleen generaties muzikanten – of ze nu afkomstig waren uit de jazz, de country of de pop – maar inspireerde hij ook filmmakers, liedjesschrijvers en zelfs computernerds, die onder andere de software ontwierpen waarop de blog Wordpress draait. Zijn *jazz manouche*, zo genoemd naar een van de Franse aanduidingen voor het Romavolk, verenigde de swing van de jaren dertig met de ritmische en harmonische tradities van de zigeunermuziek. Maar het was vooral zijn gitaarspel, met het typerende getokkel, dat diepe indruk maakte op zulke verschillende

gitaargrootheden als Eric Clapton, Carlos Santana, B.B. King, José Feliciano, Jerry Garcia en Willy Nelson.

En dat met twee vingers! Reinhardt, die werd geboren in het Waalse gehucht Liberchies (boven Charleroi) en opgroeide in de Sintikampen rondom Parijs, was op achttienjarige leeftijd tijdens een brand in zijn woonwagen zwaargewond geraakt. Zijn rechterbeen was verlamd en zijn pink en ring-vinger hadden derdegraadsverbrandingen. Toen hij na het ongeluk opnieuw moest leren spelen, wende hij zichzelf aan te soleren met twee vingers, waarbij hij de andere twee alleen gebruikte voor het akkoordenwerk. Muzikaal was zijn grote voorbeeld Louis Armstrong, maar nog belangrijker voor zijn car-rière was zijn ontmoeting met de Italiaans-Franse violist Stéphane Grappelli. Samen met Reinhardts broer Joseph, de gitarist Roger Chaput en de bassist Louis Vola vormden ze in 1934 het kwintet van de Hot Club de France in Parijs. Een drummer hadden ze niet nodig; die functie werd overgenomen door de Selmer-Maccaferri-gitaren met hun karakteristieke swing die '*la pompe*' wordt genoemd. Ze gebruikten hun klankkasten als percussie-instrumenten. Ze speelden standards, maar ook door Reinhardt geschreven instant-klassiekers als 'Nuages' en 'Swing '42'.

Overigens was het oorspronkelijke kwintet in 1939 al ter ziele, omdat Grappelli bij het uitbreken van de Tweede Wereldoorlog had besloten om in Engeland te blijven waar het Quintette du Hot Club de France op tournee was. Reinhardt ging terug naar Parijs en overleefde daar de oorlog – onder bescher-ming van een hoge nazi, die lak had aan zowel het oppakken van zigeuners als het verbod op een *entartete* muzieksoort als jazz. Na de oorlog vierde Rein-hardt nog korte tijd triomfen in Amerika, waar hij samenspeelde met onder meer Duke Ellington en Dizzy Gillespie. En niet lang voor zijn dood bekeerde hij zich tot de elektrische gitaar en maakte hij een album dat invloeden uit de Amerikaanse bebop incorporeerde.

Django Reinhardt was het hoogtepunt en de vernieuwer van de *gypsy style*, een muzieksoort met een lange traditie die teruggaat tot Noord-India (waar de nomadische Roma en Sinti oorspronkelijk vandaan kwamen) en die elementen uit de Turkse, Arabische, Perzische en Oost-Europese volksmuziek in zich bergt. Toch is het vooral de *manier* van spelen waardoor de zigeuner-muziek zich onderscheidt: volksdeuntjes worden versierd met glissandi en arpeggio's, opzwepende ritmische variaties, gevarieerde akkoorden, nieuwe harmonische overgangen en zogeheten *Luftpausen*, momenten waarop de primas (soloviolist van een zigeunerorkest) een break aanbrengt in de melodie. Je kunt het allemaal prachtig zien en horen als je in een Hongaars restaurant wordt getrakteerd op een uitvoering *am Tisch*, een concertvorm die bijna drie eeuwen geleden is 'uitgevonden' door de eerste vrouwelijke primas

uit de geschiedenis: Panna Czinka, bijgenaamd de Zigeuner-Sapfo.

Gegeven de nomadische levensstijl van de Roma en Sinti is het niet verwonderlijk dat de zigeunermuziek zich over vele landen verspreid heeft. Het meest tot de verbeelding spreken waarschijnlijk de flamenco van de Andalusische *gitanos* en de door cimbaal en panfluit gekenmerkte muziek van de Roemeense *lăutari*, maar er is ook de *tsjalga* in Bulgarije, de *cigányzene* in Hongarije en de *fasıl* in Turkije (waarin de klarinet een belangrijke rol speelt). Vooral tussen 1930 en 1960, waarschijnlijk niet toevallig de hoogtijdagen van de gypsy jazz van Django Reinhardt, werd de muziek met veel succes geëxporteerd naar West-Europa, door rajkó-orkesten met jonge vioolvirtuozen. En in een nieuwe mengvorm kwam de zigeunermuziek aan het begin van de 21ste eeuw zelfs in de hitparade in het kielzog van de Balkan Beats van de ex-Joegoslavische bandleider Goran Bregović.

Toch is het beste exportproduct van het Roma- en Sinti-erfgoed de gypsy jazz, die ieder jaar groots wordt gevierd op de festivals van Liberchies en Samois-sur-Seine (waar Reinhardt overleed), en in Duitsland, Ierland, Scandinavië, Groot-Brittannië, Zuid-Afrika, Australië en Noord-Amerika. In ieder land treden directe erfgenamen van Reinhardt op, zoals het Rosenberg Trio in Nederland en de panfluitist Damian Drăghici in Roemenië. Soms zijn ze niet eens van zigeunerafkomst, zoals de Zweed Andreas Öberg en de Amerikaan John Jorgenson. Het was een joodse cineast, Woody Allen, die de muzikale erfenis van Django Reinhardt een nieuwe *boost* gaf door in *Sweet and Lowdown* (1999) een Amerikaanse gitarist te portretteren die bezeten was van het werk van de Sintimeester. Vier jaar later werd Reinhardt vereeuwigd in de openingsscène van de tekenfilm *Les Triplettes de Belleville* – niet alleen muzikaal maar ook in de vorm van een tekenfilmfiguur met een dun snorretje die met twee vingers de sterren van de hemel speelt.

Cd-hoes *Sultan of Swing* (2004)

Still uit *Les Triplettes de Belleville* (2003)

 Flamenco

Zigeunermuziek was niet de enige invloed op de flamenco, die zich waarschijnlijk al in de 16de-eeuw in Andalusië ontwikkelde. Ook Arabische en Indische ritmes en melodieën kwamen erin terecht, alsmede zangstijlen uit de joodse en Byzantijnse traditie. Oorspronkelijk werd de flamenco (van het Spaanse woord voor 'vlammend') gezongen en gedanst (*cante* en *baile*), in de 19de eeuw kwam daar de gitaar als vaste begeleiding bij (*toque*), hoewel het ritmisch klappen met de handen en stampen met de voeten van de dansers ten minste zo belangrijk voor de totaalervaring is. De echte flamenco, zullen de puristen zeggen, onderga je tijdens een *juerga,* een geïmproviseerd concert van Romamusici en -dansers, maar de *cuardos flamencos*, flamenco-ensembles, treden ook op afspraak op: in bars (*tablaos*), in concertzalen en op danspodia; waarbij de gitarist Paco de Lucía, de zanger Camarón de la Isla en de danseres Carmen Amaya gelden als de grote sterren van de 20ste eeuw. Meer dan vijftig verschillende stijlen (*palos*) zijn te onderscheiden, ruwweg onder te verdelen in *cante jondo* (dramatisch, lyrisch), *cante chico* (vrolijk, licht) en *cante intermedio* (alles daartussenin). En zoals voor iedere levende kunstvorm geldt, komen er nog steeds varianten bij, bijvoorbeeld in de *nuevo flamenco*, die gebruikmaakt van 'moderne' instrumenten als de saxofoon en de elektrische gitaar. Inmiddels heeft de flamenco zich over de hele wereld verspreid. Toen de Unesco in 2010 de flamenco op de lijst met immaterieel erfgoed plaatste, waren er in Japan meer flamenco-academies dan in Spanje.

Het Zwanenmeer

Dat de balletsolo 'De stervende zwaan' niet afkomstig is uit *Het Zwanenmeer* van Tsjaikovski, weet iedereen die ingevoerd is in klassieke muziek en dans. Ik wist het niet, maar de zaak ligt dan ook ingewikkeld. De Russische choreograaf Michail Fokine schreef de uit kleine danspasjes bestaande *pas seul* in 1905 op de cellosolo 'Le Cygne' uit het *Carnaval des animaux* van Camille Saint-Saëns. Uitgevoerd door de Petersburgse ballerina Anna Pavlova werd het al snel een ballet- en kunstschaatsklassieker; Pavlova danste de laatste momenten in het leven van een zwaan meer dan vierduizend keer, en werd nagevolgd door alle groten van de klassieke dans, van Isadora Duncan tot Galina Oelanova en van Maja Plisetskaja tot Margot Fonteyn. En onvermijdelijk begon de populariteit

van 'De stervende zwaan' ook de interpretatie van de hoofdrol uit *Het Zwanenmeer* te beïnvloeden; niet in de sterfscène van de zwanenkoningin Odette (want op het moment dat ze zichzelf in het Zwanenmeer verdrinkt heeft ze een menselijke gedaante), maar in de andere scènes van het twee uur durende ballet.

Pjotr Iljitsj Tsjaikovski (1840–1893) schreef *Het Zwanenmeer*, zijn eerste ballet, op 35-jarige leeftijd en aan het begin van zijn carrière. Auteur van het libretto, dat was gebaseerd op een Duits sprookje en een Russisch volks-

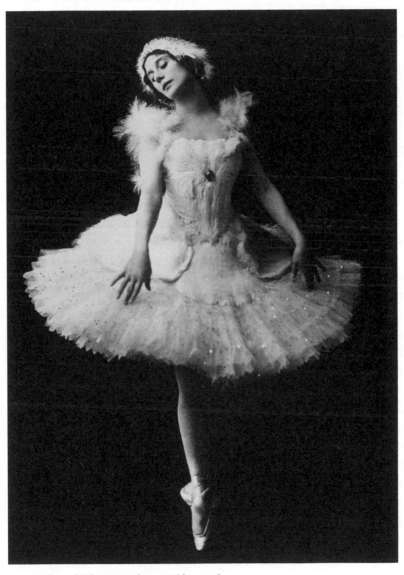

Anna Pavlova als 'de stervende zwaan' (ca. 1910)

verhaal, was naar alle waarschijnlijkheid Vasili Geltser, een danser van het Moskouse Bolsjoitheater waar Tsjaikovski's ballet voor groot orkest en tientallen dansers op 4 maart 1877 in première ging. Niet tot ieders genoegen: de critici vonden de productie armoedig, de solisten en de choreografie (van de Tsjech Julius Reisinger) matig, het verhaal – over een prinses die door een boze tovenaar is veranderd in een deeltijdzwaan – kinderachtig, en de muziek 'te lawaaiig, te wagneriaans en te symfonisch'.

Dit laatste oordeel evolueerde binnen een jaar of twintig tot 'verrukkelijk romantisch en een van de beste stukken van Tsjaikovski' – vooral na een herneming door de choreografen van het Mariinskitheater in Sint-Petersburg in 1894. De balletmuziek was na de dood van Tsjaikovski herzien door de Italiaanse dirigent van het keizerlijk theater, en de rol van Odette werd gedanst door zijn landgenote Pierina Legnani, die legendarisch werd met haar 32 *fouettés en tournant* (pirouettes op één been) in de laatste scène. Europeser dan dit *Zwanenmeer* kon een ballet niet zijn. Het motief van de zwanen mocht dan volgens nationalisten typisch Russisch zijn en het volksdansen van het *corps de ballet* typisch Slavisch, de Midden-Europese en Italiaanse invloeden gaven het een continentale meerwaarde.

Natuurlijk was het niet het Europese karakter dat *Het Zwanenmeer* zo populair maakte; dat waren de muziek (met onder meer het hypnotiserende klarinetthema en het dreigende koper), de dans en de romantiek. Generatie na generatie liet zich betoveren door de liefde van prins Siegfried voor de betoverde prinses, en door de machinaties van de boze Von Rothbart, die na de *Liebestod* van Odette en Siegfried toch aan het kortste eind trekt. Zoals bij alle grote kunst kreeg het verhaal steeds een nieuwe invulling én een nieuwe functie.

Al in 1931 werd het zwanenthema gebruikt in de film *Dracula* met Béla Lugosi, waarna vele spook- en horrorfilms hetzelfde deden. De Amerikaanse choreograaf John Neumeier vermengde in 1976 voor het Hamburg Ballett het bekende verhaal met de biografie van de Beierse koning Ludwig II, die geobsedeerd was door zwanen (denk aan Schloss Neuschwanstein) en die in 1886 verdronk in een meer. Het Chinese Staatscircus trekt al jaren met een verbluffend acrobatisch nummer op basis van *Het Zwanenmeer* rond de wereld. In de Hollywoodfilm *Black Swan* (2010) raakt Natalie Portman verstrikt in de dubbelrol die iedere prima ballerina in het Tsjaikovski-ballet moet spelen: die van de Witte Zwaan Odette en van haar rivale, de Zwarte Zwaan Odile. Daar valt nog aan toe te voegen dat de Engelse choreograaf Matthew Bourne in 1995 de vrouwtjeszwanen verving door agressieve mannetjes, en dat Rudolf Nureyev in 1977 een pas de deux met Miss Piggy danste in 'Swine Lake' in *The Muppet Show*.

Het Zwanenmeer was genoeg geweest om Tsjaikovski eeuwige roem te bezorgen, maar hij componeerde 74 andere stukken, waaronder het *Vioolconcert in D-groot*, het *Pianoconcert in bes-klein*, de opera *Jevgeni Onegin* (naar de roman in verzen van Poesjkin), de feestouverture *1812* (ter herdenking van de Russische overwinning op Napoleon) en de *Symfonie pathétique*. Zijn zes symfonieën, vier orkestsuites en meer dan dertig andere orkestwerken behoren tot het ijzeren repertoire, net als zijn kamermuziek en pianowerken – populair door de subtiele manier waarop hij de westerse invloeden van Mozart en Berlioz wist te vermengen met de Slavische volksmuziek.

Het Zwanenmeer is trouwens maar één van de drie wereldberoemde balletten van Tsjaikovski. Dertien jaar later schreef hij ook de muziek voor *De schone slaapster*, gebaseerd op het beroemde sprookje van Charles Perrault en gechoreografeerd door de Franse balletmeester van het Petersburgse Theater Marius Petipa, die ook medeverantwoordelijk was voor de choreografie van de *Zwanenmeer*-herneming uit 1894. En niet te vergeten van Tsjaikovski's *Notenkraker*. Dit ballet in twee bedrijven, een bewerking van een klassiek verhaal van de Duitse romanticus E.T.A. Hoffmann, ging in 1892 in première in het Mariinskitheater – rond Kerstmis, waarmee een mooie traditie werd ingeluid. Tot op de dag van vandaag is geen kerstdag compleet zonder een Tsjaikovskiballet in het theater of op de televisie.

🎭 Anna Pavlova

Vierduizend keer 'De stervende zwaan' was niet de enige prestatie van Anna Pavlova (1881–1931). Voordat Michail Fokine de beroemde solo voor haar schreef, had ze al een grote carrière gemaakt in het Keizerlijk Russisch Ballet in Petersburg, waar ze onder de vleugels van de Frans-Russische balletmeester Marius Petipa had geschitterd in klassiekers als *Paquita* en *Giselle*. Die laatste rol maakte haar tot prima ballerina van het Keizerlijk Ballet en opende de deur naar een internationale carrière. Pavlova danste in de Ballets Russes (maar weigerde de hoofdrol in Stra-winsky's *L'Oiseau de feu* omdat ze de muziek te avant-gardistisch vond) en richtte in 1911 haar eigen gezelschap op, waarmee ze als eerste ballerina op *neverending tour* ging. Ze ging wonen in Londen, waar ze de Britse ballettraditie een *boost* gaf (onder meer Alicia Markova en Frederic Ashton zijn aan haar schatplichtig), toerde met veel succes in de Verenigde Staten en kreeg in Nieuw-Zeeland een schuimtoetje naar zich vernoemd.

Pavlova wordt gezien als de grootste balletdanseres aller tijden. Niet alleen dankzij haar onconventionele, niet-academische stijl, haar creativi-

teit en haar onnadrukkelijke gratie, maar ook door de zwarte romantiek van haar leven. De dochter van een wasvrouw moest veel barrières – waaronder haar disproportioneel gebouwde lichaam – overwinnen voor ze werd toegelaten bij het Keizerlijk Ballet, en oefende duizenden uren tegen de klippen op. Haar dood, in het Haagse Hotel Des Indes aan de gevolgen van longtuberculose, droeg bij aan haar mythe: toen de ziekte in 1928 geconstateerd werd, had een operatie haar kunnen redden. Maar ze weigerde die te ondergaan omdat ze dan niet meer had kunnen dansen.

Zwart vierkant

Weinig begrippen zijn zo verwarrend als 'abstracte kunst'. De meeste mensen hebben wel een idee wat eronder valt: de kleurige composities van Kandinsky, de draderige sculpturen van Naum Gabo (maker van het beeld voor de Bijenkorf in Rotterdam), de strenge vierkanten in primaire kleuren van Van Doesburg en Mondriaan, de overweldigende *drippings* van Jackson Pollock en de *colorfield paintings* van de andere 'abstract expressionisten' uit Amerika. En vraag je de liefhebbers naar het eerste abstracte schilderij, dan noemen de meesten *Zwart vierkant* (1913) van Kasimir Malevitsj. Waarmee duidelijk wordt dat onder abstractie eigenlijk non-figuratie wordt verstaan, kunst die niet de werkelijkheid herkenbaar weergeeft.

Abstractie gaat heel lang terug – tot de gestileerde figuurtjes uit de beeldhouwkunst van de Cycladische cultuur (3000 v. Chr.); en eigenlijk tot de rotstekeningen uit de prehistorie, die ook niet allemaal rechtstreekse kopieën van reëel bestaande mensen en dieren waren. Iedere tijd en iedere cultuur kent kunstenaars die in hun beelden of schilderijen de werkelijkheid abstraheren. Toch zijn de kunsthistorici tamelijk eensgezind over het moment waarop de 'abstracte kunst' haar intrede deed in de westerse geschiedenis: de vroege 19de eeuw, toen proto-impressionisten als John Constable en J. M. W. Turner hun landschappen en zeegezichten ondergeschikt maakten aan licht- en kleureffecten. Een lijn die doorgetrokken werd door de impressionisten – denk aan de bijna niet te onderscheiden waterlelies van Monet – en door Paul Cézanne (1839–1906), die vooral in zijn Provençaalse landschappen experimenteerde met geometrische vormen en meervoudig perspectief om de natuur weer te geven.

Cézannes schilderijen van de Mont Sainte-Victoire, en zijn uit kleurvlakken opgebouwde portretten en stillevens, waren op hun beurt een belangrijke

inspiratiebron voor de pioniers van het kubisme. De '*demoiselles d'Avignon*' van Picasso uit 1907 zijn nog duidelijk als naakte vrouwen herkenbaar, al vertoont een van de vijf in haar gezicht de effecten van het meervoudig perspectief; zijn '*accordéoniste*' uit 1911 is niet meer dan een verzameling kleurvlakjes op zoek naar een focus. Ook de kubistische schilderijen van Georges Braque – muziekinstrumenten, fruitschalen, bomen – bereikten een hoge mate van abstractie. Maar de stap naar non-figuratief schilderen zetten de kubisten niet, anders dan bijvoorbeeld Mondriaan, die binnen een paar jaar een boom zo abstraheerde dat die zonder titel niet meer als zodanig te herkennen was.

Toen Mondriaan zijn bomen als vlakjes en streepjes begon te schilderen, in het midden van de jaren tien, was de abstractie (lees: de niet-figuratieve kunst) net doorgebroken. Althans in de schilderkunst, want in andere genres, zoals mode en vormgeving, was het non-figuratieve al heel gewoon. Vandaar ook dat een beroemd geometrisch ontwerp voor een babydekentje (1911) van Sonia Delaunay, kunstenares en echtgenote van de schilder Robert Delaunay, *niet* geldt als het eerste non-figuratieve kunstwerk. Die eer gaat naar een doek van de Zweedse Hilma af Klint, die onder invloed van theosofische theorieën al in 1907 abstracte en felgekleurde symbolen schilderde, of naar Wassily Kandinsky, die tussen 1911 en 1914 werkte aan een serie 'composities' waarin het alleen maar draaide om vorm, kleur en ruimte. Schilderkunst moest volgens hem hetzelfde kunnen bewerkstelligen als muziek.

Wassily Kandinsky, *Compositie VII* (1913), Tretjakovmuseum, Moskou

Kazimir Malevitsj, *Zwart Vierkant* (1915), Tretjakovmuseum, Moskou

Uiteindelijk was het Malevitsj die alle aandacht voor de non-figuratieve kunst naar zich toe zou trekken met zijn *Zwart vierkant*, dat voor het eerst – op een wit vlak – werd geëxposeerd op een futuristische tentoonstelling in 1915. 'In het jaar 1913 probeerde ik wanhopig de vrije kunst te bevrijden van het dode gewicht van de echte wereld, en vluchtte ik in de vierkante vorm,' zou Malevitsj later schrijven. Hij noemde zijn 'non-objectieve' kunst 'suprematistisch', omdat geometrische vormen er oppermachtig waren. Maar interessant genoeg zou je erover kunnen twisten of dit wel de ware non-figuratie was; per slot van rekening kun je een zwart vierkant niet realistischer afbeelden dan door een zwart vierkant. Het weerhield Malevitsj er niet van om voort te gaan op de ingeslagen weg. Terwijl collega-revolutionairen in de kunst vooral driedimensionaal, oftewel 'constructivistisch' te werk gingen, exposeerde hij in 1918 een *Suprematistische compositie: wit op wit*, een schuin staand vierkant op een groter wit vierkant.

De invloed van de abstracte kunst, en vooral van Malevitsj' geometrische kleurvakken, is niet te overschatten. In de rest van de 20ste eeuw zouden de nieuwe non-figuratieve kunststromingen over elkaar heen buitelen, van De Stijl en Bauhaus in Europa tot het abstract expressionisme en het minima-

lisme in Amerika. Niet alleen de monochrome schilderijen van Lucio Fontana en Yves Klein zijn ondenkbaar zonder Malevitsj, maar ook de *colorfield paintings* (met de zogeheten *zip*, de verticale lijn) van Barnett Newman en de mystieke kleurvlakken-in-een-rechthoek van Mark Rothko. Het abstracte is klassiek geworden, er zijn zelfs mensen die het gedateerd vinden, en er zijn alweer vele kunststromingen geweest die de figuratieve schilderkunst in ere wilden herstellen. We zijn ver verwijderd van de tijd dat mensen naar het museum gingen om bij een schilderij van Appel of een beeld van Brancusi te roepen: 'Dat kan mijn nichtje van zes ook.'

CoBrA

Het was de Fransman Jean Dubuffet die vlak na de Tweede Wereldoorlog het begrip *art brut*, 'rauwe kunst', muntte. Wat hij wilde zien was een beeldende kunst die zich niets gelegen liet liggen aan de eisen van kunstacademies, galeries of musea; hij interesseerde zich voor de artistieke expressie van 'outsiders', niet-westerse kunstenaars, naïeven, psychisch gestoorden en niet te vergeten: kinderen. Zijn Compagnie de l'Art Brut, gesticht in 1948, leek daarin op CoBrA, de beweging die in hetzelfde jaar werd opgericht door kunstenaars uit Kopenhagen (Asger Jorn), Brussel (Corneille) en Amsterdam (Appel, Constant) en die ook probeerde om de onbevangenheid van kindertekeningen in de kunst terug te krijgen. Hun grote voorbeeld daarbij was de Zwitser Paul Klee, die

Karel Appel, *Hiep, hiep, hoera! / Hip, Hip, Hoorah!* (1949), Tate Britain, Londen

al vanaf het begin van de 20ste eeuw
de kindertekening had omhelsd als
tegenwicht tegen de zo intimiderende
klassieke traditie.

CoBrA bestond officieel maar drie jaar,
maar presenteerde zich op geruchtma-
kende tentoonstellingen in Amsterdam
en Luik als een revolutionaire schil-
dersbent die zich wilde bevrijden
van de eisen van de academie; kunst
was er voor en door iedereen. Met
hun half-abstracte, wildgepenseelde
en felgekleurde werken, sloten de

CoBrA-schilders aan bij wat in Amerika
abstract expressionism zou worden
genoemd. In Europa oefenden ze grote
invloed uit op de nieuwe abstracte
kunst van – vooral Franse – schilders
als Serge Poliakoff, Nicolas de Staël
en Pierre Soulages. In Nederland zou
Karel Appel (1921–2006) uitgroeien
tot de belichaming van de rebelse
moderne kunst; zijn credo 'Ik rotzooi
maar wat aan' is spreekwoordelijk
geworden.

De Zwarte Madonna van Częstochowa

Weinig is de laatste jaren zo aan inflatie onderhevig als het begrip 'icoon',
afgeleid van het Griekse woord *eikon* (gelijkenis, afbeelding). De oorspronke-
lijke betekenis, een religieus schilderij of beeld uit de Byzantijns-christelijke
traditie, is alleen nog onder handelaren in oude kunst en gelovigen in ooste-
lijk Europa in zwang. De rest van de wereld verstaat onder een icoon 'een pic-
togram op de computer' (Wikipedia) of 'iemand die beeldbepalend is voor de
tijd waarin hij of zij leeft' (Van Dale). Vooral die laatste definitie wordt nogal
eens opgerekt, zodat je kunt spreken over 'de Kuip als icoon van Rotterdam'
en 'transparantie als icoon van een dolende overheid', maar ook over 'de
Toppers als icoon van de wansmaak' en 'de madeleine als icoon van de literaire
versnaperingen'. Als je googelt op 'famous icons' krijg je geen schilderijen van
heiligen te zien maar foto's van Marilyn Monroe, Mohammed Ali, James Dean
en Albert Einstein.

Wat is de icoon der iconen? Misschien wel de Zwarte Madonna van Często-
chowa, het Poolse Lourdes. Wereldberoemd onder katholieken, vooral in
Oost-Europa, maar niet om esthetische redenen. Van de oorspronkelijke
afbeelding is weinig over: de donkergekleurde Heilige Maagd, gekleed in
fleur de lys en met het even zwarte kindje Jezus op de linkerarm, is een over-
schildering uit de 15de eeuw. De originele icoon, die volgens de overlevering
door de evangelist Lucas geschilderd was op een tafelblad uit de werkplaats
van Jozef, werd in 1430 beschadigd bij een aanval van beeldenstormende

hussieten en daarna verruïneerd door onmachtige restauratoren. Maar de heiligheid van de in de 14de eeuw uit Jeruzalem geïmporteerde icoon staat buiten kijf. Zo begon zij te bloeden toen een rover de rechterwang van Maria bekraste, en vrijwaarde ze in 1655 het klooster van Jasna Góra van inname door een Zweedse legermacht. Honderdvijftig jaar later kwam een kopie van de Madonna via Poolse huurlingen terecht in opstandig Haïti, waar zij onder de naam Ezili Dantor een van de belangrijkste geesten in het voodoo-geloof werd.

De Zwarte Madonna is een uitwerking van een van de oertypen waarop alle iconen teruggrijpen – anders dan in de westerse religieuze traditie was de Byzantijnse kunstenaar namelijk niet vrij in zijn onderwerps- en ontwerps-keuze. Schilderde je een 'Hodegetria' ('Iemand die de weg wijst'), dan moest de Maagd met haar rechterhand naar Jezus wijzen; een 'Mlekopitatelnitsa' moest haar kind liefdevol de (ontblote) borst geven. Bij een 'Christos Pan-tokrator' wordt Jezus frontaal afgebeeld, de kijker zegenend of waarschu-wend met zijn rechterhand en een evangelie openhoudend met zijn linker. De 'Eleousa' ('Zij die medelijden heeft') hoort haar wang tegen die van haar zoontje aan te leggen. En bij de 'Deësis' ('Smeekbede') zie je Christus bij het Laatste Oordeel tussen zijn moeder (voor de kijker links) en Johannes de Doper. Bij de meeste iconen met één figuur was het gebruikelijk om de heilige nooit meer dan voor de helft af te beelden, als kleine concessie aan het tweede gebod ('Gij zult u geen gesneden beelden maken'). Wat niet verhinderde dat er – in de 8ste en 9de eeuw – Byzantijnse keizers waren die zich tegen de iconenver-ering keerden, de zogeheten icono-clasten.

In de Grieks- en Russisch-or-thodoxe religie behoort de icoon, vaak onderdeel van een wand met verschillende iconen (de 'icono-stasis') tot de liturgie; de afbeelding *is* de heilige, vandaar dat gelovigen de iconen devoot zoenen. Ook díé gedachte beperkte de artistieke vrijheid, nog afgezien van de vast-liggende kleurschema's, met goud als de verbeelding van hemelse

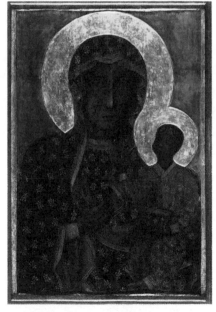

Zwarte Madonna van Częstochowa, klooster van Jasna Góra

uitstraling, rood als symbool voor het goddelijke, blauw als de kleur van het menselijk leven. De meeste iconenschilders waren tot de 19de eeuw dan ook anonymi, behalve de vernieuwers uit de School van Moskou (15de eeuw), die een zekere mate van l'art pour l'art in hun kunst brachten. Hun beroemdste vertegenwoordiger was Andrej Roebljov, die in 1966 zelf het onderwerp van een film van de arthouseregisseur Tarkovski zou worden. Zijn vermenging van het Russische ascetisme en het Byzantijnse maniërisme resulteerde in iconen en fresco's voor de Aankondigingskerk in het Kremlin en de Maria Hemelvaart-kathedraal in Vladimir, maar ook in de beroemde icoon van de Heilige Drie-eenheid dat tegenwoordig in het Tretjakovmuseum in Moskou hangt. Gedateerd rond 1410, geschilderd met tempera op hout, is het een variatie op het thema van de Gastvrijheid van Abraham. Drie engelen in felgekleurde gewaden – en afgebeeld als de Vader, de Zoon en de Heilige Geest – zitten op oranjehouten stoelen rond een tafel onder een heilige eik. Ze zijn gekomen om de aartsvader Abraham en zijn 99-jarige vrouw Sara te vertellen dat ze een zoon krijgen. De afbeelding is zó sereen en elegant dat zelfs de haters van religieuze voorstellingen met veel goudverf (*I know I'm one*) de schoonheid ervan niet kunnen ontkennen.

Veel religieuze kunst uit de westerse traditie is losgeraakt van haar oorsprong. De meeste mensen bewonderen de fresco's van Michelangelo of de cantates van Bach niet meer om het religieuze gevoel dat ermee wordt uitgedrukt, maar om hun esthetische waarde. Generaties groeien op zonder kennis van de Bijbel of de rest van de christelijke traditie. Dat heeft zijn voordelen, onbevangenheid kan de kunstbeleving ten goede komen. Maar Andrej Roebljov en de andere middeleeuwse iconenschilders uit oostelijk Europa zouden het vast prettig vinden om te weten dat hun kerkversieringen nog steeds gebruikt worden waarvoor ze eens waren bedoeld: de praktijk van het christelijk geloof.

Byzantijnse mozaïeken

Het verhalende mozaïek, dat bij de Romeinen vooral in trek was in luxe villa's en overheidsgebouwen, had in het Oost-Romeinse (en later Byzantijnse) Rijk een centrale rol in de kerken. Vooral met de cultuur- en expansiepolitiek van keizer Justinianus (527–565), die onder andere Italië weer terugveroverde op de 'barbaren', kreeg de Byzantijnse mozaïekkunst de kans zich te ontwikkelen. Dat is goed te zien in de Noord-Italiaanse stad Ravenna, waar zowel felgekleurde, vertellende christelijke mozaïeken uit de laat-Romeinse tijd te zien zijn (bijvoorbeeld in het mausoleum van

keizerin Galla Placidia) als statische, in gedekte kleuren maar met veel goud uitgevoerde mozaïeken van daarna. In de San Vitale-basiliek zijn onder meer Justinianus met zijn hofhouding en keizerin Theodora met de hare afgebeeld.

Ook in zijn hoofdstad Constantinopel (Byzantium) liet Justinianus mozaïeken na, in de immense Hagia Sofia die hij zelf tussen 532 en 537 had laten bouwen. Toch dateren de bekendste Byzantijnse mozaïeken daar van later eeuwen, van na de tijd dat de iconoclasten het voor het zeggen hadden (730–842). Kenmerkend zijn de even frontaal als formeel afgebeelde hei-

ligen en (kerk)vorsten, die vaak tegen een goudkleurige achtergrond zijn gezet. De variatie is niet heel groot: Maria met kind, Jezus of kerkvader met bijbel, keizer met geldzak of ander geschenk voor de kerk, heiligen die een zegenend gebaar maken. Het is de beeldtaal die we kennen van de icoonschilderkunst. Op misschien wel het mooiste mozaïek uit de Hagia Sofia, uit de 10de-eeuw, hebben de twee keizers die Moeder en Zoon flankeren nog iets anders in hun hand: Constantijn de Grote presenteert de Maagd de stad die hij gesticht heeft, Justinianus de kerk die hij voor haar gebouwd heeft.

Constantijn IV en zijn vrouw Zoë met Christos Pantokrator op een mozaïek (13de eeuw), Hagia Sophia, Istanbul

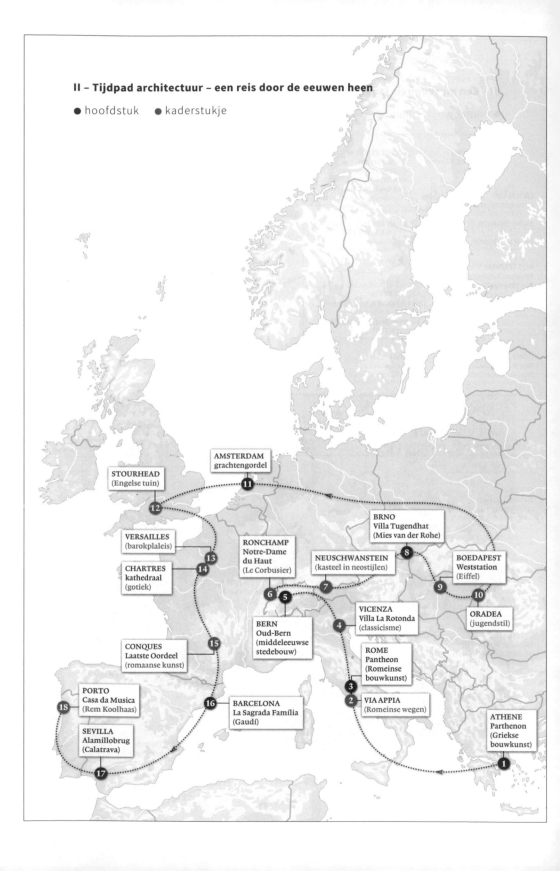

II – Tijdpad architectuur – een reis door de eeuwen heen

● hoofdstuk ● kaderstukje

AMSTERDAM
grachtengordel

STOURHEAD
(Engelse tuin)

BRNO
Villa Tugendhat
(Mies van der Rohe)

VERSAILLES
(barokplaleis)

RONCHAMP
Notre-Dame
du Haut
(Le Corbusier)

NEUSCHWANSTEIN
(kasteel in neostijlen)

BOEDAPEST
Weststation
(Eiffel)

CHARTRES
kathedraal
(gotiek)

VICENZA
Villa La Rotonda
(classicisme)

ORADEA
(jugendstil)

BERN
Oud-Bern
(middeleeuwse
stedebouw)

ROME
Pantheon
(Romeinse
bouwkunst)

CONQUES
Laatste Oordeel
(romaanse kunst)

PORTO
Casa da Musica
(Rem Koolhaas)

BARCELONA
La Sagrada Família
(Gaudí)

VIA APPIA
(Romeinse wegen)

ATHENE
Parthenon
(Griekse
bouwkunst)

SEVILLA
Alamillobrug
(Calatrava)

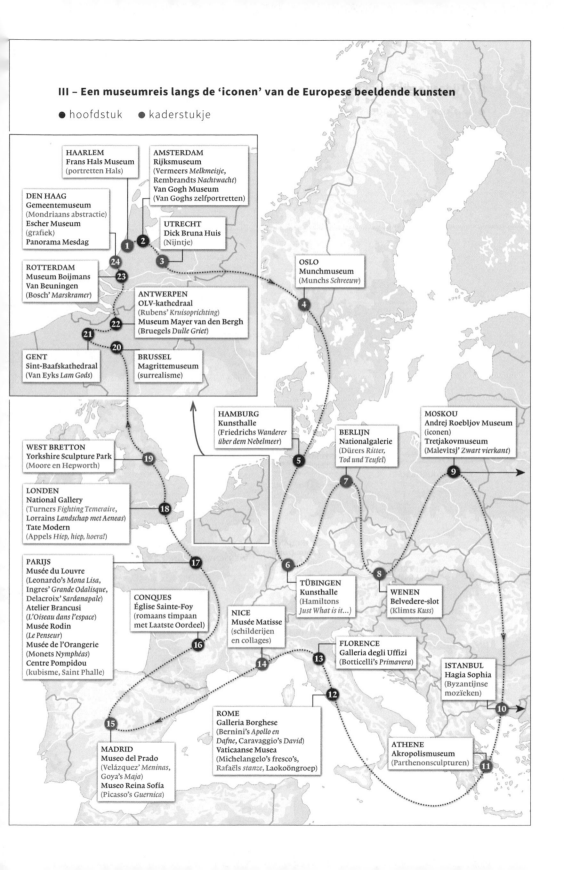

III – Een museumreis langs de 'iconen' van de Europese beeldende kunsten

● hoofdstuk ● kaderstukje

HAARLEM
Frans Hals Museum
(portretten Hals)

AMSTERDAM
Rijksmuseum
(Vermeers *Melkmeisje*,
Rembrandts *Nachtwacht*)
Van Gogh Museum
(Van Goghs zelfportretten)

DEN HAAG
Gemeentemuseum
(Mondriaans abstractie)
Escher Museum
(grafiek)
Panorama Mesdag

UTRECHT
Dick Bruna Huis
(Nijntje)

OSLO
Munchmuseum
(Munchs *Schreeuw*)

ROTTERDAM
Museum Boijmans
Van Beuningen
(Bosch' *Marskramer*)

ANTWERPEN
OLV-kathedraal
(Rubens' *Kruisoprichting*)
Museum Mayer van den Bergh
(Bruegels *Dulle Griet*)

GENT
Sint-Baafskathedraal
(Van Eyks *Lam Gods*)

BRUSSEL
Magrittemuseum
(surrealisme)

HAMBURG
Kunsthalle
(Friedrichs *Wanderer
über dem Nebelmeer*)

BERLIJN
Nationalgalerie
(Dürers *Ritter,
Tod und Teufel*)

MOSKOU
Andrej Roebljov Museum
(iconen)
Tretjakovmuseum
(Malevitsj' *Zwart vierkant*)

WEST BRETTON
Yorkshire Sculpture Park
(Moore en Hepworth)

LONDEN
National Gallery
(Turners *Fighting Temeraire*,
Lorrains *Landschap met Aeneas*)
Tate Modern
(Appels *Hiep, hiep, hoera!*)

PARIJS
Musée du Louvre
(Leonardo's *Mona Lisa*,
Ingres' *Grande Odalisque*,
Delacroix' *Sardanapale*)
Atelier Brancusi
(*L'Oiseau dans l'espace*)
Musée Rodin
(*Le Penseur*)
Musée de l'Orangerie
(Monets *Nymphéas*)
Centre Pompidou
(kubisme, Saint Phalle)

CONQUES
Église Sainte-Foy
(romaans timpaan
met Laatste Oordeel)

NICE
Musée Matisse
(schilderijen
en collages)

TÜBINGEN
Kunsthalle
(Hamiltons
Just What is it...)

WENEN
Belvedere-slot
(Klimts *Kuss*)

FLORENCE
Galleria degli Uffizi
(Botticelli's *Primavera*)

ISTANBUL
Hagia Sophia
(Byzantijnse
mozïeken)

MADRID
Museo del Prado
(Velázquez' *Meninas*,
Goya's *Maja*)
Museo Reina Sofía
(Picasso's *Guernica*)

ROME
Galleria Borghese
(Bernini's *Apollo en
Dafne*, Caravaggio's *David*)
Vaticaanse Musea
(Michelangelo's fresco's,
Rafaëls *stanze*, Laokoöngroep)

ATHENE
Akropolismuseum
(Parthenonsculpturen)

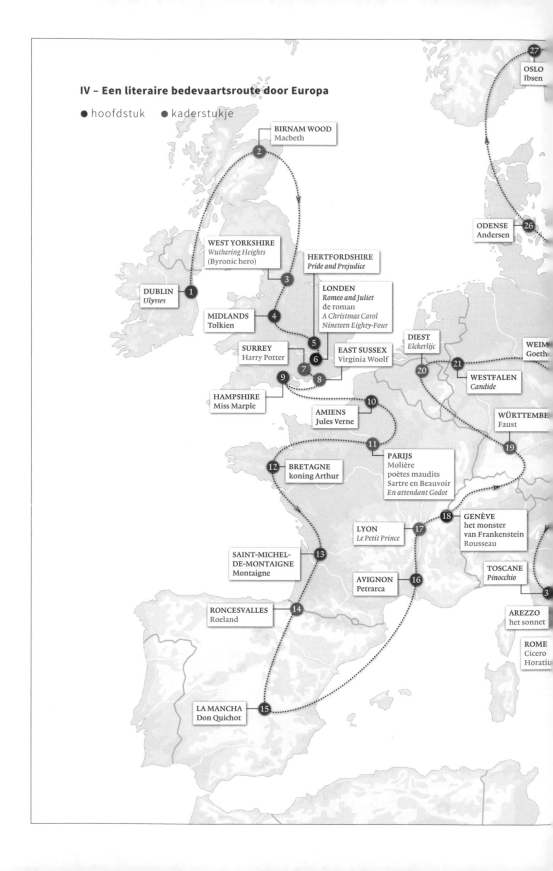

IV – Een literaire bedevaartsroute door Europa

● hoofdstuk ● kaderstukje

BIRNAM WOOD
Macbeth

WEST YORKSHIRE
Wuthering Heights
(Byronic hero)

HERTFORDSHIRE
Pride and Prejudice

DUBLIN
Ulysses

LONDEN
Romeo and Juliet
de roman
A Christmas Carol
Nineteen Eighty-Four

MIDLANDS
Tolkien

DIEST
Elckerlijc

WEIM
Goeth

SURREY
Harry Potter

EAST SUSSEX
Virginia Woolf

WESTFALEN
Candide

HAMPSHIRE
Miss Marple

AMIENS
Jules Verne

WÜRTTEMBE
Faust

PARIJS
Molière
poètes maudits
Sartre en Beauvoir
En attendant Godot

BRETAGNE
koning Arthur

GENÈVE
het monster
van Frankenstein
Rousseau

LYON
Le Petit Prince

**SAINT-MICHEL-
DE-MONTAIGNE**
Montaigne

TOSCANE
Pinocchio

AVIGNON
Petrarca

RONCESVALLES
Roeland

AREZZO
het sonnet

ROME
Cicero
Horatiu

LA MANCHA
Don Quichot

OSLO
Ibsen

ODENSE
Andersen

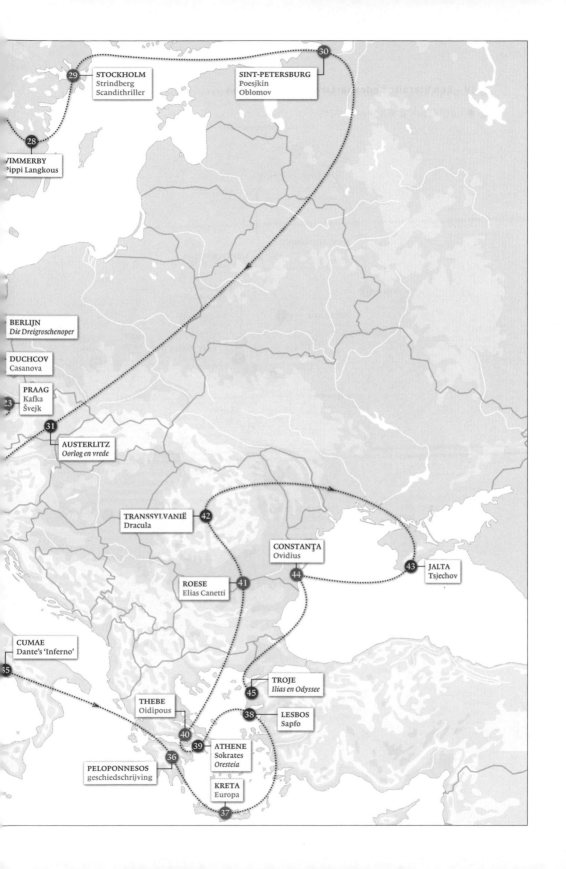

29 STOCKHOLM
Strindberg
Scandithriller

30 SINT-PETERSBURG
Poesjkin
Oblomov

28 VIMMERBY
Pippi Langkous

BERLIJN
Die Dreigroschenoper

DUCHCOV
Casanova

23 PRAAG
Kafka
Švejk

31 AUSTERLITZ
Oorlog en vrede

TRANSSYLVANIË
Dracula **42**

CONSTANŢA
Ovidius

43 JALTA
Tsjechov

ROESE
Elias Canetti **41**

44

CUMAE
Dante's 'Inferno'

35

TROJE
Ilias en Odyssee **45**

THEBE
Oidipous

38 LESBOS
Sapfo

40

39 ATHENE
Sokrates
Oresteia

36

PELOPONNESOS
geschiedschrijving

KRETA
Europa

37

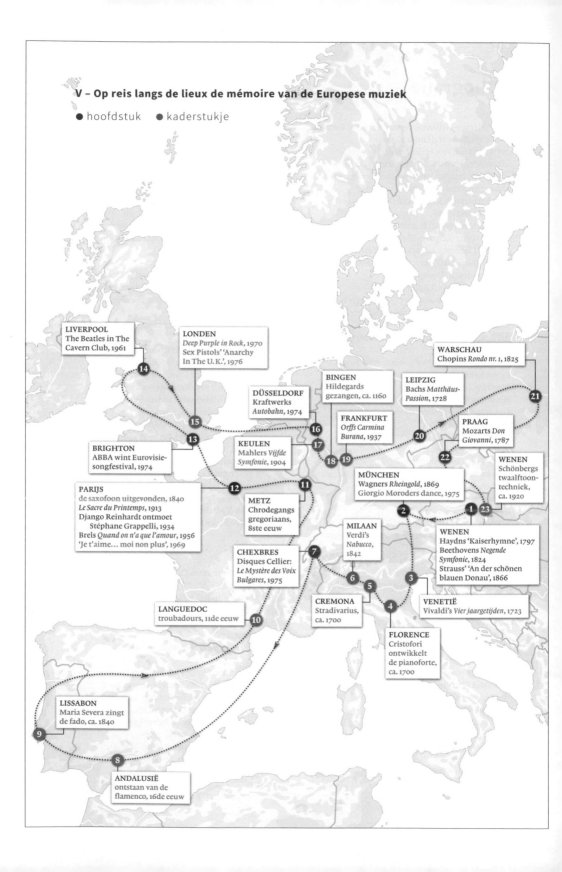

V – Op reis langs de lieux de mémoire van de Europese muziek

● hoofdstuk ● kaderstukje

LIVERPOOL
The Beatles in The
Cavern Club, 1961

LONDEN
Deep Purple in Rock, 1970
Sex Pistols' 'Anarchy
In The U.K.', 1976

WARSCHAU
Chopins *Rondo nr. 1*, 1825

BINGEN
Hildegards
gezangen, ca. 1160

LEIPZIG
Bachs *Matthäus-
Passion*, 1728

DÜSSELDORF
Kraftwerks
Autobahn, 1974

FRANKFURT
Orffs *Carmina
Burana*, 1937

PRAAG
Mozarts *Don
Giovanni*, 1787

BRIGHTON
ABBA wint Eurovisie-
songfestival, 1974

KEULEN
Mahlers *Vijfde
Symfonie*, 1904

WENEN
Schönbergs
twaalftoon-
techniek,
ca. 1920

PARIJS
de saxofoon uitgevonden, 1840
Le Sacre du Printemps, 1913
Django Reinhardt ontmoet
Stéphane Grappelli, 1934
Brels *Quand on n'a que l'amour*, 1956
'Je t'aime… moi non plus', 1969

MÜNCHEN
Wagners *Rheingold*, 1869
Giorgio Moroders dance, 1975

METZ
Chrodegangs
gregoriaans,
8ste eeuw

MILAAN
Verdi's
Nabucco,
1842

WENEN
Haydns 'Kaiserhymne', 1797
Beethovens *Negende
Symfonie*, 1824
Strauss' 'An der schönen
blauen Donau', 1866

CHEXBRES
Disques Cellier:
*Le Mystère des Voix
Bulgares*, 1975

LANGUEDOC
troubadours, 11de eeuw

CREMONA
Stradivarius,
ca. 1700

VENETIË
Vivaldi's *Vier jaargetijden*, 1723

FLORENCE
Cristofori
ontwikkelt
de pianoforte,
ca. 1700

LISSABON
Maria Severa zingt
de fado, ca. 1840

ANDALUSIË
ontstaan van de
flamenco, 16de eeuw

Bibliografie

Hugh Aldersey-Williams: *Periodic Tales. The Curious Lives of the Elements* (Londen, 2011)

Peter Altena e.a: *Van Abélard tot de Zwaanridder. Literaire en historische personages uit middeleeuwen en later tijd, met hun voortleven in de kunsten. Een lexicon* (Amsterdam, 2007)

Johan Anthierens: *Jacques Brel. De passie en de pijn* (Amsterdam, 1998)

The Art Museum (Londen, 2010)

Baedeker's Greece (Leipzig, 1894)

Cory Bell: *Literature. A Crash Course* (Lewes, 1999)

Morris Bishop: *The Pelican Book of the Middle Ages* (Harmondsworth 1983)

The Beatles Anthology (Guildford, 2000)

Joan Blaeu: *Atlas Maior of 1665. 'The Greatest and Finest Atlas Ever Published'*, inleiding Peter van der Krogt (Keulen, 2005)

John Boardman (red.): *The Oxford History of Classical Art* (Oxford, 1997)

Thijs Bonger: *Chopin (Componisten Portretten). Luisterboeken over grote componisten* (Home Academy, 2011)

Thijs Bonger: *Haydn (Componisten Portretten). Luisterboeken over grote componisten* (Home Academy, 2011)

Malcolm Bradbury & James McFarlane (red.): *Modernism 1890-1930* (Harmondsworth, 1983)

Jacques Brel: *Oeuvre intégrale* (Parijs, 1982)

Rob Brouwer: *Dante's Goddelijke Komedie uitgelezen* (Leiden, 2004)

Das Buch des anonymen Dichters. Museumsführer Nibelungenmuseum (Worms, 2001)

Lisa Chaney: *Chanel. An Intimate Life* (Londen, 2012)

Joseph Connolly: 'James Bond', in: *British Greats* (Londen, s.a.)

Theodore Dalrymple: 'The Architect as Totalitarian. Le Corbusier's Baleful Influence', *City Journal* 19, nr. 4 (herfst 2009); in aangepaste vorm ook verschenen als 'Heiliges Monster' (*Die Welt*, 17 september 2011)

Dante Alighieri: *De goddelijke komedie*, vertaling en toelichting Ike Cialona en Peter Verstegen (Amsterdam 2008)

Marieke van Delft, Reinder Storm & Theo Vermeulen (red.): *Wonderland. De wereld van het kinderboek* (Zwolle / Den Haag, 2002)

Thea Dorn & Richard Wagner: *Die deutsche Seele* (München, 2011)

Eén familie, acht tragedies. Aischylos, Sofokles, Euripides, vertaling Gerard Koolschijn (Amsterdam, 2004)

Erasmus van Rotterdam: *Éloge de la Folie*, cd-boek, bezorging Jordi Savall, uitvoering Louise Moaty, Marc Mouillon, René Zosso en La Cappella Reial de Catalunya Hespèrion XXI o.l.v. Jordi Savall (Genève / Parijs, 2013)

Gabriele Fahr-Becker: *Jugendstil* (Potsdam, 2004)

Judi Freeman: *Picasso and the Weeping Women* (Los Angeles, 1994)

Edward F. Fry: *Cubism* (Londen, 1966)

Piet Gerbrandy: *Boeken die ertoe doen. Over klassieke literatuur* (Amsterdam, 2000)

S.P.A. Gipman: *100 jaar Nobelprijs voor literatuur in namen, feiten & cijfers* (Amsterdam, 1995)

Anthony Grafton, Glenn W. Most & Salvatore Settis (red.): *The Classical Tradition* (Cambridge, Massachusetts, 2010)

Andrew Graham-Dixon: *Caravaggio. Een leven tussen licht en duisternis*, vertaling Chiel van Soelen en Pieter van der Veen (Nieuw Amsterdam, 2011)

Eric A. Havelock: *Preface to Plato* (Cambridge, Massachusetts, 1963)

Hergé: *Les Aventures de Tintin. Le sceptre d'Ottokar* (Casterman, 2000)

Bernard Hulsman & Luuk Kramer: *Double Dutch. Nederlandse architectuur na 1985* (Rotterdam, 2013)

Robert Hughes: *De zeven levens van Rome. Een cultuurgeschiedenis van de eeuwige stad*, vertaling Frans van Delft, Miebeth van Horn en Catalien van Paassen (Amsterdam, 2011)

Johan Huizinga: *Herfsttij der middeleeuwen*, bezorging Anton van der Lem (Amsterdam, 1997)

Annemiek IJsselmuiden: *Klassieke muziek. Van traditie naar trend* (Den Haag, 1992)

H.W. Janson: *History of Art*, herziening en aanvulling Anthony E. Janson (New York, 1986)

Hans Janssen & Michael White: *Het verhaal van De Stijl. Van Mondriaan tot Van Doesburg* (Den Haag, 2011)

Ephraim Katz: *The Film Encyclopedia* (New York, 1994)

Gerard Koolschijn: *Plato. De aanval op de democratie* (Amsterdam, 2005)

Gerard Koolschijn (red.): *Plato, schrijver* (Amsterdam, 1987)

Marijke Kuper: *De stoel van Rietveld / Rietveld's Chair* (Rotterdam, 2011)

Walter Liedtke: *Vermeer. Het volledige werk* (Antwerpen, 2011)

Mathieu Lommen: *Het boek van het gedrukte boek* (Amsterdam University Press / Lannoo, 2012)

Alberto Manguel: *Een geschiedenis van het lezen*, vertaling Tinke Davids (Amsterdam, 2006)

Greil Marcus: *Lipstick Traces. A Secret History of the Twentieth Century* (New York, 1989)

Benjo Maso: *Het ontstaan van de hoofse liefde. De ontwikkeling van fin'amors 1060-1230* (Amsterdam, 2010)

Michelangelo and Raphael. With Botticelli, Perugino, Signorelli, Ghirlandaio and Rosselli in the Vatican

(Special Edition for the Museums and Papal Galleries, Rome, s.a.)

Eric M. Moormann & Wilfried Uitterhoeve: *Van Alexander tot Zeus. Figuren uit de klassieke mythologie en geschiedenis, met hun voortleven na de oudheid. Een lexicon* (Amsterdam, 2007)

David Morgan: *Monty Python Speaks!* (New York, 1999)

Bertram Mourits & Pieter Steinz: *Luisteren &cetera. Het web van de popmuziek in de jaren zeventig* (Amsterdam, 2011)

Margreet van Muijlwijk: *Rare jongens, die Europeanen! Het leven van Asterix in het echt* (Amsterdam, 2000)

Nibelungenlied, vertaling Jaap van Vredendaal (Amsterdam, 2011)

Das Nibelungenlied, vertaling Felix Genzmer (Stuttgart, 1986)

Philip Norman: *Shout. The True Story of the Beatles* (Harmondsworth, 1993)

De oogst. Denkers die ons wereldbeeld veranderden (Amsterdam / Rotterdam, 2000)

H. van Opstal: *Essay RG. Het fenomeen Hergé* (Delange 1994)

Ovidius: *Metamorphosen*, vertaling M. D'Hane-Scheltema (Amsterdam, 2002)

Carl Magnus Palm: *Bright Lights Dark Shadows. The Real Story of ABBA* (Londen, 2001)

Nicholas T. Parsons: *Worth the Detour. A History of the Guidebook* (Londen, 2007)

Harold Van de Perre: *Bruegel. Ziener voor alle tijden* (Antwerpen, 2007)

Francesco Petrarca: *Het Liedboek / Canzoniere*, vertaling en toelichting Peter Verstegen (Amsterdam, 2008)

The Pythons. Autobiography by the Pythons (Londen, 2003)

Karel van het Reve: *Geschiedenis van de Russische literatuur. Van Vladimir de Heilige tot Anton Tsjechov* (Amsterdam, 1985)

Eric Rhode: *A History of the Cinema from its Origins to 1970* (Harmondsworth, 1984)

Arjen Ribbens: 'Betwiste lijnen. Vermeer ging te werk met passer en lineaal' (*NRC Handelsblad*, 4 november 2000)

Jane Rogers (red.): *Good Fiction Guide* (Oxford, 2001)

Ton Rombout e.a.: *Het fenomeen panorama. De wereld rond!* (Den Haag, 2006)

Jurriën Rood: 'Hup, weer Hitler van onderen. De reputatie van cineaste Leni Riefenstahl is gebaseerd op misverstanden' (*de Volkskrant*, 15 augustus 2002)

Charles Rosen: *The Classical Style. Haydn, Mozart, Beethoven* (New York, 1971)

Jean-Jacques Rousseau: *Bekentenissen*, vertaling Leo van Maris, nawoord Fouad Laroui (Amsterdam, 2008)

Harvey Sachs: *De Negende. De beroemdste symfonie van Beethoven*, vertaling Frits van der Waa (Amsterdam 2011)

Sapfo: *Gedichten*, vertaling Mieke de Vos, voorwoord Doeschka Meijsing (Amsterdam, 2011)

Karl Schlögel: *Steden lezen. De stille wording van Europa*, vertaling Goverdien Hath-Grubben (Amsterdam, 2008)

Steven Jay Schneider (red.): *1001 Movies You Must See before You Die* (Londen, 2003)

Bernard Shaw: *De volmaakte Wagneriaan. De Ring des Nibelungen toegelicht*, vertaling Léon Stapper (Wereldbibliotheek, 1999)

Penny Sparke e.a.: *Design bronnenboek. Een visuele gids voor design van 1850 tot heden*, vertaling Babet Mossel e.a. (Veenendaal, 1986)

Paul Steenhuis: 'Hergé leende voor Kuifje veel van Verne' (*NRC Handelsblad*, 3 februari 1999)

Pieter Steinz: *Lezen &cetera. Gids voor de wereldliteratuur* (Amsterdam, 2006)

Pieter Steinz: *Macbeth heeft echt geleefd. Een reis door Europa in de voetsporen van 16 literaire helden* (Amsterdam, 2011)

Pieter Steinz: *Meneer Van Dale Wacht Op Antwoord en andere schoolse rijtjes en ezelsbruggetjes* (Prometheus, 2006)

Stripdossier ABN Bank (Amsterdam / Essen, 1978)

Francesca Tancini: 'The Red & the Black', *Illustration* (voorjaar 2011)

Angelika Taschen: *Leni Riefenstahl. Fünf Leben. Eine Biografie in Bildern* (Keulen, 2000)

Harry Thompson: *Tintin. Hergé and His Creation* (Londen, 2011)

Brian Tierney & Sidney Painter: *Western Europe in the Middle Ages, 300–1475* (New York, 1978)

Olivier Todd: *Jacques Brel, une vie* (Parijs, 1984)

Rolf Toman (red.) & Achim Bednorz (foto's): *Barok. Architectuur ∗ Beeldhouwkunst ∗ Schilderkunst*, vertaling Jan Bert Kanon (Keulen, 2008)

Rolf Toman (red.): *Classicisme en Romantiek. Architectuur ∗ Beeldhouwkunst ∗ Schilderkunst ∗ Tekenkunst 1750–1848*, vertaling Rieja Brouns, Henk Motshagen, Inge Pieters (Keulen, 2008)

Rolf Toman (red.): *Romaanse kunst. Architectuur ∗ Beeldhouwkunst ∗ Schilderkunst*, vertaling Jan Wynsen (Keulen, 2008)

Paul Verhuyck: *De echte troubadours. De dichters die de wereld veranderden* (Vianen, 2008)

Voltaire: *Candide of het optimisme*, vertaling Hans van Pinxteren (Amsterdam, 2011)

Marjoleine de Vos: 'Onze held met de machtige dijen. Imme Dros laat de Odysseia klinken als nooit tevoren' (*NRC Handelsblad*, 11 oktober 1991)

Janneke Wesseling: 'De mens op zijn mooist. De verbeelding van het naakt' (*NRC Handelsblad*, 22 februari 2002)

David Winner: *Het land van Oranje. Kunst, kracht en kwetsbaarheid van het Nederlandse voetbal*, vertaling Ed van Eeden (Amsterdam, 2001; oorspr. titel: *Brilliant Orange. The Neurotic Genius of Dutch Football* [Londen, 2001])

Tom Wolfe: *From Bauhaus to Our House* (New York, 1981)

Wieteke van Zeil: 'Tapijt uit de pc' (de Volkskrant, 15 maart 2013)

Coen van Zwol: 'Nog maar 200 meter ontbreken. Metropolis van Fritz Lang (1927) nogmaals in première' (NRC Handelsblad, 15 januari 2010)

Gebruikte encyclopedieën: Wikipedia en de Grote Winkler Prins (9de druk, 1990–1993)

Illustratieverantwoording

wc = Wikimedia Commons

21 fanart.tv. 24 http://webs.schule.at/website/Literatur/Grafiken/Andersen_Meerjungfrau_web.jpg. 25 http://biblioklept.org/2013/11/20/little-red-riding-hood-arthur-rackham/. 29 wc/Anefo/Hans Peters. 33 www.fotokanal.com/images/3/picture-3317.jpg. 34 a wc/Strebe; b wc/Strebe. 39 b http://1.bp.blogspot.com/_q-jA9AkryHI/S8GyF49uBAI/AAAAAAAAAE0/8fn2GPk_QuU/s1600/Central-Italy-Baedeker-Books.jpg. 41 wc/Martin Kraft. 42 www.settemuse.it/arte/foto_correnti/corrente_barocco_07.jpg. 44 wc/Web Gallery of Art. 46 www.ikea.com/us/en/catalog/products/83688210/. 48 wc/Thermos. 52 http://i42.tinypic.com/29wwlds.jpg 53 wc/Web Gallery of Art. 55 wc/Web Gallery of Art. 56 Koninklijke Bibliotheek (Den Haag) 58 http://1987paul.blogspot.nl/2011/06/een-mooie-foto-van-kate-bush-trio.html. 59 wc/Pedro Simões 61 wc/Yelkrokoyade. 63 wc/André Koehne 64 wc/lib.uchicago.edu. 65 wc/http://collections.lacma.org/node/209607. 69 wc/http://cinespect.com/2011/10/saving-projecting-and-celebrating-cinema-at-moma/. 70 doctormacro. 72 wc/The Yorck Project: 10.000 Meisterwerke der Malerei. DVD-ROM, 2002. ISBN 3936122202. Distributed by DIRECTMEDIA Publishing GmbH. 74 collegium.cz. 75 http://mashrabiyya.files.wordpress.com/2011/03/dsc_0212.jpg. 76 wc/Eusebius (Guillaume Piolle). 78 Flickr/LifeInMegapixels. 79 Flickr/La Veu del País Valencià. 80 wc/geheugenvannederland.nl. 82 wc/The Prado in Google Earth. 86 © René Magritte, La Trahison des images, 1929, c/o Pictoright Amsterdam 2014. 87 wc/Heineman Music Collection, Pierpont Morgan Library Dept. of Music Manuscripts and Books. 88 wc/Rob McAlear. 89 Foto wc/Wide World Photos. 91 www.netcarshow.com/citroen/1970-ds_21_cabrio/. 92 www.1966vw-beetle.com/. 95 wc/Stieglitz. 96 © Richard Hamilton, Just What Is It That Makes Today's Homes So Different, So Appealing?, 1956, c/o Pictoright Amsterdam 2014. 98 wc, Botticelli: de Laurent le Magnifique à Savonarole, tentoonstellingscatalogus,

Milaan: Skira editore / Parijs: Musée du Luxembourg, 2003, ISBN 9788884915641. 100 wc/www.hampelauctions.com. 102 a wc/Otto Erich Deutsch, Mozart: A Documentary Biography, Stanford: Stanford University Press, 1995. 104 wc/Historia (Franse editie), nr. 763 (juli 2010), p. 25. 105 wc/Bruker:G.Meiners. 106 © Pablo Picasso, Don Quichot, 1955, c/o Pictoright Amsterdam 2014. 110 www.tcbo.it/index.php?id=254. 112 a www.knjiznica-celje.si/raziskovalne/4201303588.pdf; b www.ndl.go.jp/exposition/data/L/162l.html. 114 wc/Ariost80. 116 wc/Roger Pic. 118 The Photographers' Gallery/Jazz Editions/Gamma Gamma-Rapho. 119 wc/Franco aq/diaper. 121 http://elementintime.com/Cartier-Pasha-W3101255-Stainless-Steel-18k-Yellow-Gold-38mm-Power-Reserve-Preowned. 122 wrongsideofthe heart.com. 123 wc/National Portrait Gallery. 126 Foto wc/G. Meiners. 130 http://tenthmedieval.wordpress.com/tag/conversion/. 132 wc/Robert Lechner. 134 b wc/H.P. Haack. 136 wc/Tomer T. 137 © Pablo Picasso, Guernica, 1937, c/o Pictoright Amsterdam 2014. 138 © Pablo Picasso, Les Demoiselles d'Avignon, 1907, c/o Pictoright Amsterdam 2014. 139 wc/Google Cultural Institute. 141 wc/Jastrow. 142 wc/JW1805. 143 wc/Marie-Lan Nguyen. 144 wc/Web Gallery of Art. 145 wc/Sotheby's. 147 wc/Italica. 149 www.ibsen.net. 151 wc/August Strindberg. 152 wc/wartburg.edu. 153 wc/Eloquence. 155 wc/National Gallery. 156 a wc/ www.jewoftheday.com/categories/culture/Kafka%20Franz.htm. 158 Foto auteur. 159 wc/Österreichische Nationalbibliothek. 160 wc/Frumpy. 162 http://artcops.com/artthefts/davidoff-morini-stradivarius-violin/. 163 wc/www.linguaggioglobale.com/Pinocchio/menu_pinocchio.htm. 164 victorianweb.org. 167 wc/ http://gallica.bnf.fr/ark:/12148/btv1b8527589h/f13.item. 169 wc/Pratyeka. 173 frankwatching.com. 177 wc/PRMMaeyaert. 178 wc/Web Site of National Gallery. 180 wc/Wolfgang Sauber. 181 wc/Marie-Lan Nguyen. 182 wc/Postdlf. 183 wc/MatthiasKabel. 185 Warner Bros. Interactive Entertainment. 186 Lilith Burger. 187 RUBIK'S CUBE. 189 www.norsemyth.org/2013/03/tolkiens-heathen-feminist-part-two.

html. 192 wc/Jean-Baptiste Sabatier-Blot. 195 a Leica Camera AG; b wc/ www.jsbach.net/bass/elements/bach-hausmann.jpg. 199 wc/Google Cultural Institute. 200 wc/Web Gallery of Art. 202 a www.museumkijker.nl/frans-hals-rembrandt-rubens-en-titiaan-topervaring-in-haarlem/; b The Yorck Project: *10.000 Meisterwerke der Malerei*. DVD-ROM, 2002. ISBN 3936122202. Distributed by DIRECTMEDIA Publishing GmbH. 204 wc/ www.beloit.edu/~nuremberg/book/5th_age/Folios%20XCIIIv-XCIIIIr.htm. 205 a wc/Web Gallery of Art 206 photobucket.com/louloumeli. 210 © The Munch Museum / The Munch Ellingsen-Group, c/o Pictoright Amsterdam. 214 http://restingmotion.typepad.com/restingmotion/2012/07/y.html. 215 wc/Google Cultural Institute. 216 wc/Wmpearl. 218 National Gallery of Art: online database: entry 1941.1.20. 219 a wc/AzaToth; b Museum Beelden aan Zee/Eveline van Duyl. 221 wc/The Yorck Project: *10.000 Meisterwerke der Malerei*. DVD-ROM, 2002. ISBN 3936122202. Distributed by DIRECTMEDIA Publishing GmbH. 223 Photo/http://collider.com/wp-content/uploads/monty-python-image.jpg. 224 www.thegeekdomain.com/news/2013/9/12/monte-pythons-holy-grail-gets-a-modern-remix.html. 226 wc/Magnus Manske. 229 wc/Rijksdienst voor het Cultureel Erfgoed. 230 www.opusklassiek.nl/componisten/beethoven_op135.htm. 232 wc/United States Library of Congress. 233 wc/Jameslwoodward. 234 http//pikatoust.wordpress.com/tag/discover-churchill/. 236 wc/Nationaal Archief, Den Haag, Fotocollectie Algemeen Nederlands Persbureau (ANEFO), 1945-1989. 237 wc/Web Gallery of Art. 239 a wc/The Nude Maja. On-line gallery. Museo Nacional del Prado; b wc/Aavindraa. 241 © Constantin Brancusi, *Oiseau dans l'espace*, 1928, c/o Pictoright Amsterdam 2014. 242 © Constantin Brancusi, *La Muse Endormie*, marmer, 1909-1910, c/o Pictoright Amsterdam 2014. 243 Flickr/missabbyjean. 244 www.villapalladio.nl/recensies/casa-da-musica-in-porto/. 246 wc/Peter H. 248 wc/ http://lj.rossia.org/users/john_petrov/849786.html. 250 http://neobblog.blogspot.nl/2013/06/blog-post_1.html. 251 wc/Marie-Lan Nguyen. 252 wc/Magnus Manske. 253 wc/Juan José Moral. 255 wc/Garabombo. 257 wc/R.M.N./R.-G. Ojéda. 259 wc/LPLT. 260 www.wikipaintings.org/en/auguste-rodin/the-kiss-1904. 261 © Niki de Saint Phalle, 'De Gele Nana', 1999, c/o Pictoright Amsterdam 2014. 263 Jamie Gallagher. 264 M.C. Escher, *Dag en nacht* © 2014 The M.C. Escher Company B.V. – Baarn – Holland. Alle rechten voorbehouden. www.mcescher.nl. 266 www.flickriver.com/photos/mandgu/4410838330/Lipnitzki. 267 http://30smagazine.wordpress.com/2013/10/12/the-chanel-legend-exhibition/. 269 http://nordic-aputsiaq.blogspot.nl/2013/04/herr-nilsson-you-are-still-my-kind-of.html.

270 ALMA. 273 wc/ www.metmuseum.org/Collections/search-the-collections/110000543. 275 www.foroxerbar.com/viewtopic.php?p=138997. 276 wc/Olga's Gallery. 277 Wikiversity/Lizathered72290. 279 wc/Gaston Schéfer (red.), *Galerie contemporaine littéraire, artistique* (Parijs, 1876-84), bnd. 3, dl 1, British Library/Étienne Carjat. 280 www.jeremyhackett.com/2013_05_01_archive.html. 282 wc/Flickr/Yvette Ilagan. 284 wc/www.janeausten.co.uk/regencyworld/pdf/portrait.pdf. 286 wc/ www.allposters.com/-sp/Portrait-of-Charles-Dickens-Posters_i1590987_.htm. 287 http://thepioneerwoman.com/homeschooling/2010/08/famous-homeschoolers/. 288 Flickr/dynamosquito. 290 http://slipknitmeditate.blogspot.nl/2012/01/spring-in-winter.html. 291 wc/Ellywa. 293 © 2014 Mondrian/Holtzman Trust c/o HCR International USA. 294 wc/MetOpera Database/Félix Nadar. 297 wc/National Gallery of Modern Art. 298 wc/ The Yorck Project: *10.000 Meisterwerke der Malerei*. DVD-ROM, 2002. ISBN 3936122202. Distributed by DIRECTMEDIA Publishing GmbH. 300 Omslagontwerp Philp Stroomberg, schilderij John Martin, *Macbeth*, Scottish National Gallery, Edinburgh. 301 wc/Philip Schäfer. 303 wc/ Web Gallery of Art. 304 wc/Steve Swayne. 305 © Nicholas Roerich Museum, New York. 306 wc/ The Russian Museum. 307 wc/Flickr/Raphaël Labbé. 309 wc/Marie-Lan Nguyen. 310 wc/http://assistant.search.ke.voila.fr/. 311 wc/www.uni-mainz.de/presse/25888.php. 315 www.toutlecine.com/images/film/0003/00038095-salo-ou-les-120-journees-de-sodome.html. 316 http://mrnewmanswebsite.weebly.com/popsicle-stick-tower.html. 317 www.panoramio.com/photo/38263420/Francis Lerbus. 318 wc/Myrabella. 319 www.magelantravel.com.mk/offers.aspx?language=mk&id=09u/3NzUBmE=. 320 nestravel.net. 322 wc/Hans Boesch & Paul Hofer, *Flugbild der Schweizer Stadt*, Bern: Kümmerly & Frey, Geographischer Verlag, 1963. 324 Flickr/vgm8383. 326 wc/David Sneek. 327 wc/www.reclamearsenaal.nl/RADB/img/?id=22519&mc=13791. 328 wc/Art Renewal Center Museum. 330 wc/www.belvedere.at/en/sammlungen/belvedere/jugendstil-und-wiener-secession/gustav-klimt. 332 inandoutofthegarden.blogspot.com. 333 wc/dalbera. 334 wc/ Web Gallery of Art. 335 wc/PictureObelix. 336 wc/rk-Fotodienst: Februar 2004. 338 wc/Karl-Heinz Meurer. 339 wc/ El Gráfico – História de los Mundiales. 341 http://footbaltic.com/news/the-best-trophy. 343 http://lipstadt.blogspot.nl/2007/03/soft-core-denial-aka-rewriting-history.html. 345 Flickr/deSingel International Arts Campus. 347 http://reviewtheatre.wordpress.com/category/ βυσσινόκηπος. 348 wc/Brentano's, NY, 1922. 349 Flickr/Denis. 350 http://frenchdistrict.com/south-california/articles/paris-must-

visit-see-eiffel-tower-louvre-notre-dame-champs-elysses/. 352 WC/Internet Archive. 353 www.
katwijksmuseum.nl/section/german/
menuitems/2/submenuitems/5/page. 354 WC/
Kleuske. 357 WC/Richjheath. 358 Flickr/
Aleksandar Savikin. 359 http://thedisplacedcity.
wordpress.com/insights-on-the-city/. 360 WC/
University of Amsterdam Library. 362 www.
philipphauer.de/galerie/caspar-david-fried-rich-werke/. 364 WC/Kikutarou. 365 http://img.
class.posot.es/es_es/2013/08/17/SILLA-WASSILY-DESIGN-MARCEL-BREUER-20130817165524.jpg.
366 www.aram.co.uk/gift-ideas.html. 368 Foto
auteur. 369 http://blogmakeshop.com/
moda-1970/. 371 http://shpmusicshop.blogspot.
nl/. 373 WC/Manfred Heyde. 374 www.rubylane.
com/item/6041-PS120507/1899-Blue-Jasper-Dip-Wedgwood. 375 WC/ Alvesgaspar. 380 *Wrapped
Reichstag* © 1995 Christo. 381 'Wrapped Snoopy
House' © 2004 Christo. 382 © Marina Abramović,
Rhythm 0, 1974, c/o Pictoright Amsterdam 2014.
385 WC/The Yorck Project: *10.000 Meisterwerke der
Malerei*. DVD-ROM, 2002. ISBN 3936122202.
Distributed by DIRECTMEDIA Publishing GmbH.
387 Henri Matisse, *La Desserte Rouge*, 1908, c/o
Pictoright Amsterdam 2014. 389 b www.fdb.cz/
film/trio-z-belleville-les-triplettes-dc-belleville/
fotogalerie/36673. 391 http://esquizofia.com/tag/
ballet/. 395 © Vassily Kandinsky, *Compositie VII*,
1913, c/o Pictoright Amsterdam 2014. 396 WC/Rtc.

397 © Karel Appel, *Hiep, hiep, hoera!* / *Hip, Hip,
Hoorah!*, 1949, c/o Pictoright Amsterdam 2014. 399
WC/lhcoyc. 401 http://daydreamtourist.com/
2012/02/24/iconography-of-john-the-baptist/.

Omslag: VOORPLAT a (Gerrit Thomas Rietveld,
Rood-blauwe Stoel (1918-1923), zie ook p. 291)
© Gerrit Thomas Rietveld, 1918, c/o Pictoright
Amsterdam 2014; b (omslag van *Ulysses* (1922));
c (Citroën DS IE Pallas (1973)) http://lovely-pics.
com/img-citroen-ds-23-ie-pallas-1973-9265.
htm; d zie p. 206; e (LP*The Beatles' Second Album*
zoals uitgebracht door Apple Records (1971));
f (kathedraal van Chartres (1193-1250)) WC/BjörnT;
g (Constantin Brancusi, *Oiseau dans l'espace* (1928),
zie ook p. 241) © Constantin Brancusi, 1928, c/o
Pictoright Amsterdam 2014. VOORBINNEN-FLAP a (globe van Willem Jansz. Blaeu (1640),
Amsterdam Museum) WC/Amsterdam Museum;
b zie p 142. ACHTERPLAT a (Rem Koolhaas,
CCTV-gebouw (2004-2008), Beijing) http://
jimrazinha.wordpress.com/2013/05/04/the-qua-lity-of-the-day/; b zie p. 391; c zie p. 193; d (Pablo
Picasso, *Don Quichot* (1955), zie ook p. 106) © Pablo
Picasso, 1955, c/o Pictoright Amsterdam 2014;
e (Prada-handtas) http://us.cdn291.fansshare.com/
photo/prada/prada-black-brushed-calf-leather-tote-handbags-687330120.jpg; f zie p. 373.
ACHTERBINNENFLAP (Eiffeltoren (1887-1889))
nationalgeographic.nl/mireille22.

Register

420